미술 철학사

미술 철학사

이광래

1

권력과 욕망:

조토에서

클림트까지

미메시스

머리말

1.

앙리 마티스Henri Matisse는 『어느 화가의 노트Notes d'un peintre』(1908)
에서 인간은 원하건 원하지 않건 자기 시대에 속해 있다고 천명
한다. 인간은 저마다 자기 시대의 사상, 감정, 심지어는 망상까지
도 공유하고 있다는 것이다. 마티스는 〈모든 예술가에게는 시대의
각인이 찍혀 있다. 위대한 예술가는 그러한 각인이 가장 깊이 새겨
져 있는 사람이다. …… 좋아하건 싫어하건 설사 우리가 스스로를
고집스레 유배자라고 부를지라도 시대와 우리는 단단한 끈으로
묶여 있으며 어떤 작가도 그 끈에서 풀려날 수 없다〉고 했다.

2.

누구나 생각이 바뀌면 세상도 달리 보인다. 세상에 대한 표현 양
식이 달라지는 까닭도 여기에 있다. 결국 새로운 시대가 새로운 미
술을 낳는다. 미술가들은 시대를 달리하며 〈미술이란 무엇인가〉
에 대한 반성을 새롭게 한다. 욕망을 가로지르기traversement하려는
미술가일수록 새로운 사상이나 철학을 지참하여 자신의 시대와
세상을 그리려 한다.
　　　옛날이나 지금이나 미술가들은 조형 욕망의 현장(조형 공
간)에서 시대뿐만 아니라 철학과도 의미 연관Bedeutungsverhältnis을 이
루며 〈미술의 본질〉을 천착하기 위해 부단히 되새김질한다. 지금
까지 희로애락하며 삶의 흔적과 더불어 남겨 온 욕망의 파노라마

가 미술가들의 스케치북을 결코 닫을 수 없게 하는 것이다. 욕망의 학예로서 미술의 다양한 철학적 흔적들은 역사를 모자이크하는가 하면 콜라주하기도 한다. 미술가들의 조형 욕망은 줄곧 철학으로 내공內攻하면서도 재현과 표현을, 이른바 조형적 외공外攻을 멈추지 않는다.

3.
이렇듯 미술은 철학과 내재적으로 의미 연관을 이루며 공생의 끈을 놓으려 하지 않는다. 미술은 편리공생片利共生 commensalism하지만 그것의 역사가 철학의 역사와 공생할 뿐더러 이질적이지도 않다. 그것들은 도리어 동전의 양면으로 비춰질 때도 있고, 안과 밖으로 여겨질 때도 있다. 또한 로고스와 파토스가 단지 인성의 양면성에 지나지 않을 뿐 별개가 아니듯이, 니체Friedrich Wilhelm Nietzsche에 의해 아폴론과 디오니소스로 상징되는 예술의 두 가지의 대립적 표현형들phénotypes도 인성의 두 가지 타입을 반영하기는 마찬가지이다. 니체는 인간의 성격이 이렇게 상반된 두 가지 전형으로 대립되어 있다고 생각했다.

그는 이지적인 사람을 햄릿형 또는 아폴론형 인간이라고 부르듯이 명석, 질서, 균형, 조화를 추구하는 이지적이고 정관적靜觀的인 예술도 아폴론형으로 간주한다. 그에 비해 정의情意적인 사람을 돈키호테형 또는 디오니소스형 인간이라고 하듯이 도취, 환희, 광기, 망아를 지향하는 파괴적, 격정적, 야성적인 예술을 가리켜 디오니소스형이라고 부른다. 전자에 조형 예술이나 서사시 같은 공간 예술이 해당한다면 후자에는 음악, 무용, 서정시와 같은 시간 예술(율동 예술)이 해당한다.

이렇게 보면 조형 예술로서 미술의 역사는 이지적이고 정관적인 공간 철학의 역사이다. 미술은 감성 작용에 의해 파악되고

포착된 감각적 대상일지라도 그것의 공간적 표현에 있어서는 나름대로의 질서와 조화 그리고 균형감을 중시하는 정관적이고 철학적인 조형화를 줄곧 추구해 왔기 때문이다. 단토가 〈미술의 역사는 철학의 문제로 점철되어 있다〉고 주장하는 까닭이다.

4.

이 책은 〈철학을 지참한 미술〉만이 양식의 무의미한 표류와 표현의 자기기만을 끝낼 수 있다는 생각으로 2007년에 출간한 『미술을 철학한다』에서부터 잉태되었다. 미술의 본질에 대한 반성과 고뇌가 깃들어 있는 작품들 그리고 철학적 문제의식을 지닌 미술가들을 찾아 미술의 역사를 재조명하기 위해서이다.

 모름지기 역사란 성공한 반역의 대가라고 말해도 지나치지 않다. 그것이 바로 새로움의 창출과 다르지 않기 때문이다. 미술의 역사에서도 부정적 욕망이 〈다름〉이나 〈차이〉의 창조에 주저하지 않을수록, 나아가 이를 위한 자기반성적(철학적) 성찰을 깊이 할수록 그에 대한 보상 공간이 크다. 이를 강조하기 위해 이 책은 조형 예술의 두드러진 흔적 찾기나 그것의 연대기적 세로내리기(통시성)에만 주목하지 않는다. 그보다 이 책은 시대마다 미술가들이 시도한 욕망의 가로지르기(공시성)가 성공한 까닭에 대하여 철학과 역사, 문학과 예술 등과 연관된 의미들을 (가능한 한) 통섭적으로 탐색하는 데 주력했다. 이른바 〈가로지르는 역사〉로서 미술 철학의 역사를 구축하기 위해서이다.

5.

끝으로, 더없이 어려운 출판 사정임에도 불구하고 이번에도 이 책의 출판을 맡아 준 홍지웅 사장님과 미메시스 여러분에게 감사한 마음을 가장 먼저 전하고 싶다. 또한 이 책이 출간되기를 응원하

며 기다려 온 미술 철학 회장 심웅택 교수님을 비롯한 미술 철학 회 회원들에게도 고마움을 전해야겠다. 이제껏 미술 철학 강의를 맡겨 준 국민대 미술학부의 조명식, 권여현 교수님과 질의 및 토론에 참여해 온 박사 과정 제자들에게도 크게 고맙다.

한편 지난 7년간 방대한 분량의 원고를 정독하며 교정해 준 강원대 불문과의 김용은 교수님을 비롯하여 수많은 자료를 지원해 준 시카고 대학과 시카고 아트 인스티튜트의 최형근 박사 부부 그리고 도쿄의 이상종 대표에게도 감사의 말을 전하고 싶다. 그리고 그동안 이 책에 수록된 수많은 작품의 이미지들을 찾아주거나 스캔해 준 이재수, 권욱규, 이용욱 조교의 수고도 적지 않았다. 고마운 제자들이다.

더구나 이 책을 질타하거나 못마땅해 하면서도 끝까지 읽어 줄 독자들 그리고 반갑거나 즐거운 마음으로 대해 줄 독자들의 인고忍苦에도 더 큰 고마움을 진심으로 전하고 싶다.

2016년 1월, 솔향 강릉에서
이광래

차례

1

나는 분명히 미술의 역사가 철학적 문제로
점철되어 있다는 생각에 사로잡혀 있다.

아서 단토Arthur Danto

『철학하는 예술Philosophizing Art』(2001) 중에서

역사 가로지르기와
미술 철학의 역사

인간의 욕망은 늘, 그리고 어디서나 가로지르려 한다. 인간은 〈선천적〉으로 유목민으로 태어나기 때문이다. 이를테면 다리 욕망은 물론이고 영토 욕망, 심지어 제국에의 욕망조차도 따지고 보면 모두가 〈생득적〉이다. 이처럼 지상(지도)을 가로지르기 위해 노마드nomade로서의 인간은 공간에 존재한다. 인간은 시간적 존재라기보다 공간적 존재인 것이다. 인간의 의식은 시간보다 공간의 영향을 지배적으로 받는다. 같은 시대라도 어디에 살았느냐, 어떤 사회적 구조나 환경에서 살았느냐에 따라 사고방식이 다르고 에피스테메(인식소)도 다르다. 미술사를 포함한 모든 역사가 시간의 기록이라기보다 공간의 기록인 까닭도 거기에 있다.

1. 역사의 세로내리기(종단성)와 가로지르기(횡단성)

1) 본능에서 욕망으로

인간은 본능적으로 생물학적 흔적 남기기인 〈세로내리기〉를 우선한다. 생물학적 세로내리기는 인간이기 이전에 모든 생물의 본능이다. 종족 보존의 본능과 같은 세로내리기의 종種-전형적 특성은 학습하기 이전의, 즉 경험으로 습득할 필요가 없는 종으로서 인간의 특징적인 행동 유형이다.

 프로이트Sigmund Freud는 인성을 원본능id, 자아, 초자아로 나눈다. 이때 원본능이란 성적 본능을 의미한다. 그에게 성적 본능은 억압된 본능이다. 그것은 각성되지 않은 심적 상태인 무의식의 내용이다. 그는 이러한 성적 본능을 리비도libido라고 부르고, 그것을 생물학적 에너지로 간주한다. 인간에게 리비도란 다름 아닌 〈종-전형적 세로내리기〉의 원초적 힘인 것이다. 이처럼 인간의 본능은 심리적이면서도 생물학적이다.

 한편 프로이트는 의식과 무의식을 구별하기 위하여 비현실적이고 비논리적인 〈꿈의 논리〉를 내세운다. 그의 생각에 꿈은 〈왜곡된 소망Wunsch〉의 위장 충족이다. 꿈은 무의식 속에 품고 있던, 즉 의식역意識閾 밑으로 밀려나 의식 아래에 대기하고 있던 억압된 소망의 충족인 것이다. 꿈이 복잡하고 왜곡된 까닭도 소망들이 은밀하게 은폐되어 있기 때문이다. 더구나 억압되고 은폐되어 있던 소망들이 응축과 대체, 인과적 역전 등의 방법으로 꿈에 나

타나므로 더욱 그렇게 느껴진다.

프로이트는 무의식의 억압으로 충족되지 못하는 성적(세로내리기) 본능에 대한 소망에서 모든 신경 증상의 원인을 찾는다. 하지만 생물학적 소망과 생리적 소원을 주장하는 프로이트와 달리, 자크 라캉Jacques Lacan은 무조건적이고 절대적인 사랑에 대한 욕구besoin가 충족되지 못한 채 남아 있는, 심리적이고 상징적인 결여와 결핍에서 신경 증상의 원인을 찾는다. 다름 아닌 〈결여나 결핍을 향한 욕망désir〉이 그것이다.

라캉은 우리가 욕망으로 하여금 타자와의 관계 수단인 〈언어를 통해〉 절대적 타자가 발설하는 금지의 구조와 질서의 세계, 즉 상징계(초자아의 영역)[1]로 이끌린다고 말한다. 욕망은 언어를 통한 커뮤니케이션의 세계(상징계) 속에 편입됨으로써 비로소 느껴지는 〈결여의 상징〉이다. 욕망은 타자와의 관계에서 생기는 사회적 행위이다. 한마디로 말해 욕망은 〈타자의 욕망〉이다. 욕망의 대상은 타자가 아니라 타자의 욕망인 것이다. 그것은 타자가 나를 인정해 주기를 바라는 욕망이다. 그 때문에 나는 타자가 욕망하는 방식으로 욕망하고, 타자가 욕망하는 대상을 욕망한다. 욕망의 세계는 타자와 사회적으로 관계하는 세계이고, 타자에 의해 소외된 세계이기 때문이다.

이처럼 라캉은 프로이트의 생물학적 〈세로내리기의 본능〉을 타자와의 상징적 관계에서 오는 결여에 대한 충족 욕망으로 대신한다. 다시 말해 〈욕망의 논리〉는 타자와의 사회적 관계의 논리이다. 〈가로지르려는 욕망〉은 무매개적 양자 관계인 자아의 거울상 단계를 넘어, 언어적 매개(의사소통)를 통한 삼자 관계에

1 상상적인 것, 상징적인 것, 현실적인 것은 라캉의 정신 분석에서 프로이트의 자아, 초자아, 에스es(무의식)에 대비되는 기본적인 세 영역을 가리키는 개념들이다. 우선 상상계는 거울상 단계의 이미지가 지배하는 세계이다. 상징계는 금지의 언어에서 초래된 구조화, 질서화의 세계이다. 라캉이 정신병의 이론화를 위해 명확하게 한 영역이 현실계이다. 하지만 라캉에게 이 세 영역은 분리해서 생각할 수 없다.

이를 때 비로소 초자아(사회적 구조나 질서)에 의해 깨닫게 되는 결여에 대한 심적 반응이다.

　　세로내리려는 흔적 본능은 사회적 질서에 의해 욕망의 논리에 편입됨으로써, 즉 결여에 대한 사회적 욕망과 야합함으로써 개인이건 집단이건 공시적synchronique 욕망의 구조와 역사를 생산하기 시작한다. 사회의 진화 발전과 더불어 인간의 생물학적 본능이 더 이상 종의 억압된 특성이나 원초적 기재로만 머물러 있지 않고 사회적 욕망의 원형prototype이 되는 것이다. 다시 말해 타자와의 매개적 관계에 의해 이미 사회로 열린 욕망들의 갈등과 충돌, 나아가 반역이라는 역사의 동인動因이 형성되는 계기가 다른 데 있지 않다. 미술사를 포함한 어떤 역사라도 모름지기 결여에 대한 충족 욕망에서 비롯된다.

2) 역사의 세로내리기(통시성)와 가로지르기(공시성)

결여에 대해 가로지르기의 욕망으로 반응하는 마음psyche을 카를 구스타프 융Carl Gustav Jung은 의식과 무의식으로 나누고, 무의식을 개인적 무의식과 집단적 무의식으로 구분한다. 여기서 그는 무엇보다도 공상이나 환상과 더불어 신화나 예술의 출처로서의 집단적 무의식을 강조한다. 〈집단적 무의식〉이란 본래 생물학적이고 유전적인 무의식이고, 원시적이고 보편적인 무의식이다.

　　집단적 무의식은 자아가 의식화를 허용하지 않은 경험이 머무는 개인적 무의식의 일부이다. 그것은 이미 선조로부터 생래적으로 물려받은 것이므로 무의식의 아르케arche이자 원소적 유형archetype의 무의식이기도 하다. 그러므로 거기서는 집단으로 전승되는 전설이나 신화와 같은 선험적 심상들이 내재된 채 세로내리기를 한다. 역사에는 저마다 집단적 무의식이 하드웨어로서 선재

한다. 그것은 모든 역사에 역사소歷史素를 이루는 원소적 요소로서 작용하고 있다. 또한 그것이 역사의 〈지배적인 결정인cause dominante〉을 통시적diachronique 인과성에서 찾으려는 선입견의 단초가 되는 이유이기도 하다.

하지만 그것은 (마티스가 규정하는) 미술가를 각인시키는 시대적 요소가 되지는 못한다. 〈시대와 우리는 단단한 끈으로 묶여 있으며 어떤 작가도 그 끈에서 풀려날 수 없다〉는 마티스의 주장에서 〈시대의 끈〉이란 무의식 속에서 세로로 내려오는 생래적, 보편적 요소가 아니기 때문이다. 〈시대〉는 공시적 당대성contemporanéité을 의미할 뿐더러 〈끈〉의 의미 또한 공시적 연대성solidarité을 뜻한다. 더구나 그것은 세로내리기의 본능과 함께 스며든 욕망의 끈인 것이다. 자기 시대를 가로지르려는 흔적 욕망이 삶에 작용하며 보편적 역사소와 더불어 특정한 역사소를 형성하기 때문에 마티스도 위대한 예술가일수록 그 끈에서 풀려날 수 없다고 주장하는 것이다.

이렇듯 역사에는 통시적 인과성에 의한 지배적 결정인이 작용할 뿐만 아니라 공시적으로 횡단하려는 다양한 흔적 욕망이 〈최종적 결정인cause déterminante〉으로 작용한다. 이를테면 미술의 역사에서 마티스의 야수파가 출현하는 계기가 그러하다. 탈정형의 지배적 결정인과 더불어 니체의 디오니소스적 예술혼, 베르그송Henri Bergson의 〈생명의 약동〉 그리고 〈춤추는 니체〉로 불리는 이사도라 덩컨Isadora Duncan의 탈고전주의적 무용 철학 등이 마티스의 조형 세계를 새롭게 형성하는 최종적 결정인으로 작용했다. 이른바 〈중층적 결정surdétermination〉에 의해 야수주의fauvisme가 자기 시대를 가로지르는 흔적 욕망을 충족시킨 것이다.

2. 가로지르는 역사인 미술 철학사

1) 통사와 통섭사

통사通史를 수직형의 역사라고 한다면 통섭사通攝史는 수평형의 역사이다. 또한 전자를 세로내리기의 역사라고 한다면 후자는 가로지르기의 역사이다. 통사는 연대기 중심의 편년체적chronologique 역사인 데 반해 통섭사는 의미 연관의 구조를 중시하는 통합체적syncrétique 역사이다. 전자가 역사의 인과성이나 결정인을 주로 연속적 통시성에서 찾으려 한다면, 후자는 가급적 불연속적 공시성에서 찾으려한다. 그 때문에 통사의 역사 서술이 비교적 단층적, 단선적, 평면적인 데 비해 통섭사의 역사 서술은 중층적, 복선적, 입체적이다.

통섭사histoire convergente는 문자 그대로 통섭의 역사이고 수렴의 역사이다. 프랑스의 철학사가 마르샬 게루Martial Guéroult가 〈건축학적 통일성unités architectoniques〉을 강조하는 통일체적 역사 이해, 그리고 이를 위한 〈건조술적建造術的〉 역사 서술이 그와 다르지 않다. 통섭사로서 미술 철학사는 역사의 이해와 서술에서 요구되는 통일과 건조의 과정을 〈철학에 기초하여〉 진행한다. 그리고 통섭사로서 미술 철학사는 철학으로의 환원이 아닌 〈철학이 지참된〉 미술의 역사이기도하다.

시대를 가로지르려는 조형 욕망이 맹목과 공허를 피하기 위해서는 무엇보다도 철학을 지참한 채 과학과 종교, 신화와 역

사, 문학과 음악 등 다양한 지평과의 리좀적rhizomatique 통섭과 공시적 융합에 주저하지 말아야 한다. 수준 높은 철학적 지성을 지닌 미술가일수록, 즉 철학적 자의식을 지닌 미술가일수록 미술의 본질에 대한 (철학적) 반성을 우선하는 까닭도 거기에 있다. 마티스가 〈위대한 예술가는 자기 시대의 사상과 철학의 각인이 가장 깊이 새겨져 있는 사람〉이라고 강조하는 이유도 마찬가지이다. 그때문에 미술 철학사는 〈미술로 표현된〉 철학의 역사이기도 하다.

2) 가로지르는(통섭하는) 미술 철학사

〈가로지르는 미술 철학사〉란 철학에 기초하거나 철학을 지참한 미술의 역사를 가리킨다. 그러므로 그것은 철학으로 돌아가려는 환원주의적 역사가 아니라 철학으로 미술을 관통하려는 통섭주의적 역사이다. 그것은 아서 단토Arthur Danto의 말대로 미술의 역사가 철학의 문제로 점철되어 있기 때문이다.

자연과 인간의 문제에 대해 철학은 로고스로 표현하고 미술은 파토스로 표상하지만, 양자는 의미 연관에 있어서 불가분적이다. 미술이 아무리 감성적 가시화의 조형 욕망plasticophilia이 낳은 결과라 할지라도, 거기에는 예지적 애지愛知의 인식 욕망epistemophilia에서 비롯된 철학과 무관할 수 없다. 미술가의 조형 욕망이 타자, 나아가 역사로부터 위대한 미술 작품으로 인정받기 위해서는 오히려 그와 정반대이어야 한다.

하지만 고대로부터 현대에 이르기까지 미술의 역사는 〈욕망의 학예〉로서, 또는 욕망의 억압과 〈배설의 기예〉로서 가로지르기의 공시적 구조와 질서의 변화에 따라 그 통섭의 양상을 달리해왔다. 철학을 지참한 채 정치와 역사, 종교와 과학, 문학과 음악 등을 통섭하며 표상해 온 조형적 표현형들phénotypes은 시대 변화에

따라 그 특징을 달리했다. 즉 사회적 구조와 질서가 미술가에게 가한 억압과 자유의 양적, 질적 변화에 따라 미술의 본질에 대한 반성 또한 고고학적·계보학적으로 그 특징을 달리해 온 것이다. 정치 사회적 구조와 질서(권력)에 의해 조형 욕망의 표현이 억압적이고 기계적이 되었는지, 아니면 자유롭고 창의적이 되었는지에 따라 그 특징이 달랐던 것이다. 전자를 고고학적이라고 한다면 후자는 계보학적이라 할 수 있다.

① 〈욕망의 고고학〉인 미술 철학사

고고학archéologie으로서 미술 철학사는 미술가의 조형 욕망이 억압을 강요받던 고대·중세 시대에서 르네상스 시기에 이르기까지의 미술 시대를 가리킨다. 그 기간은 미술가의 철학적 사고가 적극적으로 투영되거나 자율적으로 반영될 수 없었던 조형 욕망의 이른바 〈고고학적 시기〉였다.

그 기간의 작품들은 미술가의 번뜩이는 영감과 생생한 영혼이 담겨 있는 창의적 예술품이라기보다 고도의 기예만을 발휘한, 그리고 예술적 유적지임을 확인시켜 주거나 절대 권력만을 역사적 증거로 남겨야 하는 유물 같은 것으로 간주될 수밖에 없었다. 미술가들은 교의적이거나 정치 이념적 정형화formation만을 요구받았기 때문이다. 조형 욕망의 억압으로 인해 그들은 동일성의 실현만을 미적 가치로 삼아야 하는, 눈속임이나 재현의 의미 이상을 담아낼 수 없었다.

조형 기호의 고고학 시대나 다름없었던 권력 종속의 시대에 〈기계적 학예〉로서 미술이 추구해 온 기예상의 균형, 조화, 비례, 대칭 등의 개념들은 모두 억압의 언설들이었다. 그뿐만 아니라 절제, 동일, 통일의 언설들이기도 했다. 자유로운 창조와 창의적 발상을 가로막는 아폴론적 언설 시대에는 상상력과 발상의 창

조가 아닌, 신화와 같은 집단적 무의식을 표출하는 기예의 창조와 완성도만이 돋보였을 뿐이다.

절대적인 교의나 통치 이념이 지배하던 시대에도 욕망이 억압된 미학이나 그에 따라 고고학적 가치가 높은 도구적 유물이 생산되듯, 주로 타자의 계획이나 주문에 의한 작품 활동만이 가능했다. 이를테면 529년 동로마 제국의 유스티니아누스 황제에 의해 아테네 철학 학교가 폐쇄된 이래 피렌체에 조형 예술의 봄(르네상스)이 찾아 들기까지 보여 준 다양한 유파나 양식의 작품에서도 (평면이건 입체이건) 절대적 교의나 이념만이 공간을 차지했을 뿐 철학의 빈곤이나 부재가 더욱 가속화되었던 것이다.

② 〈욕망의 계보학〉인 미술 철학사

이에 반해 계보학génealogie으로서 미술 철학사는 르네상스 이후부터 점차 그 서막이 오르기 시작했다. 르네상스는 한마디로 말해 〈철학의 부활〉이었다. 피렌체에도 플라톤 철학이 다시 소생한 것이다. 그로 인해 미술에서도 그것의 본질에 대한 철학적, 미학적 반성이 가능해졌다. 미술과 미술가들이 의도적, 자의적, 자율적으로 철학을 지참하기 시작한 것이다. 미술의 역사에서도 욕망의 〈고고학에서 계보학으로〉 전환되는 〈인식론적 단절〉이 시작되었다.

계보학은 각 시대마다 권력과 개인과의 관계에 관한 자율적 언설의 구조가 어떻게 만들어지는지, 그리고 그 위에서 욕망을 가로지르기하는 기회가 어떻게 형성되어 왔는지를 탐구한다. 인식론적 단절과 더불어 이러한 계보학적 관심의 표출은 르네상스 이후의 미술 철학에서도 마찬가지였다. 그와 같은 철학적 언어와 논리가 삼투된 미술 작품들이 시대마다 가로지르는 조형적 에피스테메를 담아내며 욕망의 계보학을 형성해 갔다. 권력의 계보와

더불어 미술가들에게 욕망의 배설을 위해 주어진 이성적, 감성적 자유와 자율이 미술 철학사를 생동감 넘치는 창조의 계보학으로 만들어 간 것이다.

프랑스 대혁명(1789) 이후, 즉 낭만주의 이후의 미술은 욕망 배설의 양이 급증하는 배설 자유 시대의 개막을 알렸다. 대타자l'Autre에 의해 억압되어 온 욕망의 가로지르기가 해방됨에 따라 미술은 철학과 창의성의 계보학으로서 면모를 새롭게 하기 시작한 것이다. 왜냐하면 주체적 예술 의지에 따른 〈자유 학예〉로서 철학뿐만 아니라 신화, 과학, 문학, 음악 등 전방위로 욕망의 가로지르기를 이전보다 더 만끽할 수 있게 되었기 때문이다. 예컨대 탈정형déformation을 감행하기 위해 인상주의가 시도한 전위적 탐색이 그것이다. 욕망의 대탈주 시대가 도래한 것이다.

나아가 통섭의 무제한적인 자유가 제공되면서 가로지르기를 욕망하는 미술은 급기야 더 넓은 자유 지대, 즉 욕망의 리좀적 유목 공간으로 나서기 시작했다. 이른바 호기심 많은 아방가르드들Avant-gardes의 조심스런 탐색이 그것이다. 하지만 아방가르드들의 조심스러움도 잠시였다. 미술가들은 (백남준의 탈조형의 반미학 운동에서 보듯이) 저마다 신대륙의 발견에 앞장선 탐험가들처럼 다양한 조형 전략과 조형 기계로 무장한 노마드nomade로 자처하고 나섰다.

조형 예술의 신천지에 들어선 그들은 이내 통섭의 범위나 질량에 있어서 전위의 비무장 지대마저도 허용하지 않았다. 따라서 통섭하는 미술 철학사는 이제 욕망이 발작하는 통섭의 표류를 염려하고 경고하기까지 이르렀다. 오늘날 많은 이들이 〈회화의 죽음〉을 선언하는가 하면 〈미술의 종말〉을 외치는 까닭도 거기에 있다.

I. 욕망의 지렛대가 된 철학

//철학은 가로지르려는 욕망의 인자형이며
욕망의 표현형인 미술에게 지렛대 역할을
해왔다. 인자형은 의미의 토대가 되며 그것을
생산하도록 충동한다. 의미를 표면화하여
현상으로서의 텍스트를 생산하는 것이다.
그렇게 〈생성의 텍스트〉(철학)는 〈표현형의
텍스트〉(미술)의 토대가 되며 생성 인자로서
지렛대 역할을 해왔다. 그러므로 가로지르는
욕망의 역사를 따라 그 표현형인 미술의 역사도
욕망의 고고학이 되었고, 계보학이 되어 왔다.
거시적으로 보면 고대 그리스에서 현대에
이르기까지 2천5백 년 미술의 역사가 만들어 온
굴곡은 〈억압과 구속〉(고대·중세)에서 〈해방과
자유〉(근대·현대)를 거쳐 유희와 발작(현대
이후)의 형상을 따라 이어진다. 한마디로
말해 미술의 역사는 욕망 표현의 〈억압에서
해방으로〉, 즉 〈고고학에서 계보학으로〉의
커다란 주름 현상을 보여 왔다고 말할 수 있다.

장구한 미술의 역사 속에서 욕망의 가장 큰
굴곡과 주름은 고대로부터 중세를 거쳐 근대에
이르기까지 권력의 주체인 왕실(귀족)과 교회의
억압과 구속으로부터 얻은 해방과 자유이기
때문이다. 미술가들의 예술 의지와는 무관하게
조형 욕망의 억압과 구속 그리고 해방과
자유라는 외적 조건들이 조형 행위의 계기들을
주로 결정해 왔기 때문에 르네상스를 경계로
미술의 역사도 〈억압과 배설〉의 두 시기로
가로질러도 무리가 아니다. 따라서 그 조건들, 즉
조형 욕망의 억압과 구속 그리고 해방과 자유를
인식소^{episteme}로 하여 기나긴 욕망의 학예로서
가로질러 온 미술의 흔적에 대한 철학적 역사
인식이 가능한 이유도 거기에 있다.//

제1장

이중 구속에서의 해방

인간사에서 욕망의 두 얼굴, 즉 사랑과 미움보다 더 큰 주제는 없다. 일찍이 고대 철학자 엠페도클레스Empedocles는 그것을 만물의 동인動因이라고 믿었다. 인간이 만들어 온 가장 큰 드라마인 역사의 동인도, 그리고 그 주제도 마찬가지다. 욕망의 고고학이자 계보학인 역사가 드라마틱하고 교훈적인 까닭도 다른 데 있지 않다. 대개의 경우 애증의 욕망이 교차하며 역사의 교체가 이루어져 왔기 때문이다.

예컨대 미술의 역사에서 중세와 교체된 르네상스는 애증의 속내를 드러내며 그 부활의 정당화를 갈망했다. 르네상스의 미술가들에게 그것은 고대와 중세에 걸쳐 옥죄어 온 이중의 사슬(억압과 구속)을 풀기 위해서도 적절하고 필요한 명분이었다. 실제로 고대 그리스의 노예제, 동로마 제국을 세운 황제 유스티니아누스 1세(재위: 527~565)가 이교도 탄압을 위해 529년 단행한 플라톤 아카데미아(철학원)의 폐쇄, 고대 그리스의 종말 그리고 그와 더불어 시작된 중세의 삼부회 사회에서 미술가는 평민보다 못한, 억압받는 장인에 불과했다. 〈시민은 어느 누구도 직인의 일에 종사하면 안 된다〉는 플라톤Platon의 주장이나 〈노예와 장인의 차이란 오로지 주인만을 섬기는지, 아니면 일반 대중(시민)을 섬기는지만 다를 뿐, 장인의 일도 일종의 노예 상태에서 행해진다〉는 아리스토텔레스Aristoteles의 발언들이 당시 미술가의 사회적 신분과 위치를 가늠하기에 충분한 것들이다.

이러한 억압은 고대 로마에서도 달라지지 않았다. 15세기의 인문주의자 레온 바티스타 알베르티Leon Battista Alberti는 『회화론 Della Pittura』(1435)에서 〈로마 시민이었던 마닐리우스Manilius와 고귀한 신분의 파비우스Fabius는 화가였다. 집정관이며 총독이었던 시테디우스Sitedius도 화가로서 명성을 얻었다〉[2]고 주장한다. 하지만

2 레온 바티스타 알베르티, 『회화론』, 김보경 옮김(서울: 기파랑, 2011), 123면.

이들은 모두 직업인(또는 장인)으로서의 화가는 아니었다. 그들은 자유인으로서 그림에 매료된 사람들이었을 뿐이다. 이에 비해 〈장인과 그 밖의 다른 직업인 가운데 누가 자유인으로 적합해 보이고 비천해 보이는지를 우리는 대체로 다음과 같이 배웠다. …… 장인은 모두 비천한 기술에 종사하는 사람들이다. 왜냐하면 그들의 작업장엔 고귀한 가문 출신에 걸맞은 것이 무엇 하나 없었기 때문이다〉라는 기원전 1세기 키케로Marcus Tullius Cicero의 『의무론De Officiis』에서의 주장은 그와 다르다.

미술가들이 고대와는 비교가 안 될 만큼 훨씬 어두운 억압의 세월을 보내야 했던 시기는 천년의 중세였다. 지중해의 패권을 장악한 유스티니아누스 1세의 국가교회주의는 비기독교적인 이교도의 철학에 대한 탄압에 못지않게 조각과 회화에도 암막을 씌우기 시작했다. 자신을 성자로 여기며 신과 같이 존경받기를 요구했던 황제는 조각은 물론이고 회화마저도 〈우상 숭배라는 이유로〉 마음대로 그릴 수 없게 했던 것이다.

그 이후에도 오랫동안(적어도 14세기 초 피렌체의 조토에 이르기까지) 화가들에게 봄은 쉽게 찾아오지 않았다. 고작해야 문맹자를 위해 성서에 그려 넣는 삽화만 허용될 정도였다. 그러므로 로마네스크와 고딕의 시기를 지나면서 간간히 이어 온 기회에도 화가들이 입체감이나 사실감을 표현하는 것은 불가능했다.

미술의 역사에서 중세가 화가들에게 더 큰 속박의 터널이었던 까닭은 그들에게는 강제된 작업만 요구되었을 뿐 창작의 자유와 권한이 별로 주어지지 않았기 때문이다. 우선 신분상으로 1등급의 성직자, 2등급의 귀족 그리고 3등급의 평민(농노와 장인의) 등 삼부회로 구성된 신분 사회의 전성기에 화가는 평민 가운데 수공업자 길드craft guild에 속한 기술자이고 장인이었다. 그러므로 그들에게는 기독교와 무관하게 독자적으로 작업할 수 있는 기

회와 권한이 없었다.

이미 787년에 열린 제2차 니케아 공의회에서 교부들은 〈종교적 형상의 구상은 미술가들에게 맡겨서는 안 된다. 그것은 가톨릭 교회가 내세운 방침과 종교적 전통에 어긋나는 일이기 때문이다. 미술가들은 오직 기예만을 담당하고 전체적인 배열과 배치는 성직자가 할 일이다〉라고 결의했다. 이처럼 미술가들은 그 표현 기법은 물론이고 작품의 구상과 구성에서조차 작가의 상상력이나 창작 의지를 제대로 발휘할 수 없었다.

그들은 교부나 교권의 권속眷屬이었으므로 그들의 예술 의지나 조형 욕망 또한 교부나 교회가 행사하는 권력 의지의 표현 수단에 불과했다. 종교적 지상권至上權을 빌미로 하는 의지결정론자들에게는 신적 의지의 도구화만 허용될 뿐 어떤 누구의 자유 의지의 행사도 용인될 수 없었다. 왜냐하면 예술 의지의 자유로운 창조적 행사가 어떤 경우에도 신의 창조적 질서와 충돌하거나 그것을 어지럽혀서는 안 된다는 도그마dogma 때문이었다. 의지결정론자들에게 미술이 노동인 이유, 고작해야 기예 이상일 수 없는 까닭도 거기에 있다.

그 때문에 미술가들은 언제나 수도원이나 교회 그리고 수도사나 교부들이 요구한 대로 그들과 동일한 세계 연관을 구현해야 하는 이른바 〈관계-내-존재Sein-in-der-Beziehung〉에 지나지 않았다. 한마디로 말해 그들에게 〈미술의 유일한 존재 이유는 종교사상을 반영하는 데 있었다〉.[3] 좀 더 정확하게 말하자면 노동자로서의 미술가들은 기독교 권속들과 신분상의 차별이 없는 상호적 간間존재reciprocal inter-being가 아니라 신과의 교섭권에서 배제되거나 국외자로서 차등화된 이른바 〈종속적 내존재subordinative intra-being〉에 지나지 않았다.

3　Frederick Antal, *Florentine Painting and Its Social Background*(London,1948), p. 338.

예술 행위에 대한 이러한 천시 풍조는 성서 중심의 기독교 미술 시대인 중세를 거쳐 르네상스에 이르기까지도 크게 달라지지 않았다. 육체노동을 경멸하는 풍습을 이어받은 르네상스 초기만 해도 장인의 신분인 미술가는 권력 구성체의 부속품과 같은 존재였으므로 미술품이 권력 욕망의 부속물로 여겨지는 것이 자연스러웠다. 그것은 무엇보다 고대 그리스 시대 이래 미술가에게 씌워진 신분상의 억압과 구속이 거둬지지 않았기 때문이다.

13세기 말까지의 피렌체에서도 화가는 교회의 요구대로 건물이나 제단에 성서의 내용을 전달하는 그림이나 벽화만 그렸을 뿐 자신의 취향에 따라 그린 작품은 찾아보기 힘들다. 13세기까지 토마스 아퀴나스Thomas Aquinas와 같은 스콜라 철학자들이 신의 존재 증명에만 몰두했던 것처럼 미술가들도 여전히 신의 존재 증명을 위한 도그마의 작품화에서 크게 벗어날 수 없었다.

하지만 역사는 언제나 〈작용에 대한 반작용〉이라는 가로지르기를 우리에게 가르친다. 그리고 역사는 그 가로지르기 현상을 놓치지 않고 기록한다. 철학사나 미술사가 14세기를 주목하는 까닭도 거기에 있다. 그즈음 천년의 작용에 대한 가로지르기(반작용)가 막 시작되었기 때문이다. 철학(이성)과 신학(신앙)이 종합되며 오랜 세월을 구축해 온 기독교의 도그마에 대한 탈구축, 즉 그것들의 분리와 해체déconstruction 의 조짐들이 드디어 나타난 것이다.

예컨대 존 던스 스코터스John Duns Scotus의 주의주의主意主義를 거쳐 윌리엄 오컴William Ockham의 유명론 그리고 요하네스 에크하르트Johannes Eckhart의 신비주의 등과 같이 스콜라주의에 대한 근본적인 비판을 시작으로 철학과 신학, 이성과 신앙에 대한 분리 주장이 주목받기 시작했다. 특히 윌리엄은 〈보편자로서 신은 인간의 정신 외부에 존재하는 그 무엇도 아니다. 인간이 신의 정신 안

에 이데아로서 존재하는 영원한 원형을 반영하기 때문이 아니라 신이 그런 식으로 인간을 만들고자 의지했기 때문에 인간은 인간으로 존재한다〉고 주장했고, 신플라톤주의에 강한 영향을 받은 요하네스 에크하르트는 〈신과 인간의 합일은 단지 신의 직접적인 은총과 계시를 통해서만 도달된다〉[4]고 하여 대리자로서 자처하는 교황의 간접적 개입을 부정하는 주장을 했다.

그러나 이들의 주장대로 철학과 신학의 분리와 해체가 그들이 기대했던 것만큼 곧바로 이루어진 것은 아니었다. 설사 분리와 해체가 시작되었다 하더라도 그것이 곧 소생과 부활, 즉 르네상스로 직접 이어지지는 않았다. 그럼에도 불구하고 13세기 말에서 14세기 초에 걸쳐 제기된 이들의 철학적 결단, 다시 말해 작용에 대한 반작용은 그 자체만으로도 극적이고 역사적이기에 충분하다. 그것들은 단절의 전조이고 부활의 도화선이 되었기 때문에 더욱 그렇다.

그 도화선들에 의해 가장 먼저 발화된 지점은 이탈리아였다. 그것은 무엇보다도 이탈리아 반도의 지정학적 사정 때문이었을 것이다. 476년 로마 제국의 멸망 이래 이탈리아 반도는 통일을 경험해 보지 못한 채 여러 자치 도시들로 분열되었고, 그로 인해 외부에 대하여 열린 공간이 될 수밖에 없었다. 주지하다시피 〈모든 길은 로마로 통한다〉고 할 정도로 반도는 이미 유럽의 교차로였다. 실제로 제국의 몰락 이후 로마에 이르는 23개의 통로로 서고트족, 훈족, 랑고바르드족 그리고 유럽의 여러 종족들이 자주 침략하거나 남하한 것도 그만큼 접근하기 쉬운 지리적 환경 때문이었다.

하지만 역설적이게도 바로 그 점이 이곳을 중세 스콜라주의와의 단절과 해체 그리고 고대 인문주의로의 소생과 부활의 진

4 레온 바티스타 알베르티, 앞의 책, 123면.

원지로 만든 원인이다. 마치 면역력이 약한 사람일수록 감기나 전염병에 쉽게 감염되듯이 이탈리아 반도가 지닌 지리상의 개방적 조건이 어느 지역보다 먼저 새로운 철학과 사상을 수용하여 체화 体化하게 만들었던 것이다. 실제로 생리학은 병리학을 통해서 새로워지고 또한 발전한다. 그와 마찬가지로 이탈리아 반도도 불리한 지리적 조건과 병리적 정치 현실이 역사를 새롭게 쓰게 했다고 말해도 과언이 아니다.

그러면 오컴이나 에크하르트가 주장하는 분리와 해체의 철학은 이탈리아에서 어떻게 감염되고 체화되기 시작했을까? 본래 욕망의 감염 현상은 이성보다 감성에서 먼저 일어난다. 즉 이성적인 철학에서보다 감성적인 예술에서 먼저 감염되어 변종화하거나 체질화한다. 이탈리아의 르네상스가 철학에서보다 문학과 미술에서 먼저 일어난 예술의 르네상스였던 까닭도 거기에 있다. 분리의 조짐과 해체의 징후는 철학에서보다 미술에서 먼저 선보이기 시작했기 때문이다.

예컨대 14세기 벽두의 화가인 조토Giotto di Bondone[5]의 출현이 그것이다. 오늘날까지 미술사가들은 신앙과 이성의 통일을 강조하는 토마스 아퀴나스의 시대에 나타난 조토를 가리켜 〈시대를 뛰어넘은 혁신적인 월경越境의 화가〉로 높이 평가한다. 「최후의 심판」(1306)이나 「그리스도를 애도함」(1303~1306, 도판4)에서 보듯이 그는 그 이전 화가들과는 달리 인물의 다양한 동작과 자연스런 자세의 입체적 표현에 주저하지 않았기 때문이다.

그것은 표현상 입체감이 전혀 없는 평면화 대신 눈속임 trompe l'oeil(단색조로 그리는 장식화 기법에서 비롯되었으나 점차 천장에 삼차원의 환영을 실감나도록 그리는 기법으로 발전)이 가

5 단테는 『신곡』의 「연옥」편에서 〈치마부에가 자신의 분야인 회화를 석권했다고 생각했지만 이제 조토의 시대가 왔으니 다른 사람의 명성은 사라져간다〉고 하여 자신의 친구 조토를 높이 평가한 바 있다.

능할 정도로 자연스러움을 따랐다. 〈자연의 제자〉로서 그가 존경
받는 이유도 거기에 있다. 기베르티Lorenzo Ghiberti나 알베르티 또는
레오나르도 다빈치Leonardo da Vinci에 이어 고갱Paul Gauguin까지도 그
에 대한 찬사를 아끼지 않았다.

　더구나 그것의 역사적, 사회적 의미는 그 이상이다. 우상
숭배의 도구화를 방지하기 위한 유스티니아누스 황제의 금지령
이후 회화가 명맥을 유지하기조차 힘들었던 어둠의 세월을 감안
한다면 성화일지라도 조토의 입체적, 사실적인 그림의 등장은 미
술의 역사에서 일종의 도발적 사건이었다. 그것은 모처럼 감행한
회화의 복권 운동이라고 해도 지나친 말이 아니다.

　하지만 그로부터 비롯되는 자연주의는 성서의 내용이나 성
화聖話를 현실적인 스토리텔링처럼 표현하는 의사擬似 자연주의에
불과했다. 그의 기법은 상상의 이미지에 의존할 수밖에 없는 성화
聖畵의 한계 내에 머물러야 했던 것이다. 비잔틴에서 고딕까지 이
어 온 기독교의 도그마가 화가에게 자연에 대한 재현의 자유를 허
락할 만큼 세상이 바뀐 것은 아니었기 때문이다. 그러므로 그의
선구적 결단과 사유에 의한 파격도 내면세계에서의 내성적 월경
현상이라기보다 외적 표현상의 경계 이탈에 그칠 수밖에 없었다.
더구나 사회적 신분상 화가는 주제의 선정뿐만 아니라 작품의 구
성이나 구상에서도 자신의 상상력을 마음껏 발휘할 수 없는 입장
이었기 때문에 더욱 그렇다. 그 이후 쏟아진 찬사에도 불구하고
그는 여전히 수공업에 종사하는 노동자이거나 인문 교양을 배우
지 못한 장인에 불과했다.

제2장

선구적 미술 철학자들

고대 이래 미술가들에게 자유로운 봄날이 오기까지는 오랜 세월이 걸렸다. 그들을 기술자 집단인 공방이나 수공업자 조합인 길드에 속박당하지 않는, 창조적인 예술가로 바라보는 새로운 인식이 가능해진 것은 16세기에 이르러서였다. 심지어 15세기 말의 미켈란젤로Michelangelo조차 귀족 출신임에도 불구하고 그의 부친과 형은 그가 장인과 다를 바 없는 그림쟁이라는 사실을 부끄럽고 수치스럽게 여겼을 정도였다.

하지만 16세기가 되었다고 해서 계절이 돌아오듯 미술가에게 봄날이 저절로 찾아온 것은 아니다. 그들의 봄은 이미 14세기 후반부터 통찰력 있는 몇몇 사람이 기울여 온 선구적 노력의 결실이나 다름없었다. 우선 〈자연의 제자〉로 불린 조토의 노력이 그러하다. 그는 누구보다 먼저 사실적 표현을 통해 중세의 극복을 시도함으로써 14세기 르네상스 미술사에 중요한 위치를 차지했다. 그뿐만 아니라 수학적 계산에 의한 중심 투시도법을 적용하여 피렌체 대성당 중앙의 8각 원형돔을 건축한 브루넬레스키Filippo Brunelleschi 그리고 그의 지식을 전수받아 원근법을 수학적으로 계산하여 수학적 회화를 처음으로 그린 마사초Masaccio 등의 노력도 마찬가지다.

나아가 이들과 더불어 고조된 피렌체의 자연주의와 인문주의는 15세기 들어 더욱 두드러지며 이탈리아 르네상스 운동의 중심 역할을 했다. 이미 1401년에 피렌체 시민의 자유정신을 반영하는 인문주의 선언문과도 같은 레오나르도 브루니Leonardo Bruni의 『피렌체 찬가Laudatio florentinae urbis』(1401)가 쓰인 것도 그것을 반영하는 것이나 다름없다. 브루니는 이 책에서 다음과 같이 피렌체를 극찬했다. 〈웅변력과 열정, 그 둘 가운데 어느 것을 통해서라도 이 도시의 위대함과 존엄성이 충분히 표현될 수 있어야 한다고 저는 믿습니다. 어느 누구도 이 도시보다 더욱 빛나고 영광스러운

곳을 이 세상 어디에서도 발견할 수 없을 것입니다. …… 만일 저의 소망이 받아들여진다면, 우아하고 위엄 있는 언어로 가장 아름답고 탁월한 이 도시에 대하여 이야기해야만 한다는 사실을 결코 의심하지 않습니다. 실제로 이 도시는 경탄할 만한 탁월함을 지니고 있어, 어느 누구의 웅변력으로도 이를 충분히 표현할 수 없습니다.〉[6]

　　나아가 브루니의 『피렌체 찬가』는 이른바 〈스탕달 신드롬〉[7]으로까지 이어질 정도였다. 그것은 프랑스 작가 스탕달Stendhal이 1817년 피렌체의 산타크로체 예배당을 찾아 귀도 레니Guido Reni의 작품 「베아트리체 첸치」 초상화(1633, 도판1)를 보고 남긴 〈무릎에 힘이 빠지며 황홀경에 사로잡혔다〉는 일기에서 비롯되었다.

　　하지만 이러한 일련의 피렌체 증후군은 무엇보다도 도시 국가로서 안정된 민주 정치와 금융, 직조, 피혁 등 다른 지역보다 앞선 경제 발전에서 비롯된 것이기도 하지만 특히 피렌체 출신의 무명 화가 첸니노 첸니니와 피렌체 최고의 조각가 로렌초 기베르티 그리고 귀족 출신의 만능 엘리트였던 레온 바티스타 알베르티의 뛰어난 업적들 때문이기도 하다. 이렇듯 정치적 안정과 경제적 풍요로움이 안겨 준 일상적 여유와 정신적 자유, 게다가 이들의 예지적 욕망과 감성적 통찰력이 더해져 15세기 피렌체의 철학과 문학, 예술 등 문화 전반에는 이른바 〈지각 변동〉이 일어난 것이다.

6　레오나르도 브루니, 『피렌체 찬가』, 임병철 옮김(서울: 책세상, 2002) 13면.
7　「베아트리체 첸치」와 같이 뛰어난 예술 작품을 감상할 경우 갑자기 심장이 빨리 뛰고, 의식 혼란이나 어지러움증, 심하면 환각을 일으키는 현상을 말한다.

1. 최초의 계몽주의 미술 철학자: 첸니노 첸니니

14세기 일련의 전조 현상을 거쳐 드디어 나타난 지각 변동의 시작은 첸니노 첸니니Cennino Cennini의 『기예에 관한 책Il libro dell'arte』 (1437)의 출간에서부터였다. 그가 우선 이 책에서 벌이는 계몽 운동은 새로운 재료의 개발에 관한 것이다. 그는 보다 입체적인 자연스러움을 나타내기 위해 스승인 아뇰로 갓디Agnolo Gaddi의 공방에서 12년간 배운 미술에 대한 전통적인 기법과 재료를 체계적으로 정리하여 소개하고 있다. 조토를 선구로 하여 시작된 피렌체의 자연주의 운동은 사실적 표현 효과를 더하기 위해 먼저 그 책을 통해 기법과 재료의 개발을 촉발시킨 것이다.

다시 말해 첸니니는 이제까지 외부에 잘 알려지지 않고 공방에서만 저마다 구전되어 오던, 절차상 번거롭고 불편한 프레스코 벽화 기법[8]을 비롯하여 각종 기술적 비법들을 세상에 알림으로써 미술가들에게 도움을 주려 했던 것이다.

이러한 비법 가운데는 벽에 우선 암갈색의 물감으로 밑그림, 즉 시노피아sinopia를 그린 뒤 그 위에 바른 소석회消石灰 반죽이 마르거나 얼기 전에 신속하게 그리는 프레스코 화법 그리고 거기서 발전한 건식법인 템페라 화법temperare[9] 나아가 템페라화의 윤택

8 벽에 석고를 바르고 마르기 전에 물감을 칠해서 벽으로 스며들게 하는 방법이다. 벽이 마르기 전에 작업해야 하므로 섬세한 작업이 힘들다. 이것은 〈fresco〉라는 용어의 뜻대로 〈축축하고 신선할〉 때 물에 녹인 안료로 그리는 습식 화법buon fresco이다. 반대로 마른 벽에다 물감을 바르는 건식 화법인 세코secco도 있다. 하지만 이것은 물감이 쉽게 떨어져 나가기 때문에 오늘날까지 보존된 벽화가 거의 없다.

9 돌이나 식물에서 채집한 안료를 달걀의 흰자나 노른자, 또는 갖풀 같은 매체와 혼합하는 방법이다. 이것은 물감이 빨리 마르기 때문에 미리 색깔을 칠할 구역을 그려 놓고 물감을 만들자마자 재빨리 칠해야

이 없는 단점을 보완하기 위해 채색 화면 위에 수지유樹脂油로 피복하여 유채화와 다름없는 윤택 효과를 내는 코팅 기법, 그리고 아마씨 기름linseed-oil에 물감을 용해한 유화 기법 등이 있는데, 이는 플랑드르의 화가 얀 반 아이크Jan van Eyck에 의해 유화용 물감과 그 기법이 일반화되기 이전의 표현 기법들이다. 이처럼 자연주의자 첸니니가 굳이 회화의 기법서를 쓴 것은 개인적인 비전秘傳이 아닌, 일정한 교본을 가지고 회화를 가르쳐야 한다고 생각했기 때문이다.

그러나 첸니니가 템페라화의 매제媒濟나 코팅 기법, 나아가 아마씨 기름을 사용한 유화 물감의 비전을 공개한 것보다도 더 놀라운 것은 다음과 같은 주장이다. 〈네가 얻을 수 있는 가장 완벽한 안내자이자 가장 훌륭한 길잡이는 영광스럽다고밖에 할 수 없는 자연물의 사생寫生이라는 점을 잘 알아 두어라. 자연은 다른 어떤 교본보다 훌륭하므로 이를 대담하게 믿고 사생하기를 계속해야 한다.〉(『기예에 관한 책』, 제28장)

다시 말해 그는 15세기까지도 변함없이 틀에 박힌 공방의 도제 교육보다도 이미 이탈리아에 팽배해지고 있는 자연주의, 즉 자연에 대한 상찬賞讚에 못지않게 인간과 휴머니즘의 중요성을 누구보다도 강조했던 것이다.

회화에 대하여 첸니니가 주문한 전통적 인식의 파격은 이것만이 아니었다. 그는 그 책의 제1장에서 다음과 같이 밝혔다. 〈가장 가치 있는 것은 지혜이며, 그로부터 파생하는 몇몇 기법이 바로 그다음을 잇는다. 그 가운데 손놀림으로 실행하면서도 지혜를 기본으로 삼아야 하는 것이 있는데 그게 바로 회화라는 기술

한다. 그러다 실수하면 그림을 버려야 한다. 템페라화는 아뇰로의 「성모의 대관식」(1380~1385, 목판에 달걀 템페라)를 비롯하여 보티첼리의 「비너스의 탄생」(1484, 캔버스에 템페라) 등 15세기 말 바로크 시대에 이르러 유화의 효과가 완성될 때까지 유행하였다. 또한 이것은 이른바 〈미술의 직립화〉라고 할 수 있는 이젤 페인팅을 가능하게 하는 작업 방식의 신기원이 되기도 했다.

이다.〉화가가 우선시해야 할 것은 기술과 기법에 앞서 지혜와 지식이라는 것이다. 즉 아르스ars보다 소피아sophia가 먼저임을 분명히 했다.

하지만 그것은 중세 이래 상류 계급의 자제들만 다니는 (라틴어 중심의) 문법 학교 출신의 엘리트에게나 가능한 일이었으며, 고작해야 속어(이탈리아어)로만 가르치는 산수 교습소를 마친 직인들에게는 생각하기 어려운 일이었다. 공방의 직인들은 도제로서 장기간의 수련을 거친 뒤 숙련된 기술로 타율적 노동에 종사해야 하는 비천한 기술자에 불과했기 때문이다. 아무리 교권의 약화가 빠르게 진행된다 할지라도 교권에 의한 억압이 무의식중에 체화体化되어 온 미술가들에게 기술이나 기예보다 자신의 지혜나 지식을 더 중요하게 여길 정도로 회화에 대한 인식과 가치의 전도를 기대할 수는 없었다.

그럼에도 불구하고 이러한 전통에 대하여 반동이나 극복과 다름없는 첸니니의 또 다른 주장은 도제 기술의 보존과 계승 대신 작가의 자율적인 예술 의지와 자유로운 상상력을 강조한 점이다. 첸니니는 다음과 같이 주장했다.

〈회화에 필요한 것은 상상력과 손놀림이다. 상상력이 눈에 보이지 않는 대상에게 자연물과 같은 외관을 부여한다. 즉 손의 움직임에 의해 그 대상물을 정착시켜, 없는 것을 있는 듯 보여 주는 것이다. …… 시인은 스스로 지니고 있는 지혜에 따라, 또는 생각이 미치는 대로 아무렇게나 마음 내키는 대로 말을 만들거나 결합하는 게 자유롭다. 마찬가지로 화가에게도 입상, 좌상, 반인반마상[10] 등을 마음대로 상상력이 뻗어 나가는 대로 빚어낼 자유가 주어져 있는 것이다.〉(『기예에 관한 책』, 제1장)

10 예컨대 보티첼리는 1480년경에 그린 「팔라스와 켄타우로스」에서 무력으로 피렌체 침략을 협박한 나폴리 국왕 페란테를 그리스 신화에 등장하는 무지한 사냥꾼 켄타우로스에 비유하여 반인반마(半人半馬)로 그렸다.

이러한 대담한 주장들은 오직 권세가의 주문에만 따라야 하는 장인 신분의 작가들에게는 독립 선언과도 같았다. 또한 그것은 권세가들에게 미술이 무엇인지 그리고 미술가는 어떤 사람인지를 반성하게 하는 우회적 계몽 교육이나 다름없었다. 미술은 공방에서 전수되는 전통적 기술techna이라기보다 작가의 개인적 지혜와 학문적 소양, 주체적 예술 의지 그리고 자유로운 상상력에 의한 예술artis이라는 것이다. 그가 미술가에게 수정조차 불가능한 프레스코나 템페라 화법처럼 까다롭고 어려운 기법들을 소개하는 것보다 내심으로 인문주의적 사유와 상상의 자유를 만끽하는 작가로서의 주체의식과 자유 의지에 따른 예술 행위를 권하는 까닭도 거기에 있다.

　　어느 지역보다도 인간과 자연에 대한 르네상스 운동이 더욱 고조되고 있던 피렌체 출신의 휴머니스트였던 첸니노 첸니니에게 가장 중요한 목표는 미술의 품격과 그것에 대한 인식을 높이는 것이었다. 그것은 미술을 단지 경제적 전성기를 맞이한 피렌체의 동업자 조합인 21개의 크고 작은 길드나 10여 년 동안 도제 훈련을 받아야 하는 공방 직인들의 손으로 이루어지는 기계적 기예로 가능한 것이 아님을 그는 알고 있었다. 그는 인문주의적 자유의 정신을 요구하는 고귀한 인간들의 전유물인 인문학, 즉 자유 학예artes liberales[11]로서 미술의 품격과 그것에 대한 인식을 높이려 했다. 이를 위해 그는 자신의 저서에서 미술가에게 삶에 대한 철학적 자세까지도 주문함으로써 작가로서보다 미술 이론가

11　중세의 대학 교과 과정에서도 학문이란 신학, 법학, 의학만을 의미했고 이를 위한 교양 기초는 문법, 수사학, 논리학 등 라틴어로 된 3학trivium과 대수학, 기하학, 천문학, 음악 등의 4과quadrivium였다. 이것들을 가리켜 〈자유 학예artes liberales〉라 불렸는데, 이는 자유롭고 고귀한 인간들만이 익혀야 할 정신적인 학예를 의미했다. 이에 반해 〈기계적 학예artes mechanicae〉는 고대 그리스 시대부터 원래 노예들이나 하는 육체적인 비천한 일을 가리켰다. 〈기계적〉이란 말이 노예가 하는 일을 의미할 정도로 기계적 학예는 모멸의 대상이었다. 중세 이후에도 그것은 귀족을 위해 백성이나 천출의 자식들이 배우는 것이었다. 레오나르도 다빈치도 〈회화는 손의 움직임으로 만들어지는 것이므로 기계적〉이라고 말할 정도였다.

로서, 이른바 〈최초의 미술 철학자der erste Kunstphilosoph〉로서 계몽적 역할을 다하고자 했다.

2. 최초의 인문학적 미술 비평가: 로렌초 기베르티

피렌체 세례당의 동문인 「천국의 문」(1425~1452)처럼 당시 최고의 걸작을 조각한 로렌초 기베르티Lorenzo Ghiberti의 출현을 두고 미술사를 바꿔 놓을 〈지각 변동의 징후〉라고 하거나 〈선구적 미술 철학자의 등장〉이라고만 평할 수는 없다. 기법과 기예의 변화만으로 미술가의 내면세계를 움직이게 하는 철학이 바뀌었다고 말할 수는 없기 때문이다. 미술 철학사가 그를 주목하려는 이유는 단지 투시도법을 활용한 그의 뛰어난 조각 작품들 때문만이 아니다.

그보다는 오히려 전3권으로 된 그의 방대한 저술인 『비망록Commentarii』(1447)에 더욱 주목한다. 알베르티가 『회화론』에서 주로 회화에 있어서 평면의 기하학적 속성을 천착하려 했다면, 기베르티는 빛을 시각의 조건으로 간주하고 빛의 본질과 그것이 눈에 미치는 효과에 주목한다. 다시 말해 그는 미술의 기본적인 원리를 파악하기 위하여 자연의 빛이 사물에 어떻게 작용하는지, 그로 인해 사물이 어떻게 눈에 비치는지를 알아보려 했다.

나아가 그는 본다는 능력이 어떻게 작용하는지, 시각적 영상이 어떻게 생기는지 그리고 조각이나 회화의 이론이 어떤 방법으로 형성되어야 하는지 등을 탐구하려 했다. 알베르티와는 달리 그는 빛을 가장하여 창조된 세계를 설명해 보임으로써, 즉 신비스런 빛의 미학을 통해 신플라톤주의를 자신의 예술론 속에서 실현시키려 했던 것이다. 그는 빛이 태양에서 방출되듯이 사물들도

신으로부터 유출되어 흘러나온다는 신플라톤주의자 플로티누스Plotinus의 유출설을 토대로 빛과 시선 그리고 사물과의 관계를 밝히는 미학 원리를 찾으려 했다. 한마디로 말해 그는 루미니즘lumi-nism, 즉 빛과 발광성claritas을 아름다움의 주요한 표현 방식으로 간주하였고, 자연 과학과 예술 정신을 이론적으로 조화시키려 한 인물이었다.

그것은 마치 최초의 철학자 탈레스Thales가 자연은 무엇으로, 어떻게 만들어졌는지에 대하여, 즉 자연의 생성 변화에 대하여 오랫동안 의심의 여지없이 믿어 온 신화적 사유를 과감하게 버리고, 그 대신 생성의 원인을 아르케arche 原質를 통해서 밝히려 했던 것과 다르지 않다. 그는 변화의 질서도 초자연적인 신비한 힘에 의해서가 아니라 자연에 내재하는 로고스理法에 의한 것이라고 주장함으로써 철학적 사유와 과학적인 정신을 발휘하려 했다.

이와 마찬가지로 기베르티도『비망록』제2권에서 자신의 미술 이론을 새롭게 구축하기 위하여 〈자연은 어떤 이치로 움직이는 것일까〉 그리고 〈눈에 보이는 것은 어떻게 생겨난 것일까〉라는 자연주의적인 의문들을 제기하고 있다. 이 점에서 기베르티 역시 미술의 역사를 자연에 대한 이해와 인식의 관점과 발상을 통하여 〈획기적으로〉 전환했다는 점에서 탈레스의 자연 철학에 비견될 만하다.

또한 르네상스 정신의 진원지나 다름없는 피렌체의 탈중세적 자연주의 운동에 감화받은 기베르티가 미술에 대한 자신의 철학적 사유들을 굳이『비망록』이라는 제목으로 남기려 했던 의도도 탈레스 이후 여러 자연 철학자들의 생각과 크게 다르지 않다. 처음으로 탈신화적 사유를 강조한 탈레스 이래 여러 자연 철학자들이 자연에 대한 자신의 혁신적 사유의 내용을 저마다

의 관점과 견해에서 〈자연에 대하여Peri Physeos〉라는 동일한 제목으로 나름대로 해설하고 주석하려 했듯이, 기베르티 역시 미술에 대한 자신의 생각을 피력하며 일종의 〈비망록〉으로 남기려 한 것이다.

기베르티는 『비망록』 제1권에서 알베르티에 못지않게 고대 미술을 예찬한다. 고대 미술의 역사에 대하여 라틴 작가들의 책을 인용하면서 자신의 견해를 전개하기 위해서다. 다시 말해 그는 여기서 로마 시대의 건축가 비트루비우스Vitruvius와 『박물지Naturalis Historia』(AD 77~79)를 쓴 플리니우스Gaius Plinius의 기록에 의존하여 고대 미술의 우수성을 〈이론과 실제가 일치하는〉 데 있다고 평가한다.

『비망록』 제2권의 내용은 14세기의 피렌체와 토스카나 중심으로 활동한 미술가들에 대한 비평과 자서전이다. 특히 그는 마치 고백록과도 같은 자서전을 통해 자신을 알베르티와 더불어 르네상스 운동의 지도자적 사명을 지닌 피렌체의 인문주의자로서 정체성을 분명히 드러내 보이려 했다. 그는 야심 찬 미술가로서 뿐만 아니라 미술에 대한 인문학적 이론가로서도 자신의 위치를 정립하려 했던 것이다.[12]

그는 다음과 같이 말했다. 〈나는 부모의 배려와 이론적 지식에 대한 (여러 교본의) 가르침에 의해 문학 작품과 언어 그리고 기술에 관한 학문(의 지식)이 풍부해졌다. 그리하여 나는 (그와 관련된) 책에서 희열을 느꼈고, (거기서 얻은 지식은) 영혼의 소유물이 됐으며, 그럼으로써 그것의 최종적인 성과인 이 책을 준비했다. …… 나는 금전에 구애받지 않고 예술에 헌신했다. 소년 시절부터 언제나 헌신과 수련을 통해 예술을 탐구해 왔다. 자연은 어떤 이치로 움직이는 것일까, 어떻게 해야 자연에 근접할 수 있을까, 사

12 Udo Kultermann, *Geschichte der Kunstgeschichte*(Frankfurt: Prestel Verlag, 1996), p. 19.

물의 표면은 어떤 원리로 눈에 와 닿는 것일까, 시력은 어떻게 작용하는 것일까 그리고 주조 예술이나 회화 예술의 이론은 어떻게 완성해야 하는 것일까. 나는 항상 그 같은 예술의 기본 원리를 터득하기 위해 연구해 왔다.〉[13]

미완성으로 끝난 제3권에서 그는 기하학에 근거한 알베르티와는 달리 광학, 인체 비례론 등을 동원하여 시각 예술에 대한 고찰 방식의 이론적 기초를 가장 많은 분량으로 다룸으로써 미술에 대한 근본적인 문제들을 좀 더 구체적으로 이론화하려 했다. 그는 조소든 회화든 시각 예술의 작업에는 작가의 숙련되고 뛰어난 기술과 기법이 요구되지만, 그 이전에 학문적 지식과 이론이 전제되어야 한다고 생각했다.

이처럼 기베르티의 『비망록』에는, 알베르티가 이미 『회화론』에서 그랬듯이 독자, 즉 미술가들로 하여금 고대 미술을 입구 삼아 그리고 인문주의와 인간학적 지식을 앞세워 미술의 역사를 순례한 뒤 그 출구인 자신의 이론을 통과함으로써 새로운 미술 작품을 창조해 낼 수 있게 하기 위한 열정이 담겨 있다. 한마디로 말해 그는 단지 장인으로서 미술가들에게 이론적 필요성을 제창하고 있다. 제2, 3권에서 보듯이 『비망록』에는 그가 미술사 속에 자신을 끼어 넣을 정도로 르네상스의 미술사와 미술 이론을 새롭게 정립해 보려는 비평가로서 그만의 철학적 고뇌와 사명감이 배어 있는 것이다.

야마모토 요시타카山本義隆도 『16세기 문화혁명一六世紀文化革命』에서 〈미술사 분야에서 『비망록』 제2권은 14세기 미술사의 정확한 자료이자, 나아가 서구 미술가의 최초의 자서전이면서 동시에 미술가에 의한 최초의 미술 비평으로 높이 평가되고 있다. 그에 비해 제1권과 제3권은 고대와 중세의 저술가로부터 정확한 이

13 야마모토 요시타카, 『16세기 문화혁명』, 남윤호 옮김(서울: 동아시아, 2010), 49면.

해도 없이 단순히 차용한 데 불과하다는 이유로 평가가 낮고 자료적 가치도 인정받지 못한다. …… 그러나 그의 책을 현대인의 가치로 평가하기보다 오히려 제1권과 제3권까지 포함해 당시의 직인 미술가가 고대의 문헌을 독학하여 책으로 남겼다는 사실 자체에 비중을 두고, 거기서 어떤 시대정신이 싹트고 있었는지 파악해 사회 변동의 조짐을 읽어 내야 마땅할 것이다. …… 그의 이론이 오류를 담고 있고 소화가 덜 된 차용물에 불과하며, 독창성과 우아함을 결여했다 하더라도 자신의 한계를 벗어나려는 향상심의 존재 그 자체는 지의 세계에 커다란 지각 변동이 준비되어 있음을 보여 준다〉[14]고 평가하고 있다. 새로움의 창출에 대한 가치는 그 모험심과 긴장감 그리고 창의성에 있어서 그것의 완성이 갖는 가치에 비할 바가 아니기 때문일 것이다.

3. 최초의 존재론적 회화론자: 레온 바티스타 알베르티

기베르티는 미술 이론 속에서 〈작가가 어떻게 해야 자연에 근접할 수 있을지〉, 〈작가에게 사물의 표면은 어떤 원리로 눈에 와 닿는 것인지〉 그리고 〈시력은 작가에게 어떻게 작용하는 것인지〉를 밝히려고는 했지만, 아직 그림을 그리고 있는 작가로서 〈나는 누구인가〉를 묻고 있지 않다. 대상과 작가와의 관계에서 〈나〉의 존재를 중심에 두고 있지 않은 것이다. 그에게는 작가로서 각각의 주체적인 〈나〉보다 작가 일반에게 인문주의적 지식의 각성과 필요성을 제창하는 것이 주된 목적이었기 때문이다.

하지만 탈중세적 사관으로 르네상스 미술의 임계점을 보여 주려는 레온 바티스타 알베르티Leon Battista Alberti는 그렇지 않다. 그는 기베르티보다도 먼저 당시의 회화를 중세의 회화와 차별화하기 위해서라도 〈회화란 무엇인가〉에 대한 대답의 단서를 (드러내고 말하지는 않지만) 그림을 그리고 있는 인간 자신, 즉 〈나〉에게서 찾고 있기 때문이다. 화가는 피조물로서 인간의 시선이 아닌 자율적 인간으로서 자신의 눈을 지닌 존재이다. 그러므로 화가는 사물과의 존재 연관에 대하여 저마다 자기의 타자로서 나의 존재를 발견하고 의식할 때, 비로소 눈에 보이는 대상을 제대로 재현할 수 있는 훌륭한 작가가 될 수 있다는 것이다.

그는 회화 이론에서 관찰자인 화가의 시선이 대상을 자유롭게 포착하고 장악하기 위해서는 시각의 중심, 즉 관점을 자신

이 원하는 하나의 지점에 위치시켜야 한다고 주장한다. 예컨대 〈직사각형 안에 내가 원하는 장소에 하나의 점을 찍습니다. 이 점은 중심 광선이 부딪치는 지점이기 때문입니다. 나는 이것을 중심점이라고 부르겠습니다〉[15]라는 주장이 그것이다. 그는 이러한 주체적 관점을 강조하기 위해 눈에 보이는 물체의 윤곽 위의 점과 눈을 잇는 선을 〈주연광선周緣光線 radius extremus〉이라고 불렀다.

또한 그는 시각과 대상과의 관계를 파악한 뒤 주어진 거리와 시점과 빛에 대응하여 일정한 면 위의 선과 색채를 보다 〈인위적으로〉 표현한 뿔체의 횡단면을 회화라고 정의한다. 다시 말해 일종의 회화로서 화면 위에 그려진 3차원의 물체는 그 물체와 화가의 눈 사이에 있는 화면에 시선 뿔체들pyramis radiosa의 집합을 잘라 놓은 단면이라는 것이다. 그에 의하면 〈회화란 중심이 고정되고 빛의 위치가 일정한 상태에 있는 대상을 특정한 거리에서 바라볼 때 나타나는 시각 피라미드의 횡단면을 한 평면 위에 선과 색을 이용하여 예술적으로 재현한 것이다〉.[16]

하지만 그가 회화를 이렇게 정의하는 것은 기본적으로 중세와는 달리 〈나는 그린다, 그러므로 존재한다pingo ergo sum〉는 자의적이고 자기중심적인 시각에서 나온 명제야말로 화가에게 가장 주체적인 발상의 실마리라고 믿기 때문이다. 알베르티에게 회화는 화가가 화면상에 수렴하는 하나의 중심점(지금은 〈소실점〉이라고 하지만 알베르티는 그것을 정확하게 이해하지 못했다)으로부터 바라본 가시적 세계를 묘사하는 것이다. 그 때문에 그에 의하면, 〈나는 자신이 그리고자 생각한 것만한 크기의 시각 테두리를 그린다. 이것은 내가 그리려는 것을 바라보기 위해 열린 창

15 레온 바티스타 알베르티, 『회화론』, 김보경 옮김(서울: 기파랑, 2011), 106면.

16 레온 바티스타 알베르티, 앞의 책, 95면.

finestra aperta〉[17]이라는 것이다.

　　더구나 이미 길드 중심의 거대한 경제 공동체가 주도하던 피렌체의 미술가들에게 그러한 주체적 관점은 무엇보다도 고대 그리스 시대 이래 잃어버렸던 시간을 다시 찾기 위해서라도 중요한 일이었다. 모든 진리가 신에 있으므로 인간보다 신에 가까워지려 했던 중세 기독교적 신화神話의 성화화聖畵化 과정에서는 어떤 화가라도 감히 생각할 수 없었던 나르시스적인 작화作畵가 르네상스에 이르러 비로소 가능해진 것이다. 알베르티가 『회화론』[18]에서 〈회화는 모든 예술의 꽃이므로 나르시스의 이야기는 우리들의 목적에 딱 들어맞습니다. 연못의 수면을 예술의 힘으로 끌어안으려고 하는 것이야말로 회화가 아니겠습니까?〉[19]라고 주장하는 까닭도 거기에 있다.

　　누구라도 주체적 인간으로서의 자기 소외가 불가피했던 중세 시대에 회화가 (상징적인 평면화로서라도 명맥을 유지하기 위해서는) 신 중심적인 것은 당연한 일이었다. 눈에 보이는 세상의 온갖 것들은 신의 메시지였고 신성의 상징물들이었기 때문이다. 그러므로 화가가 진정으로 묘사해야 할 것들도 겉으로 드러난 자연물이 아니라 숨겨진 신의 이미지였다. 이를 위해 화가들은 대상을 육신의 눈이 아니라 마음의 눈, 또는 영혼의 눈으로 보고 그려야 했다. 초인적인 완전한 존재를 투사하기 위해 화가에게 요구되는 것은 신의 업적을 상징적으로라도 흉내 내야 하는 탈자적脫自的 시선이고 관점이었다.

　　이에 비해 이미 고대 그리스 철학과 과학, 시학과 신학, 법학과 수학, 시민 사회론과 예술론에 이르기까지 인문학적, 과학

17　레온 바티스타 알베르티, 앞의 책, 105면.
18　브루넬레스코는 1435년에 출판된 라틴어 판을 그 이듬해에 이탈리아어로 번역하여 *Della Pittura di Leon Battista Alberti*라는 제목으로 출판했다.
19　레온 바티스타 알베르티, 앞의 책, 120면.

적, 예술적 지식을 두루 섭렵한 알베르티에게 회화는 인간(화가) 중심적인 것이었다. 모든 진리는 인간 안에 숨어 있으므로 신보다 인간에 대하여 더욱 잘 알아야 했다. 그는 신이 인간을 당신의 형상대로 만들면서 인간에게도 신에 버금가는 창조의 능력을 주었다고 믿었기 때문이다. 르네상스 정신 자체가 신학을 인간학으로 환원시키려는 것이므로 그가 제시하려는 회화 이론도 마찬가지다.

그는 〈프로타고라스Protagoras가 인간은 만물의 기준이요 척도라고 한 의미는 인간을 가장 잘 알 수 있는 존재가 인간이므로 만물의 우연적 속성도 인간의 우연적 속성과 비교함으로써 인식된다는 뜻이라고 생각한다〉[20]고 하여 인간 중심의 존재론적인 입장을 분명히 밝히고 있다. 그 때문에 그는 로마 시대까지만 해도 시민들이 선하고 아름다운 삶을 살기 위해서 자식들에게 가르쳤던 키케로의 후마니타스적humanitas 인문학, 즉 자유 학예 — 소년들이 인간으로서의 잠재성을 충분히 개발하기 위해 배워야 할 — 과목들과 동일하지는 않을지라도 르네상스 휴머니스트들 역시 자유로운 인간성을 예찬하는 시민 교육을 위해 미술을 후마니타스의 하나로서 가르쳐야 한다고 권고한다. 심지어 살아 있는 것들을 모방하거나 그림을 그리는 화가들이야말로 마치 신이나 다름없는 행위를 하므로 그들 스스로를 창조주로 느낀다고 생각할 정도였다.

또한 『회화론』 제3권에서도 〈화가는 무엇보다도 먼저 훌륭한 사람이어야 하고 인문학에 정통해야 합니다. …… 가능한 한 화가는 인문학에 정통해야 하는데, 특히 기하학에 정통해야 합니다. …… 기하학에 문외한인 사람은 회화의 어떤 법칙, 어떤 기

20 레온 바티스타 알베르티, 앞의 책, 104면.

본도 이해할 수 없을 것입니다〉[21]라고 하여 인문학, 즉 자유 학예와 기하학의 중요성을 강조한다. 특히 그는 북이탈리아 대학에서 영향받아 탈신비적 개체의 존재를 중시하는 입장에서 재현의 조건을 제시하려 했다.

그러면서도 그는 미술의 존재론적 의미와 가치에 대하여 (아이러니컬하게도) 이미 페트라르카Francesco Petrarca 시대부터 공격해 온 아리스토텔레스주의적인 스콜라 철학의 절대주의와 차별화한다. 그의 미술 철학은 휴머니즘과 인간 중심의 지적 상대주의, 즉 인간 중심주의를 강조하면서도 개인의 감각적 지식sense-perception에만 의존하는 프로타고라스와는 달리 과학적 이성에 근거해 있다. 또한 그가 위치 기하학에 기초하여 정확한 투시도법인 〈선 원근법liner perspective〉을 정립한 이유도 마찬가지다. 마치 최초의 철학자 탈레스가 삼각형의 합동과 비례의 원리를 이용하여 사물의 위치와 거리감을 정확히 파악하려 했듯이 알베르티도 직선의 아핀 변환affine transformation(n차원 공간이 1차식으로 나타내는 점 대응을 말한다)의 원리를 동원하여 특정한 사물의 위치와 공간을 인식하려 했다.

왜냐하면 그는 지상의 모든 아름다움을 신성의 현전現前이고 외화外化로 간주해야 하는 중세의 건축가나 조각가들과는 달리 보다 많은 화가들이 인간에 의한 창조적 재현, 즉 재현적 창조를 통해 화가의 자율적 창조 능력에 대한 자긍심을 가져 나가기를 기대했기 때문이다. 그는 그것이야말로 자연주의적 재현을 더욱 입체적으로 실현할 수 있는 화가가 되기 위한 필요조건이라고 생각했던 것이다. 실제로 전능한 신의 현전과 외화의 표현에 대한 종교적 요구와 강제에서 벗어날수록 화가들의 시선은 자율과 창의에 대한 자연주의적 선택 앞에 던져질 수밖에 없다.

21 레온 바티스타 알베르티, 앞의 책, 172~174면.

그러므로 이러한 존재론적 반성은 화가들에게 물리적 대상들에 대한 그들의 입체적 표현 능력을 더욱 고양시킬 수 있는 지렛대의 요구로 이어졌다. 그것은 뛰어난 인문주의자 알베르티로 하여금 수학적 비례와 기하학적 원근법의 힘을 빌려 재현의 테크닉으로써 (실재에 대한) 자연주의적 눈속임의 능력을 획기적으로 진화시킬 수 있는 계기를 마련한 것이다. 다시 말해 고대의 만능 지식인이었던 아리스토텔레스가 그랬듯이 자유 학예를 두루 갖춘 르네상스 초기의 알베르티에게 선 원근법은 신의 섭리에 의해 현전하며 외화된 원본에 대한 화가의 재현 능력을 자율적이고 창의적으로 극대화하기 위한 가장 필수적인 수단이었던 것이다.

결국 창의적인 재현을 위해 알베르티가 선택한 이념은 섭리가 아닌 물리物理였다. 신의 뜻에 따르는 것이 아니라 인간의 정신에 따르는 것이다. 그것을 위한 그의 철학도 종교적 신비주의가 아닌 자연적 사실주의였고 합리적 과학주의였다. 다시 말해 그의 관심은 주로 감각적 경험과 자신이 쌓아 온 지력에 의존한 마사초와는 달리 멀리 떨어져 있는 사물의 존재감, 특히 원근감을 이성적이고 〈수학적으로〉 화면 위에 어떻게 표현하느냐에 관한 것이었다. 이처럼 회화에 기하학적 원리를 적극적으로 도입한 그를 누구보다도 더 〈회화의 과학화〉에 이론적 근거를 제시한 선구자로 평가하려는 이유도 여기에 있다.

그뿐만이 아니다. 그를 화가의 사회적 신분 상승에 가장 중요한 지렛대 역할을 한 인물이라고 평해도 지나치지 않다. 개인에게 부여되는 자유의 양이 사회 제도에 의해 결정되는 정분주의定分主義 사회에서 신분 상승은 개인의 능력으로 이루어지는 것이 아니기 때문에 더욱 그렇다. 다시 말해 중세 이래 직인이나 장인들은 예술적 자유와 의지가 제한받아 왔음에도 불구하고 알베르티는

화가가 (장인의 신분일지라도) 자유의 정신을 소유한 〈시민〉이자 예술가로서 대접받을 수 있도록 부단히 노력했다. 그 자신이 〈인간이란 원하기만 하면 어떤 것이든 스스로 이룰 수 있다〉고 주장할 만큼 강한 의지력과 정신력을 소유한 인물이었으므로 예술가로서 그가 화가의 자유 의지를 주장하는 것은 조금도 이상한 일이 아니었다.

그는 회화가 우상 숭배의 염려나 의심에 찬 시선과 감시에서 완전히 벗어나기를 바라면서 『회화론』에서 〈그림을 그리는 기술은 늘 자유로운 정신과 고귀한 영혼에 어울리는 일이다〉라고 하였고, 〈회화는 자유인에 걸맞다〉라고 강조했다. 이처럼 그의 인문주의 미학 정신의 특징은 사회학적이었다. 24세에 이미 볼로냐 대학교에서 법학 박사를 받았던 그는 피렌체 사회의 기저에서 작동하고 있는 작용인causa efficiens을 누구보다도 잘 읽어 내는 사회학적 판단력, 즉 존재 연관에 대한 공시적共時的 인식 능력을 가지고 있었다.

그런가 하면 알베르티는 전환기에 대한 역사 인식과 예지력, 즉 통시적通時的 인식 능력에서도 누구보다 뛰어난 인물이었다. 『회화론』의 여러 곳에서 그가 처음으로 회화로서 역사화歷史畵의 의미와 역할을 강조하는 것도 그의 역사 인식과 연관이 있다. 그는 단테Alighieri Dante의 문학 작품에 못지않게 회화도 이념적이고 역사적인 교훈을 줄 수 있다고 생각했다. 그는 정치, 경제, 사회, 문화, 예술 등 모든 분야가 급변하고 있는 피렌체에서 〈시민〉으로서의 화가와 역사의식, 그리고 화가가 그리는 그림과 역사와의 관계를 부각시킴으로써 누구보다도 일찍이 모든 회화의 시대성과 역사소歷史素에 주목하려 한 인물이었다. 아울러 그는 회화와 역사와의 필연적인 관계짓기를 시도함으로써 동로마 제국의 황제 유스티니아누스가 범한 역사적 과오, 즉 우상 숭배를 구실 삼아 미술

에 입혔던 화禍를 더 이상 당하지 않을 수 있는 장치를 마련하고 싶어 했는지도 모른다.

그뿐만 아니라 알베르티는 〈화가의 작품 가운데 가장 중요한 부분은 《역사화》입니다. 역사화에는 온갖 사물들과 아름다움이 다 들어 있어야 합니다. 그렇게 함으로써 우리의 작품에는 다양함과 충만함이 넘쳐 흐르게 될 것입니다. 다양함과 충만함이 없는 역사화는 찬사를 받을 수 없습니다〉[22]라고 하여 회화로서 지녀야 할 미적 본질뿐만 아니라 사료적 가치를 지니기 위한 조건들도 빼놓지 않았다. 그의 역사관은 마치 다양한 사료史料들을 동원하여 역사를 가능한 한 종합적으로 재구성함으로써 20세기 역사학에 커다란 영향을 끼친 아날학파École des Annales의 역사인식을 연상시킬 정도였다.

심지어 그는 〈나의 노고에 대한 표시로서 《역사화》의 한 구석에 내 초상을 그려 넣어 줄 것을 부탁합니다. 그렇게 함으로써 내가 미술학도였다는 사실을 후대에 전해 주십시오〉[23]라고 당부한다. 독학으로 회화와 건축, 조각 등을 공부한 그는 미술 이론가로서 자신마저도 초상을 통해 미술사에서 사료화되고 싶어 할 정도로 회화의 역사성, 즉 통시성을 놓치지 않으려 했던 것이다.

이처럼 그는 어떤 화가도 시간, 공간적으로 초시대적일 수 없고, 오히려 자기 시대의 피被구속성을 지닌 운명적 존재임을, 그리고 조형 언어로서 표현되는 어떠한 회화도 역사화일 수밖에 없다는 사실을 잘 간파한 미술사가였음이 분명하다. 거시적으로 보면 모든 회화는 역사를 초극하거나 역사 중립적이기보다 〈역사 개입적〉일 수밖에 없다는 것이다. 그 때문에 그는 자

22 레온 바티스타 알베르티, 『회화론』, 김보경 옮김(서울: 기파랑, 2011), 185면.

23 레온 바티스타 알베르티, 앞의 책, 191면.

신을 포함한 제3의 미술가인 이론가나 비평가마저도 미술의 역사에서 들러리, 즉 주변인이거나 관람자가 결코 아님을 강조하려 했다.

제3장

피렌체 현상

14세기의 피렌체는 유럽에서 가장 부유한 도시였다. 피렌체라는 자치 도시, 즉 〈자치 공동체commune〉[24] 정부는 과거의 귀족 계급을 궤멸시킬 수 있는 의지와 자원을 가진 대규모 상인과 장인 계급을 대체 세력으로 육성할 정도의 강력한 경제력이 뒷받침되었다. 14세기에는 3백 개 이상의 직물 공장을 비롯한 제조업과 상공업의 기간 산업 덕분에 금융업의 중심지로서 그 기반을 구축하고 있었다. 피렌체의 금융업자들이 유럽 여러 나라의 재정관이 될 수 있었던 것도 그 때문이다.

하지만 이러한 경제 사정에도 불구하고 대역병 이후 피렌체 사회의 불안정은 심화되어 갔다. 교회는 공식적으로 고리대금업자들을 비난하는가 하면, 이와 반대로 시민들 역시 교회의 세속성에 적개심을 드러내며 수도사들의 허영과 방종 그리고 수도원장들의 연고주의를 비판했다. 그러므로 시간이 지날수록 비난받는 자들을 공개적인 화형으로 처벌하라는 피렌체 시민들의 묵시적 요구도 점차 고조되었다.[25]

이러한 사회적 갈등과 불안으로 인하여 고리대금업자나 성직자들의 불안감이 더욱 고조되자 부자와 성직자들은 예술을 통해 각자 불만과 불안 해소의 중요한 통로를 찾으려 했다. 우선 유명한 교회와 예배당, 제단의 성화, 프레스코화, 조각들이 속죄의 표현형으로 속속 등장한 것이다. 예컨대 단테의 『신곡La Divina Commedia』(1304~1321)에서 지옥에 떨어진 고리대금업자 레지나르도 스크로베니의 아들 조토가 굳이 나서서 파도바의 아레나 예배당에 프레스코화들을 그린 경우가 그러하다.

24 중앙집권화된 정치적 통제력이 붕괴된 9세기 이후 교황들의 지지하에 이탈리아 북부와 중부에는 1백여 개의 자치 도시들이 있었다. 이러한 시민 공동체로서 자치 도시들의 성립과 성장은 엄청난 부의 성장 덕분이었고, 이는 르네상스 문화가 발전할 수 있는 조건들을 제공했다. 크리토퍼 듀건, 『이탈리아사』, 김정하 옮김〈서울: 개마고원, 2001〉, 60~61면.

25 크리스토퍼 듀건, 앞의 책, 84면.

그런가 하면 부자들도 정치적, 사회적 지위 강화를 위해 예술을 이용했다. 길드 조합들이 저마다의 위상을 더욱 돋보이게 하기 위해 대리석보다 청동으로 제작된 고가의 작품에다 거액을 지불한 까닭도 거기에 있다. 거대 재력을 가진 직물 조합 칼리말라Calimala가 로렌초 기베르티에게 세례의 장소로 쓰일 「천국의 문」의 제작을 의뢰한 것도 같은 이유에서다. 이처럼 부를 통해 등장한 신흥 권력은 예술을 통해 자신들의 정치적 메시지를 전달하고자 했다.

하지만 14세기에서 15세기에 이르기까지 저간의 사정으로 인해 조토를 거쳐 마사초, 브루넬레스키Filippo Brunelleschi, 도나텔로Donatello는 중세 미술과 의도적으로 차별화를 시도한다. 그들이 이른바 피렌체 미술 시대를 개막한 장본인이라면 첸니니, 기베르티, 알베르티는 당시의 시대정신을 인간 중심적 인문주의로, 특히 시민 중심의 미술 철학으로 이론화한 15세기 르네상스 미술의 〈계몽적〉 선각자들이다. 그러면 이들의 선구적 활동과 이념이 왜 계몽적인가? 또한 그들의 출현과 더불어 시작되는 15세기 〈피렌체 현상〉의 프롤로그라고 불러도 좋은 까닭은 무엇인가?

중세의 기나긴 어둠의 터널로부터 인문주의적, 예술적 여명의 빛은 14세기 이탈리아의 중부 도시 피렌체에서부터 발하기 시작했다. 페트라르카가 누구보다도 먼저 그 이전의 시간을 〈암흑의 시대Secoli Bui〉라고 부른 이유도 기독교의 도그마와 신학에 묻혀 버린 유럽의 인본주의 문화와 정신 때문이었다. 그는 여명의 빛줄기들이 저물고 있는 중세를 어둠의 기억과 암흑의 세월로 인식하기 시작한 것이다.

조토는 처음으로 고뇌하는, 속된 인간 자신의 얼굴로 시선을 되돌린 회화들을 선보였다. 1325년 그는 성스러운 성화가 자

리 잡아야 할 근엄하고 성스러운 산타크로체 성당의 바르디 예배당에 세상사의 고뇌에 잠긴 속인의 얼굴을 자화상처럼 그려 놓았다.(도판2) 그뿐만 아니라 심지어 스크로베니 예배당의 프레스코화에는 천사까지도 슬퍼하며 울먹이는 모습으로 표현했을 정도였다.(도판3) 조토는 당시의 시대를 고뇌하며 슬퍼하는 군상과 그들의 마음 상태를 누구보다 먼저 눈치채며 읽어 내고 있었던 것이다.

당시의 대표적인 스콜라 철학자였던 윌리엄 오컴의 〈면도날Ockam's Razor〉이 교황의 권위와 교권을 과감하게 도려내려 했듯이 조토의 이러한 파격도 그것에 못지않게 중세의 붕괴와 해체를 알리려는 계몽의 퍼포먼스나 다름없었다. 그러므로 산타크로체 성당의 구석진 벽의 프레스코화에서 울리는 세기의 파열음에 대하여 단테가 『신곡』에서 〈이제 조토의 시대가 왔으니 다른 사람의 명성은 사라져간다〉고 찬탄하는 것도 그다지 놀라운 일은 아니었다.

이러한 조토의 세기적 예지력에 대하여 단테만이 찬사를 보낸 것은 아니었다. 조반니 보카치오Giovanni Boccaccio의 찬사는 단테보다 더욱 적극적이었다. 그는 『데카메론Decamerone』(1353) 여섯 째 날의 이야기에서 〈조토는 천재적인 화가였습니다. 그의 천재적 재질로 말할 것 같으면 만물의 어버이며 하늘의 끊임없는 운행의 조작자인 〈대자연〉이 더 이상 아무것도 그에게 보낼 필요가 없을 정도로 우수했던 것입니다. …… 그러므로 몇 세기에 걸친 긴 세월 동안 지식인의 지성에 호소한다기보다 무지한 사람들의 눈만을 즐겁게 하기 위해 그려 오던 어떤 종류의 화가들의 오류로 인해 묻혀 버리고 말았던 회화에 다시금 빛을 주었으므로, 피렌체에 영광을 더하는 공적이 되었던 것입니다〉라고 극찬한 바

있다.

　이처럼 조토의 회화는 그 이전 시대와 단절의 신드롬을 예후하고 있었다. 성聖과 속俗의 사이에서 고뇌하는 경계인으로서 중세 말을 살아온 그에게 맞닥뜨린 영겁에 대한 임계 압력도 그의 존재론적 문제의식과 차별적 역사의식을 제어하지는 못했다. 조토의 예술 의지는 시간이 지날수록 마사초, 브루넬레스키, 도나텔로 등의 작품들에 스며드는 것과 동시에 첸니니, 기베르티, 알베르티의 인문주의적 예술 의지를 더욱 부추겼다. 결국 예후의 단초는 피렌체가 그 너머의 세기로 〈시민적 휴머니즘〉이라는 새로운 코드화encoding를 서두르며 엔드 게임을 즐기도록 계기를 마련해 준 것이다. 1401년 세기의 문턱을 넘어서며 레오나르도 브루니의 예지력이 『피렌체 찬가』를 노래하는 이유도 그 때문이다.

　어느 도시 국가보다 정치적, 종교적 자유를 많이 누리며 풍요로운 경제적 삶을 구가하던 고대 도시 밀레토스Miletus가 자연 철학을 잉태했듯이, 이탈리아의 도시 국가 피렌체에서도 탈신화적 욕망이 꿈틀거렸다. 풍요와 자유가 이곳 시민들에게는 오랫동안 지속해 온 신비 최면의 몽매 현상을 더 이상 지속하기 힘들게 했기 때문이다. 신학 대신 인간학, 즉 르네상스의 인문주의를 발원하며 〈빛들임enlightening〉하던 피렌체가 맨 먼저 시민으로 하여금 휴머니즘에 눈뜨게 한 것이다. 시민들은 풍요와 자유의 덕에 거룩하고 신비스런 절대주의 중세 신학과 거리 두기를 하며 피렌체 현상의 서막을 장식한 것이다.

　다시 말해 고대 그리스인들이 그랬듯이, 피렌체 시민들도 내재되어 온 엑소더스Exodus의 욕구가 임계점에 이르자 초현실로부터 탈출의 단서를 자연에서 구하려 했다. 천년의 정주와 수면을 강요받아 왔음에도 인간의 정주하지 않으려는 욕망은 그들의 이

성을 더 이상 억지로 재우거나 멈추게 하지 않았다. 언제나 위로부터 내려오는 성스러운 자리를 인간과 자연으로 과감하게 대신하려는 미술에서의 피렌체 현상도 매한가지였다. 아래로부터 진미眞美함을 찾아나서는 피렌체의 이론서들은 저마다 자연미의 발견을 부채질하는가 하면, 긴 잠에서 깨어난 피렌체의 화가들도 프레스코화에서 템페라화를 거쳐 유화에 이르기까지 그리로 달음질쳤다.

예컨대 독단의 잠sommeil du Dogmatisme에서 깨어난 화가들의 실존적 자각과 반성의 결과는 이제까지 보여 온 평면적이고 상징적인 중세 회화들과는 다르다. 이전의 것들과 차별하고 분리하려는 그들의 결단은 우수에 찬 조토의 그림에서 뿐만 아니라 마사초의 작품에서도 잘 드러난다. 그의 습식 프레스코화인 「삼위일체」(1425, 도판5)에서도 보듯이 마사초는 4개의 층위로 심화시킨 선 투시도법(원근법)을 파격적으로 동원하여 인간사의 실상인 듯 입체화하고 있다.

심지어 4등분을 한 화면의 아래 부분에는 관 속의 해골을 그려 놓았는가 하면, 관 위에 〈나도 한때 너희와 같은 것이었고, 너희도 나중에 나와 같아질 것이다〉라는 묘비명까지 새겨 넣고 있다. 그것도 중세의 권력을 상징하는 라틴어가 아닌, 이탈리아 고어로 새겨 넣음으로써 마사초는 역사적으로까지 차별화의 의지를 드러냈다. 그는 미술의 역사에서도 이미 욕망의 단조로운 고고학의 시대를 마감하고 다양한 힘겨루기로 이어질 계보학의 시대가 도래할 것이라는 사실을 직감하고 있었던 것이다.

하지만 동일화할 수 없는 〈나〉와 〈너〉를 동일시함으로써 간접적으로 시도하고자 하는 이 묘비명의 의도는, 동일한 대상에 대한 역설적이고 반어법적인 메시지를 동원한 르네 마그리트René

Magritte의 「이미지의 배반: 이것은 파이프가 아니다La trahison des image: Ceci n'est pas une pipe」(1929)와는 다르지만, 결과적으로는 마찬가지의 존재론적 효과를 기대한다고 볼 수 있다. 마치 존 발데사리John Baldessari의 작품 「어떤 생각도 이 작품에 개입되지 않았다No Ideas Have Entered This Work」(1966~1968)를 비웃기라도 하듯 그는 묘비명으로 〈삼위일체〉에 개입하고 있다. 다시 말해 마사초는 이 그림에서 묘비명을 통해 이른바 언어 미술word art의 개념 놀이마저도 조심스럽게 감행하고 있었고, 그렇게 함으로써 존재론적 의미를 제곱하려 할 정도로 죽음에 이르는 실존의 삼위일체(미적, 윤리적, 종교적) 효과를 노골적으로 기대하고 있었던 것이다.

이처럼 미술에서의 반중세적 인식과 자연주의적이고 인문주의적인 시대정신은 피렌체의 화가들을 중심으로 하여 회화에서의 평면 이탈과 입체화를 주도했다. 나아가 휴머니즘에 근거한 사실주의와 기하학에 의거한 과학주의는 시간이 지날수록 성스러운 존재에서 일상의 속인으로 그림 속 주인공들의 변화나 대체를 예고하기도 한다. 더구나 터진 봇물을 막을 수 없듯이 인간에게 자리를 내준 화폭의 중앙에는 성자들의 권리였던 정면의 응시를 감행하는 속인의 초상화까지 등장할 정도로 변화는 빠르게 진행되었다. 화가들은 인간 주체로서의 자아에 대한 발견과 실존적 인식을 화폭 위에서 주저하지 않고 드러내기 시작한 것이다.

하지만 이미 언급했듯이 피렌체 미술의 변화는 화가들의 작품 세계에서만 일어난 것이 아니다. 알베르티처럼 르네상스의 표준적 지식인, 즉 만능인l'uomo universale이 되고 싶어 했던 미술 이론가들에 의해서도 미술은 자유 학예의 자리를 넘볼 수 있게 되었다. 그들은 저마다의 독창적인 저술을 통해 미술이나 건축에 대한 학문적 근거를 부여하려 했다. 그렇게 함으로써 그들은 미술에

대한 이해를 새롭게 할 수 있을 뿐만 아니라 시민으로서 미술가들의 신분도 개선할 수 있다고 믿었다. 한마디로 말해 피렌체 사회는 인문주의자 알베르티처럼 처음으로 〈회화pictura〉를 책 제목으로 내걸 만큼 미술이 무엇인지에 대한 철학적 반성에 빠져들고 있었던 것이다.

1. 첫 번째 조짐

하지만 피렌체 현상의 첫 번째 조짐은 〈미술보다도 문학에서〉 먼저 나타났다. 예컨대 단테, 페트라르카, 보카치오가 주도한 14세기의 피렌체 문학이 그것이다. 아직 중세의 신학과 철학에서 크게 벗어나지 못한 단테 — 이미 1290년대 도미니쿠스회와 프란체스코회 수도원의 도서관에서 고대와 중세의 다양한 도서들을 공급받으며 신학 강의에도 참여해 온 탓에 — 를 비롯하여 드디어 탈중세적 입장을 드러낸 페트라르카, 보카치오에 이르기까지 이들의 문학 작품은 신의 존재에 대한 엄격한 논리적 증명에만 몰두해 온 스콜라 철학의 엄숙주의와 종교적 주지주의에 대한 진저리를 점차 현실적인 휴머니즘과 과학적 자연주의로 대신하고 있었다.

특히 르네상스 문화 연구가인 부르크하르트Jacob Burckhardt는 고전주의 시인 페트라르카에 대해 호의적이지는 않았지만 고대를 대변하고 라틴 시를 모방하며 중세를 비판하려 했던 그를 가리켜 새로운 문화 창조를 시도한 르네상스 최초의 인물로 평가한다. 나아가 르네상스 문학을 연구하는 찰스 나우어트Charles Nauert는 〈페트라르카가 역사적으로 중요한 의미를 갖는 것은 그가 잃어버린 저작들을 찾아내고자 노력했기 때문만이 아니라 기독교적 고전주의자들이 항상 부딪힐 수밖에 없었던 내적 갈등을 해결하려 했기 때문〉[26]이라고 주장한다. 그는 페트라르카를 이제까지 인간들이 가져온 성속聖俗 간의 갈등을 신에 대한 죄책감 대신 인간애

26 찰스 나우어트, 『휴머니즘과 르네상스 유럽문학』, 진원숙 옮김(서울: 혜안, 2000), 55면.

로써 극복하려 한 선구적 인물로까지 그려 내고 싶어 했던 것이다. 페트라르카는 연인 라우라와의 연애 경험을 고백한 시집 『나의 비밀 *Secretum*』(1347~1353)과 『칸초니에레 *Canzoniere*』(1342~1348)에서 신에 대한 무조건적 헌신 때문에 인간적인 사랑을 포기할 수 없는 자신의 심경을 토로하고 있기 때문이다.

암흑시대의 끝자락에 이를수록 더욱더 끝으로 치닫는 가톨릭 교회의 치부들은 교의와 신앙에 대한 페트라르카의 부정적인 생각들을 더욱 심화시켰다. 나아가 그로 인해 깊어지는 회의와 갈등 때문에 그는 〈진실한 양심과 고매한 덕성을 지닌 인간의 선한 본성을 어떻게 회복할 수 있을 것인가〉하는 문제에 대해 더욱 고심하게 되었다. 그가 이를 위해 고대 로마의 키케로와 베르길리우스 Publius Vergilius Maro를 본받으려 하거나, 심지어 고대 로마의 정신으로 돌아가기 위하여 상고주의尙古主義, 즉 페트라르카식 고문사학古文辭學[27]과 로마 언어의 사용까지 강조한 까닭도 거기에 있다.

그리고 이성적(도덕적) 휴머니즘을 강조한 모럴리스트 페트라르카와는 달리 뜻밖의 지난한 시간을 살아가야 하는 속인들에 대한 실존적 서사, 즉 대역병과 죽음에 대한 수사적 대비를 위해 사랑과 욕망을 담아냄으로써 감성적(예술적) 휴머니즘을 더욱 적극적으로 그려 낸 작가는 보카치오였다. 그의 소설들은 동료이면서 친구였던 페트라르카가 부른 시혼의 노래 Muse에 대한 변주였지만 페트라르카 문학 정신의 상속이었고, 나아가 그것의 진화였음을 부인할 수 없다. 다시 말해 14세기 피렌체 문학을 비로소 르네상스 정신 속에 녹아 들게 한 『데카메론』을 비롯한 보카치오의 시집과 소설들은 그 진화의 표현형phénotype이나 다름없다. 특히 당

27 일본 에도시대(근세)의 유학자 오규 소라이(荻生徂徠)도 고학(古學), 즉 유학을 태동시킨 중국 고대(선진시대)의 〈공자에게로 돌아가자〉는 상고주의적 유학 르네상스를 부르짖기 위해 이른바 고문사학에 대해 강조할 뿐만 아니라 고대 중국어의 일상적 사용까지도 주장한 바 있다.

시 시대 상황을 배경으로 이야기가 시작되는 『데카메론』이 더욱 그렇다.

보카치오는 1백 개의 철학 서사시를 모은 단테의 시집을 『신곡*Divina Commedia*』 — 본래 단테는 지옥과 연옥 그리고 천국으로 이어지는 해피엔드의 우아하고 감동적인 여행기이기 때문에 〈희극comedia〉이라고 이름 붙였으나 보카치오가 그 앞에 수식어 divina를 갖다 놓았다 — 이라고 명명하며 자신의 『데카메론』을 〈인곡人曲〉이라고 불렀다. 하지만 스콜라주의에 철저하여 악의 뿌리로서 교회의 세속화를 질타하는 단테의 『신곡』에 비교하면 인성을 탐미하는 십일야화十日夜話인 그의 〈인곡〉은 속된 인간사의 수사修辭에 불과하다.

하지만 〈인곡〉도 구성에서 만큼은 『신곡』과 같이 하려 했다. 다시 말해 1341년 나폴리에 이어서 1347~1348년 피렌체의 인구의 4분의 3(약 10만 명의 인구가 대역병 후 80년이나 지났음에도 1427년의 인구는 3만 7천 명에 불과했다)을 죽음에 몰아넣은 대재앙 흑사병에 대한 공포 속에서 쓴 『데카메론』은 그 대역병으로 인해 피렌체 교외의 별장으로 피해 온 남녀 10명(여자 일곱, 남자 셋)이 10일간 그곳에 머물면서 한 사람이 하루에 한 가지씩 털어놓은 1백 가지의 이야기로 구성된 책이다.

타락해 가는 중세를 경고하면서도 결국은 베아트리체의 손에 이끌려 초인간적인 존재들이 사는 세 번째 나라인 천국에 이르기 위해, 그리고는 그곳에서 삼위일체이신 신의 장려함을 두 눈으로 직접 보기 위해 지고한 이상을 지향하던 『신곡』과는 달리 『데카메론』은 도입 부분에서부터 불가항력적인 죽음 앞에 나약하고 무기력한 인간의 능력에 대한 한탄과 탄식, 허망한 인생에 대한 허무와 허탈감, 신앙에 대한 좌절과 절망감의 토로로 시작한다.

예컨대 〈이 전염병에는 인간의 어떠한 지혜나 예방책도 소

용이 없었습니다. …… 신앙심 깊은 이들은 갖가지 기도문을 되풀이 외워서 병을 쫓으려고 해보았지만 아무 소용이 없었습니다. 오히려 그해 초봄, 흑사병이 무서운 전염성을 띠며 처참한 지경에 이르렀습니다. …… 환자를 잠시 찾아보기만 해도 마치 바싹 마른 물건에 불을 갖다 대듯, 기름 묻은 것에 불이 옮겨 붙듯, 건강한 사람도 병이 옮았습니다. …… 이렇게 되고 보니 살아남은 이들에게는 온갖 근심과 망상이 생겨 급기야 모든 사람이 야박한 마음을 품기 시작했습니다〉고 하여 당시의 처참하고 절박한 상황부터 전하고 있다.

하지만 보카치오는 죽음에 대한 무서운 공포와 두려움을 이내 생명에 대한 애착과 삶의 즐거움으로 치유하려 했다. 다시 말해 그는 살아 있는 존재의 참을 수 없는 성과 사랑, 노골적인 욕망과 쾌락 등 인간의 원초적 본능에 대한 긍정과 찬미를 주저하지 않는다. 또한 교회의 무능과 타락한 사제에 대한 신랄한 비판, 불합리한 교의에 대한 조소와 풍자를 할 뿐만 아니라 인간의 교활함과 간계까지도 냉정하게 수용하고 반성하면서 지혜와 골계滑稽로 〈인곡〉의 맛을 가미한 것이다.

그러면서도 성속이 교차하는 그의 이러한 역설적 서사들은 단테에게 보내는 종교적 구원의 메시지이자 당시 죽음 앞에서 갈팡질팡하는 절박한 피렌체 시민들에게 보내는 또 다른 위문편지이기도 하다. 하지만 거기서 그는 긍정적 휴머니즘만으로 인생을 구가하지는 않는다. 그것과는 반대로 그는 너무나 인간적인 욕망들로 실제 생활과 동떨어진 몽매주의 지식이나 대大타자와의 동일화를 갈망하는 절대주의 신앙에 대하여 심각하게 회의하거나 질타하기도 한다.

일반적으로 어떤 지배적 이념이나 사조들이 회의주의에 빠지면서 그것의 종말을 알리듯, 『데카메론』은 중세가 지향해 온 종

교적 교의나 이념도 마지막 과정인 회의주의의 단계에 진입했음을 시사하고 있는 것이다. 당시의 피렌체 미술과 비교하면 더욱 그렇다. 예컨대 같은 시기에 피렌체에서 활동한 조토의 회화가 중세 미술에 대한 회의와 이탈의 시작에 불과했던 데 비해 보카치오의 문학 작품은 교회의 권위가 실추되는 조짐이나 징후보다 회의주의의 증세가 더욱 뚜렷해지는 병리 현상을 다루었기 때문이다. 조토에게는 보카치오가 각성제일 수밖에 없었던 까닭도 그와 다르지 않다.

『데카메론』은 신의 저주와 같이 감당하기 힘든 대재앙의 트라우마가 낳은 반사적 결과물이었다. 쓰나미처럼 생명을 휩쓸고 지나간 죽음의 대역병이 오랫동안 잠자고 있던 영혼을 일시에 깨워 놓았기 때문이다. 중세 기독교의 경건주의와 엄숙주의는 영생에 위배되거나 장해가 되는 인간의 욕망과 인생의 쾌락에 대해 고백 성사를 요구함으로써, 나아가 그것에 대한 종교적 죄의식과 죄책감까지도 요구함으로써 실존적 주체에 대한 자기반성의 기회마저 빼앗았다. 하지만 『데카메론』은 그와 반대였다. 마사초가 「삼위일체」의 묘비명에서 신의 시대 내신 인간의 시대가 도래할 것을 예언했듯이, 보카치오의 죽음의 문학도 인간의 자연적 본성에 눈뜨게 했다.

2. 두 번째 조짐

일찍이 조토와 보카치오의 작품에서 보았듯이 피렌체 현상의 두
번째 징후는 〈역사적 단절주의와 포스트고전주의post-classicism〉로
나타났다. 대역병은 피렌체 시민들에게 마침내 휴머니즘의 입장
에서 신과 인간 사이를 새롭게 경계 짓기 할 수 있는 역사인식의
결정적 계기가 되었다. 이러한 대재앙으로 인한 〈데카메론 효과〉
보다 먼저 역사의 불연속을 간파한 피렌체인은 인문주의자 프란
체스카 페트라르카Francesco Petrarca였다.

그 이전까지만 해도 구약·신약의 성서가 가르치고 있듯이
중세 기독교의 역사인식은 예수 탄생을 역사적 임계점으로 하여
그 이전과 이후로만 서양의 역사를 단순하게 양분해 오고 있었다.
특히 11세기 이래 로마네스크와 고딕 양식의 장엄한 대성당과 거
대한 성상 조각들은 지중해로부터 북부 유럽에 이르는 각 도시를
기독교의 역사 박물관으로 탈바꿈시켜 왔다. 하지만 이러한 역사
인식에 처음으로 이의를 제기한 인물이 페트라르카였다. 그는 무
엇보다도 대성당과 성상 조각물들을 신격神格의 대리 보충물supple-
ments로서 인식하고 고고학적 열병식으로만 일관해 온 중세를 〈암
흑〉이라는 인식소episteme로 규정하며 전후 시대들과의 차별과 단
절을 위해 앞뒤를 토막 냈기 때문이다. 다시 말해 문명 시대(고대),
암흑 시대(중세), 인문주의 시대(르네상스)로의 구분이 그것이다.

서구 중심의 역사에서 암흑의 시대란 역사의 동인動因을 오
직 기독교의 유일신에게만 돌림으로써 인간의 힘으로 비쳐 온 문

명과 문화의 빛이 차단되거나 소멸된 역사 시기를 가리킨다. 문화와 문명의 중심이 아시아로 옮겨 왔던 그 길고 긴 시간 동안 서구인에게 인간의 역사는 강제된 휴면 상태였고, 서구는 역사의 공백지대였다. 이것은 미술의 역사에서도 마찬가지다.

탈중세 미술을 갈망했던 알베르티가 굳이 『회화론』를 쓴 이유도 그와 다르지 않다. 그는 〈이 주제에서 면류관을 차지한 것이 기쁘다. 이토록 가장 미묘한 예술에 대해서 쓴 사람은 내가 처음이므로〉라고 자평한다. 이처럼 그는 누구보다도 중세 미술과 차별하고 단절하기를 바랐다. 그는 미술사의 암흑시대를 이미 지배해 온 운명의 신에 대항하는 미덕을 기르기 위해, 나아가 면류관을 씌우기 위해 급기야 화가들에게 회화에 대한 역사적 반성을, 더불어 철학적 결단을 요구했다.

어떤 미술가에게도 역사는 피할 수 없는 생존의 조건이다. 그들에게 미술의 역사는 타고 떠나야 할 열차인가 하면, 그들의 작품 또한 그 열차의 승차권이나 다름없다. 왜냐하면 모든 화가는 존재의 어쩔 수 없는 굴레인 시간적·공간적 피구속성, 즉 가다머Hans-Georg Gadamer가 말하는 〈입상 구속성Standortgebundenheit〉[28]에서 예외일 수 없기 때문이다. 그러므로 아무리 독창적인 작품일지라도 회화나 조각 또는 건축물의 역사성은 모든 작품의 태생적 조건인 셈이다. 모든 작품은 직간접적으로 역사를 반영한다.

예컨대 그것은 메디치가의 라이벌이었던 파치가의 음모를 다룬 작품들이나 미켈란젤로의 조각인 「줄리아노의 무덤」(1526~1533, 도판6)에서 보듯이 모든 회화는 (원하든 원치 않든) 역사화일 수밖에 없고[29], 모든 조각과 건축물이 역사의 조형적 장

28 H.-G. Gadamer, *Wahrheit und Methode*(4. Auflage,1975), p. 221.

29 역사와 회화의 관계는 필연적이므로 〈모든 회화는 역사화다.〉 단지 그 표현이 직접적인지 간접적(우회적이거나 추상적)인지의 차이뿐이다. 예컨대, 1478년 4월 부활절 미사가 열리던 피렌체의 산타마리아 델 피오레 성당에서 메디치가의 라이벌 파치가에 의해 로렌초의 동생 줄리아노가 살해된 이른바 〈피의 4월

식물일 수밖에 없는 이유이기도 하다. 시대정신과 작품과의 함수 관계에서 전자가 후자에게 어떤 영향을 주었는지를 설명하는 원인(독립) 변수, 또는 설명 변수라면 후자는 그것에 대한 반응(종속) 변수인 것이다. 이렇듯 모든 작품은 어쩔 수 없이 시대정신을 반영하는 그 시대의 산물일 수밖에 없다. 신의 나라에서 범속凡俗의 인간상이 화폭에서 추방되거나 그마저도 불필요했던 까닭도 마찬가지다.

이처럼 중세에는 미술가와 건축가에게도 자존적 존재 이유의 부정과 더불어 역사의 단절이 불가피했다. 스콜라 철학과 신학이 지배하던 로마네스크와 고딕 시대에는 신을 완전하고 필연적인 존재로서 증명하기 위해, 그리고 그에게 신앙과 복종을 서약하기 위해 철학자들보다 다수의 조각가와 건축가들이 더욱 적극적으로 동원되었다. 다시 말해 대성당이나 예배당은 그곳을 하나님을 신앙하는 굳건한 신조credo에 대한 가시적 맹세의 장으로 꾸미기 위해 저마다 가장 쓸 만한 조력자이자 충직한 충복으로서 철학자나 화가보다 조각가와 건축가를 찾았다.

교회와 교권이 절대적이었던 로마네스크부터 고딕에 이르는 시기의 미술은, 회화보다 가시적 효과가 비교할 수 없이 큰 건축과 조각 같은 장식 미술에 열을 올렸다. 신의 나라에서는 조형 예술 일반에서도 이른바 〈역사의 생리〉가 바뀐 것이다. 피렌체는 물론이고 유럽의 각 도시마다 등장한 로마네스크와 고딕의 기념비적인 건축 및 조각들은 미술의 역사 속에서 어느 때보다 더 시대를 적극적으로 대변했다. 그 때문에 앙리 포시용Henri Focillon은 이 기간 동안 각 도시마다 점령한 대성당을 가리켜 〈구세주의 족

April Blood〉이라고 불리는 사건을 다룬 그림들이 그것이다. 보티첼리와 레오나르도 다빈치, 그 밖의 화가들은 피렌체 르네상스의 치부를 드러낸 최대의 역사적 사건인 이른바 〈파치가의 음모〉를 저마다의 회화로서 직접적으로 증언하고 있다. 이 사건은 마키아벨리의 『군주론』에도 직접적인 영향을 주었다.

보〉[30]라고까지 표현한다. 유럽의 옛 도시들을 예외 없이 거대한 조형 박물관으로 만든 성상 조각과 교회 건축물들이 저마다 신전 신앙을 경쟁적으로 내보였기 때문이다. 그에 의하면, 〈로마네스크 조각이 신앙의 표현이라면, 고딕 조각은 연민의 표현이고 그 말기의 조각은 독실성의 표현이다. 로마네스크 신앙은 견신과 기적을 거쳐 오면서 신비를 받아들이고 소중히 여긴다. …… 연민은 하나님이 그를 사랑했던 것처럼 피조물을 사랑하고 존중한다. 연민은 하나님이 착한 사람들에게 지상의 평화를 가져다 준 선행을 모으고 또 주님의 품에서 잠드는 것일 뿐인 죽음에까지 미친다〉.[31]

하지만 피렌체의 산타크로체 성당에 그려진 조토의 「그리스도를 애도함」(1303~1306, 도판4)에서 보듯이 하나님의 기적에 대한 신앙에서 사랑에 대한 연민에 이르기까지 중세 미술사를 관통해 온 대타자의 역사도 시대정신의 변화와 무관할 수 없었다. 서서히 바뀌고 있는 원인 변수에 따라 그 반응 변수도 달라지게 마련이다. 실제로 14세기의 도상圖像들이 이미 그 내부적 변화를 예고하고 있었듯이, 연대기적 고고학에 대한 내재적 헤체 게임이 서서히 시작된 것이다. 피렌체 밖에서도 14세기의 도상은 보다 인간적이고 자연적으로 그 시니피앙을 이전과는 달리하고 있었다. 예컨대 「수태 고지」에서 「성모의 대관식」에 이르기까지 동정녀는 인간의 흙에서 그녀가 끌어낸 우아한 특권을 누린다. 그녀는 이제 더 이상 〈옛날의 돌로 새겨진 우상이 아니라 어머니들의 천상의 자매〉[32]인 것이다.

이것은 노쇠기에 접어든 중세의 역사가 생리적 피로 현상

30 앙리 포시용, 『로마네스크와 고딕』, 정진국 옮김(서울: 까치, 2004), 89면.

31 앙리 포시용, 앞의 책, 415~416면.

32 앙리 포시용, 앞의 책, 417면.

을 보이기 시작한 것이나 다름없다. 14세기의 고딕 양식 속에서 하나님의 역사는 인간 생활의 거대한 연대기 속으로 옮겨 오기 때문이다. 한마디로 말해 근엄하고 거룩한 하나님의 이미지가 성선설적性善說的이고 사단지심적四端之心的인 인간의 모습으로 바뀌기 시작한 것이다. 그것은 무엇보다도 새롭게 코드화한 휴머니즘이 모든 것을 끌어안으며 인간을 서서히 중심에 갖다 놓았다.

포시용이 〈로마네스크 건축에서 인간은 인간이 아니라 건축의 부속물이며, 기능이자 장식이었다. 반대로 고딕적 인간은 그가 참여하는 건축적 질서의 규칙과 동시에 그가 재현하는 공간의 생물학적 법칙이라고 할 수 있는 것에 복종한다. 여기에서 이것이 인간주의를 거스르지 않는다는 점을 착각하지 말아야 한다〉[33]고 강조하는 연유가 거기에 있다.

그뿐만이 아니다. 이탈리아는 일찍부터 정치, 문화, 종교, 건축 등에서 프랑스의 막대한 영향력과 강박증[34]에 시달려 왔다. 포시용은 프랑스의 성당들과 마찬가지로 이탈리아의 대성당에 대해서도 정문 입상에서 상층 복도의 거대한 형상에 이르기까지 망라된 인간상과 신상을 가리켜 〈대성당 한 채가 하나의 세계이자 인류〉라고도 주장한다. 더구나 그것을 두고 그는 〈얼마나 대단한 지중해 인문주의의 확장인가!〉라고 감탄한다. 그는 통시성 안에서 일어나고 있는 공시적 단절이 역사의 중대한 모멘트였음을 다시 한 번 강조하려 한 것이다. 또한 그것은 휴머니즘이 리좀이 되어 유목하며 신본주의 대신 인본주의 시대가 도래할 것임을 예고

33 앙리 포시용, 앞의 책, 429면.

34 이미 754년 롱고바르디족의 성장으로 독립적 지위를 상실할 위기에 직면한 교황 스테파누스 2세가 프랑크족의 도움을 요청했고, 그에 따라 754~755년 프랑크 군대는 알프스를 넘어왔다. 결국 773년 롱고바르디족을 격파한 샤를마뉴는 파비아에 입성하여 왕으로 즉위했다. 이때부터 이탈리아 반도의 절반은 프랑크 제국의 일부분이 되었다. 그러므로 통일된 이탈리아의 첫 번째 국왕인 비토리오 에마누엘레 2세가 각료 회의에서 프랑스어를 사용한 것은 이상한 일이 아니었다. 또한 스탕달이 밀라노를 제2의 고향이라고 하는 이유도 그와 무관치 않다. 크리스토퍼 듀건, 『이탈리아사』, 김정하 옮김(고양: 개마고원, 2001), 58면.

하는 것이기도 하다.

하지만 소리 없이 진행되어 온 중세와의 차별과 분리, 나아가 그것과의 단절은 르네상스와 동시에 자리바꿈하면서 겉으로 드러나는 동전의 양면 가운데 하나일 뿐이다. 역사에서 단절이란 논리적으로 전건 부정, 즉 이전 상황의 소멸이나 죽음을 의미한다. 한마디로 말해, 역사의 단절은 반反역사에 다름 아니다. 그래서 그것은 자주 크고 작은 치유나 소생의 모멘트가 되어 오곤 한다. 엄밀한 의미에서 기념비적 역사의 과정일수록 거기에 불변하는 정상正常은 없다. 설사 있다고 하더라도 그것은 중요하지 않다. 정상은 결코 역사의 동인이나 결정인이 되지 않기 때문이다. 대부분의 역사는 중층적重層的으로 결정되므로 더욱 그렇다.

중세의 무수한 기념비적 대성당은 단지 역사의 실증적인 사료(보완재)에 불과하다기보다 오히려 그것들이 역사 그 자체인 셈이다. 거기에는 대성당의 건축가, 성상 조각가, 화가뿐만 아니라 철학자와 시인까지 동원되었다. 거꾸로 단테의 『신곡』을 시로 쓴 한 채의 기념비적 대성당에 비유해도 무방한 까닭이 거기에 있다. 역사는 주로 혁명, 반란, 변혁, 개혁, 쇄신 등의 병리적 사건과 사실들이 겹치는 복잡한 상징물이나 다름없다. 일반적으로 생리(정상)는 병리를 통해서 인지되고 확인되듯이 역사의 생리를 인지시켜 온 것은 단절과 소생의 병리적 흔적들이다. 이미지의 소생을 위해 유럽의 각 도시 위에 조형 기호로 쓰인 〈성상의 계보학〉이자 〈구세주의 족보〉라고 하는 중세의 대성당과 조각들이 바로 그러한 흔적인 것이다.

소생은 죽음에 대한 치유의 병리학적 개념인가 하면 반작용하는 권력 의지에 대한 계보학적 개념이기도 하다. 그 때문에 치유적 소생은 대개 병리적 단절만큼이나 중요하고 가치 있다. 미술의 역사에서 14세기 이래 특별한 기호체가 된 피렌체 현상이 그렇

지 않은가? 그것은 르네상스뿐만 아니라 미술사의 신기원이 되었다는 점에서 더욱 그렇다. 이처럼 역사의 생리는 늘 단절(병리)의 이면으로서 신기원을 좋아하고 그것을 놓치지 않으려 한다. 첸니니나 기베르티 또는 알베르티 등 르네상스 초기의 피렌체인에게서 볼 수 있듯이 소수자의 통시적 민감성과 결단력이 늘 역사의 흐름을 돌려놓곤 했다.

　　포스트고전주의가 고대 그리스와 로마의 계승이나 발전보다 로마네스크나 고딕 미술과의 단절을 신기원을 삼으려 한 까닭도 마찬가지다. 그 단절은 단지 고대의 소생만을 기대했다기보다 중세에 대한 병리적 치유를 더욱 의도했기 때문이다. 본래 이탈리아 반도는 로마 제국이 멸망한 이후 1860년 통일된 왕국을 건설하기까지 혼돈과 분열의 역사, 즉 시민, 정부 그리고 제도의 혼란 그 자체의 역사였다. 예를 들어 단테가 살았던 시대만 해도 이탈리아에는 수천 개의 서로 다른 언어가 사용되고 있었다. 그러므로 14세기 이후 토스카나어는 공통된 문학 언어로 교육받은 사람들을 결집시키는 역할을 했다.[35]

　　또한 도시 국가들이 막대한 부를 축적하게 되자 비로소 지식인들은 스스로 우월감을 느끼게 되었고, 이에 고무된 나머지 (15세기 이후 17세기까지도) 일종의 유행처럼 역사서의 집필에 끼어들었다. 15세기에 이르러 이러한 역사적 병리 현상을 회고적이거나 비판적으로 증언하는 진료 기록과도 같은 여러 비망록들이 등장했다. 예컨대 로렌초 기베르티가 『비망록』 제1권에서 고대 그리스를 예찬했지만 제2권에서는 조토의 위대함을 거친 그리스식을 버리고 자연을 따랐기 때문이라고 비평했고, 제3권에서는 중세 미술의 치유책까지 제시했다.

　　또한 자연을 탐닉하는 『비망록』을 씀으로써 교회의 불만을

35　크리스토퍼 듀건, 『이탈리아사』, 김정하 옮김(고양: 개마고원, 2001), 15면.

불러일으킨 에네아스 실비우스(훗날 교황 피우스 2세가 됨)를 가리켜 부르크하르트는 〈이 사람만큼 당시의 시대상과 정신 문화를 완벽하고 생생하게 비춰 주는 인물이 드물고, 또 그만큼 초기 르네상스의 표준적 인간형에 근접한 인물도 별로 없다. 그의 《변절》때문에 종교 회의가 무산된 교회 측의 불만에만 귀 기울인다면 그것은 도덕적인 면에서도 그에 대한 정당한 평가가 아니다〉[36]라고 주장한다. 노쇠 현상을 보인 당시 교회의 권위가 아무리 이전만 못할지라도 교황들마저 높디높은 수도원의 담장 너머 세상에 대하여 인문주의적이고 자연주의적인 찬미의 글을 자유롭게 남길 수 있을 정도로 신앙과 사유의 경직성이 풀려 있지는 않았기 때문에 더욱 그렇다.

36 야코프 부르크하르트, 『이탈리아 르네상스의 문화』, 이기숙 옮김(파주: 한길사, 2003), 378~379면.

3. 세 번째 조짐

피렌체 현상의 세 번째 조짐은 〈플라톤 철학의 재발견〉에서 찾을 수 있다. 철학사적으로 보면 중세는 아리스토텔레스의 철학이 기독교의 신학으로 둔갑하는 시기였다. 유전학적으로 그것은 이종교배outbreeding에 의한 격세 유전 현상이나 다름없다. 특히 처음으로 아리스토텔레스의 저작을 라틴어로 번역하여 기독교에 소개한 보이티우스Boethius의 교배 작업이 그러하다.

그 이후 스콜라 철학은 클라이맥스라고 할 수 있는 토마스 아퀴나스의 신학에 이르기까지 유전하며 철학의 생리마저 바꿔놓았다. 다시 말해 아리스토텔레스의 형이상학과 윤리학이 스콜라 철학과 신학의 원본 역할을 하면서 철학을 습합褶合한 신학화가 빠르게 진행되었다. 철학(이성)과 신앙(비이성)을 논리적으로 융합한 이질적이고 기형적인 철학 병리학, 스콜라 철학과 신학이 만들어진 것이다.

예컨대 안셀무스Anselmus는 신의 〈완전성〉을 생득 관념innate idea으로 설명하며 신의 존재를 논리적으로 증명 — 완전성은 결코 존재를 결여하지 않는다 — 하는가 하면, 아퀴나스는 신의 존재 증명을 위해 아리스토텔레스의 형이상학에 전적으로 신세진다. 특히 아퀴나스의 창조론이 가정했던 부동의 동자(원동자), 제1원인, 필연적 존재, 완전한 존재, 우주의 총괄자 등 다섯 가지의 신의 존재 증명과 신의 본질에 관한 철학적 논의야말로 철저하게 아리스토텔레스 형이상학에 대한 그의 신학적 코멘터리나 다름없다.

스콜라 철학의 결정적結晶的인 코멘터리인 아퀴나스의 『신학대전Summa Theologica』은 훗날 기베르트나 교황 피우스 2세의 『비망록』들에 비하면 일종의 거대한 〈순종적〉 비망록이었다. 그 때문에 신플라톤주의자 아우구스티누스의 입장에서 아리스토텔레스의 수용에 대하여 부정적이었던 프란체스코회 신학자 보나벤투라 Bonaventura의 비난에도 아퀴나스는 아랑곳하지 않는다. 실제로 그는 아리스토텔레스의 철학을 끝까지 옹호할 만큼 철저한 스콜라 철학자였다.

하지만 장기간 교회의 스콜라Schola를 지배해 온 이러한 신학과 철학의 주류는 14세기에 이르면서 교회 내부가 아닌 외부의 일반인들에 의해 거센 반발에 직면하게 되었다. 독단의 잠에서 깨어난 피렌체인들의 철학이 바뀌고 신념도 달라졌기 때문이다. 그와 같은 시대정신의 변화는 미술가들에게도 예외일 수 없다. 철학과 신념의 변화가 직접적인 원인은 아닐지라도 이미 그 이전부터 건축과 조각에서 배치법과 이미지의 형식을 통해 주도해 왔던 영향력이 점차 약화되고 있었다. 그리고 창유리 그림이나 벽 그림 등의 회화는 변해 가는 시대정신을 이끌기 시작했다.

예컨대 〈고딕 벽화는 여전히 벽에 붙어 있었지만 그 시대정신은 다른 특징을 나타냈다. 미묘한 세속적 감정과 옷 주름의 풍부함, 길게 날씬해진 인물 등 미덕과 사악과 무당들의 표상, 예배당을 장식하는 것에 이르기까지 평등사상과 결합된 죽음에 대한 강박 관념은 이미 더욱 차분하고 장중한 수법으로 13세기 대성당으로부터 「최후의 심판」에로 옮겨지고 있었다〉.[37]

이제까지의 건축과 조각이 보여 준 장엄한 위용과 권위의 형상을 대신하여 부와 종교의 권력 욕망은 스콜라 철학의 쇠락과 때맞춰 참회와 속죄의 대속代贖 행위로서 예술적 보상을 게을리하

37 앙리 포시용, 『로마네스크와 고딕』, 정진국 옮김(서울: 까치, 2004), 542~543면.

지 않았다. 어느새 건축의 거창하고 과묵한 카리스마를 회화의 자상한 스토리텔링이 대신하고 있다. 예술에 대한 성직자와 예술가들이 보여 온 사유의 전환으로 새로운 이미지의 벽화 시대가 도래한 것이다. 왜냐하면 파도바의 스크로베니 예배당의 내부를 가득 메운 외경外經 Apocrypha과 성서Canon의 벽화에서 보듯 대성당이나 예배당마다 이전처럼 외부의 형상으로 종교적 위엄을 과시하기보다 내부의 천정과 유리창 그리고 벽면에서 형상화할 이미지 공간을 찾기 시작했기 때문이다.(도판7)

　　미술의 역사에서 보면 그것은 그동안 건축과 조각 장식에 밀려 있던 회화가 중세를 넘어설 새로운 회화 기법을 발휘해야 할 시대를 맞이한 것이기도 하다. 그와 더불어 프레스코와 템페라 등 회화의 기법에 못지않게 재료에 대한 요구가 새롭게 제기된 것도 이때였다. 천정화든 유리창 그림이든 또는 벽 그림이든 회화는 탁월한 수법의 선묘화로써 대성당이나 예배당과 절묘하게 조화를 이루어야 했기 때문이다.

　　이처럼 14세기 종교 미술의 전환은 그와 같은 회화의 외부 환경과 조건의 변화에서 비롯된 것이 아니다. 그것은 문자 그대로 사조, 즉 작품의 내재적 결정인으로 작용하는 철학적 사유의 흐름의 변화에서 비롯되었다. 타락해 가는 기독교에 대한 염증과 아리스토텔레스주의에 대한 진저리가 시대정신의 변화와 더불어 페트라르카, 보카치오, 조토 등 예술가들의 관심을 플라톤 철학에로 옮기게 한 것이다. 그러므로 어느 도시보다 변화가 빨랐던 피렌체에서 매우 예민한 역사적 감수성을 지닌 페트라르카가 이러한 조짐을 누구보다 먼저 간파한 인물이었던 것은 당연지사이다.

　　또한 시대정신의 표현형phénotype인 조토의 성화들이 동로마 스타일의 로마네스크도 아니고 이탈리안 고딕도 아닌 것은 결코 이상한 일이 아니다. 그의 사유들은 이미 전통적인 스타일과 유전

적으로 동종 번식하려 하지 않기 때문이다. 다시 말해 전환기의 시대정신을 잘 대변하는 그의 미술 철학에서도 아퀴나스의 〈부동의 동자The Unmoved Mover〉는 시간이 지날수록 의심받기 시작했고, 〈완전한 존재〉 또한 흔들리기 시작했다. 그 시대의 사상적 유전 인자형génotype이 바뀌고 있었다.

교황이나 주교, 또는 왕조의 존재를 과시하기 위해 장엄한 위용을 경쟁적으로 자랑하고 과시해 온 이탈리아의 대성당에서도 상층 복도가 드물어지는가 하면 권위적인 형식에 의존하여 건축하던 교조적 고전주의의 모습도 서서히 자취를 감추어 갔다. 예컨대 〈꽃의 성모 마리아〉라 불리는 피렌체 대성당은 오래전에 조토가 설계했음에도, 르네상스로 들어가는 피렌체의 지붕이나 다름 없다. 이미 건축이라는 거대 기호의 의미와 원리가 달라진 것이다.

더구나 그 변화가 표면화되는 15세기에 이르면 〈세계는 하나님 속에 있고 하나님의 사고이고, 미술은 이 사고의 필기이며, 또 전례典禮는 그 모방일 것이다. 각각의 거울은 죽은 이미지들의 세계가 아니라 존재와 형상의 하나님으로서 영원한 상승을 반영한다〉[38]고 생각해 오던 미술 철학은 너욱더 바뀐다. 피렌체의 미술가들은 의심할 수 없는 창세의 역사나 〈우주의 총괄자〉로서 신의 절대적 권위를 이전만큼 적극적으로 찬양하지는 않는다. 예컨대 브루넬리스키와 함께 피렌체의 〈속죄의 예술〉을 대표하는 조각가 도나텔로의 작품 「칸토리아」(성가대 베란다, 1432~1438)에는 성자들의 위용이나 천사들의 찬양 대신 천진난만하게 춤추며 놀고 있는 아이들이 자리 잡고 있다.

이제 고대 그리스의 정신과 문화에 대한 열등감을 거대 건축(신전)들로 극복하려던 인간 해방의 기독교적 거대 설화grand narratives는 더 이상 역사의 웅장한 묵시록도 아니고 장엄한 기념비도

38 앙리 포시용, 앞의 책, 419면.

아니다. 무엇보다도 그것은 창세의 (기적과 약속의) 구약에서 예수와 동정녀의 (속죄의) 신약으로, 신학에서 인간학으로, 섭리(신앙)에서 합리(이성)로, 무엇보다도 아리스토텔레스의 형이상학에서 플라톤의 인식론으로 인식의 전환이 모색되었기 때문이다. 페트라르카에 의해 교황청 내부에서 시작된 독단적 권위의 균열과 탈구축이 마침내 알베르티의 텍스트들에 의해 대수적, 기하학적 이성으로 재구축된 것이다.

제4장

피렌체의 지렛대들

르네상스를 가로지르는 미시적인 눈으로 보나 미술사를 관통하는 거시적인 관점으로 보나 피렌체 현상은 중세 천년을 들어 올린 거대한 지렛대였다고 해도 과언이 아니다. 그뿐만 아니라 훗날 스탕달 신드롬을 낳은 이른바 〈피렌체 신드롬〉도 마찬가지다. 고대 그리스와 로마에 대한 노스탤지어보다 근대로 나아가는 이정표로서 거듭난 르네상스의 인문 정신과 예술혼이 유달리 그곳에서 발현한 것도 적어도 서로 다른 욕망의 매체로서 작용하는 내외의 지렛대들levers 덕분이었다.

1. 권력을 욕망하는 지렛대

우선 미술의 창밖에서 〈피렌체 현상〉을 보자. 피렌체 현상의 출현
은 예술의 환경을 밖에서 떠받쳐 온 욕망의 지렛대가 달라졌다는
뜻이다. 즉, 14세기 유럽의 권력 구조의 변화가 피렌체의 사회 구
성체에도 새로운 변화의 바람을 몰고 왔다. 무엇보다도 권력 의
지가 당시의 독일과 프랑스 지역에서 욕망의 지형도를 다시 그리
게 했다. 교황청과 게르만(동프랑크) 왕국인 신성 로마 제국 사이
의 해묵은 권력 클러스트들의 대립이 피렌체에서도 13세기 이래
성속聖俗을 상징하는 대결로 나타난 것이다.

　　하지만 제국에의 야망으로 이탈리아 반도 전체의 분열을
부채질해 온 교황과 황제 간의 해묵은 적대적 대립의 영향은 피렌
체에서만 나타나는 현상이 아니었다. 그것은 실제로 수년간의 전
투로 이어졌고 혹독한 결과만 남겨 왔다.[39] 단테는 황제가 지배권
을 확립하고 질서를 바로잡기를 원하며 〈비참한 땅에서 피 흘리
고 있는, 오 비굴한 이탈리아여, 거대한 폭풍우 속에서 선원이 없
는 배와 같구나〉라고 탄식했다. 하지만 16세기 이전까지도 그의
소망은 실현되지 못했다.

　　본래 양자 간의 갈등은 정치적 지배 욕망에서 비롯된 것이
아니라 정통과 비정통이라는 교의적 당파성에서 생겨난 것이다.
다시 말해 그것은 〈성자는 성부와 같지 않다. 오직 성부만이 영

39　14세기에 이탈리아 중부에다 독립된 국가를 건설하려는 교황의 제국 건설의 야망은 오히려 교황권
의 몰락을 가져왔고 교황을 현실 정치의 소용돌이 속에 빠지게 했다. 결국 1316년 교황청을 아비뇽으로 이
전하는 굴욕을 감수해야 했고, 15세기 후반에 이르러서야 교황은 주요한 정치 세력으로 부상할 수 있었다.

원하다〉는 알렉산드리아 교회의 사제 아리우스의 주장을 따르는 아리우스파[40]에 대하여 로마 교황청이 이를 이단으로 규정하는, 예수의 위격位格에 대한 이의 제기에서 촉발된 것이다.

하지만 이처럼 근본적인 교의에 대한 신학적 입장의 차이에서 비롯된 반목과 갈등도 동로마를 통해 이탈리아에 침입한 야만족 롱고바르드족이 로마를 위협하자 이제까지 예수를 의심의 여지없이 신으로 믿어 온 교황청이 그에 동의하지 않는 게르만의 프랑크 왕에게 구원을 요청함으로써 급변하게 되었다. 마침내 도움을 받은 교황은 프랑크 왕을 서로마 제국의 황제로 선포하기에 이르렀다. 또한 이것을 계기로 로마 제국을 동경하던 프랑크 왕국도 이단이 아닌 신성한 제국Heiliges Reich/Sacrum Imperium으로서 인정받길 원하면서 스스로를 〈신성 로마 제국〉이라고 부르게 되었다.

이처럼 외세의 위협하에서 교황이 불가피하게 선택한 적과의 어쩔 수 없는 동침은 그동안 신성 로마 제국의 황제에 대하여 지녀 온 갈등의 (표면적이긴 하지만) 봉합이었다. 그러나 그마저도 이미 사상적 자유의 물꼬가 터진 피렌체에서는 저물어 가는 중세의 운명과 더불어 균열의 틈새를 드러낼 수밖에 없었다. 교황의 불완전한 봉합이 그곳에서는 미봉책에 지나지 않았기 때문이다.

더구나 시간이 지날수록 종교와 정치를 지배해 온 성과 속의 상반된 갈등은 피렌체인들에게 우선적인 관심사가 되지 못했다. 그곳에서는 권력 클러스트로서, 즉 종교적 권력 구성체로 정치 권력을 행사해 온 교황의 프랑스권(프랑스, 나폴리, 피렌체, 교

40 아리우스파Arianism는 신위(神位)논쟁이 활발했던 4세기에 신의 말씀인 로고스를 부정하는 이단의 파벌이었다. 이 파에서는 로고스에도 그 고유의 성격이 있다는 이유로 성부와 로고스를 본질적으로 구분한다. 〈로고스는 존재하지 않았던 때도 있으므로 영원하지 않다. 그것은 성부의 본질로부터 생기는 것이므로 신의 피조물에 지나지 않는다. 단지 그것은 모든 피조물의 최초의 것이고 완전한 것이므로 다른 피조물이 여기서 만들어진다. 그러므로 인성을 지닌 로고스인 예수(성자)도 역시 진정한 신(성부)이 될 수 없다〉는 것이다. 이런 주장에 대하여 니케아 종교 회의에서는 로고스의 진정한 신성과 영원성 그리고 성부와의 진정한 동일성을 정의한 바 있다.

황령)과 교황에게 교의적 정통성을 인정받으려는 황제의 신성 로마 제국(독일, 프랑스 남부, 밀라노) 사이의 대립 의식이 무의미해져 가고 있었다. 두각을 나타내기 시작한 상인과 금융업자들이 피렌체의 정치, 경제에 있어서 주류의 지위를 차지하면서 사회적 환경 변화를 가져왔기 때문이다.

이런 점에서 정치적 권리를 획득하기 위해 일찍부터 (1378년부터 시작된) 직조 공장의 비숙련 노동자들이 벌여 온 대규모 시위인 이른바 〈치옴피Ciompi(길드에 가입할 수 없는 단순 노동자들)의 반란〉도 우연적이거나 돌발적인 사고가 결코 아니었다. 주지하다시피 그것은 14세기 후반부터 가장 부유한 자치 도시 피렌체에서 정치 경제적 궤적의 변화가 활발하게 진행되던 과정에서 생긴 시민 의식화의 면모 가운데 하나일 뿐이었다. 아래로부터의 진통들이 이미 피렌체를 시민 자치의 도시 국가로 탈바꿈시켜 가고 있었다.

2. 시민 의식을 들어 올린 지렛대

피렌체 현상을 이른바 〈피렌체 신드롬〉으로 발전시킨 가장 강력한 지렛대는 코시모 데메디치Cosimo de' Medici를 비롯한 메디치 가문과 그들이 일으킨 플라톤주의의 르네상스였다. 한마디로 말해 〈메디치가家의 지렛대〉가 1천 년의 세월 동안 아리스토텔레스주의에 눌려 온 피렌체의 정신을 새롭게 들어 올린 것이다. 신드롬을 일으킨 피렌체의 정신 현상Geistesphänomen도 결국은 그 지향성Intentionalität에 의해 결정되고 있었다.[41]

하지만 새로운 정신적 지향성의 변화는 피렌체의 미술 세계만 바꾸는 데 그치지 않았다. 르네상스의 인문 정신도, 그리고 예술 정신도 다 같이 플라톤 철학과 더불어 더욱 성숙해 갔기 때문이다. 서구의 정신사를 비상구가 없는 어둠 속 — 592년 유스티니아누스 황제에 의한 플라톤 철학원의 폐쇄에서 1453년 오스만 튀르크에 의한 콘스탄티노플의 함락에 이르기까지 — 에 그토록 오랫동안 가둬 놓았던 아리스토텔레스 철학과 스콜라주의가 그 지렛대에 의해 비로소 대체될 수 있었던 것이다.

15세기 중반 이후 도시 국가 피렌체의 정치 기상도를 보면 더욱 그렇다. 그것은 왕정이 아닌 시민의 자치 정부 형태였고, 그 중심에는 피렌체를 대표하는 코시모의 메디치 가문이 있었다. 1428년 가업을 계승한 코시모는 길드 중심의 공화주의를 지향하

41 후설의 주장대로 의식의 본질은 언제나 어떤 대상을 가리키는(지향하는) 것이므로 피렌체인들의 의식도 〈~무엇에〉 관한 의식Bewußtsein von Etwas, 즉 새로운 정신을 지향하려는 의식일 수밖에 없다.

는 피렌체의 시민 의식을 결집하기 위해 1439년에 이른바 종교 회의와 유사한 〈피렌체 공의회〉를 개최하며 시민 정치의 전면에 부상했던 것이다. 공의회의 개최를 통해 코시모는 시민 의식을 들어올리는 〈지렛대 효과leverage effect〉를 간접적으로 기대했을 것이다.

강력한 지배력에 의한 공간의 통일과 그로 인한 전제적 국가의식의 세뇌보다는 일찍부터 종교적, 정치적 힘의 분산과 이동에 따른 자치 도시들로의 공간적 파편화에, 즉 지역주의와 정파주의에 길들여진 이탈리아인에게 피렌체 공의회는 아마도 익숙한 형태였을 것이다.[42] 도시 국가들의 원형archetype으로서 고대 그리스에 대한 무의식적인 향수가 어디보다도 피렌체 사람들의, 나아가 통일의 역사적 체험이 부족한 (또한 그로 인해 정신적으로 통일에 대한 유전 인자도 결여된) 이탈리아인들의 내면에서 르네상스를 자극한 것도 마찬가지의 까닭이었을 것이다.

그러므로 코시모가 피렌체 공의회를 통해 보여 주려 한 것도 기독교 신앙을 우선시하는 국가적 교회주의가 아닌, 개인의 사상적 자유와 종교적 탈권위를 표방하는 시민 중심의 인문주의civilian humanism였다. 그는 절대적 신앙과 교의적 권위보다도 개인의 경제적 여유와 정신적 자유가 시민 의식의 변화에 에너지를 불어넣어 준다고 믿었다. 어떤 역사에서도 늘 그랬듯이, 물질적 여유와 정신적 자유가 이데올로기나 교의를 변화시키거나 그것보다 우선하는 한 짝의 동력인으로서 작용해 온 탓일 것이다.

15세기의 피렌체에서도 예외가 아니었다. 실제로 그것이 플라톤 철학의 르네상스를 통한 피렌체 예술의 직접적인 원동력이 되었을 뿐만 아니라 르네상스의 인문 정신에도 기본적인 추동력이 되었다. 특히 코시모의 피렌체 공의회는 애초부터 교부나

42　로마 제국의 멸망 이후 이탈리아 반도의 역사는 혼돈과 분열의 역사, 즉 시민, 정부, 제도의 혼란 그 자체였다. 마키아벨리가 강력한 군주에 의해 정치적 분열의 전통을 극복함으로써 통일된 왕국의 정체성을 확립하려 했을 정도였다.

신학자들에 의한 기독교 내부의 갈등을 조정하고 합의하려는 기존의 회의체와는 다른 것이었으므로 종교적 이벤트가 될 수 없었다. 오히려 그것은 새 술을 새 자루에 담듯 피렌체 미술의, 나아가 르네상스 운동의 새로운 사상적 방향타를 바꾸는 중요한 계기가 되었다.

예컨대 당대를 대표하는 동로마의 플라톤 철학자인 게오르기우스 플레톤Georgius Plethon을 비롯한 비잔틴 교회 관계자들이 이탈리아 페라라(1438)와 피렌체(1439)를 방문했는데,[43] 그 방문의 표면적인 이유는 동서 교회의 결합을 모색하는 공의회에 참석하기 위한 것이었다. 하지만 예수의 위격에 있어서 성령과 성부와 동등한 삼위일체를 주장하는 서방 교회와 이에 동의하지 않는 동방 교회 간의 신학적 이견 조정이나 합의는 1천 년의 세월 동안 이어져 온 것이었다. 즉 두 차례의 공의회로 해결될 문제가 아니었던 것이다.

하지만 공의회를 위해 동로마의 플라톤 철학자들이 6개월간이나 피렌체에 머물면서 미친 영향은 피렌체 현상을 가져온 정신적 기폭제나 다름없었다. 특히 아리스토텔레스의 철학과 스콜라주의를 무시해 온 플레톤의 역할은 코시모와 그를 지지하는 지식인들의 철학적 지렛대였다고 말해도 지나치지 않는다. 무엇보다도 신플라톤 철학자 플로티누스의 〈이를테면 넘쳐흐르고 그 넘쳐남이 다른 모든 것을 창조한다〉는 〈방사와 유출Emanation〉의 비유에서 연유된 그의 도그마가 그러하다.

플로티누스는 『엔네아데스Enneades』(270)[44]에서 신이 물질

43 실제로 이들의 방문은 오스만 튀르크의 콘스탄티노플 침공을 두려워한 나머지 서방의 지원을 받기 위한 것이었다. 동로마의 황제 요한 8세는 비잔틴 교회의 대주교, 철학자와 신학자, 관리 등 7백여 명을 이끌고 와서 로마 가톨릭 교회의 교황 에우게니우스 4세에게 도움을 청했던 것이다. 하지만 서방의 지원군은 오지 않았고 콘스탄티노플은 결국 1453년에 함락되었다.

44 플로티누스가 남긴 54편의 저술을 그의 제자 포르피리오스Porphyrios가 9편씩 6집으로 묶어 출판한 책이다. 제1집에는 윤리학에 관한 것이, 제2~3집에는 세계를, 제4집에는 영혼을 주제로 다루었다. 제5집

과 직접 접촉한다면 이는 신의 존엄에 어긋나는 일이 될 것이며, 또한 신이 무엇인가를 욕망한다거나 행한다는 것은 생각할 수조차 없는 일이라고 주장한다. 신적 존재는 그 자체로 완성되어 안정을 이루고 있기 때문이다. 다시 말해 세계는 신의 어떤 의지 작용을 통해 창조된 것일 리가 없다는 것이다. 그렇다면 세계는 어떻게 창조된 것일까? 플로티누스는 마치 태양이 온기를 방사하면서도 자신의 실체 가운데 그 무엇도 잃지 않듯이 지고한 존재도 모든 존재자를 자신의 빛이나 그림자로서 방사하거나 유출한다고 믿는다.

그런데 이러한 방사나 유출이 단계적으로 이루어지기 때문에 신으로부터의 근접성 정도에 따라 세상 만물의 서열도 단계적으로 결정된다. 플로티누스의 유출설에 따르면 서열상 최초로 유출되는 것은 신적 정신nous이다. 플라톤의 이데아와 같은 신적 정신 다음으로 유출되는 것은 세계 정신으로서 영적인 것의 세계이다. 그다음 세 번째로 유출되는 것은 물질세계와의 중간 단계에 존재하는 개별적인 영혼들이다. 마지막으로 물질세계는 신에게서 가장 멀리 떨어져 있기 때문에 가장 불완진한 존재들의 세계이다. 이러한 존재론에 근거하여 플로티누스는 인간 영혼과 신과의 본질적이고 직접적인 합일을 가능케 하는 몰아적 신비주의를 강조한다. 인간의 지고한 목표와 행복은 자신의 영혼을 그 근원인 신적인 것과 다시 합일하는 데 있다는 것이다.

그럼에도 불구하고 인간의 영혼은 신도 모르고 자신도 모르기 때문에 근원을 오도하여 자신의 품위를 떨어뜨리고 무연無緣의 것을 공경했으며, 다른 모든 것을 자신보다 귀하게 여기고 경탄에 사로잡혀 무연의 것에 매달려 왔다고 그는 경고한다. 그의 주장에 따르면 인간의 영혼에 찾아온 재앙의 시초는 불손함과 충

은 정신과 이념에 관한 글이고, 제6집은 최고의 원리와 선에 관한 것이다.

동, 분열과 자기기만이었다. 더구나 그러한 독단에 희열을 느끼며 더욱 이기적 충동에 사로잡힌 영혼은 정반대의 길로 향했고, 갈수록 타락하여 자신의 근원조차 잊게 되었다는 것이다.

이미 언급했듯이 플로티누스의 이러한 비판과 경고는 자주 격세 유전되었다. 중세가 해체되어 가던 15세기에도 플로티누스에 가장 귀 기울인 이는 비잔틴의 플라톤 철학자 플레톤이었다. 기본적으로 그는 〈모든 종교는 산산조각 난 아프로디테(비너스)의 거울에 불과하다〉고 했고, 기독교가 파탄지경에 이르렀으므로 유출의 교리에 의거한 플라톤 철학으로의 원천적 회귀를 서둘러야 한다고 제안했다. 당시 피렌체의 많은 사람들은 그의 주장과 제안에 공감했고, 코시모 역시도 그의 강의를 경청했다. 실제로 코시모는 그를 자주 초청하여 그를 중심으로 한 모임을 만들 정도였다.[45]

실제로 플레톤을 비롯한 비잔틴 철학자들의 방문은 타자와의 상호 관계를 통한 사상적 자극과 수용, 즉 동방으로부터 사유의 전염과 언설의 감염 — 인류의 정신사나 지성사를 보면 서양의 새로운 문화는 늘 동방에서 왔다 — 이 이루어지는 절호의 기회였다. 또한 그것은 코시모의 통찰력을 통해 철학과 미술에서 앞으로 전개될 거대한 엔드 게임endgame을 예후豫後하는 것이기도 하다. 다시 말해 공의회를 통한 비잔틴 교회와의 개방과 소통은 피렌체에 있어서 주도적인 사조의 변화를 예고하는 전조이자 새로 등장할 시대정신의 시그널이나 다름없다.

이들이 돌아간 뒤 자신을 플레톤의 제자라고 생각한 코시모는 자신의 주치의 디오티페치 피치노의 아들인 마르실리오 피치노Marsilio Ficino에게 그리스어와 라틴어 그리고 플라톤을 비롯한 고대 그리스 철학을 열심히 공부하게 했다. 1459년에는 피렌체 교

45 임영방, 『이탈리아 르네상스의 인문주의와 미술』(서울: 문학과 지성사, 2003), 403~405면.

외의 카레지에 있는 별장을 플라톤 르네상스의 메카로 삼기 위해
플라톤 아카데미아Academia Platonica를 설립했다.

3. 철학을 바꿔 버린 지렛대

마침내 (미술 철학사적으로 보면) 지렛대 효과를 결정結晶하는 중대한 사건이 비잔틴 교회에 의해 발생했다. 그것은 다름 아닌 동방 교회의 중심지 콘스탄티노플의 함락(1453)이 가져다 준 엄청난 후폭풍이었다. 역사의 비등점이 기존의 관념이나 사상을 단절시킴으로써 커다란 결절結節의 흔적을 철학사와 미술사에 남기고 만 것이다. 그로 인해 동방 교회의 신학자와 철학자들의 〈콘스탄티노플에서 피렌체로〉의 엑소더스(대탈출)가 발생했고, 더불어 〈아리스토텔레스에서 플라톤으로〉의 메가트렌드가 이루어졌다.

약 1백 년 전(1347~1348) 동일한 경로를 통해 전염된 대역병과 그 트라우마가 보카치오의 〈인곡〉같은 죽음의 문학과 알베르티의 『회화론』같은 소생의 미학을 낳았듯이, 동방 교회의 함락과 플라톤주의자들의 대탈출 그리고 피렌체로의 이주는 르네상스를 위한 철학적 역할 교대와 예술적 이념 교체와도 같은 결과를 초래했다. 알베르티의 『회화론』이 아무리 탈중세적이고 자유 학예(인문주의)의 정신을 강조하며 스콜라주의와의 차별화를 강조한다 할지라도 여전히 아리스토텔레스주의의 분위기에서 명시적으로 벗어날 수 없었던 데 비해 코시모의 시대는 그렇지 않았다.

예컨대 코시모 — 그는 당시 〈조국의 아버지Pater Patriae〉로까지 칭송되었다 — 의 좌우익을 담당한 철학자 마르실리오 피치노에 의한 〈플라톤 아카데미아〉의 재건, 1천2백 년이나 중단되었던

플라톤의 〈향연〉(플라톤의 생일인 11월 7일에 플로티누스와 포르피리오스Porphyrios에 의해 시작된)의 부활(1468), 그리고 조각가 도나텔로[46]의 「다비드」(1440경, 도판14)를 비롯한 재현 조각품들이 모두 당시 불어 닥친 피렌체의 〈플라톤 르네상스〉 분위기를 대변하는 징표들이었다. 이처럼 메디치가의 존재와 업적을 역사에 새기는 서막으로서 피렌체의 〈코시모 시대〉는 철학과 미술에 관한 피치노와 도나텔로의 시대이기도 하다.

그 때문에 부르크하르트도 비잔틴 제국의 황제에 의해 폐쇄된 지 867년 만에 재건된 플라톤 아카데미아를 가리켜 〈그것은 인문주의 안에서 샘솟은 귀중한 오아시스였다〉[47]고 평한 바 있다. 다시 말해 시대정신을 상징하는 동방의 비잔틴에 의한 플라톤 아카데미아의 직접적인 폐쇄(592)와 간접적인 재건(1459)의 역사적 엔드 게임들이 모두 똑같은 〈비잔틴 쇼크〉에 의해 일어나는 동안 아리스토텔레스주의와 플라톤주의가 자리바꿈하면서 종교(신앙)와 철학(이성) 그리고 예술(감성)의 역사 놀이를 즐길 수 있었다. 다름 아닌 피렌체가 바로 그 세 가지의 놀이터가 됨으로써 그곳은 르네상스의 진원지가 되었고, 어디보다도 더 강한 소생의 징후, 즉 부활의 신드롬을 드러내었다.

이처럼 15세기 후반의 피렌체 신드롬은 신플라톤주의의 본격적인 실현 과정이었다고 해도 과언이 아니다. 우선 코시모는 마르실리오 피치노를 비롯해 조반니 카발칸티Giovanni Cavalcanti, 안젤로 폴리치아노Angelo Poliziano, 피코 델라미란돌라Giovanni Pico della Mirandola, 포르투나Fortuna, 브라체시Braccesi, 반디니Bandini 등 철학자,

46　코시모는 주치의 디오티페치 피치노의 아들인 26세의 플라톤 연구자 마르실리오를 발탁하여 자신의 별장이 있는 카레지에다 아카데미아를 열게 했다. 하지만 코시모에게 가장 총애받은 인물은 조각가 도나텔로였다. 1464년 코시모는 임종하면서 도나텔로가 죽으면 산로렌초 성당의 자기 옆에 묻어 달라고 유언할 정도였다. 실제로 2년 뒤에 죽은 도나텔로는 코시모의 유언대로 산로렌초 성당에 매장되었다.

47　야코프 부르크하르트, 『이탈리아 르네상스의 문화』, 이기숙 옮김(파주: 한길사, 2003), 591면.

시인, 인문주의자들을 통해 플라톤주의를 적극적으로 수용하고 지원함으로써 동방 쇼크에 대한 충격 흡수를 성공적으로 이끌었다. 다시 말해 이른바 플라톤 르네상스는 메디치가에 의해 등용된 이들에 의해 주도됨으로써 가능했다고 할 수 있다. 그뿐만 아니라 이들의 영향으로 인해 산드로 보티첼리Sandro Botticelli에서 미켈란젤로의 작품 세계로 이어지는 피렌체 미술의 철학적 토대가 마련된 것이다.

1) 코시모와 피치노

이들 가운데 소생과 부활을 위해 신플라톤주의를 지렛대로서 사용한 선구적인 인물은 철학자 마르실리오 피치노였다. 넓게는 고대 그리스 철학과 중세 신학을, 그리고 좁게는 플라톤의 철학과 스콜라주의의 신학을 하나의 체계 속에 조화시켜 보려는 그의 철학적 시도는 1469년부터 1474년까지 18권으로 발간된 『플라톤 신학Theologia Platonica』에 집대성되어 있다. 책의 제목이 시사하듯이 철학이란 기독교와 같이 진리를 밝히는 것이므로 철학(이성)과 신학(신앙)의 양자 간에도 우열이 아닌 조화로운 일치점이 있어야 한다는 것이다.

　　그의 철학은 기본적으로 신의 본질과 플라톤의 이데아를 동일시한다. 그가 플라톤을 〈아테네의 방언으로 말하는 모세〉로 간주하여 〈모세와 플라톤의 일치Concordantia Mosis et Platonis〉를 주장하는 것도 그 때문이다. 그뿐만 아니라 그는 신의 유일무이한 일자성Oneness을 〈말로 나타낼 수 없는 일자the ineffable One〉라고 하여 플로티누스의 입장을 그대로 대변한다. 그러므로 그 역시 우주 만물도 모든 것의 원천적 존재인 신으로부터 위계를 달리 하는 네 개의 실체로 구성되었다는 다섯 단계설을 주장한다. 위로부터 천사의

마음mens mundana, 우주적 영혼anima mundana, 자연의 영역, 질료의 영역으로 내려오는 위계가 그것이다.[48] 그것들은 지고의 신으로부터 멀어질수록 완전성의 정도가 떨어지므로 불완전한 존재가 된다는 것이다.

피치노는 이렇게 구분된 우주의 존재론적 위계를 인식론적으로 구별하기 위해 중간적 존재인 인간을 중심으로 천상의 가지계可知界와 지상의 물질계로 양분한다. 가지계에 속하는 신과 천사의 마음은 비물질적인 순수하고 영원한 존재인 반면, 물질계에 속하는 자연과 질료는 시간 구속적인 유한한 존재다. 하지만 그가 주장하는 이러한 존재의 연쇄 고리도 아래의 도식에서 보듯이[49] 이미 플라톤이『국가론』(BC 380)의 이른바 〈분리된 선분의 비유〉에서 이데아계와 현상계를 가지계the intelligible world와 가시계the visible world로 양분하고, 각각의 단계마다 그것의 대상과 인식의 유형을 밝힌 데서 유래한 것이다.

	대상 Objects		사유 양식 Modes of Thought	
		Y		
가지계 Intelligible World	초고선(현상) The Good		지식 Knowledge	지식 Knowledge
	수학적 대상 Mathematical Objects		사고 작용 Thinking	
가시계 Visible World	사물 Things		신념 Belief	속견 Opinion
	허상 Images		상상 Imagining	
		X		

48 임영방,『이탈리아 르네상스의 인문주의와 미술』(서울: 문학과 지성사, 2003), 416~417면.

49 새뮤얼 스텀프, 제임스 피저,『소크라테스에서 포스트모더니즘까지』, 이광래 옮김(파주: 열린책들, 2004), 94면.

피치노는 철학과 신학이 일치할 수 있는 접점을 인간 영혼의 위치에서 찾는다. 그는 플라톤이 인간의 영혼을 가지계와 가시계의 중간자로서 위치를 부여한 것에 주목한다. 그가 인간의 영혼을 〈육체 안에 갇혀 있으면서도 신의 지성에 참여하는 이성적 영혼〉이라고 규정하거나 〈신과 세상을 연결하는 고리〉라고 정의할 수 있는 단서도 거기서 찾는다. 그가 소크라테스와 바울을 일치시키거나 플라톤과 모세를 일치시키려는 까닭도 마찬가지다. 그는 이들을 영적 직관의 통일로 정신적인 불사를 획득한 지상의 모범적인 인간형으로 간주하기 때문이다.

또한 피치노는 신플라톤주의자 플로티누스의 영향을 크게 받은 요하네스 에크하르트의 신비주의와도 입장을 같이 한다. 에크하르트가 〈인간과 신의 신비적 합일은 이성의 힘을 초월한 경험이며, 영혼이 닿을 수 있는 최고의 심연에서 인간은 신과 하나가 될 수 있다〉고 주장하듯이, 피치노 또한 〈인간의 이성도 신과 하나가 될 수 있는 신비한 능력을 가지고 있으며, 영혼은 육체의 제한으로부터 벗어날 수 있다〉고 하여 스콜라 철학자들의 교회주의와는 달리 각자의 무한한 이성 능력을 강조하는 개인의 직접적이고 신비스런 교섭을 주장한다.[50]

사실상 에크하르트나 피치노의 주장은 모두 〈인간이 신과 합일을 이루기 위해서는 개인의 지적인 활동으로 영혼을 승화시켜야 한다. 지식의 사다리를 모두 밟고 올라가면 자아와 일자, 즉 개인과 신과의 합일에 도달하며, 그 상태는 무아의 경지다. 그 속에서는 신과 자아가 분리되어 있다는 어떠한 의식도 이미 존재하지 않는다〉는 플로티누스의 입장을 답습하는 것이나 다름없다.

특히 저마다의 〈지적인 활동으로〉, 〈지식의 사다리를 밟고

50 새뮤얼 스텀프, 제임스 피저, 앞의 책, 297면.

올라가는〉 개인만이 신과 신비한 합일을 이룰 수 있다는 플로티누스의 권고가 개인의 무한한 이성적인 힘을 통해 신의 이성과 의지를 반영하고 드러낼 수 있다는 피치노의 주장으로 이어진다. 하지만 그것은 Lēthē(망각의) 강을 건너면서 망각해 버린 이성을 다시 일깨운 자만이 영혼의 고향인 이데아의 세계를 인식할 수 있다는 플라톤의 상기설想起說에서 물려받은 유전 인자의 계보를 확인하는 것이기도 하다.

2) 로렌초의 지렛대

코시모가 피치노를 통해 개설한 플라톤 아카데미아로 피렌체 신드롬의 지렛대를 삼았다면, 그의 뒤를 이어 등장한 로렌초 데메디치Lorenzo de' Medici는 피렌체 대학을 설립하고, 이를 지렛대로 삼음으로써 피렌체 신드롬을 절정기에 이르게 했다. 특히 그는 그리스의 고전과 철학에 정통한 폴리치아노를 이 대학의 교수로 임명하여 플라톤 철학은 물론 고대 그리스 정신을 부활시켜 피렌체 대학을 르네상스 정신의 메카로 만들고자 했다. 당내의 유명한 시인이기도 했던 폴리치아노는 로렌초의 이러한 전폭적인 후원에 화답하기 위해 그를 〈나의 위대하신 주군Magnifice mi Domine〉이라고 부르기까지 했다.

피렌체를 꽃처럼 아름다운 도시로 만들어 놓았던 코시모에 비하면 로렌초는 미술에 별로 관심이 없었다. 정치적 야심가였던 로렌초는 자신의 외교 정책의 일환으로 미술가들을 주변 국가에 소개하고 추천함으로써 오히려 미술가들의 탈피렌체 현상 — 그로 인해 피렌체 미술이 이탈리아에 폭넓게 확장되는 결과를 가져오기는 했지만 — 을 부추기까지 했다. 하지만 로렌초는 폴리치아노에게 뿐만 아니라 당시의 피렌체 시민들에게도 이미 〈위대

한 자 로렌초Lorenzo il Magnifico〉라고 칭송받고 있을 정도로, 피렌체의 정신적 지주이자 사실상의 실권자였다.

그를 위대한 자로 떠받들게 된 가장 큰 이유는 그가 무엇보다도 교황 식스투스 6세에게 사주받은 나폴리 국왕 페란테의 무력 도발을 담판으로 물리친 위업 때문이었다. 특히 산드로 보티첼리의 템페라화 「팔라스와 켄타우로스」(1482~1483경)가 바로 그 상징화인 셈이다. 보티첼리는 그리스 신화에 나오는 지혜와 전쟁의 여신 팔라스(또는 이성, 지혜, 예술의 여신인 미네르바를 상징하기도 한다)가 사냥 금지 구역에 들어온 반인반마半人半馬의 무지몽매한 사냥꾼 켄타우로스의 머리카락을 움켜잡고 있는 모습에다 비유하며 로렌초의 위대한 승리를 경하하고 있다. 더구나 보티첼리는 이 그림에서 영웅의 상징으로서 월계관과 로렌초가의 문양으로 즐겨 사용되던 월계수[51]의 잎을 팔라스의 머리 위와 그녀의 옷에도 그대로 사용함으로써 〈위대한 자〉의 상징성을 더욱 강조하려 했다.

이처럼 로렌초 시대의 대표적인 미술가인 보티첼리의 작품은, 피렌체 미술에 대한 로렌초의 지렛대 역할이 소극적이었다 하더라도 그의 총애를 받던 피치노나 폴리치아노의 철학과 시에 못지않게 신플라톤주의적이었다. 그의 많은 작품에서는 더 이상 기독교의 성자들이 주인공을 독차지하지는 않았기 때문이다. 당시의 미술가들은 각자 메디치가의 주군主君을 내세워 〈기독교의 성화에서 고대 그리스의 신화로〉 탈성화화脫聖畵化를 빠르게 진행시키고 있었다.

예컨대 이러한 현상은 보티첼리의 「팔라스와 켄타우로

51　월계관이 영웅이나 위대한 승리자를 상징하게 된 것은 고대 그리스-로마 신화에서 태양신 아폴론이 사랑을 바친 여신 다프네가 월계수로 변신하자 〈당신의 잎사귀는 모든 영웅을 상징하게 될 것입니다〉라고 한 말에서 유래되었다. 17세기 초 프랑스 왕립 미술 아카데미의 정신적 지주였던 니콜라 푸생도 「아폴론과 다프네」에서 이러한 영웅 신화를 상징하는 작품을 남긴 바 있다. 이 책의 〈II. 제1장 2.궁정 아카데와 형식적 합리주의〉 참조.

스」뿐만 아니라 베노초 고촐리Benozzo Gozzoli의 벽화에서도 두드러진다. 보티첼리의 「동방 박사의 경배」와 더불어 고촐리의 「동방 박사의 행렬」이 보여 준 파격은 더욱 심하다. 당시 독일의 르네상스를 대표하는 화가인 알브레히트 뒤러Albrecht Dürer의 작품 「동방 박사의 경배」와는 달리 그들의 작품에는 신약 성서의 마태복음 2장에 나오는 피부색이 다른 세 명의 동방 박사 대신 메디치의 일가들, 그 가운데서도 두 지도자 코시모와 로렌초가 동방 박사로 등장한다.

　　누구보다 먼저 화가 자신들의 생각이 바뀌면서 달라진 양식의 파격은 그뿐만이 아니다. 이미 조토 이래 미술가들은 봉헌화의 화면에다 화가 자신의 모습까지 그려 넣는 거울 효과를 감행하기 시작했다.[52] 더구나 그들은 주군인 코시모와 로렌초를 동행함으로써 신분의 편승 효과도 기대했을 것이다. 또한 그와 같은 조용한 도발을 통하여 자신들의 달라진 존재를 확인시키는 계기를 마련하려고도 했을 것이다. 그것은 역사화 속에 연출과 동시에 직접 출연함으로써 화가로서 자신들의 존재에 대한 역사적 재인recognition을 기대했기 때문이다.

　　더구나 그 이후 라파엘로Raffaello Sanzio의 「아테네 학당」(1509~1511, 도판22)이나 벨라스케스Diego Velázquez의 「시녀들」(1656, 도판41)에서처럼, 화가들은 직접 자신의 작품에 더욱 당당하게 등장한다. 그렇게 화면의 귀퉁이에서 안으로 좀 더 진입함으로써 자신들을 더욱 분명하게 타자화하려 한다. 그것은 화가들 자신은 물론 관람자에게 평면 예술인 회화에 있어서 재현의 본질과 화가와의 경계에 대하여 새로운 물음을 던지기 위한 자구책이었다.

52　당시에는 이러한 봉헌화의 구석에 화가 자신의 모습을 그려 넣는 것이 유행이나 다름없었다. 일찍이 조토가 피렌체의 포데스타 궁 안에 있는 예배당의 벽에 단테를 그리면서 자신의 모습도 그려 넣은 이래 멜로초 다 포를리, 핀투리키오, 루카 시뇨렐리를 비롯해 그 밖의 화가들이 그린 봉헌화에서도 화가 자신들의 모습이 등장한다.

또한 그렇게 함으로써 그들은 화가 자신의 존재에 대한 주체적 인식을 과시하는 단초를 제공하기까지 한다.

제5장

피렌체 효과

실제로 15세기 후반 이후 피렌체를 중심으로 나타나는 르네상스에서 피렌체인들의 욕망을 들어 올린 지렛대의 효과는 이 정도만이 아니었다. 코시모와 로렌초 같은 메디치가의 위대한 군주들때문에 피렌체가 르네상스의 메카가 될 수 있었다면 그들 때문에 피치노, 폴리치아노, 피코 델라미란돌라의 철학 그리고 도나텔로, 보티첼리, 미켈란젤로 등의 미술이 꽃피울 수 있었다. 다시 말해 구원이라는 거대 설화에 천년 세월을 억압당해 온 욕망이 마침내 소생할 수 있었던 까닭은 피렌체의 새로운 권력 의지와 자유 학예 때문이었다. 그 가운데서 새로운 철학이 발휘한 지렛대 효과는 무엇보다도 결정적이었다.

1. 철학의 효과

누구나 사고방식이 달라지면 세상도 달리 보인다. 재현 양식이 달라지는 이유도 그 때문이다. 새로운 철학이 새로운 미술을 낳는 것이다. 예컨대 메디치가의 코시모와 로렌초의 시기만큼 철학이 미술에 대하여 (자연스럽게) 정신적 지주가 되었거나 지렛대 역할을 했던 경우도 흔하지 않았다. 다름 아닌 메디치가의 이데올로기였던 신플라톤주의 때문이었다.

그러면 피렌체의 신인류는 왜 아리스토텔레스를 떠나 플라톤에게로 다시 돌아가려 한 것일까? 중세 신학의 특징은 왜 아리스토텔레스적이었고, 르네상스의 철학은 무엇 때문에 플라톤적이었을까? 그들에게 아리스토텔레스와 플라톤의 철학은 어떻게 다른 것일까? 그리고 피렌체의 신미술은 왜 신플라톤주의적이었을까?

최초의 스콜라 철학인 보이티우스Boethius는 〈가능한 한 신앙과 이성을 결합하라〉고 주문한 바 있다. 보이티우스뿐만 아니라 중세의 신학자들도 예외 없이 신앙과 이성, 즉 신학과 철학을 어떻게 융합할 것인지를 고심했다. 하지만 플라톤과 아리스토텔레스의 철학은 보편자에 대한 설명 방법에서 서로 달랐다. 플라톤의 방법이 초월적이고 함의적인 데 비해, 아리스토텔레스의 방법은 이성적이고 논증적이었다. 특히 아리스토텔레스 철학의 특징은 복잡한 체계를 엄격한 논리적 연역에 의존하려는 데 있었다.

그 때문에 중세 교회의 학교Schola에서 신앙을 전제로 하는 계시의 신학을 보다 논리적으로 가르쳐야 하는 스콜라주의자들은 기독교 신학을 플라톤의 철학보다 아리스토텔레스의 철학과 융합시키려 했다. 보이티우스처럼 그들은 거기에서 신학(신앙)이 철학(이성)을 지배할 수 있는 엄격한 연역적 논리와 변증법적 형식을 가져올 수 있다고 믿었다. 계시에 의한 신학적 진리를 신앙할 수 있는 이성적 논증 방법이 아리스토텔레스 철학에 있다는 것이다. 다시 말해 스콜라주의자들은 이성적 방법으로 비이성적 목적을 정당화할 수 있다는 논리적 오류와 모순을 무릅쓰고 신앙과 이성의 융합 가능성을 애써 강조했던 것이다.

더구나 스콜라주의의 절정기인 13세기의 철학자 토마스 아퀴나스는 기독교 신학을 더욱 창조적이고 체계적으로 만들기 위해서, 즉 스콜라주의를 완성하기 위해서는 아리스토텔레스의 철학(형이상학)으로 기독교 신학의 가장 중요한 철학적 기반을 마련해야 한다고 생각했다. 그가 일생을 바친 아리스토텔레스 철학의 〈기독교 신학화〉가 바로 그것이다. 하지만 역사를 돌이켜 보면 모든 작용의 극점은 반작용의, 즉 새로운 역사의 발단이 되게 마련이었다. 예컨대 아퀴나스와 같은 시기에 활동한 소신 있는 철학자이자 신학자인 보나벤투라가 이탈리아 프란체스코 수도회[53]의 회장으로서 아퀴나스의 철학적 입장과 뚜렷한 대척점을 이룬 경우가 그러하다.

보나벤투라의 주장에 따르면 아리스토텔레스의 철학이 플

53 르네상스 예술의 서막을 장식한 인물로는 단테, 조토와 더불어 탁발 수도사인 성 프란체스코 (1182~1226)를 빼놓을 수 없다. 진정한 서막은 단테나 조토보다 오히려 성 프란체스코에 의해 올려졌다고도 말해도 지나치지 않는다. 대중에게 자연스럽고 인간적인 교회를 고민해 온 프란체스코는 이해하기 어려운 스콜라주의보다 다양한 성상의 이미지를 표현하는 회화들로 포교하려는 데 주력했기 때문이다. 그러므로 조토가 프란체스코가 죽은 뒤에 세워진 대성당에 일련의 작품들「성 프란체스코」(1297~1330)를 그릴 수 있었던 것, 나아가 프란체스코 수도회가 피렌체에 산타크로체 성당을 세운 것, 그리고 조토가 그곳에다 탈중세적 벽화를 그릴 수 있었던 것은 전혀 이상한 일이 아니다.

라톤의 이데아론을 부정함으로써 기독교 신학과 결부될 수 있다면 그것은 심각한 오류를 낳는다. 예컨대 플라톤의 보편자인 이데아를 부정한다면, 신은 그 자신 속에 모든 사물의 이데아를 소유하지 못하게 된다. 또한 창조자 신은 그가 창조했다는 구체적이고 실제적인 세계에 대해서도 아는 것이 아무것도 없게 될 것이다. 그러므로 (논리적으로) 그것은 신의 섭리나 우주에 대한 신의 통제마저 부정하는 것이 된다. 그가 생각하는 더욱 심각한 문제는 〈신이 세상 만물의 이데아를 생각하지 않는다면 신은 세상을 애당초 창조조차 할 수 없었을 것〉이라는 점이다. 결국 보나벤투라는 스콜라주의가 아리스토텔레스 철학에 대하여 논리적으로 이러한 오류를 범하고 있기 때문에 기독교 신앙이 철학적 모순을 지니게 되었다고 지적한다. 그래서 그는 스콜라주의자들에게 플라톤 철학에로 돌아가기를 권했다.

실제로 아리스토텔레스의 형이상학 안에 신은 존재하지 않는다. 비非유신론의 철학인 아리스토텔레스의 형이상학[54]과 기독교의 인격신에 대한 신앙 사이에는 애초부터 융합할 수 없는 심각한 문제가 잠복해 있었다. 그 때문에 스콜라주의가 줄기차게 시도해 온 철학과 신학의 (화학적) 융합은 처음부터 불안정한 억지 논리나 다름없었다. 신앙과 이성은 본질적으로 한 지붕 아래에서 동거할 수 없는 이질적인 요소들이기 때문이다. 심지어 그것들은 동침할 수 없는 적대적 상대들이기도 하다.

결국 계시 종교를 설명하고 이해하기 위한 지적이고 형이상학적인 토대를 구축하려던 교회 권력의 약화는 그동안 잠복해 있던 암종癌腫이 더욱 커지고 겉으로 드러나는 현실을 막을 수 없었다. 또한 거대 권력의 균열 사이로 다시 고개를 들고 나오는 플

54 아리스토텔레스는 미완의 유고인 〈제1철학〉, 즉 형이상학에서 어떠한 질료Matter도 가지지 않은 〈순수 형상Pure Form〉이나 일체의 운동의 원인인 〈부동의 동자The Unmoved Mover〉 같은 개념들로써 신에 비유될 만한 실체에 관해 설명하고 있지만 신의 개념이나 존재에 관해서는 직접적으로 언급한 적이 없다.

라톤 철학도 더 이상 제지할 수 없었다. 메디치가와 같은 새로운 권력의 지렛대가 그 틈새를 더욱 벌리며 플라톤주의를 세상 밖으로 강하게 들어 올렸기 때문이다. 이처럼 중세가 저물어 가면서 종교와 철학의 억지 결혼은 뒤틀리기 시작했고, 르네상스가 절정으로 향할수록 이 둘 사이도 결정적으로 파탄지경에 이르렀다.

이전까지 간접적으로만 알고 있었던 플라톤 철학도 그 저작물들의 원전이나 필사본들이 아테네에서 피렌체로 계속해서 유입되면서 급기야 플라톤 아카데미아의 주요한 교과목이 되었고 텍스트가 되었다. 이렇듯 플라톤 철학에 대한 관심이 되살아나자 피렌체를 중심으로 인문주의라는 철학의 새로운 혈통이 생겨났다. 진리의 발견과 공동체의 구성에서 이성의 역할을 중심에 두는 새로운 종류의 철학, 즉 신플라톤주의 철학이 등장이었다.

피치노를 비롯한 폴리치아노와 피코 델라미란돌라 등 피렌체의 신플라톤주의 철학자들은 종교를 거부하지는 않았지만, 인간의 본성에 관한 문제들이 종교에서 직접 비롯되지는 않는다는 가정을 더욱 적극적으로 받아들였다.[55] 오히려 그들은 인간이 자신의 운명을 선택할 수 있는 독특한 능력을 지니고 있다고 믿는다. 다시 말해 사람들은 자신의 이성 능력 및 동물과 다른 인성의 고귀함으로 인해 최고 수준의 도덕적 이타심을 배양할 수 있거나 최상의 단계까지 지식을 끌어올릴 수 있다는 것이다.

스콜라주의자들이 가정했던 것과는 달리, 그들은 인간 존재에 대해 교회에 의해 사전에 정의된 개념들 속에 엄격하게 갇히기보다 도리어 자신의 운명을 스스로 선택할 수 있는 이성적인 능력이 있으므로 이에 대해 자긍심을 가져야 한다고 주장했다. 15세기 후반으로 가면서 더욱 뚜렷해진 이러한 인문주의 철학의 효과

55 새뮤얼 스텀프, 제임스 피저, 『소크라테스에서 포스트모더니즘까지』, 이광래 옮김(파주: 열린책들, 2004), 302~303면.

는 피렌체의 미술과 문학에서도 마찬가지로 나타났다. 어느덧 그들의 새로운 철학 운동은 이미 르네상스 예술 정신의 주류가 되었다. 그에 비해 인류 역사가 시도해 본 가장 거대한 융합 프로젝트였던 스콜라주의는 새로운 철학 운동에 의해 빠른 속도로 막을 내리고 있었다.

2. 미술의 효과

중세의 미술은 줄곧 신의 섭리와 계시를 상징해야 했고, 기독교인과 일반인 모두에게 계시의 신학과 성서 이야기를 가르치기 위한 겉치레 수단이자 도구로만 간주되어야 했다. 대성당이나 조각물 같은 로마네스크 양식의 장식 미술이 그렇고, 색 유리창 그림이나 프레스코화 같은 프랑스식 고딕 회화들[56]이 그렇다. 한마디로 말해 그것들은 모두 재현의 세계 너머에 있는 영적 피안의 세계만을 상징적으로 표현해야 했다. 성서는 이미 그것의 주제였으므로 성서의 아포리아aporia, 즉 초논리적 문법과 논리가 그대로 미술과 조각의 문법이었고 건축의 논리였다.

하지만 스콜라주의의 마술과도 같은 신앙과 이성의 융합 가능성에 대한 기대와 신뢰가 무너지는 만큼 그 자리를 인간의 본성에 대한 철학적 관심이 대신하게 되자 미술에서의 변화도 때맞춰 진행되었다. 더 이상 마술의 눈속임에 현혹되지 않으려는 이른바 〈피렌체 현상〉이 그것이다. 피렌체를 비롯한 르네상스 미술들의 달라진 역사의식과 예술 의지가 성상 이미지들에 대한 상징적 표현이 아닌, 인간의 형상과 자연에 대한 정확한 묘사로

56　고딕 예술은 로마 제국을 멸망시킨 〈고트족의 예술〉이라는 뜻이다. 그러므로 〈고딕식〉이라는 표현은 〈프랑스식〉을 의미하기도 한다. 중세 유럽의 거의 모든 성당들이 프랑스적 고딕 양식의 건물과 조각, 그리고 회화들로 장식되었거나 그 영향을 받은 것들이다. 이러한 경향은 피렌체의 건축과 미술에서도 크게 다르지 않다. 예컨대 피렌체의 대표적인 프랑스식 고딕 화가인 젠틸레 다파브리아노Gentile da Fabriano의 그림인 「아기 예수를 섬기는 동방 박사」(1423)가 화려하고 섬세하며, 특히 화면 안에 될 수 있는 대로 많은 사람을 그려 넣은 경우가 그러하다. 이뿐만 아니라 베노초 고촐리의 「동방 박사의 행렬」(1459)이나 보티첼리의 「동방 박사의 경배」(1475)도 이런 점에서 비슷하다.

의 전환을 내면으로부터 요구하고 있었기 때문이다.

1) 보티첼리와 피렌체의 봄

신플라톤주의의 영향과 혜택을 가장 많이 받은 미술가는 산드로 보티첼리와 미켈란젤로였다. 보티첼리가 〈위대한 자 로렌초〉의 눈에 띄여 마침내 메디치가에 발탁된 것은 1480년 피렌체의 오니산티 성당의 성가대실에 그린 프레스코화 「성 아우구스티누스」(1480, 도판8) 덕분이었다. 보티첼리에게 이 그림은 그가 신플라톤주의의 지지자임을 분명하게 드러내는 기회이기도 했다. 당시는 오니산티 성당이 스콜라 철학 이전의 대표적인 신플라톤주의자인 성 아우구스티누스의 초상화를 주문할 정도로 이미 성상주의iconism에 엄격한 교회 미술에서 벗어나 있었다.

실제로 보티첼리는 신플라톤주의의 보급에 앞장선 메디치가의 전폭적인 후원을 받기 이전부터 그 가문을 위해 「동방 박사의 경배」나 「팔라스와 켄타우로스」를 비롯한 여러 작품들을 그렸다. 그것들 가운데 가장 걸작을 꼽자면 당연히 「비너스의 탄생」(1484)과 「프리마베라」(1477~1478, 도판9)일 것이다. 우선 미의 이데아에 대한 피치노의 신플라톤주의 철학과 폴리치아노의 시 「마상대회La Giostra」(1478)의 시상詩想을 주제로 한 이 작품들은 더 이상 기독교적이지도, 더구나 스콜라주의적이지도 않았다. 오히려 미의 여신 비너스를 주제로 한 이 작품들은 고대 그리스의 신들과 그 탄생 신화의 기원까지 추상할 정도로 철저히 이교적異敎的이고 이신적異神的이었다.

특히 「비너스의 탄생」은 (피치노의 주장에 따라) 수많은 고대 그리스 신들의 계보를 밝힌 헤시오도스Hesiodos의 시집 『신통기 Theogonia』(BC 8~7세기)에 나오는 아프로디테(로마 신화에는 비

너스)의 탄생 설화를 한 폭의 회화로 재현하고 있다. 즉, 〈하늘의 신인 우라노스의 아들 크로노스가 어머니의 음부에 숨어 있다가 아버지의 생식기를 낫으로 거세하여 바다에 던져 버렸다. 시간이 한참 지나자 바다에 떠다니던 생식기의 주변에 하얀 물거품(아프로스)이 일더니 그 속에서 아름다운 여신이 나타났고, 그녀를 미의 여신 아프로디테라고 불렀다〉는 비너스의 탄생 설화가 보티첼리에 의해 피렌체의 많은 사람들 눈앞에 펼쳐지게 된 것이다. 기독교의 조물주에 의한 천지 창조설과는 달리 바다로부터 가장 아름다운 신이 지상에 태어나게 되었다는 이교적 거대 설화가 공공연히 등장한 것이다.

당시의 피렌체인들에게 「프리마베라」(도판9)가 주는 메시지의 충격도 마찬가지였다. 그림 한복판의 비너스를 중심으로 하여 배치된 좌우의 신들이 펼치는 봄의 향연을 통해 피치노와 폴리치아노의 신플라톤주의를 보티첼리가 대신 전하고 있기 때문이다. 봄의 향연은 칙칙한 오른쪽 끝에서 대지의 여신 클로리스의 등을 떠밀며 등장하는 봄바람의 요정 제퓌로스로부터 시작한다. 하얀 옷차림의 클로리스는 이내 봄을 알리는 꽃의 여신 플로라로 변신하여 꽃으로 관을 쓰고 목도리를 한 채 그림 앞으로 나선다. 이때 비너스의 왼쪽에서는 마치 헤시오도스의 세 자매의 여신[57]을 형상화한 듯 삼미신들이 봄의 순환과 환희를 춤추고, 비너스의 머리 위로 날아든 큐피드가 삼미신들 가운데 순결의 여신에게 불화살을 겨눈다. 그녀 앞에 있는 신들의 전령이자 영혼의 안내자인 헤

57　세 자매의 여신을 처음 언급한 이는 고대 그리스의 시인 헤시오도스다. 그는 아글라이아(Aglaia), 에우프로시네Euphrosyne, 그리고 탈리아Thalia라는 세 자매를 『신통기Theogonia』에 등장켰다. 이처럼 고대 그리스 신화에서는 제우스의 세 딸을 아름다움Aglaia, 우아Euphrosyne, 기쁨Thalia의 여신으로 상징화하고 있다. 그런데 세네카는 〈이들이 왜 셋이고 자매인지, 그리고 이들은 왜 손을 잡고 있는지〉에 대하여 〈주는 것〉, 〈받는 것〉, 〈되돌려주는 것〉이라는 〈관대함〉의 세 가지 연속 행위를 상징한다고 보았다. 특히 셋 가운데 한 명이 등을 돌리고 있는 까닭이 바로 순환 과정을 상징하는 회귀 때문이라는 것이다. 한편 르네상스와 더불어 이러한 신화적 의미의 삼미신도 부활한다. 알베르티의 『회화론』에서뿐만 아니라 보티첼리, 코레지오, 라파엘로 등의 그림에서도 신화가 회화로 현전(現前)한 것이다.

르메스(라틴어: 메르쿠리우스, 영어: 머큐리)를 따르라는 것이다.

　　이렇듯 봄은 오른쪽에서부터 찾아오고 있다. 봄맞이하는 신들도 모두 왼쪽에서 오른쪽으로(시계 방향으로) 이동하고 있다. 봄은 로고스, 즉 자연의 순리를 따라 찾아오고 있다. 더구나 〈제퓌로스의 출현 → 삼미신의 회전 춤 → 헤르메스의 안내〉에 따라 신들이 벌이는 봄의 향연도 〈유출 → 순환(환희) → 회귀〉하고 있다. 플로티누스나 플레톤의 신플라톤주의가 가르치듯 삼미신들의 춤추는 자태를 통해 유출에서 시작한 생명의 기운과 운행의 질서는 영혼의 고향으로 다시 되돌아가고 있는 것을 표현했다. 플라톤이 그랬듯이 보티첼리도 영혼은 끊임없이 윤회한다고 믿었기 때문이다.

　　한편 이 작품들에서는 계시적 신앙이 인간의 이성을 억압하지 않을 뿐더러 인간의 이성 또한 계시적 신앙과의 일치나 결합을 강요하지도 않는다. 오히려 거기서는 스콜라주의와 국가 교회주의의 억압과 강요에서 벗어난 고대 그리스 신화(이교)의 여신들이 자유를 춤춘다. 그런가 하면 보티첼리는 (현실적으로는) 피렌체의 귀족 마르코 베스푸치의 아내이자 로렌초의 (암살당한) 동생 줄리아노의 연인이었던 시모네타 베스푸치Simonetta Vespucci를 이미지화함으로써 1천 년의 세월 동안 어쩔 수 없이 〈성상 증후군The Holy Image Syndrome〉을 앓아 온 미술의 역사를 치유하고 있다. 그는 누구보다도 탈성화화, 탈융합화에 앞장섬으로써 신앙으로부터 이성의 분리를, 그리고 신화의 재생으로 새로운 예술 의지를 실현했다. 나아가 그는 철학은 물론 미술조차도 일찍이 스콜라 신학에로의 환원주의적 통섭統攝과 융합이 강제된 역사의 분리와 해체를 통해 단절과 재생도 아울러 실천하고 있는 것이다.

　　또한 그의 작품들은 〈잃어버린 시간을 찾아서〉 영혼이 새롭게 부활하는 유토피아를 형상화하고 있다. 예컨대 보티첼리는

실제로 클레오파트라를 능가하는 미모 때문에 〈아름다운 시모네타la bella Simonetta〉라고 불리는 당시 피렌체 최고의 미녀 시모네타에 대한 찬미를 「비너스의 탄생」에 비유하는가 하면, 동토를 녹여 준 아름다운 영혼의 소생을 청춘의 절정기primavera, 〈봄〉의 찬가로 대신하고 있다. 그것은 로렌초와 더불어 찾아온 피렌체의 프리마베라를 자축하는 것이나 다름없기도 하다.

그뿐만이 아니다. 보티첼리는 고대 그리스 신화 속의 여신이나 피렌체의 여인들을 통해 〈미의 이데아〉를 시각적으로 이미지화함으로써 보는 이들로 하여금 플라톤이 레테Lêthê(망각의) 강[58]을 건너면서 잊어버렸다고 말하는 영혼의 고향과 다시 만나게 하고 있다. 다시 말해 그는 거기에서 일종의 하이퍼리얼hyper-real이 재현되길 기대했던 것이다. 그리스 신화가 그렇듯 기독교적 시공의 실재reality에 구속되지 않는 보티첼리의 새로운 사유의 장場 모두가 당시로서는 또 다른 하이퍼리얼이었다.

그는 스콜라 철학과 맞싸운 유명론자唯名論者처럼 실재를 앞세워 보편에 대한 허명虛名[59]을 폭로하는 것이 아니라, 초超실재

58 그리스 신화에서 〈레테〉는 본래 분쟁과 불화의 여신 에리스Eris가 낳은 망각의 화신 레테와 재앙의 여신 아테라는 두 딸 가운데 하나이다. 또한 레테 강은 망자(亡者)가 이승에서 저승으로 넘어가려면 잠의 신 힙노스Hipnos가 사는 저승의 동굴을 지나 나타나는 아케로, 코퀴토스, 플레게톤, 스틱스 등 몇 갈래의 강 가운데 하나로서 꼭 건너야 하는 강이다. 망자는 이 강을 건너야만 하데스Hades가 지배하는 명계(冥界)로 들어갈 수 있기 때문이다. 하지만 이때 망자는 레테 강물을 한 모금씩 마셔야 하는데, 마시고 나면 전생의 번뇌를 모두 잊어버리는 망각의 상태에 이르게 된 채로 저승에 들어간다는 것이다. 플라톤은 『티마이오스』에서 그리스 신화에 나오는 레테 강의 내용을 거꾸로 이용한다. 즉 현상계의 존재인 인간이 영혼의 고향으로서 진리(A+lethe=Aletheia)의 세계인 이데아의 세계를 제대로 인식하지 못하는 까닭을 두 세계 사이에 레테 강, 즉 망각의 강이 놓여 있기 때문이라고 주장한다. 그는 신화의 과정을 역행하여 전생에서 현생으로, 즉 영혼이 육체 안으로 들어오면서 이 강을 건너는 순간 영혼의 고향인 전생에서 알고 있었던 이데아 세계를 망각하게 된다고 가정한 것이다. 그러므로 망각의 피안인 이데아 세계를 인식하기 위해서는 잃어버린 영혼을 상기anamnesis하는 것, 즉 망각에 잠든 이성을 깨워 다시 기억recollection하게 하는 것이 꼭 필요하다고 강조한다. 단테도 『신곡』에서 이 비유를 이용하여 연옥을 지나 낙원에 이르기 위해서는 도중에 악을 망각하게 하는 레테 강을 건너야 하고, 선을 상기시키는 에우노에 강도 건너야 한다고 주장한다. 한편 오늘날 하이데거는 망각의 부정으로서 상기(想起), 즉 Aletheia(진리)를 가리켜 존재자의 개방을 의미하는 〈탈은폐Unverborgenheit〉라고도 표현한다.

59 스콜라 철학자들은 유(類)나 종(種)이란 실재 안에 존재하므로 개체들도 이 보편자를 공유한다는 아리스토텔레스의 존재론을 따른다. 따라서 그들은 보편자란 개개의 사물이 아니라 형상이나 이데아이며, 개체와 분리되어 존재한다는 플라톤의 이데아론을 받아들일 수 없었다. 특히 기독교의 원죄설이나 삼위일

성의 이미지를 차용함으로써 보편을 힙노스의 동굴 밖에 있는 레테 강 건너로 사라지게 한다. 더구나 보티첼리는 신화적 상상력을 영혼의 고향에 대한 기억 상실증을 치유할 수 있는 지렛대로 삼았기 때문에 더욱 그렇다. 작품에서 시공의 인식에 대한 그의 천재성은 더욱 돋보이게 되었다.

2) 미켈란젤로와 천재성

한편 보티첼리보다도 〈피렌체 미술〉의 효과를 더 잘 상징해 줄 만한 미술의 천재로 미켈란젤로를 꼽는 데 주저할 사람은 거의 없다. 우선 미켈란젤로는 (그의 작품을 접하기도 전에) 누구에게나 미술의 천재라는 기시감旣視感 déjà-vu이나 기억 착오paramnesia부터 갖게 해주는 인물이다.

　　하지만 진정한 천재나 초인超人은 태어나는 것인지, 아니면 만들어지는 것인지에 대하여 의문을 가지지 않을 수 없다. 또한 왜 그에게만 초인적인 능력이 발휘될 수 있었는지, 그리고 인간에게 노력의 한계는 어디까지인지도 궁금하게 한다. 그는 웬만한 수월성을 발휘하는 예술가들과는 비교할 수 없을 만큼 신기神技에 가까운 천재성을 발휘했다. 그의 천재성이 범인凡人을 주눅들게 하거나 나아가 〈미켈란젤로 콤플렉스〉에까지 걸려들게 하는 이유도 거기에 있다.

체론을 설명하려면 스콜라주의자들은 인간의 본성에 관해 아리스토텔레스의 실재론realism을 따르지 않을 수 없었다. 무엇보다도 〈인간〉이라는 종의 모든 구성원 속에는 공유된 보편 실체가 존재한다는 사실을 전제해야 하기 때문이다. 아담과 이브가 보편 실체에 대한 죄를 범한 이후 모든 세대도 그 행위의 결과를 물려받게 되는 이유가 거기에 있다. 또한 모든 사람에게 보편 실체의 존재가 부인된다면 삼위일체론도 세 가지의 신이 따로 존재하는 삼신론(三神論)이 되어 버리는 까닭도 매한가지다.
이에 반해 유명론nominalism에 따르면 오직 개체만이 자연 내에 존재할 뿐 종과 유는 사물이 아니다. 〈인간〉과 같은 일반적인 용어(보편 개념)는 구체적인 개체를 지적하는 것이 아니라 단지 문자로 구성된 단어voces이거나 명사nomen에 불과하므로 뜬구름에 지나지 않는다. 유명론자들이 생각하기에 보편성이란 오로지 단어에서 유래한 것이다. 〈인간〉이라는 단어는 모든 사람에게 적용될 수 있기 때문에 보편적일 뿐이다. 이렇듯 유명론에서 보편자는 관념이 만들어 낸 용어에 불과하므로 개체로부터 추방되어야 한다.

디드로Denis Diderot는 『백과전서Encyclopédie』(1745~1764)의 7권 582항에서 6페이지에 걸쳐 다음과 같이 근대적 개념으로 천재를 정의한다. 〈천재란 자연의 순수한 증여물이다. 그가 생산하는 것은 순간의 작품이다. …… 과거와 현재를 넘어 뻗어 나가는 그의 빛은 미래를 밝혀 준다. 그는 그를 따라올 수 없는 자신의 세기를 앞서 간다. 그는 비범하며 그의 시대에서 벗어난 인물이다.〉 19세기 말의 샤를 리셰Charles Richet는 동시대인과는 다른 사람으로서 천재의 독창적인 창조적 행위를 다음과 같이 강조한다. 〈천재적 인물은 선구자이고 독창적인 사람이다. 천재적 인물의 유일하고 진실된 특징은 독창성인 것 같다. 그는 보통 사람보다 더 많이, 더 잘, 그리고 다르게 사물들을 본다.〉[60]

한편 프로이트는 『레오나르도 다빈치의 어린 시절의 꿈 *Eine Kindheitserinnerung des Leonardo da Vinci*』(1910)과 『미켈란젤로의 모세*Der Moses des Michelangelo*』(1914)에서 정신 병리학적 관점으로 예술가와 창조자, 그리고 창조에 대하여 정의한다. 그는 이들의 천재적 작품을 다분히 〈성적 충동의 조직화〉라고 전제한 뒤 창조자의 이러한 천재성을 발휘시키는 원초적이고 보편적인 충동을 탐구했다. 또한 정신 분석학자 디디에 앙지외Didier Anzieu는 『창조적인 천재의 정신 분석*Psychanalyse du genie createur*』(1974)과 『작품의 실체*Le corps de l'œuvre*』(1981)에서 천재의 창조성은 정신적 표상représentation을 동원하는 특별한 충동적 과정을 가동시켜, 새로운 아이디어를 발생시키는 예사롭지 않은 연상을 가능하게 하는 능력이라고 정의한다. 그 역시 프로이트처럼 천재의 창조적 능력을 개인의 충동적 기질로 간주한 것이다.

하지만 미켈란젤로와 같은 시기에 살았던 최초의 미술사

60 Philippe Brenot, *Le génie et la folie*(Paris: Odile Jacob, 1997), p. 22.

가 조르조 바사리Giorgio Vasari[61]의 생각은 전혀 다르다. 그의 주장에 따르면 천재성은 자연의 특별한 증여물이나 개인의 특별한 충동적 기질이 아니라 어디까지나 신의 작품이고 선물인 것이다. 그 때문에 그는 미켈란젤로를 가리켜 창조주가 이전까지의 예술가들이 보여 준 헛된 노력들을 일소하기 위하여 (메시아의 출현처럼) 단 한 명의 위대한 정신으로서 지상으로 내려 보낸 천재라고 주장한다. 다시 말해 그는 미켈란젤로의 천재성을 마치 신에 의해 선천적으로 간택된 능력에 비유한 것이다. 그것도 어떤 특정한 예술이 아니라 회화, 조각, 건축 등 예술의 모든 분야에서 〈완벽함〉이 무엇인지를 보여 주고 알려주기 위해 그 영혼을 지상에 보냈다는 것이다.

심지어 그는 미켈란젤로가 예술의 완벽함을 보여 줌으로써 예술이 더 이상 발전하지 않을 것이라고 단언하기까지 한다. 그는 미켈란젤로를 불세출의 천재적 예술가로 더없이 높이 평가하는 것이다. 그가 (미켈란젤로가 죽기 10여 년 전에 쓴) 3백 년간 활동한 89명의 이탈리아 작가들의 전기인 『예술가 열전Le vite de' più eccellenti pittori, scultori, e architettori』(1550)에서 미켈란젤로를 맨 마지막 인물로 다룬 것도 그 때문일 것이다. 그의 작품들이 예술의 클라이맥스를 상징한다면, 그는 일종의 엔드 게임을 마감한 승리자라는 것이다.

또한 바사리는 미켈란젤로를 피렌체인들에게 보내 준 신의 선물이라고도 주장한다. 세상 어디보다도 더 고귀한 피렌체에서 이 영혼이 탄생함으로써 이 도시를 천재적 재능이 완벽하게 구현된 르네상스 미술의 최고봉으로 만들었다는 것이다. 한마디로 말해 신과 같은 예술가가 피렌체에서 배출된 것을 그는 신의 섭리로

61 그는 피렌체의 화가이자 건축가였지만 치마부에에서 미켈란젤로까지 3백 년간 이탈리아의 〈위대한 화가, 조각가 그리고 건축가의 일생〉인 『예술가 열전』을 씀으로써 미술사학의 아버지라고도 불린다. 또한 재생, 부활, 즉 르네상스를 뜻하는 이탈리아어 〈rinascimento〉를 처음 사용한 인물로도 알려졌다.

밖에 설명할 수밖에 없다고 생각했기 때문이다. 그러면 바사리의 말대로 미켈란젤로는 과연 〈육화된incarnated 예술가의 화신〉으로서 피렌체에 강림한 것일까? 15세의 어린 소년이었던 그가 일찍이 피렌체를 지배하던 〈위대한 자 로렌초〉의 양자로 입양되어 평생 동안 메디치가의 적극적인 후원하에서 마음 놓고 활동할 수 있었던 것도 신의 예정 조화[62]에 따른 것일까?

하지만 그를 〈위대한 예술가〉로 만든 지상의 신은 그의 양부인 〈위대한 자 로렌초〉라고 말해도 과언이 아니다. 천상의 섭리로서의 예정 조화 대신 지상의 운명으로서 이른바 〈입장 구속성 Standortgebundenheit〉이 실제로 그를 또 한 명의 위대한 예술가로 만들었을 것이기 때문이다. 물론 (스콜라 철학자들의 생각과는 달리) 천재성이란 모든 예술가에게 공유될 수 있는 유적類的 속성도 아니고 보편적 개념일 수도 없다. 그렇다고 하여 체질 정신 의학자 에른스트 크레치머Ernst Kretschmer가 『천재적 인간들Geniale Menschen』(1929)에서 〈천재는 유전적 기질을 통해 매우 특별한 정신 기관을 소유하고 있다〉는 주장에 동의하기도 어렵다. 왜냐하면 천재성을 전적으로 특정한 유전적 소질이나 생득적 능력으로만 간주할 수도 없기 때문이다.

도리어 〈천재는 1퍼센트의 영감과 99퍼센트의 땀〉이라는 토머스 에디슨Thomas Edison의 명언처럼 천재성은 그와 정반대일 수 있다. 18세기의 계몽주의자 게오르그 뷔퐁George Buffon은 천재성을 단지 인내에 대한 대단한 소질일 뿐이라고 말하는가 하면, 시인 폴 발레리Paul Valéry도 〈천재! 오 긴 인내여Génie! Ô longue impatience〉라고 외친다. 또 다른 시인 보들레르Charles Baudelaire도 〈영감은 일상

62 대륙 이성론자 라이프니츠Gottfried Wilhelm Leibniz에 의하면 역동적인 힘을 소유하고 있는 실체인 단자는 각각 창조된 목적에 따라 행동한다. 또한 수많은 단자들은 각자 독립적이며 상호 인과관계를 가지지 않는다. 단자는 〈창이 없는windowless〉 실체들인 것이다. 그러면서도 단자는 서로 분리되어 있지만 〈오케스트라의 여러 악기와 합창단〉처럼 대규모의 조화를 이룬다. 신이 질서정연한 〈조화를 미리 예정해 놓았기preestablished harmony〉 때문이다.

적인 훈련의 보상일 뿐이다. 그 안에서 마취적인 낙원은 창조가 필요로 하는 일상적인 훈련을 수월케 하고 활기를 띠게 하거나 드러내 주는 매개물이 되는 것이다〉[63]라고 하여 창조를 위해서는 천재적 영감보다 끊임없는 훈련을 강조한다.

예컨대 베토벤Ludwig van Beethoven을 악성樂聖으로 만든 것은 그의 타고난 천재성이라기보다 엄청난 열정과 에너지 그리고 집념과 노력이었다는 것은 주지의 사실이다. 그는 매일 밤마다 새벽 3시까지 정열적으로 작품에 몰두했으며, 짧은 수면만으로도 만족하며 이른 아침부터 오후까지 작업을 이어가곤 했다. 이처럼 작곡에 대한 병리적 중독성이 그를 천재들만이 주거권을 가질 수 있는 악성樂城의 위대한 성주가 되게 했다.

고갱은 미켈란젤로도 베토벤에 못하지 않은 정열과 집념 때문에 천재가 되었다고 생각했다. 그에 의하면 미켈란젤로는 천재이기 때문에 그림을 그리는 것이 아니라 (부단히 그리고 고뇌하며) 그림을 그렸기 때문에 천재가 되었다는 것이다. 다시 말해 미켈란젤로는 가장 미술사적이면서도 철학적인 면을 요구하는 초인적 사명 같은 자신의 시대적 임무에 지칠 줄 모르는 집념의 장인이었다. 회화를 비롯하여 조각, 건축 등 그의 독창적인 작품들이 천재적이라는 평가를 받는 까닭도 거기에 있다.

하지만 예술가의 천재성은 대체로 일찍부터 내재적으로 형성되기 일쑤다. 그들의 천재성은 과학과 철학처럼 언어적 개념과 논리적 사고의 완전한 성숙을 요구하는 분야와는 달리 어린아이의 창조적 유치함이나 천진함 속에서 천재적 운명의 잠재적 징후로서 만들어지기 때문이다. 조형 예술이나 음악 같은 분야에서의 이른바 천재적 상상력이 성격 형성기나 청소년기에 소리 없이 만들어지거나 발견되는 것도 그 때문이다. 예술가의 인정받은 천재

63 Philippe Brenot, *Le génie et la folie*(Paris: Odile Jacob, 1997), p. 49.

성은 인생의 어린 시절부터 이미 뿌리박고 있었던 것에 지나지 않거나, 뒤늦게 마음껏 발현된 그의 천재적 유치성에 불과하다고 말해도 과언이 아닐 수 있다.

예컨대 피카소Pablo Picasso는 8세 때 유화 「피카도르(기마 투우사)」(1890, 도판10)를 그렸으며, 17세기 프랑스의 궁정 화가 샤를 르브룅Charles Le Brun도 12세에 초상화를 훌륭하게 그렸다. 카미유 클로델Camille Claudel은 12세 때 「다비드」(1876)와 「골리앗」(1876)을 조각했고, 터너William Turner도 15세 때 왕립 아카데미에서 전시회를 열 정도였다. 라파엘로가 성 아우구스티누스 교회의 제단화 제작에 참여하도록 정식으로 주문받은 것은 약관 17세 때였다. 그뿐만 아니라 14세 때 도나텔로의 제자 베르톨도 디 조반니Bertoldo di Giovanni에게 조각을 배우기 시작한 미켈란젤로가 「계단의 성모」(1491경, 도판12)와 「켄타우로스의 싸움」(1492경, 도판11)을 조각하여 천재적 징후를 드러낸 것도 불과 10대의 소년 시절이었다.

한편 많은 사람들은 예술가가 발휘한 천재성의 원인을 부모의 조기 상실에서 찾기도 한다. 어린 시절 부모의 상실에 대한 보상 심리가 작용했을 법한 수많은 실증적 사례들에서 천재성과 조숙함의 상호 관계를 입증할 수 있는 단서를 발견하려 했던 것이다. 이를 위해 마르크 칸저Marc Kanzer는 1953년에 쓴 「작가들과 부모의 조기 상실Writers and the Early Loss of Parents」이라는 논문에서 톨스토이Aleksei Nikolaevich Tolstoi를 비롯하여 부모를 조기 상실한 수많은 예술가들의 리스트를 제시하는가 하면, 1975년 정신 의학자 조지 폴록George Pollock도 1천 명 이상의 경우를 예로 들어 부모의 조기 상실이 예술가의 창조성에 미치는 영향에 대하여 분석했다.

실제로 뉴턴Isaac Newton은 유복자로 태어났다. 카뮈Albert Camus와 사르트르Jean-Paul Sartre는 1세 때 아버지를, 톨스토이는 어

머니를(9살 때는 아버지마저) 여의었다. 시인 프리드리히 횔덜린 Friedrich Hölderlin은 2살 때 아버지를 잃었고, 바이런George Gordon Byron 과 파스칼Blaise Pascal은 3살 때 각각 아버지와 어머니를 잃었다. 니체가 아버지를 여의었을 때는 5살에 불과했고, 보들레르도 6살 때 편모 슬하가 되었다. 미켈란젤로가 어머니와 사별한 것은 6살 때였으며, 라파엘로도 11세 때 이미 고아가 되어 숙부에게 넘겨졌다.[64]

　　그 밖에도 부모를 조기 상실한 천재적 예술가들은 적지 않다. 그 때문에 지금까지도 많은 사람들은 천재적인 학자나 예술가들이 겪은 부모의 조기 상실에서 창조적 결과물의 원인을 확인하려 한다. 그 가운데서도 특히 미켈란젤로처럼 천재성의 근원을 어머니와의 조기 사별에서 찾으려는 (프로이트의) 노력은 특히 주목할 만하다. 미켈란젤로의 작품들이 보여 준 창조성의 메커니즘이나 그 작품들의 원동력이 되는 요소를 일찍이 여읜 어머니에 대한 환상적인 욕망에서 찾으려했던 것이다.

　　또한 천재성이나 창조성의 발휘가 독신주의와 깊은 연관성을 가지고 있다고 생각하는 사람들도 적지 않다. 〈결혼한 철학자는 코미디하는 인물〉이라는 니체의 주장처럼 역사적으로 위대한 창조자들의 대부분은 독신이었다. 그래서 이탈리아의 정신 의학자이자 인류학자인 체사레 롬브로소Cesare Lombroso의 리스트에는 미켈란젤로와 레오나르도 다빈치를 비롯하여 베토벤, 헨델Georg Friedrich Händel, 데카르트René Descartes, 스피노자Baruch Spinoza, 라이프니츠Gottfried Wilhelm von Leibniz, 칸트Immanuel Kant, 뉴턴 등 수많은 천재적 인물들의 이름이 나열되어 있다. 시인이자 극작가인 장 콕토Jean Cocteau도 예술가에게 결혼이란 쓸데없는 군더더기pléonasme이고 규범을 향한 괴물의 노력이라고 주장한다. 따라서 그는 예술가의 창

64　Ibid., p. 87.

조적 본능도 성적 쾌락을 불임의 형태로 향하 데서 나온다고 하여 독신주의를 강조한다. 우리는 아이가 없는 (독신의) 예술가들 덕분에 가장 고귀한 작품들과 만날 수 있다고 베이컨Francis Bacon이 주장하는 까닭도 마찬가지다.[65]

3) 미켈란젤로와 철학의 만남

예술가에게 철학의 빈곤은 그를 공허한 장인으로만 머물게 한다. 다시 말해 어떤 예술가의 작품에서 독창적 상상력만 눈에 뜨일 뿐 그 이상의 것(철학적 사유)이 보이지 않는다면 그의 상상력은 기발하지만 감동적이지 못하다. 그것만으로는 영혼의 공감empathy을 기대하기 어렵고, 감각의 배후마저도 발견하기 힘들기 때문이다. 작가가 역사의 반열에 오르지 못한 채 단명할 수밖에 없는 이유도 마찬가지다.

　　　이렇게 보면 위대한 예술가의 꿈을 실현시키지 못한 작가들에게 부족하거나 결핍되어 있는 것은 독창적인 상상력이라기보다 철학적 사고력이다. 반대로 철학적 사고력의 깊이와 독창성 때문에 예술가와 그의 작품은 위대함과 창의성의 명예를 얻게 된다. 나아가 독창적인 상상력과 철학적 사고력을 겸비한 예술가라면 천재적이고 신비함마저 느끼게 하는 이른바 초인이라고 일컬어도 부족함이 없다. 실제로 필립 브르노Philippe Brenot는 그러한 이유 때문에 미켈란젤로를 가리켜 창의력을 자유롭게 구사하고 철학적 사유도 제한받지 않은 진정한 〈초인surhumain〉이었다고 부른다.[66]

　　　그러면 철학하는 예술가의 정신이 미켈란젤로를 바로 그러한 초인으로 만든 것일까, 아니면 그가 본래 초인이었으므로 철학

65　Ibid., p. 103.

66　Ibid., p. 110.

을 향유하는 예술가가 된 것일까? 아마도 그가 철학하는 예술가가 될 수 있었던 까닭은, 그래서 그의 작품 속에서도 철학적 사유의 흔적을 찾아보기 어렵지 않은 이유는 무엇보다도 먼저 그의 정신적 조숙함prématurité — 조숙함이란 불완전을 의미한다 — 에서부터 찾아야 할 것이다. 미켈란젤로의 삶의 역정을 거슬러 올라가 보면 그는 이미 6살 때 어머니를 여읨으로써 남들보다 정신적으로 웃자란 소년이었다.

하지만 모성애의 불충분함과 결여에 대한 반대급부인 〈정신적 조숙함〉이란, 어린 나이에도 불구하고 그가 일찍이 〈철학적〉 거울 단계에 이르렀음을 의미한다. 인생의 여명기에 모성적 환경의 상실로 그는 오히려 정신세계Innenwelt와 주위세계Umwelt 사이의 관계에서 코기토cogito와 같은 철학적 자아 인식과 (제1차적 자기애 이상의) 주체적 자기애에 대하여 또래보다 서둘러 눈뜨게 된 것이다. 다시 말해 상실로 인해 결여되었거나 상처받은 모성적 보호 과정traumatic maternage이 그에게는 도리어 예술적 창조성뿐만 아니라 주체에 대한 철학적 자아 인식에도 효과적인 동기 부여의 기회였던 것이다.

(라캉의 정신 분석에서도) 개인의 주체화 과정이 성장 발달 과정에 맞춰 〈상상계에서 상징계를 거쳐 실재계로〉 이행하는 것이 일반적이지만 미켈란젤로에게는 이러한 순차적 단계들이 축소되거나 겹쳐지면서 조숙한 인지-의식 체계와 표상 능력을 갖게 했을 것이다. 정신적 조숙함이란 본질적으로 결핍이나 불충분함으로부터 예기될 수 있는 천재들의 충분조건 가운데 하나이기 때문이다. 본래 천재들은 자아 형성 과정에서 의식의 자기 충족성만으로도 〈존재와 무〉의 철학을 자신의 인지-의식 체계 속에 충분히 도입할 수 있을 것이다. 그래서 그들이 천재인 것이다.

천재의 지각 방식

	지각 방식	감동의 양식	조숙성
비언어	시간적	음악	3~10세
비언어	공간적	미술	10~15세
언어	서정적	시	15~20세
언어	추상적	철학	20~30세

하지만 오로지 이러한 정신적 조숙함만이 미켈란젤로가 천재성을 발휘할 수 있었던 조건이나 계기가 되었던 것은 아니다. 그것보다 더 결정적인 계기는 철학과의 때 이른 만남이었다. 다시 말해 회화나 조각, 또는 건축보다도 먼저 철학과의 예기치 못한 만남은 소년 미켈란젤로를 천재적 예술가로 인도할 예인선을 만난 것과 다를 바 없었다. 위의 도표가 가리키듯이 통계적으로 보면 가장 조숙한 천재성은 음악에서는 3세부터 표현되기 시작하고, 미술에서는 10세 무렵에, 시에서는 15세를 그리고 철학에서는 20세를 전후하여 나타나기 시작한다.[67] 그러므로 (이러한 사실을 감안한다면) 천재 소년 미켈란젤로가 15세에 메디치가에 입양되면서 철학의 길잡이들과 만났다는 것은 미술가로서 그가 어떤 작품들을 남기게 될지를 가늠할 수 있는 단서가 되기에 충분하다.

실제로 미켈란젤로가 도메니코 기를란다요Domenico Ghirlandaio의 화실에 들어가 회화에 입문한 것은 13세 때인 1488년이었다. 그는 그곳에서 당시 산타마리아 성당의 제단화를 그리고 있었던 기를란다요로부터 프레스코화 기법을 배웠다. 하지만 훗날 시스티나 대성당에서 보여 준 천재성으로 발전될 만한 독창적인 창의성과 상상력을 그의 스승으로부터 전수받은 것은 아니다. 당시 그의 관심은 회화보다는 조각에로 더 기울어져 있었기 때문이다.

마침내 그 이듬해 그는 코시모 데메디치의 부탁으로 세워

67 Ibid., p. 200.

진 산마르코 수도원의 조각 공원에서 코시모의 총애를 독차지했던 도나텔로의 제자 베르톨도 디 조반니에게 조각 수련을 받을 수 있었다. 그러나 그는 바로 거기에서 위대한 예술가로 발전할 전조와도 같은 그의 인생의 운명적인 기회를 맞이한다. 다시 말해 그의 천재적 잠재력이 로렌초의 눈에 뜨인 곳이 거기였기 때문이다. 결국 소년 조각가 미켈란젤로는 그 〈위대한 자〉의 양자로 입양되는 천운까지 얻은 것이다.

물론 그가 로렌초에게 입양된 것은 잠재된 천재성을 계발할 수 있는 절호의 기회였지만, 다른 한편으로 그것은 피치노를 비롯한 신플라톤주의 철학자들의 지도와 영향을 직접 받을 수 있는 이른바 〈철학 입양〉의 기회였다. 그는 3인의 철학자들 가운데서도 특히 로렌초 가문의 충복이자 가정 교사였던 폴리치아노에게 고대 그리스의 인문주의 정신과 신플라톤주의 철학을 직접 배울 수 있었기 때문에 더욱 그렇다. 그뿐만 아니라 그는 피코 델라 미란돌라로부터 플라톤 철학 이외에 〈우리는 자신의 운명을 선택할 수 있는 능력에 대하여 자긍심을 가져야 하며, 또한 그 능력을 최고로 만들어야 한다〉[68]는 인간의 존엄성에 관한 인문주의 사상들도 폭넓게 배울 수 있었다.

이처럼 새로운 환경의 변화로 인해 소년 미켈란젤로가 받은 가장 큰 충격은 3인의 철학자들로부터 얻게 된 철학의 정보와 자극이었다. 무엇보다도 그것은 〈자신(주체)과 세상(객체)을 새롭게 인식할 수 있는 철학적 개안의 자극〉이었고, 〈역사와 세계를 새롭게 통찰할 수 있는 인문주의적 관점의 정보들〉이었다. 그러므로 감수성이 가장 예민하고 지적 흡수력이 강한, 그래서 그것들의

68 미켈란젤로가 로렌초의 양자로 입양될 당시의 피코 델라미란돌라의 철학적 화두는 〈인간의 존엄성〉이었다. 그는 이미 1486년에 『인간의 존엄성에 관한 연설*De hominis dignitate oratio*』이라는 저작을 통해 〈그대는 세상의 만물을 매우 쉽게 관찰할 수 있을지니 선택의 자유와 명예를 가지고 그대 자신의 창조자인양 그대가 좋아하는 어떤 모양으로도 그대 자신의 형상을 주조할 수 있을 것이다〉라고 주장한 바 있다.

삼투 작용이 가장 왕성한 시기에 얻은 정보와 자극은 일종의 철학 쇼크였을 것이다.

누구에게나 물리적이든 정신적이든 자극(S)이 강할수록 그에 대한 반응(R)도 그만큼 크게 마련이다. 미켈란젤로의 정신 세계와 작품 세계에서 누구보다도 일찍이 철학적 반응이 나타나는 것은 당연한 이치일 수밖에 없다. 철학은 그의 정신세계에 잠복해 있는 천재성을 자극하여 예술로 반응하는 촉매제 역할을 했을 것이다. 철학적 사고력은 실제로 청소년기의 미켈란젤로에게 천재성의 촉매로서 예술적 상상력과 결합함으로써 이미 10대에서 20대의 작품 세계에서부터 투영되기 시작했다. 〈천재성의 지각 방식〉을 정리한 도표가 10대 후반의 시적 상상력으로, 나아가 20~30대의 철학적 사고력으로 천재성을 지각하고 표출한다는 사실을 알려주듯이 마찬가지의 천재적 지각 현상이 미켈란젤로의 작품에서도 예외 없이 나타났다. 예컨대 양자로 입양되어 처음으로 피치노를 비롯한 신플라톤주의 철학자들에게 영향을 받았던 16~17세의 작품 「계단의 성모」(도판12)나 「켄타우로스의 싸움」(도판11)이 그렇고, 그 이후 정신적으로 빠르게 성숙해진 20대의 걸작 「피에타」(1497~1499, 도판15)나 「다비드」(1501~1504, 도판13)가 더욱 그렇다.

특히 「계단의 성모」는 마르실리오 피치노와 피코 델라미란돌라가 주장해 온 존재의 5단계설을 상징적으로 부조화하여 상상력과 사고력의 융합을 처음으로 실험하고 있다. 또한 이 작품은 반反스콜라주의 입장으로서 아리스토텔레스부터 토마스 아퀴나스에 이르기까지 존재의 자연적 위계를 주장해 온 〈존재의 거대한 연쇄 고리〉에 대한 이의 제기이기도 하다. 그것은 스콜라주의자들이 주장해 온 피조물의 형이상학적 차등화, 즉 조물주의 섭리에

따라 선천적으로 정해진 존재의 정분주의적 다섯 단계설[69]에 이의를 제기하고 있는 것이다.

우선 이 작품에서는 천사들이 부재하거나 날개 없는 천사나 푸토putto(유아)들 — 60세가 넘은 그가 1535년부터 1541년까지 그린 시스티나 예배당의 「최후의 심판」에는 날개 없는 천사가 등장하지만 그러한 이미지를 소년 시절부터 가졌을지는 의문이다 — 의 위치가 불분명하다. 존재의 위계질서 가운데 최상위인 다섯 번째 계단에는 있어야 할 천사나 푸토 대신 어린이들만 보이기 때문이다. 어린이가 설사 날개 없는 천사라고 할지라도 세 번째와 네 번째 계단 사이에서 엉거주춤하고 있다. 이처럼 그는 존재의 거대한 질서에 동의하지 않고 있다. 더구나 스콜라주의자들이 신앙해 온 존재의 연쇄 고리는 오직 창조자이신 신을 향한 목적론적 위계질서임에도 여기서의 시선들은 모두가 제가끔 다른 방향을 선택하고 있다.

특히 네 번째 계단에 있는 존재(천사라면)의 시선은 등을 돌린 채 신을 지향하고 있지 않다. 마치 〈우리는 자신의 운명을 선택할 수 있는 독특한 능력을 지니고 있다〉는 피코 델라미란돌라의 말대로 미켈란젤로도 여기서 선택의 자유를 행사하고 있는 듯하다. 그는 인간의 존엄성을 앞세워 아퀴나스의 다섯 단계설(각주69 참조)에 못마땅해 하던 그의 스승 피코 델라미란돌라의 주장을 대변하려는지도 모른다. 피코 델라미란돌라는 인간 존재

69 존재의 위계 질서에 관한 논의는 이미 9세기의 신플라톤주의자 요하네스 스코투스 에리우게나J. S. Eriugena가 신플라톤주의를 통해 기독교 사상과 아우구스티누스의 철학을 표현하기 위해 제시한 『자연구분론De divisione naturae』(864)에서부터 본격화되었다. 하지만 에리우게나의 주장은 기독교의 정통 학설이 아닌 범신론적 교의라고 하여 고발당하고, 그 책에 대해서도 소각 명령이 내려진다. 그 이후 스콜라주의의 절정기에 토마스 아퀴나스는 신의 완전성을 강조하기 위하여 〈존재의 거대한 질서〉를 새롭게 주장한다. 신의 완전성이 단 하나의 피조물 속에서는 완벽하게 반영될 수 없기 때문에 여러 단계의 존재를 창조했으며, 그 여러 단계들은 서로 중복되어 존재의 구조 속에 어떠한 간격도 남기지 않는다. 따라서 신 밑에는 천사가 있고 천사들 밑에는 인간 존재가 있으며, 그다음에는 동물, 식물 그리고 마지막 단계인 공기, 흙, 불, 물의 네 가지 원소가 순서대로 위치한다고 하여 그는 존재의 위계 질서를 5단계로 구분했다.

에 대한 정의에 이의를 제기하고 있었다. 인간에게는 영원한 천상계의 영적 진리도 간파할 수 있는 능력이 있으며, 거대한 연쇄 고리 안에서도 그들은 자유의사에 따라 그들의 자리를 선택할 수 있다는 것이다. 이런 그의 선택적 자유 의지론은 신의 의지 결정론에 전적으로 동의하지 않는 것이다.

한편 고대 그리스의 문헌학자 폴리치아노의 제안에 따라 제작된 「켄타우로스의 싸움」을 두고 바사리는 헤라클레스와 켄타우로스 간의 대결 장면을 저부조로 표현한 것이라고 하며 안타깝게도 신화적 해석으로만 그치고 말았다. 하지만 고대 그리스 신화에 나오는 반인반마의 괴물 켄타우로스는 중세 초기부터 신플라톤주의자와 아리스토텔레스주의자 사이의 보편자 문제에 관한 논쟁에서 격세 유전되며 비유의 도구로서 동원되어 오지 않았던가.

다시 말해 신플라톤주의 철학을 처음으로 제기하고 나선 플로티누스의 제자 포르피리오스가 기독교를 비판하기 위해 쓴 『아리스토텔레스의 범주론 입문Einführung in die Kategorien des Aristoteles』에 대하여, 이번에는 6세기 초의 보이티우스가 아리스토텔레스의 입장에서 그에 대응하여 비실재적인 신화적 존재 켄타우로스를 비유로 제시한다. 켄타우로스는 그 이후부터 양쪽 진영 사이에서 유적 개념의 논쟁을 위한 도구가 되었다. 자연계의 유와 종의 개념과 그 너머의 보편자를 두고 벌어지는 실재와 명목간의 시비가 켄타우로스를 범주적 경계로 삼아 전개되는 것이다.

이로써 이른바 보편 논쟁은 결국 「켄타우로스의 싸움」(도판11)이 되어 버렸다. 피렌체의 미술에서도 그것을 대리 논쟁하듯 보티첼리의 「팔라스와 켄타우로스」에 이어서 미켈란젤로의 「켄타우로스의 싸움」으로 논쟁을 또 다시 상징화하고 있는 것이다. 미켈란젤로는 보티첼리와는 달리 실제로 아리스토텔레스식으로는

유적 분류가 불가능한 반인반마의 켄타우로스를 작품에 등장시키지 않는 대신 〈보편자는 개별자로부터 추상된다〉는 보이티우스의 말대로 정체 모를 인간들만이 서로 엉켜 싸움하게 하고 있을 뿐이다. 이처럼 미켈란젤로는 신플라톤주의의 입장에서 중세의 해묵은 보편 논쟁을 조롱하듯 조형화하고 있다. 이를 위해 그는 자신에게 처음으로 조각을 가르쳐 준 스승 베르톨도 디 조반니의 작품 「기마병들의 전투」(1475)에서 아이디어를 얻어 그 싸움을 형상화했는지도 모른다.

4) 광기와 천재성

대체로 세기말의 10년은 평범하지 않다. 도리어 〈소란스러운 10년decade〉이기 일쑤이다. 심리적인 엔드 게임의 정서가 사회적으로도 오염되기 십상이기 때문이다. 실제로 서구 기독교 사회의 퇴폐적인 현상이 고조되었던 19세기의 마지막 10년을 가리켜 퇴폐나 몰락의 광기, 즉 데카당스décadence의 기간이라고 부른다. 하지만 중세와 근대가 교차하는 소용돌이 속에서 맞이하는 소생과 부활의 절정기인 15세기의 마지막 10년도 이탈리아에서는 그때에 못지않게 〈광기의 10년〉이라고 부를 수 있을 만큼 소란스러웠다. 무엇보다도 1492년 로렌초의 죽음으로 인한 위대한 지도자의 상실감이 피렌체 시민의 마음을 표류하게 했기 때문에 더욱 그렇다.

실제로 상실은 공백이나 공허와 다름없다. 상실의 빈자리를 순식간에 차지하는 것은 무無이기 때문이다. 무가 그 빈자리를 점령하므로 그것은 공空이고 허虛인 것이다. 그래서 누구에게나 상실감이 곧 허무감으로 느껴지는 것이다. 그러므로 이러한 마음의 실조 상태는 자신의 의지에 의해 스스로 내공內攻하지 않는 한

언제나 외공당하게 마련이다. 집단적 트라우마와도 같은 로렌초의 죽음이 피렌체 시민에게 병리적 징후로 이어진 이유도 마찬가지다. 집단적으로 드러낸 그들의 광기가 그것이다. 특히 1494년 산마르코 수도원장인 지롤라모 사보나롤라Girolamo Savonarola의 등장이 바로 그 광기의 반대급부였고, 또 다른 광기의 출현이었다고 해도 지나친 말이 아닐 것이다.

예컨대 그는 마치 욕망의 원심 분리기를 돌리듯 권력의 중심에서 피렌체를 소용돌이치게 했다. 그동안 풍요와 타락, 자유와 방종, 해체과 허영이 짝짓기해 온 욕망의 도시를 그 금욕의 수도사가 신랄하게 질타하기 시작한 것이다. 그 밖에도 그의 설교는 신에 대한 불경, 도박, 짧은 옷차림, 「비너스의 탄생」과 같은 이교 여신들에 대한 그림 그리기, 고대 그리스의 신화를 비롯하여 문헌과 문화에 대한 탐닉 등을 (주로 부유층과 신플라톤주의자들을 겨냥하여) 강하게 비난했다.[70] 마침내 그가 광적인 연설로 불을 통한 신성 재판을 선언하자 참회와 고백은 거리를 〈피아뇨네Piagnone〉, 즉 〈눈물 흘리는 자들〉의 행렬로 바꿔 놓았다. 시민들은 상실과 허무의 심연보다 더 깊은 집단적 최면과 광기에 쉽사리 빠져들었다. 미켈란젤로도 훗날 〈지금도 하느님의 심판을 경고하던 사보나롤라의 음성이 내 가슴에 메아리친다〉고 말할 정도였다.

더구나 분노하신 하느님으로부터 〈말세의 심판이 임박했다〉는 광기에 찬 그의 설교에 참회하지 않을 피렌체 시민은 별로 없었다. 이렇듯 종말의 재앙에 대한 그의 경고는 충격 그 자

70 1백여 년 전의 대역병으로 인한 죽음과 가난 등 극심한 폐해에 대한 보상 심리가 작용이라도 한 듯 16세기 들어서면서 피렌체를 비롯한 각 도시 국가의 경제적 번영은 앞다투어 상류층의 일상생활에서 허영으로 둔갑하여 표출되었다. 이탈리아의 예술과 문화도 고전 세계를 낭만적으로 바라보면서 라틴어와 그리스어로 웅변하는 것을 강조할 정도였다. 특히 고전에 의한 인문주의 교육은 부자들의 신분증명서와도 같았다. 고전풍은 이탈리아의 의복, 행동, 심지어 요리까지도 왕가의 기준이 되었다. 크리스토퍼 듀건, 『이탈리아사』, 김정하 옮김(고양: 개마고원, 2001), 97면.

체였다. 누구보다도 메디치가를 비롯한 피렌체 상류층의 사치와 방탕, 허영과 방종을 일소하기 위한 이른바 〈허영의 소각Fol delle vanit〉을 명령하는 그의 설교는 그들로 하여금 사치와 허영을 반성하고 회개하는 소각 의식의 자발적인 참여를 끌어내며 용서와 구원을 더욱 갈망하게 했다. 나아가 그것은 마치 사이비 교주 사보나롤라가 주제하는 광신도들의 집단의식 같았다. 그뿐만 아니라 그에게 열광하는 광기의 도시 피렌체도 〈거대한 정신 병동〉과 다를 바 없었다.

　　더구나 최후의 심판이 임박했다는 그의 경고에 떨고 있던 피렌체 시민들에게 1494년 프랑스 군대의 침공은 그의 예언이 현실화되고 있다는 공포감에 더욱 휩싸이게 했다. 〈샤를 8세의 침공과 스페인, 프랑스, 제국 군대의 잇따른 공격은 이탈리아에 넘쳐나던 부와 세속성에 대한 처벌, 즉《신의 징벌》로까지 여겨졌다.〉[71] 따라서 징벌과 심판에 대한 공포감만큼 금욕의 수도사에 대한 신뢰와 복종도 절대적 신앙이 될 수밖에 없었다. 그의 권력은 메디치 가문마저 추방할 정도로 무소불능omnipotence의 것이 되었다. 결국 그는 신격화되었고 제정일치의 절대 군주가 되었다.

　　그뿐만이 아니다. 도시의 광풍은 피렌체를 더 이상 메디치가가 꿈꿔 온 신플라톤주의의 이상향이 될 수 없게 했다. 철학자이건 예술가이건 플라톤의 신비주의와 기독교 신학의 조화를 추구해 온 신플라톤주의자들은 저마다 고대 그리스 철학과의 결별을 서둘러야 했다. 더구나 사치와 허영의 화형식과도 같은 그 광염狂炎의 제단에는 심지어 보티첼리마저도 이교 숭배의 작품으로 비난받던 「비너스의 탄생」을 소각의 제물로 바치려 할 정도였다. 그 때문에 속죄하며 그린 「비방」(1497~1498)에서 보티첼리는 번

71　Philippe Brenot, *Le génie et la folie*(Paris: Odile Jacob, 1997), p. 93.

뇌와 우울에 싸인 당시의 심경을 토로하고 있다.

그토록 도시의 광기는 절정에 이르렀고, 급기야 1498년 피렌체의 카니발도 역사적 엔드 게임의 또 다른 현장이 되고 말았다. 시뇨리아 광장에서 열린 〈허영의 화형식〉에서 사보나롤라는 사치스런 여성 패션, 도박용품, 그리스 신화를 주제로 한 작품, 고대 문헌 등을 소각하며 감격에 찬 설교로 군중 심리를 절정으로 이끌었지만, 결국 어떠한 작용도 일정한 한계에 이르면 반작용하듯 그의 선동에 의한 광기 또한 이내 극적으로 반전되고 말았다. 교황청이 그를 이단자로 파문에 처하자 그를 지지하며 열광하던 군중들이 돌변하여 이번에는 그에게로 징벌의 화살을 돌렸기 때문이다. 그는 성난 군중들에 의해 화형식의 광장으로 붙잡혀 갔고, 이내 자신이 준비한 화형식에서 최후의 심판을 받게 되었다. 그의 설교에 열광하던 군중들은 도리어 그 광적인 선동가를 화형하며 사이비 신정神政을 심판하는 불의 징벌에 열광한 것이다.

태풍이 지나간 뒤 바다에 다시 찾아온 고요처럼 사보나롤라의 광적인 극단주의가 벌여 온 데카당스가 반전의 화형식으로 클라이맥스를 장식하자 피렌체의 〈말세 심판 증후군〉도 빠르게 진정되어 갔다. 예컨대 난세에 광란하는 피렌체를 떠났던 천재들의 비겁한 귀환이 그것이었다. 세기가 바뀌면서 1500년에 레오나르도 다빈치가 먼저 피렌체로 돌아왔고, 미켈란젤로도 그 이듬해 로마에서 귀향했다. 특히 어린 나이에 최고 권력자의 양자로 입양되어 권력의 생리를 누구보다 일찍이 체득한 탓에 평생 동안 권력 이동에 민감했던 미켈란젤로는 권력의 이용에도 천재적이었다. 난세일수록 철학자는 대체로 위협받는 민중의 역사를 의식하며 지배 권력에 대해 저항적[72]인데 비해, 예술가는 개인의 예술 활동

72 히틀러의 나치 지배에 시달려야 했던 제2차 세계 대전 중에도 그 권력에 저항하기 위해 레지스탕스

을 위한 (표현의) 조건을 우선시하며 철학자들과 정반대의 입장을 취하기 일쑤이다. 실제로 조각가 미켈란젤로가 바로 그런 예술가였다.

다시 말해 강자의 논리[73]를 누구보다 잘 간파해 온 미켈란젤로는 정치적 변화에 따른 권력의 주체가 바뀔 때마다 힘의 벡터와 더불어 변절을 거듭해 왔다. 그 때문에 그의 작품들이 피렌체의 권력 이동사를 대변한다고 말해도 지나치지 않을 것이다. 그의 작품들이 권력 지향적이고 강자의 논리를 대변하는 이유도 마찬가지다. 예컨대 그의 3대 조각 작품 가운데 하나로 꼽히는 「다비드」(도판13)가 그러하다.

사보나롤라의 광풍이 지나간 뒤 피렌체는 빠르게 르네상스의 도시로 본래의 모습을 되찾기 시작했다. 그곳의 철학과 예술 — 이른바 메디치즘Medicism이 지배하던 시절만큼은 아니지만 — 도 기본적으로 고대 그리스 정신에로의 귀환과 소생을 상징하는 신플라톤주의로 되돌아가는 분위기였다. 메디치즘의 교육을 누구보다 잘 받고 성장한 미켈란젤로에게는 말세 심판 증후군 같은 트라우마에 시달리는 피렌체 시민들을 치유할 수 있는 더 없이 좋은 분위기였다. 그러므로 때마침 피에로 소데리니Piero Soderini의 피렌체 정부가 그에게 제공하는 절호의 기회를 그는 결코 놓칠 리 없었다.

그는 도나텔로의 제자 아고스티노 디 두초Agostino di Duccio가 완성하지 못한 거대한 대리석을 대성당 건축청으로부터 넘겨받아 「다비드」를 조각함으로써 신플라톤주의에 철저하게 기초

운동을 이끈 프랑스의 철학자나 지식인은 많았지만 예술가들은 찾아보기 힘들다. 레지스탕스를 이끈 여류 철학자 시몬느 베이유는 굴복보다 아사(餓死)를 선택했고, 옥중에서 『역사를 위한 변명』을 쓴 아날학파의 창시자 마르크 블로크도 감방에서의 총살을 자초했다.

73 미(美)는 추(醜)에 비해 본질적으로 유혹적이고 권력적이다. 미가 강자의 논리에 따를 수밖에 없는 이유 그리고 그것이 강자의 것일 수밖에 없는 까닭도 거기에 있다. 미의 논리와 문법 자체가 권력 의지의 표현을 지향하므로 미의 표현에 관한 기술도 대체로 강자의 논리를 대변하려 한다.

한 메디치즘을 재건하려 했다. 광기와 욕망의 데카당스로 인해 잃어버린 시간을 찾기 위해 천재성이 유감없이 발휘된 이 작품은 코시모의 총애를 한몸에 받았던 도나텔로의 목동 같은 어린 소년 「다비드」(1440경, 도판14)와는 전혀 다른 이미지일 수밖에 없었다. 다시 말해 내부에서 일어난 광란과 외부로부터의 침공이라는 내우 외환을 경험한 미켈란젤로의 「다비드」는 코시모 시절 메디치가의 이상향을 꿈꾸며 제작한 도나텔로의 그것과는 달라야 했다.

우선 미켈란젤로가 조각한 「다비드」는 더 이상 158센티미터의 소년의 모습이 아닌, 키가 4미터가 넘는 근육질의 거인상이었다. 또한 도나텔로의 「다비드」가 아무리 골리앗의 목을 밟고 서 있을지라도 목동의 모자를 쓴 채 맥없이 내려다보는 양치기 소년의 모습이었던 데 비해 미켈란젤로의 「다비드」는 고개를 약간 들어 올린 채 단호한 결의와 각오를 다짐하며 피렌체 시민들을 멀리 바라보고 있는 모습이었다. 다시 말해 도나텔로의 다비드가 골리앗을 물리친 뒤 손에 칼을 쥐고 있음에도 여전히 나약한 소년의 모습이었던 것과는 달리 미켈란젤로의 다비드가 칼을 쥐고 있지 않았음에도 오히려 골리앗을 물리치려고 나서는 의연한 모습이었다. 미켈란젤로는 당시의 피렌체 시민들에게 무엇보다도 고대 그리스의 남성상을 이데아로 하는 이상적인 남성상을 보여 주려 했기 때문이었을 것이다.

이처럼 아직은 모색하고 준비하는 단계에 있었던 신플라톤주의로부터 간접적으로 영향을 받은 도나텔로의 작품에 비해, 주로 신플라톤주의 철학자와 시인들에게서 직접적인 영향을 받은 미켈란젤로의 작품은 그것이 지향하는 철학에서도 다를 수밖에 없었다. 실제로 권력 추종적인 미켈란젤로의 작품에는 그의 거듭

되는 정치적 변절[74]과는 달리 신플라톤주의의 철학 정신만은 변함없이 이어지고 있었다. 고대 그리스 신화를 주제로 한 작품들이 이교 문화 숭배라며 비판하던 사보나롤라의 광란을 피해 로마에 머물던 때에도 그는 또 다른 걸작 「피에타」(도판15)를 조각했는데, 그 작품의 역시 「다비드」에 못지않게 신플라톤주의를 미학적 토대로 삼고 있었다.

「피에타」는 본래 프랑스의 샤를 8세가 로마 교황청에 파견한 대사인 그로슬레 추기경의 의뢰로 제작된 것이지만 아마도 디오니소스적 열광에 지친 미켈란젤로의 천재성이 발광하는 광기 너머의 고요한 평안을, 다시 말해 아폴론적인 자가 치유를 고대하며 만든 작품이었을지도 모른다. 하지만 그것은 무엇보다도 플라톤 철학의 토대가 되었던 신비주의 세계관, 즉 이데아론과 기독교 신학과의 조화를 추구해 온 신플라톤주의를 실증적으로 텍스트화하는 데 성공한 대표적인 작품이었다. 특히 그것은 23세의 젊은 천재가 경건한 〈동정과 자비pieta〉의 이데아를 실현시키려는 플라톤적 미학 정신을 빌어 형상화한 것이므로 더욱 그렇다.

또한 그것은 부모를 조기 상실한 천재 예술가의 환상적 욕망이 낳은 결과물이기도 하다. 상실한 대상을 환상해 온 그 천재 소년의 욕망(주체)은 내면세계(무의식)에, 즉 주체가 사고하고 욕망하는 자리이자 자신을 의미화하는 장소에 조기 상실한 대상을 표상하는 제3의 매체를 출현시킨 것이다. 그는 이전부터 이미 무의식이 전달해 온 욕망을 실현시키려는 주체-대상-매체의 삼중 관계인 이른바 〈욕망의 삼각형〉[75]을 작동시켜 왔기 때문이다.

74 로마 제국의 멸망 이후 하나로 통일된 국가로서의 이탈리아를 경험해 보지 못함으로써 강력한 국가관과 정체성을 가질 수 없었던 지식인이나 예술가에게 정치적 변절은 현실적인 적자생존의 수단이었을지도 모른다. 일찍이 단테가 〈오! 비굴한 이탈리아여, 거대한 폭풍우 속에서 선원이 없는 배와 같구나!〉와 같이 탄식하는 이유나 마키아벨리가 강력한 군주의 통치를 고대했던 까닭도 그 때문이었을 것이다.

75 일반적으로 욕망의 형식은 욕망하는 주체와 욕망되는 대상 간에 이루어지는 단순한 이중 관계로만 간주되기 쉽다. 하지만 인간의 욕망과 대상 사이에는 매체가 존재하게 마련이다. 즉 인간은 무의식중에도

더구나 양아버지이자 정신적 지주였던 로렌초의 죽음과 그 권력자에 대하여 사후에 행해진 정치적 보복 그리고 새로 등장한 권력 구성체의 극단적인 파행 등이 복합적으로 그를 난세의 공포 속에 빠뜨렸음에도 그는 누구나 하기 쉬운 모자일체의 나르시시즘만을 표현하는 데 만족하지 않았다. 오히려 그는 극도의 위기 상황에서도 〈pieta〉, 즉 〈자비를 베풀어 주소서!〉라는 역설적 휴머니즘으로 위기를 극복해 가는 예술가의 초논리적 비범함을 발휘했던 것이다.

다시 말해 어린 나이에 어머니를 여읜 미켈란젤로는 자신에게 잔영되어 온 생모의 이미지를 직접 조상影像으로 의미화하지 않았다. 그 대신 성인이 된 그는 신비스런 어머니의 이데아(플라톤 철학)와 〈원초적 어머니La Mère archaïque〉로서 지고한 모성애를 상징하는 성모 마리아(기독교 신학)를 절묘하게 조화시킴으로써 〈주체=모성 체험의 결여〉, 즉 〈주체 형성의 0도〉라는 상실감의 대리 충족supplément을 시도했던 것이다.

그러면서도 아름다움의 이상을 〈미의 이데아〉에서 찾으려는 선구적 신플라톤주의자 피에로 델라 프란체스카Piero della Francesca[76]의 영향을 받은 미켈란젤로의 천재성 또한 미의 이데아로서 지고지순한 아름다움을 「피에타」를 통해 마음껏 발휘하는 데 부족함이 없었다. 실제로 성모 마리아가 지나치게 젊고 아름답게 표현되었다는 비판에 대해서도 그는 서구적 어머니의 이상형으로서 〈마리아의 순수한 영혼이 완벽한 육체를 영원히 지켜 주었다〉고 응수함으로써 신플라톤주의적 미학 정신을 주저하지

이미 매체를 동원하여 대상을 욕망한다. 특히 예술가들은 대상에 대한 주체의 욕망을 직접 표현하기보다는 제3의 매체를 차용하여 표현하려 한다. 결국 대개의 작품에서는 삼중의 관계로 욕망이 표현되는 것이다.

76 피에로 델라 프렌체스카는 미술에도 조화와 비례의 원칙을 도입하여 미술의 수학화를 강조한 화가였다. 특히 그는 현상적 사물의 아름다움도 미의 이데아의 반영물이므로 이데아로 환원될 수 있다고 하여 신플라톤주의의 선구적 역할을 한 바 있다. 그는 베네치아 출신임에도 1422년 피렌체로 옮겨와 메디치가의 후원을 받으며 활동했다.

않고 피력한 바 있다. 이데아에 대한 이른바 〈모사의 미학〉이 아름다운 영혼의 재현representation을 가능하게 했다는 것이다. 다시 말해 인간의 몸(현상)은 영혼(이데아)의 일시적인 담지체에 지나지 않으므로 영혼이 아름다우면 몸도 자연히 아름다워진다는 것이다.

이와 같은 그의 미학 정신은 그가 거듭해 온 정치적 변절이나 배신과는 달리 만년에 이르기까지 천재적인 작품들의 인자형因子型을 결정해 왔다. 특히 그것은 오디세이 같은 삶의 여정 중에서도 초노의 그를 어느 때보다도 깊은 애상哀喪에 빠져들게 했던 1534년, 그리고 그 이후에 더욱 값지게 발휘되어 갔다. 그해에는 그의 아버지가 돌아가셨을 뿐더러 그를 적극적으로 후원해 온 메디치가 출신의 교황 클레멘스 7세 — 1478년 파치가의 음모 사건 때 살해당한 로렌초의 동생 줄리아노의 유복자 줄리오 데메디치가 추기경에 이어서 교황 자리에 오른 것이다 — 까지 세상을 떠났으므로 그 상실의 상정常情을 피할 수 없었을 것이다. 그럼에도 그해에 로마의 귀족 청년 토마소 카발리에리Tommaso Cavalieri에게 바친 아래의 시[77]를 보면 내면적인 아름다움에 대한 열정을 보여 주는 그의 정신세계는 여전했다.

아름다운 것을 열망하는 나의 눈과
구원을 절실히 찾는 나의 마음은
아름다운 것들을 눈앞에 두고서만이
하늘에 오를 수 있으리라.

그 높이 있는 별들로부터
어느 반짝임이 땅에 내려

77 임영방, 『이탈리아 르네상스의 인문주의와 미술』(서울: 문학과 지성사, 2003), 434면.

나의 소망을 하늘로 이끌어 간다.

별들과 같은 그 눈과
사랑과 불꽃과 도움을 주는
그 드높은 마음에 이끌려서.

5) 트라우마와 천재성

1534년 피렌체를 영원히 떠난 이후에도 아름다움의 이데아를 끊임없이 추구하는 미켈란젤로의 미학 정신은 내면적 성찰의 깊이를 더해 갔다. 사색은 더욱 심오해졌고 예술적 독창성도 천재적 개성을 한층 더 발휘해 갔다. 심지어 젊은 날 겪었던 트라우마(정신적 외상)들마저도 천재적 예술가의 불꽃같은 열정과 드높은 개성으로 그만의 예술 의지 속에 이내 혼화混和되어 버렸다. 천재는 마침내 그것들을 자신에 대한 〈심판〉으로 승화해 버린 것 같다. 다름 아닌 그가 1535년부터 시작한 「최후의 심판」(1535~1541, 도판16)에서였다.

조토의 「최후의 심판」(1305)과는 달리 미켈란젤로의 「최후의 심판」은 60세가 되어서야 비로소 시작한 개인적인 자가 치료의 과정이었다. 그것은 말세의 징후(상류층의 허영과 사치, 학자와 예술가들의 이교 숭배 등)에 대한 〈불의 심판〉을 예고하는 사보나롤라의 광적인 설교, 그것에 광란으로 화답하는 피렌체 시민들의 말세 심판 증후군과 데카당스 그리고 극적인 역전 드라마보다 더 극단적이었던 1498년 사보나롤라의 화형식, 이것들이 청년인 그에게는 무엇보다 감당하기 힘든 트라우마를 안겨 준 지 30여 년만의 일이었다.

더구나 60대의 노구가 발판 위에 매달려 6년 동안이나 계

속한 작업 과정은 육체적으로 힘겨운 일이었을 것이다. 하지만 그
것은 천재성을 자극해 온 크고 작은 트라우마와 강박증에 대한 자
가 치유의 과정이었다. 그가 성스러운 제단에다 굳이 나인裸人들의
저승을 적나라하게 보여 줌으로써, 그리고 명부冥府에서까지 욕망
을 심판함으로써 자신의 가학적 피학애sadomasochism를 숨기지 않은
까닭도 거기에 있다. 아마도 그것은 상처받은 채 30여 년간 억압
되어 온 잠재의식을 드디어 표출(배설)하려는 그만의 의미심장한
의식儀式이었을 것이다.

　　또한 「최후의 심판」은 그가 의도하는 역사에 대한 심판이
자 치유 작업이기도하다. 사보나롤라에 의한 트라우마가 천재적
예술가를 결국 성서의 역사 앞에 세워 놓았기 때문이다. 이교 숭배
와 같은 말세적 징후에 대해 불의 심판이라는 사보나롤라의 (역사
에 대한 치명적) 언설이 이미 천재 예술가에게는 미술의 역사이건
성서의 역사이건 〈역사란 무엇인지〉, 그리고 〈역사를 어떻게 이해
(해석)할 것이지〉에 대한, 즉 역사의 본질에 대한 철학적 반성의
계기가 되고도 남았을 것이다.

　　역사란 무엇인가에 대한, 즉 역사의 본질에 대한 이해는 지
평 융합Horizontverschmelzung을 전제하는 해석학적 작업이다. 해석은
선이해Vorverständnis와 새로운 텍스트와의 융합이기 때문이다. 그만
큼 해석에서 선이해先理解는 필요조건이나 다름없다. 그것이 텍스
트로서의 역사에 대한 해석의 관점과 방법을 결정하기 때문이다.
선이해는 해석자의 성격, 가정 환경, 교육, 학문, 종교, 문화 등 개
인의 세계관과 인생관을 형성해 온 모든 경험적 데이터들이 총동
원되어 거대한 내적 복잡계를 이루고 있다.

　　그러므로 미켈란젤로의 역사적 텍스트인 「최후의 심판」도
그의 선이해들이 복합적으로 작용하여 나름대로의 성서 해석학
을 만들어 낸 것이다. 무엇보다도 사보나롤라가 제기한 신에 의한

〈말세의 심판〉이라는 역사적 문제가 가장 큰 해석의 계기이고 화두였음을 짐작하기 어렵지 않다. 미켈란젤로는 이미 지옥의 구덩이로 떨어지는 단테의 『신곡』 가운데 지옥편을, 게다가 심판의 주재자로 예수가 한복판에 등장하는 조토의 「최후의 심판」에서 종말론적 공포감을 목격했을 터이므로 더욱 그렇다. 그가 조토의 「최후의 심판」에서처럼 오른쪽 하단에 지옥의 참상을 그려 넣은 것만 보아도 쉽게 알 수 있다.

하지만 주목할 만한 현상은 한복판에서 두 천사로 하여금 책 속에 적힌 죽은 자들을 불러내게 한 뒤 스스로 회개하고 심판하도록 주재하는 자가 예수였지만, 하단에 그려진 지옥의 참상을 심판하는 자는 예수가 아니라 고대 그리스 신화에 나오는 지옥의 심판자 미노스였다는 점이다. 미켈란젤로는 단테의 지옥에서처럼 미노스의 심판에 따라 죽은 자를 저승으로 건네주는 악령의 뱃사공 카론이 〈불타오르는 듯한 눈초리로 꾸물거리고 있는 지옥의 죄인들을 가차 없이 후려치는〉, 이른바 카론의 나룻배Charon's Boat 모습을 성화 속에 그대로 형상화했다. 이렇게 그는 성서 신학과 인문주의적 신화와의 해석학적 지평 융합과 신플라톤주의적 통섭으로 성서의 역사를 재해석했다.

이런 점에서 마르틴 루터Martin Luther의 종교 개혁을 직접 체험[78]한 이후에 그린 「최후의 심판」은 당시의 논쟁거리였던 성서 해석의 다양성 문제에 대한 그의 견해 표시일 수 있다. 인간의 어떠한 표현도 역사적 과정의 일부이며 역사적 문맥에서 설명될 수밖에 없기 때문이다. 모든 회화가 해석학적 〈지평 회화Horizontmalerei〉이고, 역사적 문맥이 낳은 역사화인 까닭도 마찬가지다. 「최후의

78 마르틴 루터는 교황 레오 10세인 로렌초 데메디치의 둘째 아들 조반니에게 직접 종교 개혁을 요구했다. 그는 미켈란젤로가 어린 나이에 입양된 이후 형제처럼 지낸 인물이었다. 그러므로 1520년 교황이 임종할 때까지 전개된 종교 개혁 운동도 미켈란젤로에게는 남다른 의미를 지녔을 것이다. 특히 그는 자유 의지를 부정하고 원문에 기초한 성서 해석을 강조하던 루터의 입장에는 동의하지 않았을 것이다.

만찬」(1495~1497)을 그림으로 해석하는 성서 해석학의 새로운 전례라고 말해도 지나치지 않는 이유 또한 다르지 않다.

　　성서 해석학적 독창성은 그뿐만이 아니다. 거기서는 특히 최후의 심판자로서 예수의 모습이 시선을 빼앗는다. 예수는 다른 성화에서는 찾아보기 힘든 근육질의 건장한 청년상이기 때문이다. 미켈란젤로가 예수의 모습을 의도적으로 그렇게 표현한 것은 무엇보다도 그가 평생 견지해 온 인간학적이고 신플라톤주의적인 역사 해석이 여기서 더욱 잘 융합되기를 원했기 때문이었을 것이다. 또한 그것은 최후의 심판에 대한 부정적인 의미signifié와 절정기를 맞이한 르네상스의 의미 작용signifiant을 함께 아우를 수 있는 새로운 역사 해석을 고뇌(욕망)한 결과일 수도 있다. 다시 말해 그는 근본주의적인 무결점의 성서 해석과 달리 시대 상황에 어울리는, 나아가 보다 미래 지향적인 성서 해석과 역사적 메시지를 역동적인 예수상에 담아내려 했을 것이다.

　　14세기 중반 이후 피렌체의 시민 의식을 스콜라주의적 독단의 잠에서 깨어나게 한 욕망의 지렛대가 경제 발전을 통해 향유하게 된 〈정신적 여유〉였다면, 15세기 중반 이후 피렌체 현상을 본격화시킨 욕망의 지렛대는 주로 신플라톤주의와 메디치가의 인문주의 정신이었다. 특히 후자의 두 가지 지렛대는 서로 결합하여 에너지를 배가하면서 미술에서도 이른바 〈피렌체 신드롬〉까지 낳게 했다. 미술가들은 지·권력savoir/pouvoir, 즉 이데올로기(철학)와 권력의 교집합으로부터 최대의 수혜자가 된 셈이다.

　　하지만 힘의 작용 범위는 무제한적일 수 없다. 작용인作用因은 유인적誘因的이므로 어떤 형태로든 그 에너지를 발원지로 되돌리는 일종의 되먹임feedback 활동의 범위가 형성되게 마련이다. 그러므로 〈신플라톤주의〉와 〈메디치즘〉을 인자형因子型으로 하여 탄생한 피렌체 미술이 나름대로의 일정한 표현형表現型을 갖는 것은 당

연한 결과일 수밖에 없다. 적어도 조각가인 니콜로 도나텔로, 안토니오 로셀리노Antonio Rossellino, 안토니오 델 폴라이올로Antonio del Pollaiolo, 미켈로초Michelozzo, 안드레아 델 베로키오Andrea del Verrocchio, 화가인 마사초, 루카 델라 로비아Luca Della Robbia, 파울로 우쵈로Paolo Uccello, 산드로 보티쵈리, 피에로 델라 프란체스카Piero della Francesca, 베노초 고촐리, 도메니코 기를란다요, 루카 시뇨렐리Luca Signorelli, 미켈란젤로 등의 작품들이 지니고 있는 에피스테메episteme(인식소)가 그것이다.

제6장

곽외의 천재들:

레오나르도 다빈치와 라파엘로

1. 아리스토텔레스와 레오나르도 다빈치

레오나르도 다빈치Leonardo da Vinci는 미켈란젤로와 더불어 피렌체가 낳은 가장 천재적인 예술가였다. 그럼에도 불구하고 그는 왜 피렌체 신드롬의 주류가 아니었을까? 피렌체 현상을 낳은 욕망의 지렛대들은 왜 그를 외면했을까? 하지만 그 때문에 다빈치의 천재성은 더욱 발휘되었다. 오늘날까지 그가 곽외의 천재로서 더없이 존경받는 까닭도 그 때문일 것이다.

천재성의 조건은 언제, 어디서나 같음보다 다름에 있다. 또한 역사의 조건인 새로움도 늘 동질과 동일보다 차별과 차이에서 찾게 마련이다. 역사는 거시적으로나 미시적으로나 또는 정신적으로나 물리적으로나 같은 것le même보다 〈다른 것l'autre〉에 더 주목한다. 하지만 중세의 시간 길이가 천년이나 되는 것은 동일과 동질의 장기 지속 때문이었다. 그동안 인간(미술가들)은 신의 원초적 조형화présentation와 발현 작업manifestation[79]에 대한 절대적 신앙으로 따라하기repésentation나 흉내내기mimesis 이외에는 감히 엄두도 내지 못했다.

또한 미술가들의 예술 의지도 자연히 원형에 대한 모방, 그 이상의 것일 수 없었다. 미술가들에게는 자기와 타자와의 차이에

[79] 범신론자 브루노Giordano Bruno는 신과 무한한 우주는 서로 다른 두 개의 측면으로 보이지만 동전처럼 둘로 나눌 수 없는 하나, 즉 일자(一者)라고 생각했다. 단지 관점의 차이를 표현하기 위해 그는 présentation이나 manifestation의 입장에서 〈창조적 자연〉을 natura naturans(능산적能産的 자연)라고 부르고, repésentation이나 mimesis의 입장에서 〈창조된 자연〉을 natura naturata(소산적所産的 자연)라고 불렀을 뿐이다. 하지만 플라톤에 의하면 회화는 데미우르고스(조물주)에 의해 모사(模寫)된 자연(현상)을 또 다시 재현한 것이므로 재재현에 지나지 않는다.

대한 확인마저도 고작해야 자기 동일성을 인지하기 위한 것에 지나지 않았다. 중세에는 동일화identification에 대하여 일찍이 경험해 보지 못한 종교적 독단주의가 앞서 있었고, 미술의 역사에서도 그토록 오랜 세월 동안 차이와 차별의 엔드 게임이 일어나지 않았던 것이다.

하지만 동일과 동질은 본래 권력 지향적 잠재력과 환원주의적 권력 의지를 지니게 마련이다. 그 때문에 동일은 차이와 자연히 거리 두기나 낯설게 하기Verfremdung를 하려 한다. 즉, 같음은 다름과의 차별을 위한 것이다. 차이는 동일에 의한 소외와 배제의 대상인 것이다. 레오나르도 다빈치의 천재성을 주목하는 까닭도 미켈란젤로와, 나아가 신플라톤주의나 메디치즘과의 동일성보다 차별성 때문이고, 그것들에 의한 소외와 배제 때문이다.

레오나르도 다빈치는 출생부터가 미켈란젤로와 달랐다. 미켈란젤로가 귀족 출신이었다면 다빈치는 사생아였다. 태생적 정분주의定分主義가 여전히 관념화되어 있던 사회에서 차별이나 배제는 운명 결정론처럼 그를 평생 동안 괴롭힌 삶의 조건이었다. 그가 피렌체의 주류 사회에 편입되지 못한 채 늘 프랑스 왕의 후원을 받았던 것, 더구나 조반니 데메디치가 교황 레오 10세 자리에 오른 뒤의 잠시 동안을 제외하고는 메디치가의 품 안에 안기지 못한 것도 (동성애 사건에 연루된 탓도 있지만) 그 때문이었다. 죽을 때까지 그의 삶은 그만큼 외로웠고 불안정했다.

1) 철학 실조증과 과학 마니아

많은 사람들은 레오나르도 다빈치를 아리스토텔레스주의자로 분류한다. 그것은 아마도 (정치적 배신은 할지라도) 줄곧 신플라톤주의의 분위기를 벗어나지 않으려 했던 미켈란젤로와 그를 대비

시키려는 생각에서 비롯된 것일 수 있다. 하지만 엄밀히 말해 그는 자의적인 스콜라주의자도 아니고 의식화된 아리스토텔레스주의자도 아니었다. 그는 메디치가와 떨어져야 했던 거리만큼 플라톤 아카데미아의 철학자들과도 직접적인 인연이 없었다. 당시 피렌체의 상류 사회에 유행하던 지성의 옷인 신플라톤주의에 대해서도 마찬가지다.

그럼에도 불구하고 그를 아리스토텔레스주의자로 분류하는 이들이 적은 않은 까닭은 무엇일까? 그것은 무엇보다도 그가 이데올로기적인 철학보다 가치 중립적인 과학에 더욱 몰두하려 했기 때문일 것이다. 아테네의 왕족 출신의 플라톤과는 달리 조실부모한 마케도니아 출신의 고아 아리스토텔레스가 철학뿐만 아니라 과학을 비롯한 만학万學의 탐구에 열정을 쏟았던 것과 마찬가지로 비운의 천재 다빈치도 미술뿐만 아니라 과학을 중심으로 한 여러 학문을 섭렵하며 자신의 아틀라스 욕망(강박증)을 실현시키려 했다.

지구(하늘)를 짊어지고 있는 거인 신 아틀라스처럼 그가 세상과 역사를 향해 짊어지려 한 것은 무엇보다도 거창한 그의 꿈 〈미술의 과학화〉였다. 아마도 그에게 철학은 미술의 철학화를 내심으로 줄곧 고심했던 미켈란젤로와는 달리 권력 의지의 운반 수단이거나 예술의 군더더기쯤으로 보였을 것이다. 실제로 그는 르네상스 시대의 예술가들 가운데 천재성에 비해 철학 실조증Philodyscrasia이나 철학 결핍증PDD을 드러낸 대표적인 인물일 수 있다. 그의 작품들에 대하여 모든 사람들이 내면적 깊이와 정신적 메시지가 주는 감동보다 몽환적인 스푸마토 기법에 의한 외면적 미감과 인체 해부에 근거한 물리적 재현 기술에 대해서만 감탄해 온 것도 그 때문이다. 그가 천재적인 감성 지수EQ를 발휘했으면서도 철학 지수PQ가 뛰어난 작품을 남기지 못한 까닭도 마

찬가지다.

　그에게 미술의 과학화에 직접적인 영향을 준 인물은 레온 알베르티[80]와 만년에 만난 해부학자 마르크안토니오 델라 토레Marcantonio della Torre였다. 그러므로 과학 마니아로서 레오나르도 다빈치의 지적 계보는 위로는 알베르티의 기하학적 원근법과 회화론을 중간 숙주로 하여 아리스토텔레스의 만학으로 이어지는가 하면 아래로는 토레에게 배운 인체 해부학으로부터 조반니 바티스타 모르가니Giovanni Battista Morgani의 해부학[81]에로 연결이 가능하다. 그래서 다빈치의 회화론이 주로 기하학적 선 원근법에 의존한 알베르티의 회화론과는 다를 수밖에 없었던 것이다. 다시 말해 그의 회화 이론은 대기의 자유분방한 유동성에 주목한 스푸마토Sfumato와 빛의 명암 현상에서 간파한 키아로스쿠로Chiaroscuro(명암의 뚜렷한 대비) 개념으로 이론화한 물리학적 대기 원근법뿐만 아니라 그것과 더불어 인체에 대한 정확한 해부학적 이해까지 동원했기 때문이다.

　또한 그의 작품들이 형이상학적인 신화들을 외면한 채 종교적인 성화만을 주제로 삼았던 이유도 그의 철학에 대한 무관심이나 철학 결핍증 때문일 수 있다. 그가 그린 성화의 경우에도 미켈란젤로의 것들과 확연히 다를 수밖에 없었던 까닭 역시 매한가지다. 예컨대 미켈란젤로의 「최후의 심판」이 그리스 신화적 요소와 회화적 융합 작품이라고 할 수 있는 이른바 지평 융합적 회화인데 비해, 레오나르도 다빈치의 「최후의 만찬」은 예수와 제자들

80　부르크하르트는 알베르티와 레오나르도 다빈치의 차이를 두고 〈두 사람은 초보자와 완성자, 또는 아마추어와 대가의 관계일 것이다〉라고 비교한다. 야코프 부르크하르트, 『이탈리아 르네상스의 문화』, 이기숙 옮김(파주: 한길사, 2003), 212면.

81　모르가니는 16살에 볼로냐로 가서 철학과 의학을 공부하기 시작한 지 3년만인 1701년 두 분야 모두의 박사 학위를 취득하였다. 이후 그는 볼로냐에서 안토니오 발살바와 함께 사체 해부자로 활동하였다. 1704년 그는 처음으로 『귀의 해부구조와 질병』이라는 해부학 책을 출판한 이후 1706년에는 『응용해부학』을 출판하여 뛰어난 해부학자로 널리 알려지게 되었다. 또한 그는 1761년에 지은 『해부에 의해 검색된 질병의 위치와 원인에 관하여』(5권)로 〈병리학의 아버지〉라고도 불린다.

의 형상화를 위해 주로 눈에 보이는 재현 기법에만 심혈을 기울인 성서 회화였다.

그는 어린 시절부터 인체의 내부 구조에 대한 관심을 키워 왔지만 인간의 정신적 내면세계에 대한 관심을 보인 흔적은 별로 없다. 해부학조차도 그에게는 보이지 않는 인체의 가시적 현시성顯示性을 높이기 위한 도구에 지나지 않았다. 성서적 의미에서 보더라도 〈최후의 만찬〉만큼 심각한 주제가 있을 수 없음에도 거기에서 삶과 죽음에 대한 심오한 내성적 성찰의 깊이를 감지하기 힘든 이유 역시 그가 시종일관해 온 표피적 현시주의revelationism 성향 때문이었다.

또한 「최후의 만찬」은 죽음의 메시지로, 오로지 성서주의적일 뿐 거기에는 당시의 시대정신을 고뇌하는 어떠한 역사 철학적 메시지가 보이지 않는다. 신구약 성서와 고대 그리스 신화를 망라한 죽음의 전언傳言으로 그려진 「최후의 심판」에 비해, 「최후의 만찬」에서는 신약 성서 마태복음 26장 21절에 기록된 성서적 의미 이외에 중층적으로 결정된 어떤 메시지도 찾아보기 어렵다. 피렌체 곽외의 천재 레오나르도 다빈치의 사고는 (소극적 의미에서) 공간적 외부뿐만 아니라 시간적으로도 단지 자신의 시대 바깥에만 머물러 있으려 한 예술가였기 때문이다. 따라서 베로키오Andrea del Verrocchio와 함께 그린 최초의 작품 「그리스도의 세례」(1470)에서 마지막 작품 「세례요한」(1516)에 이르기까지 르네상스 전성기에 활동한 그의 수많은 작품들이 역사화로서도 무의미했다.

또한 그는 피렌체를 지렛대로 삼아 평생 동안 활동한 미켈란젤로와는 달리 공간적 정체성을 드러내지 않은 일종의 경계인marginal man이었다. 그는 이탈리아 내에서도 여러 도시 국가를 섭렵하는 도시 경계인이었고, 후원자에 따라 이탈리아와 프랑스를 넘

나드는 국가 경계인이기도 했다. 그가 피렌체에서 태어나 17세 때인 1469년부터 베로키오 공방에서 처음으로 회화 수업을 받았으면서도 그의 작품들이 피렌체에서 일어난 미술의 부활 운동인 이른바 〈피렌체 현상〉 가운데 하나로 간주되기 어려운 까닭도 거기에 있다.

주지하다시피 비운의 천재 레오나르도 다빈치는 미완성의 천재이기도 하다. 그가 완성된 작품을 거의 남기지 못한 것은 보장받지도, 지원받지도 못한 작업 환경의 불안정성 때문이었을까? 하지만 미술사를 장식하는 걸작들 가운데는 다빈치보다 못하지 않은 비운의 천재들이 남긴 완성작들이 허다하다. 「최후의 만찬」을 비롯하여 그가 남긴 수많은 미완성 작품들은 불운한 작업 조건들 때문이라기보다 책임감과 자존감의 부족이 낳은 나쁜 습관의 유물들일 뿐이다.

심지어 마키아벨리Niccolo Machiavelli가 피렌체 정부의 허가를 얻어 베키오 궁전 대회의실의 양쪽 벽에 장식할 역사화를 23세 연하의 미켈란젤로 —「카시나의 전투」(1542) — 와 동시에 다빈치에게도 의뢰하였다. 그는 1503년부터 그리기 시작한 그 벽화 「앙기아리의 전투」마저도 1506년 이래 죽을 때까지 미완성으로 남기고 말았다. 이처럼 그의 미완성 작품들은 대부분이 불가피하거나 의도적인 것이 아니라 느긋한 성격과 서두르지 않는, 느리고 게으른 습관에서 비롯된 것들이었다.

누구에게나 습관적인 미완성은 자존감의 부족이나 결여에서 비롯되게 마련이다. 책임감이 부족하거나 무책임한 경우도 마찬가지다. 그러므로 다빈치가 느린 성격과 습관 탓에 불가피하게 사용했던 유화 재료 — 습기가 마르기 전에 재빨리 작업해야 하는 프레스코화를 기피한 이유도 그의 느림 때문이었다 — 가 오늘날에 비해 불완전하고 불량했다고 하여 그가 보여 온 미완성의

습관이 면책되지는 않는다. 완결의 미덕은 인성과 인격의 문제이지 예술가의 천재성과는 별개의 것이기 때문에 더욱 그렇다. 다시 말해 미완의 습관은 자유분방한 예술가 정신 때문이 아니라 철학적 미숙함과 예술 의지의 불철저함에서 비롯되기 때문이다. 그가 기독교 교의에 대해서 미켈란젤로만큼도 길들여지지 않았던 이유 또한 다른 데 있지 않다.

2) 「모나리자」와 스푸마토 현상

레오나르도 다빈치와 15~16세기의 르네상스 미술사를 주도한 〈피렌체 현상〉과의 관련성을 굳이 따지자면 인문주의 정신이 그것의 공통분모일 수 있다. 넓은 의미에서 알베르티의 영향을 받은 미술의 과학화 작업이 그것이라면, 좁은 의미에서는 인물화, 그것도 성자가 아닌 일반인의 초상화 작업을 통한 미술의 세속화 운동에의 참여가 그것이다. 레오나르도 다빈치의 현시주의는 무엇보다도 평범한 여인의 초상화인 「모나리자」(1503~1505경, 도판 17)를 그림으로써 그 당시 회자되던 르네상스의 인문주의 정신과 교집합을 이루고 있었음을 보여 준 것이다.

　　돌이켜 보면 일찍이 조토가 포데스타 궁 벽화로 단테의 초상과 더불어 그 옆에다 자신의 얼굴까지 그려 넣으면서 르네상스 미술사에서 또 다른 엔드 게임이 시작된 것이나 다름없다. 〈신학에서 인간학으로〉라는 메가트렌드의 징후가 인간의 얼굴을 텍스트로 하는 회화에서도 뚜렷해진 것이다. 이른바 종교 미술의 세속화로 인해 초상권도 더 이상 기독교의 성인과 성자의 신성한 전유권이나 천부적 특권으로만 간주되지 않게 되었다. 신과 교회 그리고 성자와 성인에게 바치는 봉헌화 시대가 저물어 가면서 특별한 성상화나 궁정화에서 일반인의 보편적 인물화로, 화폭 안에서 얼

굴의 주체와 주권도 서서히 바뀌기 시작했다. 다시 말해 르네상스
와 더불어 그림 속에서도 무릇 인간상人間像이 소생하며 속인의 초
상권이 복권된 것이다.

　　그러면 초상화란 무엇인가? 그리고 인간은 왜 얼굴을 그리
려 하는가? 한마디로 말해 초상화는 내재된 인간성의 시각화이자
내면성의 표상화이다. 온화하고 자비로운 얼굴이건 불안하고 절
망하는 얼굴이건 인간의 얼굴은 외화外化된 마음인 것이다. 그러
므로 초상화도 얼굴의 표피적 이미지만을 기술적으로 재현한 것
일 수 없다. 초상화의 목적은 애초부터 판단 중지의 얼굴 표정을
그리려는 데 있지 않기 때문이다.

　　꽃에 비유하자면 초상화는 조화가 아니라 생화와 같다. 실
제로 초상화 안에는 번뇌도 있고 비애도 있다. 웃음도 있고 분노
도 있다. 그 안에는 단아한 우아미가 담겨 있는가 하면 환상과 몽
환의 세계도 용해되어 있다. 실제로 모든 초상화는 죽음을 투영하
는 유서이기도 하고 정지된 삶의 단면도가 되기도 한다. 그 안에
는 보이지 않는 인생이 있고 세계도 있다. 초상화는 삶에 배어 든
잠재의식이나 내면의 자아를 끄집어내어 표층화한 것이기 때문
이다.[82]

　　이처럼 초상화는 인간의 내면과 소통하는 또 하나의 매체
나 다름없다. 거기서는 투사적投射的 자기 동일성을 확인하려는 거
울 욕망이나 자기 타자화self-otherness의 욕망 등 저마다 추구해 온
삶의 욕망과 욕구들이 확인되기도 한다. 특히 르네상스 시대의 화
가들에게 초상화는 처음 맛보는 자유 공간이 되어 그들을 유혹하
곤 했다. 드디어 그들은 새로운 지렛대를 통해 이제껏 눌려 온 욕
망을 들어 올리려는가 하면 예술 의지의 자유도 마음껏 실험하려
했다. 예컨대 수수께끼와 같은 「모나리자」(도판17)가 다빈치에게

는 바로 그런 것이었다.

하지만 신플라톤주의자도 아니고 시대정신에 민감한 이데올로그도 아니었던 그가 돌연히 「모나리자」의 유혹에 걸려든 이유가 무엇일까? 누구도 정확히 알 수는 없다. 무엇보다도 그가 미녀의 뇌쇄적惱殺的인 아름다움에 매혹되었기 때문이라고 하는 이도 있다. 피렌체의 평범한 상인인 프란체스코 조콘도가 세 번째로 맞이한 16세의 어린 부인 리자 디 안토니오 마리아 게라르디니Lisa di Antonio Maria Gherardini가 24세 되었을 때, 레오나르도는 교황이나 군주가 주문하는 작품마저도 거절하고 그 평민의 요구에 응했다. 그 정도로 환상적인 미모, 더구나 그녀의 신비한 미소가 그를 사로잡았다는 것이다. 또한 그 자신의 예술성을 마음껏 발휘하기 위하여 의도적으로 무명의 여인에 대한 초상화를 그리기로 마음먹었다고도 한다.[83]

하지만 여전히 주체적인 창작의 자유가 별로 주어지지 않았던 당시의 사정으로 미루어 보건대 그것만으로는 납득할 만한 이유가 되지 않는다. 더구나 다빈치는 최고 실권자의 요구에 초연할 수 있을 만큼 자유로운 처지의 인물도 아니었기 때문에 더욱 그렇다. 그럼에도 사람들은 그 작품의 신비함을 강조하기 위해 그러한 미궁의 사연마저도 일종의 베일 효과를 가져올 수 있도록 은근히 부추기곤 한다. 이미 많은 사람들이 「모나리자」의 출현 배경에도 〈스푸마토적 효과〉를 기대하고 있는지도 모른다. 더구나 다빈치가 작품마다 몽환적 효과를 내기 위해 줄곧 스푸마토적 대기 원근법을 사용해 온 점을 감안한다면 그의 작품과 만나는 사람들의 선입견도 은연중에 스푸마토 현상에 빠져들 수 있기 때문이다.

어쨌든 「모나리자」는 지금까지도 줄곧 미술사를 스푸마토

83 임영방, 『이탈리아 르네상스의 인문주의와 미술』(서울: 문학과 지성사, 2003), 378면, 574면.

현상에서 빠져나오지 못하게 하고 있다. 우선 당시 바사리가 『예술가 열전』 2판에서 보여 준 「모나리자」에 대한 주장부터가 그러하다. 그는 〈예술이 어디까지 자연을 모방할 수 있는지를 알고 싶어 하는 사람은 이 아름다운 얼굴 모습을 보면 깨닫게 될 것이다. 아주 사소한 부분들까지 섬세하게 모사되었고, 눈에는 광채가 있으며 촉촉함이 배어 있다. 이는 우리가 살면서 볼 수 있는 그대로이다. …… 피부는 진짜 살과 피처럼 보인다. 목의 파인 부분을 유심히 살펴본 사람이라면 맥막이 뛰고 있다는 착각을 불러일으킬 것이다〉고 하여 다빈치보다 한술 더 뜨며 〈모나리자 신드롬〉을 부채질했다.

보들레르는 『악의 꽃Les Fleurs du mal』(1857)에서 〈모나리자는 천상에서 왔는지 아니면 지옥에서 왔는지 알 수 없는 괴물과 같다〉고 하여 현세에서는 만날 수 없는 환영 같은 존재라고 감탄하는가 하면, 이탈리아 미술사학자 리오넬로 벤투리Lionello Venturi도 「모나리자」는 〈파우스트적인 얼굴로 각양각색의 암시와 여러 가지 의미를 품고 있어 사람들에게 미묘한 인상을 주고 있다〉[84]고 평한다. 심지어 모나리자를 가리켜 남자들을 사로잡는 팜므 파탈로 상징화하는 이도 있다.

19세기의 비평가 월터 페이터Walter Pater는 〈강물 옆에서 대단히 기묘하게 모습을 드러내는 형상은 남자가 수천 년 동안 지녀 온 욕망이 채워지는 것을 표현하고 있다. …… 그것은 내면으로부터 육체에 작용하는 아름다움으로, 마치 세포 하나하나에 대단히 기이한 소망과 섬세한 열정을 지닌 덩어리 같다. …… 세련된 표현에 가시적인 형태를 부여하기 위해 세상의 온갖 사상과 경험이 이 얼굴 표정에 모두 담겨 있다. …… 흡혈귀처럼 그녀는 이미 여러

84　Lionello Venturi, *Renaissance Painting from Leonardo to Dürer*(Geneva: Skira, 1956), p. 11. 임영방, 앞의 책, 380면.

번 죽을 수밖에 없었고, 그래서 무덤의 비밀을 알고 있다〉[85]고 하
여 만나는 남성들에게 치명적 아름다움으로 유혹하고 있는 운명
적 여인으로 모나리자를 그려 놓았다.

　　그러면 그의 과장대로 〈수천 년 동안 남성들이 지녀 온 욕
망〉은 무엇이고 「모나리자」를 통해 그것이 채워진다는 것은 도대
체 무엇을 의미하는 것일까? 이처럼 많은 남성들에게 「모나리자」
는 그림이 아니라 살아 있는, 그리고 욕망하는 여인상이었다. 이
그림에 대해 지금까지 보여 온 남성들의 호들갑이 병적인 까닭도
그 때문이다. 더구나 거기서 암수 한 몸인 안드로진androgyne의 존재
를 발견했다고 떠벌리는 사람까지 있을 정도였다. 그리스어로 남
성을 의미하는 안드로andro와 여성의 의미인 지네gyne를 결합한 여
성이면서도 남성인 남녀 양성인을 상징한다는 것이다. 마르셀 뒤
샹Marcel Duchamp이 「L.H.O.O.Q.」(1919, 도판18)로 「모나리자」뿐
만 아니라 인간의 초상 욕망까지도 희화戲畵한 이유 또한 다르지
않다.[86]

　　이처럼 많은 사람들은 「모나리자」를 통해 잠재된 욕망을
배설하려 한다. 인간에게는 누구나 나르시시즘(자기도취)과 더
불어 그것을 표출하려는 초상 욕망을 지니고 있다. 화가들이 잠
재된 욕망을 초상화로 표층화하면 관람자들은 그들이 그려 놓은
(배설한) 초상화로 재배설하려 한다. 그렇게 해서 한 점의 초상화
는 양자의 나르시시즘을 배설하는 욕망의 공동 화장실이 되는 것
이다.

　　심지어 앤디 워홀Andy Warhol은 「서른 개가 하나보다 낫다」
(1963, 도판19)에서 모나리자의 복제 30장을 여섯 장씩 5열로 배

85　Susanna Partsch, *Sternstunden der Kunst*(München: Verlag C.H. Beck, 2003). 수잔나 파르취, 「미
술의 순간」, 모명숙 옮김(서울: 북하우스, 2005), 169~170면.
86　이광래, 『미술을 철학한다』(서울: 미술문화, 2007), 187면.

치함으로써 욕망의 화장실 효과를 무색하게 한다. 그는 거대한 풍차를 거인이라고 착각하고 덤벼든 돈키호테처럼 방탄유리 안에 갇혀 있는 욕망의 블랙홀과도 같은 그 허상을 파괴하려 한 것이다. 그런가 하면 콜롬비아 출신의 화가 페르난도 보테로Fernando Botero의 역설적 패러디인 뚱뚱하고 못생긴 「모나리자」(1977, 도판20)처럼 「모나리자」는 미술사에서 이미 해학과 골계의 대상이 된 지 오래다.

하지만 「모나리자」는 이처럼 무조건적인 자가 성애autoeroticism의 산물이라기보다 미켈란젤로에 의한 일종의 〈피에타 쇼크〉의 반사 작용일지도 모른다. 미켈란젤로가 지녔던 어머니를 조기 상실하여 결여된 모성애의 잠재 욕구가, 이상적인 여인 마리아 게라르디니를 대하면서 아남네시스anamnesis(이데아의 상기)의 작용처럼 다빈치의 모성애를 일깨웠을 것이다. 미켈란젤로의 「피에타」(1500경)가 선보인 뒤 불과 2~3년 뒤에 나타난 이상적인 여인 게라르디니는 다빈치에게 또 다른 성모 마리아로 각인되었을 것이다. 더구나 우울한 삶의 질곡 속에서 미소 짓는 그녀와의 만남은 다빈치로 하여금 「피에타」의 성모 마리아보다 더한 신비감을 갖게 하기에 충분했을 것이다.

프랑스군의 점령으로 다빈치는 1499년 밀라노에서 피렌체로 돌아왔고, 당시 그곳에서 가장 주목받는 화가는 20대 초반의 미켈란젤로였다. 더구나 그가 1506년 로마로 돌아가기까지 어쩔 수 없이 그곳에 머물면서 미켈란젤로의 「다비드」의 전시 위치를 결정하는 위원회에서 불가피하게 경쟁해야 하는 처지였으므로 그에게는 미켈란젤로에 대한 애증 병존의 감정도 불가피했다. 그러므로 「모나리자」는 그 기간 동안만이라도 감정의 병존이나 균형을 유지하기 위해서, 나아가 갈등의 자가 치유를 위해서 그에게 더없이 유용한 지지대였을지도 모른다. 또한 「모나리자」는 24세 되

던 1476년 동성애 행위자로 고발당한[87] 이후 트라우마가 되어 그를 따라다니며 괴롭혔던 망령에서 벗어나려는 〈다빈치의 변명〉을 대신하는 것일 수도 있다. 불식되지 않는 내면의 갈등이 상극지통相剋之通의 극단적 해결책을 도모하려는 것은 누구에게나 있을 수 있는 인지상정이다. 또한 게이 콤플렉스gay complex의 자가 치유 욕구를 팜므 파탈로 해소하려는 그만의 고뇌가 어떤 권력자의 요구나 주문보다 더 절실했을 수도 있다. 그 때문에 「모나리자」는 다빈치에게 무언의 자기 변명이었고, 줄곧 위안을 주는 마음의 연인이었을 것이다. 나아가 그것이 고의적인 미완성일 수밖에 없었던 까닭도 마찬가지다.

더구나 「모나리자」에 쏟았던 다빈치의 정열은 시각 효과의 극대화에서도 잘 나타난다. 기법이나 매체, 주제나 이념에서 당시의 유행에 별다른 관심을 보이지 않던 그가 초상화에서 피사체에 대한 4분의 3 각도만은 주저하지 않고 유행을 따랐다. 초상화나 사진에서 누구나 4분의 3 각도를 선호하는 것은 그 각도가 피사체의 정면과 측면 사이의 위치 가운데 피사체 얼굴의 75퍼센트 정도만 정면을 보이게 함으로써 바라보는 사람에게 피사체에 대한 입체감을 정면일 때보다 최대한 살릴 수 있기 때문이다.

예컨대 보티첼리는 「팔라스와 켄타우로스」에서 로렌초의 위대함을 상징하기 위해 켄타우로스의 자태를 4분의 3 각도에 맞춰 표현한 바 있다. 라파엘로가 그린 많은 초상화들도 마찬가지다. 그의 「자화상」을 비롯한 대부분의 초상화들은 시선의 좌우

87　그는 스승인 베로키오의 집에서 살고 있는 동안 다른 젊은이들과 함께 동성애로 체포되어 풀려난 바 있다. 그의 혐의는 모델로 소년을 고용한 데서 비롯되었다. 실제로 수제자이자 상속인이 되어 임종을 지키기까지 평생 그를 따라다닌 프란체스코 멜치Francesco Melzi는 그의 어린 제자들 가운데 마지막 인물이었다. 프로이트도 이러한 사건으로 인한 성적 억압이 시간이 지남에 따라 리비도를 승화시켰다고 주장한다. 그에 의하면 다빈치의 성생활이 위축되었던 까닭, 그리고 관념적인 동성애로 승화되었던 이유도 거기에 있다는 것이다. Sigmund Freud, *Complete Works, Vol. XI, Five Lectures on Psycho-Analysis, Leonardo da Vinci & Other Works*(London: The Hogarth Press, 1957), p. 80.

방향을 막론하고 얼굴의 75퍼센트 정도만 정면을 향하고 있다. 다빈치도 내면의 정신세계에 대한 투영보다 현시적 효과에 더욱 철저함으로써 초상 욕망을 극대화하려 했다. 게다가 낮은 앵글을 택한 보티첼리의 「팔라스와 켄타우로스」와는 달리 「모나리자」는 〈눈높이의 앵글〉에 맞춰 자연스러움도 한껏 더하고 있다. 원본과의 상동성이나 유사성에 대한 욕구가 어느 것보다 우선했기 때문이었을 것이다.

실제로 르네상스의 절정기인 16세기만큼 상동성과 유사성이 학문과 예술을 망라하여 지배적이었던 시기도 드물다. 푸코 Michel Foucault에 의하면 이 시기에 원전들에 대한 주석과 해석은 거의 유사성에 의해 이뤄졌으며, 상징들의 활동을 조직화하는 것도, 가시적이거나 비가시적인 대상에 대한 지식을 가능하게 하는 것도, 대상을 표상하는 미술의 지침이 된 것도 바로 유사성이었다. 특히 그는 16세기의 인식론적 공간을 특징짓는 유사성의 형식들 가운데 가장 본질적인 것을 적합convenientia, 모방aemulatio, 유비analogie, 공감sympathie 등 네 가지로 열거한다.[88] 그 시대야말로 대상과의 동일성을 지향하는 상동과 유사가 지배적 에피스테메였다는 것이다.

푸코의 말대로 대상을 표상하는 미술의 역사에서 이른바 〈미소의 미학estètica di riso〉을 실현시키려 했던 「모나리자」가 그토록 회자되는 까닭도 적합과 유비는 물론 대비적 모방과 공감 등의 상동과 유사의 관계에서 관람자들을 사로잡았기 때문일 것이다. 하지만 이러한 유사성의 미학은 다빈치의 「모나리자」를 원전으로 삼은 「막달레나 도니의 초상」(1506)을 비롯한 라파엘로의 작품들에서 더욱 두드러진다. 그것은 푸코가 말하는 16세기의

88 Michel Foucault, *Les mots et les choses*(Paris: Gallimard, 1966). 미셸 푸코, 『말과 사물』, 이광래 옮김(서울: 민음사, 1987), 41면.

유사 강박증complèsso d'analogia이 피렌체의 천재들에게 어느 정도였
는지를 짐작하게 하는 실례 가운데 하나이기도 하다.[89]

89 이광래, 『미술을 철학한다』(서울: 미술문화, 2007), 166면.

2. 라파엘로와 습합의 천재성

미켈란젤로가 어머니의 조기 상실로 불운했다면 레오나르도 다 빈치는 메디치가의 눈에 들지 못했기 때문에 불운했다. 이들과는 달리 산치오 라파엘로Sanzio Raffaello는 수명이 짧아 불운했다. 하지만 라파엘로가 앞의 두 사람보다 더 불운했던 것은 그들과 대립이나 갈등을 일으키는 경쟁자가 되지 못했을 뿐만 아니라 피렌체 출신이 아니었으므로 메디치가의 권력과도 무관했다는 점이다. 다시 말해 그에게는 욕망을 직접 실어 나르거나 들어올려 주는 피렌체의 지렛대, 즉 유효한 경쟁자와 유력한 후원자가 없어서 더 불운했다.

실제로 르네상스 미술에서 피렌체는 권력이었다. 피렌체는 르네상스 미술을 들어올려 주는 어느 것보다도 강력한 지렛대였다. 본래 권력이란 (힘의) 중심을 의미하며 르네상스 미술에서 피렌체가 바로 그런 곳이었다. 더구나 피렌체의 중심에 메디치가가 있었기 때문에 더욱 그랬다. 이른바 〈이중의 지렛대〉가 권력의 중심을 차지하고 있었던 것이다. 변방인 우르비노 출신의 라파엘로가 약관 20세에 큰 뜻을 품고 1504년 10월 피렌체로 미술 유학을 떠나는 길에 로마의 총독 조반니 델라 로베레 부부가 아래와 같은 내용의 추천서를 손에 쥐어 주며 피렌체에서 그가 성공하기를 기원했을 정도였다.

〈이 편지를 지닌 사람은 우르비노의 화가 라파엘로입니다. …… 저는 이 청년이 완벽한 화가가 되기를 바라며 각하에게 진심

으로 그를 추천합니다. 바라건대 저에 대한 사랑을 대신하여 어떤 상황에서나 도움과 보호를 간청합니다.〉

하지만 피렌체는 그 순진한 천재가 적응하기에는 쉽지 않은 곳이었다. 그 나이의 미켈란젤로와 다빈치에 비해 철학적 사고력이나 미술의 독창적 표현력에서 모두 준비와 배움이 부족했던 탓도 있지만 시골 청년이 주목받기에는 무엇보다도 시기가 적절치 않았다. 그가 머물렀던 1504년부터 1508년까지 4년간 피렌체는 공교롭게도 프랑스 군대의 침공으로 미켈란젤로와 레오나르도 다빈치가 모두 피렌체에 돌아와 대결을 벌이던 시기였으므로 무명의 천재가 피렌체 시민의 눈에 뜨일 리 없었다. 심지어 레오나르도 다빈치조차도 미켈란젤로의 위세에 눌려 있었던 시기였다. 다빈치가 「모나리자」에 몰두했던 시기도 바로 이때였다.

더구나 생각이 온통 성화에만 경도되어 있는 라파엘로에게 미켈란젤로의 「다비드」 신드롬에 빠져 있던 피렌체는 부럽기보다 충격적이었다. 1508년 라파엘로가 동향인 브라만테Donato Bramante의 추천으로 로마로 돌아간 뒤 성 베드로 성당을 재건하던 브라만테의 꼬임에 빠져 조각가 미켈란젤로가 회화에 능숙하지 못할 거라고 생각한 나머지 시스티나 성당의 천정화 작업을 그에게 맡기도록 교황에게 추천하자는 악의적인 함정을 공모한 것도 당시 피렌체에서 겪은 충격적인 경험과 무관하지 않았을 것이다.

이처럼 곽외의 천재 라파엘로는 당시만 해도 주변인 의식에서 벗어나지 못한 화가였다. 그는 피렌체를 중심으로 전개되는 르네상스 미술의 변두리만을 배회함으로써 젊은 예술가의 욕망과 예술 의지를 들어올려 줄 튼튼한 지렛대를 마련하지 못했다. 더구나 동반상승 효과를 기대할 만한 경쟁 구도는 더욱 갖추지

못했다. 따라서 피렌체의 영향을 받기 이전의 작품들에는 철학적 사유의 흔적들이 별로 눈에 뜨이지 않았고, 예술가적 자존감이나 현실적 긴장감도 잘 드러나지 않았다.

1) 레오나르도 다빈치의 습합 선물

라파엘로는 요절한 천재였다. 짧은 생애였지만 피렌체에서 그에게 간접적으로라도 가장 큰 영향을 준 화가는 레오나르도 다빈치와 미켈란젤로였다. 특히 피렌체로 떠나기 직전에 그린 「성모 마리아의 결혼」(1504)과 피렌체에 머물며 레오나르도의 작품들을 접한 뒤에 그린 「그란두카의 성모」(1505, 도판21)를 비교해 보면 그에게 스푸마토 기법이 얼마나 신선한 충격이었는를 가늠하기 어렵지 않다. 우르비노에서 대기의 투시도법적 효과를 강조하는 움브리아파Umbria School의 지도자 피에트로 페루지노Pietro Perugino의 문하에서 배우던 시기만 해도 그의 작품은 원근법과 명암법에 있어서 평온미와 신선미를 이상으로 삼는 그의 스승의 기법을 그대로 따랐다. 특히 그들의 작품은 배경의 단조로움과 신선함을 강조함으로써 대기의 원근을 투시적으로 강조하려는 것이었다.

　　하지만 레오나르도 다빈치의 「모나리자」 속 스푸마토적 대기 원근법은 그와 반대였다. 초상화나 인물화에서 단조로운 배경 처리에 불만족해 온 라파엘로에게 스푸마토 기법은 충격적인 돌파구이자 신선한 대안처럼 보였다. 그것은 마치 소박실재론 naive realism에 의거한 듯 이 차원의 평면 공간을 사실적이고 교과서적으로 처리함으로써 시각에 노출된 실제의 존재 그 이상 어떠한 의미의 함축도 기대할 여지가 없는 페루지노의 투시도적 원근법과는 달랐다.

스푸마토 기법은 〈우리가 사물을 바라볼 때 그 사물에 대해 우리의 정신 안에서만 존재하는 여러 가지 시각이나 지각만 얻을 뿐 거리 자체나 사물에의 근접성closeness은 볼 수 없으므로 결국 《존재=피지각esse est percipi》에 지나지 않는다〉는 버클리George Berkeley의 주장[90]을 근 2백 년이나 먼저 화폭을 통해 검증하려는 듯하다. 예컨대 「모나리자」에서 레오나르도 다빈치는 〈실체란 의식 내에 존재하는 감각들의 항상적 총량에 지나지 않는다〉는 버클리의 새로운 시각 이론처럼 스푸마토와 키아로스쿠로 기법을 동원하여 배후 공간의 신비감을 주로 〈관념적 표상 의지〉에 따라 표현하고 있다. 자신의 관념적인 해석을 표상하기 위한 원근법과 명암의 방법을 고안해 낸 것이다. 이처럼 그는 인물을 의도적으로 클로즈업시킴으로써 공간 내에서의 거리감에 대한 감각적 세련미를 어디까지나 〈의식 내에서〉 지각하게 하는 일종의 관념론적 원근법idealistic perspective과 명암의 구사를 과감하게 실험했다.

그러므로 라파엘로에게 그것은 마치 훗날 칸트가 흄David Hume을 통해 독단의 꿈에서 깨어나는 것과도 같았고, 나아가 칸트에 의한 개안 수술로 인해 〈세계는 나의 의지와 표상Die Welt als Wille und Vorstellung〉[91]이라고 외치는 쇼펜하우어Arthur Schopenhauer의 세상에 대한 새로운 발견과도 같았을 것이다. 실제로 잠에서 깨어난 그 천재의 예술혼은 다빈치의 작품들에서 습합習合의 단서

90 버클리는 『신시각론』에서 우리의 모든 지식은 실제로 느끼는 시각과 그 밖의 감각 경험에 의존한다고 주장한다. 그의 주장에 따르면 우리는 대상들의 거리는 (다리의 근육 운동과 같은) 경험에 의해서만 추측할 뿐 실제로 거리 자체는 보지 못한다. 우리는 대상에서 멀어지거나 가까이 갈 때 그것에 대한 여러 가지 시각만 가질 뿐 그 대상의 근접성도 볼 수 없다는 것이다.

91 쇼펜하우어에 따르면 신체적 활동은 의지가 객관화된 활동이다. 다시 말해 의지가 직관에서 나타나는 활동일 뿐이다. 신체란 공간과 시간에서 객관화된 의지라는 것이다. 또한 그는 칸트와 같이 표상으로서의 세계를 초월해서 사물 자체에 다다를 수 있는 길은 전혀 없다고도 주장한다. 그들은 세계에 대한 수수께끼를 풀어 줄 실마리를 세계 자체에서는 절대로 발견할 수 없다고 믿기 때문이다. 결국 세계는 나의 의지가 표상하는 것, 의지와 표상으로서의 세계일 뿐이다.

를 놓치려 하지 않았다. 그것은 「그란두카의 성모」를 통해 이내
발휘되었다. 그 이후에도 라파엘로 작품들은 페루지노Pietro Perugi-
no와 다빈치의 기법들을 통섭하는 또 다른 대기 원근법과 명암법
의 습합적 이중성을 보였다.

2) 미켈란젤로와 철학의 습합

다빈치의 느림과 게으름의 습성과는 달리, 라파엘로는 그의 수명
을 단축시켰을 정도로 작업에 대한 집착과 작가로서의 성공에 대
한 집념이 강한 인물이었다. 그 때문에 길지 그의 않았던 삶도 자
신의 조급함과 성급함에 늘 시달려야 했다. 그가 피렌체를 떠난
직후에 미켈란젤로를 궁지에 빠뜨리기 위해 브라만테와 계략을
꾸민 것이나 미켈란젤로의 철학적 사고와 기법을 줄곧 습합하면
서도 애증 병존에 스스로 시달려 온 것도 그 때문이었다.

 그가 겨냥한 집념과 집착의 모델은 자신보다 불과 여덟 살
많은 피렌체의 신플라톤주의자 미켈란젤로였다. 투시적 소박성
을 강조해 온 움브리아파 출신의 라파엘로의 집념과 천재성을 굳
이 평가하자면 그것은 내외의 비교적 균형 잡힌 습합을 추구하는
장점을 보여 준 데 있다. 그 가운데서도 그가 미켈란젤로를 모델
로 삼은 것은 그의 내적 지향성 때문이었다. 다시 말해 미켈란젤
로는 철학의 빈곤을 드러낸 다빈치와 달리 플라톤 아카데미아를
재건하며 신플라톤주의를 다시 일으킨 피렌체의 메디치 가문이
배출한 르네상스의 상징적 인물이었기 때문이다.

 라파엘로는 미켈란젤로에 대한 시기심을 간계로, 질투심
을 계략으로 대신하면서도 내심으로는 미켈란젤로 따라 하기나
흉내 내기와 같은 이념적, 철학적 습합의 노력을 게을리하지 않
았다. 그 역시 감각적인 아름다움보다 이상적인 아름다움, 즉 미

의 이데아를 추구하려는 신플라톤주의에 물들어 가고 있었던 것이다. 예컨대 1508년 그가 작업을 맡은 교황 율리우스 2세가 거주할 네 방의 벽화들 — 각 방들의 주제를 그가 직접 결정한 것은 아니지만 — 이 그것이다.

특히 그는 서명의 방, 엘리오도르의 방, 화재의 방, 콘스탄티누스의 방 등 네 개의 방 가운데 교황이 중요한 문서에 서명할 이른바 〈서명의 방Stanza della Segnatura〉을 미켈란젤로의 어떤 작품보다도 더 신플라톤주의의 색채가 나타나는 작품으로 전시실을 꾸몄다. 그 방은 본래 철학, 신학, 법학, 예술 등 네 개의 자유학예를 주제로 하여 고대 그리스의 인문 정신과 중세 신학이 르네상스의 정신 속에서 조화를 이루는 신플라톤주의 시대를 상징하려는 구상에서 계획된 것이었다. 이러한 구상을 실현하기 위해 라파엘로는 그 방의 반원형으로 된 네 벽을 플라톤이 영원한 형상形相 eidos[92]이라고 간주하는 진, 선, 미의 이데아로 차례로 이미지화하기로 마음먹었다. 그는 우선 진眞의 이데아를 반영하고 전달하는 진리의 전당으로서 「아테네 학당」(1509~1511, 도판22)을 그렸다. 고대 그리스의 학문과 정신을 집대성한 플라톤과 아리스토텔레스의 「아테네 학당」은 그들에 이르기까지 지知의 모든 분야를 망라하는 애지가philosophos들이 〈진리란 무엇인가〉에 대해 논쟁을 벌이는 진리의 경연장이다. 라파엘로는 진리란 감각적인 것인지 이성적인 것인지, 가시적인 것인지 가지적인 것인지, 실재적인 것인지 관념적인 것인지, 상대적인 것인지 절대적인 것인

92 플라톤에 의하면 실재적인 세계는 감관에 의해 파악되는 가시계가 아니라 이성에 의해 파악되는 가지계다. 가지계는 영원한 형상들로 이루어지기 때문에 가장 실재적이다. 그러면 형상Form이란 무엇인가? 형상은 변하지 않는 영원한 패턴이다. 그러므로 우리에게 보이는 세상의 모든 대상들은 형상의 단순한 모사에 불과하다. 그래서 진정한 지식이나 진리는 절대적이다. 미의 형상도 객관적인 실재를 갖지 않는다. 아름다운 모나리자는 보편적인 미의 모사일 뿐이다. 모든 아름다움은 그 근원인 미의 이데아를 반영한 것이기 때문이다. 선도 그 본질로서 선의 이데아가 정의가 무엇인지, 선한 삶이 무엇인지를 판단할 수 있게 해준다.

지 그리고 유한한(변화하는) 것인지 영원한(고정 불변하는) 것인지에 대하여 저마다 다른 주장을 전개해 온 애지가들을 한자리에 불러 모음으로써 이른바 〈진리의 아카데미아〉를 상상했다.

거기에는 진리에 대하여 상반된 입장을 나타낸 플라톤과 아리스토텔레스를 중심으로 기초 교양 과목인 3학(문법, 수사학, 논리학)과 전문 교과인 4과(대수학, 기하학, 천문학, 음악)로 된 7가지의 자유 학예를 주장한 철학자와 자연 과학자 그리고 종교인들이 가지계可知界와 가시계可視界의 진리들을 쟁론하고 있다. 특히 라파엘로는 플라톤과 아리스토텔레스를 중앙에 배치함으로써 고대 그리스의 모든 학문이 결국 그들에게로 집중되었음을 시사한다. 천상계와 지상계 사이에 가로놓인 레테léthé, 망각 강의 신화와 망각해 버린 천상의 진리aletheia를 재인하기 위한 상기anamnesis를 강조한 『티마이오스Timaeus』를 왼손에 들고 오른손으로는 천상의 세계를 가리키는 플라톤을, 그리고 왼손에 『윤리학』을 들고 오른손으로는 지상의 세계를 가리키는 아리스토텔레스를 나란히 등장시키고 있다.

르네상스 전성기의 시대정신을 대변하는 신플라톤주의를 태동시킨 마르실리오 피치노 이후 신플라톤주의를 대표하는 철학자 에지디오 다 비테르보Egidio da Viterbo가 기본 계획안을 만들었음에도 불구하고 이처럼 라파엘로는 플라톤과 아리스토텔레스 양자의 철학에 대한 선택적 입장을 유보하고 있었다. 아마도 그는 선택보다 상반된 두 철학적 입장에 대한 대비적 종합을 통해 르네상스 시대의 인문주의 정신을 대변하고 싶었을 것이다. 더구나 자유 학예의 3학과 4과를 구분하기보다 오히려 오른쪽에는 문법, 대수학, 음악에 관련된 인물들을 그리고 왼쪽에는 기하학과 천문학에 관련된 인물들을 골고루 배치함으로써 문자 그대로 자유 학예의 쟁명爭鳴이 이루어지게 했다.

예컨대 왼쪽의 화면 앞에는 쭈그려 앉아 무언가를 기록하고 있는 피타고라스와 그 학파의 수학자 아르키타스Archytas, 그리고 4원소설을 주장한 엠페도클레스Empedocles가 그 주위를 에워싸고 있고, 그 앞에 만물 유전설을 주장하는 헤라클레이토스Heraclitus가 대리석 탁자에 얹은 팔로 얼굴을 고인 채 무언가를 기록하고 있다. 그 뒤쪽으로는 소크라테스Socrates가 알키비아데스Alcibiades를 바라보며 열심히 이야기하고 있다. 한편 오른쪽 아래에서는 『기하원론Euclid's Elements』(BC 300)을 쓴 유클리드Euclid가 소년들 앞에서 도면을 그리고 있다. 그의 등 뒤로는 지구를 든 채 등져 있는 조로아스터Zoroaster와 한 손으로 천구를 받쳐 들고 천동설을 주장하는 프톨레마이오스Ptolemaios가 마주보고 있다. 또한 라파엘로도 그들을 쳐다보며 자신의 그림에 등장하여 시공을 초월한 존재 확인을 시도하고 있다. 그는 모자를 쓴 그의 동료 화가 소도마Sodoma마저 가장 끝자락에 등장시키고 있다. 햇볕 보기만을 즐기던 견유학파 디오게네스Diogenes는 여기서도 화면의 한복판 계단에 홀로 앉아 있다.

이렇게 해서 라파엘로는 나름대로 고대 그리스의 애지가들에 대한 인물 지도를 「아테네 학당」에 그려 놓고 있다. 그것은 과연 25세의 젊은 라파엘로가 철학, 천문, 수학, 종교 등을 망라한 고대 그리스 사상사를 하나의 화폭에 이토록 종합적으로 이미지화할 만큼 박식하고 정통했던가 하는 의문을 불러일으킬 정도였다. 한마디로 말해 그것은 장관의 파노라마였고 거대 설화였다. 라파엘로의 천재성에 놀라지 않을 사람이 없을 지경이다. 고대 그리스 철학에 대한 이 정도의 이해라면 누구라도 화가이기 이전에 이미 철학자이어야 했을 것이기 때문이다.

한편 진眞의 이데아를 형상화한 또 하나의 벽화는 「아테네 학당」과 마주하고 있는 「성체 논의」(1509, 도판23)다. 「아테네 학

당」이 가장 위대한 두 철인을 중심으로 하여 좌우로 여러 철인과 현자들을 배치함으로써 인간 세계에서의 〈철학에 대한 논의〉를 벌이는 구도였다면, 신학의 진리를 전하기 위해 마련된 이 거룩한 〈성체 성사〉[93]는 구름과도 같은 신비스런 중산의 시면을 경계로 하여 천상계와 지상계, 신의 세계와 인간의 세계로 나누는 상하의 구도로 되어 있다. 그것은 흡사 플라톤이 지상의 현상적인 지에 대한 절대적 진리성을 담보하기 위해 불변하는 영원한 진리로서 천상의 이데아가 존재한다고 하여 이데아계와 현상계를 구분하는 것과도 같다.

하지만 철학에 대한 논의처럼 「성체 논의」는 어디까지나 지상에서 이루어지는 논의다. 아우구스티누스를 개종시킨 가톨릭의 초대 교부 성 암브로시우스, 성 히에로니무스, 성 아우구스티누스, 『교령집Decretals』(1234)의 제정으로 가장 존경받는 교황 그레고리우스 9세 등 지상에 존재했던 이른바 〈라틴의 4대 교부들〉이 한복판의 식탁 위에 성체를 올려 놓고 토마스 아퀴나스, 보나벤투라, 단테, 브라만테, 사보나롤라, 교황 인노켄티우스와 식스투스 4세 등이 성체 성사에 관해 벌이는 논쟁에 대하여 답해 주고 있다. 그런가 하면 이들의 위에는 그리스도를 정점으로 하는 천상의 세계가 있고 그 아래에 성모와 두 명의 사도가 구름을 타고 있는가 하면, 그 아래에는 왼편의 복음서 기록자들과 오른편의 성자가 되어 천상계로 간 순교자들이 배치되어 지상에서 진행되고 있는 성체 성사에 대한 논의를 지켜보고 있다.

또한 라파엘로는 성서의 기록자들을 천상계에 배치함으로써 복음서로서 성서의 권위를 지상의 진리를 전하는 철학서의 권위와 구분한다. 그뿐만 아니라 그는 중세 신학을 대표하는 스콜

93　성체 성사는 고린도 전서 11장 17절 이하에 따르면 예수가 승천 직후부터 거행된 듯하지만 가톨릭 교회에서는 1264년에 성체 대축일을 제정하여 거행해 왔다. 성체는 본래 미사 도중 축성을 통해 그리스도의 몸으로 변한다는 누룩을 넣지 않은 빵을 의미한다. 또한 성체의 중앙에 은으로 된 부조는 최후의 만찬을 상징한다.

라주의자 토마스 아퀴나스를 비롯한 지상의 교부와 교황들, 그리고 신자들이 논의하는 신학의 진리도 막연히 하늘을 가리키는 플라톤의 손가락과는 달리 천상의 계시에 따라야 할 것임을 구체적으로 형상화하고 있다. 또한 천상계와 지상계 사이에 망각의 강이 있는 게 아니라 네 명의 어린 푸토[94]들이 성서를 들고 있는 계시와 복음의 메신저로서 언제나 두 세계를 연결하고 있다.

　　라파엘로는 〈서명의 방〉에서 신플라톤주의가 지향하는 이데아로서 진, 선, 미 가운데 미의 이데아를 예술의 개념이나 본질에서 찾는다. 이를 위해 그가 그린 벽화는 「파르나소스 산」(1510~1511, 도판24)이었다. 파르나소스 산은 그리스 신화에 나오는 성스러운 신들의 영지이다. 특히 이 산의 기슭에는 음악과 시를 상징하는 예술의 신 아폴론의 신탁지인 델포이가 있다. 이처럼 라파엘로는 미의 이데아로서 성서나 기독교의 신학이 아닌 고대 그리스의 신과 신화를 모티브로 하여 벽화를 장식함으로써 르네상스가 지향하는 신플라톤주의와 인문주의를 교황의 방 안까지 물들이려 했다.

　　〈서명의 방〉 내부 모습에서 보았듯이 「파르나소스 산」은 실제로 벽화 하단에 있는 커다란 창문 때문에 창문의 돌출된 윗부분에다 음악과 시를 즐기는 파르나소스 언덕을 만들어야 했다. 언덕 위 산 정상의 한복판에는 월계수가 있고, 그 아래에서 음악과 시를 상징하는 신 아폴론이 피타고라스가 만들었다고 전해지는 현악기 리라를 켜며 〈노래하라, 여신들이여!〉라는 호메로스Homer-os의 시로써 신탁하고 있는 듯하다.

　　또한 그의 좌우에는 고대 그리스에서 르네상스까지의 시인들인 호메로스, 베르길리우스Publius Vergilius Maro, 오비디우스Publius

94　푸토putto는 이탈리아어로 어린 유아를 뜻한다. 도나텔로 이후 이탈리아에서 주로 제단이나 묘의 장식을 위한 주제로 사용되어 왔다. 예컨대 베르키오의 〈푸토상〉이 그것이다.

Naso Ovidius, 보카치오, 페트라르카, 단테가 9명의 뮤즈들[95]과 어울려 미의 향연을 즐기고 있다. 오른쪽 하단에는 이상 세계를 상징하는 고대 그리스 최고의 여류 시인 사포가 있고, 반대편에는 현실 세계를 상징하는 이름 모를 늙은 시인이 각자 굳게 닫혀 있는 창문의 입구를 지키며 대조를 이루고 있다. 이렇듯 라파엘로는 르네상스의 미의 이상을 아폴론 신과 뮤즈의 여신에서 찾기 위해 신화 속의 영지에다 미의 유토피아를 꾸미고 있다.

　　마지막으로 라파엘로는 〈서명의 방〉에서 자유 학예로서 철학과 신학에 이어서 정의를 상징하는 법학으로 네 개의 벽화들 가운데 또 하나를 장식한다. 다름 아닌 「시민법과 교회법의 확립」(1511, 도판25)이 그것이다. 이미 이 벽화의 바로 위를 장식한 천정화에서는 신명神命과 천부인권처럼 네 명의 푸토를 거느린 정의의 여신이 오른손에는 칼을, 왼손에는 저울을 들고 인간 세계에서 교회와 시민 모두에게 법과 정의의 실현을 주문하고 있다. 교황 알렉산드로 6세와 그의 후계자인 율리우스 2세, 나아가 메디치가 출신의 레오 10세까지 이어질 대내외적 야망과 서로의 적대감으로 인해 피할 수 없는 정치적, 외교적, 경제적 혼란과 파탄에 직면하자, 라파엘로는 마침내 〈서명의 방〉에서 교황 율리우스 2세와 시민 모두에게 교회와 교황 그리고 시민의 불법과 불의를 경고하고 있는 것이다.

　　라파엘로는 교회와 시민을 위한 법과 정의의 모범을 로마법과 교회법의 교본들 속에서 찾는다. 그것은 이 벽화의 왼쪽에 제시한 동로마 제국의 황제 유스티니아누스 1세(재위: 527~565)

95　호메로스는 『일리아드』에서 〈노래하라 여신이여, 펠레우스의 아들 아킬레스의 노여움을〉으로 시작하며 9명의 뮤즈들, 즉 에라토(서정시의 여신), 칼리오페(서사시의 여신), 에우테르페(음악의 여신), 테르포시코레(무용의 여신), 탈리아(희극의 여신), 멜포메네(비극의 여신), 클리오(역사의 여신), 폴리힘니아(종교의 여신), 우라니아(천문의 여신) 등을 동원한다.

가 제정한 『시민대법전Corpus Juris Civilis』[96]인 〈유스티니아누스 법전〉과 오른쪽에 그려 놓은 교황 그레고리우스 9세(재위: 1227~1241)의 교령집인 『교회법대전Corpus Juris Canonici』이 그것이다. 하지만 대법전일지라도 그것들은 모두 지상의 법과 정의를 규정하는 것이므로 세속적이고 상대적일 수밖에 없다. 시민 법전인 유스티니아누스 법전이 2천 개가 넘는 칙령을 망라한 까닭도, 교회법이 수많은 교령을 정리한 대전大全이 된 이유도 모두 거기에 있다. 그 때문에 라파엘로는 그것들을 〈서명의 방〉의 반원형 벽화의 하단에 배치했다. 또한 그가 이 벽화에서 교회의 법이건 시민의 법이건 지상의 대법전Corpus들의 토대인 이른바 향주삼덕向主三德(믿음, 희망, 사랑) 위에 세 여인을 등장시켜 그것의 이상향을 그려놓은 까닭도 마찬가지다.

　　본래 향주삼덕은 기독교인의 윤리적 행위의 기초이자 신과 인간의 기본적 관계를 이루게 하는 대신덕對神德이다. 그 때문에 사도 바울은 그것을 〈성령께서 우리에게 부여해 주는 은총의 세 가지 덕〉(로마서 5장 2절)이라 했고, 가톨릭 교리서도 〈인간적인 덕은 인간의 능력을 하느님의 본성에 참여하는 데 적용시키는 향주덕에 그 뿌리를 두고 있다. 왜냐하면 향주덕은 하느님과 직접 관계되기 때문이다〉라고 하여 그것이 신과 인간과의 관계의 덕임을 명시하고 있다.

　　나아가 교리서는 〈향주덕은 그리스도인의 윤리적 행위의 기초가 되며, 생명을 주는 특징을 부여한다. 향주덕은 모든 윤리덕들에게 생기를 주고 지식을 준다. 향주덕은 신자들로 하여금 하느님의 자녀로서 행동하게 영원한 생명을 누릴 자격을 얻을 수 있도록 하기 위해 하느님께서 그들의 영혼에 불어넣어 주시는 것

96　전 50권으로 구성된 유스티니아누스 법전Justinian's Code는 533년부터 유스티니아누스 황제가 죽을 때까지의 칙령들을 집성한 것으로서 로마법의 총결산이라고도 한다. 이것을 「시민대법전」이라고 부르게 된 것은 17세기 들어 교황 그레고리우스의 「교령집」을 「교회법대전」이라고 부르면서 생겨난 명칭이다.

이다. 향주덕에는 세 가지가 있는데 믿음과 희망과 사랑이다〉(가톨릭 교회의 교리서, 1812~1813항)라고 하여 모든 윤리적 덕목의 기초로서 세 가지 대신덕을 규정하고 있다.

하지만 르네상스의 절정기에 이른 당시의 시대 상황에서 천년 이상 이러한 향주삼덕을 지향해 온 대법전들만으로 시대가 요구하는 정의를 실현하기에는 부족할 수밖에 없었다. 그것은 무엇보다도 신플라톤주의가 강조하는 인본주의적 이념(이데아)과 상충하기 때문이다. 라파엘로가 바티칸 궁의 심장에서 시민 대법전은 물론 교회법대전 위에다 인간의 영혼이 지향하는 세 가지 미덕을 상징하기 위하여 세 여인을 등장시킬 수밖에 없었던 까닭도 거기에 있었을 것이다.

다시 말해 푸토가 비춰 주는 거울을 바라보며 자기반성을 소홀히 하지 않는 여인이 한복판에 앉아 이성적인 사리 분별wisdom의 미덕을 상징하는가 하면 그녀의 왼쪽에서는 푸토가 나무에 오를 수 있도록 떡갈나무를 비스듬히 기우리며 자신의 힘을 자랑하는 여인이 기백과 용기spirit & courage의 미덕을 상징하고 있다. 또한 그녀의 반대편에서는 횃불을 들고 앞으로 나아가는 푸토의 등 뒤에서 줄을 잡아당기며 말리고 있는 여인이 인간의 욕망에 대한 절제temperance or self-control의 미덕을 상징하고 있다. 다름 아닌 플라톤의 삼주덕三主德이 실현되는 이상향이, 즉 플라톤이 꿈꾸었던 바로 그 이상 세계가 세 여인을 통해 펼쳐지고 있는 것이다.

하지만 향주삼덕만으로 이상적인 시민 사회나 하느님의 나라가 이루어지지 않았듯이 플라톤의 삼주덕만으로도 진정한 이상향은 완성되지 않는다. 그 때문에 플라톤은 삼주덕 이외에 이상 국가의 실현을 가능케 하는 가장 중요한 덕목으로서 정의justice의 덕을 강조한다. 플라톤이 정의의 덕을 특히 중요시하는

이유는 그것이 전체의 이상적인 조화를 실현시키는 미덕이기 때문이다.

다시 말해 이성적인 사리 분별력을 가져야 할 지도자를 비롯하여 기개와 용기를 잃지 않아야 할 무사, 그리고 물욕이나 욕심을 잘 다스려야 할 일반 대중 등 세 계층 가운데 어느 한 대상이나 계층에게만 지나치게 기회와 권한이 주어지지 않을 때 비로소 시민 사회이건 교회이건 전체적인 조화를 기대할 수 있게 된다는 것이다. 결국 정의는 전체의 조화를 통해서 실현될 수 있는 미덕인 셈이다.

그 때문에 이 벽화에서 라파엘로는 세 여인이 제자리에서 저마다의 역할을 골고루 행사하는 조화로운 이상향의 모습으로 정의의 미덕이 무엇인지를 보여 주려 했을 것이다. 정의는 어디까지나 개별의 덕목이 아니라 전체적인 조화의 미덕이기 때문이다. 그것은 르네상스 시대의 인본주의나 신플라톤주의가 지향해 온 정신이지만 라파엘로와 교황 율리우스 2세 역시 교회가 습합해야 할 정신이라고도 생각했을 것이다.

실제로 라파엘로는 피렌체에 온 직후 레오나르도 다빈치풍과 페루지노풍을 습합하는 과정에서 같은 해에 같은 크기로 그린 두 소품 「삼미신」(1504~1505)과 「스키피오의 꿈」(1504~1505, 도판26)을 통해 이미 플라톤이 이상 세계의 실현을 위해 강조하는 세 가지 미덕을 선보인 적이 있다. 특히 「스키피오의 꿈」에서 그는 기원전 202년 한니발Hannibal과 싸워 대승을 거둠으로써 로마인으로부터 일찍부터 존경받아 온 스키피오 아프리카누스Scipio Africanus를 위하여 삼미신에 견줄 만한 여인들을 등장시킨다.

비유컨대 라파엘로는 월계수 나무 밑에서 잠시 잠들어 있는 젊은 기사 스키피오의 오른쪽에 왼손으로 책과 오른손으로

칼을 보여 주고 있는 지혜의 여신 미네르바를, 왼쪽에는 오른손으로 꽃 한 송이를 주고 있는 미의 여신 비너스를 배치시켰다. 다시 말해 1504년 신플라톤주의의 메카인 피렌체에 온 라파엘로는 이 그림을 통해서 책과 칼과 꽃으로 플라톤이 인간 영혼의 세 기능이라고 규정하는 이성reason, 힘force, 열정passion에서 얻어지는 세 가지 덕목인 지혜, 용기, 절제를 실험적으로 상징하고 있는 것이다. 그것은 마치 몇 년 뒤에 향주삼덕을 주제로 하여 그릴 벽화 「시민법과 교회법의 확립」을 예고하려는 듯하다.

3) 요절한 천재의 덫

장미셸 바스키아Jean-Michel Basquiat는 약물 과다 복용으로 28세에 요절했고, 키스 해링Keith Haring은 32세에 에이즈로 죽었으며, 우울증에 시달리던 고흐Vincent van Gogh는 37세에 권총으로 자살했다. 그러면 요절과 천재는 과연 인과적일까? 그것은 아마 과학도 대답할 수 없는 미스터리일 것이다. 적어도 라파엘로 이전의 미켈란젤로와 레오나르도 다빈치는 뛰어난 천재들임에도 요절하지 않았기 때문이다. 더구나 레오나르도 다빈치처럼 대부분의 작품을 미완성으로 남겨 둘 만큼 느긋하고 느린 성격이라면 아무리 천재일지라도 일 때문에 요절하지는 않을 것이다.

하지만 37년밖에 살지 못한 라파엘로의 요절은 그 반대일 수 있다. 그의 때 이른 죽음은 천재성보다도 과도한 욕망과 작품에 대한 욕심 때문이었을 것이다. 그는 플라톤이 강조하던 지혜, 용기, 절제의 삼주덕을 주제로 하여 작품에서는 천재성을 발휘했지만 정작 자신의 삶에 대해서는 그렇지 못했다. 예술에 대한 열정적인 집념과 작품에 대한 과도한 욕망과 집착이 언제나 그를 놓아주지 않았다. 그의 작품이 추구하는 정신이나 철학과

제8장 국가의 천재들: 레오나르도 다빈치와 라파엘로

I. 욕망의 지팡이가 된 철학

그의 실제 생활이 보여 준 이러한 이율배반으로 결국 그의 생애는 단축되었고 자신의 죽음과 맞바꿔야 했다. 하지만 그가 끈질기게 고집해 온 이율배반적 습합이 삶의 요절夭折만 결과한 것은 아니다. 그의 작품 세계에서도 밝고 단조로우며 투시적이고 정태적인 평온미가 그와 반대되는 스푸마토적 기법의 동적 긴장미와 습합하면서 상반되는 유전 인자형이 내재된 표현형phénotype의 작품들을 탄생시켜 왔다. 예컨대 불가피하게 미완성으로 남길 수밖에 없었던 최후의 작품 「그리스도의 변용」(1520, 도판27)이 그러하다.

　　　　거기에는 명암과 원근법에서 독자적인 화풍을 지닌 중부 이탈리아의 움브리아파에서 출발한 태생적 화법 위에 피렌체파와의 습합, 게다가 레오나르도의 영향이 두드러지게 습합되어 있다. 특히 하단부에서 다빈치가 선호하는 그늘shade 기법, 즉 음陰[97]의 단계적 변화로 형상들을 전개시키는 경우가 그러하다. 그 때문에 18세기 말 이탈리아 회화사를 화파畫派별로 정리한 루이지 란치Luigi Lanzi는 『이탈리아 회화의 역사Storia pittorica dell' Italia』(1789)에서 이들을 묶어 〈로마화파〉로 분류했다.

　　　　또한 1648년 이래 니콜라 푸생Nicolas Poussin의 판단 기준을 고수해 온 프랑스 아카데미와 싸워 승리한 로제 드 필Roger de Piles[98]도 라파엘로를 누구보다 높이 평가한다. 그는 『회화의 균형La balance des peintres』(1708)이라는 저서에서 데생, 색채, 구성, 표현 등 네 가지 범주로 회화에 대한 일반적인 평가 기준을 만든 뒤,

97　리오넬로 벤투리는 『미술 비평사』에서 〈회화의 주요한 부분은 네 가지가 있다. 즉 질, 양, 위치, 형상이다. 질이란 그늘, 음이다. 그것도 어느 정도 차이를 포함하고 있는 음이다〉라고 전제하며 일체의 요소를 음으로 환원하려는 데 레오나르도의 원리적 장점이 있다고 평한다.

98　로제 드 필은 회화 작품의 평가와 판단에 대한 프랑스 아카데미의 독점권을 부정하여 나름대로의 평가 기준을 제시함으로써 아카데미와 지속적으로 싸워 온 인물이다. 예콜 데 보자르가 고대를 이상으로 삼아 채색을 무시하고 드로잉만 강조하는 니콜라 푸생의 교육 과정을 고수해 온 데 반대하여 그는 색채의 우위성을 강조했다. 결국 아카데미도 그의 주장을 받아들여 1699년 그를 아카데미에 참여시킴으로써 색채가 대상과 대등하거나 그 이상의 평가 기준이 되는 변혁을 가져왔다.

특히 천재적 습합성이 잘 발휘된 표현 부분에서 라파엘로에게 최고 점수(18점)를 부여한다. 또한 표현 부분뿐만 아니라 데생 부분에서 라파엘로에게만 최고 점수를 준 까닭도 소묘 기법의 습합성과 무관하지 않다.

　　나아가 그는 네 범주의 균형미에 근거하여 평가한 합산 점수에서도 라파엘로에게 미켈란젤로, 다빈치, 티치아노Tiziano Vecellio, 푸생, 렘브란트Rembrandt 등을 16~17세기의 많은 화가들을 제치고 가장 높은 점수를 부여한다. 특히 그것은 그가 「그리스도의 변용」에서처럼 로고스적인 아폴론의 신학 대신 파토스적인 디오니소스의 미학으로 과감하게 변용을 시도했기 때문일 수도 있다. 이러한 변용미에 대해서 고대 그리스 고전의 예찬론자인 니체까지도 〈이 작품의 하반부는 미친 소년과 그를 껴안고 절망하는 부모와 어쩔 줄 모르고 불안해하는 사도들을 묘사하면서 영원한 근원적 고통, 즉 세계의 유일한 근거를 반영하고 있다〉[99]고 『비극의 탄생Die Geburt der Tragödie aus dem Geiste der Musik』에서 주장했다.

　　하지만 로제 드 필이 회화 기법상 네 가지 범주로만 평가했던 것과는 달리 이념적, 철학적인 면에서 보면 라파엘로의 성상주의는 〈서명의 방〉을 장식한 작품들에서 보았듯이 미켈란젤로의 신플라톤주의와 습합함으로써 다빈치적이기보다 미켈란젤로적이었다. 프랑스 아카데미의 원장이었던 궁정 화가 피에르 모니에Pierre Monier도 『데생으로 본 미술사Histoire des arts qui ont raport au dessein』(1698)에서 고전적인 평가이긴 하지만 미켈란젤로와 더불어 라파엘로를 주저하지 않고 르네상스 회화의 정점이라고 평가한 바 있다. 아마도 라파엘로가 데생 기법의 습합에만 그치고 말았다면 모니에는 그를 르네상스 최고의 화가로 평가하지 않았을 것이다.

99　프리드리히 니체, 『비극의 탄생』, 박찬국 옮김(서울: 아카넷, 2008), 81면.

이에 대해 고대 그리스 미술의 예찬론자인 요한 빈켈만 Johann Winckelmann은 모니에의 평가를 두고 〈미술의 본질과 심장부에 침투해서 한 것이 아니다〉라고 하여 상투적으로 (주관적일 수밖에 없는) 미술의 본질에 빗대어 비판한다. 하지만 이념적으로 「그리스도의 변용」을 비롯하여 라파엘로의 많은 성상주의 작품들이 단순히 성서 해석에만 그치지 않고 피렌체의 르네상스가 지향하는 고대 그리스 철학에 대한 이해와 표현에 게을리하지 않았던 것은 분명하다. 그만큼 라파엘로는 신플라톤주의자였다. 또한 피렌체의 곽외에서 그가 보여 준 철학적 습합의 노력 덕분에 많은 작품들이 미켈란젤로에 뒤지지 않을 정도로 신플라톤주의적이었다고 말해도 지나치지 않을 것이다.

나아가 그는 피렌체의 르네상스가 추구해 온 고대 그리스의 인문주의를 자신의 성상주의와 나름대로 습합하고 절충함으로써 (피렌체의 주변인이었음에도) 피렌체 효과를 거둔 대표적 인물이기도 하다. 무엇보다도 그의 지칠 줄 모르는 욕망의 지렛대가 자신을 끊임없이 피렌체 현상 위에 올려놓으려고 노력했다. 그는 타고난 천재성을 발휘한 화가였다기보다 요절하기까지 집념에 찬 노력으로 르네상스의 천재가 된 화가였다. 그는 자유 학예의 보헤미안과도 같았던 다빈치의 천재성과는 달리 습합에 대한 마니아적 강박증을 보여 준 천재였다.

그는 르네상스가 만든 화가이지만 르네상스를 만든 화가이기도 하다. 특히 그의 작품들이 보여 준 철학적 습합성에서 더욱 그렇다. 그러므로 그것들이 피렌체와 르네상스 미술의 철학적 내포內包와 외연外延 모두를 넓히는 효과를 가져다 준 일종의 〈되먹임 현상〉도 간과할 수 없을 것이다.

Ⅱ. 욕망의 표현형으로 본 미술

인간을 인간이게 하는 것은 욕망이다. 생명의
심연에서부터 인간을 움직이는 것은 욕망 밖에
없다. 욕망이란 본래 생득적innate이고 원초적이기
때문이다. 그러므로 욕망은 이성이나 감성
어디에도 제한받지 않는다. 오히려 욕망은
로고스logos와 파토스pathos를 생산한다. 그뿐만
아니라 에토스ethos도 생산한다.
본래 욕망의 근저는 부족이고 결핍이다. 그래서
그것은 정태적이 아니라 동태적이다. 부단히
가로지르려는 욕망은 멈춤이 없다. 결핍으로부터
끝없이 탈주하려desidero 한다. 그것이 생산적인
것도 그 때문이다. 욕망은 삶을 충동하며
생산한다.
또한 욕망의 본질은 대자적對自的이다. 그것은
가로지르려는 매체를 통해 늘 밖으로 열려 있다.
욕망의 현상은 매체를 동반하거나 이용하며
외부로의 배설(표현)을 지향한다. 비유컨대
인간은 연애하며 질투하게 마련이다. 인간의

우정도 선망羨望을 동반한다. 또한 욕망은 대상에
매혹하면서 반발하기도 한다.
이처럼 욕망은 내적 매체가 산출하는 갈등의
격렬한 형태로 배설한다. 그러나 욕망은
생산의 도모를 위해 배설하는 것이다. 배설하지
않으려는 욕망이 없듯이 생산하지 않으려는
욕망도 없다. 욕망의 본성이 배설이라면 그
목적은 생산이다.
또한 모든 욕망은 〈자기에게로 돌아오기〉(이기적
자기 동일화나 자기 회귀)를 바라지 않는다.
자기무화自己無化의 욕망이 아닌 한 그것은
흔적 남기기를 원한다. 자기 보존을 위해
성적(생물학적) 본능이 세로내리기한다면
이성적 욕망이건, 감성적 욕망이건 또는 도의적
욕망이건 욕망은 흔적을 남기기 위해 가로지르기
한다. 이른바 다양한 흔적 욕망들이 인간의
일상적 삶을 지배하고 영위하게 하는 것이다.
예컨대 예지적 애지愛知의 인식 욕망이 낳은
철학이 그렇고, 감성적 가시화의 조형 욕망이
낳은 미술이 그렇다.
그뿐만이 아니다. 미술이 본질을 천착하며
되새김하기 위해 욕망의 현장(조형 공간)에서
철학과 의미 연관Bedeutungsverhältnis을 이루려는

이유도 다른 데 있지 않다. 지금까지 희노애락
하며 삶의 흔적과 더불어 남겨 온 조형 욕망의
파노라마가 미술가들의 스케치북을 결코 닫을 수
없게 해온 까닭도 마찬가지다. 그래서 미술가들의
철학이 흔적 남기기를 욕망할 때마다 조형 공간은
미술 철학의 역사를 그만큼 더 확장해 온 것이다.
피렌체의 미술에서 보았듯이 비로소 사유하고
철학하는 욕망의 학예로서 미술의 다양한 철학적
흔적들이 르네상스 역사를 나름대로 가로지르기
한다. 즉, 모자이크하는가 하면 콜라주하기도
한다. 르네상스가 사유하는 미술의 시대, 철학하는
미술사의 위대한 프롤로그인 까닭이 거기에
있다. 미켈란젤로나 라파엘로 등 욕망의 〈억압과
구속〉에서 풀려나려는 르네상스의 미술가들이
철학에서 더 많은 의식의 〈해방과 자유〉를
요구하고 추구하려 한 이유도 마찬가지다.
철학이나 미술 모두에게 소생renaissance은 곧
잃어버린 주체와 자유에의 갈망이었다. 레테lēthē,
(망각) 강보다도 넓디넓은 천년의 세월 동안
강요되어 온 망각 속에 은폐되어야 했던 자유에
대한 상기anamnesis로 미술은 새로운 철학으로
거듭나며 처음으로 자유를 향유하기 시작한
것이다.

하지만 자유의 처녀지는 시간이 지날수록 향유
욕망과 투쟁하게 마련이다. 특히 르네상스 이후
인간의 정신사가 자유의 투쟁사인 소이所以도
거기에 있다. 누구라도 자유로운 사유의 향유
욕망을 더 이상 억압의 공간으로 되돌리려 하지
않기 때문이다. 그러므로 자유롭게 사유하려는
미술가들의 조형 욕망 또한 줄곧 철학으로
내공內攻하면서도 재현과 표현을, 이른바 조형적
외공外攻을 멈추려 하지 않는 것이다. 시대가
바뀌어도 저마다의 사유와 철학은 조형 욕망의
배설을 끊임없이 충동하기 때문이다. 욕망의
자유로운 배설과 표현에서 존재의 이유와
의미를, 그리고 향유의 기쁨과 희열을 찾아야
하는 미술가들에게 배설할 수 없고 표현되지
않는 욕망은 자기무화와 다름 아니므로
더욱 그렇다.

제1장

유보된 자유와 표류하는 미술

데카르트는 『방법서설Discours de la méthode』(1637)에서 〈우리는 자연의 주인공이자 소유자가 될 것이다〉라고 천명한 바 있다. 이러한 주장은 자연에 대한 인간의 자신감과 욕망의 극치라고 말해도 과언이 아니다. 르네상스의 시공간이 오랜 세월 동안 억압되어 온 인간의 욕망을 그 질곡에서 벗어나게 함으로써 비로소 인간의 역사를 가로지르는 소생의 경계 지대가 되었다면, 근대의 시작은 주체적 자아cogito의 발견과 더불어 자연에 대한 욕망의 표현을 마음 놓고 할 수 있는 시공의 도래를 의미한다. 과학의 힘을 빌어 신의 명령과 주술을 부정하고 나선 주체의 자신감이 철학의 엔드 게임에 열을 올리며 과학과 함께 인간(주체)에 의한, 그리고 인간을 위한 근대정신Modernism이 무엇인지를 〈미술에게도 주문한다.〉 새로운 철학은 새로운 조형 기호들로 수사修辭를 시작하자는 것이다.

1. 욕망의 이동과 17세기

피렌체를 중심으로 한 이탈리아 르네상스에서 보았듯이, 15~16세기 경제적 풍요와 그에 따른 정신적 여유가 가져다 준 예술과 철학의 부활과 소생이 그 시대의 정신으로 자리 잡기까지는 자유 학예와 예술에 친화적인 권력의 후원과 뒷받침이 절대적이었다. 예술과 철학은 사회체를 이끄는 권력과 역사의 주체가 될 수 없었기 때문이다. 예술과 학문이 경제와 정치의 힘을 빌려 총체적 지배권을 행사해 온 종교의 절대 권력과 신학으로부터 인간을 재발견하고 고대 그리스의 인문 정신을 부활시키는 데는 성공했지만, 사회를 이끌어 가는 주체까지는 되지 못했다. 다시 말해 예술과 학문은 부활했지만 권력이 중심과 주변을 가로지르는 관계에서 크게 달라진 것이 없었다.

　　　　주지하다시피 주변이란 늘 불확실하고 불안정하다. 중심 이동에 따라 언제든지 이동되거나 교체될 수 있기 때문이다. 피렌체와 이탈리아에서 르네상스가 지속될 수 없었던 까닭, 나아가 부활의 그 땅에서 근대정신과 근대 문화가 계속될 수 없었던 이유도 마찬가지이다. 정신의 부활을 이끌어 낸 욕망의 지렛대도 그것의 무게 중심이 되어 온 받침대(경제와 정치)가 녹슬고 쇠락해져 욕망을 더 이상 들어 올릴 수 없게 되었다. 중심인 받침대가 낮아지거나 없어지면 지렛대는 적은 무게(욕망)도 더 이상 들어 올릴 수 없게 마련이다.

1) 힘의 가로지르기: 지중해에서 대서양으로

인간의 욕망은 멈추는 법이 없다. 결핍으로부터 탈주하려 하지만 결핍을 메우려고 욕망한다. 그래서 힘은 가로지르며 이동한다. 부단한 힘의 이동, 그것이 곧 욕망 현상이다. 하지만 아득한 신화 시대부터 르네상스 시대까지 세로내리는 동안 서양의 정신과 문화는 고작해야 〈지중해 안에서만〉 자리바꿈해 온 게 사실이다. 한마디로 말해 그것은 지중해인들의 욕망의 가로지르기 현상이었다. 철학과 예술의 창조 → 폐쇄 → 부활의 역사적 종단성도 결국 지중해 연안국(고대 그리스에서 비잔틴을 거쳐 이탈리아까지)을 무대로 하여 때때로 가로지르며 전개해 온 인간 욕망의 드라마에 지나지 않았다.

　　고대의 학문과 예술, 그리고 종교까지 탄생시킨 〈지중해 정신〉[100]이 지브롤터 해협을 벗어나 서구화(대서양화)하는 데는 그토록 오랜 세월이 걸려야 했다. 다시 말해 그것은 17세기에 이르러서야 비로소 지중해를 벗어나게 된 것이다. 종교, 철학, 예술 등 고대에서 르네상스에 이르는 지중해 정신을 유지하고 발전시킬 능력의 부족과 빈곤 때문에 서양의 역사에서 17세기의 이탈리아는 무대와 주인공이 교체되는 역사적 현장이 되어 버린 것이다.

　　이미 1580년부터 이탈리아의 경제는 내리막길을 치달리고 있었다. 모직업과 조선업의 붕괴 등 참담한 경기 침체로 산업 생산과 무역은 최악의 상황을 맞이했고, 그에 따라 이탈리아도 더 이상 세계 무역의 중심이 될 수 없었다. 농업 생산은 인구 증가를 따라갈 수 없었고, 자본과 부의 흐름도 산업에 투자되기보다 미술 작품이나 궁정에 투자하기를 원하는 엘리트들에게로 집중되어

100　고대 그리스·로마 신화를 비롯하여 3학 4과의 자유 학예는 물론 예술과 종교(기독교)까지도 모두 지중해 문화와 정신의 산물이다.

갔다. 도시의 중산층도 자본을 산업이 아닌 토지에만 투자함으로써 자치 정부들은 시민을 먹여 살리는 데 힘이 들었다.

　지방의 경제 사정은 더욱 심각했다. 급속히 늘어난 산적들의 도적 행위가 당시의 사정을 말해 준다. 실업과 가난에 시달리던 지방민들의 다수가 산적으로 돌변했다. 1585년의 보고서에 따르면 〈올해는 로마의 과일 가게에서 볼 수 있는 멜론의 숫자보다 머리 잘린 산적들이 더 많았다〉고 적혀 있을 정도였다. 밀라노에서는 1606년에 3천 개가 넘었던 실크 직조기가 1635년에는 겨우 6백 개에 불과할 정도로 산업은 빠르게 위축되었다. 1620년 이후 교황의 공적 부채도 이전보다 3배나 급증했다.

　그러나 17세기 들어서 이탈리아를 가장 곤경에 빠뜨린 것은 내우외환, 즉 전염병의 유행과 외세의 침공이었다. 각 도시 국가들의 국력이 급속도로 취약해지자 1612년 스페인의 몬페트라의 통치권 장악을 위한 침공을 시작으로, 1615년에는 오스트리아가 베네치아에, 1616년에는 스페인이 나폴리에, 1620년부터 프랑스가 발텔리나에, 1628년에는 만토바에 군대를 보내 1659년까지 크고 작은 전쟁이 발생했다. 설상가상으로 1630년과 1631년 사이에 강한 독성의 새로운 바이러스로 인한 전염병은 피렌체를 비롯하여 밀라노, 베로나, 베네치아 등지의 주민 가운데 3분의 1 이상을 죽음으로 몰아갔다.[101] 한마디로 말해 1천 년 만에 부활한 지중해 문화와 이탈리아 사회가 두 세기를 견디지 못하고 침체의 늪으로 빠져든 것이다.

　정신적으로도 교황의 나라 이탈리아는 여전히 중세의 덫에서 헤어나지 못한 채 근대로 진입할 의욕을 잃었다. 17세기에 들어서도 이탈리아의 도시 국가들은 교황과 군주들의 힘겨루기 사이에서 분산된 에너지를 한 번도 모아 보지 못하고 탈중세를 위해

101　크리스토퍼 듀건, 『이탈리아사』, 김정하 옮김(서울: 개마고원, 2003), 104~106면.

제가끔 진력하다 탈진해 가고 있었다. 그 때문에 모처럼 시도하려던 역사적 엔드 게임의 조짐, 즉 근대를 지향하는 새로운 세계관의 징후조차도 그곳에서는 이내 소멸되었다. 다름 아닌 1616년 2월 26일 교황청의 추기경 위원회가 갈릴레이Galileo Galilei에게 강제로 받아 낸 〈지동설 포기 서약〉이 그것이다.

529년 동로마 제국의 황제 유스티니아누스 1세의 칙령으로 단행된 플라톤 아카데미아(철학원)의 폐쇄가 고대 그리스 정신의 종말을 고하게 했듯이, 〈지동설 포기 서약〉은 이탈리아를 근대로 예인할 여명의 기회조차도 어둠으로 되돌려 놓았다. 안타깝게도 미네르바의 부엉이는 새벽이 오기도 전에 이탈리아의 황혼을 외면해 버린 것이다. 하지만 지동설의 포기, 그리고 (아리스토텔레스와 프톨레마이오스의) 천동설의 강요는 플라톤 아카데미아의 폐쇄보다 더욱 심각한 역사적 병리 현상이었다. 그것은 이탈리아만이 보여 줄 수 있었던 웃지 못할 역사적 희극이었을 뿐더러, 이탈리아가 서양의 역사와 문화에 진 영원히 갚을 수 없는 빚이 되었다.

이처럼 17세기 초기에 지브롤터 해협을 사이에 두고 지중해와 대서양 위에는 황혼과 여명이 교차하고 있었다. 예컨대 갈릴레이의 〈포기 각서〉와 데카르트의 『방법서설』에 투영된 엇갈림이 그것이다. 명암의 대비를 극명하게 보여 주는 이러한 역사적 엔드 게임은 서양의 역사적 시공이 교체되는 시그널인 셈이다. 플러스 울트라의 공간plus ultra인 〈그 너머의 세상〉[102], 즉 근대로 진입하는 상징적인 관문이었던 지브롤터 해협을 빠져나간 힘의 이동과 더불어 드디어 대서양 시대가 열리기 시작했다. 이때부터 스페인을

102 　1479년 통일 국가 스페인의 최초 국왕이 된 이사벨라 1세는 1492년 콜롬버스로 하여금 신대륙을 발견하기 위해 지브롤터 해협을 지나 〈그 너머의 세상〉으로 진출할 것을 명령하면서 지브롤터 해협의 양안(兩岸)에 Plus Ultra가 걸린 깃발을 만들어 주었다. 이후 이것은 대양을 제패하는 스페인의 왕가를 상징하는 문양으로 사용하기도 했다.

필두로 하여 프랑스, 네덜란드, 영국 등 대서양 국가들의 패권 경쟁이 시작된 것이다. 이것은 자력으로 지브롤터 해협을 벗어나지 못한 이탈리아가 17세기 이후 세계를 향한 식민지 경쟁에 참여하지 못한 이유이기도 하다.

2) 간계한 이성과 만들어진 신

유일신과 예수 그리고 교황으로 이어진 절대적 권력 구조하에서는 상대적, 제한적일 수밖에 없었던 다수자의 일상적 욕망은 그 사슬에서 완전히 벗어나기도 전에 또 다른 속신俗神의 수중으로 넘어갔다. 신으로부터 벗어난 인간의 욕망을 자유롭게 향유할 여유도 없이 이번에는 지상의 절대 권력들이 힘에 의한 역사의 가로지르기를 기다리고 있었던 것이다. 17세기 이전 소수의 교회 권력에 대한 다수자의 절대적 신앙이 순진무구한 이성의 자발적 요청에 의한 것이었다면, 그 이후 국가 권력을 통한 군주들의 지배 욕망은 중세를 통해 절대 권력을 학습해 온 간계한 이성의 계략적 모방으로 이어졌다. 한마디로 말해 통치자의 지배 권력을 절대화하기 위해 신수권神授權으로 위장하려는 귀족과 지배 엘리트(부르주아지)들, 그리고 성직자들의 간계한 이성과 군주의 지배 욕망이 야합하여 국왕을 지상의 신으로 만들어 낸 것이다.

　　예컨대 이미 교황의 신수권이 약화되기 시작한 16세기 말 이래 영국의 제임스 1세는 왕위에 오르기도 전에 〈자유로운 군주국의 진정한 법〉(1598)이라는 글을 통해 〈왕은 지상에서 신의 대리자이므로 왕권에는 제한이 없다〉고 하며 왕의 절대 권력을 천명한다. 더구나 즉위한(1609) 후에 그는 〈왕이 신으로 불리는 것은 타당하다. 왜냐하면 왕은 지상에서 신의 권력과 같은 권력을 행사하기 때문이다. 왕은 신민을 심판한다〉고 하여 국왕의 신격화를

강조할 정도였다.

하지만 이러한 권력의 가로지르기 환상, 즉 권력 환상과 신권 망상은 당시 프랑스의 절대 군주에게 더욱 두드러졌다. 그것은 1610년 암살당하기까지 〈왕권은 신에 의해 수립된 것이므로 아무런 제한도 받지 않으며, 신의 대리자로서 신에 대해서만 책임이 있다〉고 주장한 앙리 16세로부터 시작되었으며, 이른바 태양왕이라고 불리는 루이 14세(재위: 1643~1715)로 하여금 〈짐이 곧 국가다L'État, c'est moi〉라는 망상에 빠져들게 했다. 그가 72년간이나 베르사유 궁전 속에서 각종 호사를 누리며 광희에 탐닉할 수 있었던 것도 바로 그 때문이었다.

1789년 대혁명이 일어나기 이전까지 프랑스의 절대 왕정은 절대 권력을 소유한 국왕뿐만 아니라 폭넓게 지배 계층을 형성한 여러 종류의 귀족들의 시대이기도 했다. 무려 4천 가문이 넘는 궁정 귀족들과 지방의 향신gentry을 비롯한 지방 귀족들이 그들이다. 그들은 혈통과 가문에 대한 자부심, 명예에 대한 숭배, 특별한 종족에 속한다는 선민의식을 내세워 평민들과 사회적 거리를 두면서 각종 혜택을 독점하는 특권 계급이었다. 궁정 귀족들은 군대와 행정 관료의 고위직을 독점하는가 하면 연금이나 특별 하사금을 독차지하면서 작위의 대물림을 통해 귀족 가문의 혈통을 이어 갔다. 대혁명이 일어난 1789년 무렵 귀족의 수는 대략 35만 명(인구의 1.5퍼센트)이나 되었고, 그들이 차지한 토지도 전체의 20~25퍼센트(성직자는 10퍼센트, 부르주아지는 30퍼센트)에 이를 정도였다.[103] 이러한 귀족 지배 체제를 만든 장본인은 루이 14세였다. 동시에 그는 이러한 시스템에 의해 〈만들어진 신〉이기도 했다. 파벌 경쟁으로 인해 무정부 상태였던 루이 13세의 치하(1610~1643)에 비해 그가 72년간이나 태양왕의 절대 왕정을 유

103 로저 프라이스, 『프랑스사』, 김경근·서이자 옮김(서울: 개마고원, 2001), 86~87면.

지할 수 있었던 것도 이전의 왕들과는 차별적인 통치 체제, 즉 신의 축성을 받은 국왕으로서 궁정 귀족들을 고위 관료, 지방 총독, 군사 고위직 등에 임명하는 등의 절대권을 행사할 수 있었기 때문이었다. 특히 군대는 더 이상 귀족들의 수족이 아니라 철저히 국왕의 군대였다. 그뿐만 아니라 전능한 속신으로서 국왕의 이미지를 구축하기 위해, 더구나 태양왕의 눈부신 이미지를 각인시키기 위해 그는 화려하고 거대한 베르사유 궁전 안에서 신비스럽게 통치하고 싶어 했다. 절대주의 앙시앵 레짐Ancien Régime의 정치 제도가 탄생한 것이다.

2. 궁정 아카데미와 형식적 합리주의

대체로 절대주의가 안으로는 신비주의로 무장한다면, 겉으로는 호치주의豪侈主義로 옷 입는다. 어떤 호사가에게도 뒤지지 않았던 루이 14세가 그런 인물이었다. 예컨대 그가 누린 호치들 가운데 대표적인 것이 베르사유 궁전의 건립과 왕립 미술 아카데미의 설립이다. 무려 1천4백 개의 방이 있는 로마의 바티칸 궁전과 그 안에 위치한 시스티나 대성당이 교황의 절대적 권위와 이탈리아 르네상스 미술의 정수를 과시하고 있듯이, 프랑스의 태양왕도 지상의 절대 권력을 과시할 그에 못지않은 상징물을 갈망했다.

1) 궁정 미술 시대와 베르사유

마침내 루이 14세는 1662년 루이 13세의 수렵장이었던 베르사유 궁을 확장하여 유럽의 어떤 궁전도 압도할 만큼 화려하고 호화로운 궁전을 새로 짓도록 명령했다. 총 길이 680미터나 되는 궁전 전체의 건축 설계는 루이 르 보Louis Le Vau가 맡고, 내부의 건축 설계는 아르두앙 망사르Jules Hardouin-Mansart가 맡았다. 드넓은 궁전의 아름다운 조경 설계를 위해 르 노트르André Le Nôtre가 동원되었는가 하면, 당시 최고의 극작가 라신Jean Racine과 몰리에르Molière도 자문을 맡았다. 특히 궁전 내부의 천장과 벽의 구조와 장식은 수석 궁정 화가인 샤를 르브룅Charles Le Brun이 맡았다. 이미 왕립 미술 아카데미의 설립을 위한 12명의 발기인 가운데 한 사람이었던 그는 루

이 14세의 총애를 받아 1662년에 귀족이 되었고, 궁전의 공사가 시작된 이듬해부터 왕립 미술 아카데미의 관장직을 맡아 궁전 내부의 장식을 책임져 왔다.

그는 1642년부터 4년간 로마에서 유학하는 동안 교황 율리우스 2세가 즉위하면서 바티칸 궁전 안에 새로 마련한 네 개의 방에 대하여 직접 감상하고 경험해 온 터라 베르사유 궁전도 〈거울의 방〉을 비롯해서 〈평화의 방〉과 〈전쟁의 방〉으로 꾸몄다. 또한 바티칸 궁 안의 네 개의 방 가운데서도 교황이 주요 업무를 수행할 〈서명의 방〉에다 라파엘로가 신학, 철학, 법학, 예술 등을 상징하는 네 개의 벽화를 장식함으로써 르네상스 시대의 철학과 미술의 진수를 보여 주려 했듯이, 르브룅도 궁전의 중앙에 〈거울의 방〉을 바로크 미술의 전시장으로 만들려 했다. 길이 73미터, 넓이 10.5미터, 높이 13미터의 크기에다 17개 벽면에 대형 거울 17개를 비롯해 578개의 거울로 된 휘황찬란한 아케이드 형태였고, 천정과 벽면을 프레스코화로 장식하여 그 호화로움이 바티칸의 〈서명의 방〉에 견줄 바가 아니었다.

또한 라파엘로가 〈서명의 방〉을 자신의 벽화로 장식했듯이 르브룅도 〈거울의 방〉에 「네덜란드에 공격 명령을 내리는 왕」(1672, 도판28), 「땅과 바다를 무장시키는 왕」(1672) 등의 프레스코화로 천정을 장식했다. 르브룅이 그린 작품들의 주제는 직간접으로 태양왕을 영웅화, 신격화하기 위한 것들이 주류였다.(도판 28, 29) 물론 그것은 르네상스가 남긴 후유증이기도 한 인위적이고 과장된 표현 방식의 마니에리스모manierismo[104] 양식에서 벗어나기 위해 돌파구로 택한 니콜라 푸생Nicolas Poussin의 역사화 강박증에서 받은 영향이었다. 하지만 그가 루이 14세를 위한 영웅주의 역

104 이탈리아어 maniera(수법)에서 나온 manierismo는 영어의 mannerism에 해당한다. 즉 독창성이 결여된 기존의 수법을 답습하는 르네상스 과도기의 미술 양식이다.

사관에 지나치게 빠진 탓이기도 하다. 이처럼 역사의 본질에 대한 역사 철학의 부재나 빈곤한 역사관이나 역사주의가 범하는 오류를 왕립 아카데미 미술가들이 답습하고 있었다.

2) 왕립 아카데미와 예술의 역사화歷史化

루이 14세가 누린 또 다른 호사豪奢는 이미 루이 13세 때부터 이어지는 궁전의 살롱을 통한 예술 욕망의 향유였다. 더구나 무능한 루이 13세와 무엇이든 차별화를 원하는 루이 14세를 위해 궁정 화가들이 왕립 미술 아카데미Académie Royale des Beaux-Arts를 설립하려한 것은 자연스런 현상이다. 하지만 초기의 왕립 아카데미 미술은넓은 의미에서 포스트르네상스 현상이나 다름없다. 신플라톤주의에 충실한 르네상스 미술에 경도된 이들이 로마에 머물면서 그것을 당시 프랑스의 지적 분위기나 정치 현실과 습합하려 했기 때문이다. 특히 일찍부터 로마에서 유학한 탓에 미술에서 철학의 중요성을 누구보다 잘 간파한 니콜라 푸생Nicolas Poussin이 대표적인인물이었다.

　1624년 로마로 간 푸생은 1640년 루이 13세의 요청으로 2년간 파리에 돌아왔을 뿐 줄곧 로마에 거주하면서 브론치노Il Bronzino, 바사리, 틴토레토Tintoretto, 베로네제Paolo Veronese 등의 마니에리스모 양식뿐만 아니라 17세기 들어 각국에서 폭넓게 전개되기 시작한 〈반反마니에리스모〉라는 새로운 회화 운동에 대해서도 잘 알게 되었다. 파노프스키Erwin Panofsky가 〈신플라톤주의적 예술 형이상학의 대변인〉이라고 불렀던 잔 파올로 로마초Gian Paolo Lomazzo[105]를 비롯해서 이념, 이성, 진리, 우아미, 형체 등으로

105　로마초는 『회화 전당의 이념Idea del tempio della pittura』(1590)에서 미술계를 태양계에 비유하여 태양인 다빈치를 중심으로 미켈란젤로를 토성, 과텐치오 페라리를 목성, 폴리도로 칼다라를 화성, 라파엘로를 금성, 만테냐를 수성, 그리고 티치아노를 달로 간주했다. 맹인이었던 그가 단지 명상과 심상에 의존하여 우주와

이뤄진 예술 과학의 성립을 주장하며 마니에리스모에 반대한 안니 발레Annibale Carracci와 아고스티노 카라치 형제Agostino Carracci[106]—— 벨로리는 〈라파엘로 이후 장인들이 타락했기 때문에 신이 회화 의 부흥자로서 안니발레를 보냈다〉고 평할 정도였다 ——『조각, 회화, 건축의 이념Idea dei scultori, pittori et architetti』(1607)을 통해 바 사리의『미술가 열전』을 혹평한 로마 아카데미의 초대 원장 페데 리코 추카리Federico Zuccari, 그리고 푸생에게 철학과 예술의 이념을 제공한 조반니 피에트로 벨로리Giovanni Pietro Bellori가 새로 출범하 려는 프랑스 왕립 미술 아카데미의 주요한 습합 상대들이었다.

이들 가운데서도 주로 벨로리가 프랑스 왕립 미술 아카데 미의 이념적 다리bridge였다면, 푸생은 초기의 미술 아카데미가 추 구하는 철학적 모범이자 미학적 모델이었다. 마니에리스모에 반 대하는 고고학자 벨로리의 라파엘로 연구에서 나타나는 르네상 스 미술의 이념적, 철학적 보편성의 발견, 즉 감각적인 색채나 진 기함에만 관심을 갖는 대중의 무지와 대조적으로 철학적 이념이 나 이성적 진리와 신의와의 관계를 더 강조하던 이탈리아식 표현 의 발견이 그것이다. 또한 〈서명의 방〉을 장식한 네 개의 작품들에 서 보았듯이 라파엘로야말로 나름대로 소화한 철학적 이념과 자 연에 대한 해석을, 다시 말해 이념적 창의성과 애정의 표현 그리고 모방의 우아함을 훌륭하게 조화시켰다는 안니발레 카라치의 평 가를 벨로리가 지지하는 까닭도 마찬가지다.

하지만 벤투리는 〈안니발레 카라치의 체계를 완성하고 벨

미술 세계의 구조적 연관성을 밝혔을 뿐 실제로 시각 예술의 토대인 감각적 경험 세계와 무관한 미술 이론을 주장했지만 그의 개념적이고 이념적인 미술론은 훗날 프랑스 아카데미에 적지 않은 영향을 끼친 바 있다.

106 동생인 안니발레는 라파엘로의 이념과 자연의 통일을 강조하는가 하면 형인 아고스티노는 로마의 소묘법(미켈란젤로의 에너지와 라파엘로의 비례와 조화를 통해 보여 준)을 강조하여 명암과 색채를 강조 한 티치아노나 틴토레토 같은 베네치아파와 대조를 이루었다. 이처럼 카라치 형제는 그들이 지향하는 합 리주의 정신 때문에 순수한 질서와 귀족적 우아함을 강조하는 대신 색채에 대해서는 곡해와 이해 부족을 드러냈다. 그들이 시대의 요청에 귀기울이지 못했다는 비판을 자초한 것도 그 때문이었다.

로리의 관념을 구체화한 미술가는 철학적 화가인 푸생이었다〉[107]고 주장한다. 푸생은 그들이 라파엘로 연구에 보여 준 이론 체계와 관념을 습합하여 자신의 회화 이론이나 회화관에서 그것을 나름대로 이념화하고 철학화하려 했기 때문이다. 하지만 성상주의와 신플라톤주의의 절묘한 조화를 이루려고 한 라파엘로의 회화관과는 달리 푸생의 회화관은 역사주의historicism와 영웅주의heroism를 조화하려는 의도가 더욱 두드러진다.

벤투리에 의하면 푸생에게 있어 〈회화는 자연이라는 한계에 의하여 형체를 갖고 있는 사물들에 관한 어떤 관념이기 때문에, 화가의 모방 관습은 합리적 교리에 의해 규제될 경우에만 타당하다. 회화의 주제는 인간의 행위이며, 동물이나 기타 자연물은 그것에 부수하는 방식으로만 존재한다. 그에게 있어 행위란 곧 모방mimesis을 뜻한다. 말재주, 즉 화법話法의 기교와 마찬가지로 회화에서의 행위란 화려한 솜씨에 해당한다. 예컨대 화가가 《뛰어난 수법grand goût》을 지니려면 주제가 영웅적인 행위와 같이 위대해야한다. 사소한 것을 버리고 일체의 비천한 모티브들을 제외시키며, 본질적인 개념, 자연스런 구도, 명확하게 개인적인 양식, 수법, 취미를 갖고 재현되지 않으면 안 된다.〉[108]

푸생은 본래 이탈리아의 미술, 나아가 고전주의와 결별하기 위해 역사주의와 영웅주의를 강조했지만 자신의 속내와는 달리 그의 회화관은 이처럼 라파엘로, 카라치 형제, 벨로리 등 이탈리아의 미술을 다리로 삼아 고대 그리스·로마로의 시간 여행을 떠나고 말았다. 특히 그는 로마를 모범으로 하는 고전주의로 회귀한 것이다. 그의 회화는 「아폴론과 다프네」(1625, 도판30)나 「포세이돈과 암피트리테의 승리」(1635경, 도판31)에서처럼 철학적 관념

107 리오넬로 벤투리, 『미술 비평사』, 김기주 옮김(서울: 문예출판사, 1988), 148면.
108 리오넬로 벤투리, 앞의 책, 153면.

과 양식의 고향이 신과 인간 그리고 자연의 장엄한 질서를 서사적으로 역사화한 고대 그리스·로마의 신화와 역사에 있다고 생각했기 때문이다. 그의 작품들이 채색주의의 즉흥적인 감각보다 치밀한 구도와 계획에 의한 이상과 현실의 조화를 강조하는 까닭도 거기에 있다.

예컨대 영웅들에게 씌우는 월계관을 상징하는 월계수로 변신한 다프네에 대한 태양신 아폴론의 사랑을 서사화敍事畫한 「아폴론과 다프네」가 그렇다. 〈당신의 잎사귀는 모든 영웅을 상징하게 될 것입니다〉라고 말하는 아폴론의 욕망 신화를 푸생은 영웅의 서사화로 재현하면서 그가 강조하는 모방mimesis과 뛰어난 수법grand goût을 최대한 실험하고 있다. 이점은 「포세이돈과 암피트리테의 승리」에서도 마찬가지다. 이 작품은 무엇보다도 1642년까지 루이 13세의 재상을 지낸 리슐리외 추기경이 프랑스의 정치적 야망을 우회적으로 드러내기 위해 주문한 역사화이기 때문이다.

다시 말해 이 작품은 〈지중해에서 대서양으로〉 힘의 이동을 가져온 해양국으로서 프랑스의 위대함을 기리기 위한 것이었다. 즉, 바다를 지배하는 신 포세이돈에게 납치되어 온 바다의 여신 암피트리테Amphitrite[109]를 중앙에 배치한 이 신화적 서사는 속인들의 달콤하고 정념적인 로맨스의 서사가 아니다. 거기에는 사랑의 신 에로스가 암피트리테 머리 위를 덮고 있는 먹구름 속에서부터 여신의 좌우에 3명씩 등장하여 그녀와 위대한 바다의 신 포세이돈과의 결혼을 예고하고 있다. 「아폴론과 다프네」에서도 에로스를 상징하는 큐피드(그리스 신화로는 에로스)의 화살이 아폴론을 겨냥하듯, 여기서도 활을 든 큐피드가 포세이돈을 향함으로

109 암피트리테는 바다의 여왕이다. 포세이돈은 낙소스 섬에서 춤추고 있는 그녀를 보자 첫눈에 사랑에 빠졌지만 그녀는 그를 뿌리치고 도망쳐 거인 신 아틀라스에게 도움을 청한다. 그러자 포세이돈은 바다의 동물들을 풀어 그녀를 찾아나선다. 마침내 이루카가 그녀를 발견하고 열심히 설득한 끝에 포세이돈과의 결혼을 승락받는다. 그녀와 결혼한 포세이돈은 그 보답으로 이루카를 하늘로 올려보내 별이 되게 했다.

써 포세이돈이 결국 자신을 한사코 회피하던 암피트리테를 아내로 삼게 될 것임을 시사하고 있다. 푸생은 바다의 거친 풍파에도 겁내지 않는 포세이돈처럼 앞으로 펼쳐질 역사의 어떤 소용돌이 속에서도 대양大洋 국가 프랑스의 역사적 승리를 예언하고 싶어 하는 것이다.

이렇듯 푸생에게 회화는 기독교의 성인이나 위대한 영웅과 위인들의 숭고한 역사를 주제로 할 때 비로소 도덕적이고 형이상학적일 수 있다. 그의 작품들이 주로 고대 그리스·로마 신화에 등장하는 신들의 거대 서사를 주제로 삼는 까닭도 매한가지다. 그에게 역사적 감동이나 이념적, 원리적 자극을 주지 못하는 자연의 사소한 감각 대상들에 대한 재현은 자연을 눈속임하는 저급한 장식 행위에 불과하기 때문이다. 특히 정물화나 풍경화, 또는 초상화가 그렇다.

역사화는 인간의 고귀한 정신과 위대한 역사를 가르치는 텍스트가 됨으로써 미술도 어떤 학문보다 못하지 않는 교훈적이고 도덕적인 자유 학예가 될 수 있게 한다. 이에 반해 정물화나 풍경화, 동물화나 초상화는 한갓 자연의 아름다움에 대한 그럴듯한 모방이거나 모사에 지나지 않다는 것이다. 자연에 대한 뛰어난 재현은 인간을 감탄하게 할 뿐 감동시키지는 못한다. 예컨대 「모나리자」가 아무리 아름답고 자연스러울지라도 그것은 도덕적일 수 없고, 더구나 위대하지도 않다.

하지만 중요한 사실은 푸생의 이러한 회화관이 그 자신에게만 그치는 것이 아니라는 점이다. 그것은 푸생이 앞으로 지대한 영향을 미치게 될 프랑스 왕립 미술 아카데미의 행로뿐만 아니라 긍정적이든 부정적이든 17세기 바로크 미술의 경향도 예단할 수 있게 하는 가늠자가 되기 때문이다. 이처럼 신학에서 정치학(절대 군주론)으로, 그리고 교회에서 궁정으로 미술의 주제와 주체,

대상과 공간이 바뀌었지만 회화에서의 이념적 거대 서사는 여전하다.

권력의 주체가 달라졌다 하더라도 권력과 예술의 예속 관계는 교회와 교황이라는 매개체가 없어진 탓에 더욱 강화된 것이나 다름없다. 미술은 오히려 절대 권력이 욕망을 배설(향유)하려는 우선적인 도구가 되었기 때문이다. 교황과 교회를 위한 장식물이었던 미술도 르네상스로 얻은 욕망의 자유를 누려 볼 겨를도 없이 왕권의 수중으로 넘겨지게 되었다. 미술가에게는 모처럼 숨쉴 수 있는 제3의 여유 공간이자 도약을 위한 사색지대였던 피렌체의 플라톤 아카데미아가 프랑스 왕립 미술 아카데미로 바뀌면서 강제된 성화 시대 대신에 역사화 시대가 개막된 것이다. 유일신의 역사이건 절대 군주의 역사이건 절대 권력의 회화는 변함없이 역사화이어야 하기 때문이다.

프랑스 왕립 미술 아카데미의 정신적 지주이자 아카데미 작품의 판단 기준이 된 인물은 니콜라 푸생이지만 아카데미를 설립한 공신은 샤를 르브룅과 앙드레 펠리비앙André Félibien이었다. 실제로 이들이 푸생에게 받은 고대에 대한 영향과 회화에 대한 교감은 1648년 프랑스 아카데미가 문을 열기 전에 이미 로마에서 함께 거주하면서 자연스럽게 이루어졌다. 르브룅이 1642년부터 4년간 로마에서 유학하는 동안에, 그리고 펠리비앙이 바티칸 주재 프랑스 대사의 수행원으로 로마에 거주하는 동안 푸생에게 지도받거나 교류하면서 그와 인연을 맺어 왔던 터였다.

하지만 이들 두 사람 가운데서도 왕립 미술 아카데미의 주요한 특성은 프랑스의 바사리로 평가받는 펠리비앙에 의해 이루어졌다. 총체적인 운영은 원장으로서 이전부터 루이 14세의 총애를 받아온 화가 르브룅이 맡았지만, 구체적인 프로그램은 고대 미술사와 미술 이론에 밝은 펠리비앙의 몫이었다. 그의 주장에 따르

면 회화에서의 이상적인 아름다움은 회화의 여러 요소 가운데서
도 특히 구성에 달려 있다. 작품의 구성은 구체적인 제작에 앞서
상상력에 의해 이루어지기 때문에 정신적인 것이다. 그에 비해 실
제 제작에 해당하는 소묘와 색채는 회화의 요소에서 저급한 부분
에 속한다. 소묘보다 색채가 더욱 그러하다. 소묘는 역사나 우화,
또는 표정을 재현하지만 색채는 그렇지도 못하기 때문이다. 그러
므로 색채는 과학적으로도 규정될 리가 없다.

　　　이렇듯 그에게 있어서 회화의 진수는 상상된 행위들의 표
현에 있다. 특히 인간의 형상이란 신이 만든 가장 완벽한 작품이
므로 인간들의 대사건을 그리는 화가가 가장 탁월한 자이고, 움직
임이 없는 죽은 사물보다는 살아 있는 동물을 그리는 화가가 다음
차례이며, 그다음은 풍경을 그리는 화가다. 맨 마지막 차례는 꽃
이나 과일(정물)을 그리는 화가로서 존중의 위계가 정해져야 한다
고 생각했다.[110] 『완전한 회화의 이념L'idée de la peinture parfaite』(1699)
에서 그는 이상적인 아름다움은 물리적인 조화나 기하학적 비례
만을 따진 감각미에 있기보다 영혼을 담은 우아미에 있다고 주장
했다. 이토록 그가 생각하는 이상적인 모방mimesis과 뛰어난 양식
grand goût은 푸생과 마찬가지로 이념적인 것이다. 그는 주제의 고귀
함을 무엇보다 우선적으로 따지기 때문이다.

　　　이처럼 이념적인 역사화 시대의 개막은 르네상스 미술보다
지나치게 영웅주의적일지라도 인간 중심주의humancentrism로의 진일
보나 다름없다. 르네상스 미술이 신앙에서 이성으로, 신학에서 인
간학으로, 성상주의iconism에서 인문주의humanism로 거시적인 욕망
을 일대 전환하는 계기를 마련하고도 실제로는 그것의 중심 이동
에 성공하지 못한 채 절충적인 혼재 상태에서 끝나 버린 데 비하
면, 아카데미 미술은 인간들의 거대 서사인 역사화를 이념화하면

110　Udo Kultermann, *Geschichte der Kunstgeschichte*(Frankfurt: Prestel Verlag, 1996), p. 35.

서 주제의 중심을 인간사로 과감하게 가르지르기한 것이다.

하지만 이것을 주제의 중심 이동과 동시에 이것은 17세기 왕립 아카데미 미술의 한계를 보여 주는 것이기도 하다. 그것은 미술의 주제가 되는 독립 변수indépendance variable의 불합리성과 불안정성 때문이다. 다시 말해 17세기의 정신 현상이나 시대정신(종속 변수)을 가로지르며 결정하는 미지수 X와도 같은 독립 변수는 절대 왕정의 역사성에만 국한되지 않기 때문이다. 본래 독립적인 변수는 고정적이지 않을 뿐더러 안정적일 수도 없다.

그것은 상대적이고 가변적이다. 그래서 개방적이고 독립적인 것이다. 하지만 왕립 아카데미 미술이 고집하는 독립 변수인 권력에 의한 역사적 이념이나 이데올로기는 그와 반대로 폐쇄화, 절대화하려 했다. 그것은 아마도 태양왕의 위업을 미화하며 역사를 설득력 있게 가로질러야 하는 궁정 화가들의 과제 때문이었을 것이다. 또한 그것은 절대 군주의 자리매김에 대한 17세기 미술의 고뇌였기도 하다.

근대를 개막하는 17세기 정신의 주류는 객관적 사실에 근거한 자연에 대한 이해를 촉구하는 과학주의scientism와 일체의 사유와 판단이 이치에 합당해야 하는 이성적 합리주의rationalism였다. 소수 지배 계층의 전유물인 영웅주의보다 이것들은 17세기의 다수자가 지향하는 보편 정신이나 다름없었다. 즉, 이것들이 곧 근대 정신을 결정하는 주요한 독립 변수였다.

그러므로 집단의 역사와 개인의 도덕을 관념화해야 하는 궁정 예술가들은 자신들의 영웅주의 역사관의 토대에 당시의 시대정신과 엇갈리는 이념과 철학을 마련해야 했다. 절대 권력을 위해 자유의 유보를 합리화해야 하는 이념의 구체화와 철학화가 필요했던 것이다. 푸생을 비롯한 그 후예들이 내세운 이른바 형식적 합리주의가 그것이다. 더구나 아직도 신의 관념과 같은 생득 관념

을 어떤 관념보다 상위에 두거나 우선시하려는 데카르트, 스피노자, 라이프니츠의 이성적 합리주의와 동시에 공존해야 하는 궁정 예술가들에게 고전주의와 영웅주의를 결합시킨 형식적 합리주의라는 일방통행로는 역사적 강박증으로 작용했다.

사실상 역사적 강박증은 미술사를 관통하는 드러나지 않는 고질병이기도 하다. 역사를 모르거나 도외시하는 미술가가 아닌 한 절대자에 대한 신앙이나 주체자로서 역사적 강박증은 철학이 빈곤할 때마다 은연중일지라도 두드러지게 작용하게 마련이다. 그때마다 미술가들은 고대 그리스 신화에 대한 신비주의적 향수에 빠져들기 쉽다. 중세 기독교의 절대주의 신앙이나 플라톤 철학에서 벗어난 정신적 공백 지대와 공황 상태를 순식간에 가로지르며 점령한 영웅적 인격신에 대한 역사화의 출현이 그것이다.

하지만 그것은 이념적으로는 성상주의에서 고전주의로 시대를 상향하고, 표현 양식에서는 성화에서 역사화로 하향하면서 오랜 동안 억압된 채 잠복해 있던 역사 강박증이 영웅주의의 힘을 빌려 어느 때보다도 적극적으로 표출된 것이나 다름없다. 벤투리는 푸생을 두고 자신의 이론으로 새롭게 무장했지만 완벽한 비율과 안정된 구도를 포기하는 대신 고의로 신체의 비율을 늘리고 몸을 비트는 마니에리스모 양식의 전형적 재형성자들 가운데 최고의 화가[111]라고 폄훼하는 까닭도 다른 데 있지 않다.

또한 로제 드 필Roger de Piles은 페테르 파울 루벤스Peter Paul Rubens를 하늘에서 파견된 사자使者라고 치켜세운 한편, 푸생을 가리켜서는 지나치게 고대에 경도된 탓에 〈돌로 변해 버렸고 그로 인해 무언가 인간성이 결여되어 있다〉고 혹평하는 이유도 마찬가지다. 왜냐하면 젊은 시절 이탈리아의 베네치아에서 유학한 플랑드르의 화가 루벤스의 작품은 마니에리스모의 아류亞流임에도 불

111 리오넬로 벤투리, 앞의 책, 140면.

구하고 푸생파에게서 볼 수 없는 인간과 자연의 모습들이 적지 않기 때문이다. 루벤스는 푸생만큼 이념적이거나 철학적인 화가는 아니었어도 작품 주제의 독립 변수가 푸생보다 많은 화가였다. 예컨대 기독교의 성화나 고대 그리스·로마 신화를 주제로 한 역사화가 아니더라도 자화상을 비롯하여 그의 「두 아들」과 딸 「아이의 얼굴: 클라라 세레나 루벤스의 초상」(1618, 도판32), 「모피를 두른 여인」(1638경, 도판33) 등 수많은 인물의 초상화 그리고 「냇물을 건너는 짐수레가 있는 풍경」(1616), 「스테인 성」(1636) 등의 풍경화가 그 변수들이었다.

3. 스페인의 왕립 아카데미와 궁정 미술 시대

프랑스의 왕립 미술 아카데미는 이탈리아의 르네상스를 젖줄로
한 프랑스 고전주의의 산실이었다. 미켈란젤로와 다빈치의 고
전주의 작품들을 비롯하여 르네상스의 승리를 상징하는 「아테
네 학당」과 르네상스 고전주의의 정점이라고 할 수 있는 「그리스
도의 변용」과 같은 라파엘로의 고전주의 견본들 — 하지만 이들
3인이 열어 놓은 진정한 고전주의의 길은 1520년에 끝남으로써
불과 20년도 이어지지 못하고 마니에리스모가 그 길을 차지하기
시작했다 — 을 통해 자연스럽게 삼투되었기 때문이다.

　　　왕립 아카데미의 미술은 이념에서는 스스로를 다스릴 수
있는 자제력과 규칙을 철저히 지켜야 하는 엄격함으로 인해 고전
주의적이지만, 양식에서는 고전주의의 정적이고 아폴론적인 것과
는 대비적으로 동적이고 디오니소스적인 점에서 바로크Barrueco(포
르투갈어로 불균형의 일그러진 진주 형상)적이다. 냉정한 논리
와 질서, 고대의 엄밀한 재발견보다 곡선이나 사선의 남용, 장식
의 과다, 비이성적인 힘과 야생적 생명력, 희열과 황홀, 전대미문
의 정열 등도 마다하지 말아야 한다. 궁정 화가들은 이상과 현실,
이성과 야성, 모방과 창조를 겸비해야 하는 이율배반에 익숙해져
야 했다. 군주와 귀족을 위해 존재해야 하는 궁정 화가들의 태생
적 운명이 성상주의와 마찬가지로 에콜 데 보자르의 아카데미즘
을 자유 의지를 뒤로 하는 의지 결정론에 따르게 했다.

　　　왕립 미술 아카데미는 프랑스만이 아니라 스페인, 네덜란

202

203

드, 영국 등 대서양의 패권을 다투는 17~18세기 절대 왕정들의 권력 과시를 위한 전시 장치나 다름없었다. 나라마다 절대 권력을 정당화하기 위해 궁정 화가들을 동원하여 생산해 낸 역사화 신드롬도 마찬가지다. 르네상스 말기의 이탈리아 화가들이 르네상스 미술과의 엔드 게임을 위해 시도한 마니에리스모 현상이 양식상의 차별화를 위한 것이었다면 역사화 신드롬은 이념적 차별화를 위한 것이었다.

　　　궁정 화가들은 왕립 미술 아카데미가 설립되기 이전에도 존재했지만 아카데미의 설립으로 개인의 일상과 작품 활동을 위한 안식처를 확보한 것과 동시에 국가 교육 기관의 일원으로서 의무와 책임도 함께 넘겨받았다. 예컨대 스페인의 궁정 화가들과 산 페르난도 왕립 미술 아카데미가 그러하다. 엘 그레코El Greco, 디에고 벨라스케스, 프란시스코 데 고야Francisco de Goya로 세로내리는 궁정 미술도 프랑스의 왕립 아카데미즘만큼 엄격하지는 않았지만 예외가 아니었다.

1) 불운한 시대의 궁정 화가: 벨라스케스

베네치아 공화국의 크레타 섬에서 태어난 엘 그레코는 베네치아와 로마를 거쳐 35세에 스페인의 톨레도에 정착하여 40년 가까운 세월을 보내며 스페인 궁정 미술의 초석이 되었다. 하지만 그의 작품은 티치아노의 제자였던 탓에 다분히 자유롭고 원시적인 베네치아의 화풍이었고, 마니에리스모적인 양식이었다. 그 역시 17세기의 대서양 국가들의 궁정 미술을 가로지르는 이탈리아의 화풍畵風 앞에 노출되어 있었다. 무엇보다도 역동적이고 자의적인 기독교 성화에서 그렇다. 특히 궁정 화가의 꿈을 앗아간 신비스런 청색화인 「성 마우리티우스의 순교」(1582, 도판34)는 더욱 그렇다.

목이 잘린 순교자를 화면의 왼쪽 하단에 배치하고 중앙에는 장군 과 동료들이 차지한 이 작품 때문에 그는 결국 신성 로마 제국 카를 5세의 아들인 펠리페 2세의 불만을 불러일으켰고, 궁정 화가에 대한 기대도 접어야 했다.

고대 그리스 신화를 주제로 한 유일한 작품인 「라오콘」 (1610~1614, 도판35)에서도 그의 자의적 해석은 여전했다. 고대 그리스·로마 신화나 고대 철학의 영향을 별로 받지 않음으로써 고전주의와 르네상스에도 삼투되지 않은 스페인의 미술 환경이 가장 큰 원인이었을 것이다. 그의 작품들 가운데 영웅적인 역사화 가 별로 눈에 띄지 않은 이유 그리고 풍경화들이 매우 표현주의적 인 까닭도 마찬가지다. 또한 그가 벨라스케스에게 영향을 준 초 상화들도 기독교의 성화 다음으로 많이 그렸지만 주로 개성 강한 마니에리스모풍의 작품들이었다.

엘 그레코의 대를 이은 스페인의 17세기 궁정 화가는 디 에고 벨라스케스Diego Velázquez다. 1623년 24세에 펠리페 4세에 의 해 궁정 화가가 된 그를 이탈리아의 회화에 눈뜨게 해준 사람은 플랑드르의 화가 페테르 파울 루벤스였다. 궁정 화가가 된 이듬 해 스페인을 찾아온 루벤스를 만나 이탈리아, 특히 베네치아 화 풍을 소개받았기 때문이었다. 그의 작품들이 일찍이 그에게 영향 을 준 엘 그레코보다도 티치아노, 틴토레토, 베로네제Paolo Veronese 로 대표되는 베네치아풍을 더 드러내는 것도 일종의 〈루벤스 효 과〉였다.

하지만 1628년 그가 루벤스를 처음 만난 직후 그린 그리 스의 철학자 「데모크리토스」(1628, 도판36)는 베네치아풍에 감염 되기 이전의 작품이다. 그는 데모크리토스Democritos의 초상화를 통 해 그가 존경한 루벤스의 작품 「데모크리토스」(1603, 도판37)를 모사했지만 루벤스와 만남의 감동을 왜 고대 그리스 철학자의 초

상화로 표현하려 했는지는 의문이다. 더구나 우주 만물의 생성과 변화를 원자들Atoma의 부단한 이합집산의 현상이라고 주장한 원자론자 데모크리토스와 불로 인한 만물의 유전 변화流轉變化를 주장한 일원론자 헤라클레이토스 가운데 그가 왜 다원론사인 데모크리토스만을 선택했는지도 궁금하다.

그 이후 벨라스케스의 작품들에 원자의 부단한 운동으로 자연의 생성 변화를 주장한 그 자연 철학자의 흔적이 별로 드러나지 않는다는 점에서 더욱 그렇다. 단지 그는 루벤스가 그린 데모크리토스의 손에 들고 있던 지구의를 자신의 그림에도 등장시켜 명암의 대비를 기교적으로 구사하며 소위 자기 시대에서 추방당한 미술가이자 미술사가 무시한 풍운아였던 카라바조Caravaggio풍으로 의미를 강조하고 있을 뿐이다. 다시 말해 그는 데모크리토스의 원자론에 대한 자신의 입장을 이처럼 은유적 수사로 대신하고 있는 것이다. 하지만 만물의 근원과 생성 변화의 원인에 대하여 일원론과 다원론의 대립 관계를 설명하려한 루벤스와 다른 입장의 선택을 선택함으로써 그는 작품을 통해 루벤스와 철학적 대화와 토론을 시도하고 있는지도 모른다.

17세에 이미 화법 시험에 통과하여 화가가 된 벨라스케스는 스페인의 전형적인 궁정 화가였다. 그는 절친한 친구이자 자신을 최고의 궁정 화가 지위에 올려놓은 펠리페 4세의 군주적 이미지의 초상화들을 비롯하여 어느 궁정 화가보다 왕가의 초상화 그리기에 충실했다. 입체감을 돋보이게 하기 위해 「모나리자」(도판 17)를 비롯한 이탈리아 르네상스의 초상화들이 선택한 피사체의 75퍼센트만을 정면으로 향하게 하는 이상적인 각도인 4분의 3 각도를 그 역시 예외 없이 지키면서 역사화보다 초상화를 통한 스페인 미술 아카데미즘의 전형을 남겼다.

하지만 르네상스를 겪지 않은 스페인의 다른 화가들처

럼 그에게도 고전주의적인 작품은 흔하지 않다. 루벤스가 틴토레토의 「아테나와 아라크네」(1579경, 도판38), 「미네르바와 마르스」(1576~1577)를 모작하여 「아테나와 아라크네 이야기」(1636~1637)[112]나 「바쿠스」(1638~1640)를 그렸듯이 그 역시 틴토레토와 루벤스의 영향을 받아 「아라크네의 우화」(1657경, 도판39), 「바쿠스의 축제」(1628), 「마르스」(1639~1640), 「거울을 보는 비너스」(1647~1651, 도판40), 「머큐리와 아르고스」(1659) 등을 남겼다. 하지만 이것들은 당시의 시대 상황과 결부된 이념적 역사화라기보다 틴토레토, 루벤스와 유사한 인자형génotype을 공유한 모사 관계의 신화적 우화allegory들이라고 볼 수 있다.

그 가운데서도 「마르스」와 「거울을 보는 비너스」의 우화성이 좀 더 특이하다. 로마 신화에 나오는 마르스Mars는 본래 호전적이면서도 미의 여신 아프로디테의 사랑을 받아 연인이 되었던 군신軍神이었다. 그 때문에 틴토레토의 「미네르바와 마르스」(1611)에서는 지혜의 신 미네르바와 대화를 주고받는 군복 차림을 한 군신의 모습이었다. 그러나 벨라스케스가 그린 「마르스」에서는 영웅 헤라클레스와 싸웠던 용맹한 장군의 모습이 전혀 아니었다. 거기에서 마르스는 벌거벗은 채 맥없이 의자에 앉아 있는 패잔병의 모습으로 둔갑되어 있다. 그의 우화는 관람자에게 선입관의 역전을 요구하고 있는 것이다.

이러한 우화가 가지는 역리성逆理性과 반전의 묘미는 「거울을 보는 비너스」에서 절정에 이른다. 그가 고의로 등진 비너스와 거울을 도구로 삼는 까닭도 거기에 있다. 더구나 그는 등지고 누워 있는 미의 여신 비너스에 대한 관음증을 거울을 통해 극대화

112 아라크네Arachne는 거미를 뜻하지만 고대 그리스·로마 신화에 나오는 아라크네는 베 짜는 솜씨가 여신 아테나(로마 신화에서 미네르바)보다도 뛰어난 여인이다. 그녀의 솜씨에 질투를 느낀 여신 아테나가 베를 갈기갈기 찢자 아라크네가 목매 자살을 시도하지만 아테나는 그마저도 허용하지 않고 그녀의 뱃속에서 실을 뽑아내 계속 베를 짜야 하는 거미로 둔갑시켰다. 이 신화는 인간의 뛰어난 신기(神技)에 대한 신의 저주와 징벌을 시사하고 있다.

하고 있다. 또한 거울 속에 관람자를 응시하듯 얼굴만 비춤으로써 반사적 시각 행위와 더불어 회화의 평면적 한계를 재인하며 극복하려 하고 있다. 펠리페 4세의 제1차 국가 파산 선언(1647)을 전후하여 펠리페 제국의 100년 통치가 몰락하기 시작할 즈음이었기 때문에 (정교政敎 미분리 상태인 당시의 스페인에서) 감히 나부裸婦를 그릴 수 있었던 벨라스케스는 이 작품을 통해 그 자신뿐만 아니라 관람자에게도 〈본다는 것〉이 무엇인지 그 의미를 질문하고 있다.

 그는 국가의 파산을 마지막으로 선언(1653)함으로써 몰락 직전에 있는 펠리페 4세와 왕가의 어두운 현실을 그린 「시녀들」(1656, 도판41)에서 이 문제를 다시 제기하고 있다. 벨라스케스는 「거울을 보는 비너스」나 「시녀들」이 모두 난국의 역사 현실[113]이 낳은 〈어두운 역사화〉 — 전자가 〈은유적〉 역사화라면 후자는 〈직설적〉 역사화다 — 임에도 불구하고 미술의 본질적인 문제에 더욱 집착하려는 궁정 화가로서의 역사적, 철학적 면모를 감추지 않고 있다. 특히 「시녀들」에서 그는 시대를 〈통찰한다〉는 의미에서 이미 권위와 위상을 잃어버린 펠리페 4세 부부를 「거울을 보는 비너스」와는 달리 그림 안에는 부재시킨 채 반사된 시선으로만 거울 속에 투영시키고 있다. 그렇게 함으로 그들은 없으면서 있다. 다시 말해 부재하며 시선으로 존재하는 것이다. 그는 회화에서 주체와 객체의 시각 행위로서 〈본다theōrein〉[114]는 것의 의

113　존 엘리엇J.H. Elliott의 『스페인 제국사: 1469~1716Imperial Spain 1469~1716』(1961)에 의하면, 펠리페 〈제국의 몰락〉은 1588년 영국 원정에 나선 스페인의 무적 함대가 패배하면서부터 시작되었다. 결국 1598년 펠리페 3세가 즉위했지만 1599년과 1600년에는 대역병까지 겹쳐 사정이 극도로 악화되었다. 이어 즉위한 펠리페 4세의 형국은 더 이상 제국의 모습이 아니었다. 그럼에도 그는 권위와 부의 과시에 집착했고, 교회도 궁정 못지않게 부패했다. 성직자는 20만 명으로 늘어났고, 그 가운데 수사만도 3만 2천 명이나 되었다. 결국 1653년 마지막 파산 선언을 한 국왕의 수입도 바닥나 여러 날 동안 왕가는 빵을 포함한 식료품마저 조달이 어려운 상태였다. 궁정의 분위기도 「시녀들」의 색조만큼 어두웠고 침울했다. 그해부터 영국이 대서양 해안을 봉쇄하여 스페인은 최악의 고립 상태에 빠졌다.

114　영어로 〈보다〉인 see는 본래 그리스어 theōrein에서 유래한 단어다. theōrein은 대상을 눈으로 보는 시각 행위뿐만 아니라 내면의 세계를 보는 성찰과 관조도 의미한다. 그 때문에 그것의 명사형인 theōriā가

미도 함께 천착하고 있는 것이다.

미셸 푸코는 『말과 사물Les mots et les choses』(1966)에서 이 그림의 주제는 공주의 초상에 맞춰 있다고 단정한다. 이 그림은 두 개의 도형으로 구성되었으며 그 도형들 중심에 공주가 위치해 있기 때문이라는 것이다. 그는 〈첫 번째 도형은 커다란 X자인데, …… 이 선이 교차하는 X의 중앙에 공주의 눈이 있다. 두 번째 도형은 넓은 폭의 곡선으로 되어 있는데, …… 이 곡선의 중심은 공주의 얼굴과 일치하며 시녀가 공주를 바라보고 있는 시선과 일치한다〉[115]고 했다.

벨라스케스는 정말 푸코의 생각과 같았을까? 하지만 이 그림의 주인공은 공주도 아니고 시녀도 아니다. 국왕의 초상은 더욱 아니다. 그림을 그리고 있는 나를 바라보는(그리는) 나, 벨라스케스일 수 있다. 그는 시선으로 〈이중의 나〉를 그리고 있다. 주체의 객체화, 객관화되고 대상화된 나를 그리고(바라보고) 있는 것이다. 또한 그는 독백하고 있는 나, 자신과 대화하고 있는 나, 그렇게 실존하고 있는 나를 그리고 있다. 그는 〈나는 그린다, 그러므로 존재한다pingo ergo sum〉는 자기 확인을 하고 있다. 그러므로 시종侍從에 불과한 나의 존재 조건으로서 그는 공주나 시녀 그리고 거울 속에 비친 국왕 부부, 시종장, 수녀 등을 등장시키고 있는 것이다.

또한 이 그림은 벨라스케스가 자신의 작업실을 그렸다는 점에서 구스타브 쿠르베Gustave Courbet의 「화가의 작업실」(1855, 도판160)보다 먼저 그린 또 다른 〈화가의 작업실〉이다. 하지만 캔버스와 함께 등장한 쿠르베와 벨라스케스의 모습은 대조적이다. 쿠르베의 캔버스는 전면을 향해 열려 있는 반면 벨라스케

이론이나 학설을 의미하게 되었다.

115 미셸 푸코, 『말과 사물』, 이광래 옮김(서울: 민음사, 1987), 36면.

스의 것은 등진 채 닫혀 있다. 쿠르베는 고향 풍경을 밝게 클로즈업시킴으로써 고향에 대한 노스탤지어를 통해 어두운 비관적 현실을 극복하고 있다. 더구나 넋을 잃고 화가를 바라보는 순진무구한 소년의 배치가 더욱 그렇다.

이에 반해 벨라스케스의 그림에서는 공주의 뜻모를 엷은 미소만 클로즈업되었을 뿐 등 돌려 감춰진 캔버스가 역사 앞에 드러내놓고 싶지 않은 스페인의 현실을 말하고 있다. 출구가 막혀 버린 현실과 닫힌 미래가 그림 전체를 지배하고 있는 것이다. 그가 등진 캔버스 앞에 한발 물러선 채 자신을 세워 놓은 까닭도 마찬가지이다. 벨라스케스는 이렇듯 자신의 허탈한 심경을 표상하는 자화상을 그려 놓았다.[116] 나아가 그는 제국의 황혼을 보며 만년의 자신을 상대의 의식에 투영함으로써 시대를 바라보게 하는 자기반성적 역사화를 선보이고 있다.

불운한 시대의 궁정 화가 벨라스케스는 스승인 파체코 Francisco Pacheco에게 아카데미즘에 대한 교육을 철저히 받았지만 스페인 왕립 미술 아카데미의 회원은 아니었다. 스페인에서 왕립 아카데미가 생긴 것은 벨라스케스가 죽고 나서 반세기쯤 지난 뒤였다. 〈악한의 시대〉라 불리는 펠리페 3세에 이어 국가적 환멸의 분위기는 벨라스케스가 활동한 펠리페 4세의 치하에서도 달라지지 않았다. 1556년 펠리페 2세부터 한 세기 동안 계속된 펠리페 왕가의 리더십의 실패와 무기력한 제국주의의 모험은 펠리페 4세의 국가 파산 선언으로 절정에 이르렀다. 무위도식하는 귀족의 숫자는 대폭 증가하였고 국왕의 비호 아래 현금, 보석, 부동산 등 엄청난 부가 교회로 몰려들었다. 이렇듯 펠리페 4세 치하는 부패한 정교 일치 체제의 전형이나 다름없었다. 마침내 1665년 9월 펠리페 4세의 죽음으로 스페인도, 국왕 자신도 치욕적인 삶의 질

116 이광래, 『미술을 철학한다』(서울: 미술문화, 2007), 175~177면.

곡에서 풀려날 수 있었다.

2) 계몽 군주와 프란시스코 데 고야

프랑스가 태양왕 루이 14세의 영웅적인 절대 권력화의 성공으로 역사적인 시기를 맞이하는 동안 16세기 중반 이후부터 대서양 시대의 제국을 건설하려던 부르봉 왕가의 야망은 패권 다툼을 하던 대서양의 역사책에 명암만 뚜렷하게 스케치해 줄 뿐이었다. 따라서 영웅적인 역사화를 남김으로써 이를 가시화할 수 있는 왕립 미술 아카데미의 운명도 각각의 역사가 보여 주는 국가의 명운命運대로일 수밖에 없었다. 태양왕 치하의 프랑스와는 달리 스페인의 궁정 화가들은 국가의 어두운 현실만큼 역사의 양지에로 나올 기회를 가질 수 없었고, 따뜻한 햇볕도 쪼일 수 없었다.

　　스페인에서 왕립 미술 아카데미의 설립을 준비하기 시작한 것은 스페인의 〈계몽 군주〉라고 불리는 펠리페 5세 때인 1710년부터였지만 본격적인 개원은 오랜 준비 기간을 거친 뒤인 1752년 페르난도 6세 때였다. 마드리드에 이른바 산페르난도 왕립 미술 아카데미가 탄생한 것이다. 이처럼 스페인 왕립 아카데미는 18세기 중반에 이르러서야 문을 열게 되었다. 하지만 그곳에는 엘 그레코를 비롯한 16세기 이후의 궁정 화가들의 작품이 전시되었다. 비교적 아카데미즘에 충실했던 벨라스케스의 작품들도 그가 죽은 뒤에야 왕립 아카데미의 주요 전시실을 차지할 수 있게 된 것이다.

　　실제로 왕립 미술 아카데미의 최대 수혜자 가운데 한 명은 프란시스코 데 고야였다. 하지만 17세(1763)부터 아카데미의 입학 시험에 지원한 고야는 심사위원에게 단 한 표도 얻지 못하고 낙방했다. 다시 지원한 1766년에도 마찬가지였다. 그와 오랫동안

애증 관계에 있었던 심사위원 프란시스코 바이에우Francisco Bayeu의 아카데미즘과 동떨어진 그림 때문이기도 하지만 개인적으로 (라이벌로서) 그의 눈에 벗어난 탓이기도 하다. 이런 이유들로 인해 그는 1780년까지도 아카데미에 들어가지 못했다.

그뿐만 아니라 그는 궁정 화가로서도 임명되지 못했다. 바이에우와 일찍이(27세) 매제 관계가 됐음에도 불구하고 고야를 견제하는 바이에우의 방해 때문에 그가 궁정 화가로서 공식 임명되는 데는 더 오랜 시간이 지나야 했다. 프랑스 대혁명이 일어나던 해인 1789년 4월 30일, 그는 새로 즉위한 카를로스 4세에 의해 43세가 되서야 비로소 수석 궁정 화가로 임명되었다.

하지만 궁정 화가가 된 이후에도 고야의 내면에서는 줄곧 혼돈의 철학이 그를 괴롭혔다. 삶의 후반으로 갈수록 그의 작품들이 이성과 반이성의 극단적 양면성을 보이는 까닭도 마찬가지다. 〈나에게는 세 스승이 있었다. 렘브란트, 벨라스케스, 그리고 자연이 그들이다〉라고 주장하지만 그의 내면에는 언제나 『돈키호테 Don Quixote』(1605)를 쓴 세르반테스Miguel de Cervantes와 같은 정신이 꿈틀대고 있었다. 이른바 〈악한의 시대〉라고 부르는 펠리페 3세 치하의 데스엥가뇨desengaño, 즉 국가적 환멸의 분위기에서 〈풍요 속의 빈곤과 무기력한 권력〉이라는 이율배반적 모순이 그의 작품들에서도 그대로 표상되고 있었던 것이다.

특히 『돈키호테』의 후반부에서 현실의 환상을 깨달은 세르반테스가 가공할 만한 역설에 직면하여 중병이 든 사회의 원인을 분석하는 일에 착수했듯이, 궁정 화가 고야의 삶과 작품도 시간이 지날수록 인식과 표상의 불일치에 빠져들었다. 보들레르가 잡지 『르 프레장』(1857)에서 〈고야는 언제보아도 위대하지만 가끔은 무섭기까지 한 화가다. 세르반테스 시대에 절정에 달했던 유쾌하고도 익살맞은 스페인의 풍자 정신을 바탕으로 하면서 그 위에

대단히 현대적인 요소를 추가했다. 그것은 극단적으로 대조되는 것들에 대한 느낌, 본질적으로 공포스러운 것에 대한 느낌 그리고 외부 환경의 영향으로 짐승 같은 성질을 가지게 된 인간의 모습에 대한 느낌이다〉라고 평하는 까닭도 마찬가지이다.

그는 궁정 화가로서 벨라스케스가 권위를 과시했던 궁전의 접견실을 마음대로 출입하며, 심지어 왕궁의 침실을 장식할 태피스트리의 밑그림까지 제작하면서도, 내면에서 소리 없이 성장해온 괴물처럼 비판적 이성과 철학적 신념이 또 다른 그를 사로잡고 있었다. 예술가의 자유의 정신을 지탱해 주는 현실적인 버팀목은 역시 금전과 경제적 부이므로 〈돈의 중요성을 과소평가하지 말라〉는 화폐의 철학이 그를 평생 동안 매우 권력 지향적 화가로 자리매김해 주면서도 그와 반대로 그의 작가 정신 속에서는 현실에 대한 끔찍한 풍자와 극단적인 비판이 끊이질 않았다.

무엇보다도 그것은 몸과 마음을 맞대고 살아야 할 프랑스와의 지리적 관계에서 비롯된 것일 수 있다. 다시 말해 정신과 신체를 망라하여 인간을 지배하려는 가르지르기 욕망은 맞대고 공존해야 할 프랑스와 스페인의 운명적 관계에서도 예외일 수 없었다. 예컨대 스페인에 불어닥친 프랑스 대혁명의 여파, 즉 계몽의 바람이 그것이었다. 당시 디드로, 달랑베르Jean le Rond D'Alembert, 루소Jean-Jacques Rousseau, 볼테르Voltaire, 몽테스키외Montesquieu, 케네 등 프랑스의 백과전서파가 주도하는 계몽주의는 스페인으로 옮겨 왔고, 부패한 왕정 체제를 비판하며 〈스페인의 봄〉을 맞이하기 위한 결사체結社体인 〈일루스트라도스Ilustrados〉(계몽주의자들)를 탄생시켰던 것이다.

당시의 고야는 궁정 화가임에도 일루스트라도스의 일원으로서 수학자, 철학자, 과학자, 경제학자 등으로 구성된 프랑스

의 계몽주의자들처럼 역사가, 경제학자, 철학자들과 함께 기독교와 야합한 절대 왕정의 허영과 사치, 부패뿐만 아니라 비이성과 광기, 무지와 광신에 사로잡힌 시민의 몽매함에 대한 이성적 계몽에 몰두했다. 1799년에 완성한 판화집『로스 카프리초스 *Los Caprichos*』의 80점 가운데 43번째 것인「이성의 잠은 괴물을 낳는다」(1799경, 도판42)가 단적으로 그의 그러한 정신을 표상하고 있다.

실제로 인간의 무절제한 욕망에 의한 이성의 마비와 광기를 고발하는 그의 작품은『로스 카프리초스』에서 보여 주는 일련의 에칭화들만이 아니다. 그것들 이외에도「아들을 먹어치우는 사투르누스」(1819~1823, 도판43)는 그의 말대로 인간의 사악한 본성을 사실주의적으로 폭로한 렘브란트에게서 배운 탓인지, 그 이전에 만년의 병마에 시달리며 루벤스가 그린「사투르누스」(1636, 도판44)보다 더 엽기적이고 잔혹하다. 로마 신화의 사투르누스(그리스 신화의 크로노스)는 우라노스를 대신하여 지배자가 되었지만 아버지 못지않은 광포함으로 아버지를 퇴위시켰다. 그리고 자신도 자식들 가운데 누군가에게 왕좌를 빼앗길지도 모른다는 악의적인 망상으로 인해 아들을 차례로 잡아먹는다. 이토록 신화는 모든 것을 삼켜 버릴 수 있을 정도로 폭력적이고 잔인한 인간의 욕망과 비이성적인 광기를 경고하고 있다. 그가 잠든 이성을 깨우려하는 까닭도 그 때문이다.

하지만 고야는 결코 계몽 운동가가 아니었다. 그가 추구하는 이념과 정신은 이성적이고 계몽적인 이상 세계였지만 화가로서 그의 삶의 무대는 주로 왕실이었고 사회 현실이었다. 그러므로 그는 이념과 현실의 이율배반적 모순에 찬 야누스같은 화가이기도 했다. 예컨대 1795년 왕립 아카데미 회화 분야의 책임자가 되

었음에도 「카를로스 4세와 그 일가」(1800, 도판45)[117]에서 자신의 모습(왼쪽 끝에)까지 그려 넣으며 국왕과 그 일가의 모습을 위풍당당하게 보여 주더니 「늙은 여인들의 시간」(1810~1812, 도판 46)에서는 다이아몬드 머리 장식을 했던 왕비 대신 같은 장식을 한 노파를 등장시킴으로써 그 왕비를 조롱하듯 묘사하고 있다. 전통적인 형식주의를 추구하는 아카데미즘academicismo보다 현재의 난국을 돌파하고픈 일루스트라도스ilustrados와 카프리초스caprichos라는 개념이 그를 더 사로잡았기 때문일 것이다.

실제로 감정의 기폭이 심한 정서 불안증 환자의 심경이나 분열증 환자의 정신 상태처럼 한평생 그가 남긴 작품들은 그가 살다 간 병리적인 시대만큼이나 충격적이고 혼란스럽다. 부와 권력과 명예에 대한 욕망의 실현이 여의치 않을 때마다 잠복해 있던 증오심과 복수심을 화폭 위에 여지없이 분출했기 때문이다. 그는 궁정 화가를 포기하지 않으면서도 국가 간의 기만, 고립, 패전으로 인해 기울고 있는 국운과 기근, 질병, 부패, 패륜 등 어지러운 사회 현실에 대해 분풀이하듯 정치 체제와 사회 현실에 대해 비판적이고 부정적인 생각들을 동판 위에 수없이 에칭하기도 했다.

그가 줄곧 보여 온 인간의 극단적인 야만성과 광기에 대한 절망과 분노는 그의 삶을 순탄치 않게 할 정도로 병적이었다. 니체가 타락해 가는 기독교에 대하여 〈신은 죽었다〉고 분노하듯 무차별적 살인, 강간, 고문, 파괴 등 전쟁의 참상[118]에서 비롯된 인간

117 벨라스케스의 「시녀들」을 연상시키는 이 작품은 카를로스 4세와 그 일가를 공식적으로 기념 촬영하듯 그린 마지막 작품이다. 하지만 이 작품의 주인공은 그 제목과는 달리 국왕이 아니라 중앙에 배치된 왕비였다. 이것은 당시 요부로 알려졌던 그녀가 권력의 중심이었음을 말해 준다. 고야가 굳이 「늙은 여인들의 시간」을 그린 까닭도 그와 무관하지 않다.

118 1807년부터 나폴레옹 군대가 스페인의 시민에 가한 무차별적 학살, 그에 대한 스페인 반군의 처절한 항전에서 나타나는 처참한 참상을 고야는 1810년부터 『전쟁의 참상Los Disastres de la Guerra』이라는 판화집으로 고발한 바 있다. 1814년 5월 페르디난도 7세가 자유주의 헌법을 무효 선언하자 자유의 상이 공중 앞에서 무너지는 사건을 상징화한 「진리는 죽었다」도 그 판화집의 79번째 에칭화다. 그 판화집은 적

의 무자비함과 야만성, 나아가 국가적 폭력인 자유주의 헌법(진리)의 무효를 지지하는 성직자에 대한 증오와 분노를 그는 「진리는 죽었다」(1814~1815, 도판47)는 선언으로라도 대신해야 했다. 늙고 귀머거리가 된 말년에 이르기까지 그의 반체제적 광분은 「아들을 먹어치우는 사투르누스」를 통해서 토해 내야 할 만큼 식을 줄 몰랐다.

이렇듯 왕립 아카데미 출신의 궁정 화가인 그가 평생 동안 줄기차게 쏟아 낸 역사화들은 아카데미즘에 충실하지 않았을 뿐더러 그것으로 일관하지도 않았다. 스페인어 〈capricho〉의 의미대로, 시대와 인간에 대한 절망과 허무에서 비롯된 자신의 〈기발하고 기상천외한〉 생각들을 파노라마로 거침없이 펼쳐 왔다고 말해도 지나치지 않는다. 그가 《『로스 카프리초스』의 유일한 목적은 유해하고 비속한 미신을 떨쳐 버리고 믿을 수 있는 진실한 증언을 이 기발한 작업 속에서 불후의 것으로 만드는 데 있다〉고 말하는 까닭도 매한가지다.

하지만 그의 판화집들은 상상으로 그린 화집이 아니라 살아 있는 역사 철학서였다. 그 에칭화의 주제들은 모두가 불안, 절망, 죽음의 현장에서 실존으로서의 주체적 삶의 의미를 절규하듯 묻고 있는 실존 철학이었다. 그것은 수많은 형이상학자들이 현학적으로 규정해 온 인간의 본성과 거룩한 신학자와 성직자들이 애써 증명해 온 신의 존재를 다시 묻고 있는 존재론적 질문들이었다. 그것은 정의와 공정, 윤리와 도덕이 인간과 금수의 경계를 가를 수 없다는 그 자신의 회의주의적 도덕론이었다. 또한 그의 판화들은 마키아벨리에게 절대 권력의 존재 이유를 되묻고 있는 정치 철학론이기도 하다.

이처럼 그는 타락한 절대 권력에 〈저항하는 궁정 화가〉였

나라한 부정적, 비판적 표현들 때문에 1828년 그가 죽은 지 35년이 지난 1863년에야 출판될 수 있었다.

고, 누구와도 비교할 수 없이 인간의 야만성을 〈고뇌하는 예술가〉였다. 예컨대 고상한 가면들 뒤에 숨겨진 야수성이나 표리부동한 인간성의 이면을 그린 수많은 에칭화들은 말할 것도 없고, 조심스럽게 「거울을 보는 비너스」(도판40)를 그린 벨라스케스와는 달리 금기 사항을 고의로 어김으로써 재판에 회부될 것을 예감하면서도 굳이 「옷을 벗은 마하」(1797~1800, 도판48)를 그리려고 결단하는 궁정 화가가 바로 그였다. 그는 무엇보다도 기독교와 야합한 절대 권력을 적나라하게 벌거벗은 나부裸婦, 마하[119] 앞에 끌어내어 조롱하고 싶어했던 것이다.

그는 이토록 저항하며 고뇌하는 이른바 〈철학하는 화가〉였다. 그는 당시의 누구보다도 주체적 자아의 본성을 반어법적으로 끊임없이 물으면서 실존의 의미를 눈으로 직접 깨닫게 했다. 〈실존이 본질에 선행한다〉는 20세기 실존 철학자들의 선언적 주장처럼 실존을 직접 토로하지는 않았지만 죽음 앞에 무방비로 던져진 실존의 의미를 쫓으려는 그의 시선은 인간의 파괴된 본성이 빚어내는 다양한 순간들을 놓치려 하지 않았다.

그는 고대 그리스·로마 신화나 신플라톤주의 같은 그리스 철학을 지렛대로 이용해 온 신고전주의에도 기웃거리지 않았다. 궁정 화가인 그가 1792년 고전적 소묘를 우선적으로 강조해 온 왕립 아카데미의 미술 교육에서 고대 그리스의 석고상들을 모델로 그리는 것은 자연을 재현하는 데는 별 도움이 되지 않는다고 하여 반대했던 까닭도 그와 다르지 않다. 그가 진정으로 추구하고 싶은 조형 교육은 틀에 박힌 아카데미식 훈련이라기보다 자유로운 카프리초였기 때문이다.

119 「옷을 벗은 마하」는 누구를 모델로 한 것인지 분명하지 않다. 당시 최대의 귀족인 알바 공작부인이라는 설이 유력하지만 확인하기 어렵다. 또한 〈마하〉는 사람의 이름이 아니라 낮은 신분의 여성을 지칭하는 명사이거나, 벨라스케스의 「거울을 보는 비너스」에서 영향받아 비너스를 상징할 수도 있다. 어쨌든 이 그림으로 인해 고야가 1815년 이단의 심문을 받아야 했다. 이 작품은 또한 외설 혐의로 1834년까지 압류당했다.

교육적이고 계몽적이었던 프랑스의 백과전서파와는 달리 역사화를 통한 그의 일루스트라도스 운동이 일탈적이고 도발적이었던 이유도 마찬가지다. 그에게는 칸트가 독단의 잠에서 자발적으로 깨어난 것과는 달리, 광기에 사로잡힌 〈거대한 정신병동〉(당시의 국가와 사회, 또는 광기와 야만의 시대)에서 수면제로 강요당한 이들을 잠에서 깨우기 위해 충격 요법이 필요하다고 생각했다. 이를 위해 그는 잠든 이성이 낳은 괴물들의 모습을 그린 에칭화마다 마치 죄수들의 수의囚衣에 번호를 붙이듯 거기에도 일일이 번호를 붙여 가며 적나라하게 기록하고 싶어 했다.

심지어 타락한 인간들의 역사를 증언하기에는 『로스 카프리초스』만으로 부족하다고 생각한 나머지 그가 『파놉티콘Panopti-con』같은 판화집을 세 권이나 더 만들었던 까닭도 마찬가지다. 그것들은 당시 궁정 화가를 대표하는 그가 어느 철학자나 역사가보다도 〈역사란 무엇인지〉를 더욱 절실하게 깨달은 남다른 역사의식의 반영물이 아닐 수 없다. 그러므로 그것들은 단순히 실증적으로만 기록한 역사가 아니다. 그것들은 역사적 사건의 한복판에서 몸소 저항하는 퍼포먼스로서의 역사적 기록물이다.

그의 에칭화 하나하나에는 야만의 시대를 증언하려는 예술가의 역사의식이 살아서 숨 쉬고 있다. 그것들이 장황한 서사로 늘어놓은 아널드 조지프 토인비Arnold Joseph Toynbee의 『역사의 연구A Study of History』(1961)보다, 철학적 사색을 요구하는 에드워드 핼릿 카Edward Hallett Carr의 『역사란 무엇인가What Is History』(1961)보다, 심지어 나치의 감옥 안에서 딸에게 세계사를 유언으로 남겨야 했던 아날학파의 역사가이자 레지스탕스였던 마르크 블로크Marc Bloch의 『역사가를 위한 변명Apologie pour l'histoire ou Métier d'historien』(1941)보다 더 큰 감동을 준다.

고야는 이처럼 야만과 광기를 인식소epistemе로 하여 역사를

가로지르려한 〈역사적인 화가〉였다. 다시 말해 그는 대제국의 실현을 위해 패권 다툼을 벌이던 스페인과 프랑스의 지배 권력이 야합과 기만, 지배와 저항을 주고받으면서 드러낸 시대와 인간을 농락해 온 바로 그 야만과 광기를 놓치지 않고 조형 기호로 기록해야 할 역사의 인식소認識素로서 파악한 화가였다. 나아가 그는 그 시대가 앓고 있는 병리 현상을 동판 위에 끈질기게 에칭해야 할 역사소歷史素로서 포착한 예술가였다.

고야는 누구보다 많은 역사화를 남긴 화가였지만 역사화 신드롬이 낳은 궁정 화가는 아니었다. 절대 권력을 미화하거나 강화하기 위해 대서양 국가들이 벌여 온 왕립 미술 아카데미의 설립, 그리고 그곳에서 배출한 궁정 화가들에 의한 역사화 신드롬이 프랑스에 시달려 온 스페인의 궁정 화가 고야에게는 더 이상 왕가의 고상함과 국왕의 절대적 권위만을 상징하는 징후들이 아니었기 때문이다. 그에게는 전형적인 역사화 신드롬도 오히려 청산해야 할 역사의 유물로 간주되었을 것이다.

그것은 신고전주의와 더불어 시작된 권위주의적인 역사화 시대가 임계점에 이르렀음을 시사하는 징후나 다름없다. 또한 역사를 가로지르려는 욕망의 엔드 게임이 낳은 또 다른 징표이기도 하다. 그것은 르네상스 이래 미술가들이 절대 권력과 외줄타기하듯 곡예하며 자신들의 예술 의지와 혼을 가능한 한 마음껏 배설(표현)하려고 갈구하고 노력해 온 결과일 수 있다. 그것은 왕립 미술 아카데미로 인해 오랫동안 〈유보되어 온 자유〉의 양이 그만큼이라도 늘어난 증거일 수 있기 때문이다.

4. 네덜란드의 정체성과 (궁정) 화가들의 이중 활동

범신론적 이성주의를 주장함으로써 평생 동안 핍박받으며 살다 간 스피노자Baruch Spinoza의 나라 네덜란드에서 미술가들도 스피노자의 처지보다 더 자유로운 예술가의 삶을 영위하기란 불가능했다. 교회 권력이 스피노자의 범신론을 이단시하여 그에게 마음 놓고 사유할 수 있는 자유의 끈을 풀어 주려 하지 않았듯이, 절대 권력은 미술가들에게도 그 권력의 메커니즘과 무관한 조형 욕망의 배설을 허용하지 않았다. 고대 그리스·로마의 신화와 철학을 지렛대로 삼아 소생한 르네상스는 예술가들에게 단지 부활의 계기이고 시작이었을 뿐 교회와 교권에 의해 억압되어 온 자유로부터의 해방을 의미하지는 않았다.

역사를 돌이켜 보면 인간이 본능처럼 발휘해 온 유목 욕망의 전방위적 횡단성은 한 번도 정치적 힘의 공백 지대나 문화적 처녀 인구 집단을 허용해 본 적이 없었다. 예컨대 르네상스로 인해 절대적이었던 교권이 균열되기 시작했을지라도 그것은 왕권이 또다시 절대 권력화를 시도할 수 있는 틈새가 되었을 뿐이다. 넓은 의미에서 그것은 지중해에서 대서양으로 권력이 대이동할 수 있는 기회만을 제공한 것이다. 그로 인해 힘의 중심은 마침내 이탈리아의 로마를 벗어나게 되었고, 바다를 통한 대서양 국가들의 패권 경쟁을 불러 왔다. 프랑스와 영국을 중심으로 스페인과 네덜란드가 절대 왕정의 강화를 위해 대서양과 유럽 대륙을 가로지르며 유목 욕망을 불태우기 시작했다.

하지만 절대 왕정이 가진 힘의 세기와 욕망의 크기와는 반대로 예술가들의 예술 의지를 발휘할 수 있는 자유는 유보될 수밖에 없었다. 절대 권력들은 밖으로 가로지르려는 탈주 욕망에 못지않게 안으로도 서로 다투며 정주 욕망의 세로내리기를 경쟁했기 때문이다. 신에 의해 인간의 모든 의지가 결정되던 의지 결정론의 시대처럼 나라마다 예술가들의 예술 의지 또한 국왕의 절대 권력에 의해 결정되었던 까닭도 마찬가지다.

　　이렇듯 절대적 교권에 의한 예술의 도구화는 절대 왕정으로 바뀌었다고 해서 달라지지 않았다. 절대 왕정들은 국왕의 영웅화, 왕권의 신격화, 절대 권력의 역사화를 위해 아예 저마다 미술의 사유화도 마다하지 않았다. 17세기 이래 왕립 미술 아카데미에 의한 관제교육과 궁정 화가들에 의한 각종 역사화歷史畵의 범람이 그것이었다. 권력의 주체가 바뀌었을 뿐 자유 의지에 목마른 예술가들의 혼을 갈증나게 하는 병리 현상은 그대로였다.

1) 욕망 지도로 변화하는 대지

하지만 대서양의 제패를 열망하는 프랑스와 영국에 비해 네덜란드의 사정은 조금 달랐다. 언제부터인지 정확히 알 수도 없는 옛날부터 1848년 독립국가로서의 헌법이 제정되기까지 인간의 무한한 욕망은 이 작은 〈앉은뱅이 지대Niederlande〉를 제멋대로 가르지르며 욕망의 지도를 그려 왔다. 그 이전까지도 이 땅 위에 국가로서 네덜란드Netherlands는 존재하지 않았다. 다시 말해 네덜란드는 오늘날과 같은 하나의 통일 국가로서 정체성을 가져 본 적이 없었다.[120] 따라서 그 지역이 배출한 루벤스와 프란스 할스Frans Hals

[120]　네덜란드는 역사적으로 중앙 집권화된 통일 국가를 경험해 보지 못한 점에서 이탈리아와 비슷하지만 이탈리아인들에게는 고대 로마에 대한 향수와 로마에서 교황이 종교적, 정신적으로 지배해 온 점에서 네덜란드인들과 다르다.

그리고 렘브란트와 같은 화가들의 작품에서 전통적인 지역적 정체성과 정서뿐만 아니라 대지에 대한 역사성과 이념이 희박한 것이다. 그것은 강대국들이 내륙으로, 또는 바다로 드나들며 바다보다 낮은 그 지역을 먹잇감으로 삼기에 안성맞춤이었기 때문이다.

적어도 1648년 스페인의 합스부르크 왕가로부터 독립하기 위한 80년 전쟁이 종식되면서 북부의 7개 주만으로 이른바 〈네덜란드 공화국Dutch Republic〉이 탄생하기 이전까지 네덜란드는 없었다. 예컨대 10세기부터 세속 공국과 교회 공국들로 나뉘어 지배 욕망들이 충돌하다 1527년 속권을 신성 로마 제국(독일)의 카를 5세에게 팔아넘김으로써 그의 아들인 스페인의 펠리페 2세의 지배하에 놓이게 된 〈위트레흐트Utrecht〉를 비롯하여, 8세기부터 프랑크 제국의 지배를 받다 16세기에 와서야 왕권을 확립한 〈플랑드르Flandre〉(물이 범람하는 저지대라는 뜻으로 프랑스의 노르주, 벨기에의 동—서 플랑드르, 네덜란드의 젤란트주로 구분), 1555년부터 펠리페 2세가 통치하다 1581년 북부 6개주와 함께 독립한 〈홀란드Holland〉(숲이 우거진 땅이라는 뜻), 11세기 후반 로렌공국이 나뉘어 생겼지만 1482년 스페인의 합스부르크 왕가로 넘어간 〈림뷔르흐Limburg〉, 9세기 중반부터 프랑크의 지배를 받다 1430년부터 스페인 합스부르크왕가의 통치를 거쳐 1795년 벨기에 영토가 된 〈브라반트Brabant〉, 그리고 1361년에 플랑드르 독립 영지에 귀속되었지만 15세기말 합스부르크 왕가의 지배하에 편입된 〈부르고뉴Bourgogne〉(남부르고뉴는 프랑스로, 북부르고뉴는 네덜란드로 귀속) 등이 신성 로마 제국, 스페인, 프랑스의 힘겨루기에 의해 그 지대의 욕망 지도를 달리해 왔다.

이처럼 여러 공국들과 그곳의 지배권이 무상하게 바뀌는 동안 그 대지 위에서 살아야 하는 이들에게 일정한 국가적 정체

성은 기대할 수 없었을 뿐더러 그들에게 안녕과 평화의 날도 별로 많지 않았을 것이다. 스페인, 프랑스, 영국 사이에서 생존하기 위해 여러 차례 동맹과 조약, 게다가 전쟁까지 반복해야 했기 때문이다. 예컨대 스페인에 대항하기 위해 북부 7개 주가 1597년에 맺은 위트레흐트 동맹, 1600년의 니우포르트 전투와 1607년의 지브롤터 해전, 변경 지역의 안전을 위해 1609년 스페인과 체결한 휴전 협정, 마침내 스페인으로부터 분리 독립을 지원받기 위해 1635년 프랑스와의 동맹 관계에 이어서 1648년 스페인과 맺은 베스트팔렌 평화 조약 등이 그것이다.[121]

하지만 이러한 정치적 불안정과 그에 따른 국가적 정체성의 혼란에 반작용하듯 주민들의 종교적 신앙심은 그와 반대였다. 그들은 정치적 이데올로기 대신 종교적 신념에서 공동의 정체성을 찾으려 했다. 1517년 루터의 〈95개조 서한〉으로부터 시작된 종교 개혁이 진행되는 동안 북부의 주민들은 칼뱅주의의 신교로 개종하였다. 이에 대해 펠리페 2세는 종교 재판을 설립하여 프로테스탄트의 탄압에 나섰지만 종교적 회심回心은 불가능한 일이었다.

마침내 네덜란드 독립 운동의 아버지로 불리는 아라녜 공公 빌렘 1세는 프로테스탄트 운동을 탄압하려는 펠리페 2세에 저항하여 반란을 주도하였고, 그것이 80년 전쟁의 빌미가되었다. 그뿐만 아니라 칼뱅주의자들이 주류를 이룬 북부의 주들이 1581년 독립을 선언한 이후 고조되는 갈등으로 야기된 30년 전쟁(1618~1648)도 표면적으로는 영토 싸움이었지만 실제로는 신구교간의 종교적 주도권 다툼으로 일어난 종교 전쟁의 성격이

121 그 뒤에도 동·서인도 회사를 통한 일본, 인도네시아, 북미 국가로 무역을 확대하면서 전쟁은 계속되었다. 1652년에 시작된 영국과의 제1차 전쟁과 1654년 웨스트민스터 조약, 1665년의 제2차 영국과의 전쟁과 1667년 브레다 조약, 1672년 태양왕 루이 14세의 침략 전쟁, 1674년 제3차 영국과의 전쟁 그리고 1784년 제4차 영국과의 전쟁 등이 그것이다.

더 강했다.

2) 시공과 미술: 루벤스

이처럼 복합적인 지배 욕망이 상충하는 이곳 저지대에서 들쭉날쭉하며 지도 그리기를 멈추지 않는 동안 미술가들도 저마다 표류하지 않을 수 없었다. 다시 말해 루벤스와 프란스 할스, 그리고 렘브란트의 조형 흔적들에 나타나는 고뇌와 환희, 신앙과 사색이 그 시대의 사정에 따라 서로 다르게 투영되고 있었던 것이다. 자유가 유보된 시대일수록 시공의 구속성은 예술가들에게 벗을 수 없는 멍에나 마찬가지였기 때문이다. 여러 공국公國들로 난립해 있던 이곳에서 왕립 미술 아카데미가 일찍이 탄생할 수 없었던 사정도 그와 다르지 않다.

그러면 루벤스는 난세亂世에 어떻게 적자생존하며 예술적 우세종artistic dominant으로 가로지르기에 성공했을까? 종교 개혁 이후 북부와는 달리 이탈리아, 스페인과 더불어 가톨릭 신앙권으로 남게 된 플랑드르 지방의 안트베르펜(오늘날은 벨기에 제2의 도시가 되었다)에서 태어난 루벤스는 태생적인 가톨릭 신자였다. 예술가의 드러난 성향phénotype을 결정하는 공시적-통시적 조건인 유전인자형génotype이나 이른바 입장 구속성Standortgebundenheit에서도 그의 작품은 당연히 로마 가톨릭적이었고 이탈리아 르네상스적이었다. 또한 베네치아적이자 바로크적이었기도 하다.

그것은 무엇보다도 그가 23세부터 4년간 티치아노, 틴토레토, 베로네제 등 베네치아파의 색채주의가 황금기를 이루던 베네치아에서 유학한 탓이었다. 벤투리도 루벤스와 벨라스케스가 완전한 화가인 것은 그들의 양식이 베네치아 회화와 결부되어 있기

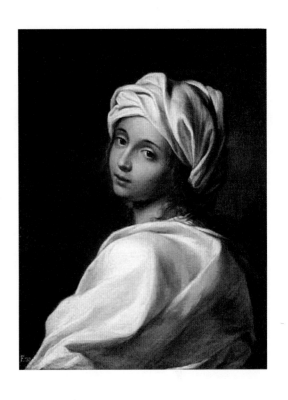

1 귀도 레니, 「베아트리체 첸치」, 1633

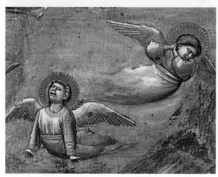

2 조토 디본도네, 「프란체스코의 이야기: 갑자기 나타난 영혼」 일부, 1325경
3 조토 디본도네, 「그리스도를 애도함」 일부, 1303~1306

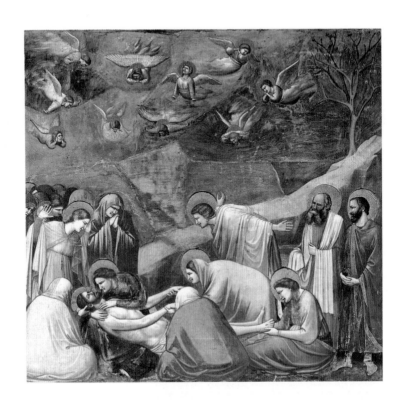

4 조토 디본도네, 「그리스도를 애도함」, 1303~1306

5 마사초, 「삼위일체」, 1425

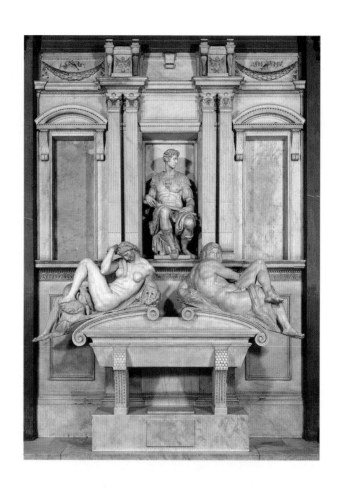

6 미켈란젤로, 「줄리아노의 무덤」, 1526~1533

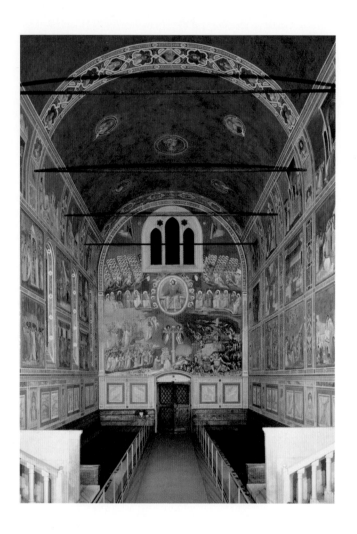

7 스크로베니 예배당 내부

8 산드로 보티첼리, 「성 아우구스티누스」, 1480

9 산드로 보티첼리, 「프리마베라」, 1477~1478

232

233

10 파블로 피카소, 「피카도르」, 1890

11 미켈란젤로, 「켄타우로스의 싸움」, 1492경

12 미켈란젤로, 「계단의 성모」, 1491경

2 3 4

2 3 5

13 미켈란젤로, 「다비드」, 1501~1504

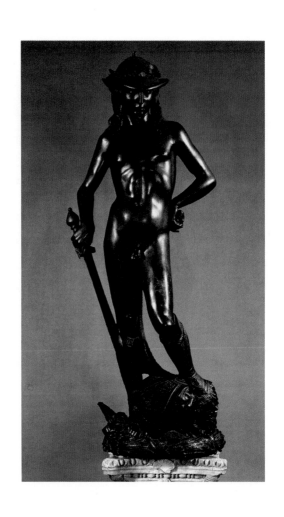

14 도나텔로, 「다비드」, 1440경

15 미켈란젤로,「피에타」, 1497~1499

16 미켈란젤로, 「최후의 심판」, 1535~1541

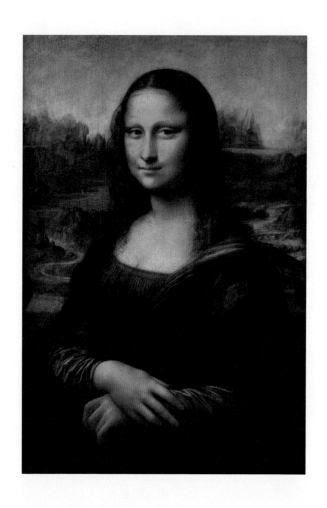

17 레오나르도 다빈치, 「모나리자」, 1503~1505경

18 마르셀 뒤샹, 「L.H.O.O.Q.」, 1919
19 앤디 워홀, 「서른 개가 하나보다 낫다」, 1963

20 페르난도 보테로, 「모나리자」, 1977

21 라파엘로 산치오, 「그란두카의 성모」, 1505

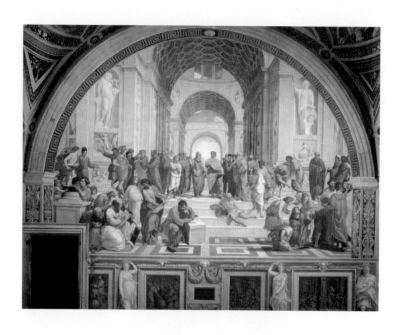

22 라파엘로 산치오, 「아테네 학당」, 1509~1511

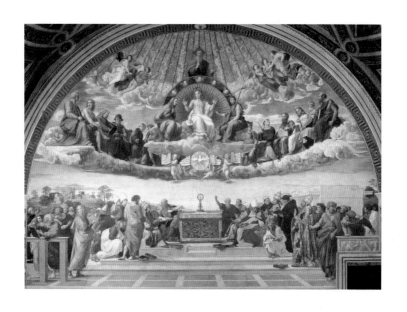

23 라파엘로 산치오, 「성체 논의」, 1509

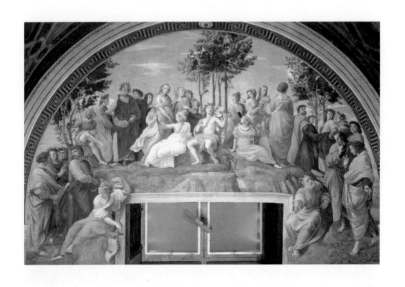

24 라파엘로 산치오, 「파르나소스 산」, 1510~1511

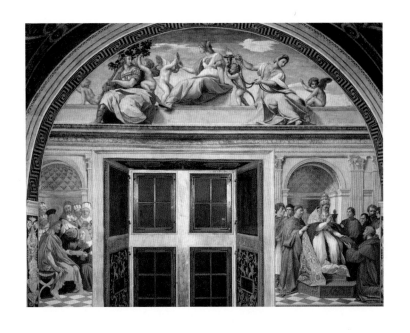

25 라파엘로 산치오, 「시민법과 교회법의 확립」, 1511

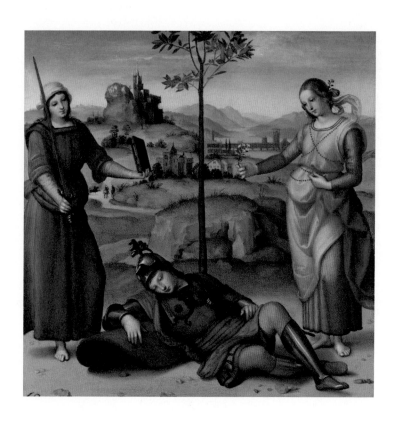

26 라파엘로 산치오, 「스키피오의 꿈」, 1504~1505

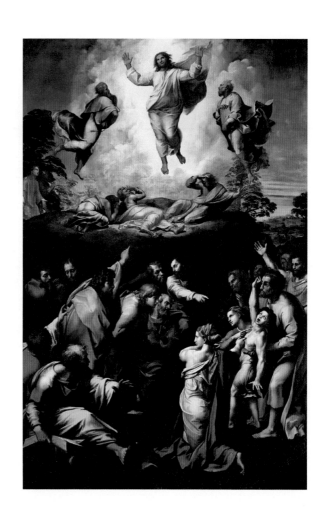

28 샤를 르브룅, 「네덜란드에 공격 명령을 내리는 왕」, 1672

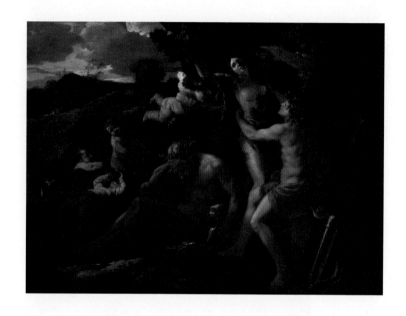

30 니콜라 푸생, 「아폴론과 다프네」, 1625

31 니콜라 푸생, 「포세이돈과 암피트리테의 승리」, 1635경

32 페테르 파울 루벤스, 「아이의 얼굴: 클라라 세레나 루벤스의 초상」, 1618

33 페테르 파울 루벤스, 「모피를 두른 여인」, 1638경

34 엘 그레코, 「성 마우리티우스의 순교」, 1582

36 디에고 벨라스케스, 「데모크리토스」, 1628
37 페테르 파울 루벤스, 「데모크리토스」, 1603

38 틴토레토, 「아테나와 아라크네」, 1579경

39 디에고 벨라스케스, 「아라크네의 우화」, 1657경

40 디에고 벨라스케스, 「거울을 보는 비너스」, 1647~1651

41 디에고 벨라스케스, 「시녀들」, 1656

42 프란시스코 데 고야, 「이성의 잠은 괴물을 낳는다」, 1799경

43 프란시스코 데 고야, 「아들을 먹어치우는 사투르누스」, 1819~1823

44 페테르 파울 루벤스, 「사투르누스」, 1636

45 프란시스코 데 고야, 「카를로스 4세와 그 일가」, 1800

46 프란시스코 데 고야, 「늙은 여인들의 시간」, 1810~1812

Murió la Verdad.

47 프란시스코 데 고야, 「진리는 죽었다」, 1814~1815

48 프란시스코 데 고야, 「옷을 벗은 마하」, 1797~1800

49 페테르 파울 루벤스, 「십자가에서 내려짐」, 1614

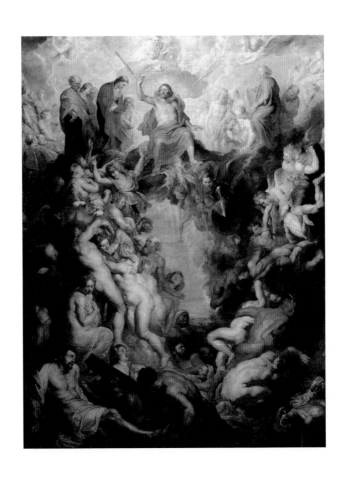

50 페테르 파울 루벤스, 「최후의 심판」, 1616

51 페테르 파울 루벤스, 「삼미신」, 1639

52 페테르 파울 루벤스, 「삼미신」, 1620~1624

53 페테르 파울 루벤스, 「네 명의 철학자」, 1611~1612

55 프란스 할스, 「하를럼 시 민병대원의 초상」, 1636~1638

56 프란스 할스, 「마찰북 연주자」, 1618

57 렘브란트, 「니콜라스 툴트 박사의 해부학 강의」, 1632

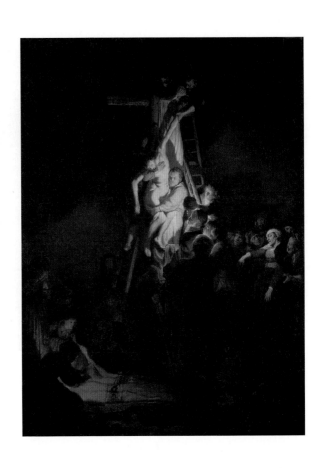

58 렘브란트, 「십자가에서 내려짐」, 1634

59 렘브란트, 「바닝코크 대장의 민병대: 야간 순찰」, 1642

60 렘브란트, 「자화상」, 1640
61 렘브란트, 「자화상」, 1668경

62 한스 홀바인, 「로테르담의 에라스뮈스 초상」, 1523

63 한스 홀바인, 「헨리 8세」, 1536

64 한스 홀바인, 「앤 볼린의 스케치」, 1533~1536경

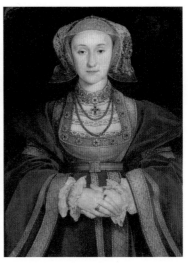

65 한스 홀바인, 「제인 시무어의 초상」, 1536
66 한스 홀바인, 「클레베의 안네」, 1539경

67 한스 홀바인, 「무덤 속 그리스도의 주검」과 그 일부, 1521

68 한스 홀바인, 「죽음의 무도」 연작 중, 1523~1526

69 한스 홀바인, 「대사들」, 1533

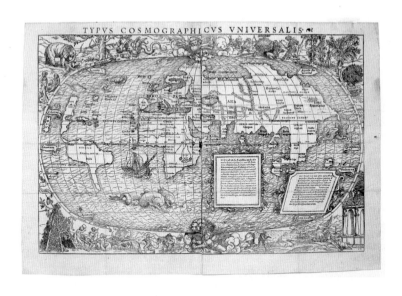

TYPVS COSMOGRAPHICVS VNIVERSALIS.

70 한스 홀바인, 「세계 전도」, 1532

71 안토니 반 다이크, 「찰스 1세의 삼중 초상」, 1635

72 안토니 반 다이크, 「사냥 중인 찰스 1세」, 1635

73 안토니 반 다이크, 「오렌지공 윌리엄과 메어리 공주」, 1641

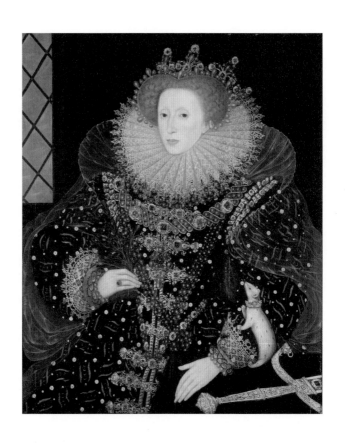

74 니콜라스 힐리어드, 「엘리자베스 1세」, 1585경

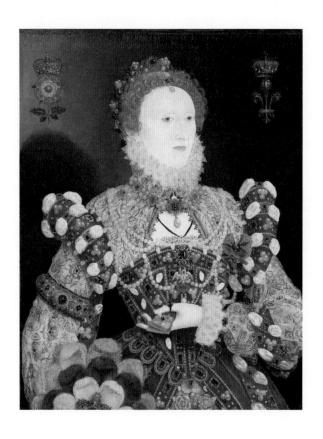

75 니콜라스 힐리어드, 「엘리자베스 1세」, 1574~1575경

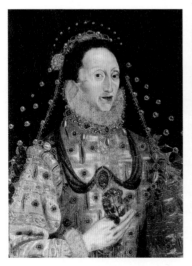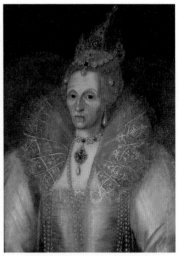

76 작가 미상, 「엘리자베스 1세 늙은 초상」, 1580~1590경

77 마르쿠스 헤라르츠, 「엘리자베스 1세 늙은 초상」, 1595경

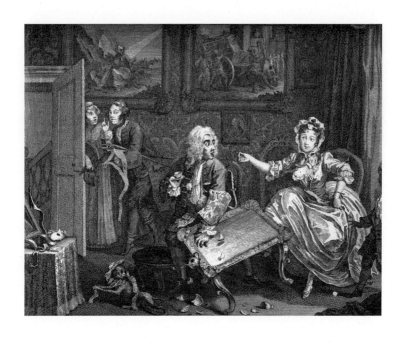

78 윌리엄 호가스, 「매춘부의 일대기」, 두 번째 도판, 1731

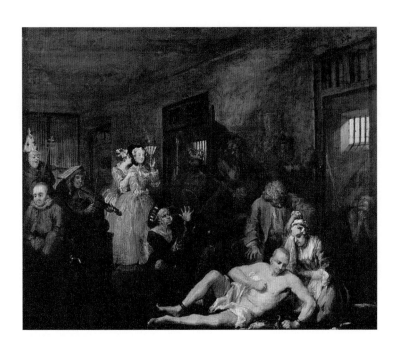

79 윌리엄 호가스, 「한량의 일대기」, 여덟 번째 도판, 1733~1734

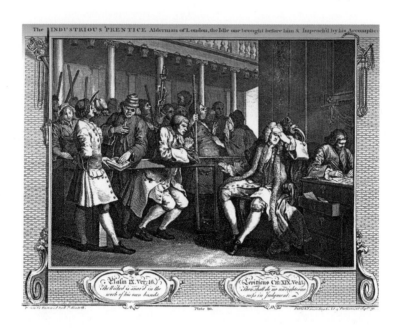

80 윌리엄 호가스, 「근면과 게으름」, 열 번째 도판, 1747

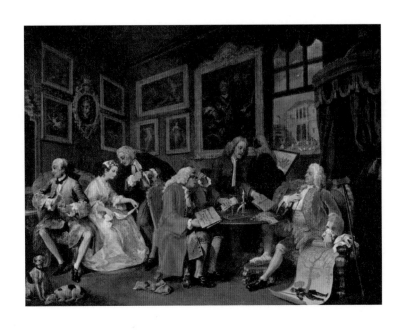

81 윌리엄 호가스, 「유행에 따른 결혼」, 첫 번째 도판, 1743

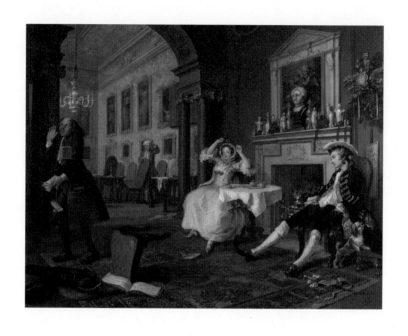

82 윌리엄 호가스, 「유행에 따른 결혼」, 두 번째 도판, 1743

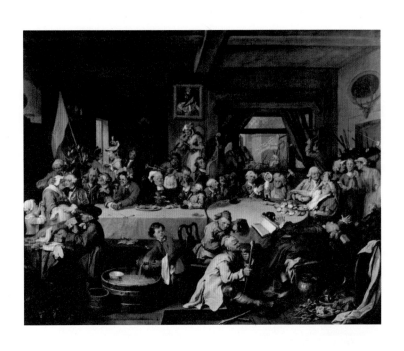

83 윌리엄 호가스, 「선거: 연회」, 1754

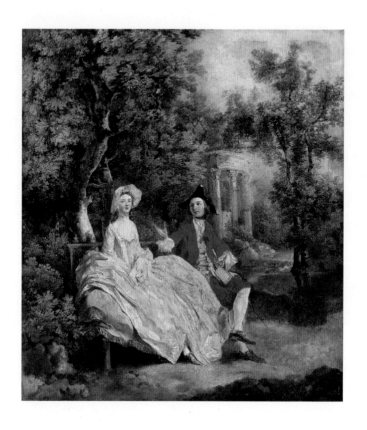

84 토머스 게인즈버러, 「공원의 연인」, 1746

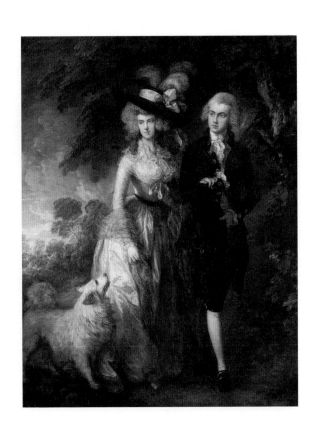

85 토머스 게인즈버러, 「아침 산책」, 1785

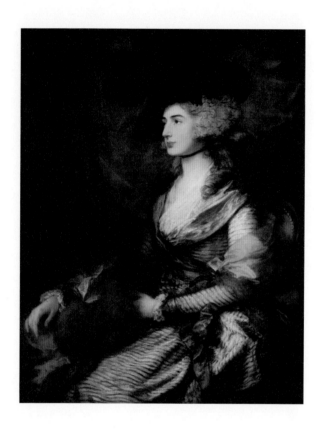

86 토머스 게인즈버러, 「새러 시든스 부인」, 1785

87 조슈아 레이놀즈, 「비극의 여신으로 분장한 시든스 부인」, 1784

88 토머스 게인즈버러, 「조지 3세」, 1781

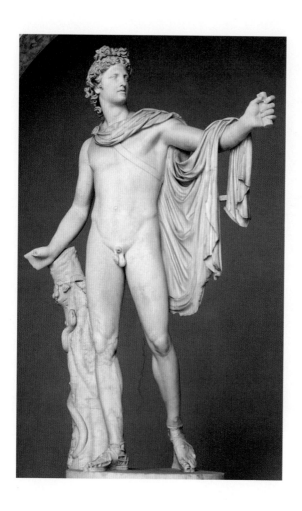

90 작가 미상, 「벨베데레의 아폴론」, 120~140경

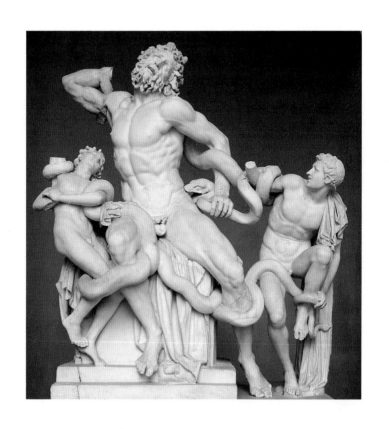

91 아게산드로스, 아테노도로스, 폴리도로스, 「라오콘 군상」, BC 42경

92 엘리자베스 비제 르브룅, 「마리 앙투아네트와 세 자녀」, 1789

93 자크루이 다비드, 「1793년 10월 16일 형장으로 끌려가는 마리 앙투아네트」, 1793

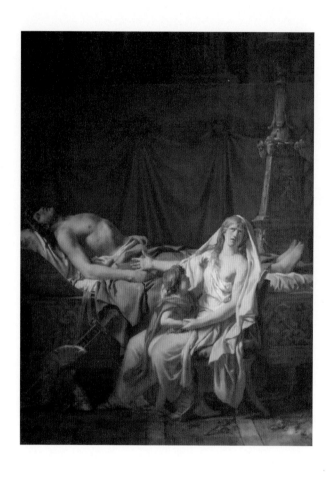

94 자크루이 다비드, 「헥토르의 시신 앞에서 슬픔에 잠긴 안드로마케」, 1783

95 자크루이 다비드, 「호라티우스 형제의 맹세」, 1785

96 자크루이 다비드, 「피살된 마라」, 1793

97 장자크 오에르, 「1793년 7월 13일, 샤를로트 코르데」, 1793
98 폴자크에메 보드리, 「샤를로트 코르데」, 1860

99 니콜라 푸생, 「사빈느 여인들의 납치」, 1634~1635

100 파블로 피카소, 「사빈느 여인들의 납치」, 1962~1963

101 자크루이 다비드, 「사빈느 여인들의 중재」, 1799

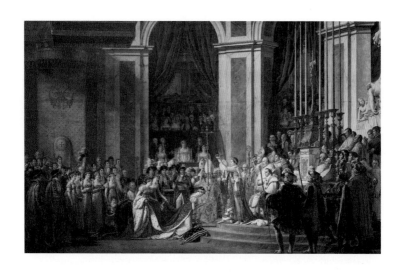

102 자크루이 다비드, 「나폴레옹 1세의 대관식」, 1806~1807

103 자크루이 다비드, 「소크라테스의 죽음」, 1787

때문이라고 평한 바 있다.[122] 하지만 베네치아 채광파의 영향은 양식과 화풍에서만이 아니었다. 1604년 만토바로 돌아온 뒤에도 그의 작품들은 주제에서도 그들처럼 기독교의 성화 일색이었기 때문이다. 예컨대 두초 디부오닌세냐Duccio di Buoninsegna의 「그리스도의 변용」(1311) 이래 조반니 벨리니Giovanni Bellini(1485), 로렌초 로토Lorenzo Lotto(1512)에 이어서 라파엘로(1520)에 이르기까지 계속된 이 주제에 대한 재해석 작업에 루벤스도 참여하여 그 나름의 「그리스도의 변용」(1604)을 선보였던 것이다.

그 뒤에도 성화들에 대한 재해석 작업은 그치지 않았다. 「그리스도의 세례」(1607)를 비롯하여 「동방 박사의 경배」(1609), 「십자가에 매달림」(1611), 「십자가에서 내려짐」(1614, 도판49), 「그리스도의 매장」(1616), 「최후의 심판」(1616, 도판50) 등이 그것이다. 하지만 그는 이러한 일련의 재해석 작업에서 인자형因子型의 동질성과 표현형phénotype의 차별성을 그가 의도한 대로 드러낸다. 예컨대 그 작품들에서 그는 안나빌레 카라치와 카라바조의 영향을 숨기지 않은 명암에서부터 베네치아풍의 채색에 이르기까지 습합의 정도를 점차 심화시키고 있었다.

또한 그는 예수의 영웅적인 신격화를 위해 시도한 바로크(일그러진 진주)풍의 불균형하고 과장된 인체 데생을 통해 다른 화가들의 작품과 해석상의 차별화를 드러내고 있었다. 특히 그것은 지나치게 명암의 대비를 시도한 「십자가에서 내려짐」이나 미켈란젤로에 못지않게 다양한 인체의 형상들을 동원한 「최후의 심판」에서 더욱 두드러진다.

그것은 신·구교간의 심한 종교적 갈등을 겪고 있는 네덜란드의 현실을 감안한다면 불안정한 시대를 깊은 신앙심으로 극복하고 있는 예술가의 의지와 혼의 표현이라고 높이 평가할 수

122 　리오넬로 벤투리, 『미술 비평사』, 김기주 옮김(서울: 문예출판사, 2001), 150면.

있다. 하지만 그와 반대로 그가 절대 권력과 무관한 환경에서 살았던 덕분에 각국의 궁정 화가들이 남긴 작품들과는 달리 거기에는 역사의식과 시대정신이 결여되어 있다. 그뿐만 아니라 그의 작품들은 이탈리아의 르네상스 미술을 무임승차한 탓에 미켈란젤로나 라파엘로의 작품들이 보여 준 그 시대의 철학 사조나 화가 개인의 어떠한 철학적 고뇌도 별로 담고 있지 않다.

한편 그가 고대 신화를 주제로 하여 그린 작품들은 고전주의와 아카데미 미술의 간접적인 영향을 반영하듯 성화보다도 더 비합리적이고 과장된 바로크식 데생으로 소묘의 중요성만을 시종일관 강조하고 있다. 하지만 그는 신플라톤주의자도 아니었고 르네상스를 지향하는 인문주의자도 아니었다. 그러므로 그것들은 단지 철학의 빈곤에서 비롯된 루벤스의 마니에리스모에 지나지 않는다. 예컨대 「사로잡힌 프로메테우스」(1612)를 비롯하여 「술 취한 헤라클레스와 목신과 요정」(1612~1613), 「4대륙」(1615), 「파리스의 심판」(1632~1635), 「비너스 예찬」(1632~1635), 「바쿠스」(1637), 「삼미신」(1620~1624, 1639), 「안드로메다」(1638) 등이 그러하다.

특히 1630년 53세의 루벤스가 재혼한 17세의 아내 헬레나 포르멘트를 모델로 하여 두 번째로 그린 「삼미신」(1639, 도판51)은 헬레니즘 이래 인체를 가장 아름답게 표현했다고 평가받지만 이전의 「삼미신」(1620~1624, 도판52)들보다 더 과장된 데생과 채색으로 차별화하고 있을 뿐이다. 그러나 소묘와 색채에 대한 우선적 중요성을 가릴 때마다 루벤스에 대한 평가는 일정하지 않다. 아카데미 미술에 반대했던 로제 드 필은 색채의 우선성을 강조하면서 루벤스를 최고의 화가로 평가한 반면 그보다 앞서 로마 출신의 수도원장으로서 고고학과 라파엘로 연구자였던 벨로리는 〈붓의 속도와 확실성, 자유로운 채색에도 불구하고 자연스런 형체를

지닌 훌륭한 소묘가 결핍된 채 속취(俗臭)에 빠져 있다〉[123]고 루벤스의 작품들을 비난한 바 있다.

　루벤스는 화법과 화풍뿐만 아니라 주제에서도 모작과 재해석을 멈추지 않은 화가였다. 그가 주제와 발상에서 제한된 작품 활동을 해야 하는 (벨라스케스 같은) 궁정 화가들보다 자유로운 처지였음에도 독창적이거나 창의적이지 않았다. 그것은 그가 무엇보다도 진지한 척하는 마니에리스모manierismo의 자가 중독에 취한 채 세상을 새롭게 보려는 철학에는 목말라하지 않기 때문이다. 특이하게도 그가 남긴 「네 명의 철학자」(1611~1612, 도판 53)는 철학에 대한 관심에서 비롯된 것이라기보다 그의 형 필립을 추모하기 위해 그린 것이다.

　이 그림은 단지 오른쪽 상단에 아리스토텔레스의 윤리학의 영향으로 생겨난 스토아학파 가운데 고대 로마 출신의 키케로나 마르쿠스 아우렐리우스 황제, 또는 소아시아 프리기아 출신의 에픽테토스가 아닌 오직 스페인 코르도바 출신의 로마 시대 철학자 세네카Lucius Annaeus Seneca의 두상만을 배치해 놓음으로써 이들 네 명의 철학자가 최초의 기독교인으로 알려진 세네카의 금욕주의적 스토아 철학[124]을 논하고 있을지도 모른다는 사실만을 추측하게 할 뿐이다.

　세네카는 플라톤과 에피쿠로스에게 많은 영향을 받은 수사학자이자 변론가였다. 그럼에도 그는 철학이란 말하는 것이 아니라 행위하는 것을 가르치는 것으로서 그것이 유일한 선이고 덕

123　리오넬로 벤투리, 앞의 책, 148면.

124　스토아 철학의 핵심 개념은 신이 만물에 내재한다는 것이다. 신은 불, 힘, 로고스, 이성이며, 신이 만물에 내재한다는 것은 자연 전체가 이성의 원리로 가득 차 있다는 의미이다. 그들이 주장하는 〈섭리〉란 모든 사물과 사람이 로고스, 즉 신의 통제에 있기 때문에 사건은 그것들이 신 안에서 행하는 그대로 일어난다는 것이다. 그들에게 인간의 이성 능력은 단지 인간이 사유할 수 있다거나 사물에 대해 추론할 수 있는 능력을 의미하는 것이 아니라 모든 자연의 이성적 구조와 질서에 대한 인간 본성의 참여를 의미할 뿐이다. 새뮤얼 스텀프, 제임스 피저, 『소크라테스에서 포스트모더니즘까지』, 이광래 옮김(파주: 열린책들, 2004), 184~185면.

임을 강조했다. 그에 의하면 인간을 인간답게 하는 것은 올바른 이성recta ratio이며, 그것으로 인간은 자연과의 합치가 가능하다. 또한 신은 만물의 제1원인이며, 신의 의지가 곧 세계의 법칙이다. 그의 주장에 따르면 신과 우주(코스모스)는 일치해 있다. 우주를 이루는 일체의 사물과 존재는 상호 작용하며 공감하고 있다. 충족의 세계로서 우주적 공감이 존재하는 것이다.

　　이러한 우주적 공감을 나타내기 위해 세네카는 『섭리에 대하여』에서 『은혜에 대하여』에 이르기까지 7권의 저서를 통해 공감sumpatheia, 협화sumpnoia 協和, 동조suntonia, 자연의 접합naturae contagio, 자연의 연속과 접속continuatio conjunctioque naturae, 자연의 합의consensus naturae 등을 강조한다. 기본적으로 그는 사물과 존재의 일체가 〈공생적sumphues〉이라고 생각하기 때문이다. 우주적 공감 속에서 일체인 신과 세계는 동일성을 각각 다른 용어들로 나타낼 뿐이다. 신의 전면적인 현존을 나타내는 우주적 공감은 전면적 혼합krasis di'holon를 함의하고 있다. 그러므로 인간을 포함한 세계는 그 전능한 섭리의 협조를 반영하고 있다. 그런 점에서 세네카를 포함한 스토아학파는 도덕적, 사회적 차원에서 우주적 공감을 지향하는 세계 시민주의를 표방하기도 한다. 하지만 루벤스의 작품들이 이와 같은 세네카의 이상과 철학을, 즉 우주적 공감과 세계 시민주의를 직접적으로 반영하고 있다고는 말할 수 없다.

　　어쨌든 루벤스는 시대 상황과 예술 정신에 대해 철저하게 고뇌했던 스페인의 고야와는 극명하게 대조되는 화가였다. 네덜란드가 스페인과 30년 전쟁을 벌이던 난국에도 루벤스는 오히려 (1628부터) 펠리페 4세의 궁정 화가인 벨라스케스와 함께 그의 궁정에서 국왕과 그 가족의 초상화를 그리며 지낼 정도로 국가적 정체성이나 이념적 역사성이 결여된 화가였다. (공감의 철학에 따른 것인지는 몰라도) 아이러니컬하게 그가 벨라스케스의 정신적 스

승이 된 것도 펠리페의 궁정 생활을 통해 가까워진 친분 관계 때문이기도 하다.

이렇듯 그가 고야와는 달리 시공의 상황에 무관심한 자유로운 화가로서 살다간 것은 그의 자유 의지 때문이 아니라 절대왕정의 등장이 불가능했던 시공(당시 네덜란드)의 조건 때문이었을 것이다. 이렇듯 어떤 예술가의 삶도 세계 시민주의를 표방하며 시공과 무관하거나 초월할 수 없다. 시공은 만물의 존재 조건이자 어찌할 수 없는 인간의 굴레이다. 예술가의 흔적 욕망이 낳은 작품 또한 마찬가지다. 루벤스의 작품들에 지역적 정체성이 결여되었거나 역사적 이념이 부재한 것도 그러한 조건과 방편이 낳은 결과일 수 있다.

네덜란드의 역사와 그의 삶의 여정은 어긋나고 있었다. 그가 궁정 화가를 동경했지만 생전에 뜻을 이루지 못한 까닭도 그와 다르지 않다. 그의 고향 안트베르펜에 왕립 미술관이 세워진 것도, 그리고 그곳의 2층이 〈루벤스의 방〉으로 꾸며진 것도 그가 죽은 지 한 세기 이상 지난 뒤의 일이었다.

3) 신념과 미술: 프란스 할스와 렘브란트

훌륭한 미술가일수록 자신의 철학적 신념으로 시대를 가로지르기 한다. 역사를 세로내리는 걸작의 결정인은 철학(이성)과 미술(감성)의 합집합에 있기 때문이다. 뛰어난 표현형으로서 미술 작품이 종속 변수라면 그것의 중요한 독립 변수(설명 변수)는 철학적 신념과 시대 인식이다. 그러면 미술가에게 그토록 중요한 철학적 신념이란 무엇인가? 한마디로 말해 그것은 내면세계를 통찰하는 본질 직관이다.

그런데 그것은 세계와 시대를 바라보고 성찰하는 관점에

서 비롯되기 일쑤다. 그것은 시대나 개인에 따라 내세의 구원에 대한 초현실적 신앙에 근거하기도 한다. 그러므로 철학의 빈곤이나 신념의 부재는 실제로 합집합 요소의 실조失調나 종속 변수의 결함으로 이어지기 쉽다. 그럴듯한 조형상의 눈속임이 감탄을 자아낼지라도 그것은 어디까지나 많은 작품들이 기대하는 〈커튼 효과 curtain effect〉에 지나지 않기 때문이다. 다양한 양식의 커튼은 가시적 설명 변수만을 보여 주기 위한 장막일 뿐 그 뒤에 있는 관람자의 마음을 움직이지 못하면 감동으로 이어지지 못한다. 그러므로 이념이나 신념의 부재는 대개의 경우 눈속임의 감탄만으로 끝나 버리곤 한다.

미술의 역사를 이끌어 온 양식사는 눈에 보이는 설명 변수들의 역사다. 양식사는 미술 작품을 소묘, 색채, 구성, 표현이라는 네 범주의 설명 변수를 설정하고 평가하기 때문이다. 양식사는 수많은 화풍과 화파를 그것들로 구분하고 동질성과 차별성도 그것들로 가려 왔다. 그러나 내면을 통찰하는 직관이 결핍되거나 철학적 신념이 빈곤한 양식은 공허를 숨기기 힘들고, 맹목도 피하기 어렵다. 또한 동일하거나 유사한 양식들은 눈속임의 진저리와 피로감을 불러오게 마련이다. 그러므로 양식의 차별화는 눈속임에 대한 피로 골절이나 강박증의 산물이라고 말해도 지나치지 않다.

동일이나 유사에 대한 차이와 차별은 이른바 〈작용에 대한 반작용〉이다. 금기가 없다면 위반도 있을 수 없듯이 동일이나 유사가 선재하지 않는 차이나 차별은 있을 수 없다. 이렇듯 다름은 같음에 대해 반작용하고 저항한다. 인간사에 대한 비탄과 환희, 슬픔과 기쁨, 눈물과 웃음의 관계도 그와 다르지 않다. 예컨대 고야가 고발하는 역사의 비극과 비탄에 우리가 감동하듯이 프랑스 할스가 주는 희극과 희열이 우리를 감탄하게 하는 까닭도 마찬가

지다. 고야가 역사인식과 철학적 신념에서 루벤스의 안티테제이듯이 고야와 할스의 관계 또한 슬픔과 기쁨, 비탄과 환희의 반대 감정만으로도 반정립한다. 그러므로 (같은 시공을 삶의 무대로 했음에도 궤를 같이 할 수 없는) 루벤스와 할스의 관계는 말할 것도 없다.

① 프란스 할스의 신념과 웃음

프란스 할스Frans Hals는 긴장하고 경직된 양식에 오로지 웃음만으로 반작용하려는 화가였다. 다시 말해 그는 웃음으로 만든 자기 화풍을 통해 지난至難한 시대에 마음앓이하며 살아야 하는 네덜란드 국민의 마음을 치유하려한 국민 화가였다. 1568년부터 80년간 계속된 스페인과의 전쟁 속에서 고스란히 한평생을 살다간 그는 수많은 웃음의 화폭을 네덜란드 국민에게 선사하며 전쟁의 시대를 〈웃음의 시대〉로 바꾸려 했고, 〈웃음의 미학〉으로 전쟁의 비극에 저항하려 했다.(도판 54~56) 미소의 화가 할스는 웃음의 철학을 누구보다 잘 간파한 〈웃음의 철학자〉였고 〈미소의 사회 복지사〉였다.

(a) 할스가 그린 웃음의 회화들은 은유적 역사화였다

본래 웃음은 기호학적 텍스트다. 웃음은 인간의 생각과 감정을 전달하는 수단 가운데 가장 다양하게 기호화할 수 있는 의미 전달 방식이다. 웃음 속에는 직설적인 수사도 있고 은유적인 수사도 있다. 거기에는 찬사도 있고 경고도 있다. 미소도 있고 대소도 있다. 냉소도 있고 실소도 있다. 비웃음도 있고 쓴웃음도 있다. 더구나 웃음은 시니피앙일 뿐 시니피에일 수 없는 특별한 기호들이다. 그것은 판토마임pantomime이기 때문이다. 그것은 말없는 아포리즘aphorism이기 때문이다.

웃음은 갓난아이의 그것처럼 본질적으로는 무언의 언어 mime이고, 순간의 기호sign이다. 따라서 웃음은 은밀한 메시지를 말없이 전달할 수 있는 비문秘文이며, 그래서 어떠한 권위나 권력을 희화戱畵할 수 있는 암호인 것이다. 중세 시대에 신 앞에서 웃음을 금기시하고 용납하지 못했던 사정도 매한가지다. 웃음이야 말로 타고난 인권을 상징한다. 인간은 웃어야 인간이 된다. 웃음은 (웃는 자의) 자유를 표상한다. 그래도 웃지 못함은 권위가 자유를 억압하기 때문이다. 신의 이름으로 인간을 억압하기 때문이다. 웃음마저 신성 모독으로 간주한 것은 초인적 권위 때문이었다.

웃음을 저항으로 만든 것도 권위였고 권력이었다. 그래서 할스는 서민들의 웃음으로 스페인의 절대 권력에 저항하고 있다. 이렇듯 그의 회화들은 억압의 역사를 비웃고 있다. 모두가 웃음으로 삶을 말하고 있다. 그는 웃음으로 역사를 말하게 하고 있다. 웃음은 그에 의해 이미 역사가 된 것이다.

(b) 그의 그림들은 철학적 신념의 표현이다

생철학자 베르그송Henri Bergson은 『웃음: 희극의 의미에 관한 시론Le Rire: Essai sur la signification du comique』(1900)에서 다음과 같은 순간에 웃음이 나온다고 예를 든다.

> 여객선이 난파되었다. 몇몇 승객이 천신만고 끝에 구명 보트로 구조되었다. 용감하게 구조에 나선 사람 중에는 세관원이 한 사람 있었다. 구명보트를 끌고 가 물에 빠진 사람들을 구조한 세관원이 말했다.
> 〈혹시 신고할 물건이라도 갖고 타신 분은 안 계십니까?〉

그런데 화가 프란스 할스가 바로 난파선 네덜란드의 승객들을 구조하러 나선 그 세관원 같은 사람이었다. 그에게는 무엇보다도 그 세관원이 발동한 측은지심惻隱之心[125]이 그의 화폭을 움직였을 것이다. 그에게 웃음은 측은지심, 나아가 인간의 타고난 마음인 사단四端이 무엇인지에 대한 무언의 응답이고 정의였다. 웃음보다 더 〈인간적인 것〉은 없다. 웃음은 인간을 정말 〈인간적인, 너무나 인간적인menschliches, allzumenschliches〉 존재로 만들기 때문이다.

베르그송은 생동적인 상황과 반대되는 경우가 웃음을 자아낸다고 말한다. 다시 말해 자유스런 활동과 대립되는 경직성이 웃음을 자아내는 동기라는 것이다. 웃음의 드라마인 희극이 바로 그것이다. 희극은 권위나 강제를 조롱하기 위해 극적으로 꾸며진 웃음의 예술이다. 웃음의 단편들로 엮인 할스의 작품집이 드라마틱한 희극을 상연하고 있는 까닭도 거기에 있다. 작가의 철학적 신념과 결단이 비장미悲壯美를 희극화하듯이 할스의 철학적 결단이 웃음으로 카타르시스를 대신하고 있다. 그는 소리없는 음악, 얼굴로 연주하는 음악, 다름 아닌 웃음으로 그만의 악상樂想을 연주했다.

(c) 할스의 회화들은 사회 치료적이다

웃음은 관계의 표현이다. 기본적으로 웃음은 대상과의 관계로부터 생겨난다. 웃음은 대자적對自的이다. 웃음은 생물학적이라기보다 사회학적이다. 베르그송은 자신이 고립되어 있다고 느끼는 사람은 웃을 수 없다고 말한다. 그래서 인간은 대상과의 관계

125 4단 7정 가운데 하나인 측은지심은 남을 불쌍히 여기는 마음이다. 4단(四端)은 『맹자』에서 말하는 타고난 인성인 인의예지(仁義禮智)의 단(端)을 따라서 측은지심(惻隱之心), 수오지심(羞惡之心), 사양지심(辭讓之心), 시비지심(是非之心)을 가리키고, 7정(七情)은 『예기禮記』에 나오는 사람이 갖고 있는 일곱 가지 감정, 즉 희노애구애오욕(喜怒哀懼愛惡欲)을 말한다.

가 상실되면, 즉 타자와의 존재론적 연결고리가 끊어지거나 욕망의 가로지르기가 불가능해지면 몹시 마음 아파한다. 기뻐하는 대신 슬퍼하기도 한다. 웃지 않고 울려고 한다. 이처럼 고립되어 있는 사람, 관계를 잃어버린 사람은 이미 마음앓이를 하고 있다. 그는 더 이상 웃을 수 없다. 삶을 약동하게 하는 긍정의 힘과 에너지원에 이상이 생겼기 때문이다.

　　　사회와의 관계에서도 마찬가지다. 웃고 싶지 않은 사회, 웃지 못하게 하는 사회는 병든 사회다. 거기서는 많은 이들이 생명의 언어인 웃음으로 더 이상 세상과 만나거나 소통하지 않으려 할 것이기 때문이다. 개인뿐만 아니라 병든 사회의 치유 방법은 웃음의 회복이다. 전염성 강한 웃음 바이러스로 치유해야 하는 것이다. 「마찰북의 연주자」(1618, 도판56)처럼 웃음은 사회 구성원마다 자기 긍정의 계기를 줄 수 있을 뿐더러, 사회를 건강하고 긍정적인 사회로 변모시킬 수 있는 에너지이자 치유 방법이기도 하다. 웃음은 누구에게나 긍정의 힘을 체화體化시키기 때문이다. 웃음은 남녀노소를 막론하고 심신의 면역력을 높여 주는 공통의 레시피인 것이다. 웃음의 전염성과 국민 위생학의 효과를 간파한 할스의 그림들이 종교적 갈등과 전쟁의 질곡 속에서 힘겨워하는 네덜란드 국민들에게 위생학적 치료 수단이 되었던 까닭도 거기에 있다. 그를 가리켜 네덜란드의 화풍을 선보인 국민적 화가라고 부를 수 있는 이유 또한 마찬가지다.

② 철학적 신념과 렘브란트

하지만 양식의 흔적을 따라 더듬어 가는 미술사는 17세기 네덜란드의 미술을 가로지르는 인물로서 할스보다는 렘브란트Rembrandt를 먼저 꼽는다. 가톨릭 국가로 남은 남부와는 달리 북부의 여러 주의 신교 세력은 1648년 스페인으로부터 독립을 주도했는데,

그 이래의 시대를 〈렘브란트의 세기〉라고 부를 정도였다. 역사적 격동기에 라이덴의 중산 계층에서 태어난 그의 야심은 애당초 교회의 성화나 궁정의 역사화를 그리는 궁정 화가가 되는 것이었다.

하지만 그의 꿈은 뜻대로 이루어지지 않았다. 1618년부터 30년간 독립 전쟁을 통해 스페인 군대를 완전히 퇴각시킴으로써 개신교 공화국을 건설한 북부 네덜란드에서는 성화나 역사화를 주문할 수 있는 절대 권력의 교회도 궁정도 없었기 때문이다. 그래서 그가 국왕이나 왕가와 같은 권력의 상징물로서의 초상화나 기독교 성자들의 아이콘icon 대신 주로 신흥 계급인 프로테스탄트 부르주아들의 초상화를 비롯하여 중산 계층이나 서민들에 이르기까지 권력과 지위를 상징하지 않는 초상화, 나아가 역사화와 무관한 인물화나 풍속화에 몰두한 것이다.

인간은 시공의 변화에 따라 적자 생존하게 마련이다. 예술가의 욕망과 의지도 마찬가지다. 예컨대 왕과 귀족이 아님에도 불구하고 렘브란트가 「마르텐 솔만스 초상」(1634)과 「오프옌 코피트 초상」(1634)과 같은 실물 크기의 전신 초상을 그린 경우가 그러하다. 하지만 이런 크기의 초상화는 절대 왕정의 왕과 귀족에게만 가능했던 일이었으므로 초상화의 역사에서 이정표와도 같은 작품일 수 있다. 그것들은 초상화의 주인공은 물론 그를 표상하는 크기와 권력의 크기가 비례하던 시대의 종언을 알리는 사건적 의미를 시사하기 때문이다. 비평가들은 작품의 양식과 기법상, 즉 비대칭의 구도, 역동적 구성, 광원 불명의 명암 대조 등의 이유를 들어 「니콜라스 툴트 박사의 해부학 강의」(1632, 도판57)와 같은 그룹 초상화를 그가 그린 초상화들 가운데 최고의 걸작으로 간주하지만 그것은 초상화의 본질적 의미, 나아가 미술의 본질에 대해서 또다시 반문하게 할 뿐이다.

베르그송은 시간을 가리켜 의식의 그림자를 떠도는 공간의 환영이라고 정의한다. 러시아 모피 무역상의 주문에 의해 최초로 그린 초상화인 「니콜라스 루츠」(1631)를 비롯하여 「니콜라스 툴트 박사의 해부학 강의」와 같은 렘브란트의 초상화들에 침윤된 시간 의식도 바로 그러한 것이었다. 공간의 환영들이 그의 화폭 위에 부르주아를 비롯한 부자들의 초상으로 내려앉았기 때문이다. 거기서는 단지 일상적 스토리텔링이 거창한 역사적 설화들narratives를 대신하고 있을 뿐이다. 예술가의 자유 의지가 더 이상 절대 권력에 의해 유보되지 않더라도 철학적으로 고뇌하지 않는 한 예술 정신은 물욕과 자발적으로 타협하게 마련이다.

가톨릭의 해방구였던 라이덴에서 렘브란트가 그린 성화들의 사정도 마찬가지다. 예컨대 루벤스의 작품을 재해석한 그의 「십자가에서 내려짐」(1634, 도판58)이나 「눈이 머는 삼손」(1636) 등이 그러하다. 그것들은 루벤스의 과장된 인체 소묘와 차별화하고 있을 뿐 기본적으로는 루벤스를 통해 영향받은 카라바조, 카라치, 라파엘로 등 이탈리아 화풍을 여전히 답습하고 있다. 그것은 아마도 그가 평생 동안 네덜란드를 벗어나지 못했기 때문에, 더구나 네덜란드어를 읽을 수 없는 문맹이었던 탓에 더욱 그랬을 것이다.

실제로 스페인과의 30년 전쟁 당시 네덜란드에 살았던 이른바 독일의 바사리로 불리는 잔트라르트Joachim von Sandrart가 〈배운 것도 없고 언어도 몰랐다〉는 이유로 렘브란트를 폄훼했던 까닭도 마찬가지다. 그에 의하면 〈렘브란트는 항상 자신이 선택한 기법 속에 머물렀으며, 해부학과 인체 비례의 척도 같은 미술 규범들을 아무 부끄럼 없이 위반했고, 원근법 및 고대 조각상의 용법들을 위반했으며, 라파엘로의 소묘와 이성적 조형을 위반

했다〉[126]는 것이다.

그럼에도 불구하고 기법상 그의 작품에 대한 평가는 당시에도 엇갈리고 있었다. 예컨대 그의 작품 한 점이 피렌체에 선보이자 피렌체의 예술가들은 〈참으로 엉뚱하다. 내면적, 외면적인 것을 불문하고 윤곽선을 안 쓰는 방식으로 모든 것이 대단히 강렬한 음영을 띠고 있다〉[127]고 하여 윤곽선의 대담한 생략을 지적한 바 있다. 이에 반해 루벤스 예찬론자인 프랑스의 로제 드 필은 위대한 천재만이 법칙을 초월할 수 있다고 하여 렘브란트도 천재의 반열에 올려놓기까지 했다.

다시 말해 자신은 염색가가 아니라 화가라는 렘브란트의 말을 인용하며 〈렘브란트야말로 색채의 거장이다. 그의 터치는 살과 생명을 표현하고 있다. 그의 초상화는 놀랄 만한 힘과 유화柔和함, 진실성을 갖추고 있다〉[128]는 평가가 그것이다. 그뿐만 아니라 그의 제자 사무엘 반 호오그스트라튼Samuel van Hoogstraten이 『회화 학교 입문: 시각 세계 입문Inleyding tot de Hoge Schoole der Schilderkunst: Anders de Zichtbaere Werelt』(1678)에서 언급한 평가는 그 이상이었다. 즉, 〈렘브란트는 루벤스, 벨라스케스, 베르니니, 미켈란젤로처럼 자기의 작품과 통찰에 의해 자기 시대의 의식을 변화시켰고, 여러 단계를 지나 온 과거에 대한 상像도 결정적으로 바꿔놓았다〉[129]는 것이다.

실제로 렘브란트는 제자의 평가대로 과연 〈자기 시대의 의식〉을 바꿔놓았을까? 그는 미켈란젤로처럼 시대적 통찰을 게을리하지 않은 화가였을까? 이미 언급했듯이 미켈란젤로의 위대성은 르네상스라는 역사적 엔드 게임에 대하여 그의 작품들이 보여 준

126 Udo Kultermann, *Geschichte der Kunstgeschichte*(Frankfurt: Prestel Verlag, 1996), p. 31.

127 리오넬로 벤투리, 『미술 비평사』, 김기주 옮김(서울: 문예출판사, 1988), 151면.

128 리오넬로 벤투리, 앞의 책, 165면.

129 Udo Kultermann, *Geschichte der Kunstgeschichte*(Frankfurt: Prestel Verlag, 1996), p. 32.

종교적 신앙과 역사적 인식 그리고 철학적 신념에 있다. 자기 시대
에 대한 그의 인식과 신념은 작품마다 그 시대를 분명하게 가로지
르고 있었다.

하지만 렘브란트의 작품들은 미켈란젤로의 것들만큼 시대
를 가를 만한 〈획기적〉인 것들이었을까? 거기에는 당시 네덜란드
인들과 자신의 의식의 그림자를 떠도는 〈공간의 환영le fantôme de l'
espace〉이 얼마나 투영되어 있을까? 누가 보아도 그의 작품들은 미
켈란젤로의 것들에 비해 역사인식에 대한 시간 길이와 통찰의 깊
이가 다르다. 거기에는 과거의 역사뿐만 아니라 자기시대에 대한
역사인식이 뚜렷하지 않을 뿐더러 확고한 철학적 신념도 드러나
있지 않다. 따라서 그에게는 내세울 만한 역사화가 없다. 깊은 내
면적 사색과 통찰을 엿볼 수 있는 작품은 눈에 띄지 않는다. 대부
분의 작품들이 중산층의 부르주아 사회에 영합한 초상화일 뿐 그
이상일 수 없다.

당대의 네덜란드 미술을 대표하는 두 초상화가인 할스와
렘브란트가 보여 준 상황 인식은 극명하게 다르다. 우선 그들이
주로 그린 초상화의 대상들이 다르다. 할스의 초상화가 대부분이
서민을 대상으로 한 것이었다면 렘브란트의 것은 부자들의 초상
화였다. 할스의 초상화에는 미소 짓는 표정들이 가득했다면 렘브
란트의 초상화에는 「니콜라스 툴트 박사의 해부학 강의」에서 보
았듯이 시작부터 긴장감이 팽배하다. 할스가 늘 웃음을 통한 긍정
의 미학으로 역사를 상대하고 있다면 렘브란트는 매우 긴장한 채
역사로부터 줄곧 도피하려 한다. 이들의 화폭에서는 당대의 긴장
과 이완이 엇갈리고 있다.

예컨대 민병대를 그린 두 사람의 초상화가 그러하다. 할스
의 「하를럼 시 민병대원의 초상」(1636~1638, 도판55)과 렘브란
트의 「바닝코크 대장의 민병대: 야간 순찰」(1642, 도판59)가 보

여 주는 상황 인식은 민병대가 필요할 만큼 난세에 처한 네덜란드의 역사를 바라보는 두 화가의 여유(이완)와 긴장을 대조적으로 투영하고 있다. 그들이 지니고 있는 의식에 반영된 공간의 환영들이 그토록 다르기 때문이다.

한편 렘브란트는 타인의 초상화뿐만 아니라 자신의 초상화도 평생 동안 세 차례(34세, 53세, 62세)나 그렸다. 그의 나르시시즘이 낳은 초상 욕망은 자의식과 공간과의 관계가 변화할 때마다 삶을 가로지르는 자기 타자를 조형 기호화하려 했다. 인간은 어린 시절 누구나 엄마 아빠를 아무 데나 그리는 초상화가였듯이 인간에게 있어서 초상 욕망은 가시적이든 비가시적이든, 또는 존재론적이든 인식론적이든 본래적이고 생득적인 것이다. 인간이 거울을 발명한 까닭 그리고 화가들이 초상화와 자화상을 그리려는 연유緣由도 매한가지다.(도판 60, 61)

실제로 화가들의 가시적 복제 욕망과 완벽한 재현 의지는 대상을 가리지 않는다. 하지만 초상화는 판단 중지의 얼굴 표정을 그리는 것이 아니다. 초상화는 단지 삶이 이탈된 얼굴만을 담고 있는 그릇이 아니다. 그것은 얼굴 속에 담긴 삶의 의미를 역사 속으로 운반하는 운반체나 다름없다. 지금까지 남겨진 초상화들이 인류학의 역사라면 자화상들은 한 장의 자서전들이다. 예컨대 초상화는 렘브란트가 죽기 전에 그린 마지막 「자화상」처럼 죽음을 투영하는 유서이기도 하고, 그가 처음 그린 젊은 날의 「자화상」처럼 인생의 단면도가 되기도 한다. 하지만 그것들 안에는 보이지 않는 그의 인생이 있고 세계도 있다.

렘브란트는 삶의 〈현상으로서의 텍스트phénotexte〉인 자화상에서야 비로소 잠재의식이나 내면의 자아를 끄집어내어 표상화한다.[130] 라파엘로를 흉내 낸 젊은 날의 자화상에는 자신을 궁

130 이광래, 『미술을 철학한다』(서울: 미술문화, 2007), 140~151면.

중 귀족의 모습으로 초상해 보더니 파산 후의 마지막 자화상에
서는 못생기고 남루한 노파로 초상한다. 그는 인생의 끝자락에
서 대중의 외면을 겸연쩍어한다. 더 이상 위엄도 자존감도 보이
지 않는, 궁핍한 처지를 설득하려는 회한 섞인 웃음으로 그리며
인생무상을 누군가에게 토로하려 한다. 그렇게 해서라도 그는 다
가오는 죽음의 불안과 외로움을 애써 감추려 했을 뿐이다. 자신
의 마지막 초상으로 그는 죽음에 이르는 실존을 말하려 했다. 다
시 말해 그는 한 폭의 자서전 속에 몸 철학을 담으려 했다.

5. 영국의 르네상스와 궁정 화가들

대부분의 섬나라가 그렇듯이 영국도 유럽 대륙의 국가들과는 같은 점보다 다른 점이 더 많은 나라다. 무엇보다도 중간 숙주인 인간의 욕망을 따라 시공을 종횡하며 이동하는 철학, 종교, 문화, 예술 등에서 더욱 그렇다. 섬나라 문화의 특징은 우선 지리적 고립성에 있다. 대륙과의 이동과 교류의 제한이 대륙적 보편성을 가질 수 없게 하기 때문이다. 예컨대 철학사에서 영국의 경험론만이 상당 기간 대륙 이성론과 맞서 온 까닭이 그러하다. 또한 미술에서도 습도 높은 해양성 기후와 풍토의 탓으로 이탈리아 등 대륙과는 달리 프레스코화가 발달할 수 없었다.

두 번째 특징은 중층적 습합성overdeterminated syncretism에 있다. 도서의 지리적 고립성은 결국 대륙에 대한 개방으로 이어지게 마련이다. 고대 이래 일본이 문화적 고립성을 한반도나 중국으로부터 대륙 문화의 수입과 수용으로 극복해 오듯이 영국의 경우도 마찬가지다. 하지만 어떤 문화도 수용은 곧 변용의 시작이나 다름 없다. 문화의 속성은 삼투적滲透的이기 때문이다. 문화에 순종이 있을 수 없는 까닭도 마찬가지다. 특히 도서의 문화는 대륙으로부터 시차를 두고 중층적重層的으로 수입되거나 수용되면서 습합褶合하며 나름대로의 특징을 형성하는 것이다. 예컨대 영국에서의 르네상스와 종교 개혁이, 나아가 그로 인한 영국의 궁정 미술과 왕립 미술 아카데미의 특징이 그러하다.

1) 영국의 르네상스와 종교 개혁

16세기 이탈리아를 중심으로 유럽 대륙에서 일어난 르네상스와 종교 개혁은 〈코페르니쿠스의 전환Kopernikanische Wende〉[131]과 더불어 인간 욕망의 일대 지각 변동 현상이었다고 말해도 지나치지 않는다. 15세기부터 시작된 고대 그리스·로마의 인문주의 정신의 부활, 1517년 마르틴 루터가 제기한 로마 교황청의 전횡에 대한 도전과 가톨릭 개혁의 요구만으로도 중세 교회와 교권의 도구에 지나지 않았던 대륙의 미술가들에게는 억눌린 자유의 숨통이 트였다.

하지만 르네상스 이후 스페인이나 프랑스의 절대 왕정에서 보듯이 지중해로부터 대서양으로 이동하기 시작한 절대 권력이 궁정 화가들에게 의지와 자유의 유보를 강요했다면, 종교 개혁 이후의 신·구교는 심각한 갈등과 대립으로 네덜란드와 독일의 지식인이나 미술가들을 표류하게 했다. 예컨대 네덜란드 출신의 인문주의 사상가 에라스뮈스Desiderius Erasmus(도판62)가 루터와 자유 의지의 문제를 비롯한 기독교의 교리 논쟁을 벌이며 가톨릭이나 루터의 신교보다 자유롭거나 고대 그리스·로마의 고전 연구가 용이한 이탈리아의 투린 대학, 영국의 케임브리지 대학, 스위스의 바젤 대학을 활동 무대로 삼았던 이유가 그것이다.

그뿐만 아니라 1499년 에라스뮈스가 영국을 처음 방문했을 때 그에게 영향을 준 성서 학자 존 콜렛John Colet[132]과 사상가인

131 폴란드 출신의 천문학자 코페르니쿠스는 『천구의 회전에 관하여De revolutionibus orbium coelestium』(1543)에서 지구가 더 이상 우주의 중심이 아니라고 하여 당시 누구도 의심하지 않던 프톨레마이오스의 우주 체계(천동설)에 정면으로 도전했다. 그의 지동설은 지구가 우주의 중심이고, 인간은 그 위에 사는 존엄한 존재이며, 천상계는 영원한 신의 영역이라고 생각했던 중세의 우주관을 폐기시키기 위한 것으로서 우주관의 혁명적 전환을 가져왔다.

132 존 콜렛은 런던 시장 헨리 경의 아들로 태어나 옥스퍼드 대학에서 수학과 플라톤 철학을 공부한 뒤 이탈리아에서 그리스어를 배우면서 고대 교부 신학과 교회법을 전공하였다. 귀국 후 그는 에라스뮈스와 친분을 맺으면서 옥스퍼드 대학에서 신약 성서를 강의하며 영국에서 인문주의 학풍을 전파하는 영국 르네상스

토머스 모어Thomas More[133]가 영국의 르네상스에 불을 당긴 것이나 바젤, 런던 등 유럽의 도시를 표류하던 독일 르네상스의 화가 한스 홀바인Hans Holbein이 에라스뮈스와 토머스 모어의 지원으로 헨리 8세의 궁정 화가가 된 까닭도 마찬가지다.

에라스뮈스는 1511년 케임브리지 대학 피셔 총장의 초청으로 두 번째로 영국을 방문하는 동안 케임브리지 아카데미의 회원이 되었고, 그리스어와 성서 신학 강좌의 교수로 임명되기도 했다. 그가 영국 르네상스 정신의 형성에 본격적으로 기여하기 시작한 것은 이때부터였다. 특히 고대 그리스·로마의 고전을 그리스어와 라틴어로 보급하면서 중세를 지배해 온 스콜라 교의의 권위를 증오하는 동시에 예술적 표현 양식에서 순수함과 우아함을 구성하는 기쁨과 자유를 만끽하려 했다. 그에게 고대의 위대한 작가들의 사상은 근본적으로 복음서와 조화를 이루고 있는 것으로 보였다.

특히 그는 플라톤의 철학과 예수의 가르침 사이에는 긴밀한 유사성이 있다고 생각한 나머지 예수의 소박한 가르침과 교황청의 오만함은 서로 모순된다고 믿었다. 그가 초기의 수도원 생활의 경험을 토대로 성직자들을 신랄하게 비판하는 『우신예찬Moriae encomium』을 저술한 이유도 거기에 있다. 아이러니컬하게도 루터에게 이 책은 그가 가톨릭 교회와 격론을 벌일 때 결정적으로 이용하는 빌미가 되기도 했다. 하지만 인간의 이성으로는 속죄받을 수 없다고 단정하는 루터의 주장은 교회의 가르침을 새로운 인문주의적 학문과 조화시키기 위해 이성적인 수련, 즉 고전 문학과 철학

최고의 지도자였다.

133 토머스 모어는 변호사로 명성을 얻었지만 헨리 8세의 신임을 얻어 외교관으로도 활동했다. 그가 대륙 여행 중에 쓴 『유토피아Utopia』(1516)는 농민의 생활에 비해 지배 계급의 타락한 생활을 묘사하면서 자본 축적기의 영국 사회를 맹렬히 비판했다. 그는 국왕의 가톨릭에서 독립한 국교 수장권에 반대하다 처형당했다.

의 교육을 강조했던 에라스뮈스의 생각과 정면으로 부딪칠 수밖에 없었다.

① 에라스뮈스의 반反루터주의

루터에게 반대하는 에라스뮈스의 대척점은 인간의 이성 능력과 자유 의지의 문제였다. 에라스뮈스는 종교 개혁 운동이 본격적으로 전개되면서 루터에게 개혁 운동에 참여할 것을 권유받았지만 이를 거절하고 중립적인 입장을 취하려 했다. 그러나 개혁 운동이 격렬해지자 에라스뮈스는 자유 의지의 논쟁을 통해 루터의 개혁론에 정면으로 비판하고 나섰다. 문제의 발단은 인간의 자유 의지를 주장하는 에라스뮈스에게 루터가 여러 번 침묵을 요구한 데서 비롯되었다. 한마디로 말해 원죄 이래 인간의 이성으로는 선악에 대하여 올바른 판단을 할 수 없다는 이유에서였다.

　　하지만 에라스뮈스는 오랜 숙고 끝에 헨리 8세의 권유로 자유 의지를 전혀 용납하지 않으려는 프로테스탄트 교리에 반기를 들기로 마음먹고 『자유 의지론De Libero Arbitrio』(1524)을 출판하였다. 헨리 8세에게 보낸 편지에서도 〈승부는 이제 결정될 것입니다. 저의 『자유 의지론』이 출판되었습니다. 저는 독일에서 이제 돌에 맞아 죽을지도 모릅니다. 벌써 맹렬한 반박문이 저의 머리에 쇄도하였습니다〉라고 하여 그는 자신의 비장한 심경을 토로한 바 있다.

　　루터와 에라스뮈스 사이의 본격적인 논쟁이 시작된 것은 에라스뮈스가 1524년 자유 의지에 대한 견해를 명백히 밝힌 『혹평The Diatribe』을 발행하면서부터였다. 그에 의하면 만일 인간이 누구나 필연적으로 죄를 지을 수밖에 없다면 하나님이 인간을 벌하실 이유가 없다는 것이다. 그뿐만 아니라 인간이 계율을 지킬 능력이 없다면 계율 자체도 무용지물이라는 것이다. 이에 대해 루터

는『의지의 한계De Servo Arbitrio』(1525)에서 인간이란 본래 자유 의지가 없는 중성적 존재라고 규정한다. 원죄에도 불구하고 인간이 의지를 주장하는 것은 그것이 육체에 퍼져 있는 어둠의 원리로서 작용하기 때문이라는 것이다.

이처럼 루터는 인간의 자유 의지를 악과 죄의 원인이라고 비판한 아우구스티누스의 입장을 그대로 따라서 인간에게 신의 은총의 도움 없다면 인간은 스스로 선을 행할 수 있는 정신 능력을 가지고 있지 않다고 주장한다. 설사 의지의 자유liberum가 있다고 하더라도 그것은 정신의 자유libertas와 동일하지 않다. 왜냐하면 진정한 자유는 현세에서는 결코 충만될 수 없기 때문이다. 결국 인간은 단지 교회의 멍에 안에서만 자유라는 것이다. 그러므로 인간은 하나님의 종으로서 구원에는 무능한 존재일 수밖에 없다. 구원의 섭리는 오직 신에게만 있을 뿐 인간의 이성은 구원에 무력하기 때문이다. 다시 말해 루터는 최초 인간의 원죄에서 보았듯이 인간에게 자유 의지를 인정하는 것을 위험한 생각이라고 하여 이성 능력과 자유 의지를 부인하려했다. 그는 하나님이 모든 것을 예정하셨고, 인간의 의지는 전혀 무력하여 죄를 범할 뿐이라는 아우구스티누스에 근거하여 신 앞에서 인간의 자유 의지나 이성의 존엄마저도 인정하려 하지 않았다.

이에 반해 에라스뮈스는 오히려 이성의 권위를 신뢰했다. 그는 신앙과 이성, 계시와 지식 사이에는 아무런 이율배반도 없다고 생각했다. 특히 그는 자신의 성서 신학 연구를 그리스·로마 문학 연구와 연결시켜, 권위와 형식에 사로잡힌 스콜라 신학을 인간의 자유 의지에 의한 윤리적, 도덕적 진리를 강조하는 실천 이성의 신학으로 바꿔 보려 했다. 예컨대 〈어떤 그리스 원전이 있다면, 특히 그리스어로 된 시편이나 복음서가 있다면 나는 옷을 저당 잡혀서라도 그것을 입수할 것이다〉라는 주장이 그것

이다. 토머스 모어를 비롯한 영국의 지식인 사회가 에라스뮈스의 주장을 환영하고 격려하며 루터를 반격하는 『혹평』의 제2부를 쓰도록 권고했던 까닭도 거기에 있다. 그는 인간의 이성 능력을 신앙보다 덜하지 않게 존중할 뿐만 아니라 자유로운 인간성을 강조하여 영국의 르네상스를 주도하는 인문주의자들에게 커다란 영향을 주었다.

② 헨리 8세와 영국 성공회의 탄생

영국 역사에서 헨리 8세(재위: 1509~1547, 도판63)만큼 많은 화제와 스캔들을 남긴 국왕도 드물다. 그는 정치, 종교, 사상에서 뿐만 아니라 문학, 연극, 영화, 미술 등 예술에서도 영국 역사를 가로지르는 횡적 코드이자 주요 키워드로서 작용하고 있기 때문이다. 예컨대 영국 르네상스의 임계점에 그가 있는가 하면, 영국 국교(성공회)의 확립에서도 결정적인 도화선이나 다름없었다. 그는 홀바인을 궁정 화가로 임명하여 초상화의 수많은 걸작들을 남기는 계기를 마련했고, 셰익스피어William Shakespeare의 역사극 가운데 마지막 작품 「헨리 8세」(1612)의 실체가 되기도 했다. 또한 소설가 앨리슨 위어Alison Weir가 그를 주제로 하여 『헨리 8세와 여인들』이라는 역사 소설을 썼는가 하면 영화 감독 찰스 재롯Charles Jarrott은 1969년 비운의 세 번째 왕비 앤 볼린Anne Boleyn을 주인공으로 한 영화 「천일의 앤」을 만들었다. 그밖에 저스틴 채드윅Justin Chadwick 감독도 필리파 그레고리Philippa Gregory의 소설 『천일의 스캔들The Other Boleyn Girl』(2008)을 원작으로 하여 이를 영화화한 바 있다.

이렇듯 헨리 8세는 영국의 누구보다도 극적 역사적 사건의 중심에 있다. 1517년 종교 개혁이 시작되면서 영국은 가톨릭 국가 스페인과 프랑스 그리고 신성 로마 제국으로부터 정치적, 종교적

위협에 직면하여 네덜란드를 비롯한 북방의 개신교 세력과 연대하지 않을 수 없는 처지에 놓여 있었다. 헨리 8세의 반복되는 결혼과 이혼 그리고 그 과정에서 야기된 종교적 결단도 이러한 정치 상황에서 그가 선택한 정략의 일환이기도 했다. 그는 세속적 권력 욕망과 종교적 세계관과의 충돌 속에서 이를 해결하기 위한 결정적 수단으로서 자신의 결혼 문제를 이용했다.

우선, 위협적인 국제 관계 속에서 거듭된 국왕(헨리 8세)의 결혼은 단지 개인의 삶을 위한 결정이나 선택일 수만은 없었다. 예컨대 첫 번째 왕비인 아라곤의 캐서린Katherine of Aragon과의 결혼과 이혼 그리고 왕비의 시녀였던 앤 볼린Anne Boleyn(도판64)과의 두 번째 결혼과 이혼의 과정이 그러하다. 헨리 8세는 신성 로마 제국의 황제 카를 5세의 숙모이자 스페인 아라곤가의 공주였던 캐서린과 정략적으로 결혼했지만 왕비는 왕위를 계승할 아들을 낳지 못한 채 병으로 몸을 가누지 못하게 되었다. 그는 앤 볼린과 결혼하기 위해 (대법관이었던 토머스 모어의 이혼 청구서 서명 거부에도 불구하고) 로마 교황청에 캐서린과의 이혼을 요청했다.

그러나 교황 클레멘스 7세가 이혼을 금지한 가톨릭의 교리뿐만 아니라 스페인과 신성 로마 제국의 심기를 건드릴 수 없었기 때문에도 이혼을 허락하지 않자 헨리 8세는 1533년 1월 25일 비밀리에 결혼했다. 또한 폭넓은 식견으로 대법관에 임명되었던 모어도 이혼 청구서의 서명에 거부한 탓에 결국 1535년 반역죄로 처형당하고 말았다. 하지만 앤 볼린마저도 기대했던 아들을 낳지 못하였다. 헨리 8세는 또 다시 이혼하고, 세 번째 왕비인 제인 시무어Jane Seymour(도판65)와 결혼하여 드디어 왕자를 얻었다. 하지만 출산 후유증으로 시모어가 죽었고, 그는 깊은 슬픔에 빠져 죽을 때까지도 그를 잊지 못했다. 제인 시모어는 헨리

8세가 죽어서 그녀와 합장할 정도로 여섯 명의 왕비 중 가장 사랑받은 여인이었다.

　한편 헨리 8세의 비서 장관이었던 토머스 크롬웰Thomas Cromwell은 신교국인 뒤셀도르프 근처 클레베 공국의 안네Anne of Cleves를 새로운 왕비로 천거하기 위해 화가 홀바인을 보내 그녀의 (용모를 확인하기 위해) 초상화를 그려오게 했다.(도판66) 1540년 그녀의 초상화를 본 국왕은 그 모습에 반해 결혼했지만 다재다능했던 이전의 왕비들에 비해 무능하고 무미건조한 성격 탓에 잠자리를 같이 하지 않았다. 국왕은 심지어 그녀를 〈플랑드르의 암말〉이라고까지 조롱하며 결혼의 무효를 주장했고, 결국 그의 요구는 받아들여졌다.

　다음으로, 헨리 8세의 첫 번째 왕비 아라곤의 캐서린과의 이혼은 1517년 이래 유럽 각국에서 전개되는 종교 개혁 과정에서 돌발한 가장 큰 독립(설명) 변수였다. 다시 말해 그것은 성공회가 탄생하여 국교가 되는 일대 사건이었다. 루터와 칼뱅에 의한 종교 개혁이 전개되자 영국 내에서도 권위적이고 부패한 로마 교황청으로부터 교회의 독립을 요구하는 분위기가 고조되고 있었다. 하지만 루터와 에라스뮈스가 벌여 온 자유 의지 논쟁에서도 보았듯이 에라스뮈스의 영향을 받은 영국의 르네상스 정신은 종교 개혁에서도 루터주의를 따를 수 없었다. 그뿐만이 아니었다. 교회의 공동체적 이성을 통한 성서 해석을 주장해 온 영국 교회의 개혁 운동은 성서에는 한자도 틀림이 없다고 주장하는 칼뱅주의도 받아들이기 어려웠다.

　하지만 영국 교회의 독립은 교회 내부에서 고조되고 있는 이러한 반反가톨릭적 개혁의 요구나 루터와 칼뱅이 보여 준 극단적 신교의 개혁 운동과의 갈등이 직접적인 계기가 된 것은 아니었다. 앞에서 말했듯이 영국 교회가 독립하려는 이유는 아라곤의

캐서린 왕비와 헨리 8세와의 이혼 문제였다. 헨리 8세는 메리 공주만을 낳아 왕위를 계승할 아들이 없어 고민하던 끝에 캐서린과 이혼하기로 결심하고, 그녀의 병약함과 그녀가 일찍 죽은 자신의 형 아서의 부인, 즉 형수였다는 사실을 내세워 이혼하려 했다. 하지만 스페인과 신성 로마 제국을 장악한 절대 권력자 카를 5세의 분노와 협박을 두려워 한 교황 클레멘스 7세[134]는 카를 황제의 요구대로 헨리 8세의 이혼 청구를 거절했고 그를 파문시키기까지 했다.

세속적 욕망과 가톨릭 원리가 충돌하던 이 세기적 사건은 결국 헨리 8세의 주체적 결단과 결정에 의해 영국의 역사는 물론 기독교의 역사도 과감하게 가로지르고 말았다. 영국 교회는 1534년 〈국왕지상법〉을 제정하여 수도원을 폐쇄하며 로마 교황청으로부터 독립했고, 국왕인 헨리 8세도 앤 불린과 결혼함으로써 후사後嗣 욕망의 길을 택한 것이다. 특히 헨리 8세는 국왕 수장령과 1536년 로마 교황의 감독권 폐지 법령까지 제정해 영국 국교인 성공회The Anglican Domain를 탄생시켰다. 나아가 자신이 성공회의 수장이 됨으로써 구교와는 공식적으로 단절하는 동시에 프로테스탄트의 도전도 직접 차단하고 나섰다.

성공회聖公會는 기본적으로 성서 해석에서 극단적인 신교와 달랐다. 성공회는 지나치게 성서주의적인 개신교와는 달리 성

134 클레멘스 7세(줄리오 데메디치)는 1478년 메디치가의 〈위대한 로렌초〉에 대해 벌인 파치가의 음모 사건 중 살해당한 로렌초의 동생 줄리아노의 유복자이자 메디치가가 배출한 첫 번째 교황 레오 10세의 사촌 동생이다. 메디치가 출신의 두 번째 교황이 된 그는 취임과 더불어 로렌초의 양자였던 미켈란젤로로 하여금 산 로렌초 성당의 조성 작업, 그리고 그 성당과 맞대고 있는 라우렌치아나 도서관(일명 메디치 도서관)을 건립하게 하여 이곳을 르네상스의 보고로 만들었다. 오늘날 미국의 추상화가 마크 로스코도 이 도서관의 창문을 보고 창조적 영감을 얻었다고 말할 정도였다. 하지만 정치적으로 그는 스페인과 신성 로마 제국(독일)을 통치하는 황제 카를 5세, 프랑스의 프랑수아 1세, 영국의 헨리 8세가 벌이는 전쟁과 정쟁 사이에서 이들 삼자를 모략과 술수로 이간질하는 정책을 끊임 없이 벌려야 했다. 더구나 헨리 8세가 카를 황제의 숙모인 캐서린과 이혼을 청구할 당시에는 클레멘스 교황이 프랑스와 1세를 부추겨 신성 동맹을 맺고 카를 황제를 공격한 후유증을 겪던 때였다. 즉, 카를 황제는 교황의 비열함에 대한 보복으로 군대를 로마로 진격시켰고, 교황도 안젤로 성으로 도망쳐 7개월간 갇혀 있은 뒤였다.

서뿐만 아니라 그리스도에 대한 신앙 공동체적 이성을 통한 교회의 권위도 그에 못지않게 존중하기 때문이다. 다시 말해 성공회는 체제와 교리에서 가톨릭을 따르지 않았을 뿐더러 루터나 칼뱅의 프로테스탄트와도 입장을 같이하지 않았다. 그러면서도 초대 교회의 전통과 정신을 인정하는 성공회는 가톨릭과 프로테스탄트의 입장에 대해 전적으로 배타적이기보다 오히려 절충적이었다. 즉, 양자를 포용하는 중도적 입장이었다. 왜냐하면 당시 카를 5세, 프랑수아 1세와 더불어 대서양과 대륙의 주도권 장악을 위해 치열하게 투쟁해야 했던 헨리 8세는 (그러한 권력 투쟁 과정에서) 정치적으로나마 로마 교황과의 불편한 동거도 피할 수 없다고 생각했기 때문이다.

어쨌든 헨리 8세는 자신의 결혼과 이혼을 정치적으로 뿐만 아니라 종교적으로도 적절히 이용하면서 영국을 중심으로 하여 스페인, 신성 로마 제국, 프랑스 등 대륙의 강대국들과, 게다가 종교 권력의 중심인 로마 교황청과의 절묘한 힘겨루기에 나름대로 성공한 통치자였다. 나아가 그는 16세기 전반의 복잡한 국제 관계를 일별할 수 있는 욕망 지도를 극적으로 만들어 내면서도 그들 국가의 문화와 예술을 지렛대로 삼아 영국의 르네상스를 배태한 인물이기도 하다.

본래 섬나라 영국은 역사적으로나 지리적으로나 자생적인 르네상스가 불가능한 나라였고, 독자적인 종교 개혁이 불필요한 나라였다. 르네상스란 기본적으로 역사와 철학, 문화와 예술 등 모든 분야에서 자신들의 잃어버린 시간, 즉 고대의 발칸 반도와 이탈리아 반도, 나아가 지중해 문화의 중심이었던 아테네와 로마의 철학과 종교, 문화와 예술에 대한 향수에서 비롯된 것이다. 그러므로 그것들과는 근원을 달리하거나 애초부터 그것들이 부재했던 대서양 북부의 섬나라에서 그것들의 소생이나 부활이란 어불성설

일 수밖에 없다.

　루터나 칼뱅에 의해 시공을 가로지르던 기독교의 종교 개혁 운동도 마찬가지다. 인종적으로 영국인은 북대서양 해양 루트를 따라 남하한 게르만족(앵그르족과 색슨족)이 5~6세기에 건너와 자리 잡은 해양 인종이었다. 그러므로 지중해 연안과 소아시아의 사막 지대를 무대로 하여 생활해 온 유목민들, 또는 노예들의 구원(메시아)의 종교인 기독교가 게르만의 주신 오딘Odin[135]의 후예들인 그들에게는 이질적인 신앙 형태일 수밖에 없었기 때문이다.

　이렇듯 르네상스가 애초부터 고대 로마에 대한 애증과 노스텔지어를 지녀 온 이탈리아인들을 중심으로 대륙에서 일어난 지중해 문화의 부활 운동이었다면, 종교 개혁은 부패한 로마 교황청에 반대하는 복음주의자들이 구원을 갈망해 온 척박한 땅 소아시아의 사막지대 유목민들이 지녔던 초심에로 돌아가자는 메시아 신앙의 회복 운동이었다. 그러므로 영국인들에게 그것들은 자신들의 생래적生來的 부활과 회복 운동이 아니었다. 그것들은 단지 급변하는 대서양 시대에 대륙과 공존하기 위한 충분 조건이었을 뿐이다. 다시 말해 그것들은 어디까지나 정치적, 사상적, 종교적, 문화적 그리고 예술적 필요에 따라 그들이 반드시 습합하고자 했던 대상이었을 것이다.

　실제로 중심(본토)으로부터 떨어져 있는 주변(섬)이 중심에 대한 동경이나 강박증을 중심에 대한 습합syncretism으로 극복하려는 것은 자연스러운 현상일 뿐만 아니라 역사적으로도 흔한 일이었다. 하지만 영국의 르네상스 미술에서 습합 현상은 영국의 화가들에 의해 주체적, 자발적으로 일어나지 않았다. 그것은 대

135　바람의 신 오딘은 독일어로 Wodan이고 고대 영어로는 Wōdan이다. 그러므로 수요일, 즉 〈오딘의 날〉을 가리켜 Wednesday이라고 불렀다.

륙을 표류하던 신성 로마 제국 출신의 화가 한스 홀바인과 플랑드르 출신의 안토니 반 다이크Anthony van Dyck가 영국의 궁정 화가로 활동하면서 나타난 현상이었다.

2) 16세기 영국 미술의 〈홀바인 효과〉

이렇듯 미술 작품과 시대 상황은 종속 변수와 독립 변수의 관계나 마찬가지다. 시공과 무관하거나 초월할 수 있는 예술가의 존재는 상상할 수 없다. 선재하는 조건들에 적응하지 못한 존재는 표류하거나 도태될 수밖에 없는 까닭도 거기에 있다. 루터와 칼뱅의 종교 개혁 운동이 전개되면서 그것에 동의하지 않은 채 표류하던 주변인들the marginal men이 영국에 표착하게 된 이유도 매한가지다. 그 대표적인 인물이 루터와 대립각을 세우며 교리 논쟁을 전개한 사상가 에라스뮈스였고, 그가 추천하여 궁정 화가가 된 홀바인이었다.

〈여기 바젤에서는 미술이 철저히 냉대받고 있습니다.〉 이것은 에라스뮈스가 토머스 모어 경에게 홀바인을 추천하면서 보낸 편지의 일절이다. 그 뒤 에라스뮈스는 세 번째 영국 여행 도중 토머스 모어에게 보내는 편지 형식으로 세속의 욕망에 혼을 빼앗긴 성직자들을 비판하는 『우신예찬』(1511)[136]을 썼고, 홀바인도 그 책에 삽화를 그려 넣었다. 홀바인의 작품들이 에라스뮈스의 사상에 영향을 받은 것도 이때부터였다. 또한 이러한 인연으로 스위스와 이탈리아를 떠돌던 홀바인은 1526년 영국으로 건너가 토머스 모어를 만나게 되었고, 2년간 그곳에 머물면서 그의 초상화를 여러 점 그림으로써 실력을 인정받게 되었다. 이때부터 맺은 토머스 모

136 에라스뮈스는 『우신예찬』에서 두 종류의 어리석음에 빠진 성직자들을 비꼬아 비난하고 있다. 기독교의 중심적인 목표에서 벗어나서 사소한 일에 관심을 쏟는 것과 성직자들이 자신의 선한 행적을 환기시키려고 애쓰는 모습들이 그것이다.

어와의 인연은 1535년 마침내 그가 헨리 8세의 궁정 화가가 되는 계기로 이어지기도 했다.

하지만 홀바인이 1532년 영국에 정착하기로 마음먹은 것은 개인적 인연보다도 종교 개혁 이후 유럽 각국에서 일어나고 있는 종교적 환경의 변화가 더 큰 원인이었다. 이탈리아의 범신론자인 조르다노 브루노Giordano Bruno[137]와 마찬가지로 홀바인도 유럽이 앓고 있는 종교적 전염병인 이른바 〈종교 개혁의 후유증〉에 감염되었기 때문이다. 다시 말해 그것은 루터 충격Luther's impact 이후 가톨릭을 지키려는 세력과 그에 프로테스트하려는 새로운 세력들에 의해 그려지는 종교 지도에 따라 브루노와 같은 성직자뿐만 아니라 일부 지식인과 예술가들이 보여 준 종교적 유랑과 예술적 유목의 일면이었다.

하지만 엄밀한 의미에서 에라스뮈스나 브루노처럼 종교적, 정치적 이념을 따라 표류하거나 유랑하던 성직자나 지식인과 홀바인 같은 예술가가 유목하는 이유를 마찬가지로 간주할 수는 없다. 유목이 유랑과 다르듯이 홀바인이 가톨릭 교회의 권위가 붕괴되면서 성상 파괴iconoclasm 운동이 전개되는 신성 로마 제국을 떠난 까닭은 종교적 신념이나 사상적 이념의 문제가 우선하지는 않았다.

그가 밖으로의 유목을 결단하는 데는 신념이나 이념보다 예술 의지를 위협하는 현실적 상황 변화가 더욱 절실한 요인으로 작용했다. 다시 말해 종교 개혁이 진행되는 프로테스탄트 지역에서 성상화나 제단화가 구교의 우상 숭배로 간주됨으로써 종교화의 주문이 급감했기 때문이다. 그가 일찍이 상징적인 성상화나 제단화보다 자연주의적 소묘에 기초한 사실주의적 초상화에 더 큰

137 브루노는 일찍이 수도원을 탈출하여 제네바, 파리, 영국의 옥스퍼드, 프라하, 프랑크푸르트에 이르기까지 여러 도시를 유랑하다 결국 이탈리아의 베네치아에서 이단자로 체포된 뒤 7년간 옥살이 끝에 로마에서 화형당했다.

관심을 기울인 까닭도 거기에 있다.

홀바인은 누구보다도 정확한 데생과 세부 묘사에 뛰어난 초상화가였다. 그가 헨리 8세의 궁정 화가가 될 수 있었던 것도 국왕의 초상화를 누구보다 정교하고 정밀하게, 게다가 장엄하고 화려하게 표현할 수 있었기 때문이다. 하지만 그의 작품의 진수는 단지 표현하기 난해한 대상들을 자신만의 데생 기법과 원근법을 통해 도달하기 어려운 재현의 한계에 이르기까지 매우 사실적으로 표현했다는 데만 국한되지 않는다.

미술 철학사가 그를 주목하는 이유는 20세기의 실존 철학자들처럼 타자의 죽음을 통해 실존적 주체에 대한 자각을 새삼스럽게 불러일으키려는 철학적 주제에 있다. 예컨대 인간이라는 누구나 주체적 자아의 〈참을 수 없는 무거움〉인 죽음의 문제를 주제로 한 「무덤 속 그리스도의 주검」(1521, 도판67)이나 41점의 연작인 「죽음의 무도」(1523~1526, 도판68)가 그것이다. 그는 일찍이 『우신예찬』에서 사후에 부활 승천했다는 그리스도에 대하여 성육신론, 성변화론, 성삼위일체론으로 격론을 벌이고 있는 신학자들을 비꼬기라도 하듯 이러한 일련의 작품들을 통해 성스러움 대신 어느 인간보다도 공포스러운 표정의 주검에 대한 전율을 느끼게 하고 있다.

이미 페스트가 창궐하던 14세기 이래 화가들에게 수많은 주검을 통한 죽음의 충격과 실존적 자각, 그리고 그것을 주제로 한 예술 작품들만은 (단절의 메시지로 역사를 가로질러 온 세기적 징후인 르네상스에도 불구하고) 홀바인에 이르기까지 (심지어 오늘날 「무덤 속 그리스도의 주검」을 연상케 할 만큼 주검의 형상으로 실존을 고뇌하고 있는 알베르토 자코메티Alberto Giacometti의 조각 작품들에 이르기까지) 다양한 해골들이 등장하는 섬뜩한 장면들로 〈죽음의 무도회〉를 끝내지 않고 있다.

 실제로 죽음의 메시지는 홀바인의 「대사들」(1533, 도판69) 속 한복판에 그리고 왼쪽에 서 있는 프랑스 외교관 장 드 당트빌 의 모자에도 해골이 그려져 있을 정도로 죽음의 메시지는 당시 많은 사람들의 잠재의식 속에 각인되어 있었다. 여러 묘지와 교회에서 〈죽음을 기억하라memento mori〉는 경구와 더불어 죽음의 무도를 파노라마로 장식해 온 까닭도 거기에 있다. 아마도 대지진 이후의 여진처럼 쉽게 치유되지 않는 죽음의 트라우마는 잠재된 기억의 흔적들을 가로지르려는 어떤 욕망으로도 지울 수 없는 상흔이 되었기 때문일 것이다. 어느 순간에도 악마의 형상으로 실존 앞에 마주 서 있는 죽음의 공포는 부활과 승천이라는 성스러운 스토리텔링을 낳게 할 정도로 불가항력적인 멍에였고 태생적 업보였던 것이다.

 홀바인의 작품 세계를 관통하는 또 다른 신사고는 중세의 천년동안 짊어져야 했던 종교적 중압감을 근대 과학으로 벗어던지려 한 점이다. 해묵은 종교 대신 새로운 과학에로 관심을 전환시킴으로써 그는 영국 미술의 르네상스를 대륙의 그것과 차별화하고 있다. 다시 말해 미켈란젤로로 상징되는 이탈리아의 르네상스 미술이 지나치게 플라톤주의적이고 인문주의적이었던 데 비해 홀바인이 보여 주고 있는 영국의 르네상스 미술은 인문주의와 근대 과학의 발달에 주목하고 있기 때문이다.

 예컨대 「대사들」에서 진열대에 놓여 있는 최신의 과학 도구들이 자연 과학에 대한 그의 시대 인식과 관심을 대변하고 있다. 다시 말해 진열대에 있는 지구의나 나침반, 또는 해시계가 프톨레마이오스의 지구 중심설이 허구였음을 웅변하는 것이나 다름없다. 이 그림은 홀바인이 본래 영국에 주재 중인 프랑스 외교관 당트빌의 주문으로 그린 초상화였다. 하지만 이러한 외교관의 초상화는 영국의 외교적 개방성을 시사하는 그 이상의 의미를 지닌

작품이다. 거기서 보여 주고 있는 세계에 대한 홀바인의 인식은 천문학적 혁명revolūtiō인 〈코페르니쿠스의 전환〉을 널리 알리려 하고 있었기 때문이다.

하지만 시대정신을 횡단하는 욕망의 지평은 그 정도에 그치지 않았다. 홀바인은 「대사들」보다 한 해 전인 1532년에 이미 아시아를 한가운데에 위치시킨 「세계 전도」(1532, 도판70)를 그림으로써 대서양 시대를 상징하는 자신의 새로운 지평인식을 여실히 드러내고 있었다. 「대사들」이 새로운 과학적 인식을 간접적으로 드러내는 작품이었다면 「세계 전도」는 태양 중심설에 근거한 세계관을 직접적으로 표현하려 한 작품이었다. 영국에 정착하기까지 대륙의 여러 나라를 유랑하거나 유목해 온 경험이 풍부한 그가 인식하는 공간은 「대사들」의 주제와 소재가 가리키듯이 누구보다도 세계적이었기 때문이다.

홀바인의 이 두 작품이 시사하듯이 16세기 들어서 나침반의 발명으로 원양 항해가 가능해진 스페인, 프랑스, 영국 등 대서양의 몇몇 해양 국가들은 코페르니쿠스Nicolaus Copernicus의 태양 중심설을 실증이라도 하듯이 패권주의적 가로지르기 욕망을 경쟁적으로 드러내기 시작했다. 이른바 제국주의의 전조가 나타나기 시작한 것이다. 무엇보다도 홀바인의 「세계 전도」를 비롯하여 경연이라도 하듯 연이어 선보인 세계 지도들의 출현이 그것이다. 그토록 오랜 기간 동안 로마 교황청이 공인해 온 프톨레마이오스의 주문(천동설)에서 깨어난 유럽의 신지식인들은 저마다 세계 전도로 새로운 지평 인식을 계몽하려 했다. 예컨대 1534년 세계화를 통한 가톨릭의 재건을 위하여 조직한 〈그리스도의 군대〉라는 젊은 사제단인 〈예수회Societas Jesus〉의 일원인 마테오 리치Matteo Ricci가 베이징에 가져간 〈구라파국여지도歐羅巴國輿地圖〉, 즉 여섯 폭 병풍으로 된 〈곤여만국전도Nova Totius Terrarum Orbis Tabula〉가 한·

중·일 동아시아 삼국을 중화주의의 깊은 잠에서 깨어나게 한 것이다.

이렇듯 유럽은 코페르니쿠스의『천구의 회전에 관하여*De revolutionibus orbium coelestium*』(1543) 이후 새로운 근대 과학으로 거듭나고 있었다. 그야말로 전변轉變하고 있는 것이다. 그와 같은 변혁은 영국에서도 예외가 아니었다. 그곳에서 이른바 〈홀바인 효과〉가 나타나는 데는 오랜 시간이 걸리지 않았다. 누구보다도 과학적 잠재력scientia est potentia을 신봉하고 강조했던 프랜시스 베이컨Francis Bacon과 면도날 같은 기하학적 지성과 방법을 실험했던 토머스 홉스Thomas Hobbes 그리고 국제적 금융과 무역에 따른 화폐의 역할(〈악화가 양화를 구축한다〉는)을 일찍이 간파한 엘리자베스 1세의 재정 고문이자 네덜란드 대사를 지낸 토머스 그레샴Thomas Gresham[138]이 기존의 지知의 코드와 에피스테메認識素를 변혁하고자 했다. 그러므로 17~18세기를 풍미한 영국 경험론은 그들의 선구적 통찰과 판단이 낳은 새로운 지의 체계였다고 말해도 과언이 아니다.

3) 절대주의와 초상화 시대

절대 권력과 궁정 화가는 악어와 악어새였다. 권력과 예술이 공생하기에 이보다 더 좋은 조건도 드물었다. 지배 욕망의 표상화를 상징하는 역사화나 초상화를 두고 절대주의가 만든 알리바이로서 그 존재 이유와 의미를 부여해도 무방한 까닭이 거기에 있다.

138 그레샴은 헨리 8세에 이어 즉위한 에드워드 6세와 엘리자베스 1세의 재정고문을 지냈다. 그는 상품 유통에서는 같은 가격이면 양질의 상품이 수요되지만 화폐의 유통에서는 같은 액면 가격의 두 화폐의 소재 가치가 다르다면 소재가 나쁜 화폐만 유통될 뿐 우량한 화폐는 소멸된다는 〈그레샴의 법칙〉을 주장했다. 이 법칙은 경제 이론이나 실무에도 폭넓게 적용되었다. 1568년 왕립 증권 거래소도 그에 의해 창설되었다.

하지만 제국에의 야망이 잠복된 절대주의가 저마다 숨겨온 욕망을 드러내던 시기에 영국의 대표적인 궁정 화가가 등장하기 시작한 것은 영국 출신의 화가들에 의해서가 아니었다. 1532년 영국에 정착하여 헨리 8세(재위: 1509~1547)의 궁정 화가가 된 한스 홀바인과 찰스 1세(재위: 1625~1649)의 궁정 화가였던 안토니 반 다이크가 그들이었다.[139] 〈위대한 영국〉의 전조 가운데 하나인 르네상스 미술에서 그 초석이 된 홀바인의 역할은 말할 것도 없고, 찰스 1세와 왕가의 수많은 초상화(도판 71~73)를 통해 우아하고 위엄 있는 플랑드르 풍의 초상화 시대를 열어놓은 반 다이크의 영향에 대해서 곰브리치Ernst Hans Gombrich도 영국이 오늘날 귀족적 태도와 궁정적인 세련미를 숭상하던 당시 영국 사회에 관한 그림의 기록을 갖게 된 것은 반 다이크 덕분이었다고 말할 정도였다.

하지만 영국의 역사에서 홀바인과 반 다이크가 궁정 화가로 활동하던 그 1백 년 동안 만큼 주권의 주체를 놓고 지배 욕망이 심하게 충돌했던 시기도 흔치 않다. 한마디로 말해 헨리 8세에서 찰스 1세 사이 1백 년간의 역사는 절대 왕권과 시민권의 대립과 대결로 명암이 교차하던 시기였다. 헨리 8세의 후사 욕망이 낳은 후유증은 다행히 튜더 왕조의 마지막 국왕 엘리자베스 1세의 뛰어난 선정으로 이어졌지만, 그 뒤 왕권 신수설을 강조하는 스튜어트 왕조의 절대 군주 제임스 1세와 그다음 국왕 찰스 1세로 넘어가면서 반전되어 결국 최초의 시민 혁명인 청교도 혁명까지 자초했다. 이처럼 지배와 종속 사이에서 인간의 욕망이 벌일 수 있는 극단적인 엔드 게임은 1백 년간의 주권sovereignty 실험을 지속하면서 통치 형태를 모색하고 있었던 것이다.

139 홀바인과 안소니 반 다이크 사이에 엘리자베스 1세와 제임스 1세의 궁정 화가를 지낸 영국 출신의 니콜라스 힐리어드Nicholas Hilliard 같은 인물이 있지만, 그 역시 홀바인의 영향을 많이 받은 화가였다.

다시 말해 1707년 잉글랜드와 스코트랜드가 통합하여 대 브리튼 섬Great Britain 영국이 탄생하기 이전까지, 1558년 헨리 8세 의 두 번째 딸인 엘리자베스 1세의 황금시대, 이어서 즉위한 제 임스 1세와 찰스 1세의 신수권적 전제 정치, 그에 반대한 올리 버 크롬웰의 의회주의적인 공화정(1653~1658)과 청교도 혁명, 크롬웰의 철권 통치에 대한 반작용으로서 찰스 2세의 왕정복고 (1660)와 가톨릭의 부활 정책, 제임스 2세의 가톨릭 정책의 강화 와 캔터베리 대주교의 투옥(1688), 메어리 2세와 그녀의 남편인 네덜란드 총독 윌리엄 2세(도판73)의 무혈 입성으로 인한 명예 혁명(1688~1689), 그리고 이어지는 입헌 군주제와 의회 정치의 확립에 이르기까지[140] 영국은 절대 군주권과 시민권, 군주제와 의 회주의, 개신교와 가톨릭 사이의 작용과 반작용을 거듭하면서 엔 드 게임의 역사 시기를 보내야 했다.

하지만 르네상스와 더불어 대영제국으로 나아가는 국력 의 초석이 마련된 시기가 이때였고, 그 주역이 되었던 국왕이 바 로 엘리자베스 1세(재위: 1558~1603)였다. 헨리 8세와 두 번째 왕비였던 〈천일의 여인〉 앤 볼린 사이에서 태어난 그녀는 가톨릭 으로의 복귀 정책을 쓰며 수많은 신교 신자들을 죽임으로써 〈피 의 여인Bloody Mary〉으로 불린 이복 언니 메어리 1세(헨리 8세의 첫 번째 왕비였던 아라곤의 캐서린의 딸)가 죽자 25세의 젊은 나이 에 즉위했다.

엘리자베스 1세는 여섯 명이나 되는 헨리 8세의 왕비들간 에 벌어지는 세력 다툼 속에서 지냈다. 심지어 런던탑에 유폐되기 까지(1554) 하는 등 고통스런 소녀 시절을 보냈으면서도 정치적

140　헨리 8세(1509~1547, 재위) → 메어리 1세(1547~1558, 아라곤의 캐서린의 딸) → 엘리자베스 1세 (1558~1603) → 제임스 1세(1603~1624) → 찰스 1세(1624~1649) → 크롬웰 공화정(1653~1658, 청교 도 혁명) → 찰스 2세(1660~1685, 왕정복고) → 제임스 2세(1685~1701) → 윌리엄 3세와 메어리 2세의 공동 즉위(1688~1689, 명예 혁명)

으로나 문화적으로나 영국의 르네상스를 이뤄 낸 불세출의 명민한 여왕이었다. 실제로 감당하기 어려운 다난한 성장기의 체험들은 그녀에게 욕망이란 형성되는 것이라기보다 스스로 만드는 것이라는 사실을 몸소 터득하게 했을 터이다. 그뿐만 아니라 욕망과의 싸움에서 승리하기 위해서는 바람직하지 못한 욕망이 무엇인지를 먼저 분별할 수 있어야 한다는 신념도 갖게 했을 것이다.

이렇듯 개인적인 욕망에 대한 남다른 이해와 관리뿐만 아니라 시대정신을 간파할 수 있는 뛰어난 파지력把知力까지 갖춘 그녀는 국민의 집단적 욕망의 관리를 정책의 우선적 과제로 삼았다. 이를 위해 그녀는 주로 국민의 통합과 일체감을 위한 다양한 욕망관리의 정책을 펼침으로써 정치적, 경제적, 문화적으로 성공을 거둘 수 있었다. 한마디로 말해 그녀는 바람직하지 못한 욕망들이 난무하는 난세를 치세로 바꾼 보기 드문 정치가였다.

예컨대 정치적으로, 그녀는 종교적 욕망의 집단적 관리를 위해 수장령首長令을 부활시켜 국왕을 최고의 종교 지도자이자 종교적 구심점이 되게 하는 한편 통일령을 제정하여 가톨릭과 청교도 모두의 그릇된 욕망을 통제함으로써 종교적 통일을 도모하였다. 경제적으로, 가톨릭의 빗나간 물욕을 다스리기 위해 수도원을 해산하고, 수도원이 소유해 온 대지를 농지를 잃은 농민에게 나눠 줌으로써 분배적 정의로 불의한 과욕을 계몽하려 했다.

또한 그레샴의 제안대로 화폐 제도를 개선하여 집단적 욕망의 관리 시스템 개선을 통한 인플레이션을 예방하기도 했다. 또한 동인도 회사의 설립(1600)은 그녀가 보여 준 욕망의 공시적 스펙트럼뿐만 아니라 미래를 향한 통시적 시간 길이가 어느 정도였는지를 가늠케 하는 시금석이라 해도 과언이 아니다. 그것은 태양이 저물지 않는 해양 대국 건설의 시작이나 다름없었다.

문화적으로 그녀는 영국 르네상스의 패트론이자 프로모터였다. 그녀는 영국의 역사에서 인문 정신을 인식소로 만들어 17세기를 인문주의 시대로 만들었기 때문이다. 영국 문학의 대명사인 셰익스피어를 비롯하여 엘리자베스 1세를 〈선녀여왕Faerie Queene〉이라고 칭송한 시인 스펜서Edmund Spenser, 〈아는 것이 힘〉이라고 계몽한 철학자 베이컨, 그리고 그녀의 초상화를 전담한 궁정 화가 니콜라스 힐리어드 등이 모두 그녀의 후원에 힘입어 황금시대를 장식한 장본인들이었다.

　　오늘날도 〈훌륭한 여왕 베스〉라고 불리는 그녀는 영국 역사상 가장 유능하고 인기 있는 국왕으로 칭송된다. 아메리카 대륙에서 최초의 영국 식민지였던 미국의 플로리다 북부를 〈버지니아〉(처녀의 땅)라고 부르는 것도 평생 처녀로 지낸 그녀를 기리기 위해서다. 하지만 그녀는 내심으로 평범한 처녀보다 화려하고 위엄 있는 여신처럼 보이길 원했다. 그 때문에 그녀는 힐리어드가 그린 초상화를 비롯하여 150여 점에 이르는 자신의 초상화에서 보듯 한결같이 여신처럼 화려한 장식으로 치장하길 좋아했다.(도판 74, 75)

　　그녀의 흔적 욕망은 아마도 자신을 치세의 모범적인 통치자로서 역사에 기려지고자 했을 것이다. 그 때문에 그녀는 욕망을 표상화한 그 많은 초상화에서조차도, 심지어 「늙은 초상」(도판 76, 77)에서까지도 긴장을 늦추려는 기미조차 보여 주지 않았다. 그녀는 오로지 영광의 상징으로만, 그리고 절대주의의 화신과도 같은 존재로만, 다시 말해 시종일관 초인超人으로만 자신을 보여 주려 했던 것이다.

　　하지만 통치자의 지배 욕망이 초상 욕망으로 표출되던 초상화 시대일수록 흔적 욕망은 대개 이성을 욕망의 주인이 아니라 하인으로 만들기 일쑤이다. 화폭 위로 실어 날라야 하는 권력의

허상인 흔적 욕망이 사관史官이나 다름없는 궁정 화가들에게 역사 해석의 대상이 될 수 없을수록 이성은 더욱 욕망의 하인이 되게 마련인 것이다. 무거운 욕망을 내려놓은 순간의 모습을 웃음의 미학으로 승화시킨 프란스 할스의 초상화들과는 달리 가장 칭송받는 여왕의 초상화에서마저도 짙어지고 있는 욕망의 무게만큼 무거운 〈긴장의 미학〉만이 배어 있는 까닭도 거기에 있다.

4) 호가스의 시대정신과 예술의 자유

1707년 대브리튼 섬 영국의 통합, 권리 장전으로 상징되는 시민권의 보장과 의회주의의 확립, 이것은 17세기 절대주의의 터널을 지나 온 영국을 이해하기 위한 단서들이다. 하지만 이방의 화가 한스 홀바인과 안토니 반 다이크에 의해 주도되던 17세기 영국의 궁정 미술의 영향력은 18세기에 들어서도 크게 개선되지 않았다. 데이비드 빈드먼David Bindman이 『윌리엄 호가스: 18세기 영국의 풍자 화가Hogarth』(1981)에서 〈1720년 당시 영국의 미술계는 개발이 덜 된 상태였다. 프랑스처럼 정설을 제시하는 대학이나 전시 공간이 갖추어져 있던 것도 아니고, (아카데미 같은) 공식적인 교육 장소도 몇 군데 없었으며, 미술 이론 관련서는 거의 찾아볼 수조차 없었다. 미술 작품에 대한 접근 방법부터 제대로 갖추고 있지 못하였다〉[141]고 주장하는 까닭도 거기에 있다.

이러한 상황에서 당시 유행하던 건물 장식화의 작업은 당연히 외국 화가들의 몫이 될 수밖에 없었다. 예컨대 이탈리아에서 온 안토니오 베리오Antonio Verrio를 비롯해서 프랑스 출신의 화가 루이 라게르Louis Laguerre, 루이 셰롱Louis Chéron 등이 영국으로 건

141 데이비드 빈드먼, 『윌리엄 호가스: 18세기 영국의 풍자화가』, 장승원 옮김(서울: 시공아트, 2009), 18면.

너왔다. 이들은 영국 최초의 미술 교육원인 넬러 아카데미의 회원이 되어 윌리엄 호가스William Hogarth의 스승이자 장인이 된 제임스 손힐James Thornhill을 길러 내는 등 빈드먼이 지적한 대로 미성숙 단계에 있던 영국 미술계의 선구적 역할을 하기도 했다.

하지만 손힐이 기사knight 칭호를 받은 궁정 화가로 활동했음에도 18세기 전반의 영국 미술계에는 아직도 〈홀바인 효과〉와 반 다이크의 영향은 쉽사리 사라지지 않았다. 자유 학예로서 미술의 전염도 중간 숙주에 의한 감염 과정에서 성장과 변형acculturation을 지속하고 있기 때문이다. 무엇보다도 바로크 양식의 제단화보다 네덜란드풍의 역사화를 선호하는 에베르트 반 헤임스케르크Egbert van Heemskerk나 조지프 반 아켄Joseph Van Aken를 비롯해서 아마추어 화가 프랜시스 르 파이퍼 같은 플랑드르와 네덜란드에서 온 이주 화가들이 더 많이 활동하고 있었기 때문이다. 그로 인해 영국 출신의 화가들은 자연히 일상적인 초상화로 호구지책을 삼을 수밖에 없었고, 윌리엄 호가스도 그 대표적인 화가 가운데 하나였다.

18세기 영국의 초상 화가로 활동했던 호가스는 개인의 초상화보다 유화 물감을 두껍게 칠하는 임파스토impasto 기법을 대담하게 동원한 집단의 초상화를 훨씬 더 많이 그렸다. 특히 다수의 인물이 등장하는 친교화나 사회 비판적인 풍자화, 또는 희극적 역사화 등의 작품들이 대부분이었다. 하지만 국가나 지역의 정체성과는 무관한 이주 화가(주변인)들과는 달리 그의 현실 인식은 영국인과 영국 사회에 대한 〈친교와 풍자〉라는 상호 모순적인 두 개념의 대비처럼 자신의 국가와 국민에 대한 애증이 줄곧 병존하고 있었다.

18세기의 시대 상황은 경제적으로 여유로웠음에도 불구하고 절대주의 시대의 긴장과 공포에 대하여 반작용이라도 하듯이

그가 현실 긍정적인 친교화와 현실 부정적인 풍자화를 동시에 그려야 할 만큼 정신 병리적이었다. 무엇보다도 사회와 개인 모두에게 도덕적 해이와 불감증이 만연되고 있었기 때문이다. 그것은 본래 동전의 양면과도 같은 긴장과 이완이 내면에서 상충하거나 겹치는 혼돈 현상 탓이기도 하다. 그 시대를 투영하고 있는 그의 풍자화들 대부분이 사회적, 도덕적 일탈과 그에 따른 개인적 욕망의 자율적 조절 부전인 욕망 실조 현상이나 집단적 조울증의 징후를 다양하게 표상하고 있는 까닭도 마찬가지다.

예컨대 17세기 네덜란드 중산층과 18세기 영국 부유층 가족의 생활 공간을 배경으로 한 호가스의 사교적 풍속화들은 「우드스 로저스 가족」(1729), 「울러스턴 가족」(1730), 「콜몬들리 가족」(1732), 「카드로 만든 집」(1730) 등 프랑스 출신의 화가들에게 배운 그의 스승 손힐의 영향으로 프랑스식 주제를 영국화한 가족화들이 많았다. 하지만 당시에도 그의 주된 관심사는 모범적이고 평온한 가족 문화가 아니었다. 그의 작가 의식은 다분히 병리적 사회 현상에 대해 비판적이고 고발적이었기 때문에 회화를 통한 스토리텔링의 대상과 주제들도 사회적 일탈 현상에 대한 것들이 대부분일 수밖에 없었다.

예컨대 7개 도판의 연작인 「매춘부의 일대기」(1731)를 비롯하여 8개의 도판으로 이어진 「한량의 일대기」(1733~1734)가 대표적이다. 「매춘부의 일대기」(도판78)는 순진한 시골 처녀가 런던에 도착하면서부터 매춘부의 길을 걷다가 결국은 죽음(마지막 도판)으로 클라이막스를 장식하는 내용이다. 비극적 주제를 통해 당시 부유浮游하는 시민 의식의 단면을 해학적으로 풍자하고 있다. 또 다른 희극적 풍자화인 「한량의 일대기」(도판79)도 시골 처녀의 빗나간 욕망과 좌절감에 대비되는 무능한 상류층 남자의 무의도식과 삶의 공허함을 풍자하고 있지만 비극적 결말이기

는 마찬가지다. 구두쇠 아버지의 아들인 한량의 부정不貞한 생활이 주색과 도박에 탐닉하다 채무자 수용소(일곱 번째)와 정신 병원(여덟 번째)을 거치면서 마침내 죽음에 이르는 희극화된 비극이었다.

특히 호가스는 일곱 번째 도판인 플리트 교도소의 채무자 수용소와 여덟 번째 도판인 베들렘 정신 병원의 풍경을 통해 만연되어 가는 사회적 광기를 힐난하고 있다. 특히 근검을 강조하고 노동Arbeit을 신의 소명Beruf으로 간주하는 청교도 정신Puritanism과 정면으로 배치되는 나태와 광기를 그 역시 사회적 악으로 규정하기 위해서였을 것이다. 더구나 나태하고 무위도식하는 자들이나 광인들은 초기 산업화의 과정에서 새로운 선의 덕목으로 규정되는 노동 생산성을 기대할 수 없기 때문에 더욱 그렇다.

유럽 국가들은 17세기부터 이미 노동에 의한 가난의 구제책으로, 즉 실업의 해소책이자 산업 발전의 추진책으로 수용소나 정신 병원을 앞다투어 짓곤 했다. 예컨대 영국에서는 이미 1610년부터 가장 산업화된 지방인 우스터, 노르위치, 브리스톨 등지에서 나태하거나 게으른 자, 특히 광인 등 노동력을 기대하기 어려운 자들을 수용하기 위한, 또는 값싼 노동력을 안정적으로 공급받기 위한 최초의 감금 시설들이 생겨났다. 호가스가 「한량의 일대기」의 여덟 번째 도판(도판79)[142]에서 절망하며 죽어가는 광인들의 수용소 베들렘 정신 병원을 풍자한 것이 그 일례이다.

하지만 르네상스 시대까지만 해도 광인은 신과 소통할 수 있는 초월적 상상력을 지닌 자로 간주되었다. 누구나 광기를 비이

142　특히 이 도판의 아래에 적어 놓은 〈죽음이 절망과 씨름하는 것을 보라〉는 경고적 구절은 마치 실존 철학이자 키르케고르가 『죽음에 이르는 병』에서 절망이 인간을 죽음에 이르게 하는 병임을 경고하는 것과 다를 바 없다. 시인 김수영(1921~1968)도 「절망」의 마지막 줄에서 〈절망은 그 자신을 반성하지 않는다〉고 하여 키르케고르처럼 절망이 결국 인간으로 하여금 죽음과 입 맞추게 한다고 생각했다.

성적인 배제의 대상이 아닌 이성을 초월한 신비스런 능력으로 여긴 것이다. 하지만 17세기 이후 산업이 발전하면서 상황은 달라졌다. 노동을 선으로 간주해야 할 산업사회에서 정상적인 노동 활동이 불가능한 광기는 초능력이 아니라 무능력이었다. 그것은 오히려 악의 상징일 뿐이었다. 광인은 정상적인 노동력을 기대할 수 없다는 이유에서 같은 생활 공간에서 공존할 없는 배제의 대상이 되어 버렸다. 광기와 광인에 대한 이른바 〈대감금의 시대〉가 도래했다. 다시 말해 노동 공동체에서 광인은 신비한 존재가 아니라 도덕적으로 비난받아 마땅한 존재로 전락한 것이다.

18세기 들어서 산업이 더욱 발달하면서 노동 현장에 동원하기 위한 재교육이나 교화가 불가능한 광인에 대해서는 수용소가 아닌 별도의 감금 시설들이 생겨났다. 이미 요크 등지에서는 호가스가 그린 절망감과 조울증에 시달리고 있는 한량의 오른쪽 발목에서 보듯 광인들만을 쇠사슬로 묶어 감금하기 위한 무명의 시설들이 소리없이 증가했다. 퀘이커교도이자 박애주의 의사인 튜크Samuel Tuke의 광인 해방 운동에 의해 조광증의 광인들을 묶었던 쇠사슬은 풀어졌지만 비인간적 대우로부터의 해방일 뿐 감금으로부터 진정한 자유의 획득은 아니었다. 미셸 푸코는 그것을 가리켜 〈육체적 감금에서 도덕적 감금으로의 전환에 지나지 않았다〉[143]고 지적한다. 오히려 그것은 광기를 정신병 의사의 치료 권한에 속하게 함으로써 병원과 감옥이라는 권위주의적 제도를 탄생시키는 전략적 교두보만을 확보하게 했다는 것이다.

그러나 호가스가 보기에 당시와 같이 산업 사회로 진입하려는 시대 상황에서 광기보다 더 폭넓은 공공의 적은 나태와 게으름이었다. 17세기 초 유럽을 휩쓴 경제 위기, 즉 급료 감소, 실업률 증가, 통화량 감소 등에 대응하기 위해 각 나라들은 칙령이

143 Michel Foucault, *Histoire de la folie*(Paris: Gallimard, 1972), p. 530.

나 의회의 법령을 제정하여 실업자, 게으른 자, 부랑자 등에 의한 비생산성을 더 이상 방치하지 않으려 했다. 각국은 적극적인 대안으로 수용과 감금을 선택했다. 근검의 청교도 정신을 자본주의의 정신적 자산으로 삼은 영국에서 게으름과 나태를 사회적 범죄로 여기는 것은 이상한 일이 아니었다. 호가스가 판화 연작들 가운데 「근면과 게으름」을 주제로 한 도판을 열 개씩이나 선보인 까닭도 마찬가지다. 특히 그는 아홉 번째와 열 번째 도판(도판 80)에서 게으른 견습공이 고발당하는 모습을 연출하여 게으름을 범죄와 동일시하던 시대 상황을 중요한 역사적 사료史料로서 전해 주고 있다.

하지만 사회 현상에 대한 호가스의 통찰은 줄곧 내재적·비판적이면서도 양가 논리적이었다. 그가 사회의 이율배반적 병리 현상들을 끊임없이 표층화하려는 이유도 마찬가지다. 예컨대 다섯 개의 도판으로 계약 결혼 풍조를 비난하는 「유행에 따른 결혼」(도판 81, 82)이나 선거의 향응 문화를 비꼬는 「선거」의 연작들(도판83)이 그것이다. 호가스는 귀족들이 자국 문화를 무시하고 이탈리아, 프랑스, 네덜란드, 중국 등 외래 문물에만 취해 허영과 부도덕에 빠진 무분별한 결혼 풍속과 생활 태도를 비꼬아 풍자한다. 특히 「유행에 따른 결혼」의 두 번째 도판(도판82)은 당시 상류층 사회의 정략 결혼에서 나타나는 빗나간 의식과 부도덕한 생활상을 종합적으로 풍자하고 있는 결정판이나 다름없다.

우선 호가스가 비판하려는 것은 당시 상류 사회의 무분별한 주거 문화hardware다. 귀족이나 부유층들은 당시의 유행에 따라 이탈리아식 대저택을 짓는가 하면 저택 내부의 장식도 루이 14세 풍의 궁정을 흉내내고 있었다. 게다가 그 안에 담고 있는 콘텐츠도 동서양의 문화를 가리지 않고 뒤죽박죽이었다. 부조화의 요지경 속을 겉으로 드러내 보이고 있다. 탐욕스런 욕망의 전시장을

방불게 한다.

실제로 그가 가장 조롱조로 회화戲畵한 두 번째 도판만으로도 그러한 정신 병리적 징후를 설명하기에 충분할 지경이다. 다시 말해 정교한 조각의 벽촛대 시계며, 그 옆에 걸려 있는 주피터의 정사情事를 묘사한 호색적인 그림은 성화들과 같은 벽을 나란히 장식하고 있다.[144] 또한 부조화와 이율배반은 로마식 흉상과 그 앞에 놓여 있는 작은 불상들에서도 마찬가지다. 탁자 위에 놓여 있는 중국의 다기茶器들은 불상과 더불어 18세기 서구 열강들이 보여 준 아시아 문화에 대한 탐욕의 정도를 가늠하게 한다.

하지만 이 풍자화의 백미는 부도덕하고 저속하기 때문에 더욱 희극적인 스토리텔링에 있다. 밤새 외도를 하고 돌아온 바람둥이 남편, 그동안 애인과 정사를 즐긴 아내, 이 둘에게 등을 돌려 애써 외면하려는 집사의 놀랍고도 한심해하는 표정은 대사가 필요 없는 무언극의 한 장면이나 다름없다. 게다가 호가스는 주인공으로 이 무대 위에 올려놓은 실버팅 백작(남편)의 목덜미에 붕대를 감아 놓음으로써 그가 빈번한 외도로 인해 성병 치료 중임을 알리고 있다. 백작의 성性 편집증에 대한 증거 노출은 그뿐만이 아니다. 호가스는 피로한 기색으로 발을 뻗고 의자에 기대어 있는 백작의 왼쪽 주머니에서 강아지가 입으로 다른 여자의 옷가지를 끄집어냄으로써 그의 호색증을 들통내고 있다. 하지만 그것은 욕망의 무절제함에 대한 호가스의 신념이 스토아주의적임을 간접적으로 시사하려는 의도에서 비롯된 것일지도 모른다.

호가스의 또 다른 사회 풍자화는 당시의 타락한 선거 문화에 대한 냉소적 고발이었다. 20년 동안 집권해 온 로버트 월폴 내각이 실각하면서 정파간의 심해진 권력 투쟁은 1754년 헨리 펠헴

144 데이비드 빈드먼, 『윌리엄 호가스: 18세기 영국의 풍자 화가』, 장승원 옮김(서울: 시공아트, 2009), 114면.

황태자의 급작스런 죽음을 계기로 하여 극에 달하자 이어서 총선이 실시되었다.[145] 그러나 유세는 난장판이나 다름없었고, 현실에 대한 호가스의 분노도 마침내 비판의 화살을 권력의 중심에까지 향하게 하는 과감성으로 바뀌었다. 네 점을 연작으로 선보인 난잡한 「선거」의 도판들이 그것이다. 하지만 그것들도 말년에 이르기까지 현실 비판으로 일관해 온 그의 작가 정신의 표현형들일 뿐이다. 그것은 작품을 통한 앙가주망이야말로 그것 자체가 가시적 사료가 되고 중요한 역사화가 된다는 사실을 누구보다 잘 알고 있었기 때문일 것이다.

이렇듯 호가스의 풍자화들은 모두가 역사화일 수밖에 없다. 희극적이든 비극적이든, 냉소적이든 과장적이든 풍자satura는 현실의 우회적 반영 수단이기 때문이다. 그러므로 풍자화는 역사를 읽고 해석하는 코드가 되는가 하면, 그것이 직접 역사의 텍스트가 되기도 한다. 호가스의 희극적 판화들이 가리키듯 골계나 풍자는 타자의 욕망을 가로지르며 평가하고 검증하기 위한 비유적 수사 방법이다. 그것은 역사에 대하여 공격적이고 매도적인 자기주장일 수 있지만 애타적이고 소박한 감정 표현이기도 하다. 그래서 거기에는 소크라테스적 아이러니가 있는가 하면 디오게네스적 냉소주의도 있다.

본래 풍자나 골계comicus는 타자의 욕망 분석에 기초한다. 하지만 그것들은 이중의 욕망 관계에 있다. 풍자와 골계는 그것을 욕망하는 주체와 욕망 분석의 대상이 되는 객체 사이에서 두 욕망을 연결하는 매개체로서 만들어지기 때문이다. 욕망하는 주체와 객체가 없는 풍자와 골계는 있을 수 없다. 그러므로 그것들은 주체와 객체 모두에 대하여 심리 분석적이고 정신 분석적이다. 풍자를 욕망하는 주체로서 호가스가 연극적 스토리텔링을 선호하는

145 W.A. 스펙, 『영국사』, 이내주 옮김(서울: 개마고원, 2002), 59면.

이유 그리고 그가 연작으로 여러 유형의 욕망을 분석하려는 까닭이 거기에 있다.

또한 풍자나 골계의 근저는 대상에 대한 해학諧謔 욕망이다. 그것이 수사적이고 미학적인 것도 그 때문이다. 작가는 미학적 수사를 위하여 골계와 풍자라는 간접 화법을 동원하려는 것이다. 풍자와 골계는 타자의 욕망에 대한 여유의 시선이자 그것에 대한 여과적 사유 과정이기도 하다. 그것들이 도덕적 정합성整合性을 지향하면서도 직설적 수사보다 비유적, 상징적 수사를 고수하는 까닭도 마찬가지다.

또한 풍자는 욕망의 병리학이다. 정상이 이상에 의해 파악되고 생리가 병리를 통해서 밝혀지듯, 풍자도 역사가 되는 욕망의 병리 현상들을 파헤침으로써 욕망의 생리를 말한다. 역사가 교훈적이고 치료적인 것처럼 풍자도 마찬가지다. 기록으로서의 역사가 모든 사람에게 이해와 해석의 대상으로 그 역할이 그치지 않듯이 풍자도 감상자에게 단지 카타르시스만으로 끝나지 않는다.

크고 작은 인간사들이 병리적일 때마다 작가들이 치료적인 풍자를 동원하거나 병리의 종합 보고서인 역사 속에서 처방을 구하려 하는 이유가 거기에 있다. 호가스의 풍자화들이 추구하는 정신 그리고 그것들이 기대하는 효과도 마찬가지다. 일찍이 18세기에 만연되어 가는 사회적 병리 현상에 천착해 온 호가스의 시선은 그 기대와 효과 때문에 만년에 이르기까지 시대와 개인에 대한 병리적 욕망의 분석에서 떠나려 하지 않았다.

하지만 그의 풍자 심리학이나 골계 미학은 독창적이기보다 당시를 가로지르던 조너선 스위프트Jonathan Swift, 새뮤얼 존슨Samuel Johnson, 올리버 골드스미스Oliver Goldsmith 등의 풍자 문학이 일으킨 바람 탓이라고 말해도 과언이 아니다. 당시의 영국인들에게는 이미

스위프트의 『통 이야기A Tale of a Tub』(1704)와 『걸리버 여행기Gulliver's Travels』(1726), 존슨의 냉소적 풍자시 「런던London」(1738), 「덧없는 소망The Vanity of Human Wishes」(1749), 골드스미스의 풍자 소설 『웨이크필드의 목사The Vicar of Wakefield』(1766) 등을 통해서 정치, 종교, 학문 등에 대한 풍자가 낯설지 않았다. 그들에게 호가스의 풍자 미술이 생소하지 않았던 까닭도 마찬가지다.

호가스에게는 스위프트가 풍자 미학의 선구적 모범이었다. 하지만 호가스의 판화 예술의 선구는 단선적이라기보다 복합적이었다. 특히 그의 판화들은 소재와 내용, 또는 표현 기법에서 섬나라의 습합적이고 소지沼池 문화적인 특성을 탈피하지 못하고 있기 때문이다. 예컨대 「유행에 따른 결혼」의 첫 번째 도판(도판81)에서도 벽에 걸린 초상들은 루이 14세풍의 궁정 초상화를 그려 넣었다. 초상화의 인물 표정이 영국인의 강건함을 나타내면서도 인물의 배경과 옷의 주름은 루이 14세 궁정 초상화들을 연상시킨다.

그뿐만 아니라 그는 반 다이크의 명성을 과소평가하면서도 17세기 네덜란드식 사실주의의 분위기에서 벗어나지 못하고 있다. 빈드먼이 그의 연작 판화들을 가리켜 17세기 이탈리아의 도덕적 통속 판화, 18세기 네덜란드의 도덕적 주제화, 일상의 풍습을 재치 있게 묘사하는 프랑스의 판화 등을 연극적으로 각색한 이른바 〈채색된 소설〉이었다고 평하는 것도 물줄기들이 모여드는 소지적 특성 때문이다.[146]

146 데이비드 빈드먼, 『윌리엄 호가스: 18세기 영국의 풍자화가』, 장승원 옮김(서울: 시공아트, 2009), 111면.

5) 영국의 아카데미즘과 조슈아 레이놀즈

1768년 영국에서 왕립 미술 아카데미가 탄생한 것은 하노버 왕조의 삼대 왕인 조지 3세(재위: 1760~1820)가 즉위한 뒤였다. 그것은 호가스의 시대 풍자에서 보듯 부도덕하고 불안정한 시대 상황만큼이나 의회 권력에 비해 통치권이 미약했던 선대의 국왕들과는 달리 강력한 왕권의 확립을 위한 일련의 조치들 가운데 하나였다.

① 시대 상황과 레이놀즈

〈권리 장전〉(1689)에 의해 시민의 권리가 유럽의 어느 나라보다도 먼저 보장되었을 뿐만 아니라 이를 뒷받침할 수 있는 의회 제도가 일찍이 확립된 나라에서 절대 왕권의 상징적 도구이기도 한 왕립 미술 아카데미의 탄생은 기대하기 힘든 일이었다. 실제로 윌리엄 호가스의 미학 정신만 보더라도 영국에서 왕립 아카데미에 의한 고전적인 미술 교육의 출현은 상상하기 어려웠다. 그는 고대 그리스의 예술은 종교와 밀접하게 관련되어 있기 때문에 영국 같은 산업 사회에는 적합하지 않을 뿐더러 그것은 비전문적인 애호가들의 호기심이나 불러일으킬 뿐이라는 것이다.

그는 프랑스의 왕립 미술 아카데미를 모델로 하는 교육 기관은 물론 유급 교수 제도에 의한 교수법에 대해서도 분명한 반대의 입장이었다. 그것은 조각 주형이나 옛 대가의 회화를 베끼는 식으로 형식적인 미술 기법을 가르치는 교육 방법이므로, 볼테르와 마찬가지로 천재적 재능을 방해한다고 말했다. 그는 오직 관찰에 의해서만 미술의 본질적인 특성을 습득할 수 있다고 주장했다. 다양성, 성품, 표현은 원래 자연에서 나온 것이기 때문에 상상력을 억제하지 않는 방식으로 교육해야 한다고 주장했다. 다시 말해 비

너스의 무표정한 용모 대신 〈꽃다운 열다섯 살 소녀〉를 자유분방하게 소묘함으로써 자신의 주장을 시각적으로 연출하도록 해야 한다는 것이다.[147] 심지어 그가 〈이탈리아 유학은 잘못된 짓〉이라고 비난하고 나선 까닭도 거기에 있다.

하지만 당시의 여론은 그와 정반대였다. 호가스를 제외한 대부분의 미술가들은 프랑스의 미술 아카데미에 의한 〈표준적 미술가 양성 제도〉처럼 공식적인 전문 교육 기관과 제도가 영국 미술을 부활시킬 수 있는 열쇠라고 생각했다. 많은 사람들은 개인마다 다른 주관적인 관찰이나 자연에 대한 불완전한 경험보다 미술의 이상향을 향한 교육의 필요성을 강조한 것이다.[148] 영국의 미술계에는 홀바인이나 반 다이크 등 이방인에 의해 지속되어 온 근대 미술의 주변화와 이탈리아, 프랑스 등 아카데미의 미술 교육이 주도하는 대륙 미술에 대한 열등감의 극복을 위한 방안으로 뒤늦게나마 이탈리아 르네상스 미술에 대한 습합 요구가 팽배해졌다. 해외 유학에 대한 호가스의 비난에도 불구하고 1740~1750년대의 미술 지망생들이 앞다투어 이탈리아로 떠난 것도 그러한 상황 인식 때문이었다. 실제로 그와 같은 분위기 속에서 로마로 향한 미술 학도들 가운데 대표적인 사람이 조슈아 레이놀즈Joshua Reynolds나 스위스 출신의 앙겔리카 카우프만Angelica Kauffmann 같은 화가들이었다.

18세부터 런던에서 토머스 허드슨Thomas Hudson에게 초상화를 배우던 레이놀즈가 26세에 리스본을 거쳐 로마에 도착한 것은 1749년이었다. 그는 미켈란젤로와 라파엘로 등 피렌체의 고전주의에, 게다가 베네치아파의 색채주의에도 심취하여 10년간이나 이탈리아 르네상스의 미술에 대하여 연구한 뒤 1759년 귀국하

147 데이비드 빈드먼, 앞의 책, 149면.
148 데이비드 빈드먼, 앞의 책, 150면.

였다. 그 뒤에도 그는 루벤스의 기법까지 받아들이면서 나름대로 우아하고 장중한 초상화의 기법을 확립하려고 노력했다.

② 레이놀즈의 주변인들

그의 명성이 런던을 중심으로 영국 내에 알려지는 데는 오랜 시간이 걸리지 않았다. 무엇보다도 그는 반 다이크의 영향하에 이미 주목받고 있는 연약하고 감성적인 로코코풍의 초상화가 토머스 게인즈버러Thomas Gainsborough와 경쟁 관계에 있었기 때문에 더욱 그렇다. 그뿐만 아니라 레이놀즈는 당시 런던의 명사 모임인 〈더 클럽The Club〉의 중심 인물들과 더불어 지식인 사회를 주도하고 있던 명사들과 활발하게 사교함으로써 최고의 초상화가로서 명성을 얻는 데 상승 효과를 거두었다. 예컨대 클럽의 창립자인 새뮤얼 존슨과 올리버 골드스미스, 영국 교회의 주교이면서도 경험론자였던 조지 버클리George Berkeley 그리고 대표적인 보수주의 정치 이론가인 에드먼드 버크Edmund Burke 등과 같이 철학적, 종교적, 정치적으로 이질적이고 다양한 정신 세계를 지향하는 인물들과 어울려 활동했던 것이다.

그들 가운데서도 버클리와 존슨은 철학적으로나 종교적으로나 서로 어울리기 힘든 상대들이었다. 〈존재는 지각하는 것이다 esse est percipi〉라는 버클리의 경험론적 명제에 대한 견해 차이 때문이었다. 어떤 사물이 지각되지 않으면 그 사물은 존재하지 않음을 뜻한다는 주장에 대해 존슨은 큰 돌을 발로 차면서 〈버클리의 주장을 반박하려면 이렇게 하면 된다네〉고 하여 버클리의 도발적 명제에 반발했던 사람들을 응원했던 것이다.

존슨은 버클리와의 논쟁뿐만 아니라 셰익스피어 전집을 출간한 전문가로서, 그리고 미국의 독립을 반대한 보수적인 인물

로서도 이미 저명인사의 중심에 있었다. 또한 그는 고전적 우아미를 화폭 위에 고수해 온 신고전주의자 레이놀즈와는 달리 고전주의의 전통을 고수하려는 이상과 눈앞의 암담한 현실 사이에서 결국 욕망의 덧없음을 냉소적으로 읊은 풍자 시인이었다. 특히 그는 풍자적인 평론이나 시를 통해 하노버 왕가를 경멸하며 월폴 내각의 권위에도 격렬하게 도전한 점에서 정치적으로 왕가에 친화적인 레이놀즈와는 입장을 달리했다.

존슨의 도움으로 〈더 클럽〉의 활동을 할 수 있었던 올리버 골드스미스는 존슨처럼 현실을 고뇌하는 작가가 아니었다. 그는 무전여행의 경험을 엮어 『세계의 시민The Citizen of the World』(1762)을 출간할 정도의 코스모폴리탄이었다. 그런 연유에서도 그는 고전주의 같이 특정한 시대의 이념을 지향하는 인물이 아니었다. 그는 가난했지만 가난을 견디기 힘들어 한 작가가 아니었다. 오히려 그는 당시의 가난하고 선량한 시골 목사의 이야기를 유머가 넘치게 풍자한 소설가였다.

그러면서도 그는 레이놀즈의 신고전주의를 자신의 소설 속에 반영시킴으로써 레이놀즈의 절충주의 예술관을 지지하려는 의도를 분명하게 드러낸 바 있다. 예컨대 『웨이크필드의 목사』에서 역사화 양식으로 큰 화폭을 그리게 하는 목사 가족의 계획을 묘사하면서 레이놀즈의 고전적 양식과 예술관을 독자들에게 알리려한 노력이 그것이다. 즉, 그는 〈목사의 부인은 비너스처럼 묘사되어 있고, 아모르처럼 묘사된 두 명의 아이들을 데리고 있는 모습이었다. 또한 목사도 지체가 높은 고위 성직자처럼 그녀 앞에서 삼가 무릎을 꿇고 자기의 책을 바친다〉고 표현한 것이다.

에드먼드 버크는 정치 이론가였지만 〈더 클럽〉의 창립 회원으로서 레이놀즈와 친밀한 인물이었다. 그는 정치 이론뿐만 아

니라『고상한 것과 아름다운 것의 관념의 기원에 대한 철학적 탐구*Philosophical Enquiry into the Origin of our Ideas of the Sublime and Beautiful*』(1757)의 출판으로 주목받은 미학자이기도 하다. 미의 본질에 대한 자신의 미학적 인식론의 견해를 정리한 이 책은 영국 경험론자 흄이『인성론*A Treatise of Human Nature*』(1739)에서 주목받지 못했던 주제들을 다시 핵심적으로 다룬『인간 오성에 관한 탐구*An Enquiry Concerning Human Understanding*』(1748)에 이어서 인식론에 관한 관심을 미학과 예술론의 영역으로 확장시킨 계기가 되기도 했다.

한편 버크는 정치적으로는 레이놀즈와 다른 입장이었다. 그는 자유주의자가 중심이 된 휘그당의 지도자이자 수상인 록킹햄의 비서로서 국왕 조지 3세의 절대 권력과 의회의 권력 남용을 비판하는 정치가였기 때문이다. 하지만 그것이 레이놀즈가 왕립 미술 아카데미를 창설하고 궁정 화가가 되는 데 걸림돌이 되지는 않았다. 오히려 〈더 클럽〉을 중심으로 한 레이놀즈의 폭넓은 사교 활동이 그 자신은 물론이고 절대 권력의 간접적인 자기장磁氣場으로 활용되기도 했다.

③ 레이놀즈와 게인즈버러 그리고 아카데미즘
영국의 왕립 미술 아카데미는 영국 미술의 독자적인 정체성 확립의 요구 속에서 탄생한 것이다. 1767년부터 아카데미 창립을 준비해 온 토머스 게인즈버러가 참여를 포기하자 신고전주의를 지향하는 레이놀즈가 로마 유학에서 돌아온 초상화가 앙겔리카 카우프만[149]과 더불어 설립을 주도했는데, 이는 정체성에 대한 서로

149　앙겔리카 카우프만은 멩스, 빈켈만과 더불어 로마에서 유학한 영국의 여류 화가였다. 빈켈만에 의하면 그녀는 당시 로마를 방문하는 거의 모든 영국인들이 그녀에게 초상화를 주문할 정도였다고 한다. 1766년 런던으로 돌아온 뒤 국왕 조지 3세를 비롯한 왕가와 귀족들이 그녀에게 역사화나 초상화를 부탁했다. 국왕의 총애를 받은 그녀는 스위스 출신임에도 2년 뒤 왕립 미술 아카데미의 창립 회원이 되기도 했다.

의 이견 때문이었다. 반 다이크의 네덜란드식 사실주의와 호가스의 철저한 반反아카데미즘의 영향을 받은 게인즈버러의 반고전주의는 레이놀즈의 입장과 정면으로 부딪칠 수밖에 없었다. 이른바 〈고전주의 논쟁〉이 풍자 시인 새뮤얼 존슨과 벌인, 문학에 이어서 영국 미술의 정체성 확립과 결부되어 뒤늦게 제기된 것이다.

토머스 게인즈버러는 도서島嶼 지방의 문화적 특성처럼 대륙(네덜란드)의 화풍을 〈습합하여〉 성공한 대표적인 화가였다. 또한 그는 문화적 감염 현상처럼 중간 숙주에 의한 〈감염 → 성장 → 변형〉의 과정을 거쳐 종결 숙주, 즉 성체에 이른 화가이기도 하다. 그는 반 다이크라는 전염성 강한 중간 숙주에 의해 자연주의적 회화소繪畵素에 감염된 뒤 성장과 변형을 거쳐 풍경화와 초상화에서 나름대로의 기법을 찾아냈다. 1746년 마거릿과 결혼할 무렵에 자신들의 모습을 그린 「공원의 연인」(1746, 도판84)에서 그는 이미 로코코풍의 고상하고 섬세한 자연의 풍경을 목가적으로 표현한 바 있다. 「앤 포드」(1761), 「아침 산책」(1785, 도판85) 등 그의 많은 초상화들은 이처럼 정서적인 자연의 배경과 조화시킴으로써 세련미를 한층 더 돋보이게 한 것이다.

이에 비해 레이놀즈는 영국 미술에 반 다이크의 아류가 만연하고 있다고 하여 이로부터 영국 미술을 거듭나게 하려 원대한 계획을 실현하려고 누구보다 애쓴 〈위대한 초상화가〉였다. 특히 뮤즈를 눈앞에 초상해 낸 듯한 연극 배우 새러 시든스의 초상화(도판87)가 더욱 그렇다. 셰익스피어의 작품을 연기할 때는 관객을 기시적旣視的 착각이나 혼돈에 빠지게 할 만큼 뛰어난 연기력으로 매력을 발휘했던 여배우 새러의 이미지를 고전적으로 초상화함으로써 레이놀즈는 서정적이고 자연적이며 감성화된 로코코 양식을 선호한 게인즈버러(도판86)와 차별화를 실험하려 했기 때문

이다. 이를 위해 그는 미켈란젤로와 라파엘로, 나아가 베네치아파와 루벤스를 섭렵하며 과잉의 장식과 고전적 기교를 마음껏 재현시키려 했다. 한마디로 말해 그는 그토록 고전주의를 따르려 한, 그리고 아카데미즘에도 충실하려 한 신고전주의 화가였다.

이처럼 그레코로만Greco-Roman의 유전 인자형génotype은 지중해 사람들에게만이 아니라 유럽인의 영혼에 삼투되어 왔다. 고전주의가 16세기 말 이후에도 공간과 시간을 따라 여전히 전염되고 전파된 것도 그 때문이었다. 고전주의는 망명자나 유학생 등 매개 숙주나 전도사들, 또는 선전자들을 따라 이탈리아에서 프랑스, 스페인 등지로 그리고 한 세대에서 다음 세대로 이동하면서 꽃도 피웠고 수확도 거두었다. 그러나 타지로 널리 파종된 고전주의는 토양과 기후를 달리하면서 새로운 양태, 즉 식민지적 고전주의로 변용되었고 나름대로의 독창성도 가지게 되었다. 새로운 색조를 지닌 이른바 신고전주의가 등장한 것이다.

하지만 신new고전주의는 자발적이고 자생적인 고전주의의 진화형이 아니다. 그것을 후기post 고전주의라고 할 수 없는 까닭도 그것의 비자발성과 변이성 때문이었다. 그것은 오히려 17세기 초 유럽 각국에 널리 퍼진 반anti 고전주의에 대한 위기 의식과 반작용으로서, 즉 과거(고전주의)에 대한 재발견 운동으로 생겨나 프랑스와 이탈리아를 거쳐 영국에까지 이르게 된 것이다.

그럼에도 불구하고 신고전주의는 단순히 고전적인 형태를 모방하거나 원근법 등 과거의 질서나 규칙만을 따르려 하지 않았다. 지중해에서 대서양으로, 즉 이탈리아에서 프랑스, 독일, 네덜란드를 거쳐 영국에 이르는 고전주의에 대한 새로운 인식은 화려함, 우아함, 유연함 등을 드러내며 과거와 다른 새로운 주관성을 지키려 했기 때문이다. 실제로 고전주의의 흔적과 행로들을 섭

럽하고 추체험追體驗하며 터득한 레이놀즈의 예술 의지와 미학 정
신도 그와 다르지 않았다.

　　17세기의 미술은 데카르트, 스피노자, 라이프니츠의 관념
적인 대륙 이성론과 크게 어울리지 못한 채 반고전주의에 휘말
렸다. 그러나 이성적인 것과 감성적인 것의 통일 가능성을 주장해
온 새프츠베리 백작 3세[150]의 주치의이자 철학 교사였던 로크John
Locke, 〈더 클럽〉의 창립자 새뮤얼 존슨과 대립각을 세우면서도 레
이놀즈와 교류했던 버클리, 에드먼드 버크의 미학적 인식론에 직
접적인 영향을 주었던 흄 등의 감각주의적인 영국 경험론과 조우
하면서 고전주의를 재발견하기 시작했다.

　　1768년 영국 왕립 미술 아카데미의 초대 원장이 된 레이
놀즈는 로크로부터 흄의 주장에 이르는 경험론의 나라답게 미술
분야에서도 추상적인 교육 방법 대신 경험주의적이고 인문주의
적인 미학 정신을 지향하는 미술 교육을 강조했다. 이를 위해 그
는 1769년 1월 2일 아카데미의 창립 기념 강연에서부터 1790년
12월 10일 퇴임 강연에 이르기까지 15회에 걸친 강연에서 줄곧
자신이 해온 것처럼 미술학들에게도 고대의 대가들 작품을 연구
하라고 요구했다. 옛 대가들의 작품을 모방해야만 자기 나름대
로의 창작 기법을 찾아낼 수 있다는 것이다.

　　조지 3세(도판88)의 궁정 화가까지 된 이래 그의 고전적 아
카데미즘에 대한 미학적 신념은 더욱 공고해질 수밖에 없었다. 그

150　로크에게서 경험론을 배운 안소니 새프츠베리A.A.C. Shaftesbury 3세는 크롬웰에 반대하여 왕정복
고에 진력한 새프츠베리 1세의 손자로서 케임브리지 대학에서 플라톤주의의 영향을 받았으나 결국은 감
각주의와 반기독교적 입장에서 진선미의 일치를 주장했다. 특히 그는 「도덕가The Moralist」(1709)에서 아
름다움(미)에 대해 세 가지로 정의했다. 첫째, 죽은 형식들의 아름다움, 둘째, 생명 있는 아름다움을 새롭게
재창조할 수 없는 형식의 아름다움, 셋째, 모든 아름다움의 원리이자 근원으로서 지고한 아름다움 등이다.
그는 두 번째 아름다움, 즉 창의적 인간에 의해 산출된 아름다움은 고대에서 유래한 내적 형식과 관련되어
있지만 미술 작품 자체는 죽은 형식들의 아름다움에 속한다고 주장하는 등 처음으로 자신의 미학의 체계를
세워 보려고 노력한 철학자였다. 그의 이러한 플라톤주의적 미적 판단과 이론은 빈켈만의 신고전주의에 결
정적인 영향을 주었다. 또한 그의 이신론과 계몽주의는 라이프니츠, 디드로, 칸트 등에게도 영향을 주었다.

가 마지막으로 한 아카데미 원장 퇴임 강연에서 특별히 미켈란젤
로에게 존경을 표하며 〈근대 미술의 숭고한 주춧돌을 놓은 사람,
근대 미술의 아버지. 그는 근대 미술의 창시자였을 뿐만 아니라
그의 정신이 지닌 신적인 힘으로 일거에 근대 미술을 완성 가능한
최고봉에 올려놓았습니다〉[151]라고 주장한 까닭 또한 매한가지다.

151 Udo Kultermann, *Geschichte der Kunstgeschichte*(Frankfurt: Prestel Verlag, 1996), p. 40.

6. 어긋나는 대륙의 철학과 미술: 이성주의와 신고전주의

16세기의 이탈리아와는 달리, 르네상스 이래 대서양으로 건너간 17~18세기의 아카데미 미술은 프랑스를 비롯한 대서양 국가에서 엄격하고 고전적인 교육 방법을 실행하면서도 불행하게도 당시의 지나치게 관념적인 철학과 동행하지 않았다. 그것과의 동반자도 아니었다. 왕립 아카데미의 미술은 어느 때보다도 철학적 이성이 역사를 주도적으로 가로지르는 시대에 역주행하기 시작한 것이다.

결국 미술의 역사에서 대륙의 미술은 철학의 주류와 어긋나는 철학의 빈곤으로 인해 빈혈증이 장기간 지속되었다. 또한 그 때문에 내면의 병리적 결함을 피할 수 없는 외화 내빈의 허약한 시기를 보내야 했다. 지중해 연안의 일그러진 진주 모양처럼 불균형, 왜곡, 과장의 양식을 뽐내고 있는 바로크는 물론이고 루이 15세 양식의 과도한 욕망을 상징하는 세밀한 곡선 문양의 로코코 현상도 예외일 수 없었다. 르네상스를 경계로 하여 미술의 역사를 〈욕망의 억압과 배설〉의 두 시기로 가로지를 경우, 적어도 자발적 배설의 자유를 실현하기 시작한 인상주의가 등장하기 이전까지 이러한 병리 현상은 크게 달라지지 않았다.

역사를 반추해 보면 고대 그리스·로마에서 중세에 이르는 동안 발칸 반도(그리스)에서 이탈리아 반도(로마)를 거쳐 이베리아 반도(스페인)를 무대로 한 지중해 시대는 신 중심 시대였다. 그러므로 그 시대의 예술적, 미학적 세계관도 뮤즈와 뮤토스, 신화

와 신학에 대한 절대적 신념과 신앙이 로고스와 이데아, 이성과 철학을 상대해 온 탓에 그것들을 벗어나지 않았다. 예술적 의지와 욕망을 억압하는 힘도 자연적이고 물리적이기보다 당연히 초월적이고 형이상학적이었다.

하지만 나침반의 발명 등 과학 기술의 힘을 빌려 지중해를 벗어나기 시작한 인간의 욕망은 비할 수 없이 넓어진 공간만큼 무한대로 확장하기 시작했다. 천상에서 지상으로 옮겨 온 욕망도 절대권을 신에게서 넘겨받자 지상의 패권주의 시대를 열어 갔다. 신앙과 이성, 신학과 철학의 불편한 동거가 끝나면서 교권과 야합해 오던 절대 군주들이 신앙과 신학의 절대 권력을 넘겨받아 독점권을 행사하게 된 것이다. 그러나 중세의 천년 세월동안 신학과의 강제적 동거를 경험해 본 이성과 철학은 신과의 거리를 벌리며 인간의 이성 능력에만 더욱 관심을 기우리려 했을 뿐더러 교권이든 왕권이든 어떠한 권력 주체와도 더 이상 가까이하지 않으려 했다.

그뿐만 아니다. 스콜라주의 이후 철학적 이성과 소원해진 관계는 절대 권력의 입장에서도 마찬가지였다. 절대 권력은 중세와 주체가 다를지라도 이미 강제적 동거의 불편과 불가능을 (중세를 통해) 이미 경험한 터라 더 이상 이성과 철학의 힘을 동원하려 하지 않았다. 대서양 시대에 있어서 절대 권력의 주체들에게는 시공간을 가로지르려 욕망이 과학적 합리성이나 개인의 이성적 자아의 발견보다 더 우선했기 때문이다.

본래 이성적이고 비판적인 철학적 사고는 권력 — 비판으로서의 권력이 아닌 타자에 대한 지배력으로서의 권력 — 을 지향하기보다 그 반대이기 일쑤이다. 그런 연유에서도 바티칸의 교황보다 절대 권력을 더욱 신격화하려는 영웅주의자들에게 데카르트 (프랑스), 스피노자 (네덜란드), 라이프니츠(독일)의 이성주의 철

학은 위험한 폭발물과 같은 것이었으므로 그들 곁에 두려하지 않았다. 예컨대 평생 동안 종교적 박해에 시달려야 했던 스피노자는 물론이고, 그나마 하노버 궁에서 고문 역할을 했던 라이프니츠, 도 조지 1세가 영국의 국왕이 되었을 때 부름을 받지 못했다. 그는 자신이 설립한 아카데미에서마저도 무시당하고 따돌림당하다 마침내 세상을 떠나고 말았다.

　　나아가 절대 군주들이 그러한 잠재적인 적과 동침할 이유는 더욱 없었다. 그러므로 그들이 이성주의적인 철학을 멀리하고, 그 대신 대사건과 거대 서사를 찾아 헤매는 역사와 손잡는 것은 당연지사였을 것이다. 또한 그들은 자신을 신격화하고 신화화하기 위해서 교회 권력에서 배운 바대로 예술가(화가와 조작가)들을 반드시 곁에 두고자 했다. (그 점에서 왕립 미술 아카데미는 절대 권력과 미술가들이 합의한 이익의 공유지였다.) 역사가와 영웅이나 귀족이 역사의 공범이 되듯이 예술가들이 그것을 찬미해야 하는 지지자가 되곤 했던 까닭도 거기에 있다. 예컨대 미켈란젤로나 라파엘로 등을 다리 삼아 고대로 건너간 프랑스를 비롯한 여러 왕립 아카데미의 미술가들이 바로 그들이었다.

　　그러면 그들에게는 왜 고대에 대한 노스탤지어가 되살아난 것일까? 그들은 무엇 때문에 거기서 규칙과 원리를, 나아가 모범을 발견하려 것일까? 중세의 교황들이 행사했던 절대 권력이 미술가들로 하여금 르네상스와 고전주의를 불러오게 했듯이 절대 군주 시대의 왕권 지상주의가 그들에게는 또 다시 고대의 향수병에 빠져들게 했다. 미술가들이 감당하기 어려운 트라우마를 겪을 때마다 그들에게는 절대 권력에 의한 외상 후 증후군이 유사하게 나타나는 것이다. 예술 의지와 사유의 자유에 목말라하는 예술가일수록, 영웅 피로증으로 인해 철학 결핍증마저 둔감해진 미술가일수록 고대의 신화나 고전적 휴머니즘에 대한 동경만으로도 최소

한의 위안이 되었기 때문이다.

　　그뿐만 아니라 그들은 마찬가지 이유에서 고대의 신화와 고전 문학으로부터 인간에 대한 존재론적 의미를 찾으려 했다. 신에 대한 강박증에서 여전히 벗어나지 못한 당대의 철학, 즉 데카르트의 무한 실체론이나 스피노자의 의지 결정론, 나아가 라이프니츠의 예정 조화설로는 치유받을 수 없는 트라우마를, 그들은 신성이 의인화됨으로써 인성과 상호 교통이 가능한 고대의 신화와 고전(고대 그리스의 3대 비극 시인 소포클레스Sophocles, 아이스킬로스Aeschylos, 에우리피데스Euripides의 작품 등)이 추구하는 너무나 인간적인 비극적 심연의 투영에서 자유 의지와 욕망의 실현 가능성을 발견하려 했다.

　　더구나 고대의 문학과 예술을 향유함으로써 귀족이나 부유층이 누리려는 상류 사회의 허위 의식이 예술가들의 트라우마에 대한 치유 욕망이나 예술 의지 — 아카데미나 개인을 막론하고 — 와 결합할수록 고대의 신화와 고전에 대한 향수는 더욱 심화되었다. 실제로 고전(classis는 고대 그리스에서 세금을 가장 많이 내는 모범적인 계급을 의미하기도 한다)은 고대에나 당대에나 사회적 지위를 과시할 수 있는 표시였기 때문이다. 18세기 들어 신고전주의의 작품에 대한 수요와 공급이 급증하게 된 이유도 그와 무관하지 않다.

　　이렇듯 18세기를 이해하는 인식소로서 〈신고전주의〉는 이론가에게도, 아카데미를 중심으로 한 미술가에게도 고전적 이념과 취향의 유행을 의미하기는 마찬가지다. 그들은 무엇보다도 고대 신화가 시사하는 소박한 인간학적 신관을 지향하고 고전 속에 내재된 인성의 심층을 재음미하려 하기 때문이다. 예컨대 빈켈만을 비롯하여 괴테Johann Wolfgang von Goethe, 레이놀즈, 라 퐁 드 생트엔느, 비제 르브룅Vigée Le Brun, 앙겔리카 카우프만, 또는 자크루이 다

비드Jacques-Louis David 등이 보여 준 고대의 엄격과 완벽 그리고 고전의 엄숙과 장엄에 대한 동경과 향수가 그러하다.

1) 이론으로의 신고전주의: 고대 증후군과 빈켈만

신고전주의의 철학적 토양은 절대 권력이 동거할 수 없었던 데카르트적 이성주의였다. 이성주의보다 감각주의를 선호하던 18세기에(도판89) 신고전주의는 (계몽주의자 디드로가 보여 준 논쟁의 쟁점[152]이었던) 〈이성의 계몽〉을 앞세워 반아카데미즘의 만연을 경계하며 등장했다. 그런 연유에서 리오넬로 벤투리도 이론적으로는 1750년대에 로마에서 활동하던 두 사람의 독일인, 즉 〈화가 철학자〉라고 불리는 안톤 라파엘 멩스Anton Raphael Mengs와 고고학자이자 미술사가인 요한 빈켈만Johann Winckelmann에 의해 신고전주의가 창립되었다고 주장한다. 그들은 예술에 대한 취미 판단에 있어서 이성주의적 엄격성을 새롭게 확립했다는 것이다.

　　멩스는 드레스덴의 궁정 화가 이스마엘의 아들이었음에도 불구하고 〈완벽함이란 그리스인의 것이지 근대인의 것이 아니었다〉고 주장한다. 그는 미켈란젤로와 라파엘로에 대해 못마땅해했는데, 그들마저도 그리스인의 완벽함에 미치지 못했다는 것이었다. 다시 말해 〈미켈란젤로의 작품은 거칠고 딱딱하며 엉뚱하고 조야했다. 라파엘로의 것은 모두가 매우 아름답다 해도 그의 작품

[152]　프랑스의 계몽주의 철학자 디드로의 반아카데미즘은 직접적으로는 특히 루이 15세의 제2부인인 퐁파두르의 총애를 받았던 궁정 화가 프랑수아 부셰François Boucher를 비판하기 위한 것이었다. 그는 1765년의 살롱전에 대한 평론의 부록인 「회화론」에서 애정 장면을 즐겨 그린 부셰의 작품들에 대해 〈취미, 구성, 표현, 소묘에서 부셰가 한 것보다 더 심하게 타락할 수는 없다. 그는 매음굴에서 자기 아이디어를 끌어왔다〉고 쓸 정도였다. 그뿐만 아니라 그는 「회화, 조각, 건축, 시 단상」이라는 논문에서도 〈규칙은 미술을 상투형에 빠지게 만든다. …… 범속한 미술가들에게는 규칙이 유용하지만 천재는 규칙을 회피한다〉고 하여 아카데미즘을 신랄하게 비판했다. 또한 디드로의 계몽주의적 반아카데미즘은 절대 권력에 억압된 예술의 자유와 복권을 위한 계획의 일환이었다는 점에서 빈켈만의 〈고대 그리스 미술 모방론〉과 근본적인 동기와 지향점에서는 크게 다르지 않다. 디드로가 빈켈만을 루소와 같은 인물로 평가하는 까닭도 거기에 있다.

들이 우리에게 무슨 좋은 것을 말해 주는가? 아무것도 말해 주지 않는다〉[153]는 것이다.

　　이점에서는 빈켈만 ― 그는 〈멩스와의 만남을 로마에서 누리고 있는 최대의 행복〉이라고 고백하는가 하면 주저 『고대 미술사_Geschichte der Kunst des Altertums_』(1764)에서도 〈나는 이 미술사를 예술과 시대에게, 특히 나의 벗 안톤 라파엘 멩스에게 바친다〉는 헌사를 서슴치 않고 쓸 정도였다 ― 의 견해도 멩스와 크게 다르지 않았다. 그가 생각하기에 작품을 이해하는 데는 무엇보다도 먼저 미술가의 생각을 파악해야 하고, 그다음에 다양성과 단순함 속에 존재하면서 인체의 형상으로 나타나고 있는 미를 살펴야 하며, 끝으로 실제 제작의 완성도에 대해서 검토해 보아야 하는데 피렌체를 비롯한 근대 미술가들의 작품은 그런 점에서 별로 만족스럽지 못했다는 것이다. 그는 특히 화가보다도 조각가들이 훨씬 더 서툴렀다고 생각했다.

　　하지만 벤투리에 의하면 빈켈만은 멩스에게서 발견할 수 없는 고대 미술에 관한 나름대로의 심오한 역사적 인식을 소유하고 있었다. 「벨베데레의 안티노우스」, 「벨베데레의 아폴론」(120~140경, 도판90)에서 보듯이 고대 그리스의 걸작에는 그 자세와 표정에서 뿐만 아니라 특징에서도 〈고귀한 단순성과 고요한 위대함edle Einfalt und stille Größe〉이 있다[154]는 것이다. 그는 이미 「라오콘 군상」(BC 42경, 도판91)에 대해서도 고대 그리스 걸작들의 탁월한 특징인 자세와 표정에서 고귀한 단순함과 고요한 위대성을 강조함으로써 주위를 놀라게 한 바 있다. 그 작품의 인물 표정들이 휘몰아치는 격정 속에서도 침착함을 잃지 않는 위대한 영혼을 표현하고 있다고 주장하기 때문이다. 미학자인 그는 순수

153　리오넬로 벤투리, 『미술 비평사』, 김기주 옮김(서울: 문예출판사, 1988), 186면.

154　리오넬로 벤투리, 앞의 책, 189면.

함과 위대함에 그것이 지닌 미의 이상이 있다고 판단한 것이다.

그것도 막연한 단순과 위대가 아니다. 〈고귀하고edel〉〈고요해야still〉 하는 것이다. 그 때문에 그는 우선 이상미의 조건으로 형용사 edel을 사용한다. 고귀하고, 고결하며, 고매하고, 기품 있는 귀족적인 자태의 소박함, 순수함, 단순함을 뜻하는 die Einfalt를 강조하기 위해서였다. 또한 그와 동시에 그는 정숙하고 정적인 그리고 무언의 심해와 같이 고요한 상태를 형용하는 still로써 위대한 정신, 즉 die Größe가 이상적인 표현Ausdruck의 조건임을 명시했다.

그러면 빈켈만은 왜 이처럼 단순과 고요를 위대한 미의 조건과 기준으로 삼은 것일까? 그것은 무엇보다도 르네상스의 고전주의와 17세기 유럽의 고전주의가 위대한 정신의 진수와 심연에 이르지 못한 채 미완으로 사라져 버린 안타까움 때문이었을 것이다. 더구나 고전주의의 적대 세력들, 즉 화려함을 우선하는 귀족과 정형화된 틀과 공허한 형식에 빠진 궁정 화가들, 강하고 역동적인 감정 표현을 요구하는 민중들, 이성과 단순성보다 호화로운 감동을 원하는 가톨릭의 교회 등 만연해 가는 반고전주의에 대한 위기의식이 그로 하여금 더욱 공고한 고전주의를 동경하게 했던 것이다.

돌이켜 보면 아리스토텔레스의 철학으로 채비한 가톨릭 교회의 스콜라주의와 직접 맞서야 했던 르네상스의 고전주의는 그 지렛대로서 피렌체의 메디치가가 들고 나온 플라톤주의에 신세질 수밖에 없었다. 하지만 멩스나 빈켈만이 머물던 로마와 그 시대 상황은 그렇지 않았다. 그들을 비롯한 신고전주의자들은 가톨릭 교회와 교황의 권력 대신 주로 패권주의 욕망에 사로잡힌 대서양 국가들의 절대 군주와 마주해야 했다. 그들은 영웅주의와 아카데미즘의 극복을 위해 중세 기독교의 전통적인 비관론을 변

호해 온 스콜라주의와 성상주의가 아닌, 인간의 태고난 위대함과 자연의 선의를 인정하는 고대의 〈낙관적인 인문주의〉[155]와 인간학적 고전에로의 회심을 절감했던 것이다.

　　그 때문에 빈켈만은 〈최고의 미는 신 속에 있다〉는 르네상스의 고전주의가 기대었던 신플라톤주의의 신념보다 더욱 내재적 비판에 엄격했다. 그는 인간이 쉽사리 범접할 수 없는 〈최고의 미란, 바다와 같이 가장 참된 고요함의 상태〉라고까지 예시할 정도였다. 그뿐만 아니라 그는 천년 이상이나 〈신앙과 이성〉이 결합해 온 스콜라주의와 성상주의로부터의 온전한 소생을 위해서 고전주의보다 더욱 순수함와 단순함을 강조해야 했다. 다시 말해 이성과 신앙, 철학과 신학이 요란하게 결합된 스콜라주의의 불순과 불합리 대신 그는 〈이성과 오성〉이 고요하게 결합된 아폴론주의적 고매와 고결로써 고대 그리스 정신의 순수함과 단순함을 상징하려 했던 것이다.

　　또한 그는 고요하고 정숙한 아폴론적 우아미뿐만 아니라 고대 그리스의 비극적 고전보다 더 격정적이고 장엄한 디오니소스적 비장미悲壯美로써 고대 그리스 예술의 위대함을 부각시키려고도 했다. 그가 『고대 미술사』에서 격정적 표현을 강조하는 까닭도 거기에 있다. 그것도 「라오콘 군상」에서 보듯이 인간의 영혼과 육체에 작용하는 참을 수 없는 고통스러운 격정의 모방을 그는 미의 원리로서 간주하고자 했던 것이다.

　　그는 다음과 같이 말했다. 〈인간에게 고통과 쾌락의 중간적인 상태란 없다. 격정Leidenschaft은 인생이라는 대양에서 우리

155　인문주의는 〈원죄〉에 의해 타락한 인간의 본성을 전제하여 현세 멸시적인 기독교의 비관론과는 달리 인간의 타고난 창조력과 정신 능력을 찬미하는 낙관주의적 인간관이다. 고대는 이러한 노력을 중단 없이 진행해 왔지만 중세에 의해 단절되자 고대의 시민 교육에 기초해 인간 관계의 최고의 완성을 실현하려는 부단한 노력이 재개되었다. 인간에 관한 지식과 예술뿐만 아니라 세계의 탐구를 부활시킨 르네상스의 인문주의적 지혜의 회복이 그것이다. 르네상스에 이어서 인간에 대한 낙관론은 계몽주의 낙관론, 괴테의 낙관론, 진화론적 낙관론 등이 모두 인문주의를 기초하여 전개해 온 정신사의 면모들이다.

가 배를 몰고 가고, 시인이 항해하며, 미술가가 일으키는 바람을 맞는 것과 같은 것이기 때문이다. …… 우리는 순수한 미를《표현Ausdruck》이라는 말이 지시하는 행위와 격정의 상태에 놓아야 한다.〉[156] 인간의 삶에서 고통이나 쾌락과 같은 격정이 없으면 얼굴 표정이나 자세의 변화도 있을 수 없고, 그것에 대한 진정한 미적 표현도 기대할 수 없다는 것이다. 심지어 그는 〈표현 없는 미는 의미가 없고, 미 없는 표현은 불쾌하다〉고까지 주장할 정도로 〈격정의 표현〉을 강조했다.

이렇듯 빈켈만이 고대 그리스의 미술에서 발견하려는 미의 원리는 변증법적이다. 그는 『그리스 미술 모방론Gedanken über Nachahmung der griechischen Werke in der Malerei und Bildhauerkunst』(1755)을 통해 「벨베데레의 아폴론」에서처럼 고요라는 신내적神內的 지고의 숭고미를 위해서도 〈미술의 완전한 규범〉, 즉 폴리클레이토스의 규범Polykleitos' canon[157]이라고 경탄했던 「라오콘 군상」을 일찍이 반정립으로서 장치하려 했다. 그는 소포클레스의 비극에 등장하는 절망의 표상 필록테테스처럼 극심한 고통의 한계 상황에서 절규하며 비통해 하는 격정을 승화시킨 인간의 비장미에서도 신적 숭고미보다 못하지 않은 위대한 아름다움을 발견한 것이다. 다시 말해 고대 그리스의 미술가들은 이처럼 다양한 작품을 통해 인간의 내·외적 지고의 미들을 조화롭게 통합Vereinigung하고 동화Einverleibung시킴으로써 편향된 단일한 미의 세계가 아닌 이상적인 미의 세계를 지향하려 했다는 것이다.

고대 미술에 대한 재발견이라는 신고전주의의 도화선과

156 Johann Winckelmann, *Geschichte der Kunst des Altertums*, Vol. VI(Berlin: Phaidon Verlag, 1934), p. 61.

157 BC 5세기의 조각가로서 인체 각 부분의 가장 아름다운 비례를 수적으로 산출하여 『캐논*Canon*』이라는 저서를 남겼다. 특히 「도리포로스」(창을 든 청년), 「디아두메노스」(승리의 머리띠를 맨 청년) 등의 걸작을 통해 남성 입상의 이상형을 남겼다.

도 같았던 「라오콘 군상」 증후군은 빈켈만에게만 국한된 것이 아니다. 프리드리히 실러Friedrich Schiller는 그 작품을 고대 그리스의 조형 예술가들이 표현해 낼 수 있는 파토스의 척도로 간주하는가 하면 괴테도 그것을 조각사에서 가장 완벽한 걸작으로 평가했다. 특히 괴테는 「라오콘에 관하여Über Laokoon」(1798)에서 재현을 위한 결정적인 순간을 찾아내는 것이 가장 중요한 과제라고 생각했다.

 젊은 날 신고전주의에 대한 반감을 가지고 있으면서도 그는 이미 『라오콘: 회화와 시의 한계에 관하여Laokoon oder über die Grenzen der Malerei und Poesie』(1766)에서 창조적이고 이행적인 순간의 선택을 강조했던 독일의 극작가 레싱Gotthold Ephraim Lessing과 견해[158]를 같이한 바 있다. 괴테는 시에서와 마찬가지로 조형 예술에서도 파토스의 최고의 재현이란 한 순간에서 다른 순간으로의 이행을 포착하는 것이라고 하여 뱀에게 막 물리는 순간의 고통에 대한 라오콘의 표정에서 그 작품의 백미를 찾아내려 했다. 그 때문에 그는 그 조각상을 가리켜 〈굳어 버린 섬광이며, 물가로 밀려와 순식간에 돌로 변한 파도〉에 비유하기도 했다. 거기서는 정지와 운동이 감성적인 동시에 정신적으로 한꺼번에 작용함으로써 고통의 격정마저도 위대한 아름다움으로 완화되어 버리고 만다는 것이다.

 결국 찰나의 영혼이 만들어 내는 미학에 대한 괴테의 생각도 그런 〈위대한 영혼의 표현은 아름다운 자연이 창조한 것을 훨씬 능가한다〉고 주장한 빈켈만과 다를 바 없었다. 다시 말해 빈켈만이 『그리스 미술 모방론』에서 〈고대 그리스에서 미술가와 철학

158 하지만 그 당시만 해도 레싱은 기본적으로 가시적, 비가시적 세계를 모두 다룰 수 있는 시와는 달리 회화가 인체에 대한 비례의 美만을 법칙으로 삼는다고 하여 가시적인 예술 세계에 국한된 형이하학적 예술이라고 간주했다. 그 때문에 레싱은 「라오콘 군상」을 비롯하여 고대 그리스의 작품에서 내재적, 정신적 고귀함, 나아가 영혼의 아름다움과 위대함을 발견하려는 빈켈만의 관점을 전적으로 수용하기 어려웠다.

자를 겸한 인물이 에피쿠로스의 제자였던 메트로도로스Metrodoros 하나만이 아니었다〉고 하며 「라오콘 군상」(도판91)을 미술 철학사를 대표할 만한 걸작이라고 평가했다면, 괴테는 그것을 뮤즈의 신 멜포메네의 파토스가 극적인 순간을 가장 이상적으로 재현한 것으로 간주했던 것이다.

하지만 빈켈만은 철학자가 아니라 고고학자였다. 그는 지중해에서 대서양으로 절대 권력의 중심이 이동한 이후 프랑스의 궁정 문화가 유럽을 풍미하던 시기에 남달리 고대 그리스의 고전에 심취하였을 뿐 당시의 철학 사조였던 이성주의나 계몽주의에는 별다른 관심을 보이지 않은 미술사가였다. 또한 그는 고대 그리스의 시적 영감에 사로잡혀 있는 미학자였지 시인이나 문학가는 아니었다.

쇼펜하우어는 『의지와 표상으로서의 세계Die Welt als Wille und Vorstellung』 제3권(1859)에서 극심한 고통의 격정을 〈고요의 위대함〉으로 미화한 빈켈만이 라오콘을 오히려 금욕주의를 지향하는 〈스토아적인〉[159] 인물로 만들었다고 비판한다. 〈그토록 사려 깊고 날카로운 감각을 지닌 사람이 애써 멀리서 충분치 못한 이유들을 끌어오고 심리학적 논증까지 불사하는 것은 아무래도 이상하다〉[160]는 것이다.

그럼에도 불구하고 빈켈만이 느닷없이 고대 그리스 미술 모방론을 들고 나온 것은 무엇보다도 자기 시대의 미술이 앓고 있는 부전증에 대한 근본적인 처방전을 거기서 찾으려고 생각했기

159 스토아 철학은 용기 있게 죽음을 맞이한 소크라테스에게서 영향을 받은 제논에 의해 시작되었다. 그 때문에 스토아학파는 죽음의 위협을 앞에 두고 감정을 억제하는 소크라테스의 놀라운 모범을 귀감으로 삼았다. 또한 그들은 의지의 행위에 의해서 공포를 조절하는 것이 가능하다고도 믿었다. 그들은 자연에 위배되는 몰이성적 영혼의 운동을 정념(perturbatio, pathos)이라고 간주했고, BC. 3세기의 스토아주의 시인이었던 리비우스 안드로니쿠스Livius Andronicus는 이를 고뇌, 공포, 욕망, 쾌락 등 네 가지로 구분했다. 이처럼 몰이성적 영혼의 운동인 공포나 고통도 의지에 의해 조절할 수 있다는 점에서 쇼펜하우어는 빈켈만이 라오콘의 표정을 스토아적으로 해석했다는 것이다.

160 Arthur Schopenhauer, *Die Welt als Wille und Vorstellung*(Zürich: Haffmans Verlag, 1988), p. 303.

때문이다. 실제로 그는 자기 시대 미술의 근본적인 전환을 갈망했다. 그는 새로운 미술이야말로 노쇠한 봉건적 바로크와는 달리 모든 세력들이 극단주의를 버리고 더 이상 지배와 종속에 근거하지 않아야 한다고 생각했던 것이다.

1755년 6월 『그리스 미술 모방론』이 출판되었을 때 빈켈만이 〈이 책은 믿을 수 없을 정도로 큰 호평을 받았다. 많은 지식인들이 이곳의 취향, 특히 국왕의 취향에 대해 아무 거리낌 없이 항의했다는 점에서 내가 좋은 취향으로 향하는 길을 열었다고 축하해 주었다〉[161]고 기뻐했던 까닭도 거기에 있다. 그는 디드로, 볼테르, 루소, 달랑베르, 몽테스키외처럼 병리적 시대정신에 대하여 직접적인 진단과 치유에 나선 계몽주의자들과는 달랐다. 그는 플라톤이 『티마이오스』에서 열거한 영원한 모성적 성性으로서 코라chora 受容器(수용기)와도 같은 서양 미술의 탄생지에서, 즉 고대 그리스의 정신 속에서 또 다시 치유의 단서를 그토록 찾아내고 싶어했던 것이다.

절대적 교권에 의해 억압된 예술 의지로 인한 말초적 병리현상이 르네상스를 낳았듯이, 또 다른 지배와 예속의 주형鑄型은 그에게도 미분화된 모자 융합의 상태, 즉 미술의 기원에 대한 향수를 강하게 자극했다. 뮤즈의 환상이 그에게 〈위대한 영혼과 최고의 아름다움〉, 즉 〈영혼의 미〉라는 주문呪文을 걸었던 것이다. 그는 논리적 논증보다 이러한 초논리적, 은유적 수사로 의미의 모순과 충돌을 피하면서, 마치 소크라테스의 비장한 죽음의 광경처럼 라오콘의 죽음 앞에 당도한 격정의 순간에 대해서도 〈고귀한 단순성〉, 〈고요한 위대성〉이라는 시적 환상의 극대화를 기대했다. 특히 실러, 괴테, 레싱 등의 시인들이 그 여신의 경연장 내에서 그를 환대하거나 투기妬忌하는 까닭도 거기에 있다.

161 Udo Kultermann, *Geschichte der Kunstgeschichte*(Frankfurt: Prestel Verlag, 1996), p. 56.

하지만 신플라톤주의를 지렛대로 삼았던 르네상스의 이념
에 대한 이른바 직접 소생술에 비하면 빈켈만의 시적, 은유적인 간
접 소생술은 쿨터만Udo Kultermann이 〈빈켈만의 혁명〉이라고 평할지
라도, 르네상스 효과와 같이 그 시대를 가로지를 만한 횡단 효과
를 나타냈다고 평가하기는 힘들다. 무엇보다도 망각에 대한 (로고
스의) 이념적 소생보다 (파토스의) 감성적 소생이 갖는 계몽(빛들
임)의 힘이 덜하기 때문이다.

그러나 대개의 경우 새로운 사조의 출현은 이전의 사조에
대한 회의를 반사하기 일쑤이거나 회의주의에 대해 반작용함으로
써 탄생해 온 점을 고려한다면, 빈켈만이 라오콘을 아이콘으로 삼
은 진단과 치료의 대안도 훌륭한 반사경의 출현이었다는 점만은
분명하다.

2) 18세기 후반의 신고전주의와 다비드 현상

하지만 18세기 후반의 문화적, 예술적 우세종dominant은 빈켈만 증
후군만이 아니었다. 그 이외에도 프랑스, 독일, 영국 등을 망라하
는 당시 유럽의 시대정신이나 문화, 예술 등을 대변한 인물들이 적
지 않았다. 자세히 일별하지 않더라도 프랑스에서는 디드로, 볼테
르, 달랑베르, 루소, 부셰, 자크루이 다비드, 마담 드 스탈 등을, 독
일에서 괴테, 레싱, 헤르더, 칸트, 헤겔 등을, 그리고 영국에서 흄,
애덤 스미스, 레이놀즈, 게인즈버러, 카우프만, 호가스, 월폴, 워즈
워스 등을 망라할 수 있다. 주지하다시피 그들은 당대의 학문과
예술을 선구하던 철학자, 화가, 미술 비평가, 미술사학자, 시인, 소
설가, 극작가들이었다.

또한 당시는 그들을 통해 문학, 미술, 철학 등의 정신문화
가 이성적·감성적으로 또는 이념적·예술적으로 병존하거나 공존

하고 있음을 반영하기도 했다. 예컨대 프랑스의 계몽주의와 독일의 관념 철학 그리고 영국의 경험론이 철학적 국지성localité을 가지며 병존했는가 하면, 미술과 문학에서는 저마다의 철학적 보편성universalité을 지향하는 신고전주의와 낭만주의가 유럽 대륙을 폭넓게 가로지르며 공존했다. 경험론자 흄의 주장처럼 철학적 인식을 가능하게 하는 이성적 관념idea보다 재현의 단초가 되는 감각적 인상impression이 생생함vividness[162]에서 앞서기 때문이었다. 더구나 당시엔 대부분의 감각적 인상들이 (미켈란젤로나 라파엘로의 신플라톤주의적 작품들이 보여 준 것만큼도) 반성적으로 관념화하지 않았기 때문에, 난해한 반성을 요구하는 관념 철학보다 광폭의 가로지르기가 용이했을 것이다.

하지만 18세기 후반의 다양한 인상들 가운데 생생함에서 우선하는 신고전주의는 빈켈만 혼자만의 활동과 영향에 의해 등장한 것이 아니다. 특히 프랑스의 신고전주의는 정치, 경제, 종교, 문화, 예술 등 다방면에 걸쳐 매트릭스matrix가 되었던 〈프랑스 대혁명〉(1789)이라는 세기적 사건이 직·간접적으로 가져온 변화상들 가운데 하나일 뿐이다. 프랑스 대혁명은 정치 혁명일 뿐더러 경제, 사회, 종교, 사상, 문화, 예술 등 삶의 전반에 걸쳐 일대 전변轉變의 계기를 가져온 의식 혁명이었다. 그것은 르네상스 이후 절대 권력으로 인해 누적되어 온 복합적 피로감이 마침내 결과한 역사적 (피로) 골절 현상이었다.

태양왕 루이 14세의 신격 욕망은 반종교 개혁적인 가톨릭과 야합하여 절대 권력을 양생하면서 시멘트 효과를 강화시켰다. 그 사이 절대 왕정의 유지를 위한 왕권의 수족인 귀족은 궁

162 흄의 주장에 따르면 정신의 지각은 인상과 관념의 두 가지 형태를 가진다. 따라서 정신의 모든 내용도 그 두 가지로 구성된다. 인상이 사유의 원초적 재료라면 관념은 인상의 모사에 불과하다. 인상과 관념의 차이는 그것들의 생생함의 정도에 달려 있다. 인상은 인간이 보거나 느낄 때, 또는 욕망하거나 의지할 때 가지는 원래의 지각을 말한다. 그에 비해 관념은 이러한 인상들에 대해 반성할 때 가지게 되므로 인상보다 덜 생동적일 수밖에 없다.

정과 지방을 합쳐 대혁명 직전까지 최대 35만 명(인구의 1.5퍼센트)에 이를 만큼 비대해졌고, 그들이 소유한 토지도 귀족이 전체의 25퍼센트, 가톨릭 성직자가 10퍼센트나 차지했다. 게다가 태양왕에 이어서 심약하고 무능한 루이 15, 16세가 벌인 전쟁들, 즉 오스트리아 계승 전쟁(1741~1748), 7년 전쟁(1756~1763), 미국 독립 전쟁(1777~1783)의 군사적 실패는 왕권의 리더십 약화와 더불어 막대한 재정 적자까지 초래했다.

이러한 직접적 요인들 이외에도 조세 문제를 다루며 왕권을 지탱해 오던 13개의 고등 법원 구성원들은 1780년대부터 귀족을 대신하여 왕권에 대한 불만을 대변함으로써 내정 위기의 직접적인 화약고가 되었다. 게다가 절대 다수가 라틴어 문맹자였던 일반 시민들에게 1751년부터 1765년 사이에 디드로를 비롯한 볼테르, 루소 등 계몽주의자들에 의해 제공된 17권의 『백과전서』는 이성의 계발을 통해서만 더 많은 자유와 행복을 가질 수 있다는 의식과 신념을 갖게 했다.

다시 말해 계몽 운동에 의한 문자의 해독과 보편적, 합리적 지식의 획득은 대다수 국민들에게 신권 통치와 부패하고 무능한 지배 계층(1788년 정부 지출의 49.3퍼센트가 부채 상환비였고, 그 가운데 왕비 마리 앙투아네트의 사치 비용이 5퍼센트에 달했다)에 대한 비판과 불만을 낳게 한 것이다.[163] 나아가 이러한 계몽 운동의 영향은 귀족이 아닌 엘리트 지식인, 아카데미 회원, 상류층 살롱의 멤버와 카페에 모이는 젊은 세대에 이르기까지 널리 퍼져 나갔다. 심지어 왕실의 부패를 상징하는 왕비 마리 앙투아네트의 〈빵이 없으면 케이크를 먹으면 되지 않느냐〉는 말은 턱없이 오른 빵 값으로 인해 굶주리고 있는, 즉 빵을 위해 자유를 포기하겠다는 군중을 성난 폭도로 만들기에 충분했다.

163 로저 프라이스, 『프랑스사』, 김경근 옮김(서울: 개마고원, 2001), 100면.

결국 누적된 민중의 분노는 7월 12일 파리 폭동으로 분출되었고, 무장한 상인과 노동자들이 저항하며 거리에 나섰다. 7월 14일 절대 왕정의 요새인 바스티유의 습격에는 민병대뿐만 아니라 국민 방위대에서 이탈한 군인들까지 가세했다. 당시 급진주의 자코뱅 당원으로서 혁명을 주도한 장폴 마라Jean-Paul Marat는 파리의 시민 앞에서 루소Jean-Jacques Rousseau의 『사회 계약론Du Contrat Social』을 낭독함으로써 분위기를 절정에 이르게 했는가 하면, 로베스피에르Maximilien de Robespierre도 「루소에게 바치는 찬사」라는 선언문을 발표하며 혁명을 지원하였다. 훗날 역사가 8월 6일까지의 상황을 〈대공포〉라고 기록할 만큼, 〈민중의 히스테리〉는 극도에 달했던 것이다.

2년간 계속된 분노의 엔드 게임은 마침내 1791년 8월 26일에 이르러서야 대혁명의 성공을 상징하는 〈인간과 시민의 권리 선언〉이 선포되면서 종결되었다. 〈인간은 자유로운 존재로 태어나 천부의 권리를 계속 확보하며, 또한 이 권리에 있어서 평등하다〉(제1조)는 것이다. 1793년 10월 감옥에서 죽음을 눈앞에 둔 루이 16세는 볼테르와 루소의 저서를 읽어 본 후 〈바로 이 두 사나이가 프랑스를 망쳐 놓았다〉고 한탄한 바 있다.[164] 생시몽Henri de Saint-Simon이 만일 루이 16세가 귀족 계급과 결탁하지 않고 노동자 계급과 손을 잡았다면 새로운 제도로의 전환은 순조로웠을 것이라고 주장한 이유도 크게 다르지 않다. 그해 10월 16일 왕과 왕비는 단두대guillotine에서 처형당했다. 이들의 행렬을 지켜보며 스케치한 자크루이 다비드의 데생 속의 왕비는 더 이상 대혁명 직전에 엘리자베스 비제 르브룅이 그린 온화하면서도 사치스러웠던 그 모습이 아니었다(도판 92, 93). 그녀는 양손이 뒤로 묶인 채 짧게 깍

164 이처럼 훗날 나폴레옹 보나파르트도 〈부르봉 왕가가 잉크와 종이를 똑똑히 감시하였던들 권력을 유지할 수 있었을 텐데……〉하며 계몽의 힘을 막지 못한 자신을 후회했다. 이광래, 『프랑스 철학사』(서울: 문예출판사, 1992), 189면.

인 머리 위에 면직 모자가 씌워진 볼품없는 여인이었다. 이른바 〈기요틴의 공포〉 앞에서 그녀의 표정은 이미 체념하고 있었기 때문이다.

일반적으로 역사에서 크고 작은 욕망의 부메랑boomerang에 따르는 반사적 징후나 예후豫後들을 짐작하기란 그리 어렵지 않다. 하지만 프랑스 대혁명의 경우는 좀 다르다. 1789년의 대혁명부터 루이 18세가 즉위한 1815년의 왕정복고까지 계속된 혁명과 반혁명의 반복으로 인해 개혁의 과실果實이 일관되지 않았고, 그 예후[165]도 별로 오래가지 않았기 때문이다. 더구나 정치적 변신에 자유롭지 못했던 궁정 화가나 아카데미의 화가들 — 아예 권력과 무관한 채 로코코 양식을 따르던 화가들과는 달리 — 에게 공화정과 왕정의 거듭된 반전은 더없이 힘든 시련의 기간이었다. 그들은 권력 투쟁이나 반전에 따라 쉽사리 변신할 수 없는 진퇴양난의 딜레마 속에 빠져들 수밖에 없었기 때문이다. 그러므로 현실에 외면하지 않거나 외면할 수 없는 지식인과 예술가들에게 그와 같은 난세는 인간적으로 결단하기 힘든 고뇌의 기간이고 고난의 현장이기 일쑤이다.

특히 디드로나 루소처럼 절대주의에 반대하거나 절대 권력에 반대해 온 계몽주의자들과는 달리, 국왕과 왕실의 권위를 높이기 위해 역사화나 초상화를 그려 온 신고전주의 화가들에게는 더욱 그러했다. 예컨대 자크루이 다비드Jacques-Louis David가 그 대표적인 인물이었다. 무엇보다도 그는 1780년대의 왕립 아카데미와 파리 살롱을 상징하는 신고전주의 화가였기 때문에 그 이후의 파란만장한 역사까지도 한 몸으로 겪어야 했다. 그가 그린 역사화와 초상화들이 그동안의 역사적 굴곡들을 그대로 투영하고 있는 까

165 역사상 가장 생동감 넘치는 혁명의 자극적 인상들은 정치적, 종교적, 사회적, 문화적, 예술적 등으로 관념화되어 인권 선언을 비롯해 반교권주의와 성직자 재산 국유화 등 새롭고 다양한 주의와 이데올로기, 의식과 제도를 낳았다.

닭도 마찬가지다. 나폴레옹Napoléon Bonaparte의 총애를 받으며 왕립 미술 아카데미 최고의 역사화가로서 더없는 지위를 차지해 온 욕망의 대가를 그는 그 많은 영욕榮辱의 흔적들을 통해 역사 앞에 오롯이 고해해 온 것이다.

다비드는 1815년 나폴레옹 보나파르트가 워털루 전투에서 패한 뒤 이듬해에 브뤼셀로 망명할 때까지 늘 정치 현장에 있었던 앙가주망의 화가였다. 신고전주의의 길로 들어서는 그의 미술 편력의 관문이 에콜 데 보자르의 입학이었다면 그다음 문은 1774년의 〈로마상Prix de Rome〉 수상이었다. 그는 자신의 스승이자 이미 로마상을 수상한 바 있는 조제프마리 비앙Joseph-Marie Vien이 로마 아카데미의 원장이 되던 해에 로마상을 수상하게 됨에 따라 그와 함께 로마로 유학을 떠났다. 수상자는 로마에 있는 프랑스 왕립 미술 아카데미의 분원에서 5년 동안 유학할 수 있는 장학 제도의 혜택을 받았기 때문이었다.

이탈리아에서 5년간 고전주의의 작품을 비롯하여 미켈란젤로, 카라바조, 카라치, 푸생의 작품에 이르기까지 신고전주의를 두루 섭렵하고 파리로 돌아온 이후 그는 자신만의 회화 양식을 만들어 가면서도, 자의에서든 타의에서든 프랑스 미술사에서는 보기 드물게 정치 참여에 적극적이었다. 왕립 아카데미의 로마상 수상자인 그가 주목받아 온 경력과 명성 때문이기도 하지만, 극단적인 혁명 당원으로서 1789년에서 1815년까지 그가 보여 준 정치적 행적 때문에도 당시 무소불위의 역사 화가로서 그의 삶은 수많은 작품들과 더불어 이른바 〈다비드 현상〉을 일으키기에 충분했다. 그는 권력과 야합한 화가의 욕망이 화폭을 도구 삼아 역사를 가로지르기 하는 본보기나 다름없었다.

자코뱅 당원이 되어 정치에 직접 참여하기 이전까지 그의 작품들은 이탈리아의 고전주의를 습합한 신고전주의의 경향이 두

드러졌다. 주로 고대 그리스 신화나 고전의 영웅담을 주제로 한 것들이었기 때문이다. 예컨대 기원전 8세기 호메로스의 서사시 『일리아드Iliad』에서 처자식보다 국가를 우선하여 그리스의 전설적인 트로이 전쟁에 나가 아카이아군의 지휘관 아킬레우스에게 영광된 죽음을 당한 트로이의 왕자 헥토르의 영웅담을 그린 「헥토르의 시신 앞에서 슬픔에 잠긴 안드로마케」(1783, 도판94)가 그것이다. 이 그림은 그가 귀국한 뒤(1779) 프랑스 왕립 미술 아카데미의 회원이 되기 위해 출품한 것이며, 트로이의 왕 프리아모스가 성대하게 장례식을 치르기 위해 제우스의 도움으로 아들의 시체를 찾아와 안치시킨 마지막 모습을 그린, 이른바 애국 충성의 대서사 때문에 루이 16세를 감동시킨 작품이기도 하다.

하지만 그 작품은 그에게 왕립 미술 아카데미 회원이 된 것 이상의 기회를 가져다주었다. 그 작품은 이후 국왕이 직접 로마 시대의 영웅담을 주제로 한 역사화를 주문한 것이다. 이를 위해 그는 헥토르와 마찬가지로 『플루타르코스 영웅전Vies parallèles des hommes illustres』에서 국가를 위해 개인의 희생도 마다하지 않고 알바 롱가와의 국경 분쟁에 참전한 로마의 호라티우스 삼형제의 운명적인 이야기를 주제로 하여 작품화하기로 했다.

하지만 본래 〈대비열전〉이라는 원제에서 보여 주듯이, 이 영웅전은 헥토르처럼 국왕이나 왕가의 영웅적인 행적의 위대성을 드러낸 것이라기보다 로마의 전기 작가 플루타르코스가 테세우스와 로물루스, 알렉산드로스와 카이사르, 데모스테네스와 키케로 등 그리스와 로마의 정치가 43인을 두 명씩 짝지워서 통치자들이 지닌 모범적이고 위대한 인성과 덕성을 대비적으로 조명 — 다비드도 루이 16세를 그들과 마찬가지로 도덕적이고 계몽적인 군주로서 부각시키기 위해 이런 영웅전을 선택했을 것이다 — 하는데 초점을 맞춰 서술한 전기였다.

예컨대 로마에서 결투에 나선 호라티우스의 아들 삼형제의 인성과 덕성을 로마의 남쪽에 위치한 알바 롱가의 쿠리아티우스가 삼형제와 비교한 경우가 그러하다. 본래 이들 양가는 딸들의 족외혼族外婚 가운데서도 교차 혼인 관계로 인해 싸움을 벌일 수 있는 상대가 아니었다. 호라티우스의 한 아들은 쿠리아티우스가의 딸 사비나의 남편이었고, 반대로 호라티우스가의 딸 카밀라는 쿠리아티우스 아들 가운데 하나의 약혼녀였다. 이들 두 가문은 여성의 교환으로 인간 사회의 하부 구조를 이루는 친족 체계를 직접 구성하려 했다. 다시 말해 그들은 여성이 직접 교환되는 한정 교환을 통해 호혜의 규칙을 지켜 온 것이다.

하지만 양가의 운명적인 싸움은 호라티우스가의 승리로 끝나고 말았다. 승리와 승리자는 애초부터 국사國事이고 국가이므로 일방적이지만 패배의 슬픔은 개인적이므로 쌍방의 것일 수밖에 없었다. 다시 말해 쿠리아티우스의 딸 사비나는 남편 대신 아버지 잃었고, 호라티우스의 딸 카밀라는 약혼자를 잃은 것이다. 그럼에도 불구하고 개인적 슬픔으로 인해 로마를 저주하고 나선 것은 패배자의 딸 사비나가 아니라 승리자의 딸 카밀라였고, 그 때문에 살아서 돌아온 남동생은 그녀에게 조국에 대한 반역의 죄를 물어 누이를 즉시 처형하고 말았다.

결국 이처럼 국가를 위해 멸사봉공滅私奉公한 고대 로마의 드라마틱한 설화를 선택한 다비드는 호라티우스의 출신지 로마에서 1785년 「호라티우스 형제의 맹세」(1785, 도판95)라는 작품을 완성했다. 호라티우스로부터 칼을 넘겨받으며 맹세하는 세 아들의 결의를 보여 주는 이 작품은 로마에서 먼저 공개되어 그곳의 관심을 불러일으킴으로써 파리에서의 성공을 예고하며 세상과 만났다. 하지만 로마에서의 반응이 사건의 징후에 불과했다면 이어진 파리살롱에서의 반응은 〈다비드 현상〉의 결정적인 계기가 될

정도로 폭발적이었다. 이 작품은 실제의 영웅적 사건을 묘사한, 즉 〈사건으로서의 역사〉를 다룬 역사화가 아니면서도 「소크라테스의 죽음」(1787, 도판103)처럼 작품의 탄생 과정만으로도 역사를 스토리텔링하고 있는, 즉 〈작품으로서의 역사〉를 만든 역사화가 되어 버린 것이다.

이처럼 그가 대혁명 이전에 그린 역사화들은 실제 사건으로서의 역사를 표현한 것이라기보다 주로 고대 그리스의 신화나 고전의 내용, 즉 상징적 기록으로서의 역사를 회화화함으로써 신고전주의에 충실한 작품들이었다. 그러나 대혁명 이후의 작품들은 그렇지 않다. 혁명을 치르면서 이미 혁명 정부에 적극적으로 가담한 다비드는 자코뱅당의 주요 당원이 되어 있었기 때문이다. 이때부터 그린 그의 작품들이 중요한 역사화이면서도 사건의 기록화가 된 까닭도 거기에 있다. 예컨대 그는 혁명 동지였던 장폴 마라Jean-Paul Marat의 주검을 극적으로 회화화함으로써 미술의 역사도 혁명의 아르쉬브archives일 수 있게 된 것이다.

대혁명의 주체 세력 가운데 한 사람이었던 급진주의 혁명 운동가 마라는 7월에 대혁명이 일어나자 9월에 「민중의 벗L'Ami du Peuple」을 창간하여 절대 군주의 전제 정치를 비판하며 민중 정치를 선동하고 나섰다. 그뿐만 아니라 그는 로베스피에르, 당통 같은 자코뱅당의 파리 회원이 이끌고 있는 국민 공회의 산악파Montag-nards(의회 왼쪽의 경사가 급한 꼭대기 좌석 부분에 자리 잡고 있었기 때문에 붙여진 별명)의 핵심 인물로서, 반혁명 탄압 운동에 미온적이었던 지롱드당과는 반대로 반혁명 분자를 색출하여 처형하는 공포 정치를 주도했다. 그들에 의해 공포 정치가 진행되는 동안 1793년 봄까지 혁명의 적으로 간주되어 처형되거나 옥사한 사람만 무려 3만 5천 명 내지 4만 명에 이를 정도였고, 체포되거나 구

금된 자는 전체 인구의 3퍼센트에 달했다.[166]

　　힘의 작용은 물리적 법칙대로 급기야 마라에게도 1793년 7월 13일을 기점으로 되먹임되어 돌아왔다. 역사에서 늘 보아 왔듯이 피로의 극단은 이처럼 골절로 이어지기 일쑤였다. 결국 다비드도 산악파의 냉혹한 독재와 공포 정치를 증오하는 지롱드당의 여성 당원인 샤를로트 코르데Charlotte Corday의 칼에 의해 자신의 집 욕조에서 척살당한 것이다. 그의 죽음은 뜻밖에 발생한 〈욕망의 전복〉일지라도, 〈역사-내-존재In-der-Geschichte-Sein〉의 경우 그것은 개인사가 아닌 역사임을 의미하는 순간이었다. 그다음 날 자코뱅당은 다비드에게 〈마라를 우리에게 되돌려 달라〉며 마라의 죽음을 역사화歷史化해 줄 것을 주문했다. 그것은 〈역사화歷史畵란 욕망하는 주체로서의 역사적 실존Existenz이 죽음으로써 탈존Ex-istenz의 의미로 전환되는 것이 아님〉을 확인시키기 위한 것이기도 하다.

　　「피살된 마라」(1793, 도판96)를 뒤덮고 있는 검은 바탕에서는 장송곡의 선율마저 흘러나오는 듯하다. 욕조 앞에 놓인 채 비석을 대신하고 있는 나무 상자에 쓰인 〈마라에게, 다비드. 혁명 2주년〉이라는 문구가 역사적인 장송곡 명을 밝히고 있다. 그의 왼손에는 〈시민 마라에게. 자비에 대한 당신의 권리를 누리기 위해서 저는 그저 많이 불행해지면 됩니다il suffit que je sois bien malheureuse pour avoir droit à votre bienveillance〉라고 하여 다비드를 속이기 위해 쓴 코르데의 위장 청원서가 쥐어져 있다. 실제로는 초기의 혁명 구호였던 〈자유〉와 〈평등〉 — 〈박애〉는 나중에 나폴레옹 보나파르트에 의해 이보다 더 비극적 참상이 자행된 뒤 붙여진 구호다 — 을 진정으로 되찾기 위한 청원이었다.

　　그런데 여기서 〈자비〉라는 단어는 본래 코르데가 〈도움〉이라고 쓴 단어를 다비드가 고의로 바꿔치기 한 것이다. 다비드는

166　로저 프라이스, 『프랑스사』, 김경근 옮김(서울: 개마고원, 2001), 152면.

생전의 마라가 보여 준 무자비한 욕망의 가로지르기를 망자의 자비로 둔갑시키려 했다. 절대주의를 『노예제도의 사슬Les chaînes de l'esclavage』(1774)에 비유하면서도 민중에게 노예 사슬보다 더한 죽음의 덫을 놓았던 마라에게 다비드는 동지애로서 마지막 자비를 헌사하고 싶었던 것이다. 그는 마라가 사후에라도 자비로써 세상에 도움 주기를 원했을지도 모른다. 그가 피살된 마라를 잔인하게 살해된 혁명 투사의 모습이 아니라 마치 목욕 중에 과로사한 평범한 시민의 모습으로 그린 까닭도 마찬가지다.

한편 귀족의 딸로 태어났지만 13세 때 부모를 여의고 수도원에 맡겨져 불운한 성장기를 보내야 했던 샤를로트 코르데는 루소의 『사회 계약론』과 플루타르코스의 『플루타르코스의 영웅전』 등을 탐독하며 스스로 차분한 인성을 계발한 동정녀였다. 그녀는 같은 시대에 똑같은 텍스트를 접하고도 자코뱅당의 혁명 투사의 길로 나아간 다비드와는 대조적인 인물이었다. 그녀가 마라의 암살을 결심한 직접적인 계기는 자코뱅당을 공개적으로 혐오한 탓에 도망다닐 수밖에 없었던 페티온과 바르바르 등 지롱드당 의원들과 접촉하면서부터였다. 마라의 욕망을 잘라내는 것이 신음하는 프랑스를 구해 내는 유일한 길이라는 생각 끝에 자진해서 자객刺客으로 나선 것이다.

25세의 암살 거사는 결행 후 4일만에 단두대에서 처형되었다. 하지만 그 짧은 4일간을 감옥에서 보낸 그녀의 모습은 마라가 성난 파리의 시민 앞에서 루소의 『사회 계약론』을 낭독하던 1789년 7월 14일부터 꼭 4년간 세상에서 보여 준 광기 어린 언행과는 달랐다. 그녀를 단두대로 호송하던 사형 집행인 샤를 앙리 시몬도 〈그녀를 바라보면 볼수록 더욱 강하게 매료되었다. 그녀는 분명히 아름다웠다. 아름다운 외모뿐만이 아니라 어떻게 저렇게 마지막까지 의연할 수 있는지 믿을 수가 없었다〉고 회고한 바 있다.

심지어 그녀는 처형되기 전날에도 아무 일도 없었다는 듯이 차분하고 담담한 표정으로 장자크 오에르Jean-Jacques Hauer가 그린 초상화 「1793년 7월 13일, 샤를로트 코르데」(1793, 도판97)의 모델이 되어 주기까지 했다. 19세기의 낭만주의 시인이자 아카데미 회원으로서 『지롱드당사黨史』를 쓴 알퐁스 드 라마르틴Alphonse de Lamartine은 그녀의 마지막 모습을 가리켜 〈암살의 천사〉라고 표현할 정도였다.

그녀는 15세기의 백 년 전쟁 중에 프랑스를 구하려다 (이단이라는 이유로) 종교 재판을 통해 19세에 화형당한 잔 다르크 Jeanne d'Arc에서 제2차 세계 대전 중 나치에 대항하는 레지탕스로 활동하다 굶주리는 민중을 생각하며 자신도 아사餓死를 선택한 여류 철학자 시몬 베유Simone Weil에 이르기까지 프랑스 여성들의 애국 투쟁사를 잇는 교량으로 비치면서, 폴자크에메 보드리Paul-Jacques-Aimé Baudry의 「샤를로트 코르데」(1860, 도판98)를 비롯해 수많은 작품의 주인공이 되기도 했다.

이처럼 역사는 일상日常과 달리 극적이다. 반대로 극적 일상이어야 비로소 역사가 되는 것이다. 소리 나지 않는 역사적 사건이 있을 수 없듯이 〈사건으로서의 역사〉는 늘 조용하지 않은 법이다. 절대화된 권력의 부침일수록 더욱 그렇다. 오히려 역사성은 소리의 크기와 그 파장에 비례한다. 역사화가 극적이고 요란한 까닭도 거기에 있다. 마라의 암살이 극적인 이유, 그리고 (다비드의) 「피살된 마라」에 대한 반응이 조용하지 않은 것도 그 때문이다. 하지만 요란한 〈다비드 현상〉은 마라의 죽음으로 수그러들지 않았다. 다비드의 삶이 극화될수록 그의 작품들도 역사가 될 수밖에 없었던 것이다.

마라의 죽음은 혁명가들에게 내려앉을 땅거미의 서상序相이었고 로베스피에르 정권의 파열을 예고하는 서음序音이나 다름

없었다. 마라가 피살된 지 1년 만에 로베스피에르 정권도 마침내 무너졌다. 1794년 1월부터 이미 급진적 혁명 운동을 지지해 온 민중 세력들이 와해되기 시작했고, 국민 공회에서도 로베스피에르에 대한 비난과 혐오가 급증했다. 민중과 의원들의 비난이 거세지자 국민 공회는 7월 26일 급기야 로베스피에르를 체포했고, 국민 방위군도 자코뱅 당원들을 체포하여 신속하게 처형했다.

1792년 9월 국민 공회 의원으로 당선되었을 뿐더러 이듬해에 열린 〈혁명 축제〉의 총감독까지 지낸 바 있는 다비드도 급진주의 혁명 당원이었던 탓에 그의 운명 또한 예외일 리 없었다. 풍전등화의 처지였고, 벼랑 끝에서 금새 떨어질 형국이었다. 세상사에서 급진이나 첨단尖端이 기대해 온 혁명革命(빠르게 고쳐지거나 바뀔 운명)이 서야 할 자리 또한 거기였기 때문일 것이다.

장폴 마라와 함께 핵심 당원으로서 혁명을 주도했던 다비드 역시 세상의 이치대로 당연히 국가 고등 반역죄로 체포되었다. 하지만 그는 죽음의 대오에서만은 구사일생으로 비켜 나갔다. 1794년 7월 24일 로베스피에르가 체포되던 날 피부병의 악화로 국민 공회에 불참했을 뿐더러, 로베스피에르에게 정치적으로 속아 왔다는 비겁한 변명으로 그는 단두대 대신 감옥으로 보내진 것이다. (그는 테르미도르 반동 이후 두 번째로 투옥되었다.) 이처럼 산악파와 자코뱅주의자들의 실권失權으로 프랑스는 오랜만에 급진주의 혁명 정권에서 보수주의 공화정으로 돌아갈 수 있게 되었다.

정치범들은 석방되었고, 살아남은 지롱드당 의원들의 의원직도 회복되었다. 1795년부터 앙토니 데스튀트 드 트라시Antoine Destutt de Tracy나 멘드비랑Maine de Biran 같은 이른바 관념학파les idéologues로 불리는 부르주아 철학자들에게도 인간의 본성에 관한 새로운 주장을 피력할 기회가 찾아왔다. 트라시는 새로 탄생한 5개

의 프랑스 한림원Académie de France 가운데 두 번째 것인 도덕, 정치
학회에 가담하여 관념학파를 이끌었다.

하지만 공화정의 통치는 순탄하지 않았다. 1795년 봄부터
치안의 불안을 틈타 약 10만 명의 유격대가 농촌을 헤집고 다니는
가 하면 구헌법의 회복을 노리는 왕당파의 테러와 봉기도 끊이지
않았다. 결국 혁명력 8년(1799)의 두 번째 달(안개 달)인 브뤼메르
Brumaire 霧月 18~19일(11월 9일~10일), 보나파르트와 시에예스의
군대가 의회를 포위하며 쿠데타를 일으키자 엘리트들뿐만 아니라
상당수의 민중들도 이를 지지하고 나섰다.

12월 24일 혁명력 8년의 헌법은 보나파르트 나폴레옹 1세
에게 향후 10년간 실질적인 통치권을 행사하도록 선포하였다.
나아가 1802년 5월 6일 상원은 그의 업적에 대한 감사의 표시로
그에게 통치권의 10년 연장을 제안했다. 그뿐만이 아니다. 국가
참사회는 상원의 제안 대신 나폴레옹 1세를 종신 통치자로 추대
하고, 후계자의 지명권도 부여하는 법안을 국민 투표에 부치기를
제안했다. 그에 따라 1804년 실시된 국민 투표에서 나폴레옹은
압도적 찬성표를 얻어 마침내 황제로 등극하였다.

그러면 이러한 격동의 시기에 철학자나 예술가들의 처세
는 어떠했을까? 현실 도피적이었을까, 그와 반대로 현실 참여적이
었을까, 아니면 방관적이었을까? 시대와 역사는 엘리트로 하여금
〈입장 구속성Standortgebundenheit〉을 의무로 여기게 하거나 변명의 구
실로 삼게 하기 때문이다. 예컨대 쿠데타를 지지했던 관념학파의
트라시와 멘드비랑도 혁명력 8년 5백인 의회Conseil des Cinq-Cents의
상원의원에 선출되면서 엘베티우스의 살롱을 중심으로 한 관념학
파 활동에 더욱 힘을 쏟았다. 그러나 그들은 나폴레옹의 등장을
처음에는 지지했지만 얼마 지나지 않아 입장을 바꾸었다. 그가 자
유와 평등의 이념을 실천하는 데 실패할 것이라고 판단했기 때문

이다. 나폴레옹도 이데올로기와는 무관한 관념학파의 유심론적 형이상학 — 〈내적 현상〉에 관한 학으로 이해되거나 〈내적 감각〉의 원초적 자료에 관한 학으로 이해해야 하는 — 을 가리켜 프랑스를 괴롭히는 악덕으로 간주하고, 자신에 대한 공격과 음모의 책임을 그들에게 물었다.[167]

한편 1795년 5개월여 만에 출옥한 자크루이 다비드는 현실 참여에 일단 타자적 입장이었다. 대혁명 이전으로의 왕정복고와 귀족 사회의 전통을 강조하는 반혁명적 왕권주의자 메스트르 Joseph de Maistre나 관념학파 멘드비랑, 그리고 이성과 정의의 나라를 위해 공상적 사회주의를 부르짖는 생시몽처럼 절대 권력을 비판하거나 지지하던 당시의 철학자들과는 달랐다. 그는 극심하게 대립하고 있는 정치 현실에 직접 참여하기보다는 평화와 화해를 위한 작품 활동에 주력하기로 마음먹었다. 로마 유학에서 돌아온 뒤 주로 고대 그리스·로마 신화나 영웅전을 소재로 한 역사화를 그리며 파리에서의 활동을 시작했던 것처럼, 이번에도 그는 고대 로마의 건국 설화를 통해 자신의 달라진 생각을 표현하며 재기하려 했다. 이른바 「사빈느 여인들의 중재」(1799, 도판101)가 바로 그것이다.

기원전 753년 전설적인 건설자 로물루스Romulus가 남자들을 모아 로마를 건국하면서 인구의 남녀 균형을 맞추기 위해 이웃 부족 사빈느의 여인들을 축제에 초대한 뒤 로마의 청년들로 하여금 신호에 따라 여인들을 유괴하거나 납치하게 했다. 하지만 사빈느 여인들의 납치 장면을 그린 푸생(도판99)이나 피카소(도판100)와는 달리 다비드는 3년 뒤 전사 타티우스Tatius가 앞장선 채 사빈느의 남자들이 반격하여 로물루스가 이끄는 로마의 남자들과 벌인 전투 장면을 그렸다.(도판101)

167 이광래, 『프랑스 철학사』(서울: 문예출판사, 1992), 203면.

그는 무엇보다도 이 그림의 한가운데 등장한 타티우스의 딸 헤르실리우스에 의한 평화와 화해의 실현에 초점을 맞추었다. 납치된 뒤 이미 로물루스의 아내가 된 헤르실리우스는 아버지 타티우스(오른쪽)에게 〈아버지는 이제 더 이상 남편에게서 아내를, 아이들에게서 어미를 갈라놓을 수 없습니다〉라고 외치며 양팔을 벌려 전투의 중단을 호소하고 화해를 중재한다. 그녀의 주변에서도 사빈느의 여러 여인네와 자녀들이 양쪽을 갈라놓으며 마찬가지로 호소하고 있다.

결국 타티우스가 결투를 포기하자 군사들도 창을 높이 들고 헬멧을 하늘로 던지며 모두가 승리자인 기쁨, 그리고 찾아올 평화에 환호하는 모습들이었다. 다비드는 이 작품을 통해 그 후 양쪽이 〈하나의 민족이 되었다〉는 평화의 대서사를 난세의 메시지로 전하고자 했던 것이다. 절대주의의 욕망에 병들어 신음해 온 인간성의 치유와 회복을 위해 고대 그리스의 신화와 고전에서 그 처방전을 찾아왔던 고전주의자들처럼, 그 역시 『플루타르코스 영웅전』뿐만 아니라 리비우스Titus Livius의 『로마사』에서도 모범적인 메시지를 찾음으로써 모처럼 로마인의 정신세계를 신고전주의의 이념적 정초로 삼고자했다.

그는 또 한 번의 회심回心을 천명이라도 하듯 나폴레옹 1세를 제1통령으로 임명한 혁명력 8년의 신헌법이 선포된 지 사흘 만에 자신의 살롱이 아닌 루브르 전시장에서 이 작품을 공개함으로써 자신의 존재를 새롭게 각인시키는 데 성공했다. 게다가 그 각인 효과가 더욱 오래 지속될 수 있게 하기 위해 나폴레옹이 황제로 등극하는 1804년까지 5년간이나 그곳에 전시하길 원했고, 결국 3만 6천 명 이상이 그것을 관람했다.

하지만 황제 나폴레옹 1세의 등장은 자유와 평등을 소원한 대혁명의 이상과도 거리가 먼 것일 뿐더러 다비드가 「사빈느

여인들의 중재」를 통해 은유적으로 제시한 화해와 통합의 평화 이념과도 정면으로 배치되는 것이었다. 나폴레옹은 〈왕권은 신에 의해 수립된 것이므로 아무런 제한도 받지 않으며, 신의 대리로서 신에 대해서만 책임진다〉고 하여 절대 권력의 신수설神授說을 주장하던 앙리 4세와 같은 정신병적 망상에 빠져들기 시작했기 때문이다. 1804년 12월에 거행된 대관식이 그 대표적인 병적 징후 가운데 하나였다.

콜시카 섬의 평민 출신이었던 나폴레옹의 권력 욕망은 1799년의 쿠데타 이후 대외적으로는 1800년 6월 이탈리아의 마렝고Marengo 평원에서 오스트리아 군대를 물리침으로써 이탈리아 지배권의 차지, 1801년 2월 오스트리아를 굴복시킨 뤼네빌 조약 체결, 1802년 3월 아미앵에서 영국과 평화 조약 체결 그리고 대내적으로는 종신 통령으로 임명된 신헌법 제정, 나폴레옹 법전 편찬, 프랑스 은행 설립 등으로 이어지면서 가로지르기를 멈추기는커녕 더욱 확장해 갔다.

그가 그리는 욕망 지도는 마치 신들린 병자의 도화지처럼 끝 갈 데를 모르고 뻗어 나갔다. 그의 대大타자 욕망이 신 이외에는 누구도 막을 수 없는 심각한 과대망상의 병기病氣가 되어 가고 있었다. 그러므로 파리의 노트르담 대성당에서 열리는 자신의 대관식에 교황 비오 7세를 초청한 것도 그로서는 이상한 일이 아니었다. 그것은 유럽을 평정한 자신의 신통력을 과시하고 신적 권위를 인정받기 위해서 마땅한 절차라고 생각했기 때문이다.

게다가 그가 베르사유 궁전이 아닌 1250년 성모 마리아와 성 스테파노에게 봉납하기 위해 건립한 노테르담 대성당에서 감히 대관식을 거행하려 마음먹었던 까닭도 마찬가지다. 이미 광란의 대혁명을 치르는 동안 대성당은 더 이상 신의 전당이 아니었다. 성모상을 비롯한 성물들이 상당히 훼손되어 인간의 전당으로 둔

갑되고 있었기 때문이다. 아이러니컬하게도 나폴레옹은 중세 교황들이 이성적인 철학과 신에 대한 절대적 신앙을 조화롭게 결합한 상징물로 세운 그곳에서 자신에 대한 신적 권위와 신앙을 기대하며 인격신의 지위에 오르려 했던 것이다.

그 욕망의 대관식이 보여 준 오만과 파격은 이것만이 아니었다. 그가 자행한 파격은 중세 초부터 국왕의 신성성을 인정하기 위해 성직자가 국왕의 머리 위에 성유聖油를 붓거나 관을 씌워 주는 이른바 성성식成聖式[168]에서부터 비롯되었다. 그는 교황이 신을 대리하여 황제에게 관을 씌워 주는 전통적인 대관식Coronation의 절차 대신 교황에게 황제의 관을 넘겨받아 자신의 머리에 손수 얹는 파격의 의식을 거행함으로써 황제를 신격화하려 했다. 그의 오만은 그것으로 그치지 않았다. 그는 황제의 신적 권위를 내세워 중앙에 무릎 꿇고 있는 황후 조세핀의 머리 위에 자신의 왕관을 직접 씌워 주는 아주 특별한 대관戴冠의 의식을 치렀다.(도판102)

이렇게 해서 더없이 오만하게 출발한 새로운 군주정은 믿을 만한 지지 세력으로서 귀족 계급을 새롭게 탄생시키며 신구의 조화를 이룬 새로운 통치 체제를 빠르게 구축해 갔다. 신흥 귀족의 구성만 보더라도 앙시앵 레짐 때의 옛 귀족 출신이 22퍼센트를 차지했고, 민중 출신이 20퍼센트였으며, 나머지 58퍼센트는 부르주아지 출신이었다. 두터운 상류층의 지지를 확보한 나폴레옹은 대의 제도를 사실상 무시한 채 사회적 신분 상승을 최우선 수단으로 삼는 부르주아지들을 등에 업고 독재화해 갔다.

또한 그는 독재 정치의 효율화를 위해서 각종 행정 기구뿐만 아니라 의사소통 수단도 장악해야 했다. 특히 자신에 대한 비판을 금지하기 위해서는 언론과 예술도 표현의 자유를 제한하지

168 신정 통치를 인정하는 대관식을 프랑스에서는 성성식이라고 하여 카롤링거 왕조(751~987)부터 시작되었다. 영국에서는 12세기까지 로마 교황에게 왕관을 받다가 12세기부터 캔터베리 대주교가 성유를 붓는 성별식(聖別式)을 거행한다.

않을 수 없었다. 그 때문에 (복고 왕정의) 독재하에서 의사소통의 어용화御用化는 예외 없이 한 묶음이 되어야만 했다. 혁명 운동을 통해 강자(힘)의 논리와 작용을 이미 누구보다 잘 체득한 바 있는 다비드가 1804년 마침내 황제의 수석 화가의 지위에 오르며 대관식을 영원히 기념하는 중책을 맡게 되자 화려하고 장대한 크기(610×931센티미터)의 그림으로 신격화의 장면을 역사화한 것도 그 때문이었다. 그는 신수식神授式과도 같은 대관식이 거행된 지 3년이나 지났음에도 이를 들고 나폴레옹의 신격화에 화답하고 나선 것이다.

다비드는 어지간한 정치인보다도 더 정치적인 화가였다. 한마디로 말해 그는 어용 화가였다. 왜냐하면 그는 예술 정신이나 철학적 이념보다 정치의 생리와 그 힘의 작용을 잘 간파한 보기 드문 예술가였기 때문이다. 이렇듯 그의 작품들도 지나간 역사를 기리는 역사화보다 권력에 편승한 정치화가 많았다. 그에게는 고전주의가 이상에서 현실로 넘어가는 다리였다면 신고전주의는 그 교통수단이었다. 하지만 이것들은 정치 권력으로 다가가기 위해 그가 선택한 길이었고 방편이었다.

대혁명이 일어나기 2년 전에 그가 철학의 순교자 「소크라테스의 죽음」(도판103)을 그렸을지라도 그의 작품들은 주제에서도 철학적이기보다 정치 선동적이었다. 그는 절대 권력의 음모에 희생당한 소크라테스의 죽음으로 절대 왕정에 대한 혁명을 선동하더니 혁명 동지 마라의 죽음을 통해 로베스피에르가 주도해 온 무소불위의 혁명 운동을 더욱 부각시키려 했다. 이처럼 그의 작품들은 이데올로기적이기보다 주로 권력 기생적이었다. 그 때문에 그는 나폴레옹에 못지 않게 프랑스 대혁명이 남긴 정치적 희생자이기도 하다. 〈도구적 화가〉로서의 다비드는 〈어용御用〉의 의미대로 현실적인 효용 가치만을 발휘했을 뿐이다.

루이 15세의 궁정 화가였던 샤를 니콜라 코생Charles-Nicolas Cochin은 나폴레옹을 가리켜 〈진정한 정복자였다〉고 말하지만, 그의 광기가 세인트 헬레나 섬으로의 유배로 막을 내리자 그 미화된 정복자의 생물학적 역할도 거기까지였다. 그럼에도 불구하고 한 시대를 풍미한 〈현상〉으로서 다비드, 즉 〈다비드 현상〉이 다하는 데는 시간이 좀 더 필요했다. 그 현상은 생물학적이 아니라 예술적이었기 때문이다. 이성과 감성이 장기간 활동해 온 정신 현상은 겉으로 드러나는 파워 게임이나 엔드 게임이 아니기 때문에 더욱 그렇다.

3) 다비드 이후Post-David

포스트post는 이념이나 스타일의 진보나 진화가 진행되는 〈원형, 그 이후〉의 현상을 가리킨다. 하지만 진보나 진화가 반드시 계승이나 지속만을 의미하지는 않는다. 오히려 그것은 변화와 발전의 양상을 예고하는 경우가 대부분이다. 스승이자 반면교사인 다비드로부터 얻어야 할 것과 버려야 할 것을 교훈적으로 취사 선택한 그의 후예들이 야누스적인 까닭이 거기에 있다. 낭만주의로 이어지는 가교로서 다비드의 흔적들이 뚜렷한 이유도 마찬가지다. 예컨대 안루이 지로데Anne-Louis Girodet, 프랑수아 제라르François Gérard, 앙투안장 그로Antoine-Jean Gros, 장오귀스트도미니크 앵그르Jean-Auguste-Dominique Ingres 등이 그들이다. 다비드와는 달리 이들은 모두 신고전주의와 낭만주의를 넘나드는 접경지에 있었기 때문이다.

다비드에 대한 애증의 갈등은 그의 후예들을 모두 야누스로 만들었다. 그들이 경계하거나 냉소적이면서도 쉽사리 탈각脫殼하지 못했던 신고전주의 그리고 혁명의 트라우마(외상)에 대한 자

가 치료와 마음의 위안을 구하려 했던 낭만주의의 양면성이 그것이다. 그들에게 다비드에게로 들어가는 입구였던 신고전주의가 화가로서의 태생적 조건이었다면 그 출구로서 낭만주의는 그것에 대한 반작용이었고, 나아가 내면의 자연스런 욕구였다.

특히 그들이 다비드의 출구로 삼은 낭만주의는 다비드에게서 느꼈던 이상적 이념의 빈곤이나 철학적 고뇌의 결핍에 대한 철학적, 예술적 처방전이기도 하다. 이러한 반작용과 처방은 다비드파派의 제1세대라고 할 수 있는 지로데, 제라르, 그로로 이어지는 3G를 비롯하여 낭만주의에 더 깊이 물든 앙그르나 콩스탕스 마리 샤르팡티에Constance Marie Charpentier에게도 엿볼 수 있는 징후들이다.

① 지로데의 차별성

다비드와 지로데는 작품 소재로 삼기 위해 고대 그리스·로마의 신화나 설화 가운데 원하는 것을 골라내는 입맛부터가 다르다. 이렇듯 의지와 안목의 차이는 쇼펜하우어의 말대로 〈의지와 표상으로서의 세계die Welt als Wille und Vorstellung〉가 다르기 때문일 것이다. 다시 말해 그들이 의도하는 〈의지의 대상화die Objektivation des Willens〉가 다르기 때문에 그것을 표상화하고자 하는 내용도 서로 달랐다. 다비드가 주로 고대의 영웅적 설화와 역사적 거대 이야기를 현실 정치의 권력을 표상하는 도구로 이용한 데 반해 지로데는 범속의 작은 이야기를 문학적, 철학적 성찰과 로맨틱한 감성을 아우른 표상화의 소재로 삼았다.

실제로 다비드가 신화적이거나 역사적인 위인들을 만나기 위해 현실에도 있을 법한 고대의 전쟁 설화나 영웅전을 차용했다면, 지로데는 너무나 인간적 신들의 이야기이면서도 비현실적인 감상적 신화를 작품의 소재로 선택했다. 예컨대 1789년 그에게 프

랑스의 신고전주의자를 길러내기 위한 등용문인 〈로마상〉을 안겨 준 「엔디미온의 잠」(1791, 도판104)이 그것이다.

엔디미온[169]은 다비드가 선택한 트로이의 왕자 헥토르나 로마의 호라티우스 삼형제처럼 근육질의 전사가 아니라 신화 속의 양치기 소년이다. 이것만으로도 지로데는 다비드의 제자였지만 예술 의지나 미학적 지향성에서 반反다비드적이었다. 지로데의 의지가 표상하려는 세계는 다이나믹한 정치 현실이 아니라 로맨틱한 감상적 이상 세계였다. 그가 용맹스런 영웅들에 관한 위인 설화보다 여성스런 미소년에 관한 촉감적 신화, 즉 제우스에게 낭만적인 꿈을 소원하여 영원히 잠든 엔디미온의 신화를 회화로 스토리텔링하려는 까닭도 거기에 있다. 본래 싱그러운 미소년에 대한 소년애l'amour des garçons는 고대 그리스인들에게 이상적인 사랑의 전형이었기 때문에 더욱 그렇다.

지로데는 순결을 지켜 온 달의 여신 다이아나가 유혹할 만큼 남성적인 엔디미온의 몸매를 그린 루벤스와는 달리(도판105) 큐피드가 유혹하는 비너스를 연상케 하는 여성스러운 몸매와 자태를 드러낸 엔디미온을 그린 이유도 마찬가지다. 그는 마치 미켈란젤로가 조각한 「다비드」(도판13)가 아닌 도나텔로가 조각한 「다비드」(도판14)와도 같이 수려한 미소년의 몸매를 형상화하려 했던 것이다.

고대 그리스에서 품위 있는 사랑은 소년에게 사랑을 구하는 소년애였다. 실제로 상고 시대의 남자들은 여자보다 소년을 더 좋아했다. 플라톤도 『향연Symposion』에서 사랑을 두 가지로 구분하면서 소년애를 더욱 고차원적인 것으로 여겼다. 당시 사람들에게

169 제우스의 손자로 알려진 엔디미온Endymion은 라트모스산의 양치기 소년이다. 그는 달의 여신 다이아나가 그의 잠자는 모습에 끌려 영원히 깨어나지 못하게 하였다고 전해질 만큼 미소년이었다. 또한 제우스가 그에게 소원을 한 가지 들어주겠다고 하자 그는 젊음을 그대로 간직하기 위해 잠에서 영원히 깨어나지 않기를 소원했다고도 전해진다.

중요한 것은 사랑의 종류였지 대상이 아니었기 때문이다. 당시에 비난받던 사람은 소년을 사랑하는 사람이 아니라 아무나 사랑하는 사람이었다. 한마디로 말해 〈자기 자신의 통치자basilikos heautou〉가 될 수 없는 사람이었다. 그러한 사람은 일종의 도덕적 자기 투쟁이자 극기의 가장 중요한 기회인 엔크라테이아enkrateia와 자기 지배의 훈련인 아스케시스askēsis라는 고상한 윤리에 직접적으로 위배되는 사람이기 때문이다.[170]

한편 〈불타는 눈을 가진 지로데〉는 독창적이지만 그의 별명과 인상만큼이나 불안정한 기질의 소유자였다. 예컨대 「대홍수」(1806, 도판106)를 보면 미소년 엔디미온을 예찬한 차분하고 로맨틱한 화가를 떠올리기 어렵다. 로맨틱romantic에서 불현듯 패닉panic을 연상하기란 쉽지 않기 때문이다. 그토록 거기서는 흄이 주장하는 관념의 연합 법칙을 믿기 어렵다. 하지만 영웅적 거대 이야기로 혁명을 정당화하거나 찬미해 온 다비드의 작품들에 비하면 지로데의 「대홍수」에는 왕정복고로 인한 정치적, 사회적 혼란을 경고할 뿐더러 인성의 사악함을 고발하려는 철학적 의도가 역력하다.

실제로 〈대홍수〉는 미켈란젤로가 시스티타 예배당의 천정화 「천지 창조에서 대홍수까지」를 그린 이후 거기에 착목著目했던 니콜라 푸생의 「사계」 가운데 「겨울, 혹은 대홍수」(1664)로 거듭나면서 많은 화가들에게 시대나 사회 현실에 대한 비판 의식을 불러오는 상징적 주제로 자주 차용되어 왔다. 특히 1770년대부터 1830년대 사이의 프랑스 화가들에게 〈대홍수〉의 주제가 유행했던 것도 그들의 눈에 비친 시대와 사회가 〈창세기 17장〉의 현대적 징후로 느낄 정도였기 때문일 것이다.

더구나 장바티스트 레뇨Jean-Baptiste Regnault의 「대홍수」

170 Michel Foucault, *L'usage des plaisirs*(Paris: Gallimard, 1984), pp. 74~76.

(1802)를 비롯하여 지로데의 「대홍수」와 테오도르 제리코Théodore Géricault의 「대홍수」(1817) 등은 19세기 초의 극심했던 혁명과 반동의 사회적 불안, 예컨대 1801년을 공포의 해로 만든 체포의 대물결, 1811~1812년의 극심한 흉작과 혹독한 대한파, 1814년 국민의 7퍼센트나 동원된 전쟁과 사상자의 대규모 증가[171] 등 집단적 패닉의 지속을 반영하는 역사적 반사경(사료)[172]이나 다름없다.

　　몽환적이면서도 내적 긴장감이 넘치는 지로데의 「대홍수」에서 보듯이 악마나 유령과도 같은 사악한 노인에 붙잡혀 절박한 벼랑 끝에서 죽음의 공포에 떨고 있는 선량한 가족의 처지가 바로 그것이다. 그가 생각하기에 당시 몰아친 대격동이야말로 인간(민중)이 감당할 수 없는 천재지변과도 같은 대홍수였을 것이기 때문이다. 그럼에도 불구하고 그는 「엔디미온의 잠」에서 보여 준 로맨틱한 신화미神話美와는 달리 이념적으로는 죽을 때까지 왕정복고와 로마식의 신고전주의를 더욱 고수하려 했다. 나폴레옹이 유배되는 상황에서도 그는 자신의 회고전을 열었을 만큼 자존적 신념이 강한 화가였다.

② 제라르의 신화 미학

서양 미술사에서 신화만한 회화소繪畵素도 없다. 고대 그리스·로마 신화를 바로크와 로코코에 대한 권태와 진저리의 탈출구로 삼은 고전주의나 신고전주의는 물론이고, 낭만주의도 그것에 대한 반작용의 모멘트를 신화에서 찾으려 했다. 그 화가들에게는 신화

171　로저 프라이스, 『프랑스사』, 김경근 옮김(서울: 개마고원, 2001), 171~173면.

172　역사적 사료는 통치사 중심의 사료들, 즉 지배 권력 위주의 데이터들에만 국한되지 않는다. 특히 뤼시앵 페브르Lucien Febvre나 마르크 블로크Marc Bloch 등 아날학파가 주장하는 사회 경제사는 보통 사람들의 삶에 관한 자료를 더욱 중요시한다. 하지만 인간의 이성과 감성에 의한 정신 활동 등 과거사에 대한 총체적 이해를 위해서는 예술사적 자료도 간과되지 않아야 한다.

만한 소재가 없는가 하면 그만한 은신처도 없기 때문이다. 변화를 원하는 화가들의 예술 의지는 때때로 신화를 입구나 출구로 애용해 온 게 사실이다. 다비드의 제자이면서도 그와 다른 길을 모색하던 프랑수아 제라르François Gérard도 스승과는 전혀 다른 신화 빌리기, 즉 〈신화의 정치학〉에서 〈신화의 미학〉으로 방향을 전환함으로써 자기정체성을 찾으려 했다.

미학을 위한 신화로서 제라르의 마음을 훔친 신들은 〈프시케와 에로스〉였다. 그는 신화 미학의 원형archetype에서 불안한 마음의 안정과 위안을 구하려는가 하면, 그것으로써 오용당해 온 신화와 고전의 정신을 복원시키려고도 했다. 본래 이 두 사랑의 신은 미술이 기독교의 신앙과 신학을 소재로 하여 형상화해야 했던 성상주의聖像主義에서 벗어나기 시작한 르네상스 이래 화가들에게 가장 사랑받은 상대들이기도 하다. 예컨대 안토니 반 다이크의 「에로스와 프시케」(1638), 귀도 레니의 「에로스와 프시케」(1642), 안토니오 카노바의 조각 「에로스의 입맞춤으로 되살아나는 푸시케」(1787, 도판108), 프랑수아 제라르의 「프시케와 아모르」(1798, 도판107), 프랑수아 에두아르 피코François-Édouard Picot의 「에로스와 프시케」(19세기) 등이 그것이다. 그 밖에도 보티첼리의 「프리마베라」(도판9), 라파엘로의 「삼미신」(1505), 루벤스의 「삼미신」(도판51, 52) 등 상당수의 작품에 이 신들이 등장한다.

하지만 이것들은 단지 제목만 동일하거나 유사할 뿐 작품이 탄생하는 동기나 그것들이 의도하는 의미는 화가에 따라 저마다 제각각이다. 제라르의 「프시케와 아모르」에 대해서도 마찬가지다. 이 신화는 에로스와 프시케, 그리고 아프로디테(비너스)와의 삼각 관계에서 여성의 숙명적 욕망이자 여성성의 상징이기도 한 아름다움(미)에 대한 두 여신의 경쟁심과 투기심 그리고 모성애(아프로디테)와 연인에 대한 애정(프시케) 사이에서 겪는 한

남신의 갈등과 번민에 관한 이야기다.

이 신화의 발단은 아름다움에 대한 여신 아프로디테의 시기와 질투다. 본래 사랑과 풍요의 신인 아프로디테는 시기와 질투의 화신이기도 하다. 그녀는 빼어난 미모로 인해 미의 여신으로 칭송받아 왔지만 세 자매 가운데 아직 미혼인 막내 동생 프시케Psyche(그리스어로 〈나비〉나 〈불안정성〉이라는 뜻이지만 영혼, 마음, 정신의 의미로 더 많이 쓰인다)가 나날이 형언할 수 없을 정도로 아름다워지자 프시케에 대한 질투와 음모가 시작된다. 참다못한 아프로디테는 결국 아들 에로스(큐피드)를 불러 〈에로스, 내 아들아, 저 계집아이의 격에 어울리지 않는 아름다움에 벌을 내리거라. 이 어미의 한을 풀어 다오. 저 계집아이의 상처가 크면 클수록 이 어미의 기쁨 또한 클 것이다〉라고 하여 에로스로 하여금 프시케에게 저주와 벌을 내리게 했다.

어머니의 간청에 따라 〈있는 것을 없게 하고 넘치는 것을 모자라게 한다〉는 쓴 물과 〈없는 것을 있게 하고 모자라는 것을 넘치게 한다〉는 단물을 가지고 프시케를 찾아갔다. 하지만 에로스는 부주의한 순간 자신의 화살에 찔리고 만다. 그때부터 에로스는 프시케에 대한 사랑에 빠져 어머니의 간청을 망각한다. 한편 산꼭대기에서 자신을 기다리고 있다는 언니의 말에 따라 남편이 될 자를 만나기 위해 서풍의 신 제피로스를 타고 꽃이 만발한 그곳으로 간 프시케는 너무나 잘 생긴 미소년을 보자 넋이 나가 등잔의 기름이 떨어지는 줄도 몰랐다. 뜨거운 기름이 몸에 닿자 잠에서 깨어난 에로스는 안타깝게도 날개를 펴고 하늘로 날아가 버렸다. 이때부터 프시케는 눈물겨운 고행을 하며 죽을 지경에 이른다. 사랑하는 프시케를 죽게 놔둘 수 없었던 에로스는 프시케를 다시 찾아와 가벼운 입맞춤으로 그녀를 다시 살아나게 했고 그녀는 놀라운 표정을 감추지 못한다.

제라르의 「프시케와 아모르」(도판107)는 공교롭게도 비슷한 포즈로 에로틱하게 조각된 이탈리아의 신고전주의 조각가 안토니오 카노바[173]의 「에로스의 입맞춤으로 되살아나는 프시케」(도판108)를 연상케 한다. (제라르의 스승인 조각가 오귀스탱 파주Augustin Pajou의 영향이기도 하겠지만) 프시케와 그녀에게 입맞춤하는 에로스의 모습이 마치 조각과도 같은 이미지를 주기 때문에 더욱 그렇다. 그러면 다비드파의 제라르가 이 작품을 그린 까닭은 무엇이었을까?

이 작품은 1797년의 살롱전에 출품하기 위해 그린 것이지만 그 시기는 작품의 한복판에 등장한 〈나비psyche〉처럼 정치적으로나 사회적으로나 가장 불안정한 때였다. 1974년 로베스피에르의 처형에 이어서 다비드의 투옥 등 자코뱅당에 의한 공포 정치가 막을 내리던 상황이었기 때문이다. 하지만 극도의 소요와 소란 뒤에 찾아온 적막감은 그 뒤에 따라올 불확실성 때문에 사람들을 더욱 불안하게 한다. 눈앞의 욕망(미)에 사로잡혀 모정(군주)마저 배신한 바 있는 에로스(다비드)가 죽을 지경이었던 프시케에게 불연듯 찾아와 입맞춤하고 껴안아 보지만 불안이 가시지 않는 프시케(민중)의 표정 그대로가 당시 민중의 심정이었고 제라르의 신경이었을 것이다.

이 작품에서 얼음과 같은 차가움이 느껴지는 까닭, 그리고 속세의 부귀영화를 피해 산 위에 올려놓은 프시케와 에로스의 조각상과 같은 고체성이 이 작품을 덮고 있는 이유도 거기에 있을 것이다. 그것은 아마도 조각상 위를 날고 있는 한 마리의 나비만큼이나 작가의 영혼도 현실 도피적이었기 때문일 것이다. 심지어

173 나폴레옹 가족과 밀접한 유대 관계를 가져온 안토니오 카노바는 1808년에도 나폴레옹의 여동생 폴린 보나파르트에게 초청받고 파리로 와서 「폴린 보나파르트」를 조각하여 더욱 유명해졌다. 그 작품은 당시로서는 보기 드물게 거의 벗은 모습이었기 때문에 물의를 일으키기도 했지만 감성적인 에로티시즘으로 낭만주의 특성을 보여 주고 있다.

제라르는 〈조세핀 황후〉마저도 질투의 화신이었던 프시케의 언니 아프로디테의 현시태顯示態를 연상하며 그렸을지 모른다.

하지만 사물의 아름다움이란 미의 이데아에 대한 모방에 불과하다고 주장한 플라톤이 프시케, 즉 영혼을 모델로 하여 『이상 국가론De Republica』을 쓴 것을 보면 프시케는 단지 아름다움의 극치만을 의미하지는 않는다. 소크라테스의 죽음 이후 정치적, 사회적으로 매우 불안정한 아테네에서 플라톤이 프시케를 통해 미의 내면적 가치를 인간의 지혜와 철학적 이상으로 승화시켰듯이 제라르도 철학적 이상을 유지한 천상의 아름다움, 즉 프시케의 고전적 이상미에서 불안한 현실의 탈출구를 찾으려 했을 것이다.[174]

③ 그로의 전쟁과 실존

다비드의 제자 3G 가운데 가장 다비드적인 화가는 앙투안장 그로 Antoine-Jean Gros였다. 그는 15세에 다비드의 문하에 들어가 일찍이 수제자로 인정받았는가 하면, 인간적으로도 1815년 다비드가 뷔르셀로 망명하자 무려 4백여 명이나 거쳐 간 다비드의 화실을 물려받을 만큼 줄곧 사제 관계를 잘 지켜 왔다. 흔들리는 신고전주의의 전통에 대한 스승의 지적과 질타에 대해 고민하다 마침내 제자 그로가 센 강에 투신하여 자살할 정도로, 그들의 관계에는 애증이 극단적으로 병존했다.

작품의 주제에서도 그로는 지로데나 제라르와는 달리 혁명과 전쟁에 관한 것들이 대부분이었다. 1796년 황후 조세핀을 통해 나폴레옹을 알게 된 이후 나폴레옹이 벌이는 전투마다 종군 화가로 참여했다. 그는 현실 도피적이었던 제라르와는 정반대의 처세관을 가진 화가였다. 평범한 화가 지망생이었던 그가 조세핀 황

174 이광래, 『미술을 철학한다』(서울: 미술문화, 2007), 143~145면.

후의 눈에 띄게 된 것이나 그녀를 알자마자 「아르콜 다리 위의 나폴레옹」(1796, 도판111)을 그림으로써 나폴레옹에게까지 신임을 얻게 된 것도 모두 그와 같은 적극적인 처세술에서 비롯된 것이다. 하지만 늘 스승에 대한 강박증에 시달렸던 그로는 1807년 다비드의 「나폴레옹의 1세의 대관식」(도판102)이 요란하게 등장하자 그것에 맞서기 위해 1808년 「에일로의 전투」(1808, 도판109)를 선보이기도 한다. 특히 그는 이 작품에서 교황의 권위마저 무색케 한 대관식의 나폴레옹 모습과는 반대로 전투의 참상을 보며 괴로움과 수심에 찬 나폴레옹의 표정을 그림으로써 다비드의 작품과 의도적으로 대조를 이루려 했다.

다비드와 비교하면 종군 화가로 전쟁에 참여한 적극적이고 모험심 강한 화가였지만 그는 다비드처럼 혁명 운동이나 의회 활동 같은 권력 행사에 직접 참여하는 정치 화가가 아니었다. 그럼에도 그가 평생 동안 권력의 언저리를 떠나지 않은 어용 화가였다는 점에서는 다비드와 크게 다르지도 않다. 쿠데타에 성공한 나폴레옹이 그를 이탈리아에서 포획한 미술품의 감정가로 임명한 사실, 나아가 1824년에는 샤를 10세가 즉위하면서 남작의 작위까지 받은 사실로 미루어 보아도 그가 얼마나 통치자의 입맛을 맞추며 밀착해 온 화가였는지를 짐작하기 어렵지 않다.

그는 미술사에 흔치 않은 〈전쟁 화가〉였다. 특히 그는 가장 실존적인 생존 현장에서 영웅마저도 개별적 주체로서의 인간 존재로 형상화한 화가였다. 전장에서 실존(나폴레옹)이란 목전의 주검들(쓰러진 러시아 병사들) 앞에서의 생존을 의미한다. 이렇듯 실존은 관념이 아니라 체험인 것이다. 인간이 생사를 목적으로 벌이는 집단 게임인 전쟁터에서 개인에게 실존 이외의 문제는 무의미한 것도 그 때문이다. 예컨대 1807년 2월 7일 러시아의 바그라티오놉스크에서 발생한 「에일로의 전투」에서 보듯이 그의 현실 참

여는 매순간 죽음을 담보하는(나폴레옹은 러시아 - 프로이센 동맹군과 싸운 이 전투에서 2만여 명을 희생시켜야 했다.), 즉 존재자로서가 아니라 개별적 주체로서 실존의 문제를 담보하는 앙가주망이었다.

　또한 전쟁 영웅에 대한 표현에서도 마찬가지다. 다비드가 그린 「성 베르나르 협곡을 넘는 나폴레옹」(1801, 도판110)이 전설적인 영웅인 카르타고의 한니발과 신성 로마 제국의 황제 카롤루스 마그누스보다 우위에 있는 영웅적 위용을 지나치게 과시하려는 선동적 포즈의 초상화였다면, 그로의 「아르콜 다리 위의 나폴레옹」(도판111)은 결연한 의지를 표정에 담고 있는 냉정한 포즈의 초상화였다. 전자가 외향적, 대자적pour-soi 메시지를 강하게 선동하는 기호체인데 비해 후자는 내향적, 즉자적en-soi 메시지를 공감하게 하는 기호체였다. (아마도 그로의 작품에 대한 다비드의 불만이 거기에 있었을 것이다.) 이렇듯 전장을 향하는 나폴레옹에 대한 두 개의 초상화가 보여 주는 신고전주의와 탈고전주의적 차별성에서 현실에 대한 두 화가의 참여 의지와 방법의 차이 또한 뚜렷하다.

　그로는 불분명한 윤곽선이나 색채 등 신고전주의에서 벗어난 기법뿐만 아니라 9년간이나 이탈리아에서 유학했음에도 고대 그리스·로마의 신화나 고전에서 작품의 소재를 구하려 하지 않은 점에서도 다비드와 다르다. 그는 전쟁화와 같은 진부한 소재를 고집했음에도 양식과 기법, 특히 뚜렷한 선과 색채, 명암에서만은 고대를 모방하거나 존중하기 위해 이상적이거나 이념적으로 표현하려 하지 않았다. 오히려 불분명함과 애매성을 통해 개인의 주체적 감수성을 회화적으로 드러낼 뿐더러 상상력을 좀 더 유발하려 했다. 그것은 아마도 그가 다비드보다는 주체적이고 모험적으로 선택해 온 삶의 방식에 기인한 것이기도 할 것이다.

또한 그것은 그가 탈고전주의를 의식적으로 모색하지는 않았을 지라도 그를 낭만주의와의 교집합 지역에 위치시킬 수 있는 이유가 되기도 한다.

④ 교차하는 시대정신

이상에서 보면 다비드를 비롯한 프랑스의 신고전주의자들은 1780년대 들어서면서부터 심화되어 온 절대 왕정에 대한 저항이 마침내 대혁명이라는 미증유의 역사적 대골절로 인한 분기分岐, 그리고 골절이라는 병적 현상을 치유하기 위한 재접합의 짝을 그레코로만의 혼에서 찾으려 했다. 그렇게 함으로써 그들은 분기 이전에 장기간 지속되었던 부정 교합을 바로잡으려 했기 때문이다. 하지만 세기를 가르는 대혁명 전후의 미술가들 사이에서는 그럼에도 불구하고 3G를 비롯한 다비드파처럼 저마다의 이종 교배異種交配가 소리 없이 진행되고 있었던 것도 사실이다.

　　예컨대 18세기의 프랑스 미술은 절정에 이른 프랑수아 부셰François Boucher의 로코코 양식, 파리 살롱 중심의 권위주의적인 신고전주의, 현실 도피적인 낭만주의가 혼재하면서도 대혁명을 겪으면서 다비드파조차도 내심에서 로맨틱한 감수성을 갈망하며 그 욕망을 스스로 키워 오고 있었다. 그들은 절대 권력의 영웅주의적 거대 이야기에 빼앗겨 버린 주체적 욕망을 힘力의 재현이 아닌 마음心의 재현으로, 정치적 이데올로기가 아닌 인간과 자연에 대한 회화적 영감으로 실현시키려 한 것이다.

　　실제로 왕당파와 공화파 간의 극심한 대립과 충돌로 인해 사회적 불안이 가장 고조되었던 1795년을 겪으면서 이듬해 열린 파리 살롱전에는 출품된 5백여 점 가운데 풍경화가 절반을 차지할 정도였다. 민심은 물론 화가들에게도 〈공포 정치로부터 목가적 자연에로 도피〉하려는 경향이 뚜렷했던 것이다. 고전주의에 심

취하여 로마로 갔던 괴테도 1799년의 논문에서 빠르게 변하고 있는 예술의 운명에 대해 불안감을 토로하는가 하면, 제라르 르그랑 Gérard Legrand은 〈이렇게 19세기 초의 예술이 유토피아에 대한 열망 그리고 미래의 꿈과 향수를 결합시키는 모순된 특징을 보여 주고 있었다〉[175]고 진단한다.

　　심지어 낭만주의적 에로티시즘의 작품으로 주목받고 있는 안토니오 카노바를 나폴레옹이 파리로 초대하여 자신의 동상을 두 점(1804, 1811)이나 만들게 할 정도로 예술 정신은 정치 현실을 앞지르며 이미 바뀌고 있었다. 새로운 욕망은 오로지 드러나지 않았을 뿐 결핍의 저류를 따라 서서히 가로지르고 있었던 것이다. 그런가 하면 19세기 초반의 프랑스 철학에서도 새로운 변화의 움직임은 마찬가지였다. 대혁명의 원동력이 되었던 디드로나 루소 등에 의한 〈빛(이성)의 철학〉(계몽주의)에 이어서 산업 혁명 이후 영원한 정의의 나라를 실현하자는 이상주의적 〈공상空想의 철학〉도 정치적, 도덕적 암흑을 추방하고 해방을 갈망하는 이들에게 그러한 민중의 사상을 보급하고 싶어 했다. 정치적, 경제적 혼란을 치유하려는 철학적 처방으로서 생시몽과 푸리에Charles Fourier가 들고 나온 이른바 공상적 사회주의가 그것이다.

　　특히 푸리에는 불화와 충돌을 〈정념의 억압〉 때문이라고 생각한 나머지 신이 인간에게 물려 준 12가지 선한 〈정념들의 해방〉을 강조했다. 다시 말해 그가 새로운 사회의 도래를 위해 기대하는 것은 다섯 가지의 감관적 정념들(시각, 청각, 미각, 후각, 촉각)과 네 가지의 사회적 정념들(우정, 애정, 가족애, 공명심) 그리고 다른 것들을 결합시키거나 종합하여 조화를 도모하는 세 가지의 정념들(계획, 혁신, 통일)이 그것이다. 그가 꿈꾸는 미래 사회는 신이 모든 인간에게 골고루 나눠 준 이러한 정념들의 충돌과 투쟁 대신 조

175　제라르 르그랑, 『낭만주의』, 박혜정 옮김(서울: 생각의 나무, 2004), 59면.

화로운 결합이 보장되는 합리적인 공동체였다.[176] 그것은 대혁명과 산업 혁명으로 인한 정치적, 경제적 억압 대신 해방을 그리고 불화와 충돌 대신 조화와 통합을 기대하는 이상적인 사회였다.

　　이처럼 (다비드파와 카노바에서 보듯) 예술에서나 (푸리에의 정념론에서 보듯) 철학에서나 19세기 초의 새로운 주체sub-jec-tum(종속되어 있는 자)가 되고자 하는 이들은 단지 시니피앙signifiant 일 뿐 아직은 상징적 질서에 부재不在하는 자신들의 새로운 욕망인 주정주의적主情主義的 이상을 기호화하기 위해, 즉 새로운 이데올로기로서 시니피에signifié가 되게 하기 위해 자신을 끊임없이 개방하며 객관화시키려 한다.

176　이광래, 『프랑스 철학사』(서울: 문예출판사, 1992), 231면.

제2장

배설의 자유와 차이의 발견

상상력과 발상의 창조가 아닌 표현 기술의 창조만 허용하는 미학은 욕망 억압의 미학이다. 조형 욕망마저도 그 배설이 자유롭지 않기 때문이다. 기독교의 도그마가 지배하던 중세의 미술은 물론이고 인문주의가 소생했다 할지라도 왕권이 교권을 대신하여 절대 권력을 행사하는 한 예술가들에게 자유의 유보는 여전히 불가피한 현실이었다. 스콜라가 아카데미아로 바뀌었을 뿐 억압 기제도 달라지지 않았다. 시대정신으로서 동일성의 이데올로기도 신학에서 인간학으로 거처를 자리바꿈한 채 예술가들을 옥죄는 원칙이기는 매한가지였다. 욕망의 배설 통로도 예술가의 자유 의지와 무관하게 이미 정해져 있기 때문이다.

　　작품은 전적으로 미술가의 조형 욕망과 예술 의지에 의해 창작되기보다 주로 절대 권력이나 부에 의해 주문 생산되어야 했다. 그러므로 작품은 권력이나 부의 운반체이거나 상징 기호이기 일쑤였다. 미술가의 인생관과 세계관 또는 자유 의지와 신념에 기초한 표상 의지와 창조적 상상력이 작품의 주제와 형식을 결정하는 것이 아니라 주로 외재적 조건과 계획에 의해 결정됐다. 동일성의 미학은 조형 욕망의 자유로운 초과나 과장과 같은 일탈적 배설을 수용하려 들지 않았다. 그것은 미술가들이 너무나 오랫동안 원본 강박증에 스스로 길들여진 탓이기도 하다.

1. 낭만주의와 차이의 발견

하지만 인간의 본성은 결핍에 있다. 존재와 소유, 그것들에서의 결핍은 인간의 타고난 본성이다. 그것이 바로 인간이 (신이 아니라) 인간인 소이所以이다.[177] 그래서 인간은 욕망한다. 그뿐만 아니라 인간은 그 때문에 (자신의 욕망에 더욱 종속되어 있는) 주체가 된다. 그래서 〈주체적〉의 의미도 〈자기 종속적〉이 되는 것이다.

심신을 막론하고 욕망의 근저는 부재absentia이고 결핍deficio이다. 인간의 몸도 마음도 그것을 찾으려는 욕망 앞에서는 예외 없이 적나라하다. 하지만 채워진 욕망은 오래가지 않는다. 그래서 인간의 욕망에는 언제나 합리적 이성으로는 〈충족되지 않는 잔여restāre〉, 즉 로맨틱한 감성이 있게 마련이다. 욕망은 늘 그 잔여를 노린다. 그리고 그 잔여는 또 다른 욕망의 장소가 되는 것이다. 그곳은 영원히 완성될 수 없는 결핍, 결코 충족되지 않는 부족함, 즉 그 잔여에 대한 욕망의 장소인 것이다.

지루함이나 권태가 〈남아도는 잔여〉, 즉 잉여sur+plus에서 비롯되기 일쑤지만 그보다는 오히려 〈충족되지 않은 잔여〉에 대한 유혹이나 욕망들 때문에 생긴다. 권태가 욕망인 까닭도 마찬가지다. 〈남아도는 잔여〉(+잔여)에서 비롯되는 권태는 무의식을 의식화하며 〈충족되지 않은 잔여〉(-잔여)와 내통한다. 그래서 권태

177 존재와 소유, 모두에서 신의 완전성과 충족성을 증명하기 위해 신학이 생겨났다면, 모든 인간학이나 예술은 존재의 결핍과 소유의 결핍, 모두에서 비롯된 다양한 인간상을 그 대상으로 하여 생겨났다.

는 다름이나 새로움을 욕망한다. 고전주의와 계몽주의의 지원과 보호 속에서 이성 중심의 주지주의적 예술 정신을 고집해 온 신고전주의에 대해 참을 수 없는 욕망의 〈충족되지 않은 잔여〉와 지루함이 강렬함, 애정어림, 부조리함, 공상적임, 심지어 저속함과 같은 감정과 상상력에 호소하는 차이나 다름을 갈망하는 것이다. 거기에는 이미 다름이나 새로움 — 계몽주의가 가르쳐 준 반라틴적이고 반귀족적인, 그래서 인간적이고 자연적인 낭만roman일 수밖에 없는 — 이 잉태되어 있다. 그것이 곧 인간의 자연이고, 자연의 인간이다. 인간의 어떠한 욕망도 그 작용에 대하여 자연히 반작용할 따름이다.

　욕망의 과다와 권태는 동전의 양면과 같듯이 결핍과 새로움도 마찬가지다. 신고전주의와 낭만주의가 한 몸 속에서 배태된 이유도 매한가지다. 신에게 주눅 들어 있는 인간상과 신에게 빼앗겨 버린 인문 정신을 고전주의와 신고전주의가 빈켈만의『고대 미술사Geschichte der Kunst des Altertums』(1764)를 정점으로 하여 고대 그리스·로마의 신화와 고전으로 그 상실과 결핍을 충족시켜 왔지만 욕망의 초과와 잉여는 〈충족되지 않은 잔여〉를 의식화하며 감성적인 인성과 낭만적인 자연의 발견, 나아가 인생의 부족함에조차도 눈을 돌리기 시작한 것이다.

　유럽의 여러 나라마다 낭만주의가 철학보다 문학과 음악에, 역사보다 현실에, 그리고 하늘(신)보다 땅(인간과 자연)에 더 친연성親緣性을 가지며 새로운 미학 정신을 구현해 나간 까닭도 거기에 있다. 특히 미술에서의 낭만주의는 후자의 내적 경향성이고 외적 조형성이지 전자의 지향성도 스타일도 아니기 때문이다. 누구보다 페르디낭 들라크루아Ferdinand Delacroix의 모범이 그것이다.

1) 차이의 발견과 프랑스의 낭만주의자들

차이나 다름은 일종의 위반이다. 다름(차이)이 긴장하는 까닭도 그 때문이다. 차이(다름)는 동일(같음)의 위반이므로 긴장으로 대립하게 마련이다. 하지만 다름이나 차이의 발견은 곧 새로움에 대한 인식이기도 하다. 창조가 낯선 것도 그 때문이다. 그래서 프랑스의 낭만주의도 신고전주의에 대한 권태로부터, 또는 욕망의 충족되지 않은 잔여로부터 긴장하며 타자화를 시작했다.

① 경계인: 앵그르

장오귀스트도미니크 앵그르Jean-Auguste-Dominique Ingres는 누구보다도 타자화를 낯설어하는 화가였다. 다비드파 가운데 앵그르만큼 과도기의 월경을 주저했던 경계인도 드물다. 하지만 일반적으로 과도기란 잔여 욕망의 활동 기간이다. 그때마다 주체들은 새로운 욕망을 기호화하기 위해 자신을 개방하려 한다. 그러므로 거기서는 대부분의 같음에서조차 다름에로의 삼투 현상이 자발적으로 일어난다.

　　　그러나 과도기일지라도 물들지 않으려는 즉, 가로지르지 않으려는 욕망과 주체는 더 많은 피로와 긴장에 직면하게 마련이다. 다름 아닌 화가 앵그르의 삶이 그러했다. 마지막 고전주의자 앵그르에게 낭만주의의 기수 들라크루아가 보여 주는 차이(다름)는 낯설었다. 그것은 위반이었기 때문에 앵그르를 긴장시켰다. 그는 당연히 경계하며 그것에 대립하려 했다. 표상하려는 예술 의지의 대상이 다르기 때문이다.

　　　앵그르의 출세작은 21세에 로마상을 받게 한 「아가멤논의 사절들」(1801)이었다. 그는 시작부터 고대 그리스 신화에 나오는 트로이 전쟁 영웅 아가멤논의 치정과 살인으로 얼룩진 비극적 이

야기를 소재로 한 신고전주의 작가로 등장한 것이다. 하지만 그를 평생 동안 이념적으로나마 고전적 회화에 집착하게 한 것은 무엇보다도 1806년(26세)부터 1824년까지 이탈리아에서 유학하던 18년, 그리고 고전주의의 마지막 보루인 로마의 프랑스 왕립 미술 아카데미를 지키기 위해 원장으로 보냈던 1834년부터 1841년(61세)까지 7년 등 무려 25년간이나 이탈리아에 체류했던 탓일 것이다.

또한 신고전주의에 대한 그의 집념은 평생 동안 그를 나폴레옹 보나파르트에 붙잡아 두기도 했다. 그는 「나폴레옹 보나파르트, 제1집정관」(1804, 도판112)에서 「권좌에 앉은 나폴레옹」(1806, 도판113)를 거쳐 「나폴레옹의 신격화」(1853, 도판114)에 이르기까지 나폴레옹 보나파르트에 대한 상념常念에 사로잡혀 있었던 인물이다. 이른바 수구초심首丘初心의 사례를 보듯 만년에 이른 그는 승천으로 상징하며 〈나폴레옹의 신격화 l'Apothéose de Na-poléon〉를 주장할 정도로 나폴레옹주의의 신념을 더욱 강하게 드러냈다.

하지만 73세에 그린 「나폴레옹의 신격화」는 그의 정치적 신념과는 달리 20대 전반에 그린 나폴레옹 초상화들과 크게 다르다. 나폴레옹의 전성기인 1804년은 나폴레옹의 위세와 신고전주의가 정점에 이를 무렵인 데 비해, 반세기나 지난 중반에는 이미 낭만주의가 신고전주의의 그늘에서 벗어나 주류의 자리를 차지하고 있음을 세상에 알리던 때였기 때문이다. 그가 아무리 신고전주의의 이념적 보수주의자였을지라도 달라진 공기와 같은 시대적 흐름의 삼투 현상은 막기 힘들었을 것이다. 실제로 앵그르가 나폴레옹을 20대에 그린 초상화와 70대에 그린 초상화는 그 자신의 외모보다도 더 달라진 양식과 기법의 변화를 드러내고 있다. 그 때문에 그 초상화들은 신고전주의와 낭만주의의 차별성을 간

접적으로 보여 주고 있기도 하다.

주지하다시피 신고전주의는 이성 중심주의적인 고전주의와 계몽주의의 후원하에 내용에서 이념적 확실성과 절대성, 궁극성과 보편성을, 나아가 객관주의와 역사주의에 기초한 이상적이고 귀족적(영웅적)인 거대 이야기를 지향한다. 또한 그런 연유에서 신고전주의는 형식에서 색채보다 데생을, 동적 운동감보다 정적 구도를 우선한다. 그에 비해 감성주의적 낭만주의는 내용에서 〈로망roman〉의 의미 — 1135년경 라틴어가 아닌 통속어인 로만어를 사용하여 비현실적이고 공상적인 서사를 시작한 — 대로 인간주의와 자연주의를 지향하며 인간의 부조리하고 모순적인 내면세계에 대한 허황되거나 기괴한, 공상적이거나 모험적인, 즉 이치에 부합하지 않는 이야기들을 문학이나 음악의 연상 효과에 힘입어 정서적으로 전개한다.

그 때문에 형식에서도 낭만주의는 주관적이고 상상적이다. 이성보다 감성에 호소하기 위해 명확한 선묘적 데생보다 동적 형태나 강렬한 색채, 명암의 대비를 선호한다. 또한 낭만주의는 주관적 공상과 상상의 유혹을 위해 애매함과 불명료함도 마다하지 않는다. 그것이 거칠고 색채주의적인 것도 그 때문이다. 구도에서도 낭만주의는 균형 잡힌 안정감보다 과장이나 불균형의 운동감에 구애받지 않는다. 조물주가 선물한 자연을 그대로 모사하거나 재현한 자연미보다 예술가가 선물한 감성적 자연미를 추구한다. 체온이 식어 버린 차갑고 무감각한 인체보다 따뜻하고 촉감적인, 나아가 에로틱한 정념을 건드리는 인체로 인간의 아름다움을 대신하는 까닭도 거기에 있다.

하지만 앵그르에게 삼투된 낭만주의는 어떤 것이었을까? 신고전주의를 고수하려는 역사적 사명감을 버린 적이 없는 그가 도대체 언제부터, 그리고 어떻게 낭만주의를 흉내 낸 것일까? 더

구나 그는 무엇 때문에 고전주의의 율법을 어기면서까지 그토록 위험스런 경계 지대로 다가온 것일까?

짐작컨대 그가 하는 사색의 저변에는 평생 동안 모순적인 이중 기류가 그를 괴롭히고 있었을 것이다. 한편으로는 일련의 나폴레옹 초상화를 통해 고전주의를 상징해 온 나폴레옹주의가, 그리고 다른 한편으로는 「그랑드 오달리스크」(1819, 도판115)를 비롯해서 「하렘」(1828), 「여자 노예와 함께 있는 오달리스크」(1842), 10년 만에 완성한 「터키 목욕탕의 유화 스케치」(1859) 그리고 여러 점의 「터키 목욕탕」(1862) 등과 같은 이슬람 여인들의 나체화 — 그것은 이슬람 율법상 중대 범죄에 해당한다 — 를 통해 경계인으로서의 번뇌를 위장하기 위한 〈회화적 오리엔탈리즘〉이 그것이다.

그러나 전자가 제철이 지난 고전주의를 위한 보호막이었다면, 후자는 자기 정체성의 혼란을 겪고 있는 내면을 숨기기 위한 유사 낭만주의의 위장막이나 다름없었다. 특히 「그랑드 오달리스크」는 오스만 튀르크 제국의 궁정 하녀들인 오달릭Odalik을 마치 궁정의 성적 노예로 전제한 오리엔탈리즘Orientalism의 시각으로 그린 작품이다. 이미 18세기 말 혁명적 급진주의가 대서양을 벗어나 북부 아프리카를 비롯해 동방에로 관심을 확장하면서 제국주의의 꿈을 실현시키자 낭만주의자들도 자신들의 공상 세계를 그곳에서 찾아나섰다.

그 가운데서도 비잔틴 문화의 위협을 체험한 바 있는 이탈리아인과 프랑스인들에게 이스탄불을 중심으로 한 튀르크(터키)의 문화와 예술은 고전주의가 숭상해 온 헬레니즘의 가치에 대한 소아시아를 비롯한 아시아적 가치의 우월성 때문에, 특히 고대 그리스·로마를 능가했던 튀르크의 위세에 대한 불안감 때문에 질투와 비하의 대상이 될 수밖에 없었다. 앵그르가 직접적으로 터키

의 궁정 문화와 여인들을 비하하며 여러 점의 「터키 목욕탕」을 그리면서까지 터키에 대한 경계심과 강박증을 드러낸 것도 그러한 불안감의 발로이자 고전주의를 지키려는 안간힘에서 비롯된 것이다.

실제로 라파엘로를 모델로 추종해 온 앵그르가 「그랑드 오달리스크」(도판115)에서 보여 준 반응은 병적일 정도였다. 예컨대 등을 돌려 앉은 오달리스크의 포즈가 불안하게 위장 전향하는 앵그르의 불안한 내면을 그대로 투영한 것이었다면 불안하고 의심스런 눈으로 주변을 돌이켜 보는 오달리스크의 얼굴 표정은 다름 아닌 당시 앵그르의 심상心象이었을 것이다. 그뿐만 아니라 라파엘로의 미인상에 붙여진 튀르크명의 부조화는 명실상부하지 않은 화가로서 자신의 입지와도 다를 바 없다. 더구나 어깨, 팔, 다리, 허리, 골반 등 맞지 않는 신체의 비례는 자신의 이념이나 인생관과 어긋나고 있는 의지와 욕망을 결정적으로 대변하고 있다. 더구나 이슬람 지역을 한 번도 여행한 적이 없었던 나폴레옹주의자 앵그르가 고의로 이러한 인종 불명의 미녀 괴물 초상화를 그린 것은 나폴레옹의 시리아 원정 실패의 후유증과도 무관하지 않을 수 있다.

프랑스의 오리엔탈리즘은 청년 시절부터 알렉산드로스 대왕이 정복한 동양, 특히 이집트와 결부된 내용에 매혹되었던 나폴레옹에 의해 주도되었다. 1798년 7월 2일 선전 포고와 동시에 이집트를 침략하기 시작했지만 그는 한 해 전부터 상당수의 학자들까지 징집하며 총체적 지배를 준비할 정도로 이집트를 중심으로 한 오리엔탈리즘에 불타 있었다. 그는 알렉산드리아에 상륙한 뒤 순식간에 카이로를 점령했다.

하지만 이듬해 봄에는 오스만 튀르크 제국과의 결전을 위해 주력 부대를 이끌고 인접국인 시리아의 공격에 나섰지만 그해

5월 패퇴하고 말았다. 훗날 세인트 헬레나 섬에서 베르트랑 장군에게 구술하여 쓴 회고록『이집트와 시리아 원정*Campagnes d'Égypte et de Syrie*』(1799)에서 그는 프랑스군이 전쟁에서 겪은 세 가지 장애들 가운데 첫째, 영국과의 전쟁보다 둘째, 오스만 튀르크 제국과의 전쟁과 셋째, 이슬람교도와의 싸움이 가장 어려웠다[178]고 회고하며 그곳에 대한 미련을 토로한 바 있다.

이러한 분위기에서 누구보다도 보수적인 고전주의자였던 앵그르에게 진보적인 낭만roman은 유전 인자의 돌연변이도 아니고 양식의 변화를 위한 단서도 아니었다. 그것은 위장된 오리엔탈리즘의 주제였고 이념이었기 때문이다. 나폴레옹이 주도하는 당시의 지배적인 제국주의 이념과 이데올로기에 민감했을 그에게 로망은 오리엔탈리즘의 무엇보다 유용한 도구였을 것이다.

하지만 당시 화가들의 오리엔탈리즘은 앵그르에게만 국한된 것이 아니었다. 문학은 물론 미술에서도 낭만주의는 오리엔탈리즘을 빌어 〈충족되지 못한 잔여〉를 발견할 수 있었고 결핍과 부재를 표층화할 수 있었다. 또한 그 싹도 키울 수 있었다. 낭만주의자들은 적어도 오리엔탈리즘의 영토를 따라 낭만roman의 의미를 자유롭게 표상화할 수도 있었기 때문이다. 그들은 화폭 위에 조형 영토의 식민지들을 마음껏 확장할 수 있었던 것이다.

이처럼 거대 권력을 따라 욕망을 실어 나를 수 있는 미시 권력의 그물망이 미술 세계에서도 촘촘하게 만들어지고 있었다. 제국에의 욕망은 식민 지배자의 거대 권력에만 국한되지 않았다. 다양한 학문과 예술 등 가능한 여러 분야에서도 가로지르기를 멈추지 않았던 것이다. 더구나 1830년 부르봉 왕조 말기의 알제리 침공에 고무된 프랑스의 화가들은 그 이후에 계속되는 영토의 확장에 따라 작품의 주문자와 구매자가 급증하면서 회화에서의 오

178 Edward Said, *Orientalism*(New York: Vintage, 1979), p. 81.

리엔탈리즘을 끊임없이 즐겨 왔다.

　　예컨대 들라크루아에게도 이슬람과 오리엔탈리즘은 낭만 roman의 시니피앙이었고, 낭만주의의 에너지원이었다. 모로코, 알제리 등 이슬람 지역을 자주 여행한 경험을 토대로 하여 그는 그곳의 각종 풍속을 비하하는 작품을 누구보다도 많이 그렸기 때문이다. 「사르다나팔루스의 죽음」(1827)을 비롯하여 「키오스섬의 학살」(1824), 「모로코군의 훈련」(1832), 「방안의 알제리 여인들」(1834), 「십자군의 콘스탄티노플 입성」(1840), 「모로코의 유대인 결혼식」(1841), 「측근에 둘러싸인 모로코의 술탄」(1845), 「강에서 진군하는 모로코 병사들」(1858), 「아랍 여행」(1855), 「산에서 전투하는 아랍인들」(1863) 등은 그의 의식적인 지배 욕망이 무슬림들의 땅을 가로지르기 하여 차지한 화폭 위의 식민지였던 것이다.

　　그 밖에도 노예, 목욕탕, 나부 등에 초점을 맞춰 무슬림을 비하하려는 시각으로 한풀이하듯, 이슬람에 대한 지배 욕망과 의지를 표상하던 화가와 작품들은 적지 않았다. 앵그르의 제자 테오도르 샤세리오Théodore Chassériau가 알제리에 매료되어 그린 「칼리프 알리 벤 하메트」(1845)와 나부裸婦의 그림들, 터키와 이집트 등지를 여행하며 노예 시장과 이슬람의 여성 전용 생활 공간인 하렘 Harem의 목욕탕에서 목욕하는 여인들의 장면 등 그곳의 분위기를 연작으로 그린 장레옹 제롬Jean-Léon Gérôme의 「노예 시장」(1866경, 도판116)이나 「무어인의 목욕탕」(1880~1885경, 도판117), 테오도르 제리코Théodore Géricault의 「아랍인의 얼굴」 그리고 앙리 르뇨 Henri Regnault 등의 작품들을 계기로 하여 신고전주의에서 낭만주의를 거쳐 후기 인상주의에 이르기까지 프랑스의 화가들은 제국주의의 역사와 지도를 따라서 식민지 정복을 반기듯 19~20세기 오리엔탈리즘 미술가들의 족보를 만들기 시작했다.

　　낭만주의의 세기인 19세기는 이처럼 미술에서도 프랑스와

영국의 제국주의가 지배한 〈오리엔탈리즘의 세기〉[179]였다고 말해
도 과언이 아니다. 존 M. 맥켄지John M. MacKenzie는 기본적으로 〈서
구 미술은 제국주의 이데올로기와 연관이 별로 많지 않다〉든지
〈직접적인 제국주의의 통치와 시각 예술 사이에 필연적인 밀착성
의 증거는 없다〉고 주장하면서도 〈그러한 제국주의 통치보다는
이슬람 문화와의 근접성, 그곳과 고대와의 연관성 그리고 지중해
지역의 각광받는 잠재력으로부터 좀 더 많은 영향을 받았다는 결
론을 피하기는 어렵다. 실제로 다른 제국주의 미술을 고려해 보면
오리엔탈리즘이 진정한 《다름》(차별성)보다는 문화적 근접성, 역
사적 병행성 그리고 종교적 친밀성을 찬양하는 것은 분명하다. 몇
몇 미술가들이 초기에 유럽에서 동양을 찾는 것은 바로 이런 이유
에서였다〉[180]고 하면서 제국주의와 회화적 오리엔탈리즘과의 관
계를 부인하지 않고 있다.

　　　　나아가 그는 〈많은 오리엔탈리스트의 그림들이 19세기 국
제 박람회에 전시되었다〉고 한다든지 〈르누아르의 작품을 포함한
오리엔탈리스트의 전시회가 1893년 이슬람 전시회와 동시에 파
리에서 개최되었다는 것은 그리 놀랄 일이 아니었다〉[181]고도 주장
한다. 실제로 나폴레옹의 이슬람 원정 이후 앵그르의 유사 낭만주
의 작품들을 비롯하여 수많은 낭만주의 작품들의 등장은 오리엔
탈리스트들이 오만한 서구인을 위해 준비한 선물이나 다름없다.
반反서구중심주의인 옥시덴탈리즘Occidentalism에서 보면 그것들이
야말로 불명예스런 역사적 증거품들임에 틀림없다.

　　　　또한 그것들은 개별적인 작품성을 떠나 역사의식이 빈곤

179　에드워드 사이드에 의하면 1815년부터 1914년까지 유럽의 지배하에 놓인 식민지 영토는 지구면
적의 35퍼센트에서 85퍼센트까지 확대되었다. 특히 그 영향이 현저했던 곳은 아프리카와 아시아였다.
Edward Said, *Orientalism*(New York: Vintage, 1979), p. 41.

180　존 맥켄지, 『오리엔탈리즘: 예술과 역사』, 박홍규 외 옮김(서울: 문학과 디자인, 2006), 141면.

181　존 맥켄지, 앞의 책, 155~156면.

하거나 아니면 잘못된 역사관과 세계관을 지닌 당시의 작가들이, 또는 자기반성적 사고를 게을리하거나 철학적 통찰력이 부족한 19세기의 미술가들이 반면교사로서 역사에 남긴 불행한 흔적들이기도 하다. 그것은 예술가의 정신세계를 결정하는 미학적 표상 의지와 도덕적 시대정신, 예술 작품의 깊이를 결정하는 예술가의 고뇌어린 사상, 그리고 예술가와 예술 작품 모두의 생명력을 결정하는 예술가의 철학적 신념과의 의미 연관을 부인할 수 없기 때문에 더욱 그렇다.

더구나 그것은 어느 시대를 막론하고 역사가 예술 작품의 의미와 가치를 그것들로 가늠하려 하고, 예술가의 역할과 사명을 거기서 찾으려 하기 때문에 더없이 중요하다. 이러한 논의의 단서가 되어 온 앵그르와 그의 작품에 대하여 불만족스러워할 수 있는 까닭도 그와 다르지 않다.

② 제리코의 디오니소스주의

테오도르 제리코Théodore Géricault에게 삶과 예술은 오로지 낭만주의뿐이었다. 그의 삶과 그것의 흔적들을 〈디오니소스적〉이라고 규정하려는 것도 그 때문이다. 그는 33세에 요절한 화가였다. 인간의 생물학적 생존 기간을 정상과 비정상으로 양분할 수 있다면 〈요절夭折〉은 비정상에 속한다. 그것은 이성적인 존재의 평균적 생명력vitality에 못미치기 때문이고, 이성적 존재의 자기 통제적 삶의 방식과 다르기 때문이다. 그래서 이성이 정상일 경우 요절은 비정상이다.

비유컨대 정상적인 평균적 삶을 이성적 삶의 결과라는 이유로 아폴론적이라고 한다면 그렇지 못한 예술가의 요절은 디오니소스적일 수 있다. 왜냐하면 아폴론의 견지에서 역동적인 열정을 지닌 힘을 상징하는 디오니소스는 이성에 대한 반대이고, 이성

을 위반하기 일쑤이기 때문이다. 전자가 질서와 구속과 형식의 상징으로서 정형화된 예술이나 세련된 인간성을 창조하기 위해 삶의 역동성을 이성적으로 통제하며 구속한다면, 후자는 명정酩酊의 흥분 상태로 빠져들어 이를 통해 더욱 거대한 삶의 바다 속에서 주체성을 해소한다.

다시 말해 그것은 어떠한 구속이나 장벽을 고려하지 않은 채 역동적인 흐름 속에 동화되는 삶을 상징하는 것인 디오니소스적 삶이다. 그 때문에 니체는 디오니소스적인 힘이야말로 고대 그리스의 비극이 제시하듯 충동과 본능과 격정의 홍수 속에서 자신을 포기하는 모습이 아니라 도리어 예술 작품의 창조를 위한 기회이자 에너지가 된다고 주장한다. 예컨대 제리코의 「메두사호의 뗏목」(1819, 도판118)이 상징하는 디오니소스적 서사가 그렇고, 요절한 제리코의 모험가적 삶 자체가 그렇다. 제리코를 낭만주의의 창시자로 간주하고, 「메두사호의 뗏목」을 낭만주의를 상징하는 대표작이라고 부르는 데 이견이 없는 까닭도 거기에 있다.

「메두사호의 뗏목」은 고대 그리스의 비극을 방불케하는 비극적인 사실을 고발하는 역사화다. 제리코는 프랑스 정부에 의해 은폐되었던 메두사호의 좌초 사건을 디오니소스적인 프랑스 제국주의의 충동적 본능과 야망이 낳은 비이성적 〈욕망의 극단〉으로 폭로하기 위해 모험적으로 회화화하여 파리 살롱에 내놓았던 것이다. 루이 18세는 왕당파의 선주 위그 드 쇼마리의 프리깃함 네 척을 개조하여 세네갈의 생루이 항의 점령에 나서게 했지만 1816년 7월 2일 결국 모래톱에 좌초하고 말았다.

쇼마리는 구명보트의 부족으로 인해 배안에 있던 목재를 엮어 만든 뗏목 하나에 149명의 승객들을 태웠다. 그러나 구명보트의 속도가 나지 않자 그는 뗏목을 끌고 가겠다는 약속을 어기고 보트와 연결된 줄을 끊어 버렸다. 이때부터 뗏목은 표류하기

시작했다. 아르구스호에 의해 구출되어 사하라 사막에 상륙하기까지 12일간 물도 식량도 없는 뗏목 위에서는 지옥보다 더한 참상이 전개되었다. 생존을 위해 나약한 자를 살육하는 악마들의 광란이 벌어진 것이다.

굶주림을 견디지 못해 서로를 잡아먹는 약육강식의 동물적 탐욕만이 생존의 조건이었기 때문에 일주일 만에 28명으로 줄었다. 제리코의 그림에서 보듯이 살아 있는 사람마저도 바다에 던져 버릴 정도의 극악한 서바이벌 게임으로 인해 마지막에는 겨우 15명밖에 살아남지 못했다. 그것은 이성적 통제력을 포기한 인간에게 남는 것은 야수성뿐이라는 사실을 보여 주는 인성의 마지막 실험 기회와도 같은 충격적인 사건이었다.

제리코는 아마도 인간이 본래 선한 존재인지, 아니면 악한 존재인지에 대한 고뇌와 의문 속에서 이 그림을 그렸을 것이다. 하지만 성선설에 대한 회의와 의심은 그로 하여금 이 그림을 쉽사리 완성할 수 없게 했음이 분명하다. 공황 장애panic disorder를 일으키기에 충분한 충격이 20대의 제리코에게는 좀처럼 감당하기 쉽지 않은 트라우마였을 것이고, 심한 우울증에도 시달리게 했을 것이기 때문이다. 그가 죽기까지 10여 년간 보여 준 디오니소스적 예술 의지의 인과가 거기에 있었을 터이다.

또한 수많은 데생을 거쳐 남겨진 네 점의 초벌화(도판119)도 1819년의 마지막 완성작에 이르기까지 13개월 동안 그가 시달려 온 고뇌의 흉터들이라고 말해도 지나치지 않을 것이다. 그것은 작품의 완성도를 높이기 위해 최악의 상황에 처한 인간의 극단적인 심리 묘사에 대한 면밀한 연구와 조사의 과정일 수 있다. 하지만 그보다 그 기간은 식인의 광기와 악의에서 자행된 죽음에 대한 공포와 절망의 몸짓을 화폭 위에 구현하려는 실존적 사고 실험의 과정이었을 것이다. 「단두대에 잘린 머리들」(1818)이나 「절단

된 사지」(1818)에서 보듯이 그가 멈춰진 실존의 찰나들을 표상하기 위해 실제로 단두대에서 처형당한 시체의 얼굴이나 잘린 사지까지 작품화했던 것도 그 과정이었을 것이다.

맹자가 성선설의 근거로 삼은 〈측은지심惻隱之心〉이나 〈수오지심羞惡之心〉 따위는 식인 행위를 자행하는 인간에게는 시비의 대상이 될 수 없다. 타고난 인성이나 길러진 인도人道를 둘러싼 선과 악에 대한 판별은 정상적인 삶의 조건에서나 의미 있는 논의일 뿐, 인성이 상실되었거나 실종된 경우에는 아예 무의미한 언설에 지나지 않을 터이기 때문이다. 제리코의 이른바 〈메두사호 트라우마〉는 그의 작품 주제들만 보아도 그로 하여금 평범하고 정상적인 아폴론적 상황보다는 주로 비정상적인 디오니소스적 상황의 포착에 더 민감하게 했다. 특히 도박, 절도, 망상, 편집증, 광기와 광인 등 인성의 병리 현상이나 난파된 인성의 징후들뿐만 아니라 대홍수와 폭풍우 같은 자연의 질풍노도 현상들을 주제화한 것이다. 그 때문에 그의 작품에는 아폴론적 인간형이 등장하지 않는다. 또한 정지된 자연이나 자연의 정적과 고요도 찾아볼 수 없다.

예컨대 「절도 편집증 환자」(1821~1823)를 비롯하여 「도박에 빠진 미친 여인」(1820~1824경, 도판121)과 「망상적 질투에 사로잡힌 미친 여인」(1822, 도판122) 등 열 편이 넘는 병든 영혼들(광인들)의 초상화, 「대홍수」나 「난파선의 잔해」(1820경, 도판120) 등 수편의 광포한 자연을 묘사한 광풍화狂風畵들이 그것이다. 그것들 속에서는 난파된 인성과 자연이 일종의 메두사 현상이나 징후들을 나타내고 있었다. 특히 만년에 이르기까지 짧은 활동 기간 동안 몸소 우울증에 시달리면서 그가 영혼의 병리 현상으로 고통받는 이들에 대하여 남다른 관심을 보여 온 것은 사실이다. 그것은 화가로서 그의 정체성도 이미 작품 속의 인물들처럼 비정상

에 대한 편집증에 빠져 가고 있었기 때문이기도 하다.

실제로 1819년 그는 파리의 유명한 살페트리에르 정신 병원(샤르코, 프로이트, 푸코와도 인연이 깊은)에 입원하여 병원장인 에티엔장 조르제Étienne-Jean Georget와 친분을 맺게 되었다. 제리코는 1820년 조르제가 발표한 논문 「광기에 대하여De la folie」에 삽화로서 활용될 다양한 광인들의 모습을 「도박에 빠진 미친 여인」과 「망상적 질투에 빠진 미친 여인」을 포함하여 10점이나 그려 주기까지 했다.

그 밖에도 전장에서 적에 대한 공격이나 치명적 부상과 같은 극적 상황을 강렬하게 부각시킨 전쟁화들이나 「사자에 공격당한 말」처럼 파괴적인 힘에 의해 죽음에 내몰린 존재들의 말기적 상황에 대한 그의 편집증은 자신을 늘 우울하게 하면서도 그와는 반대로 시종일관 그것에 대한 강한 호기심 또한 자극해 왔다. 그의 편집벽은 자아 이질적인ego-dystonic 자기모순 속에서 자신을 놓아주려 하지 않았기 때문이다. 그는 어느새 멜랑콜리mélancolie와 파라노이아paranoia 사이에서 일어나는 내면의 부조리에 대해서 자신을 통제하지 않는 디오니소스주의자가 되어 가고 있었던 것이다.

순종적인 유럽의 말에 비해 전쟁과 승마에 탁월한 아랍의 말에 매료되었던[182] 유럽의 귀족들과 마찬가지로 그가 아랍의 말과 남성성을 상징하는 승마나 사냥에 대하여 집착했던 까닭도 마찬가지다. 〈전염의 신〉인 디오니소스는 우울과 한 몸을 이루고 있는 편집과 집착에로 강렬한 무도병舞蹈病을 전염시키고 있기 때문이다. 낙마로 인해 죽음에 이르게 한 승마도 그에게는 디오니소스가 바다의 신인 프로에토스Proetos 왕의 세 딸에게 전염시킨 병기病

182 맥켄지에 의하면 〈18세기에 아랍의 말이 처음 소개된 이후로 아랍 말은 순종적인 영국 말의 새로운 혈통을 만드는 데 필수적이었다. …… 고귀한 아랍 족장이 훌륭한 아랍 말 위에 타고 앉아 있는 모습은 오리엔탈리즘 이미지 구매자들의 시선을 집중시켰다. 그런 그림을 사들인 구매자에게 오리엔탈리즘 이미지는 그들이 되찾기를 열망하는 세계를 그린 것이다.〉 존 맥켄지, 『오리엔탈리즘: 예술과 역사』, 박홍규 외 옮김(서울: 문학과 디자인, 2006), 148~149면.

氣였던 무도증chorea이나 다름없었다. 「백마의 머리」에서 「뇌우 속의 말」, 「엡섬의 더비경마」, 「돌격하는 샤쇠르」, 「러시아로부터 퇴각」 등에 이르기까지 그가 그린 작품들 가운데 활동성과 가속성을 상징하는 말과 승마나 경마가 직·간접으로 등장하지 않는 것이 얼마 되지 않을 정도로 그것들에 대한 집착은 병적이었기 때문이다.

이렇듯 그가 「메두사호의 뗏목」이나 「대홍수」, 「난파선」 등을 통해 보여 준 자연과 인간의 비극적 비장미 그리고 영혼이 난파된 다양한 광인들의 모습을 통해 보여 준 비극적 군상群像에 대한 진단 미학적 성찰도 강렬한 힘으로만 표출할 수 있는 〈디오니소스적 징후〉의 역동적 발산이나 다름없었다.

③ 들라크루아의 유전 인자형génotype: 앵그르와 제리코
페르디낭 들라크루아Ferdinand Delacroix에게 붙여진 대명사는 다양하다. 낭만주의의 기수, 이국적 환상주의자, 비관주의자, 최후의 역사화가, 문학적인 화가, 대표적 모사 화가, 보편적 화가(보들레르) 등이 그것이다. 우선 〈대표적인 낭만주의자〉라는 별칭에 대해서 그는 조건부로 받아들인다. 다시 말해 그는 낭만주의가 자신의 개인적 인상을 말할 경우, 학교에서 배우는 틀에 박힌 유형에서 벗어나려는 그의 노력을 말할 경우, 아카데미의 교육 요소를 혐오하는 그의 입장에 대하여 말할 경우, 그리고 그의 자유로운 선언들에 대해 말할 경우 〈나는 지금 낭만주의자다. 그뿐만 아니라 나는 이미 15세 때부터 낭만주의자였다〉고 주장한 것이다.

하지만 이렇듯 다양한 이유로 그가 자신의 낭만주의에 조건을 부여할지라도 그의 낭만주의는 오로지 〈다름(차이)의 강조〉로 집약된다. 18~19세기 프랑스 미술사에서 그를 비롯한 낭만주의자들은 넓은 의미에서는 바로크와 로코코, 고전주의와 신고전

주의 등과 주제나 양식에서 〈다름〉을 강조하려는 유혹에서 자유롭지 않았을 뿐더러 좁은 의미에서는 반反다비드적인 차이를 호소하려는 노력도 게을리하지 않았다.

특히 그의 낭만주의가 보여 준 〈다름〉의 특징이 무엇보다도 〈이국적 환상주의〉에서 비롯된 것임을 감안한다면 더욱 그렇다. 당시 프랑스의 시대적, 역사적 상황이 그랬고, 그에게 주어진 현실적 여건도 마찬가지였다. 심지어 반다비드주의적인 그가 아카데미를 고수하고 다비드의 신고전주의의 마지막 보루로 여겼던 앵그르와 마찬가지로 오리엔탈리즘에 매료되었던 까닭도 당시의 지배적인 상황 인식에 따른 것이었다. 다시 말해 그는 외교관의 아들로 태어나 일찍이 알제리를 비롯한 이슬람 문화를 직접 접할 수 있었던 탓에 앵그르와 마찬가지로 이슬람에 대한 지배 이데올로기에 무슬림의 정서가 더해져서 이국적 환상에 사로잡혔던 것이다.

예컨대 「키오스 섬의 학살」(1824, 도판123)은 오스만 튀르크의 지배하에 있던 그리스의 독립 전쟁(1821~1832)에서 벌어진 끔찍했던 역사적 사실과는 달리 뜻밖에도 그 학살의 잔혹함을 이국적 정서가 대신하고 있다. 이 그림은 1822년 터키인들이 접경지에 있는 그리스의 섬 키오스의 주민 9만 명을 대부분 학살하여 1퍼센트에 불과한 9백 명 정도만 살아남은 끔찍한 사건을 그린 또 한 점의 비극적 역사화였다. 하지만 이 그림에서 참혹한 학살의 장면은 목격되지 않는다. 죽은 자의 시체도 보이지 않을 뿐더러 광기에 찬 살인자의 표정도 거의 찾아볼 수 없다.

이 그림은 피지배자인 그리스인들에 대한 대학살의 현장을 증언하는 역사화임에도 그리스인의 고통과 절망감을 시사하고 있다기보다 그리스 여인들을 농락하고 있는 이슬람의 침략자, 즉 터키 병사들의 야만성을 고발하는 데 초점이 맞춰져 있다. 다시

말해 무슬림들의 오만과 야만성에 대하여 한 차원 높게 은유적으로 비난하고 있는 오리엔탈리즘 회화인 것이다. 그럼에도 보수적인 고전주의자인 앵그르의 노골적인 오리엔탈리즘 회화들과는 여러 면에서 다르다.

자신을 낭만주의자로 규정한 들라크루아의 주장대로 주인공도 없는 이 그림은 우선 반아카데미의 의도를 주저함이 없이 드러내고 있다. 또한 이 그림은 틀에 박힌 구도와 원근에서 벗어난 채, 1824년 살롱전에서 금상을 받은 영국의 낭만주의자 존 컨스터블John Constable의 「건초 마차」(1821, 도판150)를 보고, 특히 초록색조에서 영감을 받아 개인적인 의지대로 창백하게 채색함으로써 오리엔탈리즘의 효과를 앵그르와는 전혀 다르게 표상하고 있기도 하다. 그는 오리엔탈리즘이라는 이념적 유전인자형génotype에서만 앵그르와 같이 할 뿐 그것의 회화적 표상형phénotype에서는 그와 다름을 강조하고 있는 것이다.

한편 들라크루아는 절친한 동료였던 제리코의 영향 탓에 디오니소스적이었다. 그의 우울증과 비관주의는 즐거움보다 고통을 추적했던 제리코 — 즐거움은 상상에 불과하지만 고통은 실재하는 것이라고 믿었다 — 보다 오히려 더 중증이었다. 도피, 폐허, 굶주림, 매장, 시체, 암살, 학살, 죽음, 유괴, 고아, 몽유병, 광신자 등이 모두 그의 상념常念에서 나온 작품명들이다. 언어와 개념은 사고의 표상이고 의식의 상징임을 고려할 때 그의 의식과 사고가 얼마나 우울하고 부정적이며, 어둡고 비관적인지를 작품의 제목들이 대변하고 있다. 다비드의 제자인 피에르 나르시스 게랭Pierre Narcisse Guérin의 작업실에서 함께 배웠던 제리코의 「메두사호의 뗏목」(도판118) — 들라크루아는 이 작품의 왼쪽 아래에 있는 시체의 모델이 되어 줄 정도였음 — 을 모사하여 살롱에 데뷔한 작품 「단테의 조각배」(1822, 도판124)도 『신곡』의 지옥편 제8곡을 회

화로 표상한 것이다.

실제로 문학도의 길을 가려했던 그가 7세에 아버지를, 16세에 어머니를 여의였다. 이후 셰익스피어의 비극을 비롯한 괴테, 스탕달, 실러, 위고, 바이런 등의 문학에 심취한 나머지 그들의 작품 가운데서도 비극적인 문학 작품들을 보다 더 디오니소스적으로 회화화하는 데 매진하였다. 그의 작품들은 한결같이 비극을 글로 서사하는 대신 이미지로 표상하며 문학적 스토리텔링에 몰두하고 있다.

그는 누구보다도 문학적 비장미를 회화적 조형미로 구현한 화가였다. 한마디로 말해 그는 가장 문학적인 화가 가운데 한 사람이었다. 예컨대 단테와 베르길리우스가 플레기아스의 인도를 받아 지옥의 도시 디스의 성벽을 둘러싼 호수를 조각배로 건너고 있을 때 지옥의 죄수들이 배에 매달리며 구원을 애걸하는 비극적인 광경을 마치 거친 바다를 표류하는 「메두사호의 뗏목」(도판 118)처럼 디오니소스적으로 과장하여 형상화한 「단테의 조각배」(도판124)가 그것이다. 그 밖에도 대부분의 작품들에서 이와 마찬가지로 그는 글과 형상, 또는 문학과 미술의 상호 관계를 천착하고 있었다.

그는 특히 비극적 신화나 역사, 철학이나 종교에서 비롯된 문학적 서사들을 미학적으로 형상화하려 했다. 다시 말해 그의 작품들은 서사와 묘사라는 방법의 차이를 이른바 〈형상해석학적 방법〉으로 극복하며 문학과 미술의 친연성親緣性을 증명하고 있었다. 그것들은 〈읽는 텍스트〉와 〈보는 텍스트〉의 상호 텍스트성intercontextuality을, 또는 예술 매체로서 글과 형상의 상호 매체성intermediality을 낭만주의적 형상 예술의 언어로, 그리고 디오니소스적 형상미로 매우 훌륭하게 실현하고 있었던 것이다.

그는 많은 작가와 작품들 가운데서도 셰익스피어와 괴테

의 작품에 대한 관심이 각별했다. 예컨대 1829년『파우스트』의 프랑스어 번역판에 삽입하기 위한 것이지만 파우스트를 주제로 한 석판화를 17점이나 그렸는가 하면 1827년에도 「파우스트 앞에 선 메피스토팔레스」를 그려 런던에서 전시했다. 또한 1843년에는 괴테의 질풍노도 시대를 대표하는 희곡 작품『괴츠 폰 베를리힝겐 *Götz von Berlichingen*』(1773)을 석판화로 이미지화하기도 했다. 셰익스피어 작품에 대해서도 그는 석판화 「햄릿」, 「클레오파트라와 농부」, 「공동 묘지의 햄릿과 호라티우스」(일명: 햄릿과 두 묘지의 인부), 「몽유병의 멕베드 부인」 등을 통해 나름대로의 상상력을 동원하여 재해석을 시도했다. 상상이란 무한한 것인 만큼 그의 형상해석도 초논리적 이미지로 묘사되고 있다.

이러한 상호 텍스트적 시도는 낭만주의 시인 바이런George Gordon Byron과 그의 작품에 대해서도 마찬가지다. 그는 바이런에 대하여 괴테나 셰익스피어 이상의 존경과 감동을 지닌 채 남다른 관계를 지녀 왔다. 1824년 낭만파 시인 바이런이 그리스의 독립 전쟁에 종군하던 중 사망하자 그는 바이런이 아시리아 군주의 비장한 최후를 글로 남긴 시극詩劇『사르다나팔루스*Sardanapalus*』(1821)를 자신의 회화적 상상력으로 거듭나게 했다. 다시 말해 낭만주의 회화를 대표하는 작품으로 평가받는 그의 「사르다나팔루스의 죽음」(1827, 도판125)은 바이런의 회화적 서사 문학이 문학적 서사화로 거듭난 것이다.

하지만 이 작품은 숭고한 비장미를 추구한 바이런의 글과는 달리 기원전 티그리스 강 상류의 메소포타미아 북부에 건설한 대국 아시리아의 마지막 왕이었던 사르다나팔루스의 성도착적 변태성과 더없이 잔혹한 그의 광기를 폭로하고 있다. 이 작품에서 사르다나팔루스는 반군이 궁정에 침입해 불을 지르자 궁녀들을 자기 앞에 불러놓고 궁정 근위병이나 노예들로 하여금 한명씩 칼

로 찔러 죽이도록 명령한 뒤 자신은 화려한 침대 위에 누워 태연하게 살육 장면을 즐기고 있다.

하지만 이 그림은 폭군의 광기에 대한 폭로이고 고발이라기보다 들라크루아 자신의 병적 환상과 불안정하고 비관적인 심리 상태의 반영이기도 하다. 그것은 이미 제리코를 괴롭혔던 전염성 강한 〈디오니소스의 무도증Dionysian Chorea〉에 대한 심각한 감염 현상이기도 하다. 실제로 그가 앓고 있는 이 마음의 병기는 그의 작품들 대부분에도 감염되었다고 말해도 지나치지 않다.

그 밖에도 심약한 왕 맥베스를 대신하여 욕망에 사로잡힌 부인의 디오니소스적 광기를 그린 「몽유병의 멕베스 부인」(1849~1850)이나 모로코의 항구 도시 탕헤르를 조롱한 「탕헤르의 광신자들」(1857)은 물론이고 학살을 자행하는 「십자군의 콘스탄티노플 입성」(1840), 예루살렘의 성전에 재물을 탐하러 왔지만 「성전에서 쫓겨나는 헬리오도르스」(1854~1861), 잔잔한 갈릴리 호수를 격랑이 넘치는 바다로 과장하며 위기의 예수상을 희화한 「갈릴리 바다 위의 그리스도」(1854), 그리고 바이런의 담시譚詩「라라」(1814)마저도 디오니소스적으로 시화화詩畵化한 「라라의 죽음」(1847~1848)을 비롯하여 「아비도스의 약혼녀」(1857), 「레베카의 유괴」(1858) 등에 이르기까지 격렬하고 격동적이지 않은, 그러면서도 거칠고 우울하지 않은 화면이 거의 없다.

이렇듯 작품에 투영된 들라크루아의 영혼은 제리코보다도 역동적이지만 한결같이 어둡고 우울하다. 그 내면의 터널에서 그는 한사코 빠져나오려 하지 않기 때문이다. 게다가 앵그르에게 세뇌된 오리엔탈리즘이 그의 상념을 늘 짓누르고 있기 때문에 더욱 그렇다. 프랑스의 낭만주의 미술이 앓고 있는 병기인 허무주의와 감상주의感傷主義가 그에게는 더욱 두드러진다. 유럽 중심주의와 제국주의가 낳은 오리엔탈리즘이 그에게도 타자로서의 동방에 대

한 객관적 이해보다 주관적 왜곡으로 이어졌고, 더구나 디오니소스의 무도병에 감염되면서 예술적 자유주의와 주관주의가 그의 화폭 위에서 격렬한 광란의 춤을 멈추지 않았다. 무엇보다도 그의 우울증과 광기가 동시에 작동한 탓일 터이다.

프랑스의 낭만주의 미술은 애초부터 반토대주의적anti-foun-dationalistic이었다. 고대 그리스·로마의 신화와 철학을 모범으로 한 고전주의 — 고대 그리스 사회의 납세자 가운데 최고액의 모범자, 그래서 일류를 뜻하는 〈고전classis〉의 의미대로 — 와는 달리 시공을 초월하는 태생적 토대도 없이 이념적 사생아로 태어난 낭만주의와 그 작품들이 감상자의 파토스를 역동성의 초과로 인한 피로증에 쉽게 빠뜨리는 이유, 그리고 디오니소스적 힘을 발휘함에도 불구하고 욕망의 〈충족되지 않는 잔여〉를 여전히 남기는 까닭도 거기에 있다. 특히 들라크루아의 낭만주의 작품들은 문학적 상상력에 의해, 그리고 문학과의 상호 매체성에 의해 조형의 과정이 허구화(서사화)되면서 재현의 토대도 충족되지 않은 잔여로 남을 수밖에 없었던 것이다.

하지만 그가 지향하는 낭만주의는 애초부터 고전주의의 〈충족되지 않는 잔여〉와는 무관하다. 그가 수많은 작품을 통해서 다양하게 추구하는 차이와 다름은 오히려 그러한 욕망의 잔여에 대하여 반발한다. 잔여는 동일과 같음에 대한 전제에서 비롯되기 일쑤이기 때문이다. 실제로 다비드의 「서재에서의 나폴레옹」(1812)이나 「나폴레옹 1세」(1806), 「폴린 공주의 초상」(1853) 같은 앵그르의 초상화들처럼 같음을 반복하거나 토대로의 회귀를, 또는 원본의 재현을 통해 정체성을 확립하거나 확인하려는 동질성의 추구 과정에서 〈충족되지 않는 잔여〉의 발생은 불가피하다.

본래 동일과 같음은 복사되고 복제되기를 바란다. 즉 그것은 원본의 재현을 고대하는 것이다. 그 때문에 고전적 토대주의에

는 신이나 이데아와 같은 원본이나 토대의 전제가 필수적이다. 다비드나 앵그르처럼 보수적인 고전주의자일수록 그것과의 동일과 동질을 확인하기 위해서라도 〈충족되지 않는 잔여〉와의 숨박질을 멈추려 하지 않는다. 그들이 대체로 절대 권력의 성상화聖像畵나 절대 군주와 귀족의 초상화, 또는 영웅이나 위인의 역사화에, 즉 보수주의자의 보루인 조형적 허위의식에 사로잡히는 까닭도 거기에 있다. 동일과 같음의 이념이 권태로운 것도 그 때문이다.

그러나 들라크루아의 낭만주의는 신학과 철학의 토대주의를 거부함으로써 〈충족되지 않는 잔여〉로부터도 자유롭게 출발한다. 그의 낭만주의는 신학적 동일과 같음에로, 역사적 재현과 눈속임에로 그리고 원본주의적 초상 미학에로 거듭 회귀해야 하는 고전주의 원칙과의 결별부터 선언했기 때문이다. 또한 그것은 오랫동안 이성주의에 길든 고전주의와는 달리 회귀해야 할 토대로부터의 해방 그리고 복사해야 할 원본으로부터의 자유, 즉 차이와 다름을 향해 가로지르려는 욕망의 대탈주였기 때문이기도 하다.

실제로 보수적 고전주의자인 앵그르의 「호메로스의 신격화」(1827, 도판126)과 마주하고 있는 들라크루아의 「사르다나팔루스의 죽음」(1827, 도판125)이 바로 그 대탈주의 선언이나 다름없었다. 1827년의 살롱전은 이미 1824년의 〈일기〉에서 〈나는 이성적인 그림을 좋아하지 않는다〉고 천명한 들라크루아의 작품 바로 앞에다 공교롭게도 이성적으로 치밀하게 계획된 앵그르의 고전주의 작품을 배치함으로써 그의 반이성주의 선언을 확인시키고 있었다.

그렇게 하여 왕정복고 말기에 표류하던 프랑스의 지성은 이성주의와 감성주의, 원본주의와 실물주의, 동일성과 차별성 사이에서 〈충족되지 않는 잔여〉에 대한 권태에서 벗어나기 위해 그

것들을 통한 갈등의 포퍼먼스를 즐기고 있었던 것이다. 그 살롱 전에 빅토르 위고Victor Hugo가 「회화의 새로운 유파」(출판되지 못 했다)로 분위기를 띄우려 했던 까닭도 마찬가지다. 이렇듯 근대 철학이 고작해야 이성 대신 경험을 앞세워 철학의 토대가 되어 온 대大타자(신, 이데아)에 대한 (동일성의) 강박증으로부터 해방을 시도하는 동안 프랑스의 낭만주의 화가들은 디오니소스의 힘을 빌려 〈차이와 다름의 미학〉을 감행하기 시작했다. 철학자의 이성 적 분별력이 습관화된 정합주의整合主義로 인해 객관적 토대 위에 서 머뭇거리는 동안 들라크루아의 「몽유병의 맥베스 부인」처럼 미 술가(낭만주의자)들이 보여 준 감성적 모험심은 주관적 실험주의 를 주저없이 실천했던 것이다. 다시 말해 〈당신의 의지는 자유롭 지 않으나 당신의 행동은 행동할 수 있는 능력을 가지고 있을 경 우 자유롭다〉는 계몽주의자 볼테르의 주문을 몸소 실천한 이들은 철학자가 아니라 화가들이었다.

예컨대 「몽유병의 맥베스 부인」은 낭만적 멜랑코리보다도 오히려 지나치도록 강조된 데생의 선에 대항하려는듯 흔들리는 형태의 색채에서 초과되어 나오는 욕망의 병기로 긴장하고 있는 앵그르의 그 많은 초상화들을 조롱하고 있었다. 그런가 하면 「사 르다나팔루스의 죽음」(도판125)도 앵그르가 그린 초상화들의 화 석같이 무표정한 얼굴과는 달리 과장되고 다양한 감정 표현, 궁녀 들의 풍만하고 역동적인 몸의 곡선, 그 위에 감춘 듯 드러내는 빛 의 흔적, 그리고 죽음의 의식에 배어 있는 관능성과 에로티시즘으 로 인해 앵그르의 분노를 일으키는 데 성공한 바 있다.

이처럼 들라크루아의 예술 의지는 아폴론의 신기神氣에서 벗어나지 못하던 고전주의와 주저하지 않고 결별함으로써 근대 미술의 면모를 갖추려 했다. 차라리 〈인간들이여! 인간적으로 되 시오. 그것이 당신들의 첫째 의무인 것이요〉라는 루소의 호소대로

그는 굳어 버린 앵그르의 초상들에다 디오니소스의 주문呪文을 걸으려는 기세였던 것이다.

하지만 제리코와 들라크루아에서 보듯이 디오니소스의 힘으로 얻은 독립과 자유는 자신들의 격동적인 춤사위마저도 우울한 기분으로 만들어 내야 했다. 또한 접신接神이나 신내림처럼 그들에게 감염된 디오니소스의 힘이 작용하는 정도에 따라 작품의 주제와 양식, 구도와 채색을 달리 했지만 동시에 그들은 그 무도의 신인 디오니소스가 자신들에게 불어넣어 준 힘을 도로 빼앗아 갈지도 모른다는, 그래서 〈차이의 지연〉[183]과 〈다름의 지속〉이 불가능하게 될지도 모른다는 불안감에 시달리기도 했다.

2) 독일의 낭만주의: 문학과 철학의 대화

18세기 후반부터 유럽의 여러 나라는 왜 낭만주의를 스스로 잉태하기 시작한 것일까? 예술가들은 무엇 때문에 낭만주의의 유혹에 빠져든 것일까? 프랑스나 독일, 또는 영국의 예술가들은 공간을 서로 달리 함에도 무슨 까닭으로 저마다의 개성을 드러내면서 낭만주의의 통과 의례를 치른 것일까?

낭만주의는 고전주의의 반작용이지만 데카르트의 코기토cogito처럼 이성의 자각만을 앞세운 이성주의의 반대급부이기도 하다. 다시 말해 그것은 계몽이 낳은 부작용인 이성Vernunft의 만능에 대한 반발과 오성Verstand의 남발에 대한 회의를 빌미로 하여 몰아친 감성주의의 새 물결New Wave인 것이다. 18세기 후반 독일의 새로운 문학 운동인 이른바 〈질풍노도Sturm und Drang〉의 물결이 그

183 데리다Jacques Derrida는 〈차이(差異)의 지연(遲延)〉을 〈차연(差延)〉, 즉 디페랑스différance라고 하여 의미의 단순한 차이로서 디페랑스différence와 구별한다. 하지만 차연은 아폴론적 이성 활동의 비동질성에 대한 의미이므로 디오니소스적인 감성 활동에 의한 차이의 생산, 그리고 그 의미의 지연과는 같을 수 없다.

것이다.

　　로고스보다 파토스의 우위를 내세우며 이성에 눌려 온 감정의 해방과 자유의 관념을 강조하는 질풍노도 운동은 독일 낭만주의의 전주前奏나 다름없었다. 절대시해 온 선천적 이성의 제일성齊一性은 물론이고 무미건조한 객관적 이성의 권위에 대항하여 개인의 주관적 감정의 표현을 더 중시하는 이 운동은 인간의 내면 세계에서 생명을 충동하는 디오니소스적인 악마적 요소에 주목한다. 예컨대 괴테가 『파우스트』와 『젊은 베르테르의 슬픔』에서 보여 주는 비극적 파멸의 서사가 그것이다.

　　늙고 순진무구한 학자 파우스트가 내면에서 겪는 서로 모순된 충동과 욕망, 즉 육신의 애욕과 영혼의 영생 사이에서 번민하다 결국 악마인 메피스토펠레스의 유혹에 넘어간다. 그리고 〈자유도 생명도 날마다 싸워서 차지하는 자만이 그것을 누릴 만한 값어치가 있다. 나는 그러한 인간의 집단을 바라보며 자유로운 땅에 자유로운 백성과 살고 싶다. 그러면 나는 순간을 향해 이렇게 부르짖어도 좋다.《멈춰 섰거라.》너는 정말 아름답구나! 너는 나를 꽁꽁 묶어도 좋다. 나는 그대로 망해도 좋다〉고 메피스토펠레스에게 약속한다. 하지만 메피스토펠레스의 간계에 넘어가 그를 꽁꽁 묶어 둘 만큼 아름다운 절세의 미녀 헬레나와 사랑에 빠진 파우스트는 마침내 그 악마와 약속대로 파멸에 이르고 만다.

　　인간의 이성으로 통제할 수 없는, 즉 생명의 참을 수 없는 충동적 표출이 가져온 파멸의 비극에 대한 서사는 젊은 베르테르에게도 마찬가지였다. 사랑에 빠진 베르테르와 로테 그리고 그녀의 약혼자 알베르트와의 삼각관계에서 고뇌하다 결국 자살하고 만 베르테르의 순애보는 가상의 허구임에도 실제로 베르테르 현상까지 불러올 정도로 당시 젊은 이들의 해방된 감정과 정서를 질풍노도 속에 휘말려 들게 했다. 또한 모략과 중상, 음모와 살인과

같은 광기의 감정들이 초래하는 개인적 부도덕과 사회적 부조리에 관한 괴테와 실러의 작품들도 비극적 사랑 이야기에 못하지 않게 바람을 일으켰다. 다시 말해 그것들이 보여 준 반이성적이고 주관적인 감상주의도 질풍노도의 기운을 독일의 낭만주의로 이어 주는 운반체들로서 손색이 없었다.

하지만 프랑스의 낭만주의와 달리 독일의 낭만주의는 사변적이고 형이상학적이며, 직관적이고 신비주의적이다. 칸트를 비롯하여 실러, 피히테, 셸링, 헤겔에 이르는 독일 관념론과 브루노, 스피노자, 야코프 뵈메, 헤르더, 프란츠 바더에 이르는 범신론이 낭만주의의 이념적 배경으로 상호 작용했기 때문이다. 이른바 〈질풍노도〉의 격정적 감상주의가 이것들과 어울리면서도 독일의 낭만주의는 어둡고 우울한 격정에 기울어진 프랑스의 낭만주의보다 균형감과 안정감을 가질 수 있었다. 그 점은 독일 관념론의 경우도 마찬가지다. 프랑스의 철학자들보다 예술적 직관과 미적 판단에 관심을 가짐으로써 철학적 사유의 장을 넓힐 수 있었기 때문이다.

예컨대 칸트는 자신의 예술 철학인 『판단력 비판Kritik der Urteilskraft』(1790)을 통해 지, 정, 의를 망라한 세 권의 비판서들을 완성할 수 있었다. 칸트는 감정과 상상력의 세계를 다루는 미학의 문제에 관심을 돌리면서 〈누구라도 어떤 사물을 아름답다고 인정하지 않을 수 없게 하는 규칙이란 없다〉고 주장한다. 다시 말해 〈옷, 집 또는 꽃이 아름답다는 것을 의미하는 어떠한 이유나 원리도 있지 않다〉고 하여 그는 미학적 판단의 첫 번째 단계를 〈주관적 취미〉의 문제로 간주했다. 이처럼 낭만주의의 여명기에 주관적 취미 판단을 강조하는 칸트의 미학 정신과 주관적 주정주의를 지향하던 낭만주의 예술은 〈주관주의〉를 통해 상호 교섭하며 예술적 공유지를 만들어 갔던 것이다.

칸트보다도 독일 낭만주의를 대표하는 철학자는 셀링Fried-
rich Wilhelm Joseph Schelling이다. 그는 문인과 화가에게 처음으로 〈낭만
주의자〉라는 호칭을 사용한 슐레겔 형제(아우구스트 빌헬름 폰
슐레겔August Wilhelm Schlegel과 프리드리히 폰 슐레겔Friedrich von Schlegel)
를 비롯하여 낭만파의 관념주의 시인인 티크Johann Ludwig Tieck, 노
발리스Novalis 등과 긴밀하게 교우 관계를 맺으면서 칸트와는 달리
〈정신의 산물이 자연이 아니라, 자연의 산물이 정신이다. 자연으
로부터, 자연 안에서 자아 내지 정신이 어떻게 가능한지를 물어야
한다〉고 주장했다. 자아가 가능한 것은 오직 자연이 근원적인 정
신, 즉 정신의 정신이기 때문이며, 자연과 정신, 실재와 관념이 가
장 깊은 근저에서 동일한 것이기 때문이라는 것이다.

　　이처럼 그는 인간의 정신을 비롯한 일체의 생명을 자연에
근거하여 이해할 수 있다고 생각했다. 그는 자연을 살아 있는 근
원적인 힘으로서 통일적 전체자로 간주함으로써 〈소산적 자연
natura naturans〉과 〈능산적 자연natura naturata〉의 양면성 이론을 주장하
는 브루노와 스피노자의 범신론으로 소급할 수 있는 〈동일성의
철학〉을 선보였다. 그의 주장에 따르면 인간은 자연에서 무의식적
활동을 보는 동시에 정신에서도 자연의 자각 활동을 볼 수 있다는
것이다.

　　그가 낭만파 시인들과 교류하면서 낭만주의 예술 세계에
심취하게 된 까닭도 마찬가지다. 그는 자연과 예술적 직관의 통
일을 정신의 완전한 자기 현현이라고 생각했다. 그러므로 예술은
세계와 자아, 실재와 관념, 자연의 무의식적 작용이 완전한 조화
를 이루면서 나타나는 것이다. 예술 작품도 인간의 의식적 창조물
이지만 궁극적으로는 자연의 무의식적, 창조적 근원의 산물인 것
이다. 그가 〈예술은 철학의 참되고 영원한 기관인 동시에 그 증거
로서 철학이 밖으로 표현할 수 없는 것을 끊임없이 새롭게 드러내

준다. …… 예술이 철학자에게 지고한 의미를 갖는 것은 예술이야
말로 가장 신성한 것을 열어 보여 주기 때문〉[184]이라고 주장하는
이유도 거기에 있다.

　　15년간이나 뮌헨의 조형 예술 아카데미의 사무 총장을 지
낸 바 있는 그의 미학은 예술과 철학의 원칙적인 공약 가능성에
근거해 있다. 그는 예술의 진리와 철학의 진리가 근본적으로 동
일하고 공약 가능하다고 주장한다. 나아가 예술에서 진리는 철학
적 개념으로 번역됨으로써 비로소 감성 형식에서 자유로워질 수
있다는 것이다. 그는 『예술 철학Philosophie der Kunst』(1859)이 자신의
〈철학 체계〉를 예술에 적용한 것에 지나지 않는다[185]고 말할 정도
였다.

　　또한 셸링의 철학이 독일의 낭만주의 예술과 만나는, 또한
후자가 전자와 통하는 또 다른 통로는 〈신비주의〉였다. 멀리는 바
로크 시대의 신비주의 철학자 야코프 뵈메Jakob Böhme의 저서로부터
받은 영향에서, 가깝게는 뵈메의 영향으로 지식과 신앙을 분리해
서 생각한 칸트에 반발하여 신학과 철학의 새로운 융합을 시도한
가톨릭 사상가 프란츠 폰 바더Franz von Baader의 신지학神智學의 영향
으로 인해 만년의 셸링은 철학적 신비주의에로 기울어졌다.

　　뵈메의 신비주의의 출발점은 모든 것이 신이며, 모든 것이
신 안에 있다는 범신론적 관념이었다. 스피노자처럼 그 역시 〈자
연의 신성화〉와 동시에 〈신성의 자연화〉를 강조하려 했다. 『밝아
오는 서광Morgenröte im Aufgang』 제23장에서 〈그대가 심층과 별들과
땅을 본다면, 그대는 그대의 신을 보는 것이며, 또한 신의 품 속에
서 살며 존재하는 것이다. 바로 그러한 신이 그대를 다스리는 것
이고, 바로 그러한 신으로부터 그대가 혼을 얻은 것이다. 그대는

184　한스 요하임 슈퇴리히, 『세계 철학사』, 박민수 옮김(서울: 이룸, 2008), 693면.

185　Friedrich Wilhelm Joseph Schelling, *Philosophie der Kunst*(Darmstadt: WBG, 1976), p. 124.

신에서 비롯되고, 신 안에 살고 있는 피조물이다. 만일 그런 존재가 아니라면 그대는 아무것도 아니니. …… 자연과 피조물의 심연은 바로 신 자체이기 때문〉이라는 주장이 바로 그것이다.

또한 뵈메의 범신론적 신비주의에서 지대한 영향을 받은 사상가 프란츠 바더가 〈기독교 교의에서 구현된 종교적 인식 없이 올바른 철학에 도달할 수 있다고 생각하는 것 역시 마찬가지로 커다란 오류이다. …… 인간의 사유는 신의 사유와 함께 생각하는 것이며, 인간의 지식은 신의 지식과 함께 아는 것〉[186]이라고 주장하는 까닭도 마찬가지다. 또한 철학과 신학의 공유론적이고 편재론적遍在論的인 신비주의에 입각하여 주장하는 그의 신지학이 셸링과 독일의 낭만주의 예술가들에게 적지 않은 영향을 주었던 이유도 다르지 않다.

하지만 〈자연의 신성화〉와 〈신성의 자연화〉를 주장하는 범신론적 신비주의는 낭만주의적인 철학자나 사상가에게보다 문학, 미술, 음악 등의 예술가들에게 훨씬 폭넓게 전염되었다. 18세기 후반의 독일 문학에서 밀려 오는 질풍노도의 감성주의와 더불어 독일 철학의 주관주의와 신비주의의 기세는 낭만주의 미술을 그것들로 물들이기에 충분했다. 독일의 낭만주의 미술가들에게 문학적 비관주의와 철학적 신비주의의 특징이 두드러진 까닭도 거기에 있다. 예컨대 낭만적인 풍경화일지라도 범신론적이고 신비주의적인 우주관을 저마다 상징적으로 조형화한 룽게, 리히터, 프리드리히의 작품들이 그러하다.

① 룽게의 신비주의

33세에 요절한 필리프 오토 룽게Philipp Otto Runge는 질풍노도의 기간에 티크를 비롯한 낭만파 시인들과도 돈독한 관계를 지니면서 낭

186 Ibid., p. 687.

만주의를 체득한 화가였다. 그는 요절한 탓에 작품을 별로 남기지 못했지만 풍경화뿐만 아니라 초상화와 종교화에도 관심을 보였다. 그는 누구보다도 야코프 뵈메의 범신론적 신비주의의 영향을 많이 받은 탓에 풍경화 역시 신비주의적이고 우주론적이다. 특히 그의 이러한 우주 발생론을 상징화하기 위해 (요절로 인해 미완성으로 끝났지만) 4부작으로 기획한 〈아침, 낮, 저녁과 밤〉이 그것이다.

하지만 남아 있는 「소小 아침The Small Morning」과 「대大 아침The Great Morning」(1809~1810, 도판127)만 보더라도 그가 자연에 초월적 정신을 투영하여 신지학적 우주론을 자신의 풍경화에 어떻게 상징화하려 했는지를 가늠하기 어렵지 않다. 태초의 카오스에서 모태로서 가이아Gaia(대지)가 출현함으로써 시작된 우주의 생성과 그 위에 신적 생산력으로서 에로스Eros가 작용하여 생명들을 창조하고 어둠nox(밤)을 뒤로 하며 밝은 빛lux의 세상(아침)이 열리는 우주 발생론을 연상시킨다.

또한 그것은 그가 그리려는 인간의 탄생에서 죽음까지의 인생 행로에서도 마찬가지다. 그는 가이아와 에로스에 의한 천지창조의 신비를 천상에서 아기의 잉태를 나팔과 비파를 연주하는 푸토putto들의 축하로, 아래에서는 여신과도 같은 〈원초적 어머니La Mère archaïque〉의 출현과 대지 위에서의 아기 탄생으로 신비화하고 있기 때문이다. 하지만 그는 우주의 생성 소멸의 과정 가운데 안타깝게도 단지 생성의 신비만을 〈아침〉으로 상징화했을 뿐, 밤과 어둠에 이르는 반대의 진행 과정까지 파노라마로 펼쳐 보이지는 못했다.

다시 말해 〈모든 사물이란 긍정과 부정에서 존재한다는 사실을 알아야 한다. 긍정으로서의 일자는 순수한 힘이자 생명이며, 신의 진리이거나 신 자체이다. 그러나 부정이 없다면 이러한 신도

그 자체로 인지될 수 없을 것이며 그 안에 기쁨이나 고양이나 감정도 존재할 수 없을 것이다. …… 모든 것에 악의가 깃들어 있지 않다면 생명도 활동도 존재하지 않을 것이고 색채와 도덕, 두꺼움과 얇음, 그 밖의 다른 모든 감각이 존재하지 않을 것이며, 오로지 무만 있게 될 것이다〉[187]라는 뵈메의 신비주의 주장은 룽게에 의해 더 이상 상징화될 수 없었다.

하지만 데자뷰déjà-vu 旣視感만으로도 그의 풍경화는 신비롭고 신선하다. 그의 신비주의를 가능케 한 유전인자형génotype을 바탕으로 미처 세상의 빛을 보지 못한 표현형phénotype 속으로 상상 여행을 유혹할 정도로 그의 풍경화는 매력적이다. 원본주의에 붙잡혀 동일성을 추구해야 하는 〈충족되지 않는 잔여〉와 그로 인한 권태를 거기서는 느낄 수 없기 때문이다. 또한 그것이 매력적인 또 다른 이유는 새로움의 신비감 때문이기도 하다. 그는 신비로운 우주의 질서를 자연 그대로 재현하는 대신, 프로이트처럼 〈자유 연상free association〉에 따라 상징화함으로써 전혀 새로운 풍경화를 선보였다. 나아가 그것은 신비주의 사상이나 철학과 화가의 독창적인 표상의지가 새로운 방식과 내용으로 지평 융합함으로써 범상치 않은 형상 해석학적 작품이 만들어지는 천재성의 모범을 보여 주었다.

② 프리드리히와 안개주의

룽게의 신비주의가 범신론과 우주 발생론에 신세지고 있다면, 카스파르 다비트 프리드리히Caspar David Friedrich의 신비주의는 형식에서 수직 존재론vertical ontology과 안개주의foggism를, 내용에서 정적주의와 경건주의를 동원하고 있다.

그의 신비주의가 수직 존재론적인 까닭은 그의 작품들이

187 Jakob Böhme, *Jakob Böhme's sämmtliche Werke Vol. VI(Theosophische Fragen)*, p. 597.

기본적으로 수평과 수직의 구도를 특징으로 하고 있기 때문이다. 하지만 그에게 수평과 수직은 단지 평면을 가르는 기하학적 선분의 의미에 불과한 것이 아니다. 그것은 공간의 크기와 형태를 규정하는 선분이 아니라 피타고라스의 수학적 우주론처럼 존재의 의미를 규정하는 상징 기호들이다. 특히 프로테스탄트의 생래적 영향을 받아 온 그는 수평水平의 안정과 평등보다 수직垂直의 숭고와 장엄을 더욱 강조한다. 지상에 존재하는 것은 종교적이든 철학적이든 모두가 신, 이데아, 형상 등과 같은 원초적 근원이나 원향으로부터 드리워져 있는 것이기 때문이다. 논리적 직립이 만물의 존재 방식인 것이다. 서양의 종교와 형이상학이 하향식 수직 존재론을 대물림해 오는 까닭도 마찬가지다.[188] 수평의 안정적 유지를 위해서는 수직 구조에 대한 신앙이나 인식이 필수적이라고 믿어 왔던 것이다.

프리드리히는 십자가와 교회라는 수직적 존재로 종교적 영감, 즉 구원과 소망을 상징하려 했는가 하면 곧추 세운 돛대와 곧게 뻗어 오른 나무들로 정신의 숭고함을 표상하고자 했다. 〈늘어드리우고〉, 〈후세에 전해지는〉 수垂 자의 함의를 그의 작품들은 예외 없이 표출하고 있다. 「빙해의 난파선」을 비롯하여 「겨울 풍경」, 「바위 계곡」, 「빙해: 난파된 희망」, 「해변의 암초」, 「달빛 속의 난파선」에서처럼 그가 설사 존재를 사선화할지라도 표상 의지와 의도는 마찬가지였다. 그에게 수직으로부터의 일탈은 단지 난파일 뿐이기 때문이다. 사선斜線의 불안정은 그에게도 수직에 대한 일탈의 기호에 지나지 않는다. 쓰러진 겨울 나목, 비탈진 계곡, 얼음이 제멋대로 솟구친 빙해, 비스듬히 돌아 오른 암초, 넘어지는 난파선 등과 같이 이미지로서의 사선은 모두가 시간, 공간적 존재의 사선死線을 상징하는 일탈의 코드들이다.

188 박이문, 임태승, 이광래, 조광제, 『미술관에서 인문학을 만나다』(서울: 미술문화, 2010), 89면.

그러면 그는 무슨 연유로 수직의 직선에 대한 일탈로서 사선들을 대비하려 했을까? 스웨덴의 항구 도시 그라이프스발트에서 태어난 프리드리히는 20세가 되어서야 비로소 회화에 입문하지만 소년 시절부터 그때까지는 삶의 지진과도 같은 비극을 겪어야 했던 시기였다. 일곱 살 때 이미 어머니를 여의고, 이어서 10년 사이에 두 누이와 남동생들이 연달아 병사하거나 익사했다. 비유컨대 소년의 삶은 출항하기도 전에 난파된 셈이다.

그가 입문한 지 4년째 되던 그해 10월, 고향을 떠나 독일의 드레스덴에 정착하며 바닷물의 결빙 때문에 수평 상태를 유지하지 못하고 엉망으로 서 있는 배를 그린 「빙해의 난파선」(1798, 도판128)은 자신의 지난날들을 투영한 작품이다. (작가에 대한 시비가 있긴 하지만) 청운의 뜻을 펼쳐 보여야 할 시기에 그린 그 난파선에는 고향의 노스텔지어뿐만 아니라 계속된 비극에 대한 충격과 트라우마가 작용하고도 남았을 법하다. 인생의 얼음 바다에 던져진 소년 시절의 운명적 일탈이 그의 조기 출항을 가로막았다고 생각했을 것이다.

하지만 그는 그 이후 난파선보다 돛대를 곧추 세운 배들을 더 많이 그렸다. 안개 속의 배들을 비롯해서 「범선에서」, 「이른 아침 안개 속 엘베 강 위의 배」, 「저녁 항구의 배」, 「발트 해의 저녁」, 「바닷가의 월출」, 「인생의 단계들」, 「구름 낀 달밤의 해안가」 등이 그것이다. 특히 그가 뇌졸중으로 발과 다리의 부분 마비에 시달리던 만년에 그린 「인생의 단계들」(1835, 도판129)은 죽음을 예감한 이가 마지막 가족 나들이를 기념하기 위해서 유화遺畵로서 남긴 것일지도 모른다. 인생의 마지막 단계를 지팡이로 부축하고 있는 자신을 비롯해서 정장 차림의 늙은 조카와 아내 그리고 두 남매가 모처럼 발틱 해안에 자리하고 있다.

더구나 그는 다섯 명의 가족을 상징하는 세 척의 범선과 두

척의 돛단배를 황혼의 바다 위에 띄워 놓고 있다. 수평선 끝자락 너머 피안으로 멀어져 가는 두 돛단배로 자신과 조카를, 그리고 바다 한복판에 위치한 범선과 좌우의 돛단배 두 척으로 아내와 두 아이를 상징하고 있다. 그는 다섯 척의 배들을 해안으로부터의 원근에 따라 항해해야 할 인생 항로에 대비시키며 단계짓고 있는 것이다.

하지만 죽음에 대한 예감을 직접적으로 드러낸 그림은 「무덤과 관, 부엉이가 있는 풍경」(1837경, 도판130)이다. 관 위에 내려앉은 부엉이는 더 이상 지혜를 상징하지 않는다. 그는 유화를 그릴 수 없을 만큼 중병을 앓고 있는 자신의 상태를 활동할 수 없는 주간의 부엉이로 대신했다. 또한 1836년 마지막으로 찾은 마음의 고향 뤼겐 섬의 음산하고 메마른 색조도 신혼여행을 하던 그곳이 아니라 자신의 삶과 영혼이 교차하는 영원한 안식처임을 시사하고 있다. 그뿐만 아니라 관(주검)의 크기에 비해 유독 큰 부엉이로 거장(자신)의 죽음을 미리 알리고 있기도 하다.

한편 프리드리히의 인생 행로에서 우울한 정서는 늘 그의 심리적 근저를 떠나 줄 몰랐다. 그가 주로 안개 속에서 세상을 마주하려 했던 까닭도 거기에 있다. 안개 속에 쓰러져 있는 「빙해의 난파선」을 시작으로 「해변의 안개」(1807, 도판131), 「산속의 아침 안개」(1808), 「바닷가의 수도사」(1808~1810, 도판132), 「교회가 있는 겨울 풍경」(1811), 「안개 바다 위의 방랑자」(1818), 「그리스도 교회의 환영」(1820), 안개 자욱한 「아침」(1821), 「산속의 아침」(1822) 등에서 보듯 그의 작품들은 안개주의적이었다. 그는 안개 속에서 난파선을 만난 뒤 수도사, 방랑자, 교회, 십자가 등과도 안개와 더불어 마주한다. 그것도 바다 아니면 산속의, 그리고 아침 아니면 겨울의 안개 속이었다.

이토록 많은 작품들에서 보여 주고 있는 안개주의적 특징

은 그의 마음을 감싸고 있는 불안함과 우울함의 반영이기도 하지만 그의 정신세계를 지배하고 있는 신비주의를 반영하기도 한다. 그는 무엇보다도 1801년 룽게와 만나면서 루트비히 티크와 노발리스Novalis의 낭만주의 문학뿐만 아니라 슐라이어마허Friedrich Schleiermacher와 셸링의 신비주의 사상에 대하여 더 깊은 관심을 갖게 되었기 때문이다. 다시 말해 룽게와 마찬가지로 그의 낭만주의도 탄생에서 죽음까지 인간의 인식 능력으로는 제대로 알 수 없는 불가사의한 비의秘義를 존재론적 숭고와 장엄으로 대신하고 있는 것이다.

1806년 셸링의 제자인 슈버트를 통해 〈예술이란 세계와 자아, 자연의 무의식적 작용과 의식적 작용이 완전히 서로 조화를 이루면서 나타날 뿐 이론으로는 인식될 수 없다. 자연이라고 부르는 것은 신비하고 불가사의한 문자로 쓰인 한 편의 시이다〉라는 셸링의 철학에 눈뜨게 된 그는 신비주의의 시적 이미지화를 더욱 적극적으로 시도했다. 예컨대 이듬해에 선보인 「해변의 안개」(도판131)가 곧 그것이다. 그는 (화면에서 보듯이) 자연에 대한 의식적 작용으로서 만물의 실체와 자연의 무의식적 작용으로서 세상사의 본연本然이 돛단배의 어렴풋한 형상 속에서 시적으로 조화되기를 기대하며 이미지화하고 있다. 가장 신비스런 자연 현상 속에서, 즉 변화무상한 안개 속에서 그는 셸링이 품었던 〈어떻게 자연으로부터, 자연 안에서 자아 내지 정신이 가능한지〉의 의문을 다시 한번 묻고 있는 듯하다.

그러나 우울증에 시달려 온 그에게 안개는 신비주의를 비관주의와 손잡게 하는 구실이 되기도 했다. 특히 안개와 겨울, 난파선, 방랑자와의 연상 작용은 그것이 죽음과 의미 연관을 이루는 비관주의적 인생관에서 비롯되었음을 유추하기에 어렵지 않다. 또한 세계관에 있어서도 그의 신비주의는 알 수 없는 안개 속처럼

회의주의적이고 허무주의적이었다. 그에게 세상의 신비는 긍정적이지 않았고, 낙관적이지도 않았기 때문이다. 현실적 공허와 허무가 그로 하여금 관념적 충족과 충만을 도리어 더욱 덧없게 만들었을 것이다. 그래서 신비는 그에게 존재의 모순이었고 논리의 역설이었다. 그것의 계기가 불확실과 부정확이었기 때문이다. 심지어 부재와 결여마저도 비의로서 되먹임하게 되었다. 그의 잠재의식 속에서 피안의 동경과 구원에 대한 갈망이 끊이지 않았던 까닭도 거기에 있다.

그의 작품에 등장하는 모든 사람들이 등을 돌리고 서 있거나 앉아 있는 이유도 다를 바 없다. 이곳과 그곳에 대한 뚜렷한 공간적 차별 인식과 함께 그곳에 대한 그의 동경과 갈망이 더없이 간절했기 때문이다. 「바닷가의 수도사」(1808~1810, 도판132)와 「안개 바다 위의 방랑자」, 그리고 「떠오르는 태양 앞의 여인」과 「창가의 여인」에서 화가는 자신의 의도와 의지를 더욱 드러냈다. 특히 그림 속의 수도사는 증발하고 있는 바다 안개 속에서 순환하고 있는 대자연의 무한과 마주하고 있다.

이를 위해 화가는 신비감을 원근법과 주저 없이 맞바꾸고 있다. 원근법은 신비와 비의의 불안으로부터 벗어나기 위해 철저히 계산된 세속화의 테크닉이기 때문이다.

하지만 안개는 미궁과도 다르지 않다. 그 속에서 인간은 원근이나 방향조차 제대로 분간하지 못하기 일쑤이기 때문이다. 긴장하고 방황하는 까닭도 마찬가지다. 거기서는 침착한 구도자Mönch라도 오직 태양만을 기다려야 할 뿐이다. 화가에겐 당시(1808~1810)의 상황이 바로 그러했다. 화면의 압도적인 공간(하늘)만큼 위압적인 나폴레옹에게 유린당하고 있는 드레스덴의 처지가 검디검은 바다 앞의 무기력하고 왜소하기만 한 구도자 프리드리히에게는 안개 속에 휩싸인 미궁처럼 보였던 것이다.

수도사가 바다 안개 앞에서 절대 고독으로 방랑하는 사색을 무한한 구도의 념으로 대신하고 서 있다면, 방랑자는 세속을 벗어난 산 위에서 안개에 뒤덮힌 속세에서의 무상한 방황을 회고하며 바라보고 있다. 이는 적막한 대자연의 신비를 경외하는 사색과 명상에 침잠해 있는 고독한 순례자들의 모습이다. 그들은 고독과 무한의 관념적 절대성을 신비로운 대자연의 힘을 빌려 비로소 체득하고 있는 것이다.

이에 반해 여인들의 시선은 따듯한 양지로 향해 있다. 화가는 관람자의 시선을 양지로 유도하며 태양과 빛이 있는 그곳의 존재와 의미를 반추하도록 주문하고 있다. 그것은 무엇보다도 비관주의와 허무주의에 젖어 있던 프리드리히에게 1818년 1월 크리스티아네 카롤리나 보메르와의 결혼이 가져다 준 회심에서 비롯되었을 것이다. 우울과 허무의 일상이 「안개 바다 위의 방랑자」를 그리게 했지만 동시에 그것들로부터의 일탈이 「떠오르는 태양 앞의 여인」(1818~1820)도 그리게 했다.

화면의 절반 이상을 강렬한 붉은 색이 차지한 유일한 이 그림에서 떠오르는 태양을 기다리며 양팔 벌리고 서 있는 여인을 통해 우울한 성격의 화가는 그 무렵까지 살아온 인생의 무대Bühne가 바뀌길 기대했을 것이다. 독일 북부 발트해의 뤼겐 섬으로의 신혼여행 중에 그린 「뤼겐의 백악 절벽」(1818)이 그의 작품들 가운데 가장 아름다운 것으로 꼽힐 만큼 그는 인생이 V자로 된 백악 절벽 밖의 바다처럼 푸르고 잔잔하길 염원했을 것이기 때문이다.

당시는 미래의 러시아 황제가 될 니콜라이 1세가 그의 작업실을 직접 찾아 올 만큼 실제로 그의 인생 또한 순항 중이었다. 적어도 「빙해: 난파된 희망」(1824경, 도판133)나 「해변의 암초」(1824경)를 그리기 이전까지는 그랬을 것이다. 하지만 조울증 환자에게 조증躁症의 시간은 오래가지 않듯이 그의 인생의 단계도

마찬가지였다. 이미 뇌졸중의 징후가 나타나기 시작한 그 이듬해부터 죽음은 참을 수 없는 무거움으로 그를 옥죄기 시작했다.

「공동묘지의 입구」(1825)나 「눈 속의 묘지」(1826)에서부터 그에게 드리워진 죽음에 대한 예감도 1835년에 이르면 급기야 돌이킬 수 없는 현실이 되었다. 그의 사지가 뇌졸증으로 마비되기 시작했기 때문이다. 「인생의 단계들」(도판129)에서 수평선 너머로 항해하던 범선은 어느덧 「달빛 속의 난파선」(1835, 도판134)이 되었다. 이제 「구름 긴 달밤의 해안가」(1835~1836)에 남아 있는 돛단배는 세 척뿐인 것이다.

프리드리히의 우울한 신비주의를 에워싸고 있는 무겁고 거룩한 분위기가 경건주의라면 그의 내면에서 주문하고 있는 정적주의는 끊임없이 침묵만을 요구하고 있다. 그가 소리 없이soundless 적막한 작품들만 남길 수밖에 없었던 까닭도 거기에 있다. 아침 안개, 얼어붙은 바다, 차디찬 겨울 풍경, 드높은 산과 산맥, 내려앉은 하늘, 노을 진 바다나 하늘, 그 어디건 적막하다. 아침, 정오, 오후, 저녁, 밤, 그의 그림 시계들이 가리키는 어느 시간에도 정막만이 흐른다. 바람 소리마저 얼어 버린 「빙해」의 침묵은 당연하지만 「눈 속의 떡갈나무」(1829)에서도 소리는커녕 어떠한 미동조차 느낄 수 없다. 「눈 속의 묘지」(1826)는 소리 나는 모든 것의 무덤과도 같다.

또한 정적과 적막은 경건함의 조건이기도 하다. 전율을 느낄 만한 정적은 이미 경건을 자아내기도 하지만 경건은 정적 그 이상의 경지에 있다. 그러므로 수직 존재론, 안개주의, 정적주의 등이 프리드리히의 신비주의의 결정인이라면, 그것의 최종인은 경건주의Pietism라고 말해도 지나치지 않다. 그의 작품들마다 자연의 장엄과 숭고, 시공의 무한과 절대가 신비와 경건을 중층적, 복합적으로 결정하고 있기 때문이다.

그의 친구이자 목사인 고타르트 코제가르텐은 뤼겐 섬의 해변에서 정기적으로 대자연에 대한 신의 섭리를 설교로 증언해 왔지만 화가인 프리드리히는 「해변의 안개」와 「바닷가의 수도사」 처럼 무한한 경건을 화폭 위에 담아내려 했다. 테첸 제단화로 그린 「산속의 십자가」(1807)나 「리젠게비르게 산의 아침」(1810), 또는 「발트 해의 십자가」(1815, 도판135)에서 보듯이 죽음을 경건의 코드로 승화시킨 그 십자가들은 신비주의와 경건주의의 앙상블로서 그의 낭만주의가 지향하는 정신세계를 대변하고 있다.

③ 리히터의 당대성과 풍토성

룽게와 프리드리히의 낭만주의가 독일의 범신론적 신비주의 사상을 이념적 배경으로 삼았다면 아드리안 루트비히 리히터Adrian Ludwig Richter의 후기 낭만주의는 독일의 당대성과 풍토성에 대한 자신의 감상주의적 해석에 기초하고 있다. 독일 관념론의 절정을 상징하는 헤겔Georg Wilhelm Friedrich Hegel의 갑작스런 죽음과 그에 반발하는 사회주의의 대두로 이념이 급변하는 시대 상황 속에서 한 사람의 예술가로서 리히터도 예술과 시대정신의 의미 연관에 대하여 낭만주의의 끝자락을 붙들고 고뇌하고 있었다. 늘 그를 지배해온 비관주의적 잠재의식과 그에 대한 자가 치유를 위해 내재적 대응을 시도했던 낙관주의적 사고와의 충돌과 갈등이 그것이다.

1831년 베를린을 중심으로 콜레라가 독일을 휩쓴 이후 — 헤겔도 이때 희생자가 되었다 — 독일 사회는 사회주의의 반관념론 운동에 주목하기 시작했고, 급기야 1848년 마르크스Karl Marx를 비롯한 사회주의 이데올로그들이 주도하는 이른바 〈사회주의 혁명〉을 경험해야 했다. 하지만 그 혁명이 실패로 끝나 버리자 실망감과 환멸감에 사로잡힌 지식인들은 드레스덴의 철학자 쇼펜하우어의 염세주의에 동조하기 시작했다. 철학은 물론 예술에서도 관

념론의 시대는 저물고, 사회주의의 깊은 상흔과 더불어 염세주의의 물결이 독일로부터 유럽으로 밀려들어 갔다. 예컨대 쇼펜하우어의 음울한 염세주의에 물든 리하르트 바그너Richard Wagner의 음악이 그것이다. 바그너는 가극 「니벨룽겐의 반지」를 쇼펜하우어에게 바칠 정도였던 것이다.

　　18세기 말 질풍노도가 지나간 뒤 이성적 자제심을 상실한 시기에 북부 독일의 드레스덴에서 태어난 아드리안 루드비히 리히터Adrian Ludwig Richter는 룽게나 프리드리히와는 달리 〈결국 자연을 탐구하는 것은 자연 스스로가 아닌가〉를 외치던 괴테 이래의 격정적인 문학 운동이나 자연에 대하여 지극히 신비주의적이었던 셸링의 관념론에서 한발 물러선 채 목전의 대자연과 지난至難한 삶의 현실 속에서 보다 촉감적인 낭만주의를 찾아내려 했다. 당시의 현실은 이미 신의 죽음을 선언해야 할 만큼 우울한 시대에 접어들었다. 무엇보다도 신의 존재를 끝까지 보호해 온 이성의 권위가 사라지면서 감성의 격랑이 시대정신을 표류하게 하고 있었기 때문이다.

　　리히터의 낭만주의 역시 우울증과 조증 사이를 표류하기는 마찬가지였다. 그는 한편으로 「사비니 산의 폭풍」에서처럼 독일의 웅대한 자연 속에서 격동과 장엄을 찾으려 하면서도, 다른 한편으로는 「봄 풍경의 결혼 행렬」(1847, 도판136)에서처럼 평범한 일상 속에서 삶의 사소한 정감과 생동감을 있는 그대로 즐기려 했다. 그는 변화무상한 현상으로서의 대자연과 삶의 현실이 갖는 시간, 공간적 〈입장구속성Ortsgebundenheit〉을 비교적 충실하게 드러내려 했기 때문이다. 예컨대 그의 고향 드레스덴에서 멀리 떨어지지 않은 접경지 「리젠게비르게 산의 호수」(1839, 도판137)에서 그는 자신이 추구하는 낭만주의의 내적, 외적 의미를 복합적으로 표출하기 위해 그의 당대성과 풍토성에서 단서를 찾아내고 있다.

신비한 비경의 이른바 거인 산맥 속에 위치한 영산 리젠게비르게Riesengebirge는 폴란드와 국경을 맞대고 있는 북부 지역의 웅대한 자연미 때문에 일찍이 괴테를 비롯하여 대자연의 영감과 기운을 갈망하는 많은 이들에게 미의 순례지가 되어 왔다. 프리드리히도 나폴레옹의 압정하에 신음하던 1810년 7월 이 산을 등산하며 스케치한 뒤 산 꼭대기에 구원과 희망의 십자가를 세우고 「리젠게비르게 산의 아침」(1810~1811)이라고 명명한 바 있다.

이에 비해 리히터는 「리젠게비르게 산의 호수」에서 거인의 심장과도 같은 호숫가에 밀려오는 폭풍우에 쫓기는 고달픈 집시 Zigeuner를 등장시켜 대자연과 인간의 존재에 대하여, 그리고 인생의 의미와 조건에 대하여 대비적으로 반추하고 있다. 거기에다 그는 시간과 공간의 무한한 변화를 동원하며 낭만적인 스토리텔링의 극적 효과까지 기대하고 있는 것이다. 만년의 프리드리히도 신혼여행지였지만 뇌졸중으로 팔다리가 마비되던 해에 황혼이 내려앉은 거인산 「리젠게비르게」(1835)를 다시 그려 인생무상을 회고한 바 있다.

프리드리히가 죽기 직전에 선보인 리히터의 이 작품은 마치 프리드리히의 죽음을 예고하는 것과도 같다. 십자가를 정상에 우뚝 세워 예수의 대속代贖으로 이룬 온누리의 평온을 상징하던 프리드리히의 「리젠게비르게 산의 아침」(1810)의 산은 리히터에게 다르게 비쳤다. 리히터에게 평온과 경건은 좀처럼 느껴지지 않았기 때문이다. 오히려 험준한 산세에 둘러싸인 호수와 폭풍 전야의 어두운 그 전경에 못지않은 집시의 인생 행로만이 지치고 고달파 보일 뿐이다. 무거운 등짐을 지고 있는 늙은 집시에게 밝고 평온한 저녁 노을과 그 대지의 품은 너무나 아득하다. 그에게는 시각적 원근보다 심리적 원근이 보다 더 실감날 것이기 때문에 더욱 그렇다.

하지만 그래도 집시는 자유롭다. 무엇보다도 세속이 그를 구속하지 않기 때문이다. 그의 욕망은 권력과 권위, 부와 명예, 관습과 규율, 원리와 원칙 그리고 합리와 보편, 그 어떤 것에 대해서도 붙잡혀 있지 않다. 집시는 자유분방하게 마음이 가는 대로 자신의 욕망을 가로지를 뿐이다. 그래서 그가 짊어지고 있는 궁핍과 빈곤 또한 자발적일 수 있다. 권위적인 정주민들이 붙박이 삶을 위해 구속을 감내하듯 그것은 정주적 질서에 대한 반발과 방랑을 위한 자유의 대가로 그가 기꺼이 지불한 것일 수 있기 때문이다.

한편 그것은 그가 살고 있는 독일 낭만주의의 실상이기도 하다. 험준한 산세, 더구나 폭풍이 몰려오는 산속의 호수에 걸맞지 않게 알피니스트도 아닌 집시를 불현듯 출현시키는 의도된 부조리를 통해 리히터는 19세기의 사회적 관습에 구애받지 않으려는 후기 낭만주의자들의 자유분방함을 말하고 싶었을 것이다. 그의 이러한 감상적 공상은 아마도 지남력指南力을 상실한 시대와 정신에서 비롯된 것일 수도 있다.

태풍이 지나간 뒤 찾아온 고요가 더 깊은 평온을 선사하듯 그는 「봄 풍경의 결혼 행렬」, 「봄날의 즐거움」, 「여름날의 즐거움」 등으로 질풍노도의 트라우마에 대해 자가 치유를 시도하기도 했다. 1806년부터 시작된 나폴레옹과의 전쟁에서 패한 뒤 좌절감에 젖어 있던 독일 국민들에게 철학자 요한 고틀리프 피히테Johann Gottlieb Fichte가 열 차례에 걸쳐 『독일 국민에게 고함Reden an die deutsche Nation』(1808)을 외치며 게르만 민족의 혼을 일깨우려 했듯이 그는 1814년 드레스덴이 해방되기까지 험준한 산세들과 거기에 몰아닥친 폭풍우처럼 시대 상황을 극복해 내는 당시의 고향 드레스덴 사람들에게, 나아가 독일 국민에게 봄날과 결혼 풍경과 같은 일상의 즐거움들로 위로하고 싶어 했는지도 모른다.

철학자 피히테가 독일 국민에게 게르만의 혼을 불러일으키

려 했듯이, 만년에 이른 화가 리히터도 프랑스의 황제 나폴레옹에게 기만당한 게르만 민족의 자긍심과 자존심을 결코 잊지 않게 하기 위해『어느 독일 화가의 회고록*Lebenserinnerungen eines deutschen Malers*』(1885)이라는 책을 남기기까지 했다. 예컨대 〈당시의 전쟁과 군사 행동을 예측하기는 어렵지 않았다. 세기가 시작된 이래 그 두려운 존재는 유럽을 온통 뒤흔들어 놓았으며 독일은 그의 전제적 철권 통치 아래 신음해야 했다. …… 성 요한의 계시록이 그 가공할 전쟁에 대하여 이야기하고 있으며, 심지어 우리에게 이 모든 고통을 가져온 프랑스 황제를 분명히 거명하고 있다고 가난한 구두 수선공은 말했다. 그의 이름은 헤브라이어로 아바돈, 그리스어로는 아폴리온이며, 프랑스에서는 나폴레옹이라고 부른다〉는 그의 당부가 그것이다. 아마도 당시의 독일 국민이 그를 국민적 화가로 칭송하고자 했던 까닭 또한 거기에 있었을 것이다.

3) 영국의 낭만주의: 이성의 상실과 재현 미술

철학자들에 의해 신의 절대적 권위가 가장 먼저 상실된 곳이 영국이었다. 그 해방감으로 영국인들은 가장 먼저 낭만주의를 즐겼다. 18세기 들어서면서 영국의 철학자들은 생득적 선천 이성보다 감각적 경험만이 인식의 확실성을 담보할 수 있다는 믿음으로 이성주의자들이 주장해 온 신의 존재에 대한 초월적 선천성에 동의하지 않았다. 섀프츠베리의 주치의이기도 했던 영국 경험론자 존 로크John Locke에 의하면 〈처음에 감관 속에 없었던 것은 지성 속에도 존재했을 리 없다. 정신이 아무것도 모르고 아직 의식하지도 못하는 그러한 명제가 정신 속에 있다고 말할 수는 없기 때문〉이라는 것이다.

　　로크를 비롯한 버클리, 흄과 같은 경험론자들은 무엇보다

도 인간의 이성이 해결할 수 없는 문제는 존재하지 않는다는 데카르트의 주장에 대하여 과연 인간의 이성이 우주의 참다운 본질을 발견할 수 있는 능력을 갖추고 있는지에 의문을 제기했다. 그들은 인간의 이성 능력으로 확실한 지식을 얻을 수 있다고 낙관적인 기대를 걸고 있는 대륙 이성론자들을 공격하고 나섰다.

로크는 우리 자신의 능력을 시험해 보고 우리의 오성이 다룰 수 있는 적합한 대상이 무엇인지를 먼저 파악해야 한다고 생각했다. 그는 인간의 감각sensation과 반성reflection이라는 경험의 과정 이전에 애초부터 신이나 이데아가 생득적 원리로서 오성 속에 존재한다는 견해에 반대하기 때문이다. 더구나 우리의 모든 지식은 실제로 느끼는 시각과 그 밖의 감각적 경험에 의존한다는 조지 버클리의 『신시각론Essay towards a New Theory of Vision』(1709)에서는 더욱 그렇다. 특히 데이비드 흄의 주장에 따르면 정신의 내용은 감관sense organs이나 경험에 의해 우리에게 주어진 물질들로 환원될 수 있으며, 그러한 물질을 흄은 지각perception ― 지각은 인상impression 과 관념ideas의 두 가지 형태를 가진다 ― 이라고 불렀다.

특히 사실적이고 경험적인 재현을 전제로 하는 미술가들의 대상에 대한 지각은 누구보다도 철학자 흄의 경험론에 충실해 온 게 사실이다. 원본이나 실체에 대한 지각의 무간격주의adhesionism 를 강조하는 재현 미술에 있어서 지각의 단초가 되는 것은 관념이 아니라 감각적 인상이기 때문이다. 무엇보다도 인상은 지각을 가능하게 하는 이성적 관념보다 생생함vividness에서 앞서기 때문에 더 경험적이고 감각적이다.

하지만 미술가들에게 인상의 생생함은 무간격적 재현을 위해 무엇보다도 중요한 감각적 경험의 재료이다. 이념적이고 주지적인 고전주의에 비해 감각주의와 주정주의를 강조하는 낭만주의의 경우는 더욱 그러하다. 왜냐하면 낭만주의 미술은 인상이 제

공하는 생생한 감각적 원재료proto-sense data를 저마다의 주정적 표상 의지에 따라 디오니소스적으로, 신비주의적으로 또는 자연주의적으로 다양하게 조형하기 때문이다.

그러므로 관념적이고 사변적인 독일의 낭만주의 미술과 비교하면 기본적으로 대자연의 웅대함과 숭고함에서 이상적인 아름다움을 찾으려 한 영국의 낭만주의 미술은 관념보다 경험을, 즉 〈감각의 생생함〉을 우선적인 지각 조건으로 간주한 영국 경험론의 조형화였다고 말할 수 있다. 다시 말해 18세기 영국의 철학자들은 이성과 관념에 의한 인식보다 오로지 감각적 경험에 의해서만 인식의 확실성을 언설로써 논증했다. 그들은 〈무한의 포기〉를 철학적 양심이라고 생각했기 때문이다. 하지만 낭만주의 화가들에게 포기의 임계점은 존재하지 않았다. 그들은 자신의 감관을 동원하여 포착한 생생한 데이터들을 자신의 세계관에 따른 예술 의지와 창의적인 상상력을 동원하여 자유롭고 무한하게 표상하려 했다.

그러므로 낭만주의 화가들의 작품은 자연에 대한 그럴싸한 모방이거나 단순한 모사가 아니다. 그들이 인상을 생생하게, 무간격적으로 재현했다 할지라도 거기에는 주관적인 예술 의지와 무한한 상상력이 작용하기 때문이다. 비교적 사변적이면서도 신비주의적인 낭만주의자 프리드리히조차 〈화가가 죽은 자연을 모방할 때, 좀 더 정확히 말해 화가가 자연을 모방했지만 생명이 없어 보일 때, 그 화가는 훈련받은 원숭이에 불과하고, 장신구나 만드는 수준에서 벗어나지 못한다. 이런 원숭이는 백작의 침실용 장식화나 그리게 될 것이다. …… 화가는 눈앞에 보이는 것뿐만 아니라 자기 자신 속에 보이는 것도 그려야 한다. 만약 자기 안에서 아무것도 볼 수 없다면, 자기 눈앞의 것도 그리지 않는 것이 더

낮다〉[189]고 주장한 까닭도 마찬가지다. 생생한 인상뿐만이 아니라 〈자신 속에 보이는 것〉을 그릴 수 있거나 〈자신 속을 볼 수 있는 눈을 가지는 것〉이 오히려 낭만주의 화가들의 본분이라는 것이다.

그러면 미술가들이 〈자신의 속을 볼 수 있는〉, 더구나 〈자신의 속을 그릴 수 있는〉 눈을 가진다는 것은 무슨 의미일까? 그것은 무엇보다도 경험의 경계 너머로 자유롭고 무한하게 상상할 수 있는 미술가의 능력을 가리킨다. 특히 17~18세기의 낭만주의 미술가들에게 자유분방한 상상력은 그들 작품의 미학적 특징을 결정하는 지배적 원인causa dominativus이나 다름없었기 때문이다.

예컨대 낭만주의 화가들의 회화소繪畵素가 되었던 디오니소스적 격정과 광기 어린 영감, 대자연에 대한 외경심과 우주에 대한 신비감, 인간의 삶에 대한 고독과 고뇌, 죽음에 대한 비애와 비감悲感, 시간과 영원의 불가사의에 대한 숭고와 경외감, 존재와 초월의 비의秘義에 대한 신념과 신앙 등이 그것이다. 욕망을 마음껏 배설하려는 그들은 아마도 하나같이 자신의 예술 의지를 이처럼 외쳐 댈 것이다. 〈나는 상상한다 그러므로 존재한다Imagino ergo sum〉고. 그것은 그들의 존재 이유가 이성적인 자기 통제와 분별에 있다기보다 마음껏 〈상상할 수 있는 자유〉의 무한한 향유에 있기 때문이다. 그들의 낭만적인 동력인causa efficiens이 상상력인 까닭도 마찬가지다.

① 블레이크의 상상과 신비

윌리엄 블레이크William Blake는 누구보다도 기상천외한 상상력의 소유자였다. 그를 가리켜 몽환적인 공상가나 신비주의를 넘어선 환상가라고 부르는 까닭, 심지어 몽유병자나 미치광이(광인)라

189 제라르 르그랑, 『낭만주의』, 박혜정 옮김(서울: 생각의 나무, 2006), 195면.

고까지 비난하는 이유도 거기에 있다. 블레이크의 시선은 늘 자기 안으로 향해 있다. 자기 마음속에서 상상하는 세계를 보기 위해서, 그리고 그것을 마음대로 그리기 위해서다. 그는 주어진 감각적 인상의 생생함을 재현하기보다 무한한 상상의 세계를 만들어내는 것이 훨씬 더 중요하고 값어치 있는 예술 행위라고 생각했다. 그가 「순진무구의 노래Songs of Innocence」(1789)에서 다음과 같이 순수의 전조를 노래하는 것도 그 때문이다.

> 한 알의 모래 속에서 세계를 보며
> 한 송이 들꽃에서 천국을 본다.
> 그대 손바닥 위에다 무한을 쥐고
> 한순간 속에서 영원을 보라.[190]

블레이크가 생각하기에 우주 만물은 인간의 무한한 상상력 안에 존재한다. 상상 속의 세상은 본래 크기도 없고 경계도 없다. 인간은 자신의 상상력, 즉 창조성으로 자신의 내면에서 신비로운 세상을 만들며 나름대로 지각한다. 〈한 알의 모래 속에서 세계를 보고, 한 송이 들꽃에서 천국을 보듯〉 만물이 무한한 것도 그 외연을 알 수 없는 상상력 때문이고, 시간과 공간으로 표상을 제한할 수 없는 지각의 창조성 때문이다. 그러므로 만물萬物이란 〈무한Infinity의 표상〉이기도 하다. 기존의 리미트들limits(시공과 질량을 망라한 모든 질서의 측정 단위들)로는 가늠할 수 없기 때문에 만물인 것이다. 또한 천국과 영원처럼 상상력만이 리미트가 없고 limitless, 경계가 없는boundless 세상 만물을 창조해 낼 수 있기 때문이기도 하다. 그가 세계를 〈하나로 연결된 상상력의 비전〉으로 간주

190　자연과 인간 세계에서의 순수하고 신비로운 체험을 노래한 시 「순진무구의 노래」의 한 구절이다.
To see a World in a grain of sand, And a Heaven in a wild flower / Hold Infinity in the palm of your hand, And Eternity in an hour.

하는 까닭도 마찬가지다.

그는 선악의 기준이나 원리, 종교적 교의나 불변의 윤리에 얽매이지 않았다. 이성의 산물로서 규범이나 원칙, 리미트나 코드, 이데올로기나 도그마는 누구에게나 상상의 억압 기제로서 작용하기 때문이다. 그러므로 그에게는 전통적 이념이나 철학마저도 무의미한 것이었다. 〈신비mysteria〉라는 비의적 욕망으로 무장한 그의 독자적 권력 — 신비는 다중과의 일상적 소통 불능을 통해 권력화한다 — 인 상상력과 지각의 창조성으로 시와 삽화를 통해 그만의 환상적인 세계를 여행하려 했던 이유도 마찬가지다.

그는 〈자연 대상은 과거에도 현재에도 항상 내 안의 상상을 약화시키고 무감각하게 했으며, 그 흔적을 지워 버렸다〉[191]고 했다. 그에게 일정한limited 자연은 상상의 종착지이기 때문이다. 그에 반해 상상에 의한 환상적인 신비 체험만이 신화가 된다. 창조적인 예술 체험만이 그로 하여금 인간을 동여매 온 질곡의 끈들을 풀어헤치게 하는 것이다. 그것은 이른바 〈거짓된 몸이자 외피〉이기도 한 온갖 이념과 철학에 갇힌 보편 이성의 〈자아 상태selfhood〉에서 욕망하는 자기 자신과 인간을 해방하는 것이다.

이를 위해 블레이크는 원초적 체험을 상징하는 삽화로 결코 개념의 감옥을 벗어날 수 없는 언어의 자폐성과 한계를 극복하려 했다. 신비로운 체험을 순수한 서정과 정열로 표현한 시집 『순진무구의 노래』(1789)에서 처음으로 그는 창조적인 그림들을 지렛대로 삼아 언어로는 결코 넘을 수 없는 상상의 장벽을 마음대로 뛰어넘으려 했다. 괴물 미노타우로스(언어)가 갇혀 있는 미궁을 날아오른 다이달로스(삽화)처럼, 그의 생각들은 삽화로 날갯짓하며 거침없이, 그리고 자유롭게 비상을 감행했던 것이다.

하지만 어릴 때부터 지녀 온 순수한 환상과 사랑의 정열은

191 허버트 리드, 『예술의 의미』, 임산 옮김(서울: 에코, 2006), 182면.

그리 오래 가지 않았다. 그의 시와 삽화들은 언어의 미궁을 비판하고 개념의 권위를 부정하면서도, 인간의 사회와 세계를 힐난하며 자신의 종교적 비전을 예언으로 상징화하려고 했다. 그는 산문집 『천국과 지옥의 결혼The Marriage of Heaven and Hell』(1790)에서의 사회 비판을 시작했고 시집 『경험의 노래Songs of Experience』(1794)에서는 회의적이고 부정적인 세계관을 노골적으로 드러냈다.

다시 말해 산문집에서 그는 인간 타락의 근원이 대립을 강요해 온 이원론적 가치 체계에 있다고 보았다. 그는 이분법적 사고를 비판하며 이성과 활력 간의 대립 대신 그것들의 조화를 강조했다. 그런가 하면 시집에서는 순한 양의 순진무구함에 비유하던 「순진무구의 노래」와는 달리 분열과 투쟁으로 일관해 온 맹수(호랑이)들의 사냥터와 같은 인간의 현실 세계에 대한 회의를 부정적으로 비판한 것이다.

더구나 이어서 출판한 책들에서는 초논리적 비판과 창조적 대안을 극대화하기 위해 환상적이고 신비한 삽화들이 본격적으로 등장한다. 이때부터 비판과 창조에 가세한 그의 조형 욕망은 책 속의 말 밭 사이를 가로지르며 상상력을 마음껏 발휘하기 시작했다. 예컨대 인간과 사회 현실에 대한 비판적 예언서인 『알비온 딸들의 환상The Vision of the Daughters of Albion』(1793)을 비롯하여 『유럽: 예언Europe: A Prophecy』(1794, 도판138), 그가 만든 우주의 창조자를 그린 『유리즌의 첫 번째 책The First Book of Urizen』(1794), 그리고 미국의 독립 전쟁이 보여 준 자유와 저항을 노래한 『아메리카: 예언America: A Prophecy』(1793, 도판139) 등에서 그는 기존의 어떤 형식에도 얽매이지 않는 화풍[192]으로 자신만의 상상력과 창조성의

192 허버트 리드는 블레이크의 낭만주의적 형식을 고딕형으로 규정한다. 특히 그가 보여 준 『유럽』, 『아메리카』, 『단테의 신곡』 등 구상이 장엄하고 대담하며, 열정적인 창안의 에너지를 지녔고 무색의 힘을 표현한다는 점에서 가장 고딕적인 낭만주의자라는 것이다. 실제로 블레이크 자신도 〈그리스 예술은 수학적 형식이요, 고딕 예술은 살아 있는 형식이다. 수학적 형식은 이성적인 기억 속에서 영원하며, 살아 있는 형식은 그 자체로 영원히 존재한다〉고 하여 상상력 넘치는 창조성으로 살아 있는 예술을 지향하는 자기의 형

이중 상연을 최대한으로 보여 주려 했다.

특히 시집 『유럽: 예언』의 속표지화인 「태고의 날들」(1794, 도판140)은 어떠한 측정 단위limit도 생겨나기 이전인 태고적의 매우 극적인 순간을 상징하는 듯하다. 그것은 마치 태양신과 같은 존재가 카오스를 제치며 자신만의 황금 콤파스로 최초의 질서 limit를 부여하려는 찰나를 연상케 한다. 그것은 아마도 그의 종교적 우주론이기도 한 그의 또 다른 예언서 『유리즌의 첫 번째 책』에서 우주를 창조한 천상의 존재인 유리즌Urizen을 형상화한 것일 수 있다. 이렇듯 그는 신들린 듯한 영감으로 세기말 유럽의 혼돈과 데카당스 속에서 창조적 영감을 지닌 초인의 출현을 고대하기 위하여 그토록 인상 깊은 강렬한 메시지로서 예언서를 시작하고 있었던 것이다.

그의 상징적 비판과 영적 체험에 의한 예언은 그 책에서 보여 준 10여 장의 삽화만으로 그치지 않았다. 그것은 20여 장의 신비스런 삽화나 판화와 더불어 서사적 신화의 형식으로 예언하는 『아메리카: 예언』을 비롯하여 『로스의 책The Book of Los』(1795), 『아하니아의 책The Book of Ahania』(1795), 『밀턴Milton』(1804), 『예루살렘 Jerusalem』(1804)을 거쳐 만년에 쓴 『욥기』(1823~1826)와 단테의 『신곡』(1825~1827)의 삽화까지 이른다. 또한 그의 이러한 예언서들과 더불어 실제로 성서에 등장하는 천사, 예언자들은 물론이고 하나님의 환상까지도 직접 보았다는 신비 체험을 주장한다. 기존의 기독교회상과는 전혀 다른 영적 세계를 펼쳐 보이고 있는 수많은 그의 작품은 그의 상상력이 창조한 그만의 신화적 세계상이나 다름없다.

예컨대 바람의 신 엘로힘(하나님)에 의한 기독교의 창세 신화와는 달리, 그는 아담에 의한 원죄를 부정직한 현실 사회의 근

식도 고딕적임을 시사한 바 있다. 허버트 리드, 앞의 책, 180면.

원으로서 단죄하고 있다. 즉 아담에 대한 선입견이나 우상idola의 파괴를 요구하는 「엘로힘이 아담을 창조하였다」(1799, 도판141)를 보면 천사처럼 날개 달린 늙은 노인 엘로힘 밑에서 젊은 이(아담)는 겁에 질린 채 깔려 있다. 그뿐만 아니라 그의 표정도 「라오콘 군상」(도판91)에서의 라오콘처럼 하체가 피톤Python(신화에 등장하는 거대한 뱀으로서 그의 작품에 자주 등장한다)에 휘감긴 채 고통스럽고 겁에 질린 모습 그 자체다. 엘로힘의 창조라기보다 징벌의 현장과도 같다. 그 형상은 신비스러울 뿐 알 수 없는 상상의 시공에서 마치 〈인간의 탄생이란 원천적으로 신에 의해 저주받은 존재〉임을 시사하고 있는 듯하다.

그 밖에도 그의 인간의 근원적 타락과 진정한 구원에 대한 메시지는 인간의 의식 활동에 대한 회의나 비판과 더불어 만년의 작품에 이르기까지 줄곧 이어진다. 그는 인간의 타고난 지각 능력인 이성과 감성이 범해 온 오류와 착각의 결과들이 미친 부정적 영향을 자기 방식으로 고발하며 새로운 공동체에 대한 기대를 예언적으로 주창했다. 이처럼 그의 작품 세계를 지배하고 있는 기본적인 정신은 영국 경험론의 선구자 프랜시스 베이컨Francis Bacon의 우상 파괴론과 같이 인간의 정신세계를 오도해 온 과거의 우상들에 대한 부정적 비판과 파괴, 그리고 새로운 대안의 창조적 모색 — 그것을 위해 베이컨이 철저히 경험적 법칙에 의존했다면, 블레이크는 기상천외한 상상에 의존했다 — 이었다.

인간의 사유를 구속하고 타락시켜 온 이성의 산물로서의 언어와 개념, 그것들이 만든 일체의 우상파괴를 감행하는 그는 「성직을 매매하는 교황」(1824~1827, 도판142)에서처럼 이성의 부식과 마비로 인해 일어나는 극단적인 상황을 비판한다. 그뿐만 아니라 그는 「감각이 뒤흔들렸을 때」(1796)처럼 인간의 초과된 욕망이 감성의 교란을 초래했을 때의 예술적 혼란에 대한 비판도

간과하지 않는다. 나아가 그는 인간이 만든 초인간적인 초월의 세계에 대한 비판을 통해 그것을 신앙해 온 인간의 현실 세계에서의 부정과 타락에 대해서도 질타한다. 신화 대 신화의 대결로 시도한 내재적 비판은 물론 신화를 동원하여 종교에 대해 주저하지 않고 가했던 비판들이 그것이다.

예컨대 인간의 원죄에 대한 용서와 구원을 주제로 한 여섯 점의 연작 삽화를 다음과 같은 밀턴John Milton의 시 「그리스도의 탄신일 아침에On the Morning of Christ's Nativity」(1630)를 위하여 제작한 경우가 그러하다.

> 신탁의 소리가 멈추었다.
> 어떤 음성이나 섬뜩한 웅성거림도
> 그 기만적인 말들로 아치형 지붕을 통과할 수 없다.
> 아폴론은 그의 성지에서 더 이상 신성시될 수 없다.
> 델포이의 낭떠러지를 떠나는 그의 공허한 비명과 함께
> 어떤 밤의 황홀이나 죽음의 주문도
> 창백한 눈의 사제에게 예언적 주술을 불어넣을 수 없다.

블레이크의 상상력은 기독교의 구원의 섭리와 더불어 징벌의 사자使者 피톤을 신탁의 신비를 노래하는 신화 속으로 침입시킨다. 구원의 섭리로서 그리스도의 탄생을 통해 제우스를 대신하여 그의 아들 아폴론Apollon이 외쳐 온 영생의 신탁, 즉 윤회의 예언을 침묵시키기 위해서다. 다시 말해 그는 이 시의 의미를 보다 더 극적으로 전달하기 위해 그린 연작의 삽화(도판 143, 144)에서 그리스도와 이교신인 아폴론과의 대결을 시도함으로써 인간이 범한 타락과 죄에 대한 용서, 그리고 구원이라는 신의 섭리를 그리스도의 탄생이라는 의미로 부각시키려했던 것이다.

도판에서 보듯이 델포이 신전의 중앙에서 인간의 영혼 윤회를 주관한다고 믿는 이른바 〈죽음의 신〉 아폴론 — 상상력을 가로막는 이성의 간계를 강렬하게 비판해 온 블레이크는 본래 이성적 조화와 아름다움을 상징하는 아폴론을 자의적으로 영혼의 윤회와 영생을 주관하는 죽음의 신으로 간주한다 — 이 등장하자 모두가 겁에 질려 그에게 애걸하며 복종하고 있다. 그는 자신의 임신 기간 동안 어머니 레토를 괴롭히기 위해 질투의 여신 헤라가 보낸 피톤을 양손으로 움켜잡고 보복하고 있다. 하지만 블레이크는 그리스도의 탄생과 더불어 보다 더 거대한 뱀 피톤으로 하여금 이교도들을 단죄케 함으로써 밀턴의 시 구절대로 창백한 눈의 사제에게 더 이상 예언적 주술을 할 수 없게 만들었다.

이렇듯 블레이크의 작품들을 신화이건 성서의 내용이건 그 무엇이라도 상상의 바다로 끌어들인다. 그의 상상력은 역사이건 현실이건 어떤 것에 대해서도 예언한다. 예컨대 「거대한 붉은 용과 태양을 옷으로 입은 여」(1806~1809), 교황청을 거부하고 독립한 반항적인 국가 알비온을 상상으로 그린 연작 「예루살렘: 거인 알비온의 발산체」(1804~1820), 「리처드 3세와 유령들」(1806), 「대천사 라파엘과 아담과 이브」(1808), 「욥의 시험: 욥에게 역병을 들이붓는 사탄」(1826경, 도판145), 그리고 단테의 『신곡』 삽화들을 비롯한 모든 작품들이 그러하다.

이처럼 그에게 상상은 예술의 블랙홀이었다. 그러므로 그에게는 어떠한 예술의 형식도 필요 없고 무의미하다. 상상의 형식만이 예술 형식인 것이다. 그 때문에 허버트 리드Herbert Read도 〈블레이크는 소통이 전혀 불가능할 정도로 신비적인 시각에 과도하게 심취했다. 그 시각은 일반적 전통으로부터, 즉 사람들의 공통된 이해와 동떨어져 있으므로 나는 《신비적》이라는 용어를 쓸 수

밖에 없다〉[193]고 평한다.

② 윌리엄 터너의 염세주의와 비밀주의

천재들의 타고난 지각 연령은 예술의 장르에 따라 다르다. 통계적으로 보면 음악에서의 천재성은 이미 3세에서 5세 사이에 나타난다. 이에 비해 미술에서는 10세에서 15세 사이에 나타나기 시작한다. 이러한 사실은 미켈란젤로를 비롯한 많은 미술가에게서 이미 드러난 바 있지만 윌리엄 터너William Turner도 예외가 아니었다.

가난한 이발사의 아들로 태어난 터너는 학교 교육을 받지 못했기 때문에 평생을 문맹으로 살았다. 하지만 그것이 그에게는 부족한 지적 이성을 대신하여 매우 감각적이고 예민한 감수성을 돋보이게 하는 계기가 되기도 했다. 문자 해독이 불가능한 그가 할 수 있는 이해와 소통의 방법은 자연히 일찍부터 깨우친 형상 언어를 통한 독창적인 감각의 표현이었다. 터너가 아홉 살 때 이미 소묘에 남다른 능력을 발휘할 수 있었던 것도 그 때문이었을 것이다. 이때부터 그의 타고난 천재성은 조형에 대한 뛰어난 지각 능력과 지적 이성에 사로잡히지 않았던 상상력을 유감없이 나타내기 시작했던 것이다.

그러면서도 문맹과 그로 인해 감출 수 없는 지적 열등감은 줄곧 염세주의로 이어졌고, 내면의 비밀주의와도 끊임없이 내통했다. 하지만 염세주의와 비밀주의는 그의 예술 세계에서만은 부정적으로 작용하지 않았다. 오히려 반대였다. 그것들은 결벽, 고집, 다혈질 그리고 비사교적인 일상의 성벽을 독창적인 예술로서 극복하는 단서로 작용했다. 그러므로 일상에서의 염세와 은둔은 예술가로서 그의 정신세계에서 독자적인 특징을 형성하는 아이러니를 보여 왔다고 해도 지나친 말이 아니다. 그는 인간 대신 자연

193 허버트 리드, 『예술의 의미』, 임산 옮김(서울: 에코, 2006), 183면.

에 탐닉하고 몰두함으로써 자연에 대한 그만의 탐구와 이해, 해석과 표현의 방법을 갖게 되었다.

그의 관심사는 변화무상한 자연이었다. 초자연의 무한 세계에서 신비를 마음껏 즐겼던 블레이크의 낭만주의와는 달리, 터너는 유한의 세계, 즉 자연에서 자신의 낭만주의를 꽃피우려 했다. 그에게 자연은 상상의 모태였고, 무대였다. 최초의 철학자 탈레스가 증발이나 강우 등으로 인해 같은 모습으로 한순간도 머무르려 하지 않는 바다에서 자연의 생성 변화의 신비를 풀 수 있는 실마리를 찾아냈던 것처럼 터너에게도 바다는 바람, 구름, 증기, 비, 눈보라 등을 통한 자연의 무한한 에너지와 장엄함을 확인할 수 있는 더없이 좋은 현장이었다. 그 가운데서도 천의 얼굴을 한 만화경의 바다는 그가 탐험해야 할 극지였고, 비밀번호를 알아야 열 수 있는 자연의 출입문과도 같았다. 한마디로 말해 그에게 바다는 존재론의 교재였고, 인식론의 교사였다.

특히 모든 것을 그 안에 삼켜 버리는 바다 안개, 잠시도 멈추지 않고 소용돌이치는 물거품, 살아서 덤벼드는 공룡과도 같은 거대한 파도, 바다를 견딜 수 없이 질타하는 성난 폭풍우, 태풍이 몰고 오는 먹구름과 거센 바람 등은 바다에 대하여 자석과도 같은 그의 호기심과 촉감을 자극하고 끌어당기기에 충분한 것들이었다. 그의 열정과 격정은 주로 이러한 바다와 교감했고, 그의 상상력도 바다의 그러한 변화들 속으로 더욱 빨려 들어갔다. 영국의 미학자이자 평론가인 존 러스킨John Ruskin이 터너의 뛰어난 자연 관찰력과 그에 따른 독창적인 상상력을 높이 평가하며 당시 혹평받던 그의 풍경화를 변호하고 나섰던 까닭도 거기에 있다.

그는 1843년부터 1860년까지 전 5권으로 출판한 『근대화가론The Modern Painters』 —— 여기서 그는 터너를 비롯하여 풍경화를 중심으로 한 당대 화가들의 우수성을 토대로 자연의 모사보다 화

가의 주관적 감정 전달이라는 회화의 원리를 전개했다 — 의 제 2권(1846) 2부 3장에서 다음과 같이 주장한다. 〈상상력은 겉껍질이나 재, 또는 외형상의 이미지 앞에서 머뭇거리지 않는다. 오히려 그런 것들을 모두 제치고 헤쳐나가 불같은 마음의 한가운데로 돌진한다. 상상력은 그것의 주제와 유사한 어떠한 상황이나 겉으로 보이는 실천이나 국면에 전혀 구애받지 않는다.

상상력은 장애물을 모두 제거하고 뿌리를 잘라 내어 생명의 수액을 마신다. …… 상상력의 기능과 재능은 뿌리에 도달하는 것이며, 상상력의 본성과 신성함은 가슴 곁에 사물들을 붙잡아 둠으로써 유지된다. 고동치는 가슴에서 손을 떼면 상상력은 더 이상 예언하지 못한다. 상상력은 눈으로만 보지 않고, 목소리로만 판단하지 않는다. 상상력이 확인하고 판단하거나, 또는 서술하는 모든 것은 상상력의 내부로부터 확인된 것이다.〉

이처럼 자연에 대한 상상력은 단순한 모사에 대한 진저리이다. 대자연에 대해 무엇이든 말하고 싶은 충동, 어떤 제한이나 장애도 없이 소통하고 싶은 열망, 똑같이 속이려는 눈보다 고동치는 가슴으로 새롭게 발견하고 싶은 욕망이 터너로 하여금 대자연의 위력과 장엄을 불같은 마음으로 상상하게 하는 것이다. 초인간적인 대자연에 대한 그와 같은 상상만으로 그가 직접 부딪쳐 보고 싶은 유혹의 대상은 흔치 않았을 것이다.

그러면서도 다른 한편으로 그는 인간이라는 존재에 대하여 형이상학적으로 규정하기보다 (인간의 무기력함과 유한함을) 자연과 대비시키며 경험적으로 통찰함으로써 존재론적 의문에서도 얼마간 벗어나기를 바랐을 것이다. 인위人爲는 자연에 대해 반정립하기 때문이다. 더구나 천재지변 같은 자연 변화 앞에 인력은 무기력할 뿐이므로 대립적일 수조차 없다. 인위는 자연의 질서에서 사소한 일탈에 지나지 않을 뿐이다. 어떠한 인위도 예외 없

이 불안정한 까닭이 거기에 있다. 그가 유독 배의 난파를 거듭 그리려 했던 이유도 다르지 않다. 심지어 천태만상의 구름까지 동원하며 시공의 무한에 비해 인위의 보잘 것 없음을 깨닫게 하려 했던 것도 그 때문이다. 유한한 인간에게 구름은 〈무한의 기호〉였다.

그의 상상력은 구름에서 생산된다. 그는 구름으로 (모든 변화를) 상상한다. 그는 모든 작품을 구름으로 그린다. 모든 풍경도 구름으로 이루어진다. 그는 상상력을 구름과 같은 것이라고 믿었다. 러스킨의 말대로 그는 구름 때문에 어떤 외형상의 이미지 앞에서도 머뭇거리지 않는다. 그에게 구름은 실체가 아니라 현상이기 때문이다. 그의 풍경화들은 구름으로 인해 〈상상의 현상학〉이된다. 그의 상상은 언제나 무엇에 관한 상상이다. 그에게 상상의 본질은 거침없이 자연을 지향한다는 데 있다. 〈나는 상상한다. 그러므로 존재한다〉에서 〈나는 상상한다ego imagino〉가 아니라 〈나는 어떤 것에 대하여 상상한다ego imagino imagitatum〉이다. 이때 그의 상상은 언제나 구름을 지향한다. 그의 지향성은 구름에 있다.

하지만 현상으로서의 구름은 언제 어디서나 비밀스럽다. 그 속을 알 수 없고 예측할 수도 없다. 그 때문에 구름은 터너의 상상력을 끊임없이 자극한다. 프리드리히에게 신비의 단서가 안개였다면, 터너에게 비밀의 단서는 구름이었다. 그는 「평화로운 바다의 장례식」(1842, 도판148)이나 「해수가 있는 해돋이」(1845)처럼 늘 구름으로 무언가를 감추려 한다. 「눈보라: 알프스를 넘는 한니발과 그의 군대」(1810~1812, 도판146), 「로이스달 항구」(1827)나 「눈보라」(1842)처럼 구름으로 시공을 점령하려고도 한다. 그렇게 구름은 우리를 긴장시킨다. 그와는 반대로 구름이 없으면 비밀도 없다. 「베네치아의 세관과 산조르조 마조레 성당」(1834)처럼 청명 아래서는 모든 것이 노출되고 공개된다. 하지만 거기서는 더 이상 상상할 것도 없다. 상상이란 본래 은밀隱密하고,

알 수 없는 미궁으로부터 시작되는 것이기 때문이다.

한편 터너는 빛으로 구름을 연출한다. 작품마다 그의 상상력은 빛으로 다양하게 채색된다. 예컨대 「난파 방지 부표」(1807)가 그렇고, 「노예선」(1840, 도판147)이나 「골다우」(1843) 등도 다르지 않다. 심지어 「바다의 어부」(1796)나 「달빛 아래에서 석탄을 운반하는 뱃사람들」(1835)에서도 빛이 명암을 가른다. 이처럼 그는 누구보다도 뛰어난 광채주의자, 루미니스트luminist였다. 그는 구름의 역동성과 은밀함을 강렬한 빛으로 연출한다. 그의 상상력은 광채光彩의 효과에 크게 신세지고 있다고 말해도 과언이 아니다. 그가 인상주의의 선구자로 불리는 까닭도 그 때문이다.

그럼에도 그의 작품들은 염세적이다. 일찍부터 그를 지배해 온 염세관이 작품들 속에 그대로 배어 들었기 때문이다. 그는 삶의 지난至難함을 분노한 바다 그리고 그 앞에 불가항력적인 조난과 비참한 난파로 표출한다. 예컨대 「칼레의 부두」(1803), 「배에 오르려는 사람들」(1827), 「노예선」, 「난파 후의 새벽」(1841), 「눈보라: 항구 입구에서 해안에 신호를 보내는 증기선」(1842), 「평화로운 바다의 장례식」 등이 그렇다.

그것들 어느 하나에도 절박하지 않은 상황은 없다. 세상살이, 즉 그가 살아온 인생길이 얼마나 높은 파도 속의 고해苦海인지를 그는 성난 자연을 빌려 토로하고 있기 때문이다. 한마디로 말해 인생은 좌초된 삶을 절규하는 「난파선」(1810경, 도판149)에 맡겨진 운명과도 같다. 평안이나 안락이란 느끼지 못한 채 스쳐 간 찰나였거나 아직 이르지 못한 이상향일 뿐, 삶의 고해에서는 그것을 즐길 겨를이 없다. 대부분의 작품들을 물들이며 가르고 있는 키아로스쿠로chiaroscuro(명암의 뚜렷한 대조)적 광채가 조울증적이고 분열증적이기까지 한 까닭도 거기에 있다. 나아가 완고한 아카데미즘을 거부하며 그것으로부터 해방과 자유를 구가해 온 낭만

주의자들의 작품이 밝고 평안하지 않은 이유 또한 마찬가지다.

하지만 격동적인 감정은 억압되었던 그들의 상상력을 풀어놓았고, 독창적인 창작 의지를 부추킴으로써 예술의 자유를 만끽하게 했다. 그들의 작품이 특정한 형식미나 미적 양식에 사로잡히지 않는 것도 그 때문이다. 그들의 예술 의지는 전혀 결정론적이지 않았다. 터너에게도 자연에 대한 표상 의지를 결정하는 것은 전적으로 그의 상상력이었다. 그의 상상력 때문에 직관주의 생철학자 베르그송도 〈터너의 작품은 자연 속에서 우리가 주의하지 못한 수많은 측면을 보여 준다. 그것들은 그가 본 게 아니라 창조해 낸 것이며, 그가 우리에게 준 것은 그의 사상의 산물이다. 우리가 그의 발명품을 수용하는 이유는 우리가 그것을 좋아하기 때문〉[194]이라고 평한 바 있다.

또한 터너의 상상력이 낳은 창조와 발명에 대한 찬사는 러스킨의 경우도 마찬가지다. 러스킨은 터너에 대해 다음과 같이 말했다. 〈터너는 모든 규칙에서 예외적이다. 그리고 예술의 어떤 기준으로도 평가할 수 없다. 격렬하고 장려한 열정을 지닌 그는 사물의 정신과 더불어 자신의 마음 세계를 지배하는 영성을 향해 돌진한다. 터너는 자연을 친밀하게 연구하여 그 결과물들로 자신의 마음을 채웠다(어떤 예술가도 그만큼 자연 연구에 골몰하지 않았다). 그리고 그것들을 변형, 결합하여 뚜렷한 원인이 없는 효과를 만들었다. 좀 더 정확하게 말하자면 영향력 있는 수단을 고려하지 않고 미의 혼과 본질을 포착한 것이다.〉[195]

이렇듯 터너는 자연에 대하여 〈자기 나름대로의〉 이해와 해석 그리고 디오니소스적인 (격정의) 철학으로 자신이 원하는 풍경을 상상해 왔다. 저항하고자 하는 그의 욕망이 화폭 속의 자연

194 앙리 베르그송, 『사유와 운동』, 이광래 옮김(서울: 문예출판사, 1993), 174면.

195 허버트 리드, 앞의 책, 186면 재인용.

을 난폭화함으로써 비로소 자연의 난관을 극복하려는 인간(자신)의 의지를 자극해 보려 했던 것이다. 자연 과학자에게 자연은 스스로 내재화한 질서가 무엇인지를 탐구해야 할 대상이지만 예술가에게 자연은 다양한 의미 부여의 대상이고 인간과 의미 연관을 이루는 해석의 대상이다.

누구보다도 낭만주의자들에게 자연은 그런 것이었다. 실제로 자연에 대한 자의적인 의미 부여와 의미 연관의 상상력만큼 낭만주의 예술가들에게 부여된 특권도 없다. 그 때문에 터너는 그러한 특권을 남용해서라도 인간(자신)에게 과연 〈자연이란 무엇인가?〉를 물으려 했다. 그리고 그는 포효하는 바다와 조우하는 바람, 구름, 빛의 효과를 통해 그것의 숭고함으로 대답하려 했다.

③ 존 컨스터블: 직관과 순수

허버트 리드는 〈예술가가 자연에서 발견하는 것이란 무엇인가? 오직 예술가만이 자연과 소통할 수 있는가? 여기에 답하기 위해서는 존 컨스터블이 가장 적합하다〉고 말하며 컨스터블의 동료 화가인 찰스 로버트 레슬리Charles Robert Leslie의 판화집(1829) 서문에서 그 해답을 찾는다.

〈예술에서 탁월성을 지향하는 방식에는 두 가지가 있다. 하나는 다른 사람들이 성취한 것을 신중하게 응용함으로써 그들의 작품을 모방하거나 선별하여 다양한 아름다움을 결합하는 방식이다. 다른 하나는 근원으로서 자연의 빼어남을 추구하는 방식이다. 첫 번째 방식에서 예술가는 다른 화가들의 그림을 연구하여 하나의 양식을 만든다. 모방적이거나 절충적인 예술을 생산한다. 두 번째 방식에서 자연을 면밀히 관찰한 예술가는 이전에 한 번도 그려진 적이 없는 자연의 특징을 발견한다. 그렇게 해서 독창적인

양식을 만들어 낸다.〉[196]

　결국 이렇게 해서 레슬리가 분류한 두 번째 방식의 예술가, 즉 자연의 특질을 나름대로 발견한 독창적인 양식의 화가가 바로 컨스터블이다. 실제로 컨스터블 자신도 예술가가 피해야 할 두 가지 사항으로 하나는 〈모방의 어리석음〉이고, 다른 하나는 〈진리를 초월하여 무언가를 하려는 시도〉, 즉 대담하고 의도적인 연출이라고 지적한다. 〈우리는 자연을 이해하기까지는 어떤 것도 제대로 보지 못한다〉든지 〈풍경 화가는 겸허한 마음으로 풍경 속을 걸어야 한다〉고 하여 그는 자연에 대한 〈순수한 이해〉를 강조한다. 허버트 리드가 〈컨스터블의 풍경화와 워즈워스William Wordsworth의 시만큼 당시 영국의 풍경과 정신을 아름답게 잘 재현하여 담아낸 것을 상상할 수 없다〉고 과장하며 평가하는 까닭도 마찬가지다.

　하지만 컨스터블의 풍경화는 터너의 그것들과 한 켤레의 묶음이다. 특히 구름 기법과 효과에서 그렇고, 키아로스쿠로의 루미니즘에서도 그렇다. 영국 경험론이 시대정신을 관통하고, 뉴턴의 새로운 과학 정신이 큰 힘을 발휘하던 당시의 지적 풍토에서 낭만주의가 지향하는 예술 정신과 예술 세계도 그러한 분위기와 무관할 리 없었기 때문이다. 더구나 1765년 제임스 와트에 의한 증기 기관의 발명으로 산업 혁명에 성공한 이래 영국 사회는 어느 때보다도 빠르게 그 혜택을 누리며 여유로워졌기 때문이기도 하다.

　구름과 광채lūmen에 관한 면밀한 관찰에 심혈을 기울였던 터너와 컨스터블은 그 기법과 효과에서 뚜렷하게 다르다. 무엇보다도 구름과 광채에 조응시키려는 대상이 서로 다르기 때문이다. 터너의 작품에서 구름이 주로 성난 바다 위에서 자연을 삼키듯 화면을 압도하며 대자연의 위력을 과시하기 위한 주제나 마

196　허버트 리드, 앞의 책, 193면.

찬가지였다면, 컨스터블에게 구름은 일상의 전원 위에서 대지의 평온한 풍경을 클로즈업하기 위한 배경으로 장치되었다. 또한 의미 연관을 이루는 결정적 기호로서 작용하고 있는 구름의 종류들도 저마다 다르다. 자연과 인간과의 존재 방식에서 양자가 기대하는 구름 효과가 서로 다르기 때문이다. 전자의 구름이 극도로 불안정하고 절박한 의미의 기호체였다면 후자는 안정적이고 여유로운 관계 방식을 설명하는 시니피앙이었다.

그뿐만 아니라 그와 더불어 양자가 불안정한 바다 위와 안정적인 대지 위에 등장시킨 인간상들도 정반대였다. 터너가 그린 난파선 위의 군상群像과 컨스터블이 살았던 동네 사람들의 표정이 같을 리 없다. 그것은 무엇보다도 삶의 역정에서 누구나 부딪칠 수 있는 정상과 비정상非常의 순간들을 부각시키려는 터너와 컨스터블의 의도와 철학이 서로 다르게 작용했기 때문일 것이다. 누구보다도 컨스터블의 자연관은 순수와 직관에 기초해 있다. 자연에 대한 〈순응의 철학〉이 그로 하여금 자연의 순리와 그것에 대한 〈순수한 이해〉를 위해 관찰하고 연구하게 한 것이다.

그가 자연의 순리를 체험하며, 자연으로부터 겸허를 배우려 했던 까닭도 마찬가지다. 그의 작품의 배경이 된 평화로운 시골 마을 이스트베르골트에서 목가적 자연과 시 문학을 즐기며 유복하게 성장한 그의 예술 의지가 표상하고픈 자연과 세계는 터너의 경우처럼 인간을 극도로 긴장하고 불안하게 하는 분노의 바다가 아니다. 그것은 인간을 편안하게 품어 주는 평온한 전원이었다.(도판150) 그 위를 찾은 구름이 정겨워 보이는 것도 같은 이유에서다. 그 때문에 그는 「이스트베르골트 벌판의 봄」(1809~1816)을 비롯하여 고향 마을을 흐르는 스타우어 강 주변의 풍경들, 즉 「강 수문 앞의 거룻배」(1810~1812), 「교회 부속 농장」(1810~1815), 「플랫포드 제분소」(1816, 도판151), 「물방앗간」

(1826), 「데드햄 제분소」(1810~1815)와 「데드햄 계곡」(1828) 등 동네의 거의 모든 풍경을 만년에 이르기까지 〈반복적으로〉 습작하며 화폭에 담았다.

그것은 그가 의도하는 자연에 대한 탐구 방법이나 다름 없었다. 〈우리는 자연을 이해하기까지 어떤 것도 제대로 보지 못한다〉는 자기 주문에 따른 것이다. 그는 동네의 이곳저곳에 위치한 농장, 제분소, 방앗간, 농장, 교회 등과 같이 고정된 〈인위적〉 공간과 늘 모습을 달리하는 벌판, 계곡, 초원, 연못, 수문, 포구와 같이 언제나 그 자리에 그대로 있는 〈자연적〉 공간, 게다가 바람, 구름, 햇빛과 같이 예기치 않은 〈찰나적〉 시간과 사계절과 같이 예고된 〈느린〉 시간들이 그때마다 어울려 연출하는 자연의 얼굴들을 보다 면밀하게 관찰하고 탐구하기 위해서 그것들을 반복해서 그렸다. 다시 말해 예술은 자연에 대한 순수한 이해를 통해서만이 자연과 소통할 수 있고 공감할 수 있다는 자연주의적 신념이 그로 하여금 자연을 직접 느끼고 깨닫게, 즉 현상적 체험으로 터득하게 한 것이다.

특히 그는 다양한 날씨 변화에 따라 빠르게 흐르는 구름과 바람, 빛과 무지개를 눈으로 직접 읽어야 했고, 마음으로 고스란히 담아내야 했다. 정지된 자연이 아닌 생동하는 자연을, 더구나 그것들이 시시각각 어떻게 생동하는지를 가장 효과적인 방법으로 직감하고 표현해야 했다. 이런 점에서 그는 순수한 직관주의자이기도 하다. 그는 무엇보다도 순간적으로 변화하는 구름과 빛을 직관으로 공감하여 화폭에다 옮기려 했던 것이다. 베르그송처럼 컨스터블도 직관은 대상(자연)과 하나가 될 수 있는 순수한 지적 공감이라고 믿기 때문이다.

베르그송에 의하면 〈직관은 직접 의식, 즉 관찰되는 대상과 거의 구별되지 않는 통찰력, 접촉적인 또는 일치하기까지 하는 인

식〉인가 하면 〈직관은 운동으로부터 출발하여 그것을 실재 자체로서 단정하거나 지각하며, 정지 속에서는 우리의 정신에 의해 찍힌 스냅 사진처럼 단지 추상적인 순간을 보는 것〉이기도 하다.[197] 실제로 컨스터블도 그러한 순간 포착을 평생의 과제로 삼았음이 분명하다. 그가 반복했던 구름 습작들에서 보듯이 그것은 직관에 의해 대상과 교감이 일치하는 찰나의 스냅 사진과도 같은 풍경화를 그리기 위해서였다. 본래 누구도 알 수 없는 무한의 공허인 하늘은 구름이 점령하는 공간과 찰나마다 그의 직관과 지평 융합하며 그가 원하는 일정한 크기만큼만 천개의 얼굴로 만들어지기 때문이다.

하지만 그 많은 구름 풍경들이 그의 평온한 심상心象만을 대리 표상한 것은 아니었다. 그는 우울과 고독 그리고 슬픔도 또 다른 구름과 빛으로 표상했다. 예컨대 곧 닥쳐 올 아내의 죽음(1829)을 예감하고 그린 「폭풍우가 지나간 아침 템스 강 끝의 헤들리 성」(1829, 도판152)이나 아내가 죽은 후 슬픔과 우울함의 후유증에서 벗어나지 못한 채 그린 「초원에서 바라 본 솔즈베리 성당」(1831), 그리고 깊어지는 고독감에 시달리며 그린 「스톤헨지」(1835, 도판153) 등이 그것이다.

이들 풍경화 속에서도 구름과 광채는 일종의 심상 기호들 symbols of mind이나 다름없다. 그는 여기서도 마음을 그늘지게 해온 고독과 슬픔을 다양한 구름과 빛으로 표상하기 때문이다. 그의 아내가 죽기 전(1823)에 그린 「솔즈베리 성당」과 죽은 뒤 1831년에 그린 「솔즈베리 성당」의 표상 기호들이 다른 까닭도 거기에 있다. 본래 스톤헨지Stonehenge는 윌트셔 주 솔즈베리 평원에 있는 환상 열석stonecircle 형태의 선사 유적물이다. 하지만 역사가 빚은 이 거석주

197 새뮤얼 스텀프, 제임스 피저, 『소크라테스에서 포스트모더니즘까지』, 이광래 옮김(파주: 열린책들, 2004), 624면.

巨石柱들 또한 드넓은 평원에서 영겁을 초월한 듯 태양신을 기다리며 세월을 버티고 있지만 고독한 자연을 상징하기는 마찬가지다.

아내의 죽음에 대한 컨스터블의 안타까움은 6년이나 지났어도 그 상실감과 고독감을 그곳의 태양신에게 위로받고 싶어 했다. 아내가 거석으로라도 환생하길 바라는 간절한 마음이 그로 하여금 화폭 위에 스톤헨지를 옮겨 놓게 했을 터이다. 그가 그곳에서 태양신과 접신接神하려 했던 까닭도 그것이다. 그뿐만 아니라 그는 아내의 혼을 그녀가 좋아하던 그곳에 초대하고 있었다. 그래서 그 환상 열석을 그는 죽은 아내의 초혼비招魂碑로 여겼을지도 모른다. 그 때문에 그는 아내의 부활을 계시하는 쌍무지개까지 불러 초록빛 초원을 환상적이고 숭고하게 꾸며 놓으려 했을 것이다. 이처럼 그는 자연에 대한 미의 근원을 소박함이나 순수함에서만이 아니라 상실과 고독같은 비애마저도 승화시키는 숭고함에서도 찾으려 했다.

2. 사실주의와 실증적 진실

사조思潮는 인간이 만든 것이지만 시대의 산물이기도 하다. 시대마다 새로운 이념으로 가로지르려는 욕망의 지배적인 당파성Parteilichkeit이 늘 새로운 사조가 되어 왔다. 신사조는 낡은 이념이나 사조와 싸우며 그것을 병리화하려 한다. 무엇보다도 지배력의 확장을 위해서다. 주지하다시피 18세기 후반 이후의 신고전주의에 대한 낭만주의의 갈등이 그것이다. 그런가 하면 19세기를 넘나들며 파당派党 놀이에 성공한 낭만주의에 대해서 사실주의가 반정립에 성공한 경우도 마찬가지다. 19세기의 후반으로 갈수록 그러한 대립은 자연주의로 이어지면서 더욱 심화된다.

　　19세기 서구사회의 지적, 정서적 분위기는 산업 혁명 이후 급변하는 사회 변동의 양상만큼이나 유동적이고 다원적이었다. 산업 사회로의 진화와 더불어 새롭게 고조된 낙관적 진보관, 그리고 그에 따른 반대급부들이 새로운 이념적 분화 현상을 나타냈기 때문이다. 선견적 통찰력을 지닌 지식인이나 예감적 판단력이 발달한 예술가에게는 산업화로 인해 변모하는 사회 현상 속 변모하는 시대의 여러 조짐들만으로도 과거와의 이념적 차별화를 서두르기에 충분했다. 왜냐하면 종전의 사조 안에서는 새로운 변화를 이해하고 설명할 수 있는 선택지들alternatives이 이미 빠르게 줄어들고 있었기 때문이다.

1) 19세기의 철학과 예술의 눈

철학사를 보면 칸트에서 헤겔에 이르는 독일 관념론은 19세기 전반까지만 해도 사상계를 주도한 동력이었지만 1831년 헤겔의 사망 이후에는 더 이상 그렇지 못했다. 사회 변동과 더불어 그것은 독일과 프랑스를 중심으로 유물론과 사회주의, 진화론과 실증주의 등 실재론적 사회 철학에 의해 공동의 표적이 되어 갔기 때문이다. 신에게 조차도 영원히 길들여지지 않는 인간의 욕망은 세계를 인식하는 어떠한 관점에도 정착하려 들지 않았다. 세상이 바뀌면 인간의 생각도 따라서 바뀌기 때문이다.

일반적으로 세계는 인간이 보는 관점에 따라 크게 둘로 나뉜다. 눈에 보이는 외적 현상으로서 물질세계와 그것의 본질로서 보이지 않는 정신세계가 그것이다. 전자를 객관적이고 경험적인 가시적 세계라고 한다면, 후자는 주관적이고 관념적인 비가시적 세계다. 따라서 경험론이나 유물론, 또는 실재론이나 과학주의가 전자의 세계관에서 비롯되었다면 이성론이나 유심론, 또는 관념론이나 초월주의는 후자의 세계관에서 유래했다.

19세기가 사조의 급변이나 혼란을 겪은 것도 정치적, 경제적 또는 기술적, 사회적 변화로 인해 상반된 세계관이 혼재했던 탓이다. 예컨대 반관념론의 유물론적 정서가 낳은 공상적 사회주의와 반자본주의도 그 가운데 하나였다. 정치적으로 뿐만 아니라 경제적으로도 부르주아지가 지배 계급이 되면서 종래의 관념론적 입장을 되풀이하거나 강화하자 주로 자본주의 사회의 부조리와 모순을 신랄하게 비판하면서 (아직 미숙하기는 하지만) 공상적 사회주의 이념을 대안으로 들고 나오는 반대 세력이 등장했던 것이다. 생시몽, 푸리에, 프루동Pierre-Joseph Proudhon 등의 공상적 사회주의자들의 출현이 그것이다. 그들은 무엇보다도 자본주의를 가

리켜 근로자 대중을 억압하는 부정한 착취 제도라고 규정한다. 그들은 미처 투쟁 세력을 갖지 못한 노동자의 입장에서 (이론적이기는 하지만) 자본주의를 사회주의로 대체하려는 역할을 자처하고 나선 것이다.

하지만 그들이 꿈꾸는 사회주의 체제는 〈이성의 나라〉라는 점에서 기본적으로 18세기부터 시작된 계몽주의 운동의 연장선이나 다름없었다. 그들은 비이성적이고 불공정한 자본주의와는 달리 억압과 착취로부터 해방된 노동자 대중이 창조적 역할을 함으로써 정의가 실현되는 〈이성의 나라〉를 건설해야 한다고 주장하는 데 그칠 뿐이었다. 사회주의 사회의 건설자로서 노동자 계급의 혁명적 사업을 아직 이해하지 못했다는 점에서 그들의 주장은 결국 〈공상적〉 사회주의에 지나지 않았다. 그들은 프롤레타리아 혁명의 필요성을 미처 느끼지 못했을 뿐더러 노동자가 아직은 그러한 임무를 실천할 주체라고도 생각하지 않았던 것이다.[198]

19세기 전반은 이러한 공상적 사회주의의 철학 사조가 지배하면서도 예술 사조에서는 낭만주의가 그것과 짝을 이루며 시대의 미감美感을 상상 속으로 안내하고 있었다. 다시 말해 공상적 사회주의와 낭만주의는 관념론과 고전주의의 기초가 되는 전통적 이성주의에 대한 거부감에서 생겨났다는 점에서 교집합적 토대를 가지고 있다. 하지만 그것들이 추구했던 구체적 지향성은 서로 다르다. 전자가 반관념론적이면서 현실적으로 이성의 나라를 실현시키려는 철학적 이성의 순진성, 순진한 이성주의를 추구하는 데 비해, 후자는 비현실적인 상상의 세계를 자유롭게 향유하려는 이상적인 예술 세계를 지향했기 때문이다. 하지만 그로 인해 시간이 지날수록 양자가 저마다 달리 추구하는 현실주의와 이상주의와의 괴리는 같은 시대의 분위기 속에서도 하나의 정신

198 이광래, 『프랑스 철학사』(서울: 문예출판사, 1992), 224면.

운동으로 섞일 수 없는 이유가 되었다.

더구나 당시의 자본주의가 성장할수록 고조되는 반자본주의 운동은 한편으로 사회적 대립 구조를 심화시키면서도 다른 한편으로는 사회에 대한 인식을 공상적이고 상상적이기보다 객관적이고 사실적으로 바꿔 놓고 있었다. 공상적 사회주의가 낭만주의와 실제로 상호 작용할 수 없었지만 상류 사회에 냉소적이었던 도미에Honoré Daumier와 혁명의 지지자였던 쿠르베의 사실주의와 반부르주아적 사회주의 이념을 교감하며 서로 내통할 수 있었다.

사회주의가 고조되는 당시의 사회적 분위기에서 사실주의 화가들의 지원 세력은 리얼리즘을 표방하는 시인과 소설가들이었다. 변화하는 시대 상황에 대한 정서적 공감과 시대정신에 대한 인식의 공유는 사실주의 문학가와 미술가 모두에게 표현에서의 공명共鳴 효과를 가져왔다. 사실주의 예술가들에게 사회주의뿐만 아니라 실증주의의 가세는 마치 사변적 관념학인 유학에 대한 반발로 등장한 실학의 실사구시(사실에 입각하여 옳고 그름을 가린다) 정신처럼 사실주의를 더욱 강화시키는 계기가 되기도 했다.

프랑스의 스탕달, 발자크Honore de Balzac, 플로베르Gustave Flau-bert, 모파상Guy de Maupassant, 영국의 디킨스Charles Dickens, 테니슨Alfred Tennyson, 브라우닝Robert Browning, 브론테 자매Bronte family 등의 사실주의 문학은 인간의 감정과 상상의 무한한 향유를 추구하는 낭만주의와는 달리 사회 현실을 있는 그대로 객관적으로 관찰하고 표현하려 했다. 그들은 오히려 감정의 주관적 과장이나 상상의 초과적 과잉을 경계하며 세상사를 보다 리얼하게 묘사하려 했다. 예컨대 발자크가 신의 세상을 그린 단테의『신곡』에서 착안하여 세상 속의 인간상을 나름대로 뚫어지게 관찰하며 보다 사실적으로 묘사해 온 12권의 작품 총서『인간 희극La comédie humaine』(1829~1848)이 그것이다.

특히 『고리오 영감Le Père Goriot』(1834)에서 그는 인간사도 세상사의 일부이므로 주인공 고리오 영감을 중심으로 보케 부인의 하숙집 일곱 명이 전개하는 인간 본성의 다양성을 복잡다단한 세상 모습처럼 적나라하게 그려 내려 했다. 이 작품은 사실주의의 풍자 화가 도미에에게도 삽화를 그리게 할 정도로 크게 영향을 주었다. 그 밖에 『프티 부르주아』, 『농민들』 등 『인간 희극』의 연작들이 〈한 시대의 박물지〉, 또는 〈복잡한 문학적 시대사〉라고 평가받는 까닭도 거기에서 보여 주는 사상事象의 다양성과 묘사에서의 심층적인 리얼리티 때문이다.

오스트리아 소설가 슈테판 츠바이크Stefan Zweig는 『발자크 평전』에서 〈세계는 계속 뒤섞이고 악은 악하고, 선은 선하고, 비겁함, 간계, 비열함 등을 전혀 도덕적으로 강조하지 않은 채 그대로 받아들이면 된다. …… 그것을 내면에 지니고, 그것을 인식할 줄 아는 사람이 곧 작가다〉[199]라고 하여 발자크와 그의 리얼리즘을 평가한 바 있다. 발자크는 『고리오 영감』에서 타인의 눈, 즉 소설 속의 청년 라스티냐크의 눈을 빌려 시대와 인간의 속물성을 미시 분석했던 것처럼 인간 사회의 구조와 인간상에 대한 있는 그대로의 통찰로 일관했기 때문이다.

또한 산업 혁명으로 인한 사회적 성장통을 가장 심하게 겪은 영국의 사실주의 문학 작품들이 보여 준 당시의 사회 비평은 프랑스의 그것들 이상이었다. 예컨대 산업 혁명 속 노동자들의 비참한 운명과 삶을 통해 당시의 사회적 불합리와 모순을 간접적으로라도 고발하려 했던 찰스 디킨스의 『올리버 트위스트Oliver Twist』(1838)가 그것이다. 낙천적 사실주의 작가라고 불리는 디킨스마저도 여기서는 영국인과 영국 사회를 비판하고 있었다. (거시적으로) 소매치기와 도둑질로 사회의 밑바닥 생활을 하던 수

199 슈테판 츠바이크, 『발자크 평전』, 안인희 옮김(서울: 푸른숲, 1998), 307면.

용소 출신의 소년 올리버가 자선가의 양자가 되어 개과천선하기까지 산업 혁명기의 고달프고 처참한 노동자의 삶을 통해, 그리고 (미시적으로는) 수용소 관리인 부부의 비열한 인간성에 대한 폭로를 통해 난세를 살아가는 당시의 사회상을 그려 낸 것이다.

그 이후 자전적 소설로 쓴 『데이비드 커퍼필드David Copperfield』(1850)에서 그는 자신이 직접 겪으며 느꼈던 사회에 대한 개인적 좌절감을 더욱 리얼하게 묘사한 바 있다. 중산층 가정에서 태어나 어린 시절을 보낸 그가 아버지의 갑작스런 몰락과 더불어 하루에 10시간 이상 구두약 공장에서 일해야 했다. 그는 고달픈 노동자로 전락하여 겪은 고난과 비애를 고스란히 고해함으로써 사회적 불안정이 인간에게 미치는 절망감을 토로하고 있었다. 이처럼 19세기의 리얼리즘 문학은 정치, 경제적으로 격동하는 사회 현실과 인간의 삶에서 발생하는 균열상이나 파열음을 가능한 한 특별한 (정서적) 여과 장치 없이 그대로 묘사하려 했던 것이다.

그러한 경향은 미술에서도 마찬가지다. 프랑스의 절대 왕정과 공화정이 반복적으로 교체되는 혼란스런 과정에서 낭만주의자 제리코와 들라크루아의 주관적인 시선과 주정적인 정서로는 사회 현실을 더 이상 직접적, 객관적으로 투사할 수 없었기 때문에 그곳에서 사실주의의 등장은 자연 발생적이나 다름없었다. 더구나 사회주의자들의 현실 인식이 사실주의자들의 생각과 입지를 강화하는 데 일조하면서 그들은 당시의 시대정신을 함께 대변하기도 했다. 특히 혁명, 쿠데타, 내란 등 격동기의 사회 현실을 신랄하게 비판한 프랑스의 사실주의 화가들, 특히 도미에와 쿠르베의 반부르주아적, 반자본주의적, 반아카데미적 작품들이 그러했다.

2) 오노레 도미에: 냉소와 풍자

오노레 도미에Honoré Daumier는 생전에 〈캐리커처의 미켈란젤로〉로 평가받았다. 상징주의 시인이자 미술 평론가였던 보들레르도 『프랑스의 풍자만화가들』(1857)에서 그를 〈미켈란젤로의 천재성을 부여받고 태어난 화가〉, 또는 〈풍자만화뿐만 아니라 근대 미술의 모든 분야에서 가장 중요한 화가 가운데 한 사람〉이라고 격찬한 바 있다. 그는 도미에를 들라크루아와 어깨를 나란히 할 만한 당대 최고의 화가로 평가한 것이다. 그 때문에 그의 묘비명에는 〈사람들이여, 위대한 예술가이며 위대한 시민, 도미에가 여기에 잠들다〉라고 적혀 있었다.

그의 작품은 거의 모두가 당시의 사회 현실에 대해 냉소적이고 풍자적인 것들이었다. 한마디로 말해 그는 〈냉소적 사실주의cynical realism〉를 지향한 화가였다. 그의 생각에도 냉소와 풍자는 우회적 비판의 도구로서 매우 유용하기 때문이다. 1831년 『카리카튀르』지의 12월 15일자에 새로 황제가 된 루이 필립을 냉소적으로 비판하는 석판화 「가르강튀아」(1831, 도판154)를 발표하면서 정부와 상류 사회의 부정 부패에 대한 폭로를 시작한 것이다. 이 작품은 르네상스 시대의 낙천적인 풍자 문학의 선구자 프랑수아 라블레François Rabelais의 『가르강튀아와 팡타그뤼엘La vie de Gargantua et de Pantagruel』(1532~1564)[200]에 나오는 기형의 거대한 몸집을 한 가르강튀아를 풍자하여 루이 필립의 부패를 희롱한 것이다. 즉, 입 속으로 뇌물을 계속 삼키는 황제의 의자 밑으로는 부패한 신하들에게 하사할 훈장들이 쏟아지고 있다. 그뿐만 아니라 그는

200 의사인 라블레는 르네상스기에 프랑스를 대표하는 인문주의 작가였다. 과장된 묘사와 외설적 표현으로 사회 현실의 모순을 풍자하던 그의 주된 관심사는 중세시대 인간들의 한없는 욕망이었다. 『가르강튀아와 팡타그뤼엘』에서도 그의 상상력은 팡타그뤼엘을 암소와 곰도 먹어치우는 엄청난 식욕의 괴물 같은 존재로 그린다. 그의 인체에 대한 해부학적 관심은 인간을 식욕, 성욕 등 쾌락을 욕망하는 존재로 묘사할 뿐더러 신의 섭리가 아닌 인간의 육체적 생명을 통해 우주적 진리에도 도달할 수 있다고 주장한다.

황제의 앞에다 삶에 지친 고달픈 군상들의 모습을 그것과 대비시킴으로써 부조리한 사회 현실에 대한 비판의 효과를 극대화하고 있었다.

한편 그해에는 1830년 7월 31일 루이 필립이 이른바 〈시민의 왕〉으로서 입헌 군주정의 왕위에 오르며 왕정복고에 성공하자 낭만주의를 대표하는 화가 들라크루아는 제리코의 「메두사호의 뗏목」(도판118)을 연상하며 자유를 쟁취한 7월 혁명을 상징하는 「민중을 이끄는 자유」을 선보이기도 했다. 하지만 그 작품에서처럼 많은 사람들이 목숨을 걸고 쟁취했던 자유liberté는 만인의 것이 되지 못했다. 실제로는 다양한 세력들마다 그들이 쟁취한 자유의 의미를 달리 했기 때문이다.

예컨대 혁명을 주도했던 자유주의자들은 그 이후 정치적 보수주의자가 되어 단지 개인적 재산을 보호하기 위한 자유에만 더욱 관심을 기울였을 뿐이다. 그 때문에 그림에 보이는 남루한 복장의 하층 계급인 농민, 노동자 시민의 대다수는 여전히 유권자 집단에서 제외된 채 자유의 사각지대에 머물러 있어야 했던 것이다. 이처럼 사실주의자 도미에와 낭만주의자 들라크루아가 세상을 보는 눈은 서로 달랐다. 동일한 역사적 사건에 대하여 서로 다른 관점과 인식이 같은 시대 상황을 표현하고자 했던 당대의 역사화마저도 마치 사팔뜨기, 그것도 외사시外斜視의 시선과 같은 형국을 만들고 있었던 것이다.

실제로 당시는 도미에에게도 자유의 향유가 제대로 허락되지 않았다. 그의 작품들이 항변하고, 대변하는 대가로서 오히려 자유 대신 구속만이 그를 기다리고 있을 뿐이었다. 그는 1832년 8월 국왕 모욕죄로 6개월 징역형을 선고받았고, 생트펠라지 교도소를 거쳐 그 유명한 피넬Philippe Pinel[201]의 비셰트르 정신 병원에까

201 내과 의사이자 의료 개혁가인 피넬은 정신 분열증을 비롯한 정신병을 귀신과 무관한 질병으로 간주

지 수용되어야 했다. 그가 정신 병원에서 풀려나던 1833년 (2년 전부터) 리옹을 장악한 노동자들의 요구가 더욱 거세지자 정부는 일체의 정치 선동을 종식시킬 목적으로 노동자들의 집회와 결사를 단호하게 금지하고 탄압하고 나섰다.

이듬해 4월 급기야 결사 금지법이 공표되자 리옹에서는 노동자들의 폭동이 일어났다. 도미에의 역사적 작품 「1834년 4월 15일 트랜스노냉 거리」(1834, 도판155)도 당시 리옹의 트랜스노냉 거리에서 군대와 국민 방위군의 대학살로 희생된 노동자들을 추모하기 위해 그해에 발표된 것이다. 『프랑스사』도 그 작품을 가리켜 〈이런 상황은 군대와 파리의 클루아트르 생메리 부르주아 국민 방위군에 의한 대학살을 주제로 한 도미에의 그림에 묘사되어 영구히 전해지게 되었다〉[202]고 기록하고 있다.

1835년 9월에는 이른바 〈9월 법〉이 제정되어 모든 정치 만평이 금지되었다. 도미에도 정치에 대한 직접적인 풍자나 비판이 더 이상 불가능해지자 「미각」(1839), 「촉각」(1839), 「청각」(1839), 「결혼 생활」(1839), 「파리 사람의 감정」(1839) 「달빛 아래의 두 남자」(1842~1847) 등 정치와는 무관한 풍속화 그리기로 전환한다. 그는 고작해야 발자크의 『고리오 영감』에 들어갈 삽화 작업을 하는 정도로만 사회에 대한 우회적 풍자를 대신할 따름이었다. 그럼에도 1845부터 1859년까지 살롱전을 비평했던 샤를 보들레르는 1845년 도미에에게 보낸 편지에서 〈나에게는 당신보다 더 중요한 사람, 그리고 존경하는 사람은 없습니다〉라고 고백한 바 있다. 그는 그해에 시작한 살롱전의 비평에서도 〈훌륭한 작품이란 지성적

하고 정신병자를 구속했던 쇠사슬을 풀어 줌으로써 광기와 광인에 대한 사회적 인식을 획기적으로 바꿔 놓은 인물이었다. 미셸 푸코도 빈민 구제 수용소를 산업 혁명 이후 부르주아 질서가 만든 광인의 감금 시설로 규정하고, 그것 가운데 하나인 파리의 비셰트르 병원에서 피넬 박사에 의해 처음으로 광인의 쇠사슬이 풀린 사건을 대감금 시대가 끝나는 시작으로 간주했다.

202 로저 프라이스, 『프랑스사』, 김경근·서이자 옮김(서울: 개마고원, 2001), 214면.

이고 감성적 기질이 내포되어 있어야 한다〉고 하여 들라크루아의
색채주의적 회화를 높이 평가한다. 그러면서도 〈파리에는 들라크
루아만큼 그림 잘 그리는 두 사람이 있다. 한 사람은 그와 비슷한
방법으로 그리며, 다른 한 사람은 그와는 완전히 다른 방식으로
그린다. 그중 한 사람은 도미에 씨이고, 또 한 사람은 라파엘로의
숭배자 앵그르 씨이다〉라고 하여 그는 냉소적이면서도 사실주의
적인 도미에의 미학 정신에 대해서, 그리고 역사 철학적 지성과 풍
자적, 해학적 감성을 겸비한 그의 작품들에 대해서도 극찬하기에
주저하지 않았다.

　　억압의 역사가 주는 스트레스와 피로감의 누적은 어느 시
대라도 피로 골절로 이어지게 마련이다. (마르크스의 주장처럼)
가열에 의한 수온의 상승은 결국 기화 현상으로 이어지듯 역사
에서 억압이나 피로의 누적에 의한 혁명의 발생도 그와 다를 바
없다. 루이 필립 정권하에서 쌓여 온 민심의 불안도 1848년 2월을
넘기지 못했기 때문이다. 2월 22일 학생과 노동자가 중심이 된 군
중은 마들렌과 콩코르드 광장에 결집했고, 국민 방위군도 분노한
군중의 편으로 돌아섰다. 24일 〈자신의 국민을 살해한〉 국왕에게
저항하는 군중 봉기가 발생했다. 혁명이란 이처럼 경제적, 사회적
위기 상황에서 기존의 정치 체제가 평소의 지지자들 가운데 많은
사람들로부터 지지를 잃게 되었을 때 발생하는 것이다.[203] 이렇듯
내재적 도전과 저항이 역사를 회전시키는revolve 현상이 곧 혁명인
것이다.

　　하지만 혁명마다 회전력의 제공자, 즉 그 동력인과 개혁
을 수행하는 주체와의 일체 여부가 중요한 문제이다. 혁명은 사
건이고 현상일 뿐 그것이 개혁의 성공까지 의미하지는 않기 때문
이다. 준비되지 않은 혁명이 성공하지 못하는 까닭도 거기에 있다.

203　로저 프라이스, 앞의 책, 218면.

1848년 2월 혁명은 군중의 혁명이었다. 하지만 역사의 대회전revolu-
tion, 즉 공화정의 재현은 민권 운동가 도미에의 「공화국」(1848, 도
판156)이 상징하는 것과는 달리 이번에도 군중의 것이 될 수 없
었다. 노동자를 대변하는 바르베스의 〈혁명 클럽〉이 선언문에서
〈우리의 공화정은 오직 이름뿐이다. 우리는 진정한 공화정을 원
한다〉고 외쳤지만 그것은 소리 없는 메아리였다. 6월 23일 파리
동부의 빈민층 구역에서는 〈자유 아니면 죽음을!〉이라는 구호가
나붙기도 했다. 노동자의 6월 봉기가 일어난 것이다.

　　1852년 12월 2일 루이 나폴레옹은 스스로를 나폴레옹 3세
라 칭하고 제2의 제국을 수립했다. 정치 탄압은 강화되었고, 보
수 세력과 교회 세력은 긴밀하게 상호 협조하였다. 도미에도 비판
적인 정치 풍자를 계속할 수 없게 되자 「무거운 짐」(1850~1853)
을 비롯하여 「센 강에서의 목욕」(1852~1855), 「술 마시는 두 사
람」(1858~1860), 「시 낭독」(1857~1858), 「빨래하러 가는 여자」
(1860~1861), 「거리의 풍각쟁이」(1864~1865), 「곡마단의 이동」
(1866~1867)과 같은 사회 풍속화로 불가피하게 방향을 전환해
야 했다. 아마도 기사도의 정신chivalrism이 봉쇄당한 채 「나무 아래
에서 쉬고 있는 돈키호테와 산초 판사」(1855)나 「책을 읽는 돈키
호테」(1865~1870)가 자신의 신세였을 것이다.

　　그나마 1870년 제2의 제국이 끝날 때까지 그는 「1등 객
차」(1864), 「2등 객차」(1864), 「3등 객차」(1862~1864, 도판157)
로 차별적인 사회 현실을 간접 비판하거나, 「회의하는 세 판사」
(1862), 「변호사와 여성 의뢰인」(1862), 「잡담하는 세 변호사」
(1862) 등으로 불의하고 부패한 변호사와 판사를 조롱하는 것으
로 만족해야 했을 것이다. 제2제국 시절의 도미에가 특히 겁 없는
기사騎士 돈키호테에게 집착한 것도 그러한 냉소와 풍자의 대리 보
충supplément을 위해서였을 것이다. 하지만 「돈키호테」(1865~1870)

나 「돈키호테와 산초 판사」(1866~1868, 1870) 등 일련의 돈키호
테 그림 어디에서도 풍차, 즉 거인에게 맞서려는 엉뚱하지만 용감
한 모습은 찾아볼 수 없다. 오히려 깊은 산속을 고행하는 지치고
늙은 기사의 모습만 보일 뿐이었다. 도미에의 냉소주의가 돈키호
테의 기사도마저도 바꾸게 했을 것이다.

　　1870년 9월 4일 프로이센과 벌인 보불 전쟁의 패배와 함께
황제의 체포 소식이 전해지면서 제3공화정이 시작되었지만 이미
늙고 시력조차 빠르게 잃어가는 도미에에게 봄은 다시 찾아오지
않았다. 그에게는 암울한 시대를 살아간 민초들의 초상만이 자리
잡고 있을 뿐이었다. 그 때문에 그의 냉소적 골계 미학은 우울함
을 감추지 못했다. 내심에서 일어나는 골계와 냉소의 부조화나 갈
등이 그를 더욱 우울하게 했을 터이다.

　　사실주의자인 도미에는 푸리에나 프루동과 같은 무정부주
의자들이 그리던 공상적 사회주의의 땅, 〈이성의 나라〉를 꿈꾸지
는 않았다. 부르주아에 저항하기 위해 사회주의자들이 선동하는
혁명의 의지도 그에게는 보이질 않았다. 그의 차가운 지성은 언제
나 감정마저도 차분히 다스렸다. 그는 오로지 우울한 현실을 적
나라하게 파헤치려는 충실한 저널리스트였고, 마치 조용한 레지
스탕스와도 같은 화가였다.

3) 쿠르베: 「사실주의 선언」과 예술적 사회주의

들라크루아는 구스타브 쿠르베Gustave Courbet를 〈혁명의 화가〉라
고 불렀다. 쿠르베는 어린 시절부터 이미 공화주의자였던 할아버
지에게 반기독교적 교육을 받았다. 소위 〈반골叛骨의 정서〉부터
몸에 익히며 성장한 것이다. 화가로서의 여정도 크게 다르지 않
았다. 시작부터 그는 낙선을 경험해야 했기 때문이다. 그는 21세

에 처음 출품한 살롱전에서의 낙선을 시작으로 이듬해에도 그랬고, 세 점이나 출품한 5년 뒤(1847)에도 모조리 낙선했다.

일반적으로 프랑스에서 2월 혁명이 일어난 1848년은 19세기의 분기점이 될 만한 해로 불리지만, 그러한 의미는 쿠르베 개인에게도 크게 다르지 않았다. 무정부주의자 프루동과 각별한 친분을 나누기 시작한 것도 그때부터였다. 2월 혁명은 겉으로는 유권자로서의 권리를 찾지 못한 농민과 노동자들이 중산층과 도모하여 선거법 개정을 요구하는 봉기에서 촉발된 것이었다. 하지만 그들이 일으킨 혁명의 속사정을 보면 봉기의 원인은 그뿐만이 아니었다. 무엇보다도 왕정이 소수 자본가의 이익만을 대변하는 데 대한 불만이 더 크게 작용했던 것이다. 즉, 정치적 불평등에 대한 불만보다 소수 자본가들의 부의 착취로 인한 경제적 박탈감이 더 큰 폭발력을 가지고 있었다.

산업 혁명 이후 급성장하는 자본주의의 이율배반적 양면성이 가진 사회적 모순이 시민 혁명인 1789년의 대혁명에 이어서 정치 혁명인 1830년 7월 (왕정에서 공화정으로의) 혁명으로, 급기야 1848년 2월의 사회주의 혁명에까지 이르게 된 것이다. 그것은 도시 중심 사회로 빠르게 변모해 가는 유럽 국가들에게 드리워진 성장의 그림자이자 그들이 겪어야 할 성장통이나 다름없었다. 그것은 무엇보다도 18세기 들어 시작된 디드로, 볼테르, 몽테스키외 등 계몽주의자들에 의해 시도된 인간으로서의 〈주체적 자아〉의 발견이 〈시민 혁명 → 정치 혁명 → 노동자 혁명〉으로 이어지는 원동력이 되었다. 다시 말해 계몽과 더불어 혁명은 이미 잉태된 것이나 다름없었다.

〈정치 의식에서 경제 의식으로〉, 〈근대적(이성적) 주체에서 현대적(사회적) 주체에로〉 옮겨 가는 주체적 자아의식의 진화는 우선 도시민에서 농민과 노동자에게로 확대되면서 프랑스를

어느 나라보다도 먼저, 그리고 폭넓게 깨어나게 하고 있었다. 단지 시민, 노동자, 농민, 중산층 가운데 어느 계층을 좀 더 집중적으로 심도 있게 계몽하고 자극했느냐에 따라 혁명의 주체와 성격이 달라졌을 뿐이다. 그 가운데서도 노동자가 혁명의 주체였던 2월 혁명은 서구 사회주의 체제의 단초가 되었던 〈사회주의〉 혁명, 즉 일종의 반자본주의적 경제 혁명의 성격이 농후했다. 그것은 경제적 불균형의 심화와 그로 인해 점증하는 소외감이 계층간의 극심한 불화로 이어졌고, 심각한 사회 불안의 결정적인 요인으로 작용한 데서 비롯되었다.

그 경제적 소외 계층의 중심은 노동자였다. 사회주의의 이념적 주체가 노동자인 까닭도 거기에 있다. 그로 인해 프랑스의 공상적 사회주의자 프루동을 비롯한 독일의 포이어바흐Ludwig Feuerbach나 마르크스 등 반자본주의적 사회주의자들에게는 더없이 좋은 기회가 찾아왔다. 그들은 노동자와 함께 자신들의 이데올로기를 (프랑스의 2월) 사회주의 혁명, 또는 (독일의 3월) 공산주의 혁명으로 직접 시험하고 실현할 수 있는 절호의 기회를 맞이했기 때문이다.

〈혁명의 화가〉로서 사회주의 이데올로기와 혁명에 대한 쿠르베의 구체적인 반응은 〈예술적 사회주의artistic socialism〉를 지향하는 작품들로 나타나기 시작했다. 그가 혁명 이듬해 고향 마을 오르낭에서 그린 「돌 깨는 사람들」(1849, 도판158)과 「오르낭의 매장」(1849, 도판159)이 그것이다. 전자가 시선마저 세상을 외면한 채, 소년과 노인을 가릴 것 없이 뒤돌아서 등진 고달픈 노동자의 삶을 대변했다면, 후자는 황폐한 농촌에서 질박한 삶을 다한 농민의 죽음을 사실적으로 전달하고 있다. 그는 당시의 사회 현실에 대한 사실주의적 표현으로 혁명에 의해 폭발한 사회주의에 대하여 응답하고 있다.

502

이처럼 사회주의 혁명은 화면 속의 주인공을 바꿔 놓았고, 풍경화의 소재와 배경조차 갈아 치웠다. 기독교의 성인이나 군주와 같은 절대 권력자를 대신하여 힘없는 민초들인 노동자와 농민이 그 자리를 차지한 것이다. 그의 작품들은 역사의 리트머스 시험지와도 같았다. 그의 화폭은 이념의 삼투 작용을 별다른 여과 없이 실험하고 있었기 때문이다. 이처럼 시대와 역사가 급변할수록 시대정신과 회화와의 상호 작용은 더욱 활발해진다. 그가 「오르낭의 매장」을 〈낭만주의의 장례식〉이라고 표현한 까닭도 거기에 있다. 깨어 있는 이성과 살아 있는 감성을 소유한 화가일수록 시대와 사회 현실에 어떤 입장으로든 스폰지처럼 반응하게 마련이다. 시각 예술가로서 화가만큼 역사적 상황에 민감한 예술가도 드물기 때문이다.

2월 혁명에 반응하는 쿠르베의 경우가 그러하다. 그는 낭만주의자들이 일삼았던 감정의 과장된 표출로 억압된 욕망을 배설하거나 상상력을 동원하여 위로받으며 역사에 비켜서지 않았다. 이미 사회주의로 프루동과 의기투합했던 그의 작가 정신은 현실을 투시하며 역사에 개입할 뿐더러 자신을 역사의 파수꾼이 되게 했다. 이듬해 그는 이 두 작품을 살롱전에까지 출품하여 당시의 미술계에 파란을 일으켰다. 그것들은 주제와 양식 모두에서 당시로는 파격이었기 때문이다.

새로움이란 언제나 그런 것이다. 신선하지만 이처럼 충격적이기도 하다. 그 때문에 그것은 역사가 되기도 한다. 낭만주의가 그랬듯이 사회주의 또한 그렇다. 이념적 사회주의와 양식상의 사실주의가 상호 작용하며 미술의 역사를 새롭게 하는 까닭도 마찬가지다. 이렇듯 미술은 언제나 역사와 현실을 새롭게 철학함으로써 거듭날 수 있었던 것이다. 본질적 가치를 고뇌하는 작가정신만이 역사를 새로 쓰게 해왔다. 쿠르베는 2월에 행동으로 봉

기하지는 않았지만 모든 인간에게 주어져야 할 자유와 평등의 가치에 대해 당시의 누구보다도 고뇌하는 작가였다고 말해도 지나치지 않는다.

하지만 노동자와 농민들의 봄은 오래가지 않았다. 지나간 혁명들이 그랬듯이 2월 혁명의 기세도 얼마 지속되지 못했기 때문이다. 「돌 깨는 사람들」처럼 시대와 등진 노동자들의 삶은 또다시 고달파졌고, 「오르낭의 매장」처럼 농민들의 희망은 살아남은 자들을 위한 어떠한 기약도 하지 못한 채 매장되어야 했다. 1851년 프랑스 역사에서 또다시 보나파르트는 군대의 지지를 업고 공화정을 파괴했기 때문이다. 루이 나폴레옹의 쿠데타는 성공했고, 왕정복고와 더불어 프랑스는 제2제국으로 돌아갔던 것이다.

2월 혁명 뒤의 고향 모습을 그린 「오르낭, 떡갈나무 아래서의 포도 수확」(1849)에서 의욕적으로 일하는 농부들의 모습과 왕정복고로 인해 의욕을 잃은 「플라제 시장에 가는 농부들」(1851)의 모습은 사뭇 다르다. 그들의 표정은 어둡고 우울하다. 갈비뼈가 드러난 소, 뒷발이 묶인 채 팔려 가는 어린 돼지, 그리고 무표정하게 뒤따르는 고향의 아낙네들, 모두가 힘들고 고달파 보인다.

쿠르베에게 1855년은 삶의 분기점과도 같았다. 황제 나폴레옹에게 공식적으로 도전장을 내민 해였기 때문이다. 1848년 1월 마르크스가 런던에서 자본주의에 도전하며 〈프롤레타리아는 속박의 쇠사슬 이외에는 아무것도 잃을 것이 없다. 세계의 노동자여 단결하라!〉고 외친 『공산당 선언Manifest der Kommunistischen Partei』[204]처럼 그 역시 황제의 전시장에 도전하기 위해 〈내가 살고

[204] 공산주의자 동맹의 의뢰로 집필한 『공산당 선언』(1848)에서 마르크스는 〈지금까지 존재한 모든 사회의 역사는 계급 투쟁의 역사다. 자유민과 노예, 귀족과 평민, 영주와 농노, 길드 장인과 직인, 한 마디로 억압자와 피억압자는 항상 서로 대립하면서 때로는 숨겨진, 때로는 공공연한 싸움을 벌였다. …… 모든 지배계급을 공산주의 혁명 앞에 떨게 하라. 프롤레타리아가 잃을 것은 쇠사슬밖에 없으며 얻을 것은 온 세상이다. 전 세계 노동자여, 단결하라!〉고 외쳤다.

있는 시대의 풍속과 관념, 사회상을 오직 나 자신의 평가와 판단에 의해서만 표현한다〉는 취지의 「사실주의 선언Le Réalisme」을 발표한 것이다.

1855년은 황제 나폴레옹이 자신의 지위를 내외에 더욱 공고히 하기 위해 제1회 파리 만국 박람회를 개최한 해였다. 정부는 박람회를 위하여 세계 미술전과 살롱전을 겸한 미술 전시회도 함께 준비하였고, 28개 국의 5천여 점의 작품들을 전시했다. 쿠르베도 「오르낭의 매장」과 「화가의 작업실」(1855, 도판160)을 출품하려 했으나 심사 위원들로부터 거절당했다. 전시 책임을 맡은 백작이 미리 보여 달라고 요구하자 그는 〈내 그림을 검열할 수 있는 자격은 나 이외에 없다〉고 주장하며 거절했기 때문이다.

결국 쿠르베는 전시회장 바로 앞에 가건물을 짓고 40여 점을 가지고 개인전을 열기로 마음 먹었다. 〈진정한 역사를 가르치려면 예술부터 개혁해야 한다〉는 신념에 따라 시대의 정의를 실현하려는 용기 있는 한 미술가의 〈예술적 쿠데타〉가 시작되었다. 상업주의와 결탁하여 세속화된 관제 예술을 야유하기 위해, 그리고 〈로마상〉 제도에 아첨하는 화가들을 조롱하기 위해 반전 드라마를 꾸민 것이다. 다시 말해 우선 자신이 추구하는 〈사실주의〉를 세상에 알리고, 그리고는 감옥에 있는 동지 푸르동과 함께 추진해 온 〈사회주의〉의 신념을 실천하기 위해 그는 황제의 박람회와 전시회에 대한 정면 도전을 강행했던 것이다.

그의 사회주의적 사실주의에 대하여 프루동도 『예술의 원리와 사회적 사명에 관하여Du Principe de l'art et de sa destination sociale』(1865)에서 미술의 사회적 공익성을 강조하며 그와 뜻을 같이 하기도 했다. 미술의 시대적, 사회적 사명과 역할도 부정, 불의, 위선, 불평등, 빈곤 등 사회 현실의 여러 가지 부조리를 노출시킴으로써 사회의 정의는 물론 인간의 존엄을 실현시키는 데 있다는 것이다.

프루동은 다음과 같이 강조했다. 〈예술은 우리의 모든 사상, 심지어는 가장 비밀스러운 것, 우리의 모든 경향들, 우리의 덕과 악, 부조리 등조차도 드러냄으로써 그 대상이 우리들을 우리 자신의 인식으로 이끌어 가야 하며, 그러한 방식으로 존엄성의 발달에, 그리고 우리의 존재를 완전하게 하는 것에 기여해야만 한다. 예술이 키메라와 같은 망상을 공급하고, 우리로 하여금 환상에 취해 있게 하고, 우리를 속여서 어떤 헛된 이상을 지닌 고전주의자, 낭만주의자, 모든 종파분자들 같이 신기루를 가진 악으로 끌고 들어가도록 우리에게 주어진 것이 아니라, 이러한 유해한 환상으로부터 우리를 해방시키고 그것들을 고발하도록 주어진 것이다.〉[205]

하지만 프루동이 지지했던 예술의 이러한 사명을 위한 쿠르베의 도전은 미술의 역사에서 있을 수 없는 미증유의 사건이었다. 고작해야 권력의 주변을 맴돌았거나, 아니면 궁정 화가들처럼 아예 권력에 기생해 온 지나간 미술사의 궤적을 거슬러 올라가 보아도 돈키호테 같은 이러한 사건의 흔적은 어디서도 찾을 수 없기 때문이다. 물론 당시로서도 개인전의 개최란 누구도 상상할 수 없는 일이었다. 화가는 살롱전이 아니면 자신의 작품을 어디서도 전시할 수 없었고, 판매도 살롱전을 통과한 작품만이 가능했다.

그럼에도 불구하고 그는 〈나의 7년간의 예술적, 정신적 삶의 위상을 결정하는 현실적 알레고리〉라는 당찬 부제에다 〈사실주의〉라는 제목을 걸고 전시회를 마련했을 뿐만 아니라 불온 유인물이나 다름없는 그 선언문까지 배포하며 이른바 〈개인전 시대〉의 문을 열었다. 그 때문에 그가 감행한 개인전은 미술사에서 〈화가에게 전시가 무엇인지〉를 생각하게 하는, 즉 전시에 대한 근본적인 반성과 문제의식을 제기한 의미 있는 사건이었다. 쿠르베 자신도 2월 혁명 이후부터 7년간이나 줄곧 고뇌해 온 〈자신의 예

205 리오넬로 벤투리, 『미술 비평사』, 김기주 옮김(서울: 문예출판사, 1988), 301~302면.

술적, 정신적 위상을 결정하는 현실적 알레고리〉가 곧 그 전시라고 생각한 나머지 이처럼 자신의 예술 철학적 신념을 진지하게 고백했던 것이다.

더구나 그는 그것을 자신의 〈예술적, 철학적〉 위상을 결정하는 〈현실적 알레고리〉라고 표현한다. 그는 그 전시회가 예술적으로는 사실주의를, 그리고 철학적으로는 사회주의의 위상을 결정하기 위한 것임을 천명하고 있다. 그는 거기서 〈회화란 본질적으로 구체적인 예술이다. 그러므로 회화는 현실적으로 존재하는 것을 표현할 수밖에 없다. 눈에 보이지 않는 추상적인 대상은 회화의 영역 내에는 없다. …… 추상적인 것, 보이지 않는 것, 존재하지 않는 것은 그릴 수 없다. 예술에서의 상상력이란 현존하는 사물의 가장 완전한 표현을 찾아내는 방법을 안다고 하는 데 있는 것이지 결코 똑같은 사물을 상정한다거나 창조하는 데 있지 않다. 미는 자연 속에 있으므로 현실에서는 갖가지 다른 형체로 만나게 된다. 미는 발견되자마자 예술의 소유, 아니 오히려 미를 볼 수 있는 예술가의 소유가 된다. …… 미의 표현은 예술가가 획득한 지각 능력에 정비례한다. 미에는 어떤 유파도 존재할 리 없고 오직 화가만이 있을 뿐이다〉라고 하여 자신의 사실주의 입장을 분명하게 선언한다. 그뿐만 아니라 그는 〈내가 살고 있는 시대의 풍속과 관념, 사회상을 오직 나 자신의 평가와 판단에 의해서만 표현할 뿐이다〉라고 하여 사회주의의 신념도 주저 없이 드러낸 바 있다.

그러면서도 그는 왜 자신의 두 작품을 현실적으로 〈알레고리allegory 寓意畵〉라고 했을까? 특히 「오르낭의 매장」은 황제의 권위와 업적을 만국에 과시하기 위한 박람회와 전시회의 성격과는 정면으로 배치되는 주제이므로 자신의 생각에도 현실을 무시한 알레고리임이 분명하다. 그것은 이미 스페인의 세르반테스가 선택한 당시의 현실적 알레고리 그대로였다. 돈키호테식의 논리로 자

신과 산초 판사 같은 두 인물을 상징하는 작품들을 통하여 그는 거대 권력을 조롱하며 그 시대를 풍자하려 했던 것이다.

특히 그가 알레고리라고 직접 표현한 「화가의 작업실」(도판160)은 가로 6.6미터, 세로 3.4미터의 대형 작품이다. 그것은 2월 혁명 이후 다사다난했던 7년 동안의 삶과 생각을 압축적으로 표현하려는 자전적 보고서였던 만큼 그만한 공간이 필요했을지도 모른다. 중앙에서 고향 마을 오르낭을 그리고 있는 자신을 중심으로 하여 자신의 예술적, 철학적 신념을 좌우익으로 배치하고 있다.

오른쪽에는 프루동을 비롯하여 『살롱 1846~1851*Salons 1846~1851*』(1865)을 쓴 소설가 샹플뢰리Champfleury, 시인 보들레르, 그리고 『살롱 1857~1879*Salons 1857~1879*』(1892)를 쓴 비평가 카스타냐리Jules-Antoine Castagnary 같은 이념적 동지들과 자신의 재정적 후견인인 브뤼야 부부가 함께 자리하고 있다. 그는 한결같이 반대편을 응시하고 있는 그들을 가리켜 〈나의 대의에 공감하고, 나의 애상을 지지하며, 나의 행동을 지원하는 사람들〉이라고 부른 반면, 왼쪽에는 그와 반대되는 사회적 군상들을 대조적으로 배치했다. 또한 그는 우익을 가리켜 〈생명을 먹고 사는 사람들〉이라고 부른 것과 반대로 좌익에 대해서는 고개를 떨군 채 낙망하고 있는 모습들처럼 〈죽음을 먹고 사는 사람들〉이라고도 불렀다.

하지만 그 작품들에 대하여, 그의 이념적 오만함에 대하여 쏟아진 냉혹한 비평들 때문에, 그리고 1860년 이후부터 현저하게 달라지는 정치 상황 탓에 그 작품들 이후에는 그만큼 사회주의 이념을 드러내는 작품들이 별로 눈에 띄지 않았다. 실제로 1863년 5월 선거에서는 적극적인 체제 비판자가 32명이나 당선됐을 뿐만 아니라 의회 내에서도 독립적인 자유주의자와 공화주의자까지 포

함된 제3세력이 구성되었을 정도로 정치 상황은 크게 바뀌어 가고 있었다.

　그 때문에 쿠르베의 작품도 1865년 1월 사회주의 이념의 동지인 프루동의 죽음을 추모하기 위해 그린 「프루동의 초상」(1853)이 정치적 의도를 지닌 것으로 의심받았을 뿐, 그 밖의 것들은 「돌 깨는 사람들」(도판158)이나 「오르낭의 매장」(도판159)처럼 그의 이념적 위상을 사회주의자로 일관되게 자리매김하기에는 거리가 먼 것들이었다. 오히려 1860년대 이후에는 탈이념적인 누드화나 초상화를 주로 그렸을 뿐더러, 「폭풍이 몰아치는 바다」(1869~1870)에서처럼 인상주의의 선구가 될 만한 풍경화로 주목받을 정도였다. 특히 그의 누드화를 대표하는 「여인과 앵무새」(1866)도 이 시기에 그려진 것이다.

　심지어 튀르크 대사의 주문에 따라 두 여인의 동성애를 주제로 한 「잠」(1866, 도판161)이나 「세상의 근원」(1866, 도판162)과 같이 얼핏 보기에는 오만한 그의 작가 정신에 어울리지 않을 법한 작품들을 그리기까지 했다. 그중에서도 「세상의 근원」은 그것이 주는 충격 때문에 1988년에 작품의 소장자 자크 라캉이 공개하기 이전까지는 세상에 알려지지도 않았다. 〈진정한 역사란 언제나 도덕관을 타락시키고 개인을 처참히 쓰러뜨리는 그런 초인간적인 차원의 개입이 배제된 역사를 말한다〉고 외치던 그가 그와 같이 누드를 불경스럽게 희화화戲畵化하는 에로틱 리얼리즘에 눈을 돌렸다고 하여 에밀 졸라Emile Zola는 쿠르베를 이른바 이념 상실자라고 비난하기에 이르렀다. 그가 정치적인 적수들의 수중에 넘어가 부조리한 사회 현실에 맞서는 강렬한 저항 정신을 잃어버렸다는 것이다.

　하지만 여기에 아이러니컬하게도 여러 가지 허구적 속박에서 벗어난 진정한 역사를 강조해 온 사실주의자 쿠르베와 어떤 사회 현상에도 실험적인 방법과 관찰을 중시하여 〈소설은 과

학이다〉라고 단언한 자연주의자 졸라 — 그가 미술 평론에서 마네Édouard Manet, 피사로Camille Pissarro, 모네Claude Monet, 세잔Paul Cézanne 등 인상주의자를 호평하는 것도 그 때문이다 — 와의 미학 논쟁의 쟁점이 있음을 부인할 수 없다. 쿠르베의 사실주의 이념은 무엇보다도 꾸밈없이 〈진실되게 그린다peindre vrai〉는 것이었다. 그는 〈사실주의 선언〉에서도 〈미술가들은 진실을 그리기 위해 현재 시간으로 열린 시선이 필요하다. 머리가 아니라 눈으로 바라보아야만 한다〉고 주장한다. 이를 위해 그는 〈자신의 안목에 따라 풍속, 사상, 자기 시대의 모습들을 해석하는 것, 화가일 뿐더러 한 인간이 되는 것, 한마디로 말해 살아 있는 예술 작품을 만드는 것〉이 화가의 목적이라는 것이다. 벤투리가 〈그는 육체를 꿰뚫고 있는 영혼을 보고 있다. 그에게 있어서 신체의 제 형태는 하나의 언어이고, 신체의 모든 특징은 하나의 표시이다〉[206]라고 하여 기본적으로 쿠르베의 편을 들어 주는 까닭도 마찬가지다.

실제로 미술사에서 사실주의와 자연주의만큼 경계가 모호한 양식도 흔치 않다. 낭만주의를 포함해 사실주의나 자연주의의 많은 화가들에게도 이 두 가지 경향이 혼재해 있다. 사실주의와 자연주의는 현실을 중시하여 객관적 수법을 동원한다는 점에서 공통적이지만 사실주의는 사실에 대한 현상적이고 중립적 태도에만 그친다. 그에 비하여 자연주의는 실험과 관찰이라는 과학적 방법을 도입하여 사실주의를 좀 더 과학적으로 심화시키려 한다. 즉, 자연주의는 실증주의의 사조를 거치면서 그것을 경계로 사실주의로부터 멀어져 갔다고도 볼 수 있다. 그렇다고 하여 사실주의 화가들인 쿠르베와 밀레의 작품에서 자연주의의 요소를 배제할 수는 없다.

하지만 특히 (논쟁이 될 수 있는) 1855년 이후 쿠르베의 작품에서 발견되는 자연주의 경향에도 불구하고 그에게는 자신의

206 리오넬로 벤투리, 앞의 책, 302면.

사실주의에 대한 지평을 확대할 수 있는 시간이 더 이상 허락되지 않았다. 1870년 제2제국의 몰락은 프랑스는 물론 쿠르베도 예기치 못한 상황에 빠져들게 했기 때문이다. 9월 4일 보불 전쟁에서 패배하여 나폴레옹 3세가 포로가 되자 공화파 의원들은 드디어 보나파르트 왕조의 붕괴를 천명하기에 이르렀다. 또다시 공화정이 선포된 것이다. 정치적 불안정과 극도의 사회적 혼란은 이때부터가 시작이었다. 이듬해 2월 선거를 계기로 분산된 권력은 힘의 공백을 가져왔고 무장한 빈민 계급, 즉 시민과 노동자에 의한 대규모 봉기로 이어졌다.

급기야 3월 26일 파리 코뮌이 선포되면서 봉기는 혁명으로 발전하였고, 5월 28일 파리 코뮌의 마지막 바리케이트가 베르사유 군대에 의해 함락당할 때까지 내전이 계속되었다. 하지만 내전의 마지막 날을 전후로 한 전투에서만 코뮌의 전사 3만여 명이 전사하거나 학살당할 정도로 전투는 참혹했다. 그날 런던에서 열린 국제 노동자 협회 총평의회에서는 마르크스가 〈국제 노동자 협회 담화문〉을 새로 작성하기로 합의했다.

6월 13일 런던에서 35쪽 분량의 영문 팸플릿으로 발행된 이 담화문에서 마르크스는 〈노동하고 생각하고 투쟁하고 피 흘리는 파리는 새로운 사회를 가슴에 품은 채, 적들이 바로 문 앞에 와 있다는 사실조차 잊은 채, 역사를 창조하려는 열망으로 빛나고 있었다. …… 노동자의 파리는 코뮌과 더불어 새로운 사회의 영광스런 선구자로 영원히 칭송받을 것이다. 그 순교자들은 노동자 계급의 위대한 가슴속에 간직되어 있다〉고 하여 희생자들을 애도했다. 파리 코뮌은 노동자 계급이 세운 최초의 자치 정부였다. 훗날 레닌도 파리 코뮌을 생산자 계급이 경제적 해방을 실현하기 위해 〈세계 최초로 노동자 계급이 세운 사회주의 정부〉라고 평한 바 있다. 하지만 파리 코뮌은 애초부터 다양한 파벌로 구

성된 탓에 내부 결속력이 부족할 수밖에 없었다. 예컨대 파리 코뮌은 자코뱅파, 블랑키파, 무정부주의자, 제1인터내셔날파, 프루동파 등으로 구성되었고, 그들을 크게 나누더라도 무정부주의자와 사회주의자로 양분되었다.

한편, 평생 동안 프루동의 동지였던 쿠르베는 두 달 동안 파리를 휘몰아친 사회주의 광풍 속에서도 자신의 신념과 소신에 따라 예술가로서 적극 참여했다. 그는 미술가 동맹의 의장이 되었고, 이 기회에 그에게 회한으로 남겨졌던 관변주도의 살롱전이 새롭게 거듭날 수 있도록 변화시키려 했다. 그러나 그의 꿈은 안타깝게도 이루어질 수 없었다. 5월 28일 파리 코뮌의 운명과 함께 그의 모든 것이 수포로 돌아가 버린 것이다. 6월 7일 그는 친구의 집에서 체포되었고, 그 이후 죽을 때까지 그를 기다리는 것은 더욱 비참한 고난과 형극荊棘뿐이었다.

그는 광풍의 선동자 가운데 한 사람으로 고발되어 6개월간 생펠라지 감옥 — 이때 그는 자신의 처지를 「생펠라지에서의 자화상」(1873)으로 남기기도 했다 — 에서 옥고를 치러야 했다. 그 뒤에도 그의 삶은 나아지지 않았다. 전 재산과 작품의 압류, 50만 프랑의 벌금뿐만 아니라 계속되는 국가의 감시와 고향민들의 적대시와 같은 경제적, 정신적 압박을 그로서는 도저히 감당할 수 없었다. 그는 1873년 7월 23일 국경선을 넘어 스위스로 도피의 길에 올랐다. 결국 프랑스로 돌아가지 못한 채 그는 망명지인 스위스의 라투르드펠즈에서 58세를 일기로 한 많은 삶을 마감하고 말았다. 아마도 미술사에서 자신의 이념과 철학 때문에 죽을 때까지 그만큼 모진 대가를 치러야 했던 예술가도 드물 것이다.

4) 밀레: 농민의 사실주의

쿠르베의 예술적, 철학적 이념이 〈노동자의 사실주의〉였다면 밀레Jean-François Millet의 그것은 〈농민의 사실주의〉였다. 전자가 노동자를 〈대변하는 사실주의〉인데 비해 후자는 농민으로서 스스로 〈실천하는 사실주의〉였다. 그럼에도 그들의 사실주의는 가장 빈민 계급이자 하층민인 노동자와 농민이 처참한 삶을 살아가야 하는 부조리하고 불합리한 정치, 사회 현실을 비판하는 점에서 입장을 달리 하지 않았다.

밀레는 스스로 농민의 길을 선택한 화가였다. 그러므로 그가 지향하는 사실주의는 이념이기 이전에 삶이었다. 그것은 그가 밀밭에서 발견한 처절한 현상이었고, 초원에서 체득한 애상哀想의 상념이었으며, 농부의 생활에서 입은 애상哀傷의 상흔이었다. 또한 그의 작품들은 중농주의가 남긴 폐해, 그리고 그 무모한 제도가 결과한 희생의 현장을 고스란히 드러내기 위해 〈그림으로 말하는〉 또 다른 사실주의 선언문과도 같았다.

대혁명 이후 루이 14세부터 강조되어 온 재상 콜베르Jean-Baptiste Colbert의 중상주의를 비판하고 국가 재정 위기의 극복을 위해 부활된 중농주의 정책은 자본제적 대규모 농경 제도를 권장하는 대가로 농민의 희생을 강요하는 결과만을 가져왔다. 다시 말해 봉건 영주처럼 소수자에 의해 대지주화된 농촌 사회는 다수의 소작농들이 빈민 계층으로 전락하는 불합리를 피할 수 없었다. 밀레와 쿠르베의 사실주의가 주목하고 있는 주요 대상이 서로 다르면서도 같은 시대정신을 지향하고 있는 까닭도 그들 모두가 빈민 계층의 삶의 질곡에 초점을 맞추고 있었기 때문이다.

밀레의 작품들은 하나같이 빈농의 현실에 대한 사실적 묘사를 주제로 하고 있다. 그는 농촌의 대자연을 상찬하기보다 중

농주의가 가져온 농촌의 고달픈 현실과 농민의 가혹한 처지를 화폭에 옮겨 이야기하고 있다. 그는 가난한 농민들의 삶을 작품으로 스토리텔링하고 있는 것이다. 그의 작품에서는 농촌의 풍요로움이나 행복한 농민의 표정을 찾아볼 수 없다. 예컨대 「이삭줍기」(1857, 도판163)나 「만종」(1857~1859, 도판164)이 그것이다.

　　파리에서는 쿠르베가 「돌 깨는 사람들」(도판158)로 황제를 위한 전시회에 저항하는 동안, 파리 교외의 농촌 바르비종에서는 밀레가 「이삭줍기」와 「만종」으로 농민들의 더없이 지난至難한 일상을 담아 농촌 사회의 현실을 우회적으로 비판하고 있었다. 「이삭줍기」는 당시 농촌에 두리워진 가장 어두운 그림자 가운데 하나였다. 추수가 끝난 대지주의 농토에서 일정한 시간 동안만 떨어진 이삭을 주울 수 있는 지주의 간계를 엿보게 하는 관행적 풍경이었기 때문이다. 그림에서 보듯이 아낙네들은 그나마도 마음 놓고 자유롭게 주울 수 있는 형편이 아니었다. 지주의 하수인이 말 위에 올라 앉아 멀리서 감시하고 있기 때문이다. 이처럼 밀레의 그림에는 농촌의 아름다운 서정적 풍경 대신 감시하에서라도 이삭을 주워야 하는 농민의 고달픈 현실에 대한 무언의 저항만이 배어 있을 뿐이다.

　　「만종」이 침묵하고 있는 드라마틱한 비극은 그 이상이었다. 초현실주의 화가 살바도르 달리Salvador Dali는 소년시절 이 그림을 처음 보자 감자 바구니가 마치 어린 아기의 관棺 같다고 말했다. 그 이후에도 그는 이 그림을 볼 때마다 알 수 없는 불안감을 느낀 나머지 『만종에 얽힌 비극적 이야기』(1935)라는 책을 출판했다고 한다. 훗날 루브르 박물관이 자외선 투사 검사를 통해 그의 의문을 사실로 확인함으로써 이 작품은 또다시 세상을 놀라게 하기도 했다. 본래 이 그림은 밀레가 긴 겨울의 굶주림을 이기지 못하고 죽은 어린 아기를 땅에 묻기 전에 어린 영혼이라도 풍요로

운 세상으로 가기를 기도하는 가난한 농촌 부부의 모습을 그린 것이었지만 사회적 혹평을 우려하는 친구의 권유로 고심 끝에 바구니 안의 시체를 감자로 대체했다는 것이다. 이렇듯 황혼의 「만종」은 빈곤과 사투하며 살아가야 하는 농부들을 대신하여 어둠의 시대를 암시하는 죽음의 묵시록apocalypse과도 같은 것이다.

그렇지 않으면 이 작품은 밀레가 멀리 일몰의 지평선에 보이는 교회에서 들려오는 삼종경三鍾經(아침, 정오, 저녁의 기도 시간을 알리는)의 소리에 맞춰 일손을 멈추고 기도드리는 농촌 부부의 거룩하고 애틋한 모습을 그린 것일까? 후기 인상주의를 대표하는 빈센트 반 고흐는 1875년 밀레가 사망하자 드루에서 열린 유작 경매장에서 「만종」을 보고 〈바로 저것이다. 밀레의 저녁 기도야말로 장엄하고, 한마디로 말해 시 자체와 같은 작품이다〉라고 편지 쓴 적이 있다. 그 이후 고흐는 밀레를 본받아 자신도 농민 화가가 되기로 결심할 정도였다. 아마도 고흐는 그 작품에서 빈곤과 싸우는 고달픈 농부의 모습보다 시적 정감과 우수에 찬 농부의 모습에서 더 큰 영감을 받았을 것이다.

고흐만큼 밀레의 작품을 모사한 화가도 없다. 그는 밀레와 같은 미적 사실주의를 좋아하지 않으면서도 밀레주의자라고 말해도 과언이 아닐 정도로 평생 동안 밀레의 영향에서 벗어나지 못했다. 그는 1882, 1888년 6월, 11월의 「씨 뿌리는 사람」들을 시작으로 죽기 한 해 전에 그린 「낮잠」(1890)에 이르기까지, 특히 1889년 가을부터 1890년 봄까지 아주 짧은 기간에 23점이나 모사 작품을 쏟아 냈다.(도판 165~170)

그뿐만이 아니다. 들라크루아 작품들을 비롯하여 그의 작품 훔치기 행각은 평생 동안 그친 적이 없었다. 주제, 양식, 기법 등을 가릴 것 없이 그는 직접 만나는 작가나 접하는 작품마다 훔쳐 자기 것으로 둔갑시켰다. 그는 미술사에서 7백 점 이상을 모사

함으로써 이른바 〈모작의 시대〉를 주도한 에드가르 드가Edgar Degas 에 버금가는 대도大盜였던 것이다.

작품의 모사, 즉 〈훔쳐 그리기〉는 그에게 약이자 독pharmakon 이나 다름없었다. 그가 형태의 자율성보다 색의 자율성을 강조한 것도, 그리고 〈나는 완전히 자연과 등을 돌리고 과장과 생략의 과정을 거친다네〉라든지, 〈내가 작품 전체를 창조한다고는 할 수 없지. 그보다는 오히려 완결되어 있는 사물 자체를 발견하는 것인데, 다만 그것을 철저히 분석해서 자연 상태에서 벗어나게 해야 하지〉 라고 에밀 베르나르Émile Bernard에게 보낸 편지에서 말하는 것도 모두 그의 위장술, 즉 훔치기 기법의 정당화에 지나지 않는다.

고흐는 눈으로 그리지 않고 느낌으로 그린다고 주장한다. 그것은 충동적이고 성급한 그의 성격 탓이기도 하지만 습관적인 모사와 훔치기를 위해 양식과 기법상 그가 불가피하게 개발한 차선의 선택, 즉 일종의 위장 기술로서의 〈스키조적schizo (분열증적) 기법〉에 지나지 않는다. 그는 철학 결핍증에 걸린 대표적인 예술가였다. 누구에게나 20대를 〈철학적 성숙기〉라고 강조한 프랑스의 예술 철학자 필립 브르노Philippe Brenot의 말대로[207] 그것은 고흐가 평생 동안의 인생관과 세계관에 있어서 철학적 사유 능력을 좌우하는 청년 시절에 직·간접적으로 철학에 대한 사고 훈련을 기피하거나 소홀히 한 징후이기도 하다.

그것은 무엇보다도 화가의 길에 관심 갖기 시작한 20세 무렵부터 그가 자신의 삶에 대한 철학적 관심과 고뇌보다 밀레를 비롯한 바르비종파의 기법에 사로잡혀 버렸기 때문일 것이다. 특히 그가 누구보다도 죽을 때까지 짝사랑하듯 존경한 인물은

207 브르노의 주장에 따르면 성장기의 유소년이나 청년에게 음악, 미술, 철학을 제대로 가르칠 경우 음악에서는 3세부터, 회화에서는 10세부터, 그리고 철학에서는 20세부터 남달리 뛰어난 표현을 기대할 수 있다. 하지만 음악이든 미술이든 적어도 20세 이후부터 철학 교육이 동반되지 못한다면 단지 기능만 고도로 잘 훈련된 〈예술적 기술자〉에 불과할 수 있다는 것이다. Philippe Brenot, *Le génie et la folie*(Paris: Odile Jacob, 1997), p. 200.

밀레였다. 그가 평생 동안 밀레의 모작에서 벗어나지 못한 까닭도 거기에 있다. 이렇듯 그에게 밀레는 미술의 본질이나 미술가의 사명에 대한 철학적 반성을 위해서는 물론이고, 자신의 창조적 상상력이나 예술적 영감의 발휘를 위해서도 가장 큰 장애물이었던 것이다.

그 때문에 같은 시대를 살아간 쿠르베나 밀레에 비해 고흐가 남긴 대부분의 작품들은 「국립 복권 판매소」(1882), 「베틀」(1884), 「감자를 먹는 사람들」(1885) 등 산업화로 인한 노동자들의 비참한 삶을 담은 초기의 몇몇 사회주의적 작품들을 제외하면 모사하는 주제의 위장술을 개발하는 데만 급급했을 뿐이다. 그의 작품들은 독창적인 양식과 기법에 비해 이념적 메시지가 빈약한 철학 결핍증에 걸려 있다고 말할 수 있다. 그것들 속에서는 예술가로서 자아와 존재에 대하여 자발적으로 심각하게 고뇌하고, 작가로서 인생에 대하여 철학적으로 진지하게 사색한 흔적이 별로 보이지 않기 때문이다.

그에 비해 밀레의 작품에는 인간에게 있어서 노동의 의미와 가치에 대한, 그리고 그것과 인생과의 의미 연관에 대한 고뇌와 사색이 바탕에 짙게 깔려 있다. 그에게 자연은 문자 그대로 〈스스로 그렇게 있는〉 존재가 아니다. 자연은 인간과 무관한 채, 무의미하게 중립적으로 존재하지 않는다. 다시 말해 인간의 삶과 연관된 자연, 즉 농촌은 인간과 무관한 채 스스로 아름답기만 한 공간이 아니다. 밀레가 생각하기에 그곳에서 살고 있는 자기 시대 농민의 삶은 도시민에 비해 질박하고 행복한 인생살이가 아니었다.

그 때문에 밀레는 자연과 농촌, 그리고 농민을 단 한번도 아름답게만 표현하려고 하지 않았다. 오히려 유달리 광채lümen — 모네를 비롯한 초기의 외광파를 제외하면 고흐는 위장(형식적 차별화)을 위해서 그것을 더욱 독창적으로 고안해 냈다 — 의 유혹

에 빠진 고흐의 것들과는 달리 그의 작품에서 자연은 대체로 어둡고 우수에 차 있다. 작품 속 농부의 인생도 고뇌에 잠겨 있다. 하지만 안타깝게도 고흐의 모사품에는 그것들이 보이지 않는다. 아마도 고흐가 화가(밀레)의 신념과 철학까지 모사하기란 애초부터 불가능한 일이었을 것이다. 외파는 감각의 문제지만 내파는 영혼의 문제이기 때문이다.

제3장
정합성의 종언:
사실에서 상징으로

플라톤에게 영원불변하는 존재의 원본은 이데아였다. 그런가 하면 기독교인에게 세상의 원본은 언제나 창조자인 야훼 신이다. 헤겔은 그것을 절대정신이라고 불렀다. 그래서 그에게 세상 만물은 그것들의 모사copy나 현현manifestation의 결과물들이다. 아니면 자연은 절대정신의 자기 소외疎外 Entfremdung이거나 외화外化 Entäußerung 현상일 따름이다. 존재론이나 형이상학이 그것들을 가변적인 현상이나 현실에 대한 원본, 또는 토대로 간주하는 것도 그 때문이다.

그뿐만 아니라 미술이 세상 만물을 재현representation하려는 까닭도 마찬가지다. 미술은 한동안 그와 같은 존재론적 믿음 위에서 세상 만물이나 현상들을 눈을 속일 정도로 똑같이 베껴 내려 했다. 어느덧 세상 만물에 부합해야 하는 정합성整合性이 미술의 교의이자 원리가 되어 온 것이다. 인물화나 정물화, 풍경화나 역사화, 심지어는 종교화에 이르기까지 어느 것이라도 재현의 토대로서 원본이나 실물과 어느 정도 일치하는지의 정합성coherence을 전제로 하기는 마찬가지다.

1. 역사적 반사를 통한 회의: 탈재현의 조짐들

하지만 작용과 반작용이 세상의 이치임을 역사는 늘 뒤늦게 가르쳐 준다. 이데아, 신 또는 절대정신과 같은 관념적, 생득적 원본과의 일치−불일치에 매달려 온 정합주의적 진리관에 대한 반발이 그것이다. 그런가 하면 인식의 기원이나 확실성을 경험적, 과학적 현실에서만 찾으려는 경험론이나 실증주의의 위세도 그것들에 대한 회의와 반발로 인해 19세기를 넘지 못했다.

그와 마찬가지로 미술에서도 사실주의와 자연주의에 대한 권태와 회의로 철학적 변화와 때를 맞춰 〈정합적〉 재현 대신 〈상징적〉 재현에로 눈을 돌렸다. 정합주의에 대해 더 이상 호기심을 갖지 못하는 권태는 이미 그 안에서 새로움(상징주의)에 유혹당할 준비를 하고 있었기 때문이다.

하지만 거시적으로 보면 미술의 역사에서 근 5백 년 만에 엿보이는 정합적, 사실적 재현에 대한 회의, 더구나 〈사실에서 상징으로〉와 같은 탈재현의 구체적인 조짐은 획기적인 사건이며, 우리는 이를 주목해야 한다. 왜냐하면 르네상스 이래 기독교적 성상주의iconism에서 벗어난 인본주의적 미술사의 행로가 곧 정합적 재현 미술의 궤적이었기 때문이다. 그러므로 19세기 후반에 이르러 재현 신화로부터의 이탈, 즉 탈재현의 조짐은 그동안 원본주의 미학이 추구해 온 정합주의적 성과들에 대한 탈구축의 낌새이다.

미술사에서 프랑스 대혁명 이후부터 1백여 년 동안은 어느때보다도 이러한 지각 변동이 주기적으로 일어난 세기였다. 절대


II. 구조주의의 침투와 존재론의 쇠퇴: 구조주의 미학

권력의 잦은 공백기, 즉 간헐적인 억압의 진공 상태마다 조형 욕망의 가로지르기가 활발하게 진행되었다. 유럽의 각국은 저마다 신고전주의에서 낭만주의와 신비주의를 거쳐 사실주의나 자연주의와 겹치듯 비껴 가며 자리 바꾸기를 멈추지 않았다. 그 기간 동안 미술가들의 조형 욕망은 대체로 이성주의와 감성주의, 비실제적 상상력과 실제적 관찰력 사이의 작용과 반작용을 자발적으로 거듭하며 재현 미학을 실험하고 있었다.

하지만 법칙의 발견과 정립을 위해 귀납적 실험의 반복을 목적으로 하는 과학과는 달리, 예술은 그와 같은 반복적 실험을 계속할수록 불임의 권태만 더욱 심화될 뿐이다. 결국 그것은 재현 자체에 대한 권태와 회의에 이를 수밖에 없다. 그 때문에 모험심 많은 19세기 후반의 일부 미술가들은 새로운 재현 방법의 돌파구를 찾거나 아예 재현 자체를 포기하려는 계기를 진지하고 심각하게 모색하기 시작한 것이다.

1) 관념의 세계에 대한 회의와 반발

영국의 경험론자들은 일찍이 17세기부터 신의 존재에 대한 선천 이성의 편견을 고발하며 생득 관념innate idea에 대한 회의를 제기했다. 〈처음에 감관 속에 없었던 것은 지성 속에도 존재했을 리 없다〉는 것이다. 신의 관념을 경험 이전의 생득적인 것이라고 믿는 것에 대하여 경험론자들은 그것이 〈과연 생득적生得的인가〉에 대한 의문을 품었다. 아무것도 모르고, 아직 의식하지도 못하는 그러한 명제가 이미 정신 속에 있다고 말할 수는 없다는 것이다.

대표적인 영국 경험론자 존 로크는 신의 관념과 같은 생득 관념이란, 허황된 것이라고 생각했다. 그는 〈정신이 아무런 문자도 없고 어떠한 관념도 없는 소위 백지tabula rasa라고 생각해 보자.

어떻게 그것이 채워지는가? …… 언제 정신이 이성과 지식의 모든 재료를 갖게 되는가? 이 물음에 대해 나는 《경험》이라는 한 단어로 대답한다〉[208]고 주장했다.

　　로크는 신의 존재에 대한 관념에 대해 인식 불가능한 초월적 존재에 대한 생득 관념이 아니라, 일체의 경험적 실체에 대한 관념과 마찬가지로 다른 단순 관념들로부터 추론된 논증의 산물이라고 생각했다. 그러므로 그의 주장에 따르면 우리의 지식이 〈단지 관념들의 일치, 불일치의 관계에 대한 지각〉에 불과하듯이 신에 대한 지식도 어디까지나 불확실한 〈논증적 지식〉에 불과할 뿐이다.

　　다음으로, 독일 철학에서는 프랑스의 사회주의자와 사실주의 예술가들에게 직·간접적인 영향을 준 포이어바흐Ludwig Andreas von Feuerbach나 마르크스와 같은 헤겔 좌파들이 반관념론적 유물론을 내세움으로써 작용에 대한 반작용의 이치가 노골화되었다. 예컨대 절대정신의 선천성과 우위성에 대한 회의와 의심이 그것이다. 그들은 세계란 단지 신적 관념(절대정신)의 체현이므로 〈일체의 물질적 존재는 절대정신의 자기 소외Selbst-Entfremdung일 뿐〉이라는 관념론의 전복을 선언한다. 다시 말해 그들은 〈절대정신의 허구성〉을 의심하는 동시에, 그와는 반대로 가장 확실한 사실적 실체인 〈물질만이 정신을 반영한다〉고 하며 오직 현실에만 기초한 물질주의Materialism를 강조한 것이다.

　　마르크스는 〈나의 변증법적 방법이란 헤겔의 그것과 전혀 다르다. 아니 정반대다. …… 나에게 관념이란 인간 정신에 의해 반영되고 사유의 형식으로 번역된 물질세계에 지나지 않는다〉고 단언한다. 그러므로 그의 유물론에 따르면 오직 우리가 지각하는

제3장 경험적 이성의 종언: 사실에서 상징으로

II. 욕망의 표현행위로 본 미술

208　새뮤얼 스텀프, 제임스 피저, 『소크라테스에서 포스트모더니즘까지』, 이광래 옮김(파주: 열린책들, 2004), 393면.

세계가 존재하는 전부이며, 따라서 유물론적 세계관도 〈존재하는 그대로의 자연에 대한 개념이다. 거기에는 어떠한 유보도 없다〉고 하여 쿠르베의 「사실주의 선언」(1855)을 연상케 한다.

프랑스에서도 19세기 초에 형성된 부르주아 철학자들, 즉 트라시Antoine Destutt de Tracy나 멘드비랑Maine de Biran 등의 관념학과 쿠쟁Victor Cousin의 신비주의적 유심론에 대한, 그리고 (미술에서도) 그들의 영향을 적지 않게 받은 신비주의와 낭만주의에 대한 반작용으로 사회주의와 사실주의, 나아가 실증주의와 자연주의가 등장했다. 관념학파의 트라시는 인간의 인식 기능이 감각을 통해서만 구성될 수 있다고 주장하는 로크의 경험론에 개입하여 그것을 자신의 관념학으로 발전시킨다. 그는 기본적인 인식 기능 즉, 감각 기능, 기억 기능, 판단 능력, 의지 능력 등을 하나로 결합시킨 인식의 기원을 밝히는 데 자신이 추구하는 관념학의 과제가 있다고 생각했다.

그에 비해 1797년 5백인 국민 의회의 일원으로 선출된 뒤 나폴레옹의 통치하에서 죽을 때까지 황제의 고문으로 활동했던 대표적인 부르주아 철학자 멘드비랑은 자신의 관념학을 〈의식의 현상학〉이라고 불렀다. 그는 무엇보다도 의지를 가진 노력, 즉 의지의 활발한 작용과 같은 의식의 능동성을 강조한다. 그의 주장에 따르면 의식 현상에 있어서 1차적인 것은 주체의 자각, 즉 자아에 대한 의식이다. 그러므로 모든 물질적 대상은 2차적인 것이다. 바로 그러한 자기의식에서 파생된 것이기 때문이다. 그는 그와 같은 주관적인 자기의식을 의식의 기원과 동일시했다. 심지어 영혼이나 자아의 참된 본질도 의지의 자유로운 노력, 의지의 작용, 즉 의식의 능동성에 속한다고 보았다.

하지만 사실주의자나 사회주의자들과 대립적이었던 당시의 관념학파나 유심론자들은 철학뿐만 아니라 사회적 이념에

서도 부르주아지들이 겪어야 하는 정치적 운명을 피해 갈 수 없었다. 그뿐만 아니라 그들이 주장해 온 관념, 의지, 의식과 같은 정신 작용 우선의 논리 역시 힘을 잃을 수밖에 없었다. 푸리에나 프루동의 사회주의와 쿠르베나 밀레의 사실주의, 나아가 이폴리트 텐Hippolyte Taine의 실증주의나 에밀 졸라의 자연주의 등에 의해 내재적 반작용, 즉 논리적, 이념적 반정립anti-thèse에 직면해야 했기 때문이다.

특히 프랑스 왕립 아카데미 미술의 산실이 되어 온 에콜 데 보자르École des Beaux-Arts에서 미학 강의를 맡았던 텐까지도 『예술 철학Philosophie de l'Art』(1865~1882)에서 〈어떤 예술 작품이든 그 시대나 사회와 무관한 채 시간과 공간을 초월하는 절대적인 것은 있을 수 없다. 모든 예술 작품은 그 작품의 조건을 이루고 있고, 또한 설명하는 전체의 일부분으로 고찰되지 않으면 안 된다. 다시 말해 예술가의 창작은 그 나라나 그 시대의 유파라는 보다 넓은 전체의 일부분에 불과하다〉[209]는 놀라운 주장을 한 바 있다. 다시 말해 그는 쿠르베의 사회주의적 사실주의 작품을 미학적으로 정당화해 줌으로써 예술 작품을 사회 현상의 일종으로 간주하는 일종의 사회학적 미학을 제시한 것이다.

2) 분노와 즉물성에 대한 염증

그렇다고 하여 사회 현실에 눈을 돌린 사실주의나 실증주의와 더불어 과학주의와 내통한 자연주의가 세기적인 회화소繪畵素가 될 만큼 지배적 결정인dominant cause을 가지고 있었던 것은 아니다. 사실주의는 오히려 그렇지 못했기 때문에 재현의 마지막 보루를 오랫동안 지킬 수 없었다. 더구나 자연주의자 졸라를 비롯한 비평

209 이광래, 『프랑스 철학사』(서울: 문예출판사, 1992), 265면.

가들이 사실주의자 쿠르베를 질식시킬 만큼 그의 목을 조였기 때문에 더욱 그러했다.

사실주의자들이 비판하려는 그 당시의 사회 현실은 불가피하게 정치적이고, 이데올로기적이었다. 밀레의 사실주의도 메시지의 타깃은 쿠르베와 마찬가지로 소작 농민과 같은 하층민들의 암울한 정치, 사회적 현실이었다. 그러나 파리 코뮌 이후 시민들의 반응은 이전과 사뭇 달라졌다. 사회 현실에 대한 비판적 주장이나 혁명적 행동에 대하여 이전보다 반대하는 사람들이 훨씬 많아진 것이다. 많은 사람들이 사회주의에 대해 염증과 회의를 드러내기 시작한 것이다. 그러한 분위기는 사실주의 회화에 대해서도 마찬가지였다. 쿠르베에 대하여 분노하는 사람들이 증가한 것도 그 때문이다.

예컨대 파리 코뮌 직후 테오도르 뒤레Théodore Duret의 비평은 사실주의에 대한 분노와 혐오감을 잘 드러낸다. 그는 쿠르베에 대해 다음과 같이 말했다. 〈사물에 관해 개인적인 비전을 갖고, 자신의 비전을 적절한 형태로 캔버스 위에 고정시키고자 하는 사람이다. 하지만 우리는 그가 우리의 눈에 호소하는 것 이외에 아무것도 그려 있지 않은 그림을 보려고조차 하지 않는다.〉[210] 더구나 쿠르베의 사실주의의 한계에 대한 뒤레의 지적은 치명적이기까지 하다. 쿠르베의 사실주의는 지나치게 〈사진적인 즉물성卽物性〉에만 빠져들었다는 것이다. 한마디로 말해 그것은 유물론적이라는 것이다. 그러한 지적은 프루동의 사회주의나 마르크스의 공산주의에 대한 반감이 매우 고조되어 있던 당시의 상황을 고려하더라도 그냥 지나칠 수 없는 것이었다.

하지만 사실주의에 대한 염증은 파리 코뮌 이전에도, 즉 1866년도 살롱전에 대한 졸라의 다음의 글에서도 분명하게 드러

210 리오넬로 벤투리, 『미술 비평사』, 김기주 옮김(서울: 문예출판사, 1988) , 312면.

났다. 〈리얼리스트라는 말은, 현실le réel을 기질tempérament에 종속
시킨다고 선언한 나에게는 아무 의미도 없는 말이다. 진실을 그
려라. 그러면 나는 박수를 보낼 것이다. 그러나 무엇보다도 개성
과 생명을 그려라. 그렇게 하면 나는 한층 더 박수갈채를 보낼 것
이다. …… 쿠르베는 적의 손에 넘어간 것이다. …… 대중은 한 폭
의 그림에서 목이나 가슴을 조르고 있는 주제를 보면서도 예술에
게는 눈물이나 웃음밖에 요구하지 않는다. 나에게 있어서 예술 작
품이란 역으로 퍼스널리티이고 개성이다. 내가 예술가에게 요구
하는 것은 감미로운 환상이나 무서운 악몽이 아니라 그 자신의 영
육을 내주는 것이요, 강력하고 각별한 정신과 자연을 자기 손안에
폭넓게 꽉 잡고 그가 그곳에서 본 것을 우리의 눈 앞에 그대로 이
식하는 자신을 자랑스럽게 긍정하는 것이다.〉[211]

　　졸라는 쿠르베에게 〈무엇보다도 개성과 생명을 그려라!〉
라고 충고한다. 〈자신의 영혼과 육신을 바쳐라〉고 명령한다. 벤투
리는 졸라의 이러한 충고와 명령을 두고 예술적 주관주의라는 이
름으로 사실주의의 사회적 인습을 고발하는 〈간략한 고소장〉이
라고 평한다. 심지어 그 당시 쿠르베의 친구이자 사실주의에 대한
비평가로 알려진 카스타냐리Jules-Antoine Castagnary마저도 낭만주의
로부터의 해방을 쿠르베의 사실주의가 가져온 공으로 부각시키면
서도 새로운 예술이 발전할 수 있도록 시민 생활로의 복귀를 권고
한 바 있다.

　　더구나 〈예술을 위한 예술〉의 제창자인 테오필 고티에
Théophile Gautier는 미의 본질에 대한 물음에 등한시했던 사실주의를
비판하는 데 앞장서며 예술의 불멸성이 미의 본질에 충실하려는
데 있음을 강조한 바 있다. 〈예술을 위한 예술〉은 형식을 위한 형
식을 말하려는 것이 아니라 〈미를 위한 형식〉을 말해야 한다는 것

211　　리오넬로 벤투리, 앞의 책, 309~310면.

이다. 다시 말해 미의 본질에서 멀어진 낯선 관념이나 어떤 이데올로기에로 선회하는 형식들을 경계해야 한다는 것이다. 실제로 어떤 예술가의 경우에도 〈미를 위한 형식〉보다 사회적 주장이 더 강해진다면 그만큼 예술적으로는 약해지기 때문이다.

1860년대를 넘어서면서 살롱전에 대한 졸라의 평은 안타깝게도 대중들의 분노 때문에 계속될 수 없었지만 그가 집단 이성이나 이데올로기보다 예술의 생명으로 간주하는 화가의 개성 personnalité에 대한 강조는 당시 그 주변의 여러 화가들에게는 무시할 수 없는 지상명법으로 들렸다. 그것은 많은 사람들에게 독단적이고 확고하면서도 혁명적인 강조로 들렸기 때문이다.

그뿐만 아니라 파리 코뮌이 좌절된 1870년 초부터 크게 주목받기 시작한 신비판주의 철학자 샤를 르누비에Charles Renouvier의 주의주의적主意主義的 인식론은 이제까지 사회와 민중을 미혹시켜 온 실증주의나 과학 결정론, 사회주의나 유물론, 또는 사회 진화론 등이 모두 개인이나 개체의 중요성을 무시한 점에서 크게 다를 바 없는 철학이라고 하여 개성을 강조하는 졸라의 주장과 입장을 같이 한다.

그는 무엇보다도 〈개인의 의지와 자유가 자기 원인을 표상한다〉고 하여 자유 의지에 따른 개성을 강조한다. 그의 주장에 따르면 집단적 이념이나 이데올로기보다 〈개성의 근거가 되는 개인의 자유와 의지는 논증될 수 없는 도덕 의식의 자료이므로 자유는 인간의 욕망을 억압하는 어떤 피조물보다도 크다.〉 즉, 〈자유는 피조물 중의 피조물〉[212]이라는 것이다. 심지어 자유 의지와 개인의 인격에 대한 신념은 미래 세계에 자유로운 인간의 선한 의지에 의해서 사회적 모순들이 해결되는 환상적인 지상 낙원이 실현될 수 있다는 유토피아적 내세론으로까지 이어졌을 정도였다.

212 이광래, 『프랑스 철학사』(서울: 문예출판사, 1992), 273면.

이렇듯 프랑스에 있어서 19세기 후반의 시대정신은 이미 사실주의적 즉물성이나 객관성보다 개인의 자유와 개성이 더욱 강조되는 주관적이고 주의적인 정신세계로 빠르게 옮겨 가고 있었다. 어두운 사회 현실에 대한 사회주의자와 사실주의자들이 외치는 분노의 목소리가 줄어드는 대신 오직 〈미를 위한 예술 형식〉만을 찾으려는 예술 정신이나 미학적 순수성을 상징하는 새로운 형식을 모색하려는 예술가들의 욕구가 분출되기 시작한 것이다.

2. 탈구축의 징후 1: 원형 인상주의

좁은 의미에서 탈구축déconstruction, 즉 해체는 이성 중심의 철학사를 새롭게 재단하려는 프랑스의 철학자 자크 데리다Jacques Derrida 의 관점이고 개념이다. 그것은 이성의 구축물들을 나열해 온 철학의 역사를 20세기 중반 이후 거듭나게 하기 위한 그의 대안이기도 하다. 이른바 데리다의 해체주의의 철학이 그것이다.

하지만 넓은 의미에서 보면 작용에 대한 반작용으로의 〈구축에 대한 탈구축〉은 인간이 살아 온 삶의 방식이고 이유였다. 또한 그것은 인간의 삶이 역사 위에 남겨 온 궤적이자 흔적이기도 하다. 인간의 욕망은 언제, 어디서나 그와 같은 탈구축적 엔드 게임endgame을 멈춘 적이 없다. 그래서 역사는 지금껏 그것 따라 크고 작은 결절結節의 매듭짓기를 이어 온 것이다.

그러면 19세기 후반의 탈구축이란 무엇인가? 그것은 어떤 구축물을 해체하려 했던 것인가? 그리고 그때는 누가, 어떻게 탈구축을 시도했을까? (이미 언급했듯이) 19세기의 탈구축은 상상력을 타고 놀던 감정의 무한한 욕망을 잠재우기 위해 객관과 사실을 보도寶刀로 무장한 욕망이 화폭을 가로지르며 이룩한 구축물들에 대한 반작용이었다. 19세기를 수놓은 예술 현상 가운데 눈의 작용과 시각 효과에 대한 사실적 믿음이 어느 것보다도 두드러졌기 때문에 그에 대한 반작용도 클 수밖에 없었다.

하지만 외관에 대한 직접적인 응시가 오랫동안 지속될수록, 그리고 그것이 주는 자극이 크면 클수록 시선의 피로감은 배

가 되게 마련이다. 권태나 회의도 그 때문에 생겨나는 것이다. 데카르트가 『방법서설Discours de la méthode』(1637)에서 모색한 새로운 방법이 일체의 회의에서부터 시작되었듯이, 회의도 새로움의 모색이고 계기임을 의미한다. 회의는 이미 또 다른 시작을 암중모색하고 있는 것이다. 새로운 역사가 회의로부터 시작하는 까닭도 거기에 있다. 19세기 후반으로 갈수록 사실적 외관에 대한 화가들의 시각적 피로와 권태, 그리고 그것에 대한 회의가 내관內觀, 즉 내적 응시를 모색하게 했던 것도 그 때문이다.

　　대상을 눈이 아닌 마음으로 보는 내적 응시, 즉 자유 의지에 따른 주관적, 주의적 응시는 어떤 대상에 대해서도 그것을 정합적으로 재현하지 않는다. 상징적으로 재현하기 때문이다. 이때 〈상징적으로〉 재현한다는 것은 경험론자 흄이 정신의 내용을 결정한다고 주장하는 지각의 두 가지 형태 가운데 하나인 〈인상들의 군집화〉를 거친 지각 내용을 크고 작은 〈덩어리masse〉로 표현하는 경우를 의미한다.

　　그것은 〈만일 내 집 문에 간판을 걸어 놓아야 한다면, 나는 《데생 학교》라고 써넣을 것이다〉라고 말할 정도로 데생을 예술의 진수로 간주한 앵그르 — 그 때문에 보들레르는 앵그르를 가리켜 〈강한 소묘 화가이며 나약한 색채 화가〉라고 평한 바 있다 — 와는 달리, 얼핏 보기에 조야해 보일지라도 사실주의자의 색보다는 밝은 톤을 사용하며 어떤 톤에서 다른 톤으로 바꿔 가며 덩어리를 형성하여 표현함으로써 재현 회화의 성격을 달리하는 것이다.

　　그것은 외곽선의 섬세함을 생략하는 대신, 다시 말해 흄이 주장하는 지각 형태 가운데 일차적인 것 — 흄은 그것을 〈가장 생생하게〉 지각되는 〈인상impression〉이라고 불렀다 — 을 그대로 생생하게 표현하지 않고 덩어리로 그리려는 화가들이 등장했

기 때문이다. 그들은 흄의 〈생생한vivid 인상〉 대신 〈상징적symbolic 인상〉을 표현하려는 대담한 시도를 시작한 것이다. 그렇게 해서 미술의 역사에는 비로소 인상주의의 조짐이자 상징주의의 징후이 기도 한, 이를테면 원형 인상주의proto-impressionism와 원형 상징주의 proto-symbolism가 등장한 것이다.

하지만 그것들은 단지 새로운 양식이나 유파의 출현만을 의미하지는 않는다. 그것은 미술의 역사에서 중세로부터 르네상 스로의 일대 전환에 못지않은 또 한 번의 매듭짓기였다는 점에서 중대한 역사적 사건이었다. 다시 말해 그것은 아카데미즘과의 진 정한 단절, 더구나 이미지의 조형에 대한 인식론적 불연속과 단절 을 가져왔다는 점에서 모더니즘Modernism의 개막이었다고 말할 수 있다.

1) 마네: 〈근대성의 발명자〉

〈근대성의 발명자〉라는 찬사는 오르세 미술관이 에두아르 마네 Édouard Manet의 특별 전시회에 내건 부제였다. 그것은 마네를 모더 니즘 미술의 출발점으로 부각시키기 위한 의도 때문이었을 것 이다. 실제로 마네보다 11살 연상이었지만 친구로 지냈던 보들레 르Charles Baudelaire도 1867년 사망한 탓에 마네의 작품들을 충분히 보지 못했다. 그럼에도 보들레르는 마네를 가리켜 〈근대 생활의 화가〉라고 평한 바 있다.

그런가 하면 벤투리는 1867년 만국 박람회장의 바깥에 있 는 알마 광장 근처의 가건물에서 열린 마네의 개인전을 가리켜 〈혁명적 행위〉라고 평한다. 또한 카스타냐리도 이듬해 살롱전에 서 거둔 마네의 요란한 성공에 대하여 〈내용과 형식에 있어서 근 본적인 혁명이 일어났다〉고 표현한 바 있다.

하지만 공식적으로 데뷔하면서부터 마네만큼 요란스런 스캔들을 몰고 온 화가도 드물다. 그가 시도한 역사 단절적 도발에 대한 대중의 분노 때문이었다. 무엇보다도 1863년의 살롱전에서 낙선한 「풀밭 위의 점심」(1863, 도판172)과 같은 해에 그렸지만 2년 뒤의 살롱전에 출품하여 입선한 「올랭피아」(1863, 도판173) — 티치아노의 「우르비노의 비너스」(1538, 도판174)를 새로운 기법으로 모사한 — 가 그 화근이었다. 당시 1863년의 살롱전에서는 무려 4천여 점이나 낙선되어 항의가 빗발치자 급기야 나폴레옹 3세가 낙선자들에게 이른바 〈낙선전Salon des Refusés〉을 열어 주었다.

거기에는 마네의 작품뿐만 아니라 세잔, 휘슬러, 피사로 등의 작품들도 포함되어 있었다. 하지만 그 가운데서도 유달리 마네의 작품에만 최악의 비난이 쏟아졌다. 표면적인 이유는 우선 감동을 줄 만한 특별한 서사가 없으며 게다가 교훈적이지도 못하다는 것이다. 또 다른 이유로는 그의 기량이 의심스러울 정도로 일정한 수준에 이르지 못했다는 것이다. 예컨대 붓질은 거칠며, 누드 여성은 입체감이 떨어질 뿐만 아니라 구성마저도 표절의 의혹 — 실제로 「풀밭 위의 점심」은 1510년경 티치아노 베첼리오가 그린 「전원 연주회」(1510경, 도판171)를 모사한 것이다 — 이 짙다는 것이다.

특히 「풀밭 위의 점심」과 마찬가지로 창녀 빅토린 뫼랑Victorine Meurent을 같은 모델로 하여 그린 「올랭피아」가 2년 뒤에 살롱전에서 입선하자 그에 대한 비난과 추문은 더욱 거세졌다. 「풀밭 위의 점심」을 도발로 여겼던 마네에 대한 대중의 반응이 이번에는 분노로 변한 것이다. 그야말로 마네는 19세기 미술사에서 최악의 스캔들의 주인공이 된 것이다. 전통적인 국민 정서뿐만 아니라 당시의 사회 환경에서도 마네의 누드화는 기상천외한 생각을 가진

도전이자 도발로 여겨졌기 때문이다.

비너스나 삼미신과 같은 신화적이거나 종교적 인물을 모델로 한 고전주의 작품들과는 달리, 마네는 실제 인물 가운데서도 매춘부를 모델로 선택했다. 특히 작품 속에서 옷을 벗은 모델이 그리스·로마 신화의 여신이었다면 문제되지 않았겠지만 창녀였다는 사실이 당시로서는 매우 충격적이었다. 그 때문에 「풀밭 위의 점심」에 등장한 모델 뫼랑은 〈여자 고릴라〉 같다든지, 또는 〈욕조 밖으로 걸어서 나온 스페이드 퀸〉 — 트럼프의 카드에서 아테네 여신, 즉 승리의 여신을 상징한다 — 이라는 조롱을 받아야 했다.

그러나 1867년 졸라의 평은 다음과 같이 마네 편이었다. 〈「풀밭 위의 점심」은 가장 위대한 작품이다. 몇 개의 가지와 잎만으로 자연을 표현하는 데 성공한 이 작품은 거대한 자연의 풍경을 표현하는 어려움을 극복하고자 하는 모든 화가들의 꿈을 실현시킨 것이다. 강가에서 셔츠 차림의 한 여인이 목욕을 하고 두 젊은 남자는 방금 물에서 나와 자연 속에서 몸을 말리는 두 번째 여인 옆에 앉아 있다. 그림에서 볼 수 없었던 이 여인의 누드가 대중에게는 스캔들이었다. 제기랄! 이 얼마나 추잡함인가. …… 옷을 입은 두 남자 사이의 그녀에게는 조그만 면포조차도 없다! 이것은 이제껏 절대로 본 적이 없다. 하지만 그런 생각은 큰 실수이다. 왜냐하면 루브르 박물관에서는 그와 같이 옷을 벗은 사람과 입은 사람이 어울려 있는 그림을 50여 점이나 발견할 수 있다. 그럼에도 아무도 루브르 박물관의 것들에 대하여 스캔들이라고 말하지 않았다. 진정한 예술적 평가로 「풀밭 위의 점심」을 평가해야 한다.〉[213]

졸라가 오히려 그 그림을 가리켜 당시로서는 〈아주 특별하고 보기 드문 작품〉이라고 평하고 있는 까닭도 마찬가지다. 앞서

213 리오넬로 벤투리, 『미술 비평사』, 김기주 옮김(서울: 문예출판사, 1988), 310면.

534

535

가는 시대정신이나 시간 의식에서 더욱 그렇다. 그가 추구하는 미학 정신의 근원은 고전주의나 신고전주의처럼 고대 그리스-로마도 아니고, 그렇다고 하여 르네상스의 정신이나 아카테미즘도 아니다. 그는 그것을 위해 지난 전통에 사로잡히기보다 「풀밭 위의 점심」이나 「올랭피아」에서처럼 키아로스쿠로(명암의 뚜렷한 대비)의 기법을 이용했을 뿐 의도적으로 전통과 등졌다. 그의 새로운 감수성의 토대가 되는 시간 의식은 과거가 아닌 미래를 지향하고 있었기 때문이다.

또한 그가 이 작품들에서 즉흥적 자발성을 공감하게 하는 신속한 터치의 파 프레스토fa presto 기법과 감상자의 참여를 적극적으로 유도하는 〈미완성 기법non finito〉을 과감하게 선보인 까닭도 마찬가지다. 그는 아카데미즘에 지나치게 충실하여 전통적인 〈완성 기법〉에만 의존하고 있는 화가들과 살롱전 심사위원들의 선입관에 맞서기 위해 문자 그대로 작품이 완성되지 않은 듯한 인상을 자아내는 기법을 동원하였다.

이를 위해 그는 살롱전에서 상을 받아 온 완벽한 기법의 작품들과는 반대로 졸라의 소설 『나나Nana』(1880)의 멋진 풍경인 「롱샹 경마 대회」(1866, 도판175)나 「에밀 졸라」(1868, 도판176)의 초상화에서 보듯이 시각적으로 톤의 〈덩어리 효과mass effect〉— 모네와 세잔의 「풀밭 위의 점심」(도판 172, 177)에서 보듯이 그가 인상주의에 크게 미친 영향도 그것이었다 — 가 이루어지도록 중첩되고 중복된 터치를 시도했다. 그렇게 함으로써 작품의 이미지나 인상이 〈생생한〉 윤곽선에 의해서가 아니라 〈상징적〉인 색채에 의해 결정되게 한 것이다. 그의 기량이 수준 미달이라고 크게 비난받았을 뿐더러 그의 작품 또한 습작의 수준에 불과하다고 혹평을 받았던 이유도 거기에 있다.

졸라의 마네 예찬은 그뿐만이 아니었다. 그는 「풀밭 위의

점심」, 「올랭피아」 등 마네의 작품들이 보여 준 도발적이고 고유
한 개성 그리고 그것을 표현할 수 있는 새로운 감수성에 대하여
〈그의 색은 다른 사실주의자의 것보다 훨씬 밝고, 톤의 적확함은
미술가로 하여금 커다란 덩어리로 그리도록 유도하고 있으며, 그
의 우아함은 조금은 조야하지만 매력적이고 세속적이면서도 매우
인간적이다. 끝으로 마네 특유의 순수 회화의 성격은 이른바 유
행 회화가 보여 주는 부실한 도덕적, 문학적 주장과 대립되는 것
이다〉[214]라고까지 평했다.

　　이처럼 당대를 대표하는 미술 평론가인 에밀 졸라의 눈에
비친 마네의 작품은 세속적이라서 인간적이고 매력적이었다. 하
지만 귀족적이고 권위적인 전통의 유지에 대한 대중의 위기감은
그것에 반정립하고자 하는 마네의 예술 철학, 그리고 이를 강조하
기 위한 그의 실험적이고 도전적인 표현 기법에 대해서 반발과 분
노를 드러냈다. 그에 대해 호평한다는 이유로 졸라조차도 더 이상
살롱전에 대한 평가를 계속할 수 없을 정도였다. 하지만 그것은
졸라를 통해 마네가 겪은 모더니즘의 산통을 이해할 수 있게 하는
가늠자이기도 하다.

　　하지만 「올랭피아」만으로도 누드화는 이미 고전적 한계에
서 벗어난 것, 즉 탈구축한 것이나 다름없다. 그것은 신플라톤주
의를 이미지화하며 등장한 「천상의 비너스」 이후 고전적 누드의
방패가 되었던 미의 여신 비너스를 대신하여 창녀를 모델로 끌어
들임으로써 누드의 신화적 위장과 그것으로 관음증을 숨기려는
대중의 위선을 대담하게 제거한, 근대적 누드의 신기원이 되었기
때문이다. 실제로 「올랭피아」(도판173)에는 그 모상母像인 「우르
비노의 비너스」(도판174)가 지닌 고딕적 분위기, 즉 인체의 완만
한 곡선과 조화로운 형태보다 모델의 당돌한 포즈에다 저급한 치

214　리오넬로 벤투리, 앞의 책, 312면.

장까지 동원되었다. 마네는 그렇게 함으로써 우아하고 신비로운 이상적인 고전적 누드상의 자취를 더 이상 찾아볼 수 없게 했다.[215]

　　한편 마네는 누구보다도 먼저 근대적 자본의 논리를 인체의 내부 속으로 침투시키려 한 화가였다. 그의 미학 정신은 자본을 인체의 내부에까지 끌어들여 신학도 금기시해 온 여성의 성性조차 상품화해 버린 자본의 논리를 공개적으로 고발하려 했다. 하지만 성의 상품화에 대한 사회적 고발에 못지않게 그에게 중요한 것은 누드와 성에 대한 예술의 사회적 인습이나 고정 관념이었다. 그는 자본의 논리 속에서 이미 여성의 몸과 성을 세속적으로 상품화하면서도 여전히 고전적, 이상적 누드화에 대한 해묵은 고정 관념만을 고집해 온 대중의 이율배반과 위선을 문제시하려 했던 것이다.

　　이처럼 자가당착에 빠진 대중과 싸우려는 저항 의지가 그에게 없었다면 그와 같은 성의 표상화는 가능하지 않았을 것이다. 그러므로 「풀밭 위의 점심」과 「올랭피아」는 미학적 판단이나 평가와는 별도로 마네의 도덕적, 예술적 의지에 대한 표상 기호들이나 다름없다. 졸라가 주장하듯 그것들이 혁명적이고 역사적인 까닭도 마찬가지다. 아직은 자신을 이해할 수 없는 대중의 분노에도 불구하고 마네는 여성의 몸과 성을 가장 강력한 허위 의식인 신화에서 빼내어 자본의 흐름 속에 편입시켰다. 그렇게 자신의 작품으로 인해 누드의 고고학 시대를 마감하고 〈누드의 계보학〉 시대가 시작되었음을 기정 사실화하려 했기 때문이다.

2) 드가: 역설의 예술 세계

에드가르 드가Edgar Degas의 독창적 특징은 역설의 논리로 자신의 예술 세계를 구축한 데 있다. 그는 평생 동안 여성 혐오증을 가졌

215　이광래, 『미술을 철학한다』(서울: 미술문화, 2007), 227면.

음에도 그의 작품 속 인물들은 거의 다 여성이었다. 그는 스파르타의 소녀를 비롯해서 발레하는 무용수들, 카페의 여가수, 곡마단의 여자 곡예사, 모자 상점의 여인, 다림질하는 여인과 재봉사, 목욕하는 여인과 머리 빗는 여인, 심지어 길거리의 거지나 강간당한 여인에 이르기까지 다양한 여인들의 군상을 모델로 삼았다.

또한 그는 〈내가 정부라면 야외에서 실물을 직접 보며 풍경화를 그리는 화가들을 감시할 특수 경찰대를 조직할 것이다〉라고 말할 정도로 외광파를 혐오했다. 그것은 무엇보다도 인상주의 화가들이 자신의 양식을 흉내 낼지도 모른다는 염려 때문이었다. 그만큼 그는 인상주의 화가들의 양식과 차별화를 원했던 것이다. 그럼에도 불구하고 그는 1869년을 시작으로 하여 18회에 걸쳐 열렸던 인상주의 전시회에 일곱 번이나 참가하는 이율배반의 모습을 보이기도 했다.

이처럼 그가 보여 준 상대적 혐오감이란 본래 애증 병존의 양가 감정 가운데 일방으로, 불가분의 한 켤레 안에서 일어나는 심리적 반작용임을 의미한다. 실제로 그의 예술 세계 속에서의 여성은 예술가로서 개인적 삶에서의 여성과 동일한 존재gender를 의미하지는 않는다. 왜냐하면 그가 전자를 자신의 작품 세계의 특징을 이루는 객관적 결정인으로 여겼다면, 후자는 예술가로서의 꿈을 실현하는 데 가장 큰 장애가 될 수 있는 존재라고 생각했기 때문이다. 그가 평생을 독신으로 보낸 까닭도 그것이었다. 엄밀히 말해 그는 여성 혐오증 환자라기보다 오로지 자신의 예술 의지만을 실현시키기 위한 독신주의자였던 것이다.

인상주의자들과의 관계에서도 마찬가지다. 그는 외광파를 혐오했다기보다 자신이 그들과 같이 취급되는 것을 원치 않았을 뿐이다. 그는 자신이 어떤 특정 유파로 분류되거나 한 가지 기법에 얽매인 화가로 취급되는 것을 가장 경계했다. 그가 풍경과 광

채에만 지나치게 관심을 보여 온 인상주의자들과 거리를 두려했던 것도 그 때문이었다. 그럼에도 불구하고 그는 인상주의 전시회에 참여한 것은 자신을 알리기 위한 좋은 기회라고 판단했다. 그의 역발상이 그들과 자신을 차별화할 수 있는 전략을 찾아낸 것이다.

예컨대 1874년에 선보인 「무대 위의 발레 연습」(1874, 도판178)은 광채가 빛나는 야외의 풍광과는 전혀 다른 어두운 조명하에서의 무대와 역동적으로 움직이는 무용수들로 화면의 독특한 구도를 만들어 냈다. 그는 야외에서 사물에 반사되고 굴절되는 빛과 대상과의 상호 작용에, 더구나 빛이 대상에 미친 광채에만 관심을 기울인 외광파와는 달리 마치 흑백 사진처럼 가능한 한 색채를 배제하고 명암의 대조만으로 빛의 효과를 강조하려 했다. 그가 자신의 주된 관심사는 빛의 근원이 아니라 즉흥성과 그 효과를 나타내는 데 있다고 주장한 이유도 그것이었다.

그가 남달리 발레하는 소녀들을 많이 그린 것도 수집가들에게 인기가 많았던 이유도 있지만, 태양 아래서 정지해 있는 풍경(자연)보다 일종의 스냅사진처럼 무용수들이 저마다 나타내는 찰나의 동작과 조명의 즉흥적 효과(인위)를 강조하기 위해서였다. 하지만 그것은 외광파를 기피하기보다 도리어 그들을 끌어들여 태양과 조명, 정적 풍경과 움직이는 동작, 정지된 시간과 동적 찰나 등 자연과 인위에 대한 시간적, 공간적 대비를 통한 자신의 존재론을 표상화한 것이나 다름없다.

예컨대 「스타 무용수」(1876~1877, 도판179)나 「발레 장면」(1878~1880)에서 보듯이 순간 포착을 통한 찰나적 시간 의식을 드러낸 발레와는 달리 경마장과 기수를 주제로 한 그림들은 뜻밖에도 정지된 장면들에 초점이 맞춰져 있다. 경마가 발레와는 비교할 수 없이 빠르게 진행되는 찰나적 동작을 상징하는 것임에도

오히려 그는 「경마장의 마차」(1869)나 「기수들」(1882, 도판180)에서처럼 빠른 경주 모습 대신 말과 기수들의 정지된 동작을 통해 끊임없이 유동하는 시간보다 순간적으로 정지된 공간(현상)의 의미를 역설적으로 드러내려 했다.

더구나 그가 마네와 함께 경마장을 찾아 그린 작품들에서 마네와 정반대의 관점, 즉 시간보다 공간을 강조하는 그림을 선보인 까닭도 거기에 있다. 다시 말해 마네의 「롱샹 경마 대회」(도판175)가 시간의 흐름을 이미지화할 수 있는 동작을 포착하기 위한 그림이었다면, 드가의 「경주마들」(1866~1868)은 속도감을 느끼게 하거나 시각적으로 시간의 흐름을 상징하고 있지 않았다. 그뿐만 아니라 그것들이 야외에서 벌어지는 동작이고 풍경임에도 빛과의 상호 작용을 실내에서 춤추는 「스타 무용수」에서만큼도 보여 주지 않음으로써 물리적 시간의 작용마저도 배제하고 있었다.

그가 자신의 공간 의식을 그보다 더 분명하게 나타낸 것은 공간 분할space partitioning 기법을 적극적으로 활용한 작품들에서였다. 그가 즐겨 사용한 클로즈업 기법의 일환으로서 그는 의도하는 장면이나 주제의 사실성이나 존재감을 부각시키기 위해 공간을 의도적으로 분할한 것이다. 예컨대 「오케스트라의 연주자들」(1872, 도판181)에서는 무대와 오케스트라 단원석을 양분함으로써 관람자의 시선을 단원들과 같은 위치(전면)로 끌어들였다.

그 밖에 「에두아르 마네 부부」(1868~1869, 도판182)나 「뉴올리언스의 목화 상인」(1873), 「욕조」(1886) 등에서도 좌우로 공간을 분할한 뒤 왼쪽 공간으로 관람자의 시선을 집중시켰다. 다시 말해 공간을 상하로 분할한 「오케스트라의 연주자들」로 거리감의 단축법을 통해 시선의 전후 이동으로 주제의 사실성을 높이는 클로즈업 효과를 시도했다면, 「에두아르 마네 부부」로는 원근

법에 따라 화면(공간)을 좌우로 분할함으로써 자신이 의도하는 대상(마네)의 극화劇化된 존재감을 더욱 클로즈업시키려 했다. 그는 평면 예술에서 평면 밖의 감상자들로 하여금 시선의 전후좌우 공간 이동 효과를 통해 좀 더 시각적으로 압축된 가시성을 높임으로써 입체적인 인지효과를 맛볼 수 있게 하기 위해 나름대로의 이미지 분할image partitioning 기법을 구사했던 것이다.

　　이처럼 여러 가지로 역설의 발상을 거듭해 온 그의 작품 세계는 자신이 추구하는 양식과 기법에서의 다양성만큼이나 복잡하고 다원적이었다. 특히 마네와 더불어 근대성의 발견과 발명을 의식해 온 그에게도 보들레르가 주장하는 〈일상생활의 서사적 측면〉에 대한 강조는 모더니티modernité의 주제로 여겨졌다. 〈진정한 화가란 현재의 우리가 얼마나 위대하며, 우리가 두르고 있는 목도리와 신고 있는 부츠가 얼마나 시적인지 보고 이해할 수 있도록 물감을 사용하고 선을 그릴 수 있는 사람〉이라는 보들레르의 주장이 그에게는 이전 시대와 차별화할 수 있는, 나아가 새로운 시대정신을 구현할 수 있는 경구警句로 들렸기 때문이다. 그러므로 마네에게 티치아노의 「전원 연주회」는 소시민의 「풀밭 위의 점심」이 되었고, 「우르비노의 비너스」가 「올랭피아」가 되었듯이, 드가에게도 신화나 영웅적인 역사는 더 이상 작품의 주제가 될 수 없었다.

　　실제로 마네와 드가가 주로 활동하던 파리 코뮌 이후의 1870년대는 공화파가 약진하고 왕당파가 쇠퇴하는 프랑스의 번영기였다. 공화파의 승리로 간단한 사회학적 용어로는 설명할 수 없는 이념적 분열이 계급적 분열을 능가하고 있었다. 〈공화파는 이런 상황을 이용하여 지지 기반을 1870년대 이전의 《거물Gros》에서 그에 대항하는 《작은 사람Petits》으로 바꾸었다. 작은 사람들이란 《새로운 계층couches nouvelles》이라고 명명한, 재산을 소유한 하층

중간 계급과 농민들이었다.〉[216] 한마디로 말해 프랑스는 정치, 경제적 안정을 바탕으로 근대 시민 사회로의 변화를 본격적으로 맞이하고 있었다.

　　이러한 시대 상황의 변화와 더불어 드가의 작품도 마네의 것과 마찬가지로 근대적 삶을 살아가는 일상의 소시민들에 대한 이야기들을 주제로 삼았다. 무용수, 경마 기수, 발 치료사, 여가수를 비롯해서 세탁소, 모자 상점, 곡마단, 카페, 목화 거래소 등 파리 시민과 그들의 일상적인 삶터가 작품의 주인공이 되고 주제가 되었다. 마네처럼 창녀를 모델로 동원한 누드화로 도발적인 파문을 일으키지는 않았지만 그는 여인을 주로 하여 인물들을 동원했다. 처음부터 세탁소에서 다림질하는 여인을 14점이나 선보임으로써(도판183) 기법만 달리할 뿐 이념적으로 사실주의를 계승하는 것 같은 착각을 불러일으킬 정도였다.

　　하지만 그가 아마도 세탁부를 비롯하여 여가수(도판184), 곡예사, 무용수, 오케스트라 단원 등 주로 실내에서 일하는 노동자나 중간 계층을 주제로 한 것은 야외(자연)에서의 빛의 광채에 집착하는 인상주의자들과의 차이를 분명히 하기 위해서였을 것이다. 심지어 만년의 작품인 「풍경」(1890~1892)이나 「해안 풍경」(1890~1892)에서는 〈선을 그리게나! 기억을 되살려서, 또는 자연을 보고 선을 많이 그려 보게〉라는 그의 스승 앵그르의 가르침과 반대로 윤곽선을 완전히 포기하고 몽환적 색채의 풍경화를 그린 것도 인상주의자들과는 달리, 있는 그대로의 자연에 별다른 흥미를 가지지 않았기 때문이다.

　　그럼에도 그가 인상주의와 일맥상통하는 것은 그동안 살롱전이 주도해 온 분위기에 대한 대립과 반발의 단서를 무사, 기녀妓女, 매춘부, 광대 등 중 하층민의 〈덧없이 사라지는 세상浮世〉을

216　로저 프라이스, 『프랑스사』, 김경근·서이자 옮김(서울: 개마고원, 2001), 253면.

풍자한 일본의 전통적인 풍속화 우키요에浮世畵에서 찾았다는 점이다. 1854년에 들어온 일본 미술이 특히 1878년의 만국 박람회를 통해 크게 부각될 수 있었던 것은 무엇보다도 우키요에의 정서가 나폴레옹의 왕정에서 벗어나 당시 번영기를 누리던 시민 사회의, 이른바 〈새로운 계층〉의 정서에 잘 맞았기 때문이다.

본래 우키요에는 전국戰國 시대 이래, 특히 에도시대 중, 후반(18세기말에서 19세기 전반)의 도쿠가와 막부의 전제 정치 하에 시달리던 중·하층민들이 겪는 삶의 회한을 화폭에 담은 풍속화였다. 일본과 서양과의 교류는 17세기에 네덜란드의 동인도 회사에 의해서 나가사키에 네덜란드 상관商館이 설치되면서부터였다.[217] 우키요에가 일찍이 서양에 전해진 것도 이 루트를 통해서였다.

특히 근 3백 년간 계속된 도쿠가와 막부 통치의 피로감과 강박증에 대하여 단가短歌인 하이쿠俳句나 우키요에를 통해서라도 카타르시스를 모색하던 서민 대다수의 문법과 화법이 당시 프랑스인들에게는 동병상련同病相憐의 스토리텔링이 되어 이심전심으로 받아들여졌을 것이다. 다시 말해 풍속화에 투영된 타자의 역사적 체험이 반사적으로 작용하여 자아의 재발견과 재인의 기회를 제공했던 것이다. 더구나 줄곧 역설의 논리로 다양한 기법의 창안에 주력해 온 드가에게 우키요에는 무엇보다도 대각선을 이용한 불안정한 평면 구도와 낯선 원근법으로 인해 호기심 많은 그의 시선을 사로잡을 만큼 이색적인 것이었다.

하지만 프랑스에서 우키요에 — 1890년도 전시회에서 7백점 이상의 작품이 전시되면서 절정을 이루었다 — 와 더불어 후기 인상주의와 상징주의가 대두되던 1890년대에 드가의 관심사는

217 규슈 지방의 나가사키(長崎)는 에도시대에 도쿠가와 막부가 서양과 통하는 관문이었다. 네덜란드의 동인도 회사는 나가사키에 1641년부터 1830년까지 진료소와 함께 학당 나루타키(鳴瀧塾)까지 세워 서양 문물을 교육했다. 이광래, 『일본사상사연구』(서울: 경인문화사, 2005) 352면.

104 안루이 지로데, 「엔디미온의 잠」, 1791

105 페테르 파울 루벤스, 「다이아나와 엔디미온」, 1636경

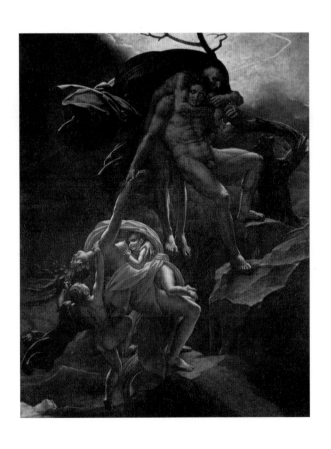

106 안루이 지로데, 「대홍수」, 1806

107 프랑수아 제라르, 「프시케와 아모르」, 1798

108 안토니오 카노바, 「에로스의 입맞춤으로 되살아나는 프시케」, 1787

109 앙투안장 그로, 「에일로의 전투」, 1808

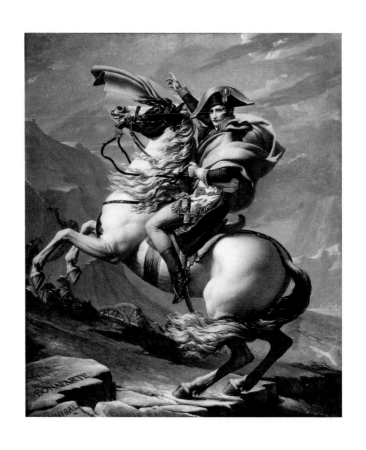

110 자크루이 다비드, 「성 베르나르 협곡을 넘는 나폴레옹」, 1801

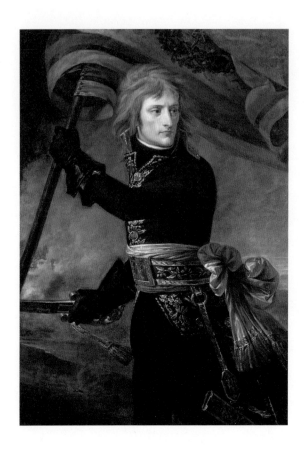

111 앙투안장 그로, 「아르콜 다리 위의 나폴레옹」, 1796

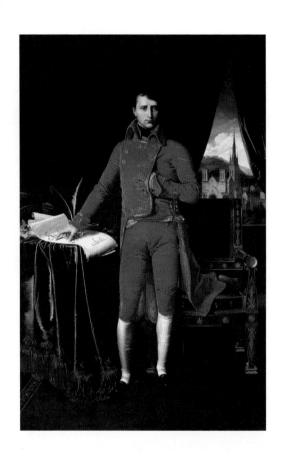

112 장오귀스트도미니크 앵그르, 「나폴레옹 보나파르트, 제1집정관」, 1804

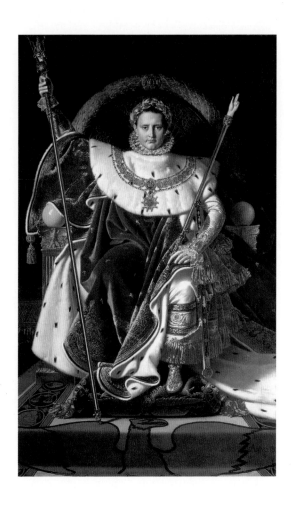

113 장오귀스트도미니크 앵그르, 「권좌에 앉은 나폴레옹」, 1806

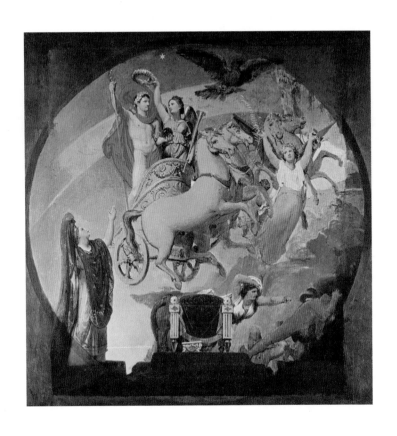

114 장오귀스트도미니크 앵그르, 「나폴레옹의 신격화」, 1853

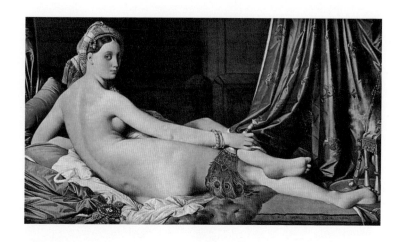

115 장오귀스트도미니크 앵그르, 「그랑드 오달리스크」, 1819

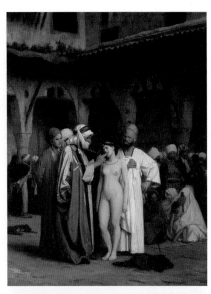

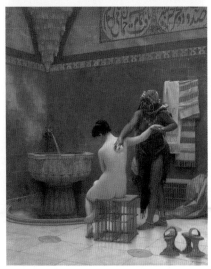

116 장레옹 제롬, 「노예 시장」, 1866경
117 장레옹 제롬, 「무어인의 목욕탕」, 1880~1885경

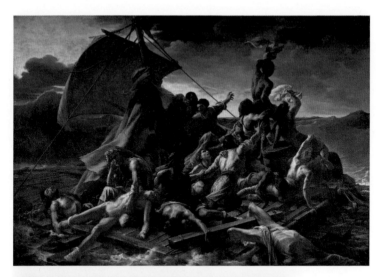

118 테오도르 제리코, 「메두사호의 뗏목」, 1819
119 테오도르 제리코, 「메두사호의 뗏목」, 초벌화, 1818~1819경

120 테오도르 제리코, 「난파선의 잔해」, 1820경

121 테오도르 제리코, 「도박에 빠진 미친 여인」, 1820~1824경

122 테오도르 제리코, 「망상적 질투에 사로잡힌 미친 여인」, 1822

123 페르디낭 들라크루아, 「키오스 섬의 학살」, 1824

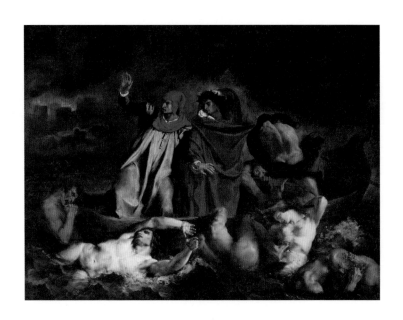

124 페르디낭 들라크루아, 「단테의 조각배」, 1822

125 페르디낭 들라크루아, 「사르다나팔루스의 죽음」, 1827

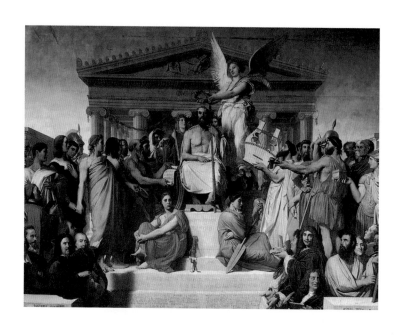

126 장오귀스트도미니크 앵그르, 「호메로스의 신격화」, 1827

564

565

127 필리프 오토 룽게, 「대大 아침」, 1809~1810

128 카스파르 다비트 프리드리히, 「빙해의 난파선」, 1798

129 카스파르 다비트 프리드리히, 「인생의 단계들」, 1835

130 카스파르 다비트 프리드리히, 「무덤과 관, 부엉이가 있는 풍경」, 1837경

131 카스파르 다비트 프리드리히, 「해변의 안개」, 1807

133 카스파르 다비트 프리드리히, 「빙해: 난파된 희망」, 1824경

134 카스파르 다비트 프리드리히, 「달빛 속의 난파선」, 1835

135 카스파르 다비트 프리드리히, 「발트 해의 십자가」, 1815

136 아드리안 루트비히 리히터, 「봄 풍경의 결혼 행렬」, 1847

137 아드리안 루트비히 리히터, 「리젠게비르게 산의 호수」, 1839

138 『유럽: 예언』의 표지화, 1794
139 『아메리카: 예언』의 표지화, 1793

140 윌리엄 블레이크, 「태고의 날들」, 1794

141 윌리엄 블레이크, 「엘로힘이 아담을 창조하였다」, 1799

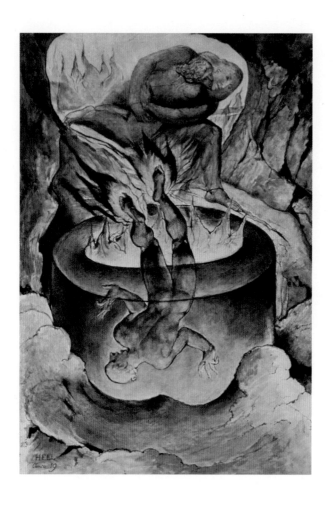

142 윌리엄 블레이크, 「성직을 매매하는 교황」, 1824~1827

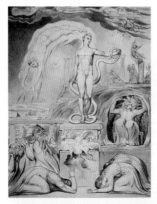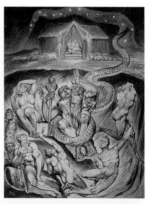

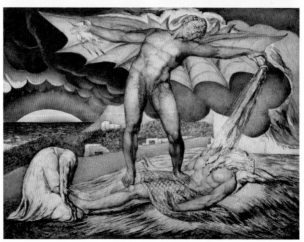

143, 144 윌리엄 블레이크, 〈그리스도의 탄신일 아침에〉 연작 중
「아폴로와 이교도 신들의 타도」와 「올드 드래곤」, 1809
145 윌리엄 블레이크, 「욥의 시험: 욥에게 역병을 들이붓는 사탄」, 1826경

146 윌리엄 터너, 「눈보라: 알프스를 넘는 한니발과 그의 군대」, 1810~1812

147 윌리엄 터너, 「노예선」, 1840

148 윌리엄 터너, 「평화로운 바다의 장례식」, 1842

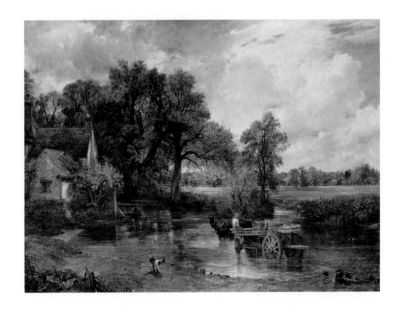

150 존 컨스터블, 「건초 마차」, 1821

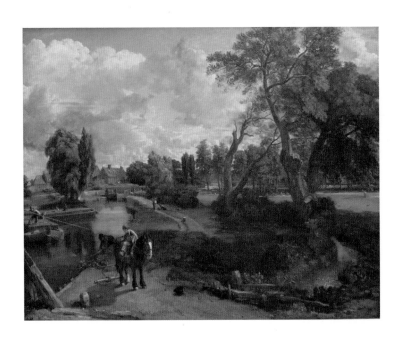

151 존 컨스터블, 「플랫포드 제분소」, 1816

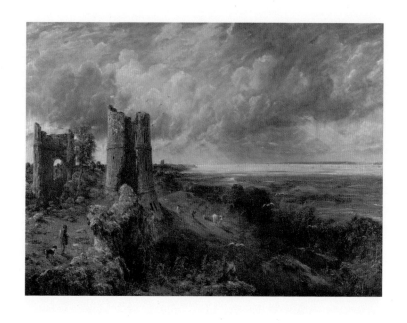

152 존 컨스터블, 「폭풍우가 지나간 아침 템스 강 끝의 헤들리 성」, 1829

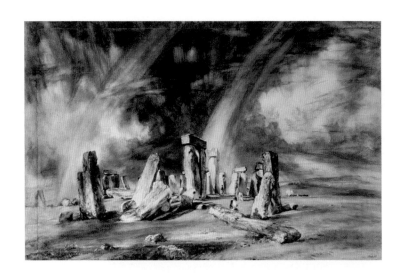

153 존 컨스터블, 「스톤헨지」, 1835

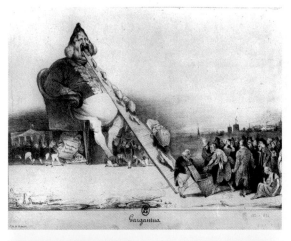

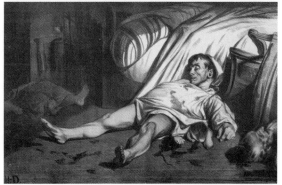

154 오노레 도미에, 「가르강튀아」, 1831
155 오노레 도미에, 「1834년 4월 15일 트랭스노냉 거리」, 1834

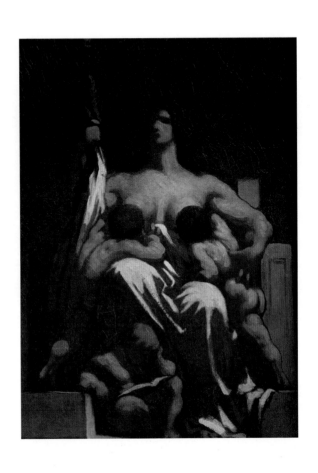

156 오노레 도미에, 「공화국」, 1848

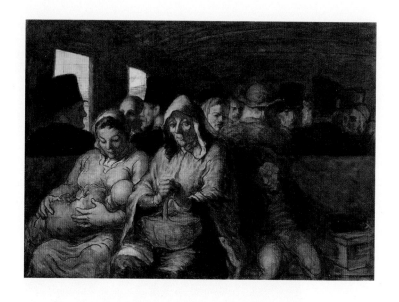

157 오노레 도미에, 「3등 객차」, 1862~1864

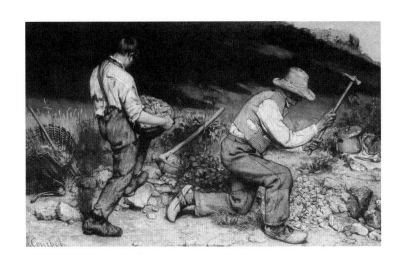

158 구스타브 쿠르베, 「돌 깨는 사람들」, 1849

159 구스타브 쿠르베, 「오르낭의 매장」, 1849

160 구스타브 쿠르베, 「화가의 작업실」, 1855

161 구스타브 쿠르베, 「잠」, 1866

162 구스타브 쿠르베, 「세상의 근원」, 1866

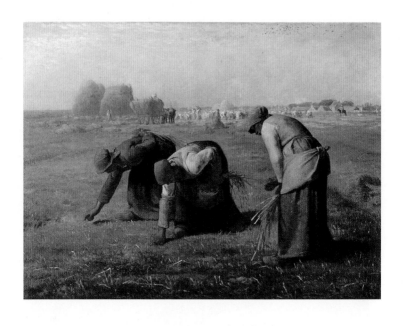

163 장프랑수아 밀레, 「이삭줍기」, 1857

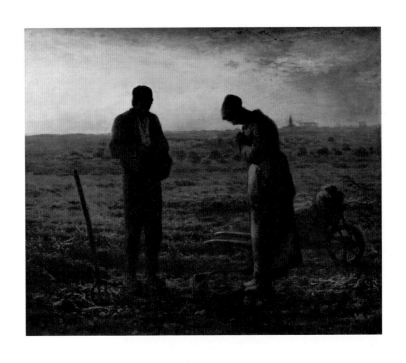

164 장프랑수아 밀레, 「만종」, 1857~1859

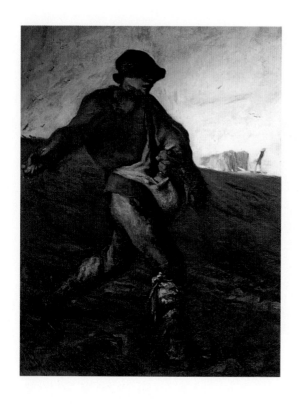

165 장프랑수아 밀레, 「씨 뿌리는 사람」, 1850

166 빈센트 반 고흐, 「씨 뿌리는 사람」, 1882

167 장프랑수아 밀레, 「낮잠」, 1853
168 빈센트 반 고흐, 「낮잠」, 1890

169 장프랑수아 밀레, 「갈퀴질하는 여인」, 1857경
170 빈센트 반 고흐, 「갈퀴질하는 여인」, 1889

171 티치아노 베첼리오, 「전원 연주회」, 1510경

172 에두아르 마네, 「풀밭 위의 점심」, 1863

173 에두아르 마네, 「올랭피아」, 1863

174 티치아노 베첼리오, 「우르비노의 비너스」, 1538

175 에두아르 마네, 「롱샹 경마 대회」, 1866

176 에두아르 마네, 「에밀 졸라」, 1868

177 폴 세잔, 「풀밭 위의 점심」, 1876~1877

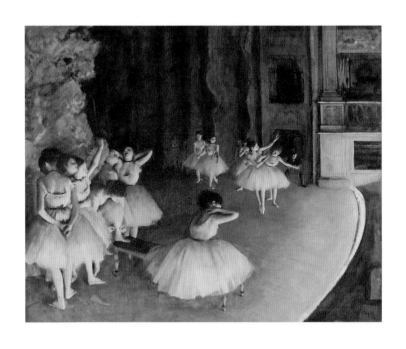

178 에드가르 드가, 「무대 위의 발레 연습」, 1874

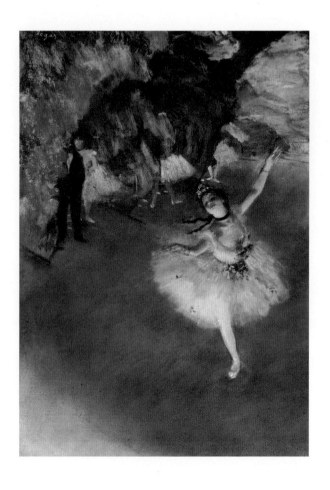

179 에드가르 드가, 「스타 무용수」, 1876~1877

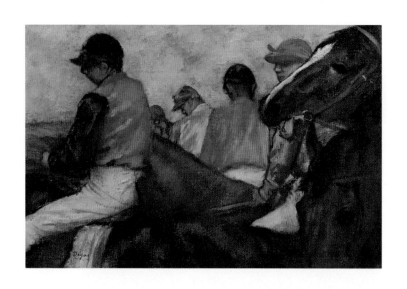

180 에드가르 드가, 「기수들」, 1882

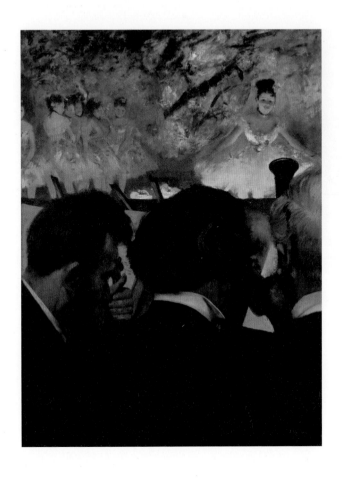

181 에드가르 드가, 「오케스트라의 연주자들」, 1872

182 에드가르 드가, 「에두아르 마네 부부」, 1868~1869

183 에드가르 드가, 「다림질하는 여인」, 1884경

184 에드가르 드가, 「카페 콩세르의 여가수」, 1878

185 에드가르 드가, 〈무희〉, 1896
186 에드가르 드가, 「드가의 신격화」, 1895

187 에드가르 드가, 「목욕 후 등을 닦는 여인」, 1896
188 에드가르 드가, 「목욕 후 등을 닦는 여인」, 1896

189 귀스타브 모로, 「오이디푸스와 스핑크스」, 1864

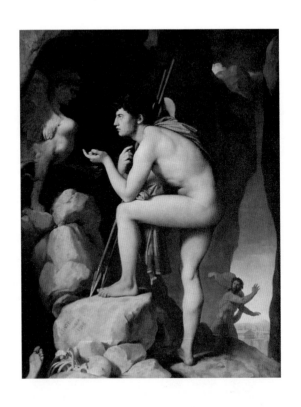

190 장오귀스트도미니크 앵그르, 「오이디푸스와 스핑크스」, 1808

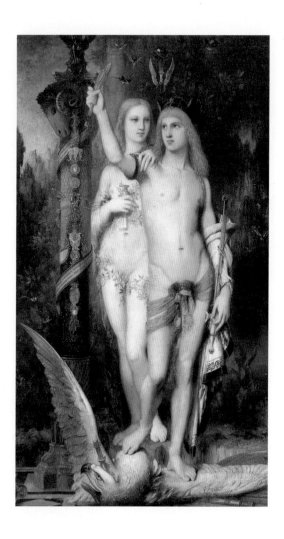

191 귀스타브 모로, 「이아손과 메데이아」, 1865

192 귀스타브 모로, 「단테와 베르길리우스」, 연대 미상

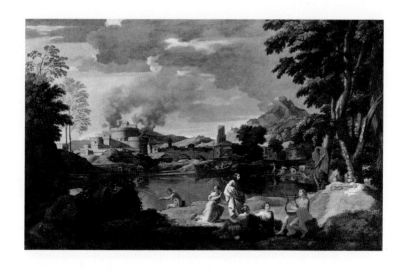

193 니콜라 푸생, 「오르페우스와 에우리디케」, 1653

194 세바스티앙 브랑스, 「오르페우스와 동물들」, 1595

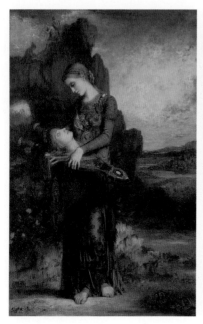

195 귀스타브 모로, 「오르페우스」, 1864

196 빌헬름 트뤼브너, 「살로메」, 1898

197 구스타프 클림트, 「유디트 Ⅱ : 살로메」, 1909
198 라팔 올빈스키, 「살로메」 포스터, 1905

199 티치아노 베첼리오, 「세례 요한의 머리를 든 살로메」, 1560

200 귀스타브 모로, 「살로메의 춤, 환영」, 1876

201 귀스타브 모로, 「헤롯 앞에서 춤추는 살로메」, 1876

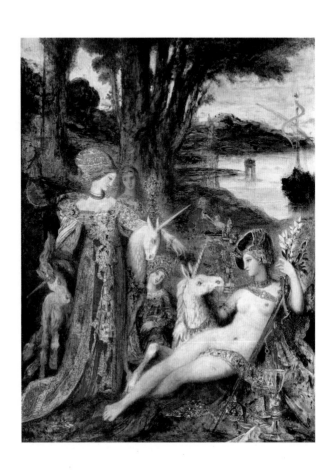

202 귀스타브 모로, 「유니콘」, 1885

203 앙리 드 툴루즈로트레크, 「빈센트 반 고흐의 초상」, 1887

204 앙리 드 툴루즈로트레크, 「세탁부」, 1886

205 앙리 드 툴루즈로트레크, 「페르난도 서커스: 여자 곡마사」, 1888

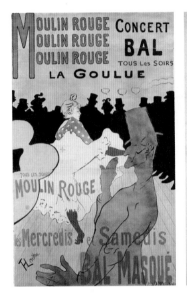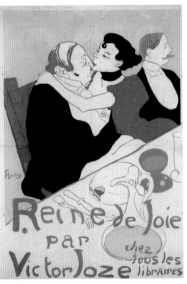

206 앙리 드 툴루즈로트레크, 「물랭 루즈의 라 굴뤼」, 1891

207 앙리 드 툴루즈로트레크, 「쾌락의 여왕」, 1892

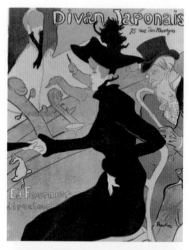

208 앙리 드 툴루즈로트레크, 「디방 자포네」, 1893
209 앙리 드 툴루즈로트레크, 「54호실의 승객」, 1896

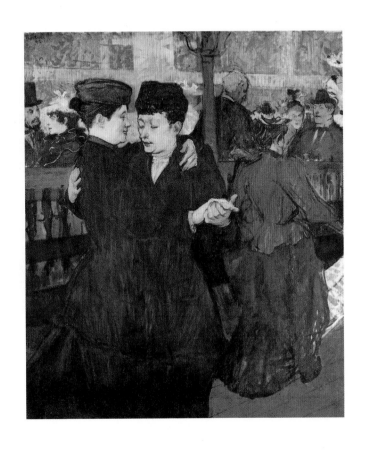

210 앙리 드 툴루즈로트레크, 「물랭 루즈에서 춤추는 두 여자」, 1892

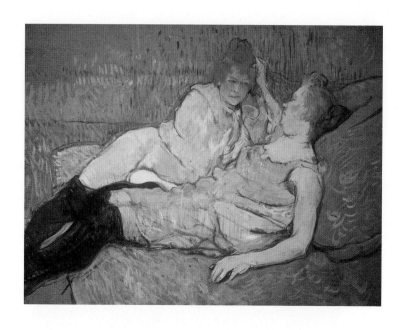

211 앙리 드 툴루즈로트레크, 「소파」, 1894

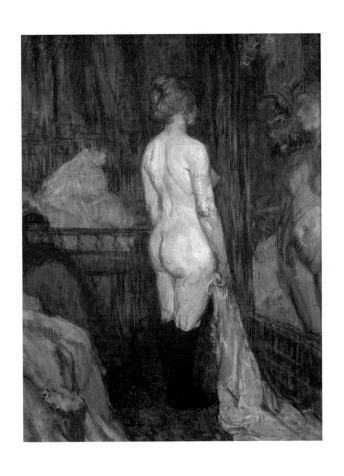

212 앙리 드 툴루즈로트레크, 「거울 앞에 선 누드」, 1897

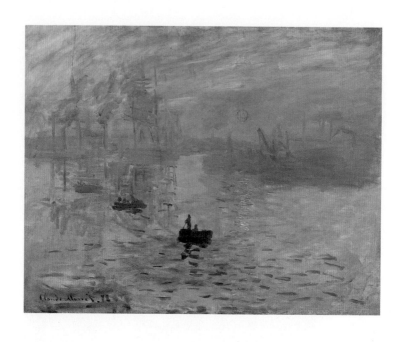

213 클로드 모네, 「인상: 해돋이」, 1874

이미 우키요에에서 사진으로 옮겨 가고 있었다. 실제로 그는 이미 1870년대 중반 이후부터 드로잉과 판화가 혼합된 우키요에식의 평면적 접근법으로 흑백의 대조를 이루는 모노타이프monotype 이미지의 동판화나 석판화 작품들을 수백 점 이상 선보여 왔다. 마네와 드가에게서 많은 영향을 받은 독일의 대표적인 인상주의 화가 막스 리베르만Max Liebermann이 〈처음 드가의 그림을 보면 마치 스냅 사진을 보는 것 같다〉고 평했던 것도 그 때문이다.

이처럼 새로운 기법의 모색으로 일관해 온 그의 실험 정신은 그를 인상주의 안에 가둬 둘 수 없게 했듯이 기존의 어떤 양식에도 오래 머물게 하지 않았다. 그로 인해 1890년대부터 그의 그림들은 리베르만의 주장대로 아예 당시 새롭게 등장한 매체인 카메라의 뷰파인더viewfinder — 화면을 구성하는 데 있어 편리하도록 피사체를 관찰할 수 있게 고안된 카메라 내의 광학 장치 — 에 의해 포착된 듯한 구성과 동작을 표상한 것들이 많았다.

그때부터 그는 (시력이 악화되어 유화를 더 이상 그릴 수 없게 된 탓도 있지만) 본격적으로 말라르메, 르누아르 등을 직접 촬영하며 조형 예술의 보조 수단으로서 사진을 실험하는 데 더욱 몰두했다. 예컨대 사진 작품 「공중 화장실을 나오는 드가」(1889)를 비롯하여 「드가와 그의 하녀」(1890), 그리고 앵그르의 작품 「호메로스의 신격화」(1827, 도판126)를 사진으로 모사한 「드가의 신격화」(1895, 도판186), 네 개의 연작을 사진으로 촬영한 「무희」(1896, 도판185), 그리고 사진을 종합주의적 기법의 회화로 재현한 「목욕 후 등을 닦는 여인」(1896, 도판 187, 188) 등이 그것이다.

그 밖에도 드가의 욕망 가로지르기, 즉 노마드적인 예술 정신은 그칠 줄을 몰랐다. 다시 말해 아이러니컬하게도 애당초(1853)에 루브르 박물관에 자신을 모사 화가 — 1860년까

지 초기 르네상스의 작품과 프랑스 고전주의 작품을 7백 점 이상이나 모사했다. 그뿐만 아니라 그는 「14살의 어린 무용수」(1879~1881)를 비롯하여 르네상스 시대의 조각가 도나텔로의 영향을 받은 조각 작품을 150점 정도 남기기도 했다 — 로 등록했던 그가 1865년에는 마네의 전위적인 작품 「올랭피아」(도판 173)로 살롱전에서의 논쟁이 고조되는 데도 아랑곳하지 않고 당시의 상황에 어울리지 않게 역사화 「뉴올리언스의 수난」(1865)을 출품함으로써 살롱전의 데뷔를 시도했다. 이처럼 시대착오적이고 역설적인 모험이 평생 동안 줄곧 이어진 것은 그의 끊임없는 모험심 때문이었을 것이다.

3. 탈구축의 징후 2: 원형 상징주의

상징주의가 공식화된 것은 19세기 말의 데카당스 조짐을 알리는 1886년이었다. 인상주의의 마지막 전시회가 열리던 그해 9월 18일 그리스 출신의 상징주의 시인 장 모레아스Jean Moréas는「르 피가로Le Figaro」의 부록 문학 특집 호에 「상징주의 선언Le Manifeste du symbolisme」을 발표하였기 때문이다. 하지만 문학뿐만 아니라 미술에서도 1890년대에 들어서면서 〈미완성non-fini 기법〉을 강조한 에콜 데 보자르의 귀스타브 모로Gustave Moreau가 〈색채란 현실을 그대로 재현하지 않고 해석할 뿐이다〉라든지 〈색채는 사유되고 꿈꿔지며 상상되어야 한다〉고 주장하여 상징주의의 도래를 시사하기도 했다.

하지만 19세기 후반부터 프랑스를 중심으로 하는 미술 세계는 인상주의와 후기 인상주의가 주류를 형성하는 이른바 〈빛의 미술〉 시대였다. 그럼에도 불구하고 인상주의의 대세 속에서도 에두아르 마네나 에드가르 드가와 마찬가지로 귀스타브 모로, 툴루즈로트레크Henri de Toulouse-Lautrec, 또는 피에르 퓌비 드 샤반Pierre Puvis de Chavannes 같은 화가들은 구도는 물론 기법에서도 그 대세 속에 휩쓸리지 않는 독창성을 발휘하였다.

오히려 귀스타브 모로는 눈에 보이는 빛에 홀린 인상주의와는 정반대로 이탈리아의 고전주의나 들라크루아의 낭만주의가 부활하는 착각을 일으킬 만큼 신비의 세계를 주관적으로 무한히 상상하며 〈보이지 않는〉 내면의 세계를 상징하려 했다. 툴

루즈로트레크도 빛과 교합하는 복합적인 색채가 아닌 순수하고 매끄러운 색조로, 심지어는 물감을 칠하지 않은 채 암시적으로, 윤곽선을 포기하기보다 오히려 단조로운 선으로, 게다가 공간 분할 구도까지 동원하여 〈상징적 인상〉을 화폭 위에 담아내려 했기 때문이다. 상징주의는 이미 그들 작품 속에 그렇게 잉태되어 있었던 것이다.

1) 모로의 신화와 상징: 보이지 않는 세상 이야기

상징symbole은 기호다. 그것은 단순한 기호가 아니라 일정한 뜻(의미)을 가진 기호다. 그것은 인간의 자아의식이 만들어 내는 의미를 전달하려는 표시물이기도 하다. 왜냐하면 인간은 본래 상징하기를 좋아하는 동물the animal symbolicum이기 때문이다. 인간은 주로 보이지 않는 현실을 표현하는 의사 소통 수단으로서 논리적 언어보다 비논리적인 기호를 선호한다. 그래서 상징은 해석, 즉 사유를 요구한다. 예컨대 신화들이 그것이다.

　　하지만 신화는 상징의 일종이고, 상징의 한 단계일 뿐이다. 신화는 이야기 형식의 상징 기호다. 다시 말해 보이지 않는 세상 이야기인 신화는 인간사에 대하여 비현실적, 비논리적, 비과학적 이야기로 꾸며진 상징 형식이다. 신화는 의식의 표현 기능에 무매개적으로 상징하려는 이야기인 것이다. 그것이 로고스일 수 없는 이유, 즉 뮈토스Mythos인 까닭도 거기에 있다.

　　그뿐만 아니라 화가들이 그것의 조형 기호화를 선호하는 연유도 매한가지다. 많은 화가들은 대상의 보이는 모습 너머에 있을 법한 〈숨겨진 현실〉에 대하여 궁금해한다. 나아가 그들은 그것을 마음껏 표현하고자 한다. 에른스트 카시러Ernst Cassirer가 『상징 형식의 철학Philosophie der symbolischen Formen』(1923)에서 상징 형

식symbolische Form을 미학의 기초라고 주장하는 이유도 거기에 있다. 실제로 그로 인해 언설 기호인 신화와는 또다른 상징 형식인 조형 예술이 만들어지기도 했다. 더구나 화가들은 신화를 직접 조형화 함으로써 뮈토스적 상징 기호의 효과를 극대화하려 했다. 화가들 의 조형 욕망은 보이지 않는 세상의 신비한 이야기를 가시적으로 상징하고자 했기 때문이다. 그로부터 상징주의의 이상이 표출되 기 시작한 것이다. 예컨대 귀스타브 모로에 의해 조형화된 신화적 상징 기호들이 그것이다.

모로는 상징주의자가 아니다. 그는 (결과적으로) 상징주의 운동의 선구자가 되었을 뿐이다. 에콜 데 보자르의 출신답게 그는 고전주의의 마니아였다. 그가 고대 그리스·로마 신화의 조형화에 몰두한 것도 그 때문이었다. 그는 1846년 에콜 데 보자르에 입학 하기 이전인 15세 때(1841)에 이미 이탈리아를 여행하며 받은 르 네상스 미술에 대한 인상이 그를 고전주의로 예인하는 계기가 되 었던 것이다.

예컨대 1857년부터 그는 2년간 피렌체를 비롯하여 베네치 아, 밀라노 등 르네상스의 본거지에 머물면서 미켈란젤로, 라파엘 로, 고촐리 같은 대가들의 르네상스 정신세계 속으로 빠져들었다. 고대 그리스·로마의 신화가 지닌 마력과 최면에 스스로 걸려든 것 이다. 그는 「야곱과 천사」(1878)를 비롯한 몇 편의 기독교 성상화 를 제외하면 만년에 이르기까지 어떤 고전주의자보다도 더 고전 에, 특히 고대 신화의 조형화에만 매달렸다.

그가 주목받기 시작한 것은 1864년 살롱전에 출품한 「오 이디푸스와 스핑크스」(1864, 도판189)가 수상하면서부터였다. 그에게 직접적인 영향을 준 스승 샤세리오를 통해 앵그르로부터 도 간접적인 영향을 받아 앵그르의 작품인 「오이디푸스와 스핑크 스」(1808, 도판190)와 동일한 주제로 오이디푸스의 신화를 상징

화했던 것이다. 하지만 그가 해석하고 조형화한 그 신화의 상징성은 사뭇 달랐다. 무엇보다도 스핑크스와 오이디푸스가 남녀 양성을 가진 안드로진androgyne으로 형상화되었다는 점이다. 그리스어로 남성을 의미하는 안드로andro와 여성의 의미인 지네gyne를 결합한 안드로진은 남성이면서도 여성이자 여성이면서도 남성인 남녀 양성인, 또는 반음반양인半陰半陽人을 뜻한다. 또한 이듬해에 그린 「이아손과 메데이아」(1865, 도판191)에서도 그는 남녀의 구분이 확연하지 않게 표현함으로써 전통적인 젠더gender 개념에 이의를 제기하고 있다.

「오이디푸스와 스핑크스」에서 그가 의도하는 조형적 상징성은 그뿐만이 아니다. 오이디푸스를 유혹하고 있는 스핑크스는 프로메테우스의 간을 노리던 독수리의 날개를 달았고 암표범의 하반신을 한 채 오이디푸스를 공격하는 반인반수半人半獸의 형상이다. 그러나 이에 대해 맹수의 야수성을 위장한 스핑크스를 바라보는 오이디푸스의 눈초리는 단호하고 매섭다. 평생 동안 여성에 대해 호의적이지 않았던 독신주의자 모로는 여기서 인간의 내면세계에서 늘 겪고 있는 갈등, 즉 위선(악)과 정의(선)의 대결 심리를 매우 긴장감 있게 상징화하고 있는 것이다.

또한 그것은 마치 1860년 이후 급변하는 정치 상황을 풍자적으로 상징한 역사화 같기도 하다. 다시 말해 나폴레옹 3세의 제국 체제가 국민적 화해에 실패함으로써 파업과 무질서가 심화되면서 모로에게는 노동자들에 의한 적색 공포가 드리워져 있다. 그는 불안한 형국을 상징화하려 했는지도 모른다. 그림에서 보듯 수수께끼를 맞추지 못하는 행인을 죽이는 반인반수의 스핑크스에 의해 실제로 당한 시체가 발아래에 누워 있다. 그 뒤에는 위기의 순간에 스핑크스가 뛰어내려 자결할 절벽도 상징화되어 있다.

실제로 에콜 데 보자르의 스승인 역사화가 프랑수아에두

아르 피코의 영향으로 들라크루아의 낭만적인 역사화나 종교화에 심취했기 때문에 모로가 역사화에 대하여 지대한 관심을 가진 것은 조금도 이상한 일이 아니었다. 예컨대 모로는 에콜 데 보자르에서 피코에게 수학할 당시에 이미 바이런의 담시 「라라」(1814)를 상징화한 들라크루아의 「라라의 죽음」(1847)에서 받은 영감으로 「데모테네스의 죽음」(1848)을 그렸고, 단테의 지옥편을 상징한 들라크루아의 「단테의 조각배」(1822, 도판124)를 모사하기도 했다. 단테와 베르길리우스가 플레기아스의 인도를 받아 지옥의 도시 디스의 성벽을 둘러싼 호수를 조각배로 건너고 있을 때 지옥의 죄수들이 배에 매달리며 구원을 애걸하는 비극적인 광경을 디오니소스적으로 과장하여 형상화한 들라크루아의 그 그림을 또다시 모사하여 「단테와 베르길리우스」(도판192)를 그린 것이다.

모로가 이것들보다 신화의 상징적 조형화에 독창성을 더욱 잘 발휘한 작품은 「오르페우스」(1864, 도판195)였다. 오르페우스는 뮈토스의 윤회transmigration를 상징하는 신이다. 눈에 보이는 대상만을 진실인양 강조하려는 인상주의에 대하여 반발하기 위해 보이지 않는 영혼의 윤회를 강조하고픈 당시의 화가들에게 오르페우스Orpheus는 내면세계의 대리 보충을 위한 더없이 좋은 상징적 에피소드였다. 그 이후에도 오딜롱 르동Odilon Redon이나 모리스 드니Maurice Denis가 오르페우스의 신화를 캔버스에 초대한 것도 그 때문이었다.

이처럼 예술의 역사에서 여러 음악가나 화가들은 오르페우스를 자기 타자화, 즉 헌신적인 자기 초상으로 여겨 온 게 사실이다. 예컨대 귀스타브 모로 이전에도 알브레히트 뒤러Albrecht Dürer의 「오르페우스의 죽음」(1494)을 비롯하여 한스 로이Hans Leu der Jüngere의 「오르페우스와 동물들」(1519), 얀 브뤼헐Jan Brueghel의 「명

계에 있는 오르페우스」(1594) 세바스티앙 브랑스Sebastian Vrancx의 「오르페우스와 동물들」(1595, 도판194), 알베르트 코이프Albert Cuyp의 「동물들과 함께 있는 오르페우스」(1640), 니콜라 푸생Nicolas Poussin의 「오르페우스와 에우리디케」(1653, 도판193), 아리 셰페르Ary Scheffer의 「오르페우스와 에우리디케」(19세기), 마르탱 드롤랭Martin Drolling의 「오르페우스와 에우리디케」(1820) 등이 그것이다.

　　오르페우스Orpheus는 트라키아의 왕 오이아그로스(아폴론)와 아홉 명의 뮤즈의 여신들 가운데 우두머리인 칼리오페Calliope 사이에서 태어난 아들이다. 아폴론은 오르페우스에게 헤르메스에게서 받은 선물인 1현금의 리라를 가르쳐 주었다. 세바스티앙 브랑스의 「오르페우스와 동물들」에서 보듯 악기를 연주하면 목석이 춤을 추고 온갖 맹수가 모여들 정도로 오르페우스는 훌륭한 연주자가 되었다. 또한 디오메데스와 더불어 명장이 된 그는 카론(저승으로 가는 입구에서 나루를 지키는 노인)의 충고에 따라 소아시아의 트로이와 싸운 무역 전쟁인 트로이 전쟁에 그리스의 영웅들이 타고 다녔던 50개의 노가 달린 배 아르고Argo호號[218]의 원정에 참가하게 되었다. 항해 도중 그는 리라를 연주함으로써 폭풍을 잠재우고, 항해의 안전을 도모하였다. 원정에서 돌아온 그는 님프의 하나인 에우리디케Eurydike와 사랑에 빠져 아내로 맞이하였으나 그녀가 산책 도중 양치기 아리스타이오스에게 쫓겨 도망가다 독사에게 물려 죽고 말았다.

　　이를 슬퍼한 오르페우스는 아내를 찾아 명계로 내려가서 리라의 연주 솜씨를 발휘하였다. 그의 연주에 감동한 명계의 신 하데스는 그에게 아내를 데리고 돌아가도 좋다고 허락했다. 그러

218　아르고호는 본래 테살리아의 펠리아스 왕이 조카인 이아손에게 왕위를 빼앗길까 두려워 그에게 해결하기 힘든 숙제, 즉 용이 지키는 보물인 금빛 양의 모피를 콜키스에 가서 가져오도록 명령함에 따라 그가 여신 아테나의 도움으로 만든 50개의 노가 달린 커다란 목선이었다. 원정을 위해 이 배를 탄 영웅으로는 이아손을 비롯하여 헤라클레스, 오르페우스, 테세우스, 카스토르, 폴리데우케스 등 50명이 있다.

나 하데스는 그에게 지상에 돌아갈 때까지는 아내를 절대로 돌아보지 말 것을 요구했다. 그럼에도 지상에 이를 무렵 오르페우스는 뒤돌아보았고, 결국 약속을 어긴 탓으로 아내 에우리디케가 다시 명계로 영영 사라지게 되었다. 오르페우스는 또다시 아내를 잃은 슬픔에 빠진 나머지 어떤 여자도 돌보지 않았다. 그러자 이번에는 〈저기 우리를 모욕하는 자가 있다〉고 분노한 트라키아 여인들이 창과 돌을 던져 그를 살해한 뒤 시체마저도 산산조각 내어 리라와 함께 헤브로스 강에 던져 버렸다.

그 이후 뮤즈의 여신들은 조각난 그의 시신들을 모아 레이베트라에 묻었으며, 제우스도 리라를 하늘로 오르게 해 성좌(거문고자리)를 주었고, 오르페우스도 신들의 사랑을 받은 영웅들의 사후 안식처인 엘리시온이라는 곳에서 리라를 타며 사람들을 즐겁게 해주었다. 이 애절하고 슬픈 신화는 문학, 미술, 음악의 풍부한 소재가 되어 계속 부활해 오고 있다. 특히 고전주의 시대의 화가들은 이상 실현을 위해 안타깝고 아름다운 이 뮤즈의 신화를 예술로 승화시키려고 노력한 바 있다.

한편 아내를 찾으러 저승 세계를 다녀온 터에 삶과 죽음을 알고 있는 오르페우스는 영혼의 불멸을 주장하는 비교秘教인 오르페우스교의 창시자가 되었다. 특히 수학적 존재론자인 피타고라스Pythagoras는 영혼의 불멸과 윤회, 사후 응보의 교의를 받아들여 교단을 형성함으로써 크로톤Croton을 오르페우스교의 종교 도시로 만들었다. 피타고라스 교단에서 강조하는 핵심적 교의는 영혼 윤회를 전제로 한 내세관이다. 그런데 누구나 사후에 영혼의 고향으로 되돌아가기 위해서는 영혼의 순화purification가 가장 중요하고, 이를 위해 꼭 필요한 것이 곧 순수 사유에 몰두하는 일상적 삶이다.

피타고라스 교단이 무엇보다도 수학적 사유 활동을 강조

하는 것도 그 때문이었다. 수학뿐만 아니라 음악을 수학적 삶의 방편으로 간주한 까닭도 마찬가지다. 뮤즈의 예술인 음악과 현금 弦琴의 연주도 그 본질이 수학의 원리에서 비롯된다고 믿었기 때문이다. 일정한 음의 높이는 기본적으로 현악기의 일정한 현의 길이에 상응한다는 것이다. 다시 말해 피타고라스 교단이 만든 음계란 자연수 1, 2, 3에 의해 표현되는 수가 등차수열, 등비수열, 조화수열에 따라 소리의 진동수에 반비례하여 소리화되는 수학의 원리에 따른 것이다.

그들은 하나의 현을 1로 잡고, 그 현을 평평하게 하여 소리를 낸 다음 그 현의 길이를 2/3로 하여 소리를 내면 본래의 음보다 5도 높은 음이 나온다. 또한 현의 길이를 본래의 1/2로 하여 소리를 내면 본래의 음보다 8도, 즉 한 옥타브 높은 음이 나오는 것을 발견했다. 즉, 본래의 음을 〈도〉라고 하면 그보다 한 옥타브 높은 〈도〉의 음이 나오는 것이다. 이렇게 하여 얻어진 〈도〉, 〈솔〉, 그리고 한 옥타브 높은 〈도〉의 세 가지는 정수 1, 2, 3의 비가 소리로 환원된 가장 조화로운 음의 체계의 기초가 된다. 그들은 1, 2, 3을 가지고 현의 길이의 비율과 진동수, 그리고 거기서 나오는 음을 비교해 현의 길이의 비율이 1, 2/3, 1/2이면 이들 현이 내는 음의 진동수의 비율은 이들의 역수, 즉 1, 3/2, 2가 된다는 것을 알아냈다.

여기서 피타고라스 교단은 또 다시 1, 3/2, 2는 최초의 1에 1/2을 더하면 3/2가 되고, 그 3/2에 다시 1/2을 더하면 2가 된다는 사실을 발견했다. 1, 3/2, 2라는 세 개의 수는 이른바 등차수열이 된다는 것이다. 따라서 그들은 1, 2/3, 1/2과 같이 그 역수인 1, 3/2, 2가 등차수열이 되는 수를 조화수열이라고 불렀다. 이때 등차수열의 역수로 이루어지는 〈조화수열harmonic progression〉에서 〈조화〉라는 말도 사실은 〈음의 조화〉에서 유래한 것이다.

이렇게 하여 〈피타고라스의 음계Pythagorian System〉는 12개의 완전 5도, 즉 최초의 자연수 가운데 다른 음이 파생되는 완전 5도의 수열로 이루어진 음의 체계임을 알 수 있게 되었다. 다시 말해 어떤 일정한 길이를 선분으로 하여 무한한 진동수 중에서 〈가장 단순하고 조화로운 마디를 끊어 소리 냄으로써 음의 기본 체계를 만들고, 그것을 통해 다시 만물의 원리를 깨닫게 하고자 한 것이 피타고라스 교단이 생각해 낸 음악이고, 현금(리라)의 원리였던 것이다.

이렇듯 오르페우스와 음악, 즉 리라와 같은 현금은 상호 불가분의 상징적 의미 연관을 이루는 요소다. 세바스티앙 브랑스의 「오르페우스와 동물들」에서 오르페우스의 연주에 모든 동식물들이 반응하는 것도 음악이 곧 우주 만물의 생성 원리인 수의 조화음에 상응한다는 피타고라스적 교의에서 비롯되었기 때문이다. 귀스타브 모로가 「오르페우스」(1864, 도판195)에서 피타고라스 교도들이 신앙하던 예술의 신인 뮤즈Muse의 부활과 윤회를 상징하기 위해 오르페우스와 리라를 상징적으로 일체화한 까닭, 게다가 리라의 재료인 거북까지 그림 하단에 등장시킨 이유도 마찬가지다.

한편 모로의 작품 경향은 부정적인 평가를 받은 1868년의 살롱전을 계기로 크게 달라졌다. 신화 해석에서 있어서 별로 주목받지 못한 고전주의적 경향을 대신하여 퇴락해 가는 시대 분위기를 상징하는 주제로 옮겨 갔기 때문이다. 그는 보들레르나 말라르메Stéphane Mallarmé의 악마주의나 상징주의, 또는 『거꾸로À rebours』(1884)와 『피안Là-bas』(1891)을 쓴 소설가 위스망스Joris-Karl Huysmans의 「데카당스 선언」이나 니체의 니힐리즘과 더불어 19세기 말의 반사회적, 반도덕적 퇴폐와 타락을 상징하는 데카당스décadence에 나름대로의 방식으로 참여했기 때문이다. 남성을 유혹하여 치

명적인 파멸과 재앙으로 이끄는 운명적 여인을 뜻하는 이른바 〈팜
므 파탈femme fatale〉로의 선회가 그것이다.

예컨대 8년간의 침묵을 깨고 선보인 일련의 살로메 작품들,
즉 「살로메의 춤: 환영」(1876, 도판200)과 「헤롯 앞에서 춤추는
살로메」(1876, 도판201), 「살로메」 등이 그것이다. 살로메Salome는
성서에 등장하는 여인 가운데 대표적으로 팜므 파탈을 상징하는
인물이다. 그녀는 세례 요한을 치명적 파멸의 표적으로 삼은 운명
적 여인이었기 때문에 쇠락해 가는 세기말의 부정적 징후를 상징
하는 인물로서, 19세기 말을 전후하여 문학뿐만 아니라 음악이나
미술 등 예술의 장르마다 앞다투어 등장시키곤 했다.

신약 성서의 실존 인물들을 동원하여 금기시되어 온 동성
애, 근친상간, 심지어 참수된 세례 요한에게 키스하는 살로메의 시
체 애호증과 같은 변태 성욕 등을 주제로 한 오스카 와일드Oscar
Wilde의 희곡 『살로메Salome』(1891)와 더불어 그 책을 위해 그린 오
브리 빈센트 비어즐리Aubrey Vincent Beardsley의 삽화 「살로메」(1894),
빌헬름 트뤼브너Wilhelm Trübner의 「살로메」(1898, 도판196), 구스타
프 클림트의 「유디트 Ⅱ : 살로메」(1909, 도판197), 그리고 1905년
에 드레스덴 궁정 오페라 극장에서 초연된 리하르트 슈트라우스
Richard Strauss의 오페라 「살로메」[219]와 이를 위해 라팔 올빈스키Rafał
Olbiński가 그린 포스터(도판198) 등 셀 수 없이 많은 작품들이 쏟아
지면서 19세기 말을 전후한 당시의 예술은 살로메를 통한 이른바
〈팜므 파탈 신드롬〉을 자아내기에 충분했다.

본래 살로메는 성서(마태복음 14장, 마가복음 15장)[220]에

219 이 오페라는 당시로는 지나치게 외설적이고 광기의 성향이 강하여 황제 빌헬름 2세마저도 이 오페
라의 작곡이 슈트라우스의 명성에 치명적 손상을 입힐 것이라고 경고하기까지 했다.

220 〈전에 헤롯이 그 동생 빌립의 아내 헤로디아의 일로 요한을 잡아 결박하여 옥에 가두었으니 이는
요한이 헤롯에게 말하되 당신이 그 여자를 취한 것이 옳지 않다 하였느니라. 헤롯이 요한을 죽이려 하되 민
중이 저를 선지자로 여기므로 민중을 두려워 하더니 마침 헤롯의 생일을 당하여 헤로디아의 딸이 연회장
가운데서 춤을 추어 헤롯을 기쁘게 하니 헤롯이 맹세로 그녀에게 무엇이든지 달라는 대로 주겠다 허락하

서 유대의 지배자 헤로데스(혜롯)의 의붓딸이자 〈헤로디아의 딸〉로만 알려질 뿐 그 이름이 명시되어 있지 않았음 — 유대의 고대 역사가 플라비우스 요세푸스Flavius Josephus의 『유대 고대사Judean Antiquities』(AD 93경)에서 그녀를 〈살로메Salome〉라고 기록한 데서 연유했다 — 에도 불구하고 가장 유명한 여인이었다. 살로메는 혜롯의 동생 빌립과 결혼한 헤로디아 사이에서 태어난 딸이다. 그러나 빌립의 형 혜롯의 요구에 의해 헤로디아는 유대의 율법을 어기며 동생 빌립과 이혼하고 혜롯과 다시 결혼했고, 이 과정에서 선지자 요한이 이를 반대함으로써 투옥되었다. 그것으로도 불안을 느낀 헤로디아는 요한이 처형당하는 묘안을 궁리하던 중 그녀의 딸 살로메를 시켜 혜롯을 유혹하는 매혹적인 춤을 추게 했다. 살로메에게 마음을 빼앗긴 혜롯이 그녀의 소원을 무엇이든 들어주겠다는 약속을 하자 살로메는 요한의 머리를 베어 쟁반에 받쳐 달라고 요구하였다. 그렇게 그녀의 요구대로 세례자 요한은 마침내 참수되었다.

　　여인의 치명적 간계에 의한 남자의 비참한 파멸을 초래한 성서의 이 비극적 에피소드는 중세 이후 오늘날까지 수백 년 동안 더없이 드라마틱한 예술적 주제가 되어 왔다. 특히 교황과 교회의 절대 권력에 의해 자율적인 조형 의지마저도 빼앗겨 온 화가들은 르네상스가 시작되면서부터 조금씩 숨통이 트이게 되자 조심스럽게 욕망의 가로지르기를 시험했고, 그때부터 세례 요한과 살로메를 통해 절대 권력에 대한 비판적 풍자를 우회적으로 시도했다.

　　예컨대 베노초 고촐리의 「살로메의 춤」(1461~1462)을 비롯하여 보티첼리의 「살로메와 세례 요한의 머리」(1488), 르 밀라

거늘 그녀가 제 어미의 시킴을 듣고 가로되 세례 요한의 머리를 소반에 담아 여기서 내게 주소서하니 왕이 근심하나 자기의 맹세한 것과 그와 함께 앉은 사람들로 인하여 주라고 명하고 사람을 보내어 요한을 옥에서 목 베어 그 머리를 소반에 담아다가 그 여아에게 주니 그녀가 어미에게 가져가니라.〉(마태복음, 14: 3~11)

네즈의 「살로메」(1510~1520), 티치아노의 「세례 요한의 머리를 든 살로메」(1560, 도판199), 카라바조의 「세례 요한의 목을 쟁반에 들고 있는 살로메」(1607~1608), 베르나르디노 루이니Bernardino Luini의 「세례 요한의 머리를 든 살로메」(17세기), 마시모 스탄치오네Massimo Stanzione의 「세례자 요한의 참수」(1634), 귀도 레니의 「세례 요한의 머리를 받아 든 살로메」(17세기) 등 르네상스를 거치면서 화가들마다 예외 없이 시도해 온 살로메의 에피소드를 상징하는 일련의 작품들은 화가와 자율성autonomy 뿐만 아니라 그것에 투영된 당대성contemporaneity까지도 가늠할 수 있는 〈살로메의 회화사〉를 만들어 왔다고 말해도 지나치지 않는다. 음악에서도 1597년 야코포 페리Jacopo Peri에 의해 오페라 「다프네Dafne」가 처음 공연되었고, 이어서 1600년에 「에리우디케」도 공연되었다.

　　이처럼 살로메 신드롬은 (르네상스의) 시대정신을 반영하는 일종의 역사소이다. 그런가 하면 그것은 예술가들이 세기적 단절을 상징하는 기호체이기도 하다. 전자가 중세의 절대적 권위와 권력의 탈구축 현상을 반영하는 역사소들 가운데 하나였다면 후자는 19세기 말의 병적 징후를 표시하는 데카당트한 기호였기 때문이다. 한마디로 말해 살로메는 예술가들의 욕망을 실어나르는 세기말의 기호였다. 1870년 파리 코뮌의 실패 이후 엿보이는 세기말의 조짐을 재빨리 간파한 귀스타브 모로의 예술적 직관력과 상상력은 새로운 조형적 가시성을 주도하는 외광파에 휩쓸리기보다 오히려 그것에 반정립하려는 비가시성의 표상 의지와 내적으로 결합하면서 자기 시대의 병리 현상을 가장 두드러진 퇴폐적 에피소드에 투영시켜 상징하려 한 것이다.

　　그는 과학의 새로운 발견과 발명에 주목한 외광파와는 달리 누구보다도 당시의 시대 상황에 주목한 화가였다. 과학은 활용을 위한 직접적이고 실용적인 도구지만 상징은 소통을 위한 간

접적이고 관념적인 기호인 것이다. 그러므로 그에게 상징은 곧 해석일 수밖에 없었다. 상징이란 본래 매개적이고 간접적이다. 상징이 은유적 의식의 의미화 작업인 것도 그 때문이다. 그가 귀스타브 플로베르Gustave Flaubert의 『세 가지 이야기Trois Contes』(1877) 가운데 하나인 「에로디아스Hérodias」나 쥘 마스네Jules Massenet의 오페라 「에로디아드Hérodiade」(1881), 그리고 오스카 와일드의 희곡 「살로메」(1891)처럼 당시의 문학이나 음악에서 상징의 단서로서 포착한 〈살로메 에피소드〉도 은유적 의미에 대한 해석의 도구에 지나지 않았다.

당시의 예술가들에게 나타나는 집단적 표상으로서 〈살로메 신드롬〉의 감염 현상은 회화에서도 다를 바 없었다. 주지하다시피 귀스타브 모로의 「살로메의 춤, 환영」(도판200)이나 「헤롯 앞에서 춤추는 살로메」(도판201) 등이 그것이다. 그의 전기 작품을 대표하는 「오르페우스」(도판195)가 조형 예술적, 즉 회화적 탐미의 상징을 위해 시도한 고대 그리스 신화에 대한 미학적 지평 융합의 모범이었다면, 후기의 작품들은 세기말적 현상의 해석을 위해 성서를 매체로 한 사회 철학적 상징화의 모델이었다.

하지만 이와 같은 그의 예술적 앙가주망이 〈데카당스〉가 시사하는 부정의 논리에 전적으로 편승하려는 것은 아니었다. 반정립이 지양되어야aufgehoben 할 변증법의 과정이듯이 팜므 파탈을 통해 데카당스에 대해 시도한 그의 해석도 병리적 현상에 대한 역설적 반전을 암시하고 있기 때문이다. 니체가 고대 그리스의 신화와 비극적 고전에서 보여 준 〈비극의 탄생〉을 강조함으로써 당시 타락해 가는 기독교와 이성의 부식 현상에 대해 반사적인 치유를 고대했듯이, 또는 슈트라우스의 오페라 「살로메」가 외설과 광기로 데카당스를 폭로하면서도 마지막에 살로메를 처형함으로써 부르주아 사회의 치유와 재건을 되먹임하듯이, 모로의 작

품들도 치명적인 비극의 반전과 역설을 암암리에 기대하기는 마찬가지였다.

　　이처럼 세기말의 징후에 민감한 반응을 보이면서도 말년에 이르도록 변하지 않는 모로의 조형 의지는 비현실적 상징성의 강조와 이를 위한 신화적 페미니즘의 발현이었다. 그가 「유니콘」(1885, 도판202)에서 또 다시 보여 준 신화적 상징성과 여성성이 그것이다. 산업 혁명 이후 서구 사회가 매달려 온 합리적 효율성 그리고 물질주의와 과학주의에 기초한 낙관적 진보관이 낳은 과잉 현실에 대한 반작용으로서 모로는 〈지금, 여기에〉가 아닌 그 너머의 세계로 통하는 아리아드네Ariadne의 끈을 한 순간도 놓으려 하지 않았던 것이다.

　　모로의 「유니콘」은 이미 수많은 화가들이 남겨 온 〈오르페우스〉나 〈살로메〉와는 달리 주제 편승적이지 않았다. 그가 팜므 파탈의 시대적 흐름에서 이탈하여 새롭게 주제화한 유니콘이란 본래 구약성서 「신명기」 33장 17절에 〈그의 소의 첫 새끼는 위엄이 있으며, 그 뿔은 들소의 뿔 같아서, 이로써 온 나라의 백성을 모두 쓰러뜨리고 땅 끝까지 미친다〉라고 한 그 들소를 〈70인역 성서〉인 헤브라이어 성서에서는 위엄과 힘을 상징하는 〈일각수mo-nokerōs〉라고 번역한 것이었다. 하지만 신화에서의 유니콘은 말발굽처럼 갈라진 말이나 염소, 또는 양처럼 생긴 동물들 가운데서도 백마, 흰염소, 백양과 같은 흰색의 것들에 국한되므로 성서에서 보여 주는 힘이나 위엄의 상징이 아니라 흰백의 순결함을 상징한다.

　　더구나 데카당스의 징후가 본격화되던 시기에 그린 그의 「유니콘」은 세속적 욕망에 사로잡힌 화려한 의상의 여인과 아름다운 누드의 여인을 대비시켜 순결함을 더욱 고조시키고 있다. 심지어 팜므 파탈의 위력처럼 평소에는 통제 불능의 힘을 과시하던 유니콘도 순결한 여인의 품에서는 순한 양이 된다는 전승대로

「유니콘」에서 모로는 이미 순진무구해진 세 마리 유니콘의 시선을 그녀에게 향하게 한다. 그렇게 함으로써 그것은 광포狂暴함을 잠재울 수 있는 순결의 마력을 나타낸다.

이렇듯 상상의 계기에 따라 변화해 온 상징과 해석은 (모로의 작품들이 시사하듯) 그것의 조형화에 있어서도 일정한 양식이나 기법, 원리나 원칙이 있을 수 없다. 상상의 무한성에 의해 상징과 해석은 일관되지 않으므로 그것의 원형原形도 정형화整形化로 이어지지 않는 것도 당연할 수 있다. 모로는 단지 상징주의의 선구에 지나지 않을 뿐, 따라야 할 모델이 될 수 없는 까닭도 마찬가지다.

2) 툴루즈로트레크: 호색好色과 미색

〈아아! 인생, 인생!〉 이것은 37세로 요절한 툴루즈로트레크Henri de Toulouse-Lautrec가 자주 외쳤던 자조와 탄식이었다. 또한 자신의 예술 세계를 시사하는 의미심장한 넋두리이기도 하다. 이처럼 그에게는 누구보다도 굴곡 많았던 인생이 곧 예술이었다. 자신의 인생 철학이 곧 예술 철학이었던 까닭도 거기에 있다. 그는 사촌 가브리엘에게 자신의 예술 철학에 대하여 다음과 같이 말한 적이 있다.

〈최초로 거울을 발명했던 인간은 자신의 전신을 보고 싶다는 단순한 이유 때문에 거울을 수직으로 세웠다. 이런 식으로 사용된 거울은 만족스러운 것이었다. …… 사람들은 지금까지 계속 왜 거울을 세워 두는지 의문을 갖지 않은 채 수직으로 세워 두었다. 문제는 그렇게 할 목적이 있는지 없는지 하는 것이지만, 그들은 자연스럽게 거울을 옆으로 눕힐 수 있다는 사실을 알아차렸다. 그들이 거울을 옆으로 눕힌 이유는 그것이 새로웠기 때문이

고, 그 새로움이 그들의 흥미를 끌었다. 그러나 단지 새롭기 때문에 아름다운 것은 아니다. 현재 많은 예술가는 새로운 것에 마음을 빼앗겨, 그 안에서 자신의 가치와 정당성을 발견하려고 하지만 그것은 잘못된 것이다. 새롭다는 것이 중요한 것은 아니다. 중요한 것은 언제나 한 가지다. 사물의 내부로 파고 들어가 그것을 더욱 뛰어나게 창조해 내는 것이다.〉[221]

이처럼 그는 새로운 것이면 무엇이든 그것에 대해 남다른 관심을 나타냈다. 그는 주저하지 않고 그것에 다가가기도 했다. 하지만 누구에게나 〈욕망의 가로지르기traversement de désir〉는 결여나 결핍을 상징하거나 부재나 부족의 반작용이게 마련이다. 본래 백작의 아들로 태어난 그에게는 객관적으로 부족한 것이 있을 수 없었다. 그럼에도 그가 보여 준 욕망의 횡단성은 그의 운명을 결정한 병리적 태생 조건에서 비롯된 것이었다.

다시 말해 이전부터 왕족이나 귀족의 가문이 신분적 순혈주의를 지키기 위해 전통처럼 여겼던 근친 결혼[222]이 문제였다. 남성들에게만 나타나는 열성 반성유전伴性遺傳 sex-linked inheritance 때문에 툴루즈로트레크 부모의 형제들이 사산아나 저능아로 태어났을 뿐더러 이종 사촌간인 부모의 근친 결혼으로 인한 병리 현상이 그의 가족에게도 예외 없이 찾아온 것이다. 그의 동생은 생후 1년도 채 안 되어 죽었고, 툴루즈로트레크 자신도 10세 무렵 뼈에 유전적 이상 증세가 나타나기 시작했다. 결국 13세에 그의 한쪽 다리가 부러졌고, 이듬해에는 다른 쪽마저도 부러졌지만 치료되기는커녕 성장마저 멈춰 버렸다. 그의 키가 152센티미터밖에 안된 것도 그 때문이었다. 이미 6살 때부터 그림에 재능을 보여 온 그

221 마티아스 아놀드, 『앙리 드 툴루즈 로트레크』, 박현정 옮김(서울: 마로니에북스, 2005), 90면.

222 영국 빅토리아 여왕의 왕가에 퍼진 혈우병homophilia이 근친 결혼에 의한 병리 현상의 대표적인 예였다. 더구나 러시아로 시집간 빅토리아 여왕의 손녀로 인해 로마노프 왕가는 결국 몰락하기까지 했다.

는 14세에 불치의 불구가 되었음에도 아버지의 친구이자 농아였던 르네 프랭스토René Princeteau에게 그림을 배우기 시작했다. 그는 프랭스토의 습작을 모사하며 초상화 그리기에 몰두했다. 하지만 모사나 패러디일지라도 그는 권위적인 살롱전의 분위기를 따르지 않았다. 18세에 파격적인 구도로 그린 「셀레랑의 젊은 루티」를 비롯하여 20대에 그린 「뚱뚱한 마리아」나 「세탁부」(1886, 도판204) 등이 그러하다. 심지어 22세 때부터 고고학적 사실주의를 추구한 관변 화가 페르낭 코르몽Fernand Cormon의 화실에 입문한 뒤에도 위선적이고 관료적인 살롱전에 대한 반감은 더해졌다.

그것은 종합주의synthétisme와 분할주의cloisonnisme[223]의 거점이기도 한 코르몽의 화실에 같이 들어가면서 친밀해진 고흐를 이듬해 한 주점의 맞은 편에 앉아서 그린 「빈센트 반 고흐의 초상」(1887, 도판203)에서도 잘 나타난다. 툴루즈로트레크도 고갱 — 그는 보들레르나 말라르메 같은 상징주의 시인의 영향을 받은 코르몽의 제자 에밀 베르나르를 통해서 분할주의 기법을 받아들였다 — 의 「설교가 끝난 뒤의 환상」(1888, 도판305)에서 보듯이 시간이 지날수록 빛의 효과에 대한 탐구에만 전념하는 인상주의와는 달리 명암이나 입체감을 최대한 절제하며 자신만의 기법을 찾아내기 시작했다. 그는 순수한 색과 선을 토대로 하여 평활한 이차원적 색면으로 해체된 형태와 색의 종합적인 복원을 시도한 것이다.

더구나 윤곽선을 강조하는 일본의 전통적인 풍속화 우키요에의 기법까지 받아들인 그의 작품에서는 인상주의와의 차별화가 점차 두드러지게 되었다. 예컨대 명암을 제거하고, 사선 구

223 종합주의와 분할주의는 동전의 양면과 같다. 1886년 여름, 고갱은 베르나르와 그룹을 만들고 〈종합주의〉라는 용어를 처음으로 사용했다. 그들은 인상주의가 덩어리로 해체한 색채의 단편들을 강한 윤곽선으로 되살리면서 감각과 관념의 종합을 시도했다. 또한 종합주의는 인상주의가 시도해 온 형태의 해체에 반발하여 각각의 색의 부분을 구분하는 경계선을 만들어 회화를 원근이나 입체감이 없는 2차원의 평면으로 회복시킴으로써 분할주의라고도 부른다.

도에다 공간 구획까지 분명히 한 「페르난도 서커스: 여자 곡마사」(1888, 도판205)가 그것이다. 이 작품에서는 이미 눈에 보이는 인상만을 충실히 재현하려는 인상주의와는 달리 자신의 주관에 기초하여 대상(객관)을 종합적으로 표상하려는 분할주의적 의지가 뚜렷하게 드러났기 때문이다. 이 작품을 초기의 걸작으로 여기는 까닭도 마찬가지다.

하지만 그의 기법은 창발적이기보다 습합적習合的이다. 그의 독창성을 굳이 따지자면 그것은 습합주의syncrétisme에 있다. 그는 기법상 주로 나비파의 종합주의와 우키요에를 습합하는가 하면 이념적으로는 보들레르 등의 상징주의를 습합했다. 개인적인 화풍에서도 젊은 시절 코르몽과 에밀 베르나르 그리고 에드가르 드가로부터 받은 영향이 그의 습합주의에 초석이 되었다.

특히 그는 1884년 한해 동안 몽마르트르에 있는 드가의 집에서 함께 살면서 작품의 주제까지도 드가의 것을 따라서 많은 작품들을 남겼다. 툴루즈로트레크도 예컨대 세탁부, 댄서, 가수, 곡예사, 모자 가게 여인, 창녀에 이르기까지 드가가 소시민의 삶을 즐겨 다룬 주제들을 자신의 표상 의지와 기법에 따라 나름대로 작품화한 것이다. 그것은 무엇보다도 인물화에 대한 드가의 작가 정신 그리고 그의 삶의 방식에 대한 존경심이 앞섰기 때문이다.

훗날 툴루즈로트레크가 〈인물만 존재합니다. 풍경은 그저 있는 것일 뿐 덧붙인 것 이상은 아닙니다. 순수한 풍경화는 야만 상태의 인간과 같습니다. …… 코로가 위대한 것은 그가 그린 인물화 때문입니다. 밀레, 르누아르, 휘슬러도 마찬가지입니다. 인물화를 그리는 화가는 풍경도 얼굴처럼 그립니다. 드가의 풍경화가 뛰어난 것은 풍경이 인간의 가면이기 때문입니다〉[224]라고 주장하는 까닭도 소시민의 삶에 대한 애착에서 비롯된 것이다. 에드가르

224 마티아스 아놀드, 「앙리 드 툴루즈 로트레크」, 박현정 옮김(서울: 마로니에북스, 2005), 56면.

드가가 예술 철학을 결정하는 정신적 지향성에서 산업화가 낳은 〈새로운 하층민couches nouvelles〉의 삶의 모습에 집착했듯이 20대의 툴루즈로트레크도 백작의 아들답지 않게 이미 그 하층민들의 속물주의vulgarisme를 지향하고 있었다. 시간이 지날수록 툴루즈로트레크가 주점, 클럽, 댄스홀, 카바레, 창녀촌 등 사회적 경계 지대를 무대로 한 이른바 아웃사이드의 여인들과 희노애락을 함께 하며 죽을 때까지 그녀들의 우키요浮世와 덧없는 삶을 상징화하려 했던 것도 그 때문이다.

특히 모든 상위 문화가 세습되는 귀족의 세계를 버리고 환락의 삶을 선택한 1880년대 후반의 카바레 물랭 드 라 갈레트Moulin de la Galette, 그리고 1889년 개점한 물랭 루즈Moulin Rouge는 그에게 우키요의 상징이었지만 자신의 고독한 일상을 달래 줄 수 있는 위안의 공간이기도 했다. 그가 정치적, 사회적 현실을 냉소적으로 비판한 오노레 도미에의 풍자만화와는 달리 그 부유浮遊하는 덧없는 세상, 우키요浮世의 삶을 자신만의 우키요에浮世畵로 표현하려 했던 것도 그 때문이었다. 그가 다름 아닌 석판 인쇄로 만든 포스터 안에 그와 같은 그의 인생과 세계를 담으려 했던 까닭도 마찬가지다.

27세부터 그는 종합주의와 우키요에의 기법을 습합한 포스터를 통해 〈툴루즈로트레크의 우키요에〉라고 할 수 있는 자신만의 새로운 매체 실험에 적극적이었다. 1891년에는 「물랭 루즈의 라 굴뤼」(1891, 도판206)에서 보듯 물랭 루즈를 위해 최초의 채색 석판화집을 낼 정도로 그만의 우키요에에 전념했다. 이듬해인 1892년에는 피에르 보나르가 표지 디자인을 한 빅토르 조즈Victor Joze의 신간 소설『쾌락의 여왕Reine de Joie』의 광고 포스터(도판207)나 「디방 자포네」(1893, 도판208)를 그렸다. 게다가 1894년부터는 아예 물랭 루즈의 사창가에 기거하면서 환락가의 일상과

애환을 포스터에 더욱 적극적으로 담아냈다.

하지만 아이러니컬하게도 1895년 포르투갈 리스본으로 향하는 배 〈칠레〉호의 54호 선실에서 만난 여인에게 느꼈던 애틋한 사랑의 감정을 그는 「54호실의 승객」(1896, 도판209)으로 표현하기도 했다. 특별히 그 작품에서 그는 과장된 표정과 동작들로 표현된 다른 포스터들의 여인들과는 달리 복잡한 구도만큼이나 자신의 기형적 신체 때문에 포기할 수밖에 없었던 여인에 대한 절망적 사랑의 감정을 차분하고 단아하게 표현함으로써 그의 내면에서 서로 엇갈리고 있는 여인상을 잘 드러내고 있다. 이처럼 두 그림들이 시사하듯 무릇 여인에 대한 그의 욕망은 현실과 이상 사이에서 갈등하고 있었다. 이상적인 여인에의 욕망을 한편에서는 절망감으로 누르면서도 다른 한편으로는 동경하며 갈망하고 있었던 것이다.

이처럼 툴루즈로트레크의 여인관은 여성 혐오증 때문에 평생 동안 독신을 고집한 에드가르 드가와는 달랐다. 그들은 욕망의 매체로서의 여인과 욕망하는 주체들과의 현실적 거리감을 서로 달리했기 때문이다. 드가의 경우 욕망의 증오에서 비롯된 거리감이 반사적으로 작용하여 여인(매체)에 대한 호기심을 단지 관념적으로만 유발시켰다면, 툴루즈로트레크의 경우에는 애초부터 신체적 상실감과 절망감 — 그는 〈아아, 이 세상에 나보다 더 추한 모습을 가진 여인이 있다면 보고 싶다〉고 자조自嘲한 바 있다 — 이 소외받은 여인네들에 대하여 현실적으로 동병상련의 애정을 느끼게 했기 때문이다. 그것은 르네 지라르René Girard가 이른바 〈로만티크한 허위와 로마네스크한 진실Mensonge romantique et vérité romanesque〉이라고 표현한 욕망의 상반된 현상의 일례이기도 하다.

하지만 서로 상반된 동기이지만 여인을 매체로 하여 표출

하려는 그들의 조형 욕망은 역리와 순리의 심리적 회로를 달리할 뿐 사회적 주류로부터의 소외 현상에 집착하기는 마찬가지였다. 내적 매체로부터 분출되는 갈등의 격렬한 욕망 때문에 약관 20세(1884)의 툴루즈로트레크는 퐁텐가 19번지 드가의 집에서 나온 뒤부터 욕망의 외적 매체를 찾아 환락가를 드나들기 시작했다. 그 때부터 그가 만난 여인들을 주제로 하여 포스터를 그리기에 몰두한 까닭도 거기에 있다.

1896년에 출판한 석판화집 『여자들』은 15년간 환락가에서 만난 툴루즈로트레크의 여인들, 그리고 그 매춘부들의 애환 속에 삼투되어 있는 자신의 욕망 회로와 그에 따른 인생 역정을 묵시적으로 정리한 것이다. 그는 그녀들의 삶의 양태 속에는 어떠한 가식이나 위선도 찾을 수 없는 인간의 원초적 욕망이 그대로 녹아 있다고 생각했다. 그 때문에 그녀들의 인물화야말로 인생의 풍경화나 다름없다고 여겼다.

마티아스 아놀드Matthias Arnold는 툴루즈로트레크에 대해 다음과 같이 말했다. 〈그는 매춘부의 자연스러움, 꾸밈 없는 솔직한 태도, 순진함, 평범함, 다정다감함, 유머 감각을 매우 즐거워했다. 그는 매춘부들에게 신뢰받고 있었기 때문에 방해하지 않는 범위 안에서 그들을 관찰하는 것이 허락되었다.〉[225] 그는 주로 창녀촌의 풍경과 매춘부의 일상을 주제로 다루었지만 에로티즘이나 관음증을 위한 것들이 아니었다. 매춘부의 관능적인 이미지보다는 그녀들의 꾸밈없는 인간성과 있는 그대로의 자연스런 생활상을 표현하려 했다. 그는 〈직업 모델은 언제나 박제된 듯 뻣뻣하다. 그러나 창녀촌의 여자들은 생생하게 살아 있다. 내가 1백 수를 지불하지는 않겠지만 그녀들이 1백 수를 받을 가치가 있다는 것은 신만이 알고 있을 것이다. 그들은 동물처럼 소파에 기대어 팔과 다리

225 마티아스 아놀드, 『앙리 드 툴루즈로트레크』, 박현정 옮김(서울: 마로니에북스, 2005), 66면.

를 쭉 뻗고 있다. …… 전혀 꾸밈이 없다〉[226]고 생각했기 때문이다.

　　그는 창녀촌과 그곳의 매춘부들을 지속적으로 그렸지만 여성의 관능미를 그리지는 않았다. 「물랭 루즈에서 춤추는 두 여자」(1892, 도판210)나 「침대에서」(1893), 「소파」(1894, 도판211)에서처럼 동성애를 그린 작품들마저도 그녀들의 일상과 인생에 대한 관심의 표시일 뿐 여성의 몸에 대한 성적 호기심은 전혀 아니었다. 심지어 「거울 앞에 선 누드」(1897, 도판212)에서도 그가 의도하는 것은 모든 매춘부를 대신하여 거울 앞에 서 있는 여인의 볼품없는 뒤태였다. 거기서는 마네의 「풀밭 위의 점심」(도판172)에서와 같은 매춘부들의 관음적 스토리텔링도, 「올랭피아」(도판173)에서 보여 주는 매춘부의 도발적인 시선이나 고혹적인 몸매의 유혹도, 피에르 보나르Pierre Bonnard의 「욕조 속의 누드」처럼 세련된 관음주의도 전혀 찾아볼 수 없다.

　　대개의 여인은 거울의 유혹에 습관적으로, 또는 몇 번이고 기꺼이 걸려들게 마련이지만 거울 때문에 실망하거나 슬퍼하기도 한다. 오로지 현재뿐인 거울의 시간 속에서 여인들은 지나간 과거보다 다가올 미래가 더 염려스럽기 때문이다. 「세면대의 거울」, 「욕실 거울에 비친 자화상」 등에서처럼 정서적 불안과 강박증에 시달리는 보나르의 부인 마르트가 늘 거울 앞에서 모델이 되었던 것도 그 때문이었다.

　　온몸으로 자신의 상품 가치, 즉 명목 가치 대 실질 가치를 따져야 하는 매춘부에게 거울의 의미는 더욱 그렇다. 매춘부에게 거울은 늘 몸의 가격과 인생의 가치를 판단하게 하는 잔인한 도구이므로 세상에서 그것보다 더 궁금한 물건도 없다. 하지만 이미 심한 알코올 의존증으로 인한 섬망증, 즉 환각 증세에 빠진 그가 한물간 누드의 창부를 거울 앞에 세운 것은 욕망하는 주체와 매체

226　마티아스 아놀드, 앞의 책, 76면.

제3장·정황성의 좋은: 사실에서 상징으로　　Ⅱ. 욕망의 표현형으로 본 미술

사이에서 환각의 교집합 효과를 불러오기 위한 것일 뿐 「올랭피아」와 같이 저항적인 누드 효과를 기대하기 위한 것은 아니었다.

그럼에도 불구하고 존 버거John Berger는 고전적인 누드상 대신 〈툴루즈로트레크나 르누아르, 피카소 그리고 독일 표현주의라고 부르는 20세기 초의 아방가르드 회화의 전형적인 창녀와 같은 여성들의 적나라한 리얼리즘이 그 자리에 들어섰다〉[227]고 주장한다. 하지만 툴루즈로트레크에 대한 그의 평가는 전적으로 오류에 지나지 않는다. 도대체 그의 어떤 누드화가 적나라한 리얼리티를 지니고 있단 말인가? 존 버거의 막연한 속단보다는 오히려 〈툴루즈로트레크가 그렸던 매춘부의 모든 그림이 상징적으로 압축되어 있다〉는 마티아스 아놀드의 상징주의적 평이 더 옳을 수 있다.

아마도 툴루즈로트레크는 누드화를 통해 인생이 무엇인지를 스스로 묻고자 했을 것이다. 「거울 앞에 선 누드」는 에로틱하다기보다 형이상학적이다. 그는 이 작품에서 인간의 운명은 타고나는 것인지 아니면 자신이 만들어 가는 것인지를 묻고 있기 때문이다. 더구나 그는 사회 생물학자 에드워드 윌슨Edward Wilson의 주장처럼 유전적 결정론에 의해 이미 자유 의지와는 무관하게 자신의 운명도 결정되었다고 생각하기 때문에 더욱 그렇다. 마찬가지로 거울에 비친 자신의 운명을 되새김질하고 있는 창부도 전신을 적나라하게 드러내서라도 드러나지 않는 존재 의미를 확인하고 있다. 그녀의 누드는 지나 온 인생의 흔적이자 남은 인생의 이정표를 상징하고 있기 때문이다.

227 John Berger, *Ways of Seeing*(New York: Penguin Books, 1977) , p. 63.

제4장

데포르마시옹과

인식론적 단절

미술은 형form을 만드는 예술이다. 주지하다시피 미술은 조형 예술이다. 왜냐하면 미술은 이미지image, 즉 어떤 상像이나 모습을 마음속에만 그리는imagine 예술이 아니라 그것을 어떤 가시적인 형태 즉, 어떤 모양으로 만들어 내는 기예이기 때문이다. 그래서 그것은 기법이나 양식을 필요로 하는 〈형상적〉 조형 예술formative arts일 뿐더러, 매체를 통해서 이루어지는 〈성형적〉 조형 예술plastic arts이기도 하다.

미술은 형形 form을 만들기 위해 내외의 상像 image이나 생김새figure를 형체로 나타내거나 그림으로 보이려 한다. 일정한 상을 조형화하려는 것이다. 그 때문에 로고스의 의식화에 의해 이데아와 같은 형상形相을 발견하려는 학예(철학)와는 달리 미술은 파토스의 감각적 발현에 의해 윤곽, 자태, 모습 등의 형을 만드는 〈형성formation의 기예〉인 것이다. 미술의 역사가 형을 만들어 온 다양한 형성의 역사인 까닭도 거기에 있다.

하지만 미술의 역사에서 외광파 이전까지 〈형성의 기예〉로서 미술 작품들이 선보여 온 형상적이고 성형적인 노력들이 아무리 표상 의지와 이념, 양식과 기법을 제가끔 달리해 왔을지라도 그것은 어디까지나 형성의 내재적 차이와 다양성에 불과하다. 성상주의에 사로잡힌 중세의 종교 미술은 말할 나위도 없고, 르네상스 이래 고전주의에서 사실주의에 이르기까지 수많은 미술가의 신념과 교의 역시 동일성의 실현이었기 때문이다.

다시 말해 가장 원본다운 재현을 위한 형성만이 의심받을 수 없는 부동의 원리였던 것이다. 설사 상상력에 의해 시공간적 인지 부조화cognitive dissonance를 인위적으로 조작해 낸 신비주의나 낭만주의가 상징적 조형화로 재현의 차별화를 강조할지라도, 그것은 현실 세계의 경험들을 현실 그 너머의 세계까지 확장시켜서 다양한 형form을 신비스럽거나 격정적으로, 또는 낭만적이거나 상징

적으로 형성해 본 것에 지나지 않는다.

하지만 살롱전의 전통적인 미적 기준에 저항하며 등장한 외광파의 문제의식은 〈형성의 기예〉에 대한 본질적인 문제 제기나 다름없었다. 그것은 형을 만든다는 〈조형造形〉, 즉 포르마시옹 formation의 의미가 무엇인지, 그리고 이를 위해 미술가들이 신세져 온 방법이 어떠했는지를 스스로 되돌아보는 계기가 되었기 때문이다. 그러면 동일성의 신념으로 간단없이 줄달음쳐 온 형성의 역사에서 외광파가 느닷없이 조형에 대해 근본적인 의문과 자기반성의 기회를 갖게 된 까닭은 무엇이었을까?

그것은 무엇보다도 〈새로운 회화nouvelle peinture〉를 갈망해 온 일부 화가들에게 불현듯 눈에 띈 광학 이론의 획기적인 성과 때문이었다. 그들은 〈형성의 기예〉를 장악해 온 정치적 힘의 크기와 싸우기 위해 새로운 과학의 위력을 빌려 온 것이다. 하지만 외광파에게 광학 이론은 파르마콘pharmakon 효과로 나타났다. 그것은 〈형성의 기예〉에 대하여 약인 동시에 독이 되는 양날의 칼로 작용한 것이다. 예컨대 19세기 전반에 거둔 광학 이론의 성과와 후반에 이루어진 카메라의 발명이 그것이다. 광학 이론이 캔버스에 빛의 계몽을 가져왔다면, 카메라의 발명은 재현 미술에 대한 심각한 위기의식을 불러왔다. 19세기 후반에 이르러 포르마시옹의 미학, 즉 전통적인 〈형성의 기예〉에 나타난 동일성 신화의 균열 현상은 이 두 가지 외부의 조건 변화가 가져온 교집합의 산물이었다.

1. 빛은 계몽한다

새로운 광학 이론이란 빛이 무엇인지, 빛의 본성은 어떤 것인지에 대한 새로운 조명이다. 19세기 이전까지 빛의 본성에 대한 이론은 네덜란드의 하위헌스Christiaan Huygens가 제기한 탄성파설, 즉 파동설 (1678)과 뉴턴이 주장한 입자설로 양분되어 있었다. 뉴턴은 『광학Optics』(1704)에서 빛을 가리켜 〈광원에서 방출하여 빠른 속도로 진공이나 매질 속을 직진하는 입자의 흐름〉이라고 주장한다. 이와는 달리 하위헌스는 그 이전에 이미 빛을 가상 매질인 에테르의 진동에 의해 전파되는 파동이라고 설명한 바 있다. 하지만 하위헌스의 파동설은 빛의 반사나 굴절 현상을 설명할 수 있어도 빛의 회절回折과 간섭 현상을 실증할 수는 없었다.

광학의 진화는 빛의 본성만큼 빠른 속도로 직진하지 못했다. 그 간극은 한 세기를 넘어야 했다. 예컨대 1801년 토머스 영 Thomas Young이 빛의 간섭 현상을 관측하자 1808년 말뤼Étienne-Louis Malus는 창유리에 반사되는 햇빛을 통해 반사광의 편광偏光 현상을 발견했다. 그것은 1811년 프랑수아 아라고François Arago에 의한 편광면의 회절과 간섭 현상의 발견으로 이어졌고, 1822년 마침내 프레넬Augustin-Jean Fresnel은 영이 관측한 빛의 간섭 현상을 하위헌스의 파동 원리와 연계시켜 〈빛의 회절은 파면波面 위의 모든 점에서 발생하는 파동의 간섭에 의해 일어난다〉는 탄성파 이론을 완성함으로써 빛의 직진과 회절 현상의 해명에 성공했다. 그 후 프레넬은 〈빛=횡파〉라는 사실도 편광 현상의 정량적 설명을 통해 밝혀

냈다. 프레넬의 파동설은 1850년 푸코Léon Foucault의 검증을 통해 더욱 확고해지기까지 했다.

　　이상에서 보듯이 19세기 전반의 반세기는 프랑스 물리학자들에 의해 광학의 획기적 성과가 이루어지는 시기였다. 또한 빛의 투과, 흡수, 산란, 분산, 방출 과정에서 발생하는 간섭, 회절, 편광 등 빛의 본성을 밝혀 내는 광학의 계몽 운동 시기이기도 하다. 이들의 해명대로 광원에서 방출된 빛은 어둠을 그대로 두지 않기 때문이다. 문자 그대로 어둠 속을 비추는 빛의 투사 현상인 계몽 Enlightenment이 곧 빛의 본성이고 역할인 것이다. 그 계몽의 수혜는 빛의 속성상 가장 가까운 주변에서부터 시작되게 마련이다. 우선은 19세기 전반에 이룬 어둠 상자 카메라의 변신이었고, 다음으로는 얼마 뒤 이 두 가지 조건의 변화가 직접 반사된 화가들의 캔버스였다.

1) 카메라의 진화와 동일성 신화의 위기

예컨대 빛의 계몽이 오브스쿠라obscura(어두운 방) 타입 카메라의 시대를 끝내고 1839년 8월 프랑스의 루이 다게르Louis Daguerre에 의해 〈다게레오 타입daguerreotype〉 카메라 시대를 개막할 수 있게 한 것이다. 본래 오브스쿠라 타입 카메라의 역사는 레오나르도 다빈치에 의해 원리가 고안된 뒤, 1522년 알브레히트 뒤러에 의한 투사 장치의 발명, 1588년 다니엘로 바르바로의 조리개 사용, 1568년 조반니 바티스타 델라 포르타Giovanni Battista della Porta에 의해 볼록 렌즈와 오목 렌즈를 결합한 오브스쿠라 타입의 등장, 1580년 프리드리히 리즈너에 의해 이동 가능한 오브스쿠라 타입 카메라 상자의 제작으로 이어졌다. 하지만 그것이 피사체의 촬영과 현상된 사진으로까지 발전한 것은 아니다. 그것은 피사체를 동

판이나 은판에 옮겨 놓기 이전의 원리적 고안물에 지나지 않는다.

광학 이론의 획기적인 성과가 카메라의 진화에 결정적인 영향을 끼친 것은 19세기 초부터 시작된 프랑스의 물리학자들에 의해서다. 화학자 조제프 니엡스Joseph Nicéphore Niépce와 물리학자 프랑수아 아라고의 노력으로 작은 어둠 상자obscura 안에서도 혁명적인 변화가 일어난 것이다. 우선 감광성의 퓨터판pewter plate(주석, 납, 구리 등의 합금판)을 제작한 니엡스는 이미지를 타르를 입힌 동판에, 나중에는 옥판 은화에 옮겨 놓을 생각을 했다.

오늘날처럼 화상을 고정시킬 목적으로 하는 사진 촬영용 카메라인 〈다게레오 타입〉의 은판 사진 촬영용 카메라로 진화한 것은 1838년 니엡스의 도움을 받은 미술가 루이 다게르에 의해서였다. 그 이듬해에 아라고가 은 도금한 동판에 요오드 증기로 요오드화된 은을 만들어 카메라에 노광시킨 뒤 수은 증기로 현상하고 하이포로 정착시키는 방법을 개발함으로써 〈아라고의 원판〉이 만들어졌기 때문이다. 그는 이것을 그해 8월 19일 프랑스 학사원에서 처음으로 공개하여 〈다게레오 타입〉 카메라의 촬영과 그것의 현상 기술까지 선보였던 것이다.[228]

이처럼 빛을 좇는 인간의 욕망은 단지 〈빛이란 무엇인가〉에 대한 궁금증, 즉 빛의 본성에 대한 의문을 밝히려는 데 만족하지 않았다. 이제까지 빛은 화가들을 명암법chiaroscuro의 마술사나 광채주의자로 만들었지만 과학자들은 그 정도의 불확실한 포르마시옹에 만족하지 않았다. 새로운 광학 이론을 도입한 물리학자 아라고와 니엡스 같은 화학자의 노력, 즉 피사체에 대한 새로운 촬영 기법과 현상 기술의 개발에 의해 이룩한 카메라와 사진 기술의 혁신은 미술가들의 감각에 의한 〈형성적 기예〉보다, 대상(피사

228 이광래, 〈현대 미술과 철학의 이중주〉, 『미술관에서 인문학을 만나다』(서울: 미술문화, 2010), 107면.

체)에 대한 〈인지 형성의 과학화〉를 통해 형성하고자 하는 대상과의 간극이나 그것의 이화異化 Verfremdung 현상을 획기적으로 개선할 수 있었다.

다게레오 타입 카메라의 출현과 아라고가 선보인 그것의 현상 기술은 인간의 재현 욕망이 추구해 온 동일성 신화의 혁신적 개선이었지만, 미술가들에게는 달갑지 않은 사건이기도 했다. 그것은 화가들로 하여금 그동안 동일성의 신념으로 일관해 온 이른바 〈포르마시옹 미학〉의 정체성에 대한 위기 의식을 불러왔기 때문이다. 눈속임과도 같은 원본에 대한 동일성의 형성을 미적 가치의 기준으로 간주한다면 감각적 기예ars만으로는 더 이상 카메라의 과학적 기술tekhnē에 필적할 수 없게 된 것이다.

그러므로 미술가 다게르와 물리학자 아라고의 덕분에 촬영과 그것의 현상이 용이해진 카메라의 출현, 그것과 더불어 어떤 회화 작품보다도 동일성 신화에 충실한 사진의 등장은 앞으로의 미술사와 미술가들에게 〈형성의 기예〉에 대한 운명과 진로의 불가피한 변화를 예고하는 것이나 다름없다. 한마디로 말해 〈다게르 쇼크〉로 인해 〈형을 만든다〉는 기예에 대한 인식의 전환이 요구되고 있는 것이다.

인식론적으로도 미술은 (자연에 대한 성질적 특성을 말할 때) 갈릴레이와 로크가 주장하는 사물의 크기, 모양, 수, 운동성, 고체성, 연장성 등과 같은 즉물적卽物的 성질인 제1성질에 대한 기예적 형성보다 소리, 맛, 향기, 색깔과 같은 파생적派生的 성질인 제2성질,[229] 즉 (객관적, 항상적 존재를 결여한 채) 감관의 작용에 의해 우리 안에서 그때마다 만들어지는 현상적 실재에 대한 기예적

229 제1성질과 제2성질이라는 용어는 갈릴레이가 『시험자Il saggiatore』(1623)에서 자연에 대한 성질적 특징들을 둘로 구분하기 위하여 사용한 개념이다. 그는 순전히 측정 가능한 양적인 자연의 실재만을 강조하는 맛, 소리, 색깔 등과 같은 성질, 즉 제2성질이란 우리의 감각 기관의 작용에 의해 만들어질 뿐 자연에는 어디에도 그 소재가 없다고 주장한다.

형성에로 중심의 전환이 불가피해진 것이다. 그로 인해 자연에 대한 〈형성의 기예〉로서 미술의 역사는 객관적 즉물주의literalism만을 더 이상 고집할 수 없는, 이제까지 미처 경험해 보지 못한 엔드 게임을 목전에 맞이하게 된 것이나 다름없다.

2) 빛의 계몽과 데포르마시옹의 징후

〈빛은 계몽한다.〉 빛은 볼 수 없었던 것을 볼 수 있게 하기 때문이다. 빛은 화가들에게도 〈형성의 기예〉에 대한 인식론적 반성을 요구했고, 나아가 그것에 대한 위기의식을 불러왔고, 더불어 그들의 또 다른 눈을 뜨게 했다. 다시 말해 〈형성의 기예〉는 오랜 세월 동안 반성적 인식의 계기를 가질 틈도 없이 자기 동일성의 오브스쿠라 속에 갇혀 왔음을 비로소 깨닫게 되었다. 미술가들은 이제서야 자기와 타자와의 차이를 인식해야 하는 거울 앞에 서게 된 것이다. 빛에 의해 새롭게 계몽된 외광파의 눈속임 기술은 감관에 의존하여 경험적 관념을 형성하는 갈릴레이나 로크의 제2성질에 대한 재현적 확실성과 자신감을 사진에게 양보하지 않을 수 없게 되었다.

　　그 대신 그들은 사진이 흉내 낼 수 없는 탈조형déformation의 방법을 모색하기 시작했다. 그들은 경험론자들이 주장하는 자연의 제1성질조차도 빛을 통해 사진과 차별화된 형성, 즉 조형과 성형의 방안을 강구하려 했다. 그들에게 즉물성에 대한 인식은 빛의 작용에 의해 달라질 수밖에 없었다. 그뿐만 아니라 감관에 의한 파생적 성질에 대한 인식도 빛의 자연적 본성에 따라 그 범위를 달리 할 수 있게 되었다.

　　한마디로 말해 그들은 물성物性을 감관이 수용하는 그대로가 아닌, 새로운 감관적 이미지로 표현하는 실험을 감행하려 한

것이다. 예컨대 〈형성적 기예〉로서의 재현 미술의 반성적 계기를 인식한 화가들은 떨리고, 스치고, 사라져 가는 빛의 움직임으로 시간의 경과를 표현하는 등 다양하게 변화하는 빛의 파동과 입자를 〈우회적인 방법으로〉 캔버스 위에 옮겨 보려 했다.[230]

외광파는 기계적으로 재현하는 카메라의 사진과 차별화하기 위해 빛의 투과, 흡수, 분산, 방출 등의 과정에서 일어나는 회절, 굴절, 반사, 산란, 편광 등과 같은 빛의 자연적 본성을 〈빛의 형성적 기예〉로 변형시키기에 주저하지 않았다. 그들은 빛의 자연적 본성에 따라 자연에 대한 고의적인 〈탈조형적 조형화〉를 시도한 것이다. 다시 말해 피사체에 대해 카메라가 포착한 것과 다르게 하기 위해 터치 분할법이나 동시 대조법과 같은 데포르마시옹의 기법을 고안해 내는가 하면, 빛의 다양한 자연적 본성보다 더 다양하게 〈빛과 자연과의 조우〉를 표현하려 했다.

이처럼 외광파에게 캔버스는 투과에서 방출까지 빛의 파동현상을 기예적으로 실험하는 또 다른 실험장이나 다름없었다. 이를 위해 그들은 분출하는 빛의 움직임을 면의 분할 기법으로 표현하려 했다. 그들에게 중요한 것은 대상의 정확한 윤곽선이나 원근감과 같은 기하학적 포르마시옹이 아니었다. 그들은 빛에 의한 대상의 데포르마시옹 현상, 즉 〈탈조형적 조형화〉마저도 개의치 않았다. 그들은 캔버스 위에서 터치를 조각내는 형태fragmentation로 빛의 색 편광을 실험하였고, 순수한 색채를 병치juxtaposition함으로써 캔버스 위에다 빛의 횡파나 편광, 회절과 반사를 옮겨 놓기도 했다. 색깔들을 뒤섞지 않고도 색조의 시각적 뒤섞임과 동시에 일어나는 대조 효과를 기대한 것이다.

이처럼 인상주의는 화면 위에서 〈회화의 민주화〉를 실현시키려 했다. 다시 말해 그것은 색이 주는 긴장을 색채의 병치, 공간

230 박이문, 임태승, 이광래, 조광제, 『미술관에서 인문학을 만나다』(서울: 미술문화, 2010), 112면.

의 분할, 색조의 대조 등의 방법을 통해 될 수 있는 대로 동등하게 분배하는 것이다. 그렇게 함으로써 인상주의 화가들은 빛에 의해 순간적으로 결정되는 인상을 저마다의 독특한 시각적 감수성에 따라 재현함으로써 데포르마시옹을 주저하지 않았다.

외광파는 빛의 계몽을 통해 비로소 동일성보다 차이와 차별을 미적 기준으로 간주하기 시작했다. 1870년대 이래 빛의 미학은 재현적 정합성의 포기를 재촉했는가 하면 그것에 의한 동일성 신화의 내파內破도 시도하였다. 다시 말해 빛의 계몽은 그들로 하여금 눈속임의 근거와 신념이 되어 온 동일성 신화와 철학의 철거 작업에 조심스럽게 참여하도록, 〈형성의 기예〉에 대한 인식의 변화를 가져왔다.

횡파나 편광으로 뻗어 나가거나 반사나 굴절로 부딪치는 빛의 파동이 〈형성의 기예〉로서 미술의 역사에도 투사되기 시작한 것이다. 자연에 대한 이른바 데포르마시옹(탈조형)으로서 조형화 시대가 우연히 조우하는 빛의 다양한 현상에서 비롯되었기 때문이다. 이렇듯 빛의 본성에 대한 새로운 인식은 19세기 과학의 역사에는 물론 미술의 역사에도 중요한 역사소歷史素가 되었을 뿐만 아니라 당대의 역사를 이해하기 위한 에피스테메(인식소)로서도 작용하고 있다. 생체 권력이 몸에 관한 지식들, 즉 〈권력-지 pouvoir/savoir〉의 관계를 생산하듯이 새로운 과학적 지知도 사진과 같은 새로운 기예를 탄생시켰을 뿐만 아니라 회화마저도 새롭게 거듭나게 함으로써 〈권력-지〉의 관계에 못지 않은 〈지-예savoir/former〉의 관계를 정형화하였다.

3) 역사의 불연속과 인식론적 단절

조형적 기예, 즉 미술의 역사는 (조형) 욕망의 가로지르기에 따라

연속과 불연속을 나타내며 이어져 왔다. 그것은 역사의 크고 작은 결절結節 현상을 나타내며 마디 지어 왔다. 역사는 그 (경제적) 주체와 능동적 실천에 의해 연속적으로 진행된다는 마르크스주의자들의 통시적 역사인식과는 달리, 미술의 역사는 토대(경제)와 같은 것들에 의해 만들어지는 인과 결정론적인 것이 아니기 때문이다.

사르트르를 비롯한 뤼시앵 골드망Lucien Goldmann, 앙리 르페브르Henri Lefebvre나 마르크스주의자들은 역사의 주체와 그 능동적 실천이야말로 모든 것의 근원이라고 주장한다. 생산 양식의 통시적 분석에 매달린 그들은 주체가 있기 때문에 역사는 발전하고 역사를 변혁할 수 있다고 말한다. 이에 대해 레비스트로스Claude Lévi-Strauss, 라캉, 알튀세르Louis Althusser, 푸코 등은 주체란 결코 자립적 실체일 수 없으므로 그것은 역사의 근거가 될 수 없다고 주장한다. 오히려 그것은 구조의 결과에 지나지 않으므로 주체도 여러 구조의 담당자일 뿐이라고 응수한다. 다시 말해 주체가 역사적 관계나 구조를 만드는 것이 아니라, 관계나 구조가 주체를 구성한다는 것이다.

라캉과 알튀세르도 주체란 무의식의 관계와 구조가 만들어 내는 이데올로기적 주체일 뿐 그것은 결코 역사의 작용인으로서의 실체일 수 없다고 주장한다. 그들은 사회와 문화, 또는 예술의 역사를 인식하려 할 경우, 주체로부터 출발하거나 자립적 실체로 상정하고 시작한다면 이는 오히려 인식을 흐리게 할 뿐이라고 믿는다. 결국 그들에게 있어 주체란 구조들의 작용의 총체를 일컫는다. 그러므로 〈무엇을 인식한다〉는 것은 통시적 주체가 아닌 〈중층적으로 결정된〉 공시적 구조 내지 관계의 총체를 인식한다는 것이다.[231]

231 이광래, 『미셸 푸코: 광기의 역사에서 성의 역사까지』(서울: 민음사, 1989), 32~33면.

그와 같은 역사인식은 외광파 — 그들 사이에서 정도의 차이만 있을 뿐 — 의 새로운 역사에 대해서도 마찬가지다. 그들이 시도하는 터치 분할 방법과 같은 기법상의 데포르마시옹은 기본적으로 무간격adhésion의 원칙하에서 포르마시옹에 충실해 온 〈형성적 기예〉의 역사에 대한 〈인식론적 단절rupture épistémologique〉의 징후를 드러내기 시작했기 때문이다. 인과적 통시태로서 진행되어 온 포르마시옹의 역사가 빛의 작용에 의해 미분 불가능한 불연속적인 점에서 변곡점을 맞이한 것이다.

하지만 오목인 상태가 볼록으로, 또는 그와 정반대로의 형태 변화인 변곡inflection 현상은 일정한 포르마시옹의 임계점에서 일어나는 변이 현상이다. 변곡점이 곧 정반대로의 변형 지점이기 때문이다. 외광파에 의한 새로운 〈형성의 기예〉로서 데포르마시옹의 실험이 미술의 역사를 마디 짓게 하는 〈인식론적 단절〉의 서곡이나 다름없는 까닭도 마찬가지다. 그것은 19세기 말 니체의 반철학적 계몽의 빛에 뒤늦게 투사된 데리다가 전통적인 형이상학의 구축construction에 대한 탈구축déconstruction을 주장함으로써 〈인식론적 단절〉을 시도한 철학적 실험과도 크게 다르지 않다.

본래 〈인식론적 단절〉은 과학 철학자 가스통 바슐라르Gaston Bachelard가 『과학 정신의 형성La formation de l'esprit scientifique』(1938)에서 과학의 역사를 불연속의 단절적 역사라고 규정하기 위해 만든 개념인 〈인식론적 절단coupure épistémologique〉을 루이 알튀세르가 변용한 것이다. 바슐라르의 주장에 따르면 과학적 정신은 객관적 정신에 도달하기 위해 여러 개의 인식론적 장애물들을 차례로 싸우고 극복하지 않으면 안 된다. 그 장애물은 무엇보다도 심리적 성격을 지닌 정서적, 감각적 장애물이다.

그는 그러한 장애물들을 극복하는 순간을 가리켜 〈인식론적 절단〉의 순간이라고 생각했다. 또한 그는 그와 같은 절단의 순

676

677

간 속에서만이 비로소 과학이 된다고 주장한다. 그러므로 과학자도 자기가 지금까지 토대로 삼았던 이론을 넘어서 새로운 입장에 도달했을 때 비로소 그 이전의 이론 속에서 자각되지 않은 채 작용해 온 인식론적 장애물들의 존재l'existence d'obstacles épistémologiques를 발견하고, 그것을 부정하고 극복하는 새로운 과학자가 된다는 것이다. 그렇게 보면 과학의 역사는 연속적, 점진적으로 진보하는 단선적 결정 과정이 아니다. 과학은 인식론적으로 비연속적, 단절적으로 발전하면서 역사를 형성한다.[232]

한편 알튀세르는 바슐라르가 말하는 과학에서의 인식론적 장애물들의 존재를 마르크스의 경우 일련의 이데올로기들로 대치시킨다. 마르크스주의의 내부에 있었던 이데올로기, 즉 헤겔주의나 포이어바흐의 감성적 인간론, 또는 근대적 인간 중심주의 등을 극복해야 할 장애물로 간주한 것이다. 그는 그것들이 전기 마르크스와 후기 마르크스를 갈라놓는 임계점이자 절단선이라고 생각했다. 한마디로 말해 마르크스주의에는 그것들의 극복으로 인해 인식론적 단절이 이루어졌다는 것이다. 그렇게 함으로써 그는 역사를 이데올로기의 주체와 목적이 배제된 과정으로 파악하려 했다. 그가 생각하기에 사회는 각 부분이 중층적으로 구조화되어 있는 복합적 전체이므로 그 사회가 지향하려는 역사의 통시적 목적론도 인정될 수 없다는 것이다.

그러면 조형적 기예로 본 미학 정신의 형성에서 외광파들이 발견한 〈인식론적 장애물〉은 무엇이었을까? 그것은 무엇보다도 무간격의 원칙, 눈속임의 재현성, 정합주의 등과 같은 동일성의 신화와 철학이었다. 더구나 동일성의 교의에 충실해 온 〈형성의 기예〉로서 회화는 카메라와 사진술의 획기적인 발명으로 인해 정

232 Georges Canguilhem, *Études d'histoire et de philosophie des sciences*(Paris: Vrin, 1983), pp. 176~179.

합주의적 재현과 무간격의 형성이라는 이념이나 목적과 절단해야 할 인식론적 상황에 직면하게 되었다.

다시 말해 외광파는 〈인식론적 장애물〉을 극복한 광학의 지知에 힘입어 조형적 기예의 역사에서도 인식론적 단절을 모험하려 했다. 생리 광학이나 색채 광학 등의 새로운 지connaissance와 사진술에 의한 재현의 위기의식, 게다가 세기말을 뒤덮은 데카당스의 분위기 등이 중층적, 복합적, 공시적으로 구조화되면서 미술의 역사에서도 〈탈조형화된 조형〉의 기예가 출현하였다. 또한 그로 인해 형성과 성형의 양식에서도 〈인식론적 단절〉의 현상이 나타나는가 하면 역사적 불연속이 불가피해진 것이다.

2. 인상주의와 탈조형의 조형화

1) 〈다른 시대에는 다른 영감이 있다〉

〈형성의 기예arts de formation〉로서 미술의 역사를 분절한다면 탈형성적 조형, 즉 데포르마시옹déformation의 징후를 그 분기점으로 해야 할 것이다. 그러한 점에서 보면 외광파와 인상주의의 출현은 획기적이고 기념비적 사건이었다. 그로 인해 일찍이 볼 수도 없었고, 생각할 수도 없었던 〈모사적 재현에서 인상적 재현으로〉라는 인식론적 전환이 일어났기 때문이다.

하지만 돌이켜 보면 모사적 재현의 거부는 초유의 사건이 아니다. 그것은 이미 낭만주의자들에 의해 선보인 바 있기 때문이다. 그들은 예술의 탁월성을 억제하며 자기 충족적인 형식의 개념 속으로 몰아넣으려는 신고전주의의 견해를 거부했다. 그들이 생각하기에 형식이란 유한한 것이고, 정신을 한순간에 응고시킨 것에 불과하다. 형식은 제한적이고 억제적이며 응결된 것이다. 고전주의자에게 예술이란 변하지 않는 보편적인 법칙과 규범에 따라야 하는 것이지만 낭만주의자들은 그러한 신념에 일격을 가한다. 반형식적 감정 미학을 주창하기 위해서다.

〈우연은 그 자체의 법칙을 가지고 있다〉는 독일의 낭만주의 시인 노발리스Novalis의 주장처럼 낭만주의자들은 보편적으로 타당하다는 미학적 규칙이나 형식을 거부하는 반보편주의자들이었다. 그들에게 인간은 창조의 일부분이거나 그 이상의 존재, 즉

대우주(자연)를 충실히 반영하는 소우주이다. 이는 영원히 활동하는 대우주의 거대한 에너지에 참여할 뿐만 아니라 그 에네르기와 힘의 중심에 있는 존재로 여겨졌다. 혼의 격정이나 감정, 감각의 약동, 꿈이나 환영 또는 직관의 발효를 가능케 하는 인간의 상상력과 창조력 때문이다.

낭만주의자들의 이와 같은 혼의 격정이나 상상에 대한 찬미는 독일 관념론의 고원한 체계에 상응하는 표현일 수 있다. 하지만 그보다는 외광파가 새로운 광학 이론에서 얻어 낸 빛의 영감과 마찬가지로, 그들의 새로운 영감은 이제까지 물리학의 인식론적 장애물이었던 뉴턴 역학의 절대 시공간 개념에서 벗어난 새로운 물리학, 즉 전자기학electromagnetics이나 류전기流電氣 현상에서 새롭게 얻어 낸 영감이라고 보아야 할 것이다.

하지만 그러한 새로운 장場과 물리 현상의 발견도 따지고 보면 독일 관념론자인 셸링Friedrich Wilhelm Schelling이 객관적 관념론인 초기의 자연 철학에서 주장 — 유기체로서의 영혼이 의미를 구성하는 요소라는 것을 생각하면 생명과 영혼의 배후에는 정신이 있어야 한다는 것은 당연한 일이다. 우리들은 자연의 형성물, 즉 인간에게서 직접 정신에 마주치게 된다. 즉, 자연의 밑바탕에는 언제나 정신이 있었기 때문에 인간의 정신이 있을 수 있다 — 해온 〈물질계에서 정신계로〉의 가교를 통해 얻어 낸 또 다른 영감의 결과일 수 있다.

셸링은 〈다른 시대에는 다른 영감이 있다〉고 주장한다.[233] 저마다 다른 영감은 모든 사람의 권리이자 양도할 수 없는 각자의 특권이라는 것이다. 나아가 그의 이러한 언명은 낭만주의자들에게 독창적 상상력의 미학적 근거를 부여함으로써 모사의 형식에

233 Friedrich Wilhelm Joseph Schelling, 'Über das Verhältnis der bildenden Künste zu der Natur', *Werke 3, Ergänzungsband*, p. 427.

대한 거부를 정당화해 주기도 했다. 그렇다 하더라도 그것은 결과적으로 모사의 일정한 형식에 대한 내재적 비판이었고 부정에 지나지 않았다. 왜냐하면 낭만주의자들이 혼의 격정과 감정의 약동에 의한 상상력과 창조력을 찬미했다 할지라도 그들이 자연에 대한 모사적 재현 자체를 근본적으로 거부한 것은 아니었기 때문이다.

하지만 〈다른 시대에는 다른 영감이 있다〉는 셸링의 단언적 주장은 낭만주의자에게보다 오히려 그 뒤에 등장한 외광파에게 더욱 적합한 메시지 — 실제로 그것은 데포르마시옹을 점점 더 지향하는 표현주의를 비롯한 20세기의 미술에 보다 잘 어울렸다 — 일 수 있다. 빛의 계몽으로 시대에 대한 인식이 달라짐에 따라 모사와는 다른 영감으로써 19세기 후반의 화가들을 사로잡은 것, 그것이 바로 빛에 대한 〈인상〉이었기 때문이다.

이렇듯 외광파는 모사copie와 인상impression의 경계짓기에서 정체성을 확보하려고 했다. 그들은 빛의 자연적 본성을 기예적 인식에 적극적으로 개입시킴으로써, 심지어 인상주의에 충실할수록 예술적 조형화 과정을 그것에 예속시킴으로써 극단적 사실성에까지 이르는 형식주의적 모사를 탈피하려고 했다. 마치 낭만주의자들이 강조해 온 혼의 미학이 인상주의보다 먼저 모사를 〈더러운 단순 작업〉이라고 비난하며 거부하듯이 신인상주의자인 폴 시냐크Paul Signac에 이르기까지 외광파도 단순한 모사적 재현보다 빛 속의 인상을 재현하는 찰나의 미학에서 차별화를 시도한 것이다.

한마디로 말해 모사는 반영反映이다. 모사는 원래 그대로의 형상을 화가의 손에 의해 직접적으로 원본과 다름없이 사실적으로 반영하는 것인가 하면, 기계(카메라)에 의해 간접적으로 반영하는 것이기도 하다. 고전주의에서 사실주의에 이르는 화가들에 의해 마치 살아 있는 것처럼 재현하는 눈속임의 사실적 묘사가 전

자에 해당한다면 후자는 사진과 같은 기계적 복제가 그것이다. 하지만 모사에서는 어떤 경우에도 정합성과 동일성의 신념이 지배적이다. 외광파에게 모사가 심리적, 정서적 성격을 지닌 인식론적 장애물이었던 까닭도 거기에 있다.

그에 비해 인상은 과정이다. 외광파는 빛의 계몽에 의해 비로소 그것을 인식의 과정으로 깨닫게 된 것이다. 영국 경험론자 흄은 인상을 감관에 지각되는 가장 생생한 인식의 과정이라고 주장하지만 그것이 빛의 자연적 본성 때문이라는 생각에는 미처 이르지 못했다. 그는 단지 관념과 인상의 차이를 밝히기 위해 생생함 vividness의 정도를 강조했을 뿐이다. 나아가 그는 인상 없이는 어떠한 관념도 있을 수 없다고 주장한다. 관념은 인상의 모사에 불과하기 때문이다. 이처럼 인식론자는 감관에 의해 획득된 인상을 인식의 결정적인 재료로 간주한다.

하지만 외광파에게 인상은 관념의 근거가 되는 인식의 재료라기보다 조형적 재현의 과정에서 빛의 본성과 조우함으로써 비로소 발견한 감각적, 정서적 직관이다. 그들을 가리켜 굳이 〈외광파〉라고 부르는 이유가 거기에 있다. 다시 말해 단순한 모사적 재현 대신 빛에 대한 감각적, 정서적 인상을 재현하려는 그들의 실험적 양식을 가리켜 〈인상주의〉라고 부르는 까닭이 그와 다르지 않은 것이다.

더구나 권위적이고 이상적인 살롱전의 주제와는 맞지 않는, 주로 근대인의 생활상을 주제로 선택한 점에서 당대성에 충실한 그들의 등장은 사회적으로나 이념적으로나 매우 인상적이었다. 보들레르마저도 그 선구에 나선 에두아르 마네를 〈근대성의 발명자Inventeur du Moderne〉라고 평한다든지 에드가르 드가를 〈근대성modernité의 실천자〉라고 평했던 것도 그 때문이었다.

2) 인상주의의 파노라마

인상주의의 등장은 모사적 재현 미술의 종언을 알리는 첫 번째 징후이다. 또한 그것은 재현적 정합성representative coherence의 포기 선언이나 다름없다. 빛의 파동 작용 즉 반사나 굴절, 방사나 회절에 관한 광학적 해명이 모더니즘 미술에도 시각 작용에 있어서 무간격의 균열을 고백하게 했기 때문이다. 그들은 주체의 단일 초점적 지각에 의한 화면 구성 대신 다초점적 지각을 구도화하기 시작했던 것이다.[234]

그러면 누구를 인상주의자로 볼 것인가? 외광은 누구의 미적 지각에 새롭게 투사되어 자연에 대한 조형적 인식을 바꿔 놓았을까? 빛에 의한 인식의 계몽은 어떤 화가의 캔버스 위를 역사적 단절의 장場이 되게 하였다. 다시 말해 마네와 드가가 인상주의의 원형을 선보이며 그 선구적 역할을 했다면 그들과는 달리 주로 〈빛의 자연적 본성〉에 주목하고, 이를 자신의 캔버스 위에 적극적으로 옮겨 놓은 화가가 있었다.

① 모네: 차연과 반복의 미학

〈그는 눈이다. 하지만 얼마나 굉장한 눈인가!〉 모네Claude Monet의 친구 세잔의 말이다. 그것은 〈발산하는 빛〉을 어느 화가보다도 먼저 발견한 눈에게 보낸 찬사였다. 모네의 작품에서는 빛이 도발적으로 비치고 있다. 그는 눈을 통해 훔친 빛으로 자기 시대에 대하여 도발하고 있다. 그것은 당시의 살롱전에 대한 도발일 뿐만 아니라 그때까지의 회화 자체에 대한 도발이기도 하다. 그는 도발하기 위해 윤곽선의 해체는 물론 색채마저 빛에 예속시켜 버렸다.

그의 도발적 작품을 기행奇行으로 간주한 루이 르로아Louis

234 이광래, 심명숙, 『미술의 종말과 엔드 게임』(서울: 미술문화, 2009), 144면.

Leroy는 1874년 풍자지 『르 샤리바리*Le Charivari*』(난장판) 4월 25일 자에서 모네의 작품 「인상: 해돋이」(1874, 도판213)를 빗대어 공동 전시회를 〈인상주의자들의 전시회〉라고 조롱하며 비판했다. 예컨대 〈인상, 그것은 확실해. …… 그런데 그 제멋대로의 서투른 됨됨이를 보게나! 유치한 벽지도 이러한 바다 풍경보다는 더 잘 다듬어져 있지〉라는 비아냥거림이 그것이다.

이처럼 제1차 인상주의 공동 전시회를 마련하고, 거기에 참여한 모네를 비롯하여 피사로, 르누아르, 드가 등은 이미 살롱전의 미적 기준에 저항하며 저마다 차별화된 기법을 통해 도발적으로 대립해 온 탓에 낙선을 거듭한 화가들이었다. 특히 모네는 비난과 조롱 속에서도 1886년까지 8회에 걸쳐 열린 공동 전시회에 다섯 번이나 참여함으로써 인상주의를 주도하는 역할을 했다. 실제로 그해에는 세잔의 죽마고우인 자연주의 소설가 에밀 졸라마저도 (모네는 아닐지라도) 마네와 세잔을 모델로 하고, 자신을 작가 지망생 상도즈로 꾸민 자전적 소설 『작품*L'oeuvre*』을 발표했다. 거기서 졸라는 새로운 양식의 회화 작품에 실패한 주인공 클로드와 그의 작품 「야외」를 들어 인상주의를 실패한 운동으로 비난한 바 있다.

하지만 인상주의 운동은 졸라의 생각대로 되지 않았다. 낙선에 개의치 않는 모네와 세잔, 르누아르 등이 중심이 되어 (졸라가 땀과 열정으로 노력했다고 표현할 정도로) 적극적으로 활동했고, 인상주의자들의 그러한 자존심과 고집의 성과는 오히려 졸라의 부정적인 생각과는 정반대였다. 일상에서도 시각적인 낯섦이나 생소함 또는 이질감에 대하여 이해보다는 배타적 거부감이 우선했던 것은 당연하다. 독창적인 새로움nouveauté에 대해서는 누구라도 생소함에 대한 인식론적 장애물들, 즉 기존의 습관이나 관습, 권위나 명예 또는 전통에 대한 신뢰나 세뇌와 충돌해야 하

기 때문이다.

　　그러면 졸라뿐만 아니라 살롱전 언저리의 사람들에게는 모네의 무엇이 낯설었을까? 그가 고집하는 미학의 새로운 기준과 원칙이 당시로서는 왜 이질적으로 보였을까? 모네에게 인식론적 단절을 가져온 장애물들은 무엇이었을까?

(a) 모네의 빛과 시간 의식

그것은 무엇보다도 시간 의식의 변화였다. 일반적으로 화가들에게 시간 의식은 공간적이다. 시각 예술로서 미술은 기본적으로 실제 공간을 재현 공간으로 전환해 보이는 기예이기 때문이다. 〈형을 만든다〉는 조형의 의미도 움직이는 형이 아니라 정지된 형을 만드는 작업을 뜻한다. 움직이는 대상도 캔버스 위에서는 정지된 공간의 형으로 전환된다. 그래서 화가들은 공간의 구도와 배치를 무엇보다도 중요시한다. 공간을 더욱 안정화하기 위해서다. 그들이 원근과 명암을 동원하는 까닭도 마찬가지다. 그렇게 함으로써 시간보다 공간적 효과를 더욱 드러낼 수 있기 때문이다.

　　회화는 시간의 지속성을 생명으로 삼는 활동 사진movie과는 달리 정지된 공간, 즉 베르그송의 이른바 〈시간의 잠재적인 정지점들des arrêts virtuels du temps〉[235]에 대한 조형적 효과만을 극대화하려 한다. 그러므로 대개의 화가들이 가지고 있는 잠재의식 속에는 시간의 지속성보다 정지된 공간성의 재현에 대한 조형 의지가 더욱 강고하게 자리 잡고 있다. 그들이 설사 시간을 의식한다 하더라도 그것은 시계의 자판과 그 위를 이동하는 두 바늘의 이동 거리, 즉 공간의 이동 거리를 습관적으로 시간으로 착각해 온 것에 지나지 않는다. 하지만 그것은 공간에 대하여 물리적, 기하학적 시간 의식

235　Henri Bergson, *La pensée et le mouvant*(Paris: P.U.F, 1975), p. 3. 앙리 베르그송, 『사유와 운동』, 이광래 옮김(서울: 문예출판사, 1993), 11면.

이 낳은 오해일 뿐이다.

베르그송은 그와 같은 오해를 우리로 하여금 공간적인 물질을 지배하고 이용하게 하는 지성의 작용으로 간주한다. 그 때문에 그는 〈지성화된 시간이란 곧 공간이며, 지속이 작용하는 곳은 환영이지 지속 자체가 아니다〉[236]라고 주장한다. 대부분의 작품들이 구도, 원근, 명암 등 화가의 온갖 물질적인 지성을 동원하여 한꺼번에 조형화함으로써 단지 공간화에만 머물고 마는 까닭도 거기에 있다. 베르그송이 시간을 가리켜 〈모든 것이 한꺼번에 주어지는 것을 방해하는 것〉이라고 주장하는 이유도 마찬가지다.

하지만 따지고 보면 베르그송의 그와 같은 시간 의식은 모네가 깨달은 시간 의식과 다를 바 없다. 왜냐하면 동적 순간을 포착하는 모네의 시간 의식도 베르그송이 말하는 〈한꺼번에 공간화된〉 시간이 아니라 그것을 방해하는 순수 지속durée pure으로서의 시간과 다르지 않기 때문이다. 모네에게도 시간은 단절되지 않는 멜로디의 연속성처럼 분할되지 않은 채 지각되는, 즉 연속적으로 현존하는 〈지속하는 현재〉인 것이다.

모네가 누구보다도 연작에 집착한 까닭도 거기에 있다. 그는 지속하는 시간으로서의 현재를 확인하기 위해 외광과 매순간 조우하는 수많은 현장을 놓치려 하지 않았다. 시시때때로 변화하는 수련을 쫓아 30년간이나 시간 여행을 마다하지 않은 것도 그 때문이다. 또한 지속하는 시간과 더불어 건초 더미나 포플러, 또는 런던의 거리나 베네치아의 풍경에서 일어나는 빛의 조화에 그의 시선이 떠나지 못한 이유도 마찬가지다. 이렇듯 그는 순간성을 재현하는 빛의 화가였다.

하지만 그에게 빛은 지속하는 찰나적 현재를 지각하게 하는 창조와 선택의 수송체일 뿐이다. 1891년 「건초 더미」(도판 214,

236 앙리 베르그송, 앞의 책, 36면.

215)를 시작으로 죽을 때까지 계속된 2백여 점의 「수련」(도판 216~218) 작품들에 이르기까지 그의 연작들을 지배하고 있는 시각적 모티브는 빛이지만, 내면의 정신적 모티브는 시간의 멈추지 않는 흐름이었다. 그 때문에 그는 열 개가 넘는 캔버스를 세워 놓고 지속하는 시간의 흐름을 팔색조 같은 빛의 조화로 이미지화하려 했다.

　　　모네에게 정확한 윤곽선이나 형태는 중요하지 않았다. 어차피 빛의 파동이 그것들을 그냥 두지 않기 때문이다. 빛의 반사와 굴절, 방사와 발산에 의해 윤곽선은 부서지고 형태 또한 흐트러질 수밖에 없기 때문이다. 더구나 (베르그송의 말대로) 지속하는 시간이 〈한꺼번에 주어지는 것〉을 방해하기 때문에 더욱 그렇다. 그가 누구보다 일찍이 〈차이의 미학〉에 눈을 뜨게 된 까닭도 거기에 있다.

(b) 차이와 지연의 미학

차이는 〈동일한〉 인식의 부정이다. 차이는 저마다에게 주어진 인식의 본래적 조건이다. 어떤 존재자에게도 자신과 조금도 다르지 않은 자기 현전自己現前이란 결코 있을 수 없기 때문이다. 비동일적인 존재(현전)의 조건이 인식의 내용을 차이나게 하는 것이다. 순수한 기원이 있을 수 없는 이유도 마찬가지다. 외광파의 경우도 그와 다르지 않다. 마네와 모네도 인식론적 장애가 그들을 갈라놓을 수 있을 뿐이다.

　　　또한 차이는 〈동시성〉에 대한 부정이기도 하다. 지속하는 시간의 흐름에서 〈동시〉란 있을 수 없기 때문이다. 인간에게는 본래 자기 현전의 기원이나 동시에 대한 인식 대신 자기 분할과 자기 지연에 대한 인식만이 있을 뿐이다. 모네가 동일성과 동시성이라는 인식론적 장애를 시간적 차이와 지연 즉, 차연差延의 미학으로

극복하려 했던 이유도 마찬가지다. 연작을 남긴 화가들이 적지 않았음에도 불구하고 모네 이전의 연작에서 자기 분할과 자기 지연을 발견하기란 쉽지 않다.

　　더구나 지속하는 시간의 수송체로서 선택된 경우를 찾기는 더욱 힘들다. 순수 지속으로서 시간의 방해를 받지 않은 연작은 교향곡의 악보처럼 단절된 시간들이 병치된, 즉 결정된 시간들에 대한 일련의 배치에 지나지 않는다. 그것들은 시간이 운반해 준 이미지의 연속이라기보다 단지 모티브의 연결이고 연합일 뿐이기 때문이다.

　　베르그송은 다음과 같이 말했다. 〈시간이란 모든 것이 한꺼번에 주어지는 것을 방해하는 것이다. 시간은 지연한다. 더 정확히 말하면 시간이란 지연retardement이다. 따라서 시간은 제작이어야 한다. 그렇다면 시간은 창조와 선택의 수송체가 아닌가? 시간이 존재한다는 것은 곧 사물에 비결정적非結晶的인 것이 있음을 증명하는 것이 아닐까? 시간이란 비결정성 그 자체가 아닐까?〉[237]

　　이처럼 차이는 곧 지연 작용이다. 데리다의 주장에 따르면 차이différence의 개념 속에는 〈지연시키다〉, 〈연기하다différer〉와 같은 동사형의 의미 작용이 함의되어 있다. 그 때문에 차이는 곧 차연인 것이다. 이렇듯 모네의 연작連作은 주제의 단순한 일련성을 의미하는 것이 아니라 시간의 지연 작용에 따른 차이들의 제작을 의미한다. 한마디로 말해 「건초 더미」나 「수련」은 모네만의 〈지연의 미〉를 포착한 수송체들이다. 그것들은 연작連作이 아니라 연작延作인 것이다.

　　또한 〈지연〉은 곧 제작을 내포한다. 그것도 단순한 제작이 아니라 〈창조적〉 제작이다. 베르그송은 그것을 〈선택〉이라고도 부른다. 실제로 29년간 끊임없이 이어진 「수련」들은 모네로 하여

237　　앙리 베르그송, 『사유와 운동』, 이광래 옮김(서울: 문예출판사, 1993), 120~121면.

금 그것들에 존재하는 비결정적인 시간들을 선택하게 했다. 시간의 흐름에 따른 지연과 선택을 모네는 자신의 미학적 기준이자 원리로 삼고자 했을 것이다. 그는 수련에서 일어나는 일련의 자연 작용을 「수련Les Nymphéas」(도판216)의 초기 작품에서 1926년 죽기 전의 마지막 작품(도판218)에 이르기까지 시간의 비결정적 차이를 통해 캔버스 위에서 실험해 보이려 했다.

인생의 후반에서 모네는 그 실험을 위해 1893년 파리 근교의 지베르니에 정착하여 그곳에다 일본식 정원과 연못을 직접 만들었다. 그는 30년 가까이 그곳에서 다양한 수련들을 관찰하며 2백여 점의 작품을 〈반복적으로〉 그릴 정도로 차이와 지연의 미학에 집착했다. 그의 미학 정신에서 연작 — 창조와 선택에는 반복이 역설적이지만 — 은 귀납법적 실험 방법이고 과정이었다고 말해도 지나치지 않을 까닭이 거기에 있다.

당시의 미술가들과 모네는 내재적, 본질적 차이 즉 미학 정신이나 표상 의지에서뿐만 아니라 외재적 차이, 즉 예술가로서 삶의 방식에서도 차이를 뚜렷하게 보여 준 선구적, 미래 지향적이었다. 마치 〈물질이란 반복이며 외적 세계는 수학적 법칙을 따르므로, 초인적 지성은 주어진 한순간에 있어서 물질적 우주 내의 모든 원자와 전자의 위치, 방향, 속도를 알고 있는 이 우주의 어떠한 미래 상태라도 계산할 수 있다〉[238]는 베르그송의 주장처럼 그는 자신만이 표상하고자 하는 예술 세계를 예감하고 있었다.

(c) 외광의 차이와 반복

단순한 반복répétition은 모사copie에 불과하다. 그것은 하나의 똑같은 개념 아래에서 재현된 것, 즉 지속하는 시간의 무대 밖에서 일어나는 반복 — 들뢰즈Gilles Deleuze는 그것을 〈외생적extrinsèque〉 차이

238 앙리 베르그송, 앞의 책, 118~119면.

라고 부른다 — 이다. 하지만 현재 그 자체에 내재하는 차이와 지연 작용, 즉 차연différance을 수용하는 반복 — 들뢰즈는 그것을 본질적 차이, 〈내생적intrinsèque〉 차이[239]라고 부른다 — 은 대상에 대한 동일한 모사나 재현이 아니다. 연작으로서 반복을 실험한 모네에게 설사 프로이트가 말하는 욕망의 〈반복 강박〉이 작용했다 할지라도 그것은 단일한 기원을 고려하지 않으면서도 유일무이한 독창성을 실현하려는 창조적 미메시스mimesis[240]에 대한 강박일 뿐 단순한 모사copie와 같은 동일성에 대한 강박이 아니다.

들뢰즈가 『차이와 반복Différence et répétition』(1918)의 서론에서 〈반복은 일반성이 아니다〉라고 선언하며 시작하는 까닭도 마찬가지다. 〈반복한다는 것은 행동한다는 것이다. 그러나 그것은 유사한 것도 등가적인 것도 갖지 않는 어떤 유일무이하고 독특한 것과 관계하면서 행동한다는 것이다〉[241]라는 주장이 그것이다. 그 때문에 샤를 페기Charles Péguy의 주장을 들어 〈모네의 첫 번째 수련이 그 뒤에 이어지는 다른 모든 수련들을 반복한다〉고 할 경우에도 들뢰즈는 그것을 독특성의 자격에서 반복하는 〈특수자의〉 일반성이라고 부른다. 모네가 반복적으로 그린 그 많은 수련들은 고유한 이념idée의 차이와 반복의 본질과의 미묘한 교집합(마주침)에서 비롯된 것이기 때문이다.

또한 들뢰즈가 말하는, 단순한 개념적 차이로 환원되는 것이 아니라 어떤 고유한 이념을 요구하는 차이, 이념 안의 어떤 독특성을 요구하는 그런 차이란 무엇인가? 다른 한편 그가 묻는 반복의 본질은 무엇인가? 개념 없는 차이로 환원되지 않고 어떤 똑같은 개념 아래 재현된 대상들의 외양적 성격과 혼동되지 않는 반

239 Gilles Deleuze, *Différence et répétiton*(Paris: P.U.F., 1981), p. 39.

240 미메시스는 사물을 복사하거나 모방하는 단순한 반복을 부정하기 위한 개념이다. 그러므로 그것은 분할 가능성으로서의 반복을 의미하거나 대리 보충을 동반한 반복 가능성을 의미한다.

241 Gilles Deleuze, Ibid., 7면.

복, 다시 말해 이념의 역량에 해당하는 독특성을 증언하는 반복의 본질은 무엇인가? 아마도 이러한 질문들을 모네도 30년간 수련과 씨름하면서 줄기차게 물었을 것이다.

들뢰즈에 의하면, 〈차이와 반복이라는 두 기초 개념의 마주침은 결코 처음부터 설정될 수 있는 성질의 것이 아니다. 그것은 오히려 두 노선, 곧 반복의 본질로 이어지는 노선과 차이의 이념으로 이어지는 노선이 교차하고 간섭하는 모습들을 들여다 볼 때에나 비로소 나타나는 마주침〉[242]인 것이다. 그와 마찬가지로, 빛의 다양한 반사와 굴절, 그리고 그것들과 수련들과의 변화무상한 조우가 시간을 수송체로 하여 내생적으로 이루어지는 마주침의 차이 때문에 모네는 수련에서 한시도 눈을 떼지 못했을 뿐만 아니라 그 마주침에 대한 생각으로부터도 좀처럼 떠나지 못했을 것이다.

특히 모네는 「수련」의 초기 작품에서 말년의 작품에 이르는 동안 차이와 반복의 마주침에서 느껴지는 내적 차이, 즉 외광의 강도의 차이를 2백여 번이나 반복하며 캔버스 위에서 면밀하게 상연하였다. 모네는 결국 〈시간이 공간이 되는devenir espace du temps〉, 이른바 〈시간의 거리 두기espacement〉를 실증했던 것이다. 그래서 그에게 그 많은 수련은 하나의 텍스트나 다름없었다. 그것들은 일련의 대리 보충supplément을 위한 텍스트였다. 그것들은 마주침의 강도량la quantité intensive에 따라 그가 차이, 즉 시간의 거리 두기를 실증하기 위해 반복적으로 대리 보충해 가는 텍스트였던 것이다.

하지만 텍스트로서의 (수련의) 현전現前은 본래 결여를 전제하고 있는 표상이므로 그 공백을 지속적으로 대리 보충함으로써 새로운 충실체 — 충실은 결여나 공허를 전제로 한 것이기 때

242 Gilles Deleuze, Ibid., 41p. 질 들뢰즈, 『차이와 반복』, 김상환 옮김(서울: 민음사, 2004), 82~83면.

문에 충실하게 하는 것도 결여나 공허를 채우는 것이다 — 와 마주칠 수 있게 된다. 실제로 모네가 수련에 그토록 집착한 것도 일련의 시니피에signifié(의미된 것)로서 그것들의 지속하는 현재가 한꺼번에 주어지지 않고 끊임없이 지연 작용하면서 대리 보충적으로supplémentairement 재형성된다고 믿었기 때문이다.

(d) 헤라클레이토스

〈만물은 유전 변화한다panta rhei〉는 헤라클레이토스의 신념처럼 모네가 생각하기에도 〈변화하지 않는 물체는 없다.〉 또한 〈물체에는 그 자체의 고유한 색이 없다. 색채는 빛의 변화와 함께 변화한다.〉 이처럼 그는 물체의 즉물성에 대해서 뿐만 아니라 감관에 의해 지각되는 그것의 파생성에 대해서도 불변적인 현전성présence을 믿지 않는다. 왜냐하면 순수 지속으로서의 시간에 의해 현재는 지속하고, 파동으로서의 빛에 의해 형태나 색채는 늘 다르게 지각되기 때문이다.

그것은 동일성의 신념을 가지고 불활성적 대상에 대한 정확한 윤곽선과 형태를 고집하는 정합주의 화가에게는 혼돈 그 자체이고 위기였지만 헤라클레이토스에 못지않게 파생적 색채의 변화를 천착하려 했던 모네에게는 오히려 절호의 기회나 다름없었다. 그에게는 붙박이의 윤곽선과 형태가 도리어 인식론적 장애였으므로 지속적으로 변화하는 빛의 시간이 채색 공간이 되었을 뿐이다. 그가 생각하기에 윤곽선이나 형태는 고정 불변하는 것이 아니라 빛에 따라 변화하는 것이었다. 그것은 문자 그대로 차이를 상연하는 잡다the many의 현상appearance에 지나지 않을 뿐이다.

그러면서도 누구보다 더 경험론자였던 그에게 우리의 감관을 속이는 빛의 조화 속에서는 어떠한 작품도 시니피앙(의미하는 것)일 뿐 시니피에가 아니었을 것이다. 그가 「파리의 카퓌신 대

로」(1873, 도판219), 「양산을 든 여인」(1875, 도판296), 「생라자르 역」(1877) 등의 작품에서 보여 주듯이 차이와 지연 작용에 눈을 뜨기 이전, 즉 연작에 집착하기 이전에 이미 형form을 흐트러뜨리는 탈형성화déformation를 우선한 것도 그때문이다.(도판220) 그러므로 인식론적 장애로부터 벗어나기 위해서 다초점의 색채 광학적 기법은 그에게 더 없이 유용한 대체 수단이었다.

② 폴 세잔의 표류: 정의되지 않는 화가

폴 세잔Paul Cézanne을 예찬하는 수식어는 거창하다. 하지만 그 엄청난 수사에도 불구하고 그것의 의미는 매우 애매하고 추상적이다. 정의되지 않는 정의들뿐이기 때문이다. 예컨대 비평가들이 이구동성으로 말하는 〈현대 회화의 아버지〉를 비롯하여 〈현대 미술의 아이콘〉, 〈20세기 회화의 참다운 발견자〉 등이 그러하다. 하지만 그것은 표류해 온 그의 작품들에 대한 미사여구이거나 〈삼대 사과apple설〉[243] 같은 동업자나 추종자들의 애드벌룬 효과일 수 있다.

그보다 좀 더 구체적인 평가를 찾자면 그것은 〈야수파와 입체파를 비롯한 현대 회화의 모든 유파에 지대한 영향을 주었다〉든지 〈사과로 파리를 정복한 화가〉라는 정도다. 하지만 그것조차도 〈나의 유일한 스승, 세잔은 우리 모두에게 아버지와 같은 존재다〉라는 피카소의 고백이나 〈나는 사과 하나로 파리를 정복할 것이다〉라는 세잔의 결의에 찬 주장을 동어 반복한 것에 불과하다.

그러면 세잔은 어떤 인물이었고, 어떤 화가였을까? 과연 그는 〈현대 회화의 아버지〉였을까? 그는 〈20세기 회화의 진정한 발견자〉였을까? 그것보다 우선 그는 당시의 외광파 가운데 한사

243 일부 비평가들은 유난히 사과를 많이 그린 세잔의 정물화를 과대 포장하기 위해 그가 그린 사과를 이브의 사과, 뉴턴의 사과에 이어 인류의 역사를 바꾼 세 번째 사과로 평가한다. 하지만 진정한 세 번째 사과를 선택하라면 세잔이 그린 사과들보다 스티브 잡스를 상징하는 사과를 골라야 마땅할 것이다.

람이었을까? 일부 비평가들은 세잔이 모네의 1874년 「인상: 해돋이」보다 이전인 1866년(27세 때)에 이미 〈야외의 햇빛 속에서 자연을 그리는 가치를 발견했다〉고 평하지만 그것만으로 그를 외광파로 간주할 수는 없다. 심한 우울증에 시달리던 당시의 그림들에서는 외광파의 특징을 발견하기 어렵기 때문이다. 「수도사의 초상」(1866, 도판221), 「아쉴 앙페레르의 초상」(1868), 「비탄」(1868~1869), 「졸라에게 책을 읽어 주는 폴 알렉시」(1869) 등에서 보듯이 매우 암울한 분위기의 초상화들이 대부분이었다.

심지어 야외 풍경을 그린 「전원 혹은 목가」(1870)조차도 햇빛은커녕 어둠이 짙게 내려앉은 침울한 전원풍이었다. 그것들 어디에서도 반사나 굴절, 발산이나 회절에 의한 빛의 낌새도 찾아볼 수 없다. 더구나 거기에는 빛의 파동으로 인한 선과 형태의 흐트러짐이라든지 색채를 분산하려는 터치도 눈에 띄지 않는다. 더구나 시간의 지연 작용에 따라 지속적으로 변화하는 빛의 조화는 더욱 나타나 있지 않다. 실제로 그 이후의 작품에서도 빛에 의한 시간의 비결정성을 의도적으로 강조한 흔적을 찾아보기 어렵다.

세잔은 1872년 카미유 피사로와 2년간 함께 작업하면서 인상주의를 배웠고, 그때부터 자연의 재현에 대한 고민에 빠졌다고도 알려졌다. 하지만 그는 잠시 인상주의의 언저리를 맴돌았을 뿐 인상주의 화가는 아니었다. 그의 미학 정신에서는 무엇보다도 모네의 경우만큼 인상주의라고 특징지을 수 있는 〈인식론적 장애〉가 뚜렷하게 작용하지 않았기 때문이다. 세잔이 인상주의를 넘어서고 있는 피사로의 그림을 매우 〈진보적〉이라고 생각했던 이유도 마찬가지다.

그는 1874년 피사로와 몇몇 사람이 주관하여 파리의 카퓌신 거리 35번지에 있는 초상 사진 작가 펠릭스 나다르Félix Nadar의 3층 스튜디오 — 모네의 출품작 「카퓌신 대로」도 거기서 내려다

본 거리의 풍경을 그린 것이다 — 에서 열린 제1회 인상주의 전시회에 피사로의 요청으로 마네의 「올랭피아」(도판173)를 패러디한 「현대의 올랭피아」(1873~1874, 도판222) 등 3점을 출품하였지만 1876년 제2회 전시회의 참여는 거절하였다. 이듬해에 열린 제3회 전시회에 17점의 작품을 전시한 후 그 뒤에 열린 인상주의 전시회부터 그는 전혀 참가하지 않았다. 빛과 조우하며 선ligne과 형forme마저도 시시각각 달리 빚어내는 색채의 미학에 이끌리지 않았기 때문일 것이다. 그뿐만 아니라 그는 빛에 의한 대상의 〈비결정적 현전〉이라는 새로운 재현 원리에도 공감할 수 없었기 때문이었을 것이다.

그가 피사로의 영향을 받기 이전에 그린 「주전자가 있는 정물」(1869)과 그와 함께 작업한 이후의 것들인 「목 졸리는 여인」(1872)을 비롯하여 「풋사과」(1873경), 「세 명의 목욕하는 사람들」(1875~1877), 「다섯 명의 목욕하는 사람들」(1875~1877), 「영원한 여성성」(1875~1877), 「성 안토니오의 유혹」(1875), 「나폴리의 오후」(1876~1877) 등을 비교해 보면 분명한 선線 대신 덩어리masse로 어설프게 형形을 만들어 간 흔적이 역력하다. 일시적이지만 그는 데포르마시옹에 좀 더 적극적이었던 것이다.

하지만 그를 굳이 인상주의 화가군群에 포함시키고자 한다면 그것은 피사로의 인상주의의 영향이라기보다 〈모더니즘의 발명자〉로 칭송받던 마네의 영향이라고 보아야 마땅하다. 그는 1872년부터 2년간 피사로와 함께 작업하기 이전에 이미 「풀밭 위의 점심」(1870~1871, 도판223)을 패러디함으로써, 게르부아 카페Café Guerbois를 이끌면서 동료들에게 존경받고 있는 마네에 대한 관심 — 그를 조롱하기 위한 것일지라도 — 에 사로잡혀 있었던 사실을 보여 주었다. 그가 피사로와 함께 작업하면서도 「현대의 올랭피아」를 그린 것도 그 때문이다. 그 밖에 세잔의 작품들에 나

타나는 인상주의의 유전인자형génotype과도 같은 인물의 군집화나 미완성 기법non finito, 또는 그가 수채화에서 보여 준 빠른 터치의 파 프레스토fa presto 기법 등에서도 마네의 영향이 적지 않았음을 알 수 있다.

특히 세잔의 중학 시절부터 친구였던 에밀 졸라가 마네의 「풀밭 위의 점심」을 두고 〈「풀밭 위의 점심」은 가장 위대한 작품 이다. …… 강가에서 셔츠 차림의 한 여인이 목욕을 하고 두 젊은 남자는 방금 물에서 나와 자연 속에서 몸을 말리는 두 번째 여인 옆에 앉아 있다. 그림에서 볼 수 없었던 이 여인의 누드는 대중에 게는 스캔들이었다〉고 극찬한 것을 반박하듯 키아로스쿠로(명암 의 뚜렷한 대비)의 기법만 닮았을 뿐 여인들 모두를 누드가 아닌 원피스 차림으로 등장시킴으로써 미묘한 감정의 대립과 갈등을 드러내고 있었다. (마네의 자신감에 찬 성격과 행동에 대한 거부 감과 상대적 열등감 때문에 그는 마네를 기피했을 뿐만 아니라 더 이상 그 카페에 참가하지도 않았다. 그것은 시간이 지나면서 인상 주의 전시회의 참여를 거부하는 원인이 되기도 하였을 것이다.)

그러면 세잔은 왜 전형적인 외광파와는 달리 빛의 직접적 인 파동을 오히려 피했을까? 또한 모네와는 달리 빛을 수송체로 하여 일어나는 조우의 시간적 차이에 주목하지 않은 이유는 무엇 이었을까? 그러면서도 「생빅투아르 산」에 끝까지 집착하는 까닭 은 무엇이었을까? 더구나 빛을 새롭게 발견함으로써 (자연에 대 하여) 달라진 미적 기원과 원리 때문에 겪게 될 〈인식론적 장애〉를 극복하는 데에 일관된 모습을 보이지 않은 이유는 무엇일까? 세 잔이 평생 동안 주로 그린 초상화나 정물화, 또는 풍경화가 각기 다른 화가들의 작품인 것처럼 주제나 기법에서 서로 무관하거나 충돌하고 있는 까닭은 무엇일까?

「목 졸리는 여인」, 「대수욕도」(1900~1906, 도판224), 「영

원한 여성성」 등 인물의 군집화가 비정상적인 동작들임에도 발화나 외침이 금지된듯 침묵하고 있다. 초상화의 인물 표정들도 얼어 붙어 있거나 화석처럼 굳어 있다. 또한 정물화나 풍경화에서 주로 원뿔형의 정물 구도를 파격적으로 구성할 뿐만 아니라 해골들을 정물의 도구로 자주 사용하는 엽기성도 주저하지 않는다. 그에게는 모네와 같은 인상주의자가 줄기차게 보여 준 〈인식론적 장애〉를 극복하려는 건강한 노력을 발견하기 어렵다. 그보다는 성격과 인지의 불균형과 부조화, 나아가 성격 장애나 기질 장애, 또는 열등감과 강박증에 시달리는, 즉 그것들을 일부러 감추거나 뜬금없이 표출하려는 일종의 정신 병리적 작품들이 대부분이다.

(a) 정서 불안정과 우울증

사생아로 태어난 세잔의 작품들에는 전반적으로 우울증이 드리워져 있다. 출생에서부터 주어진 멍에에 대한 심리적 부담을 내려놓을 수 없는 불가피한 운명에 대한 자괴감, 이를 출세욕으로 극복해 보려는 강박증과 불안감이 줄곧 그를 괴롭혀 왔기 때문이다. 그러나 20대 초반부터 예술 의지를 불태우려는 화가의 길목을 가로막은, 그래서 그를 더욱 깊은 우울증과 강박증에 빠지게 한 것은 계속되는 낙선이었다. 그의 화가 생활이 시작부터 불안하고 불안정했던 까닭도 거기에 있다. 그때에 그린 「아쉴 앙페레르의 초상」(1966), 「졸라에게 책을 읽어 주는 폴 알렉시」(1869) 「앙토니 발라그레그의 초상」(1869), 「주전자가 있는 정물」(1869), 「전원 혹은 목가」(1870) 등의 화면이 아주 어둡고 칙칙했던 이유도 그와 무관하지 않다.

　　짐작컨대 그 이후의 많은 작품들에서도 찾아내기 어렵지 않은 정신 병리적 징후들은 그러한 태생적 조건 이외에도 20대 때

부터 겪은 세 가지 트라우마 때문이었을 것이다. 우선, 살롱전의 낙선에 대한 실망감과 더불어 생긴 콤플렉스가 그것이다. 처음 출품한 1863년부터 연달아 다섯 번씩이나 낙선을 경험했기 때문이다. 네 번째 낙선한 해에 그는 에콜 데 보자르 학장에게 심사 기준에 대한 불만을 항의하는 서한을 보낼 정도로 낙선에 대하여 예민하기 반응했다.

다음으로, 그에게는 마네에 대한 애증 병존의 양가 감정 ambivalence뿐 아니라 당시 마네에 대한 세간의 높은 평판과는 반대로 자신이 무명 화가로 취급받는 것에 대한 초조함과 열등감 — 그가 파리의 애호가들에게 인정받기 시작한 것은 1884년(45세) 이후의 일이었다 — 이 그것이다. 상대에 대한 시기심은 자존심과 결부되어 그의 마음을 괴롭혔고, 그것은 결국 1877년부터 마네에 대한 거부감으로 표출되기 시작했다. 당시 세잔이 그린 「현대의 올랭피아」나 「풀밭 위의 점심」과 같은 마네의 작품에 대한 패러디들에서도 보듯이 그에게는 분명히 일종의 〈마네 콤플렉스〉가 트라우마로 작용했다.

마지막으로, 세잔에게 쌓여 온 콤플렉스와 상처받은 자존심을 폭발하게 한 것은 절친한 친구 에밀 졸라에 대한 배신감이었다. 1886년 4월 4일 세잔은 졸라가 보내 준 소설 『작품L'oeuvre』 (1886)을 받고 〈루공 마카르 총서의 저자가 잊지 않고 기억해 준 것에 감사하네. 그리고 지나간 세월을 추억하며 저자의 손을 잡고 악수를 청하네〉라고 쓴 편지를 끝으로 1852년(13세) 콜레주 부르봉 시절부터 이어져 온 두 사람의 우정은 끝이 나고 말았다 (1902년 졸라의 죽음을 애석해하기는 했지만).

졸라의 소설 『작품』은 1871년부터 쓰기 시작한 것으로서 19세기 후반의 프랑스 미술계를 배경으로 하여 실패한 미술가가 죽음으로 삶을 마감하는 처절하고 비극적인 내용의 책이다. 이 소

설의 주인공인 클로드 랑티에는 예술가로서 자연에 대한 예리한 통찰력과 직관력을 통해 후세에 남을 독창적인 작품을 그리려고 혼신의 노력을 다해 고군분투하지만 뜻대로 되지 않자 결국 목매 자살하고 만다. 그 때문에 그 소설의 마지막 장면도 클로드의 장례식이었다.

졸라는 소설 속에서도 주인공 클로드가 마네의 「풀밭 위의 점심」을 연상시키는 「야외」라는 제목의 작품을 살롱전에 출품했지만 낙선하는 이야기를 주요한 모티브로 삼았다. 다시 말해 졸라는 『작품』에서 클로드가 낙선전에 출품하지만 (실제로 마네의 작품이 스캔들을 일으켰듯이) 인기나 호평 대신 야유와 조소로 괴로워하는 모습을 당시의 세잔이 겪은 상황 그대로 묘사하였다. 하지만 졸라는 비망록에서 자신을 소설가 상도즈로, 주인공 클로드가 좋아하는 선배 화가 봉그랑을 마네와 같은 인물로 등장시켰다고 밝힌 바 있다. 그러면서도 그는 화가 클로드를 세잔이나 마네, 또는 주변의 다른 특정인을 연상할 수 있는 인물로 그리기보다 그들의 개성이 뒤섞인 인물로 그려 놓았다.

그럼에도 불구하고 세잔의 생각은 그와 달랐다. 늘 불안감과 강박증에 시달리는 성격이나 낙선의 고뇌에 빠진 소설 속의 주인공 클로드의 상황으로 미루어 보건대 졸라가 자신을 실패하고 좌절하여 마침내 자살하고 마는 화가로 그렸다는 것이다. 하지만 그것은 세잔이 앓아 온 우울증과 정서 불안으로 인해 자신이 졸라에게 조롱과 비웃음을 당하고 있다는 피해 의식과 피해망상delusion of persecution의 징후나 다름없었다.

심화된 우울증과 불안감에서 오는 정신적 피로감은 이미 중년의 화가를 정서 장애 속에 빠뜨리고 있었다. 무엇보다도 그것은 화가로서 마네 못지않게 성공하고픈 〈욕망의 가로지르기〉가 삶의 굴레들에 막혀 지금껏 제대로 이루지 못해 왔기 때문이다. 자

폐적 심상心象을 반영하듯 침울한 표정들로 일관한 초상화들은 그러한 내면을 감추지 못한 채 그대로 표상하고 있었다. 그가 그린 인물의 군집화들이 고독한 군중들만을 표상해 온 까닭도 마찬가지였다. 그러므로 그가 외광파의 분위기에 걸맞지 않게 일찍부터 정물화에 집착한 이유도 불안한 마음을 자가 치유하고 싶어 하는 잠재적 욕구에 따른 것일 수 있다.

(b) 대인 기피증과 정물화

그에게 정물화는 애초부터 모네의 악수를 거절할 정도로 가벼운 신체 접촉마저 꺼려 온 대인 기피증을 반영하는 것이기도 하다. 그의 독특한 정물화들은 정지와 공간의 미학을 독창적으로 표출한 것일 수도 있지만, 바깥세상이나 거기서의 인간사를 기피하려는 현실 도피적이고 염세적인 인생관을 드러낸 것일 수 있다. 본래 삶에 대한 불안과 강박증은 이념이나 사상보다 단순한 사물들하고만 소통하려는 소극적 의지에 더 이끌리게 한다. 세잔의 그러한 심리적 징후도 단지 즉물성, 그것도 생동하고 변화하는 실외의 자연이 지닌 즉물성보다 오로지 실내에 예속된 채 무생물로서 소리 없이 정지해 있는 정물들의 물질성에 대한 주관적인 해석 놀이에만 더욱 집착하게 했다.

　　하지만 따지고 보면 그와 같은 편집증도 망상 장애delusional disorder의 일종이다. 더구나 정물에 대한 그의 지나친 집착은 해골들을 다양하게 정물화靜物化하려는 망상을 자아내기까지 했다. 그는 해골들만을 가지고 정물화의 구도를 잡는가 하면 그것을 썩은 과일들과 함께 배치하는 엽기적 구도를 잡기도 했다(도판 225~227). 하지만 주지하다시피 해골은 죽음의 심볼이다. 예컨대 종군 화가로 전장에서 겪은 죽음의 참상을 목격한 러시아의 역사화가 바실리 베레시차긴Vasily Vereshchagin이 평화의 메시지를 강조

하기 위해 해골을 무덤처럼 쌓아 올려 전쟁과 죽음을 항변하는 반전화反戰畵「전쟁 예찬」(1871, 도판228)을 그린 것도 인류에게 죽음의 메시지를 전하기 위해서였다.

또한 상징주의 화가 제임스 앙소르James Ensor가 생生과 사死에 대한 인간의 어리석음과 우매함을 「해골의 자화상」(1889), 「죽음과 가면」(1897, 도판231), 「몸을 덥히는 해골들」(1889, 도판229), 「절인 청어를 물고 싸우는 두 해골」(1891, 도판230) 등 다양한 해골의 모습으로 상징화하려 한 까닭도 다를 바 없다. 오늘날 〈악마의 작가〉로 불리는 데이미언 허스트Damien Hirst는 8,601개의 다이아몬드를 해골에 박아 만든 작품 「신의 사랑을 위하여」(2007)를 비롯하여 해골을 소재로 한 여러 점의 작품을 두고 해골이 지닌 조형미에서 착안한 것들이라고 말한다. 하지만 인간이면 누구나 기피하고 싶은 죽음의 불안과 공포를 그는 해골을 통해 적극적으로 물화物化하고 역설적으로 미화美化함으로써 인간에게 불가피한 실존적 과제를 정면에서 맞부딪치려 했다.

어쨌든 세잔의 해골 작품들을 비롯하여 고야의 「정어리의 매장」, 베레시차긴의 「전쟁 예찬」, 앙소르의 「죽음과 가면」, 허스트의 「신의 사랑을 위하여」 등이 모두 인간의 보편적 강박증 가운데 하나인 타나토스Thanatos 콤플렉스의 산물임을 부인할 수 없다. 하지만 그들 가운데서도 대인 기피의 강박을 보여 온 세잔이 죽음의 데자뷰旣視感이자 상징물인 해골을 더욱 적극적으로 정물의 대상으로 삼으며 여러 점의 해골 작품을 남긴 것은 그의 병리적 인생관이나 사생관과 무관하지 않다.

그는 늘 우울하고 불안했다. 그에게 우울과 불안은 서로 인과적으로 작용하는 한 짝이기 일쑤였다. 그것들은 그에게 병리적 기분으로만 머물러 있지 않았다. 작품들에 퍼져 든 것도 그 기분의 그림자들이었다. 그 기분은 그가 그린 초상들에서도 웃음을 앗

아갔다. 이미 덴마크의 철학자 키르케고르Søren Aabye Kierkegaard의 실존적 신념대로 우울함과 불안함 내부에는 그것들이 곧 〈죽음에 이르게 하는 병Sygdommen til Døden〉임을 암시하고 있기 때문이다.

불안과 우울은 심해질수록 삶과 죽음 사이에서 누구라도 방황하고 고뇌하게 하는, 좀처럼 떨어지지 않는 망령과 같은 것이다. 세잔을 집요하게 괴롭히는 그 망령도 사과들 옆에까지 찾아와 엽기적 부조화를 즐길 만큼 불안하거나 우울한 그의 기분에 기거하려 했다. 그는 자신도 모르는 사이에 죽은 자와의 소통을 꺼려하지 않을 정도로 자아의 존재론적 위기의식에 사로잡혀 있었기 때문이기도 하다.

(c) 분열증적 기질 장애

또한 평생 동안 진행해 온 그의 작품들 속에서는 편집증뿐만 아니라 일관성을 결여한 분열증schizophrenia의 징후도 발견하기 어렵지 않다. 그의 자폐적autisic 사고나 편집증은 평생 동안 주로 몇몇 사람의 초상화, 사과를 중심으로 한 과일과 해골의 정물화, 그리고 1886년부터 죽을 때까지 20년 동안이나 그린 생트빅투아르 산의 풍경화 등을 수없이 반복해서 그리게 했다.

반복은 일반적으로 완벽 강박증에서 비롯된 것이거나 모네의 연작인 수련에서 보듯이 시간적 지연이 빚은 차이를 확인하기 위한 것들이 대부분이다. 하지만 세잔의 경우는 그렇지 못했다. 그는 모네와는 달리 〈시간이란 모든 것이 한꺼번에 주어지는 것을 방해하는 것〉이라는 시간 의식을 미처 깨닫지 못했기 때문에 그의 그림에서는 이른바 〈차이의 미학〉을 발견하기 어렵다. 그가 외광파처럼 반사나 굴절과 같은 빛의 파동과 조우하는 자연에 대해서 별다른 관심을 보이지 않은 까닭도 마찬가지다.

그는 데생을 손을 놓지 못할 정도로 완벽해지려는 욕망에

집착한 화가였다. 하지만 그와 반대로 그의 작품들은 예측 불가의 주제와 소재들로 시기의 전후를 가릴 것 없이 중구난방의 경향성을 드러냈다. 앞뒤가 잘 맞지 않는 지리멸렬한incoherent 사고방식과 기질은 완벽 강박증과 충돌하고 있었다. 또한 그는 풍경화를 통해 밖으로 도주하려 하면서도 실내의 정물들에 사로잡히곤 했다. 사람이나 물체의 움직임이 전혀 보이지 않는 적막한 자연을 캔버스 위에 담으면서도, 그의 정물화는 구도나 소재부터가 단순하지 않았다. 초상화를 관통하던 시간이 한순간에 표정들을 그대로 굳어 버리게 했음에도 「세 명의 목욕하는 사람들」(1875~1877)이나 「성 안토니오의 유혹」(1875경)과 같은 다중의 인물화에서는 동작의 정지 명령이 막 풀린 듯 대조적인 풍경이었다.

⒟ 장애의 유전과 현대 미술

비평가들은 왜 세잔을 〈현대 미술의 아버지〉라고 부르는가? 특히 세잔의 무엇이, 즉 어떤 부성父性이 야수파와 입체파에게 유전되었다는 것인가? 한마디로 말해 그것은 기질적 장애일 것이다. 데포르마시옹의 본격화를 알리는 〈양식의 발작〉이 현대 미술의 특징들 가운데 하나라면, 그것은 우선 세잔의 정신 병리적 유전 인자부터 대물림되었을 것이다. 특히 피카소가 세잔을 자신의 진정한 스승이라고 고백하는 이유나, 비평가들이 야수파와 입체파에게 미친 세잔의 영향을 강조하는 까닭도 거기에 있다.

　　　하지만 그것은 세잔의 분열증적인 기질 장애의 대물림에 다름 아니다. 왜냐하면 마티스나 피카소의 작품들 속에서 세잔을 괴롭혀 온 분열증적 징후가 저마다 창의적 발현의 요소로 작용했음을 발견하기 어렵지 않기 때문이다. 그들은 오히려 세잔이 보여 준 기질 장애를 통해 근대 미술과의 임계점에서 그것과 거리 두기 위한 〈인식론적 장애의〉 단서를 발견할 수 있었던 것

이다. 예컨대 마티스의 「춤」(1909~1910, 도판232)이나 피카소의 「아비뇽의 처녀들」(1907, 도판233), 「초혼: 카사헤마스의 장례」(1901, 도판234), 「앙브루아즈 볼라르의 초상」(1910, 도판236) 등이 그것이다.

다시 말해 세잔의 「영원한 여성성」(1875~1877)이 피카소에게 「초혼」의 영감을 불러오듯 「아비뇽의 처녀들」이나 마티스의 「춤」은 이미지에서 세잔의 「대수욕도」(도판224)를 연상시키기에 충분하다. 더구나 세잔의 「앙브루아즈 볼라르의 초상」(1899, 도판235)은 피카소에 의해 큐브화되어(도판236) 재탄생하기까지 했다. 이처럼 세잔에게 분열증이나 강박증은 병적 기질이었고 장애 요소였지만, 마티스와 피카소에게 그것은 창조적 상상력을 촉발시킨 초혼招魂의 영감으로 작용했다.

분열증 따위의 정신 장애성 기질처럼 아귀가 잘 맞지 않는 정신적 접힘선faux pli ─ 분열증 같은 정신적 부정합의 큐브 상태 ─ 이 세잔에게는 병적 표현형phénotype이었다. 하지만 마티스나 피카소에게 그것은 더 이상 병적 유전 인자형génotype 아니었다. 그것은 건강한 미적 유전자들, 즉 예술성의 확장으로서 야수성과 미적 부정합의 큐브로 수정되어 표현되었기 때문이다. 그것은 마치 캉길렘Georges Canguilhem이 『정상과 병리Le normal et le pathologique』(1943)에서 〈건강(정상)이란 유전의 수정이자 효소 ─ 유전자가 단백질의 세포내 합성을 지배할 때의 매개물 ─ 의 수정이다〉[244]라고 정의한 것과 다를 바 없다. 왜냐하면 마티스와 피카소의 경우, 그것은 건강한 생체가 발휘하는 강한 면역력과도 같이 건강한 정신적 효소로, 다시 말해 왕성한 표상 의지와 예술혼으로 바뀌어 작용했기 때문이다.

[244] 조르주 캉길렘, 『정상과 병리』, 이광래 옮김(서울: 한길사, 1996), 37면.

③ 카미유 피사로: 파동과 입자의 향연

카미유 피사로Camille Pissarro는 모네에 못지않은 〈빛의 예술가〉였다. 빛의 예술은 오히려 그의 캔버스 위에서 실험적으로 더욱 진화했다고 말해야 옳다. 모네가 주로 빛의 파동 현상에 착목着目한 외광파였다면, 피사로는 광파뿐만 아니라 빛의 입자 현상에서도 눈을 떼지 못한 화가였기 때문이다.

(a) 빛의 파동설과 입자설

빛의 자연적 본성이 무엇인지에 대한 과학적 논쟁은 고대 그리스 시대부터 20세기에 이르기까지 멈추지 않고 진행되었다. 이른바 빛을 파동, 즉 연속적인 광파로 고찰하는 파동설과 입자들의 불연속적 흐름으로 간주하는 입자설의 대립이 그것이다. 일찍이 아리스토텔레스가 빛은 파동의 일종이라고 주장한 이래 그것의 실증적 근거를 확립하려는 노력이 과학자들에 의해 꾸준히 진행되어 왔다. 즉, 17세기 초 하위헌스가 빛의 탄성파설을 주장한 뒤 파동설은 빛의 간섭을 발견한 프레넬과 편광을 발견한 말뤼 등에 이어서 하위헌스의 설로 인계되었고, 계속 정밀한 실험을 거쳐 제출되었다.

　　　　한편 빛의 본성을 입자의 흐름이라고 주장하는 입자설도 고대 그리스의 철학자에서부터 20세기의 아인슈타인Albert Einstein에게까지 이른다. 빛이란 광원에서 방출된 입자의 흐름이라는 생각은 뉴턴의 미립자설光素說 이래 20세기 초에 이르면 막스 플랑크 Max Planck에 의해 전자기 복사의 양자화 개념의 도입을 거쳐 아인슈타인의 광전자설에까지 이르게 된다. 아인슈타인은 파장이 짧은 빛에 쬐인 금속에서 방출되는 광전자의 불연속적 진행을 설명하기 위해 입자설을 주장한 것이다. 그의 광전자설은 빛이 연속적 파동으로 공간에 퍼지는 것이 아니라 입자(광전자)로서 불연속적

으로 진행된다는 것이다.

　　이러한 입자설은 나중에 콤프턴 효과Compton Effect[245] 등에 의하여 확인되었지만 양자역학의 성립과 함께 해결되기까지 파동설과의 모순을 피할 수 없었다. 하지만 그러한 모순도 미시적 세계에서 나타나는 자연의 본질적인 이중성으로 밝혀지게 되었다. 따라서 현재로서는, 빛이란 〈전자기파〉로서 행동하지만 원자 차원에서 에너지의 주고받음이 문제가 될 때에는 광자光子 photon라는 입자적 성격을 지닌 〈에너지의 알맹이〉로 간주하게 된다는 것이다.

(b) 파동과 입자의 향연

일반적으로 위상이 고르고 중첩되는 파동을 가리켜 간섭성파干涉性波라고 한다. 이에 비해 위상이 가지런하지 않은 파동을 비非간섭성파라고 부른다. 빛은 비간섭성파이기 때문에 같은 광원의 다른 부분에서 나오는 빛일지라도 광행로의 차이가 크게 되면 간섭이 일어나지 않는다. 그런데 이때 광원에서 간섭받지 않고 나오는 일정한 파장의 빛은 각각의 파장에 대응하는 단색과 복합의 색감을 주게 된다.

　　일반적으로 파장이 같은 빛을 단색광單色光이라고 한다면 단색광이 혼합된 보통의 빛을 복합광複合光이라고 부른다. 그러므로 복합광은 프리즘이나 회절격자에 의해 단색광으로 나눌 수 있다. 또한 그렇게 나뉘어 배열된 단색광들을 가리켜 빛의 스펙트럼分光이라고도 부른다. 하지만 그 스펙트럼 자체가 우리가 직접 느낄 수 있는 빛깔은 아니다. 우리가 감지하는 색감은 빛깔 자체가 아니라 물체에서 반사되는 스펙트럼을 통해서 주어지는 것이

245　콤프턴 효과는 1923년 미국 물리학자 아서 콤프턴Arthur H. Compton이 발견한 빛의 산란 현상을 말한다. 이 현상은 광양자설을 원용하여 빛을 입자로 생각하고, 그 입자가 물질 속의 전자와 충돌하는 현상이라고 말할 수 있다. 또한 콤프턴 효과는 산란각이 클수록, 또한 진동수의 변화는 입사 에너지가 클수록 두드러진다. 그 효과는 빛의 입자성(광양자 가설)에 대한 직접적인 실험적 근거를 제공하기도 했다.

기 때문이다. 그러므로 우리가 말하는 빛깔도 결국은 물체색이다. 한마디로 말해 빛깔이란 곧 물체의 빛깔이다. 그것은 물체의 표면으로부터 반사함으로써 나타나는 표면색인 것이다.

이러한 빛의 스펙트럼과 그것의 연속적인 표면 반사로 일어난 표면색, 즉 물체색을 가장 먼저 포착하여 평생 동안 그것을 캔버스로 옮겨 실험해 온 화가는 모네였다. 그럼에도 불구하고 그의 작품들에서 빛의 입자나 그것의 흐름은 잘 보이지 않는다. 그는 빛의 파동과 그것의 반사와 굴절 등이 연출하는 색편광들에만 매혹된 나머지, 입자가 불연속적으로 진행하는 빛의 흐름에 대해서는 소홀히 했기 때문이다.

하지만 광학 이론이 진화하듯 빛의 예술도 진화한다. 전형적인 외광파 화가로서 모네에 이은 피사로의 업적이 그것이다. 의도적이든 우연적이든 그의 작품 세계에서는 파동설과 입자설에 따른 양자의 조형적 실험뿐만 아니라 그것들에 대한 (변증법적) 종합의 시도도 감지할 수 있다. 예컨대 쿠르베, 코로의 영향으로 사실주의적인 「퐁투아즈의 외딴집」(1868), 「폭스 힐, 어퍼 노우드」(1870), 「대로, 시드넘」(1871) 등 초기의 작품을 거쳐 모네의 것을 패러디한 「건초 더미」(1873, 도판237)의 연작, 「붉은 지붕」(1877, 도판238), 「퐁투와즈의 봄」(1877), 「나무꾼」(1878), 「천을 너는 여인」(1887, 도판239), 「밭에 있는 여인」(1887), 「하이드 파크」(1890), 「몽마르트르의 거리」(1897), 「오페라 거리」(1898, 도판241), 「루앙, 에피스리 거리」(1898) 등 빛과 자연의 조화를 탐색하는 수많은 작품들이 그것이다.

이미 언급했듯이 그것들은 모네와는 달리 파동에서 입자로, 그리고 그것들의 종합으로 그의 실험 정신과 표상 의지에 따라 진화를 멈추지 않았다. 특히 그가 빛의 불연속적 입자성을 표출하기 위해 1870년대 중반 이후부터 점묘법을 동원하기 시작하

면서 진화는 더욱 두드러졌다. 그 진화의 파노라마를 작품들과 더불어 굳이 구분해 보자면 「퐁투아즈의 외딴집」, 「폭스 힐, 어퍼 노우드」, 「대로, 시드넘」, 「건초 더미」의 연작 등 1870년대 중반 점묘법의 가미가 점증하기 이전과 「붉은 지붕」을 시작으로 「천을 너는 여인」(도판239), 「안개, 루앙」(1888, 도판240) 등 외곽선을 무시한 점묘법이 본격적으로 두드러지던 시기, 그리고 그것이 화면에 삼투되어 빛의 파동과 입자가 종합적인 조화를 이루는 1890년 이후의 작품들로 나눌 수 있을 것이다.

　　이처럼 빛의 입자설에 창안한 점묘법의 개발은 외광파의 작품 세계를 넓히는 획기적인 진보였다. 그런데 많은 비평가들은 피사로의 작품들이 조르주 쇠라Georges Seurat와 폴 시냐크의 점묘법에서 영감을 얻은 것이라고 평한다. 하지만 그러한 평가에는 동의하기 어려운 의문들이 남아 있다. 점묘법의 고안자가 누구인지를 단정하기 어렵다할지라도 피사로는 1870년대 후반부터 새로운 〈입자粒子 기법〉을 시도하기 시작함으로써 적어도 쇠라가 그린 최초의 대작인 「아니에르에서의 물놀이」(1883~1884, 도판292)나 시냐크의 「페리크스 페네온의 초상」(1890)이 선보이기 이전에 이미 세상의 주목을 받았기 때문이다.

　　또한 「그랑 자트 섬의 일요일 오후」(1886, 도판288), 「포즈를 취한 여인들」(1886~1888, 도판287) 등으로 쇠라의 점묘법이 본격화되던 1880년대에 피사로가 「천을 너는 여인」 등에서 시도한 새로운 색채 실험, 즉 빛의 파동 대신 외곽선이 없는 입자로 조형화하려는 실험이 쇠라에게서 얻은 영감에서 비롯된 것이었는지는 단정하기 어렵다. 왜냐하면 당시 주목받던 새로운 색채 이론과 광학 이론, 그 가운데서도 특히 쇠라에게 직접적인 영향을 주었던 미국의 물리학자 오그든 루드Ogden Rood의 새로운 색채 과학 이론은 그의 저서 『현대 색채론Modern Chromatics』(1879)이

1881년 프랑스어로 번역됨으로써 쇠라뿐만 아니라 인상주의 화가들에게 널리 주목받았기 때문이다.

그러나 광원으로부터 발산하는 외광의 감각적 인상에 대한 피사로의 실험 정신과 표상 의지는 자신의 입자 실험에만 머물러 있으려 하지 않았다. 1890년대 들어서 그의 작품들에서는 빛의 입자들이 스며들면서 파동 효과의 극대화를 시도했다. 사라진 외곽선도 다시 등장하며 모네는 물론 쇠라나 시냐크의 작품들과도 확연하게 차별화를 시도한다. 거꾸로 말해 그의 작품들 속에는 모네의 빛깔이 파동치는가 하면 쇠라와 시냐크의 빛깔도 입자로 박혀 있다. 아마도 그를 〈인상파 화가들의 아버지〉라고 평하는 것은 파동과 입자의 향연이 이루어지던 이즈음에서였을 것이다.

④ 알프레드 시슬레: 물의 미학

알프레드 시슬레Alfred Sisley는 물빛의 화가였다. 물은 그가 선택한 빛깔의 실험장이었기 때문이다. 시슬레는 왜 물에 그토록 집착한 것일까? 그에게 물은 미학이고 음악이며, 언어이고 시였다. 또한 물은 고향이고 꿈이며, 상상이고 현실이었다. 그에게 물은 결국 존재의 근원이고 현상이었던 것이다.

모네가 빛의 화가였다면 시슬레는 물의 화가였다. 모네에게 물이 빛을 비추는 거울이었듯이 시슬레에게 물은 빛을 담는 그릇이었다. 모네가 빛의 거울로서 물을 그렸다면 시슬레는 빛의 그릇으로서 물을 그렸다. 「마를리 항구의 홍수」(1872, 도판242)를 비롯하여 「빌레누브 라 가르렌 다리」(1872), 「모래더미」(1872), 「굽이쳐 흐르는 생클루의 센 강」(1875, 도판243), 「생마르탱 운하의 전경」(1870), 「부지발 운하의 배들」(1873), 「홍수 속의 보트」(1876), 「센 강 위의 보트」(1877), 「아르장퇴유의 다리」(1872, 도

판244), 「그랑 자트의 섬」(1873), 「햇빛이 비치는 모래의 다리」 (1893, 도판245) 등 그가 그린 풍경화(자연)들 가운데 대부분이 물과 다양한 의미 연관을 이루기 위한 것들이다.

그러면 시슬레가 그토록 물을 찾고 연상하려는 까닭은 무엇이었을까? 바다와 항구의 물, 강과 운하의 물, 다리나 배의 아래를 흐르는 물, 작은 섬이나 모래 더미를 이루는 물, 그 물들은 무슨 의미로 그 앞에 전개된 것일까? 그가 물로써 자연에 참여하려는 이유는 무엇이었을까? 그는 왜 물이 소유하는 실재나 현상들과 의미 연관를 맺어 보려 한 것일까?

그것은 무엇보다도 물이 누구에게나 무언가를 암시하고, 생각하게 하며 상상하게 하기 때문이다. 탈레스에게 밀레토스 항구의 바닷물은 만물의 존재론적 근원이 무엇인지를 생각하게 했고, 〈누구도 같은 강물에서 두 번 목욕할 수 없다〉고 주장한 헤라클레이토스에게 강물이란 어떠한 존재도 끊임없이 유전流轉한다는 변화의 원리를 터득하게 했다. 그들은 물을 존재론적 근원으로서의 아르케archē이거나 시원성始原性 그 이상도 이하도 아니라고 생각했기 때문이다.

그런가 하면 플라톤에게 호수가의 물은 동굴을 탈출한 죄수가 처음으로 물에 비친 자신의 진정한 이미지를 깨닫게 된 인식론적 거울 작용의 현장이었는가 하면, 정신 분석학자에게 그곳의 물은 나르시시즘의 실험실이나 다름없었다. 이처럼 물은 우리 자신에 대한 관념적 이미지를 자연화하여 내면적으로 명상하게 하는가 하면 우리에게 오만함 대신 겸허함이나 순수함까지도 되돌려 주곤 한다. 상징주의 시인 스테판 말라르메가 미완성의 장시 「에로디아드Hérodiade」(1871)에서 물로써 거울의 냉정함을 확인하지만 폴 발레리는 숨죽이며 그 순진무구함에 애무하는 까닭도 마찬가지다.

오, 거울이여!
권태로 하여 너의 테두리 속에 얼어붙은 차디찬 물
몇 번인가, 그리고 몇 시간 동안인가, 가지가지의
꿈으로 비탄에 잠기며 깊은 구덩의 네 얼음 밑에
나뭇잎 같은 내 추억을 찾아 헤매며,
아득한 그림자처럼 나는 네 속에 나타났다
하지만 두렵구나! 저녁이면 네 엄숙한 샘물 속에
어수선한 내 꿈의 적나라한 모습을 나는 알았다

— 스테판 말라르메, 「에로디아드」 중에서

나르시스
내가 내뿜는
푸르고 금빛나는 물 위
내가 감탄하는 것
하늘과 숲
물결의 장미 빛깔을
내게서 빼앗아
가게 되리라

— 폴 발레리, 「멜랑주」 중에서

　　시슬레의 풍경화는 순수하다. 물은 본래 어떤 〈그럴싸한
거짓vrais mensonges〉도 나타내지 않기 때문이다. 시슬레가 그리는 물
도 그와 같은 〈순수한 물〉이다. 그래서 그것들은 우리를 물가로
유혹하고 거기에 멈춰 서게 한다. 시슬레의 〈응시된 자연〉으로
의 물 그림들이 상상이나 명상을 도와주는 〈명상화된 자연nature
contemplée〉이 되고 〈상상하는 자연nature imaginaire〉이 되는 까닭도 마

찬가지다. 그에게 센 강의 물이나 아르장퇴유의 다리 밑을 흐르는 물, 그리고 생마탱 운하의 물은 모든 빛을 빼앗아 그것으로써 하나의 〈생동하는 자연〉이 되게 하고 〈명상하는 자연〉이 되게 한다.

그는 거기서 물의 목소리를 들으며 고향을 회상하거나 그리고 싶은 회화를 상상한다. 그래서 가스통 바슐라르도 『물과 꿈 *L'eau et les rêves*』(1942)에서 〈물의 소리는 은유적이 아니라는 것, 물의 언어는 직접적이고 시적인 현실이라는 것, 시냇물과 강물은 말 없는 풍경을 기묘할 정도로 충실하게 유성화한다sonoriser는 것, 졸졸 소리를 내는 물은 노래하고 말하며, 다시 말하는 것을 새와 인간에게 가르쳐 준다는 것, 요컨대 물의 언어와 인간의 언어 사이에는 연속성이 있다는 것을 증명하는 데 있다〉[246]고 주장한다.

또한 그 때문에 바슐라르는 〈살아 있는 자연의 물소리에 눈을 뜨는 사람은 얼마나 행복하겠는가〉 하며 탄식하기도 한다. 이처럼 그에게 매일매일은 탄생의 역학을 갖는 것이나 다름없다는 것이다. 그는 그것을 파우스트가 그리스 신화의 님프(요정)인 다프네의 아버지이자 물의 신이기도 한 페네이오스 강에서 들은 노랫소리에도 비유한다.

> 페네이오스 강
> 물결이 사람처럼 찌껄이는 것 같다.
> 그리고 님프들이 이렇게 대답하는 것이다.
> 우리는 당신을 위해
> 중얼거리고, 흘러가며, 졸졸거린다!
>
> — 괴테, 『파우스트』 제2부 제2막

246 Gaston Bachelard, *L'eau et les rêves - Essai sur l'imagination de la matière*(Paris: José Corti, 1979).
가스통 바슐라르, 『물과 꿈』, 이가림 옮김(서울: 문예출판사, 1992), 27면.

하지만 그것은 신화 속의 월계수 숲에서가 아니라 시슬레가 실제로 「밤나무 숲의 오솔길」(1867)에서 들은 샘물 소리이거나 「아르장퇴유의 다리」(도판244) 아래를 흐르는 강물 소리와도 같은 것일 수 있다. 이렇듯 물은 소리의 미학으로 존재의 순수성을 뽐내기도 하고, 감성적 투영이나 회고적 투영을 통해 우리로 하여금 〈투영의 심리학〉에 눈뜨이게도 한다. 지난날의 순수한 존재로서 물을 보고픈 마음, 다시 말해 마음의 고향으로 통하는 물과 만나려는 바람이 심신이나 영혼의 치유를 도와주기 때문이다.

물과 시간 여행하는 시슬레가 그랬듯이 그의 그림들과 더불어 수변을 상상할 때마다 그것들이 우리의 내면적인 추억과 결부되어 있음을 발견하게 되는 까닭도 마찬가지다. 우리는 저마다의 심신을 치유하는 물의 힘을 통해 비로소 지친 자아를 확인하려 한다. 저마다 간직해 온 내면의 물 시계는 심장 소리에 맞춰 님프를 기다리는가 하면, 잠시라도 나르키소스가 되고픈 설렘을 맛보기도 한다.

그 때문일까. 시슬레는 죽을 때까지도 물의 유혹에서 벗어나려 하지 않았다. 주로 도시의 화가들이었던 다른 인상주의 화가들과는 달리 그가 물이 있는 자연에서 늘 삶의 의미를 확인하려 했던 까닭도 거기에 있다. 오히려 그는 죽음을 넘어서 사람을 살게 하는 물을 발견하고자 했던 것이다.

〈물만이 아름다움을 보호하면서 잠잘 수 있으며, 또 미의 반영을 보호하면서 움직이지 않은 채로 죽을 수가 있다. 거대한 추억과 유일한 그림자에 충실한 몽상가의 얼굴을 비치면서 물은 모든 그림자에 아름다움을 주어, 모든 추억을 소생시킨다〉[247]고 바슐라르가 믿었던 바로 그 물을 시슬레도 찾고 있었다. 그러므로 그가 33세에 그린 「아르장퇴유의 다리」와 53세에 그린 「햇빛이 비

247　가스통 바슐라르, 앞의 책, 98면.

치는 모래의 다리」가 다를 수밖에 없었다. 헤라클레이토스의 강물처럼 그 다리들 아래로 흘러간 것은 희노애락의 시간이고 세월이었기 때문이다.

　　본래 물소리에는 울음도 있지만 웃음도 있게 마련이다. 시슬레는 「햇빛이 비치는 모래의 다리」 아래에서 들려오는 물의 웃음소리를 늦은 나이가 되어서야 어느 날 비로소 들은 듯하다. 〈물의 웃음〉을 강조하려는 물의 철학자 바슐라르가 〈우리는 물의 명상과 경험이 내면적인 추억에 결부되어 있음을 다시 발견한다. 그럴 때 우리는 젊어지는 물의 《실체적 특성》을 실감한다. 또 그 모성적 기능에서의 물, 즉 융Carl Gustav Jung이 보여 준 바와 같은 죽음 속에서, 그리고 죽음을 넘어서 사람을 살게 하는 물을 발견함으로써 그 탄생의 신화를 우리 자신의 꿈속에서 재발견하는 것이다〉[248]라고 말하는 이유도 마찬가지다. 그래서 바슐라르는 〈냇물이 얼마나 위대한 스승인가!〉라고 감탄하기도 한다. 아마도 「햇빛이 비치는 모래의 다리」 아래를 흐르는 물에 비친 것은 햇빛이 아니라 시슬레가 다시 발견한 자신의 인생이었을 것이다.

⑤ 르누아르: 형forme의 오디세이

오귀스트 르누아르Auguste Renoir가 평생 동안 고뇌하며 추구한 것은 조형 예술로서의 회화가 〈형形의 본성을 어떻게 표출하고 표상할 것인가〉였다. 그가 인상주의에 정착하기를 거부했던 까닭도 거기에 있다. 그가 새로운 색채의 마술을 끊임없이 선보이려 했던 이유도 마찬가지다. 그 때문에 고전주의나 낭만주의, 또는 인상주의나 아르 누보Art Nouveau도 그가 계속하던 〈형의 오디세이〉에서는 중간 경유지나 다름없었다. 그는 어디에도 터를 잡고 머물러 있으려 하지 않았기 때문이다. 그가 시도한 채색의 대담함도 자신이 원하는

248　가스통 바슐라르, 앞의 책, 211면.

형을 찾아 가로지르기 하려는 조형 욕망과 표상 의지에서 비롯된 것이다.

(a) 사유 대신 시각

그렇다고 하여 르누아르는 캔버스를 통해 어떠한 철학적 의미나 이념적 메시지를 전달하려 한 화가는 아니었다. 오히려 그와는 정반대의 화가였다. 그는 양식과 기법에서마저도 한곳에 정착하기를 거부하는 탈이념적 통속 화가였다. 그는 〈인생이란 끊임없는 유희다〉라고 스스로 말할 정도로 일상적 삶을 즐기기에 더욱 탐닉한 화가였다.

그의 작품들에는 철학뿐만 아니라 역사의식도 보이질 않는다. 심지어 그는 모네를 비롯하여 낙선전을 주도한 인상주의 화가들이 보여 주었던 살롱전의 권위와 권력에 저항하려는 반아카데미즘조차도 잘 드러내려 하지 않았다. 오히려 그는 인상주의 화가들의 낙선전보다 살롱전에 입선하기 위한 그림을 그리려고 노력했던 흔적이 역력하다. 예컨대 1867년 살롱전에 출품하기 위해 그린 로마 신화의 여신 「디아나Diana」(숲 속에 사는 동물의 수호신, 또는 사냥의 신을 뜻한다)가 그것이다.

르누아르는 당시의 누구보다도 낙천적인 화가였다. 그의 작품 속에서는 절대 권력과 산업화가 불러 온 어두운 그림자를 어디서도 찾아보기 힘들다. 그에게는 철학과 이념의 부재뿐만 아니라 어두운 시대에 대한 예술가로서의 저항 의식이나 그에 반응하는 예술 정신의 역사성도 결여되어 있었다. 그는 이념과 역사, 정치와 권력에 대하여 판단 유보적이었고 가치 중립적이었던 인상주의 화가들보다도 더 무관심했다. 그의 작품에서는 그것들에 대한 괄호 치기나 판단 중지epochē만 보일 뿐이다.

그의 작품들은 마치 예술가가 한 시대를 살아가면서 자기

시대의 이데올로기에 어디까지 외면할 수 있는지를 보여 주는 것 같기도 하다. 특히 당시 그의 작품들은 나폴레옹 3세의 제2제국이 몰락하고 파리 코뮌의 사회주의가 실패하며 극도로 소용돌이치던 1870년에 이르기까지 많은 화가들의 작품 속에 투영된 어두운 시대상과 극명하게 대조를 이루고 있었기 때문이다.

1830년대 이래 산업화와 더불어 경제가 발전하면서 나타난 최초의 변화는 갑자기 부를 축적한 부르주아 계급의 탄생이었다. 그들은 권력의 비호 아래 우선 은행 제도를 장악하는가 하면 대규모의 농지를 소유한 토지 귀족이 되기도 하였다. 그 대신 노동자와 농민의 삶은 갈수록 비참해지면서 1870년 3월 26일에는 급기야 파리 코뮌까지 선포하기에 이르렀다. 당시 반세기간의 이러한 사회적, 역사적 소용돌이가 낳은 미술가들이 바로 쿠르베를 비롯한 밀레, 도미에 등 사실주의 화가들이었다.

예컨대 쿠르베는 「돌 깨는 사람들」(도판158)로 노동자의 고달픈 삶을 전하려 했는가 하면, 밀레는 「이삭줍기」(도판163)나 「만종」(도판164)을 통해 소작농으로 전락한 농민의 비애를 기록하려 했다. 나아가 오노레 도미에의 「삼등열차」는 더욱 비참해진 도시 서민의 삶을 말없이 증언하고 있는 듯하다. 다시 말해 그들의 작품들은 쿠르베의 「사실주의 선언」 이상으로, 불공정하고 부도덕한 사회 현실을 신랄하게 비판하는 반부르주아적, 반자본주의적 선언Manifesto과도 같은 것이었다.

이에 비해 르누아르의 작품들은 시종일관 부르주아의 특권적이고 특별한 삶을 대변하기에 바빴다. 도미에가 「삼등열차」에 시달리는 도시 서민의 지치고 고달픈 삶을 주목할 때 르누아르는 부르주아의 즐거운 「뱃놀이」(1866)에, 나아가 삼등인생의 초라한 열차 대신 화려한 공연장의 「특별석」(1874, 도판246)을 차지한 부르주아 여인에게로 눈을 돌렸다. 그런가 하면 밀레가 추

수 뒤 떨어진 「이삭줍기」로 굶주림을 면하려는 소작농의 더없이 가난한 삶의 현장을 고발할 때 르누아르의 시선은 부유한 도시인들의 일상을 표상하는 「갈레트 물랭의 무도회」(1876, 도판247)를 찾았다. 더구나 당시로서는 부의 혜택과 영화를 상징하는 「예술의 다리」(1867, 도판248)나 「퐁네프」(1872)의 광경을 자랑스러워했던 그의 시대정신은 「돌 깨는 사람들」을 통해 자본주의 사회의 어두운 그림자를 투영하려 했던 쿠르베의 예술 정신을 비웃는 듯했다.

(b) 여가의 미학

르누아르는 당시의 어떤 예술가보다도 먼저 〈강자의 논리〉를 잘 간파한 화가였다. 영국의 허버트 스펜서Herbert Spencer가 자본주의의 발전과 더불어 일어나는 사회 변동을 적자생존 법칙을 낳은 다윈의 생물 진화론에 의거하여 낙관적 사회진화론을 주장했고, 프랑스의 콩트Auguste Comte가 사회 발전 삼단계설을, 그리고 뒤이어 독일의 퇴니에스Ferdinand Tönnies도 공동 사회Gemeinschaft에서 이익 사회Gesellschaft로의 변동을 주장하고 나섰다.

　　　하지만 이러한 19세기 사회 변동론들의 저변에는 적자생존에 의한 강자의 논리가 예외 없이 그 토대로서 깔려 있다. 다시 말해 자본주의 사회의 발전을 비관적으로 전망하는 포이어바흐나 마르크스의 사회주의와는 달리, 일종의 사회적 다윈주의의 아류인 그 이론들은 자본주의에 대한 진화론적 가치 규준에서 사회의 낙관적 진보를 예단한 것이다. 그러므로 부르주아들의 삶을 예찬하는 르누아르의 작품 속에도 자본주의 사회의 낙관적 진화와 진보의 이념하에서 강자들의 선택 의지Kürwille가 구축한 인공 세계의 다양성들, 즉 그들이 보여 준 적자생존과 강자의 논리만이 그려질 수밖에 없었다.

르누아르의 작품들은 당시의 부르주아를 위한 미술이
었다. 그것들은 주로 부와 풍요를, 그리고 부자(강자)들의 여유
와 여가를 표상하는 것들이었기 때문이다. 한마디로 말해 그의
작품들은 부르주아들의 여유와 여가를 역사에로 옮겨 주는 운
반체들이었다. 〈인생은 끊임없는 유희〉라는 주장처럼 그는 「갈
레트 물랭의 무도회」 이외에도 「도시의 춤」(1882~1883), 「시골
의 춤」(1882~1883), 「부지발 지방의 춤」(1882~1883) 등을 비롯
하여 「점심 식사를 마치고」(1879), 「베른발의 점심 식사」(1898),
「샤투에서 뱃놀이하는 사람들」(1879), 「뱃놀이 일행의 오찬」
(1880~1881), 「보트 타는 사람들」(1880~1881) 등 도시나 시골
을 막론하고 일상에서의 여유를 보여 주려 했다. 심지어 모네와
함께 그린 「라 그르누이에르」(1869, 도판 249, 250)에서도 모네가
물의 일렁거림을 통해 반사되는 빛의 외광 효과를 나타내려 했던
것과는 달리 르누아르의 작품에서는 나무 아래서 놀고 있는 사람
들의 여가에 초점이 맞춰져 있다.

　　그는 1870년 3월 마르크스의 추종 세력들이 파리 시내에
극도의 긴장과 혼란을 야기한 파리 코뮌 직전에도 그와 같이 부
르주아들이 즐기던 유희와 여가를 표상함으로써, 마르크스가
『1844년 경제 철학 초고』에서 프롤레타리아의 혁명을 위해 주창
해 온 〈노동의 소외〉, 또는 〈소외된 노동〉 — 특히 노동자는 인간
의 류적類的 생활Gattungsleben을 그의 노동을 통하여 박탈당할 뿐만
아니라 타인으로부터도 소외당한다는 — 이라는 (자본주의 사회
에 대한) 비판의 목소리에도 외면하고 있었다. 이미 그 당시에도
부르주아들에게 소외Entfremdung란 노동이나 화폐로부터의 소외가
아니라 〈여가로부터의 소외〉일 뿐이었기 때문이다.

(c) 여체의 미학 1

많은 사람들은 르누아르의 작품들이 보여 주는 특징을 인상주의를 비롯하여 특정한 양식이나 기법에 얽매이지 않는 자유로움이나 주제에서의 여유로움과 즐거움에서 찾는다. 하지만 생애의 후반부에 몰두했던 여인들의 누드화가 보여 주는 밝고 따듯한 원색적 표현과 여체의 우아함, 풍만함, 아름다움을 그것의 특징으로 꼽기도 한다. 그는 루벤스를 잇는 〈누드의 천재〉라고 불릴 정도였다.

르누아르는 〈신이 만일 여성의 젖가슴을 만들지 않았다면 자신이 화가가 되는 일은 없었을 것이다. 또한 여성의 몸에서 가장 아름다운 부분은 엉덩이다〉라고 주저 없이 말할 정도로 여인의 몸에 집착한 화가였다. 평생 동안 그가 그린 6천 점이나 되는 많은 작품들에 등장하는 인물들은 거의가 여인들이었다. 그것도 후반 이후의 작품에는 누드화가 대부분이었다. 그 가운데서도 그의 특별한 관심은 (그의 말대로) 여성성을 가장 잘 상징하는 여인의 젖가슴과 엉덩이였다.

많은 양의 칼로리로 전환할 수 있는 훌륭한 지방 저장고인 젖가슴과 엉덩이는 사회 생물학적으로 재생산의 기회를 상징하기 때문에 남성들에게 본능적인 관심의 대상이다. 하지만 프로이트 같은 정신 분석학자는 〈여성의 가슴이 남성에게 성적 자극을 불러일으키는 것은 어머니의 젖가슴이 그들에게 만족, 쾌락, 보호받는 느낌을 주던 시기를 떠올리게 하기 때문〉[249]이라고 주장한다. 특히 수유 부족이나 모성애의 결핍을 느끼고 성장한 남성들이 어머니의 젖가슴에 대한 보상적 유혹에 더 쉽게 빠져드는 까닭도 거기에 있다. 일곱 자녀 가운데 여섯째로 태어난 르누아르의 경우도 예외가 아니었다.

249 한스 페터 뒤르, 『에로틱한 가슴: 여성 가슴의 문화사』, 박계수 옮김 (파주: 한길사, 2006), 409면.

실제로 그가 「알제리 옷을 입은 파리의 여인들」(1872)에서 부터 「햇빛 속의 누드」(1875~1876), 「누워 있는 여자」(1903), 「쿠션 위의 누드」(1907) 등의 누드화를 비롯하여 「목욕하는 여인과 그리폰테리어」(1870, 도판251), 「목욕하는 금발 여인」(1881, 도판252), 「목욕 후에 머리를 만지는 여인」(1885), 「목욕하는 여인들」(1887), 「목욕 후에」(1888), 연작 「목욕하는 여인」(1892, 1895, 1903, 1905, 1913), 「목욕하다 앉아 있는 여인」(1914), 「목욕 후 쉬는 여인들」(1918~1919) 등 죽을 때까지 다양한 포즈의 목욕하는 여인들을 그토록 많이 그린 까닭도 마찬가지다.

레오나르도 다빈치는 〈젖을 먹이는 가슴 역시 언제나 에로틱한 시선으로부터 자유로웠다고 말할 수 없다〉고 고백한 적이 있다. 르누아르 역시 〈풍경화를 보면 그 속에서 산책하고 싶어져야 하고 여인의 누드를 보면 모델을 껴안고 싶어져야 한다〉고 말할 만큼 여인의 누드를 성적 유혹이나 관음증의 직접적인 매체로 간주했다. 하지만 역사적으로 보면 누드에 대한 접근이 누구에게나 허용되었던 것은 아니다. 기독교가 지배하던 중세시대에는 더욱 그러했다. 아담과 이브에 의한 죄악과 나체의 결합 이후 여성의 성과 육체에 대한 개방은 교리적으로 허용될 수 없는 일이었기 때문이다.

르네상스 시기만 해도 누드화는 호색 미술품이라고 하여 지배 계급만이 누릴 수 있는 즐거움 — 1602년 2월 6일 호색한으로 유명한 앙리 4세는 왕비 마리 드 메디시스를 동행하고 직접 파리 시내에 있는 네덜란드인으로부터 호색 미술 작품을 6점이나 구입하기도 했다 — 가운데 하나였을 뿐 일반인에게는 관람조차 금지되어 있었다. 1835년 빈에서 발간된 지침서에서는 하녀가 될 사람은 목과 가슴이 드러나는 옷을 입지 말라고 적혀 있을 정도였다. 반면에 축제 때 가슴과 어깨가 넓게 파인 데콜테décolleté의 착

용으로 가슴을 노출하는 것은 귀족의 특권이기도 했다.[250]

(d) 여체의 미학 2

그러나 1761년에 이미 계몽주의 철학자 디드로가 살롱전에 대한
비평에서 나체를 그리는 것을 강제로 억제해 온 아카데미 미술 교
육의 관례를 신랄하게 비판한 이래 여성의 나체가 미학적 예찬의
대상이 되기 시작했다. 형forme으로서의 나체는 실체가 아니므로
화가들이 추구하는 나체, 즉 누드도 예술적, 지적 의미를 지닌다는
것이다. 실체로서의 나체naked인 알몸과 누드nude는 당연히 다르다.
나체는 실체지만 누드는 이미지이기 때문이다. 주지하다시피 벌
거벗은 육체(나체)를 재구성한 이미지가 누드다. 그것은 화가의
마음에 투영된 이미지인 것이다.

　　이렇듯 나체의 모델 앞에 선 화가들에게 영원히 던져진 누
드의 과제는 〈마음에 투영된 이미지〉다. 적어도 그것은 외설(나
체화)과 예술(누드화)의 경계이기 때문이다. 하지만 르누아르가
1870년 「목욕하는 여인과 그리폰테리어」(도판251)를 살롱전에
전시했던 이래 줄곧 목욕하는 여인상들에 사로잡혀 있던 것은 누
드의 본질에 대한 난제를 나름대로 극복해 보기 위해서였다. 그것
은 양식이나 기법의 문제가 아니라 회화의 본질에 관한 문제였고,
누드화의 미학적 본성에 관한 문제였기 때문이다. 케네스 클라크
Kenneth Clark에 의하면 르누아르는 〈그리스인이 발견한 완전성과 질
서를 어떻게 여체에 부여할 것인가, 동시에 그러한 질서를 여체의
따뜻한 실재에 대한 감정과 어떻게 결합시켜야 할 것인가〉[251]하는
문제의식 속에 빠져들고 있었다.

250　한스 페테 뒤르, 앞의 책, 53면.

251　Kenneth Clark, *The Nude: A Study in Ideal Form*. 케네스 클라크, 『누드의 미술사』, 이재호 옮김(서
울: 열화당, 2002), 222면.

하지만 클라크는 르누아르도 이를 위해 이미 「목욕하는 여인과 그리폰테리어」에서 모델의 포즈는 「크도니스의 비너스」에게, 그리고 명암이나 시각은 쿠르베에게 신세졌음에도 이질적 두 요소의 조화로운 결합에 실패하고 말았다고 주장한다. 무엇보다도 그것은 그가 그 누드화를 그리던 1870년 전후의 얼마간 머물고 있었던 인상주의적 기법 때문이었다. 윤곽선을 소홀히 하거나 무시하는 인상주의가 그 누드화에서는 기법상으로나 인식론적으로나 장애로 작용하고 있었던 것이다.

르누아르는 「산책」(1870)이나 「알제리 옷을 입은 파리의 여인들」에서 보듯이 당시의 인물화에서도 다른 인상주의 화가들과 마찬가지로 빛과 그늘의 반점들을 사용하여 묘선을 얼룩지게 함으로써 그것으로 윤곽선을 대신하고 있었기 때문이다. 그것이 결국 그로 하여금 인상주의의 분위기에서 벗어난 1880년대에 들어서기까지 근 10년간 누드화를 계속 그릴 수 없었던 이유였다.

1881년은 르누아르가 자신의 누드 개념을 발견하고 그것을 실험하기 시작한 해였다. 우선 자신의 아내를 모델로 하여 그린 「목욕하는 금발의 여인」(도판252)이 그것이다. 그것은 한마디로 말해 여체의 살이 아니라 살갗과 살결을 그린 누드화였다. 그는 자신의 말대로 〈단지 손을 내뻗어 따내기만 하면 되는 무르익은 복숭아처럼〉 살아 있는 살갗과 살결을 그림으로써 고전주의의 규칙을 지키지 않고도 조용한 고귀성을 나타낼 수 있다고 믿었다. 즉 엄밀한 비례와 같은 고전주의의 규준보다도 육체의 살아 있는 생명 자체를 받아들임으로써 그러한 고귀성을 발견할 수 있다는 것이다. 클라크도 〈지중해를 배경으로 하여 그린 그의 아내의 진주처럼 엷은 살갗의 소박한 나신이 살굿빛 머리카락과 어울려 고대 회화에서와 같은 분위기를 자아내고 있다〉[252]고 평한다.

252　케네스 클라크, 앞의 책, 226면.

그 이후 르누아르는 죽을 때까지 「목욕하는 여인들」을 비롯하여 수많은 누드 그리기에 더욱 박차를 가한다. 목욕하는 여인들의 다양한 포즈를 통해 여체의 누드에 대한 자신만의 미학적 신념을 확인하기 위해서다. 특히 그가 주장한 대로 젖가슴과 엉덩이를 중심으로 빛을 잘 받는 살갗과 살결을 살려냄으로써 자연스런 포즈를 취하는 매력적인 여인들의 누드 그리기에 매진했다. 그것들은 클라크가 〈그녀들은 고전적인 규준보다 좀더 통통하지만 아르카디아적 — 펠로폰네소스 반도의 중앙에 위치한 고원 지역으로서 목자의 이상향을 뜻함 — 인 건강한 자태를 지니고 있다. 루벤스의 모델들과는 달리 그녀들의 피부는 일반적으로 나타나는 육체의 주름살이 전혀 없으며, 동물의 모피처럼 몸에 딱 달라붙어 있다. 자신들의 나신을 무의식적으로 받아들임으로써 그녀들은 아마 르네상스 이래 그려 온 어떠한 누드보다도 더 그리스적이며, 진실과 이상 사이에 지켜진 고대적인 균형미를 가장 가까이 달성하고 있다〉[253]고 칭찬할 정도였다.

그럼에도 불구하고 그는 누드화에 대한 새로운 시도를 멈추지 않았다. 1900년 이후에 그려진 누드화들이 그것이다. 1892년에서 1913년까지 연작으로 그린 「목욕하는 여인」에서 보듯이 시간이 지날수록 같은 모델임에도 덩치가 거치고 따뜻한 느낌의 붉은색을 강조하는 변화가 그것이다. 〈모델을 보면 껴안고 싶어져야 한다〉는 그의 말대로 풍만함과 우아함으로, 생동감 넘치는 대중적 미감에 호소하려는 경향이 두드러진 것이다. 특히 1885년부터 죽음이 멀지 않은 시점에 그린 「목욕 후 쉬는 여인」(1918~1919)에 이르기까지 그가 추구해 온 욕망은 캔버스 안에 〈살아 있는 비너스〉를 탄생시키려는 것이었다. 〈르누아르가 제작한 일련의 누드들은 위대한 예술가가 이제까지 비너스에게 바

253 케네스 클라크, 앞의 책, 226면.

친 것 가운데 가장 만족스러운 공물貢物이었다〉고 클라크가 극찬하는 까닭도 거기에 있다.

⑥ 귀스타브 카유보트: 역차별받는 남성
카유보트Gustave Caillebotte의 작품 세계는 두 개의 눈(시선)을 통해 밖으로 열려 있다. 하나는 거의 여성만을 그린 에드가르 드가와는 반대로 주로 남성들만을 위해 공간화된 세상이고, 다른 하나는 거리 두기하며 세상을 대하려는 타자적 시선이다.

(a) 역차별된 남성성
카유보트는 인상주의 내에 머물면서도 다양한 방법으로 그것과의 내재적 거리 두기에 고심해 온 화가였다. 인물화로서의 인상주의는 반페미니즘의 미술이라고 규정할 만큼 생물학적으로 억압되어 온 여성성의 이용 현장이자 확장 공간이었다. 드가나 르누아르와 같은 인상주의 화가들은 외광의 도구화를 위한 조형 공간 내에 남성과 차별적 존재로서의 여성을 별다른 반성 없이, 또는 기꺼이 동원해 왔다.

하지만 카유보트는 인물의 조형화와 젠더gender와의 관계에서 그와는 정반대의 입장을 취한 화가였다. 한마디로 말해 그의 캔버스들은 대부분이 고의로 남성을 위주로 한 젠더화된 공간이었다. 그의 작품들은 양성 평등적이거나 성 중립적이지 않았다. 그 때문에 그것들 가운데서 여성을 주인공으로 하는 화면들은 흔하지 않다.(도판 253~256, 259, 260, 262) 그러면 (세잔이나 르누아르는 달리) 그의 수많은 작품에서 여성이 배제된 까닭은 무엇이었을까? 그것은 그가 특별히 여성 차별적인 남성 우월주의자male chauvinist였기 때문이었을까? 그에게 여성은 차별적으로 구분해야 할 장애물이었기 때문일까? 나아가 그것은 여성이 동등한 권리와 지위를

부여받을 수 있는 기회를 차단하기 위한 묵시적 항의였을까?

외광파는 인상주의 화가들을 스테레오 타입의 비슷한 존재로 만든다. 하지만 카유보트는 카페 게르부아와 라 누벨 아텐La Nouvelle Athènes에서 모네를 비롯한 인상주의자들과 수시로 어울리며 전시회를 주도했을 뿐만 아니라 물심양면으로 인상주의의 정체성을 지켜나갔음에도 스테레오 타입화되는 〈과도한 보편화〉에 반기를 들고 자기만의 예술 정신과 작가 세계를 구축하려고 애쓴 화가였다. 작품마다 생소한 주제와 기법으로 모네나 르누아르, 또는 피사로 등 자신의 작품에서처럼 늘 카페에서 만나는 절친한 — 모네에게 작업실을 빌려 주었고, 자신의 「자화상」(1879)에는 르누아르의 「물랭 드 라 갈레트」를 배경으로 그려 넣을 정도였다 — 동료들의 작품과 자신의 작품들을 차별화하려 했던 까닭도 거기에 있다.

카유보트는 르누아르가 그 많은 「목욕하는 여인들」을 그리는 동안 「목욕하는 남자」(1884, 도판254)를 그릴 정도로 판박이의 스테레오 타입이나 과도한 보편화에 거부감을 드러냈다. 마네에 의해 본격화된 〈누드의 계보학〉에 이의를 제기하고 나선 것이다. 그는 인상주의 화가들이 화면 속의 인물들을 여성 위주로 등장시켜 온 스테레오 타입stereotype이야말로 가장 경계해야 할 인식론적 장애라고 생각했기 때문이다. 이른바 스테레오 타입이란 〈관념을 찍어 내는〉 인식의 습관을 초래하기 쉬우므로, 그것에 대하여 경계심을 늦추려 하지 않았다.

다시 말해 그는 마네의 「풀밭 위의 점심」(1863, 도판172)을 비롯하여 모네의 「풀밭 위의 점심」(1865), 「녹색 옷의 여인」(1866), 「정원의 여인들」(1866), 「양산을 든 여인」(1875, 도판296), 「일본 여인」(1875), 「야외 습작, 오른쪽에서 본 여인」(1886), 세잔의 「현대의 올랭피아」(1873~1874, 도판222), 「영원한 여성

성」(1875~1877),「세 명의 목욕하는 사람들」(1875~1877),「대수
욕도」(1898~1905, 도판224), 르누아르의 「앙리오 부인」(1876),
「점심 식사를 마치고」(1879),「테라스에서」(1881),「아이에게 젖
주는 엄마」(1886),「카튈 망데의 딸들」(1888),「피아노 앞의 아가
씨들」(1892) 등 인상주의에 의해 도구화된 수많은 여성이나 여성
성의 도구적 보편화에 맞서기 위해 의도적으로 남성성의 역차별
화를 시도했다.

더구나 그는 화면을 남성 위주로 공간화하면서도 성 중립
성을 저해하는 남성의 생물학적 우월성을 강조하려 하지 않았다.
그의 작품들을 차지하고 있는 남성들에서는 여성 차별적이거나
남성 우월적 낌새를 거의 찾아보기 어렵다. 오히려 그는 인상주의
의 여성 편향적 스테레오 타입과 거리 두기를 하기 위하여 〈남성
성masculinity〉만을 동원할 뿐 이른바 〈남자다움manliness〉을 내세우지
않음으로써 성 차별주의에 의한 젠더적 당파성에 빠지지 않으려
는 노력을 게을리하지 않았다.

그의 작품들은 「파리의 거리, 비오는 날」(1877, 도판255)이
나 「유럽의 다리」(1876),「창문에 있는 젊은 남자」(1875, 도판256)
「오렌지 나무 아래의 남자」(1878),「낚시」(1878) 등에서 보여 주
듯이 대체로 페미니스트들이 적대시하려는 성적 파시즘과도 같은
〈남자다움〉(으스대고, 뻐기고, 요란하고, 거만하고, 힘을 앞세우
는)을 해체하고 그것을 〈남성성〉(온화한 신사성)으로 대체하려는
의도를 간접적으로 드러낸다. 나아가 르누아르의 「피아노 치는
아가씨들」과 대조적인 그의 「피아노 치는 젊은 남자」를 보면 그
는 당시 인상주의자들이 보여 온 젠더의 당파성을 나름대로 극복
하고자 노력한 흔적이 보인다. 그렇게 함으로써 그는 양성 평등적
이념이나 성 중립적gender free 가치를 계몽하려 했을 터이다. 실제로
양성 평등이나 성 중립적 사회의 실현을 주장해 온 사람들은 주로

남성이 아닌 여성 페미니스트들이었다. 그녀들은 여성도 남성만큼 유능하다는 것을 보여 줄 수 있다며 능력에서의 비차별성을 주장하거나, 페미니스트에게 반론을 제기할 수 있는 남성성을 지닌 신사의 출현을 아예 사전에 막기 위해 노력했다. 이를 위해 페미니스트들은 남성답게 보이기를 원하거나, 애초부터 남자다움 같은 것은 존재하지 않는다는 부정적인 주장을 한다.[254]

하지만 여성들이 겪어 온 그러한 젠더 스트레스를 해소하기 위한 노력의 일환으로써, 온화한 신사성gentlemanship이 남성에 의해 자발적으로 시도되었다는 사실이야말로 낯설고 이채롭다. 더구나 그것은 여성에 대한 차별적 도구화가 보편화된 인상주의 시대였기 때문에 더욱 그렇다. 인상주의자들 가운데 카유보트가 선택한 역차별성, 그리고 그에 의해 역차별화된 남성성을 그냥 지나칠 수 없는 까닭도 거기에 있다.

(b) 타자(플라뇌르)의 시선

카유보트의 작품 세계를 결정하는 또 다른 요인은 세상과 얼마간의 거리 두기를 한 채 바라보려한 그의 타자적 시선이었다. 그것은 현실과 눈높이를 같이 하며 현실을 내시경으로 투시하려는 현실 참여적 조형 의지를 드러내기보다 망원경으로 관망하는 타자적 시선을, 즉 일정한 층위의 눈높이와 거리, 그리고 관점을 견지하려는 조감도식 표상 의지에 따른 것이었다. 그와 같은 조감 욕망을 효과적으로 수행하기 위해 그가 이번에 선택한 것은 생소한 주제가 아니라 새로운 기법이었다.

이를 위해 그는 조감하려는 눈높이에서 주로 (참여가 아닌) 관망하는 제3자의 눈, 즉 타자의 눈을 빌려 남자의 발아래에

254 Harvey C. Mansfield, *Manliness*(Yale University Press, 2006). 하비 맨스필드, 『남자다움에 관하여』, 이광조 옮김(서울: 이후, 2010), 39면.

펼쳐지는 풍경을 전망한다. 예컨대 「창문에 있는 젊은 남자」(도판 256)를 비롯하여 「발코니」(1880), 「발코니에 있는 남자」(1880) 등 이 그것이다. 더구나 그것들은 안과 밖의 경계를 구분함으로써 관 망하는 타자의 시선과 관점을 더욱 분명하게 강화시켜 주고 있다.

　　나아가 그는 「6층에서 내려다본 알레비 거리」(1878, 도판 257), 「눈 내린 오스만 대로」(1880, 도판258), 「위에서 내려다 본 거리」(1880), 「제네빌리에르 평야」(1888) 등에서처럼 〈부재하는 존재자〉로서 자기를 타자화함으로써 제3자의 조망 효과를 배가 시키려 했다. 다시 말해 그는 조감하기 좋은 층위로서 6층의 눈높 이를 분명히 밝히면서도 화면에서 물러난 채 조감하는 시야만으 로 자신의 존재를 대신할 뿐이다.

　　그러면 무엇이 자기 타자화까지 유도하며 그의 조망 욕망 을 자극한 것일까? 그의 많은 작품들은 무엇 때문에 조망 효과를 기대하고 있는 것일까? 이를 위해 그의 시선은 왜 플라뇌르의 것 이 되었을까? 하지만 시선의 〈플라뇌르 현상〉은 카유보트만의 시 대정신을 나타내는 것은 아니었다. 그것은 이미 모네의 「파리의 카퓌신 대로」(1869)나 르누아르의 「퐁네프」(1872)에서 선보인 바 있기 때문이다. 훗날 피사로는 15점이나 그릴 정도로 「오페라 거 리」(1898)에 매료되기도 했다.

　　플라뇌르Flâneur란 〈산책하는 사람〉을 가리킨다. 나폴레옹 3세 시대에 남작이었던 오스만Georges-Eugène Haussmann에 의해 추진 된 도시 개발로 파리 시내의 중세 건물 대신 3, 4층 높이의 아름다 운 건물들이 대로변을 장식하자 모네의 카퓌신 대로를 비롯하여 인상주의 화가들은 저마다 좋아하는 거리를 앞다투어 화폭에 담 아 냈다. 중세의 낡은 도시가 아름다운 근대 도시로 탈바꿈하는 파리 시내의 모습이 인상적이었기 때문이다. 보들레르도 이렇듯 좁은 골목들이 넓은 포장 대로로 아름답게 변모하는 파리 시내의

모습에 감탄하며 그 거리의 감상에 젖은 사람들을 가리켜 〈플라뇌르〉라고 불렀다.

그들 가운데서도 대표적인 인물이 바로 카유보트였다. 그는 누구보다도 〈거리의 화가〉라고 불릴 만큼 계절을 따라 파리의 거리 풍경들을 그렸기 때문이다. 한마디로 말해 그의 작품들은 조망하며 감상하는 플라뇌르의 것 그대로였다. 「눈 내린 오스만 대로」를 비롯하여 그곳에서 내려다보며 그린 「창문에 있는 젊은 남자」, 「발코니」, 「6층에서 내려다본 알레비 거리」, 「위에서 내려다본 거리」 등에서 보듯이 그의 조망 욕망이 파리 시내의 대로들을 늘 가로지르고 있었던 것이다.

더구나 그는 대부분의 거리 그림에서 파노라마 효과를 더욱 높이기 위해 소실점과의 기하학적 비례를 어기는 과장된 원근법을 동원하거나 마치 카메라 렌즈의 〈흐림 효과blur effect〉와 같이 채광에 대한 나름대로의 인상주의 기법을 만들어 내려 했다. 하지만 카유보트를 비롯하여 인상주의 화가들의 시선을 새로운 거리 풍경에로 유혹한 것은 조감도식 조형 욕망을 자극할 만큼 그들의 의식의 기저에서 작용하고 있던 사회 진화론적 기대와 근대화에 대한 긍지였다.

예컨대 르누아르에게 「예술의 다리」(1867, 도판248)가 자부심을 안겨 주었다면, 파리 코뮌이 좌절된 이후 안정을 되찾은 1870년대 들어서 카유보트에게 번영기의 긍지를 느끼게 해준 것은 근대화를 상징하는 「유럽의 다리」(1876, 1880)였을 것이다. 1876년 총선에서 340명의 공화파가 의회에 진출하자 그는 몇 번이고 반복해서 파리 시내의 다리를 거닐며 그 다리들을 그렸을 정도였다. 특히 철교는 18세기 후반 영국의 아이언 브릿지(1779)가 등장한 이래 나라마다 내세우려는 근대화의 상징물이나 다름없었기 때문이다.

이렇듯 모네를 비롯한 여러 인상주의 화가들이 파리를 예찬하며 즐겨 그려 온 작품 활동은 일종의 미학적 자위 행위aesthetic masturbation나 다름없었다. 나폴레옹 3세의 전폭적인 예산 지원으로 1861년 12월부터 오스만에 의해 본격적으로 시작된 파리 중심가의 재개발 사업이 진행되자 그들은 국가 부채의 증가에 대하여 염려하거나 반대하는 의회나 국민들과는 달리, 빠르게 달라지는 파리 시내의 아름다운 모습에 입 맞추며 만족스러워했다. 아마도 그렇게 해서라도 그들은 당시 계속 경험해야 했던 살롱전의 낙선에 대하여 스스로 심리적 보상을 받으려 했을 것이다.

그들은 살롱전의 권위적이고 전통적인 미학적 평가 기준에 대한 내면의 반감과 실망감을 그나마 그와 같은 외부의 변화에서 대리 만족하며 자위할 수 있는 방안을 모색해 왔을 것이다. 인상주의라는 유파성을 갖게 하는 교집합의 요소인 외광外光은 본래 그것 자체만으로도 누구에게나 심리적, 정서적 치유, 이른바 〈세로토닌 효과〉를 가져다준다. 미술사에서 인상주의가 지금까지 가장 많은 지지를 받아 오는 까닭, 그리고 어떤 유파의 작품보다도 환경 친화적인 자연과 긍정적이고 낙관적인 삶의 모습을 그려 낸 인상주의 작품들이 많은 감상자들에게 정서적 치유 효과를 주고 있는 이유도 거기에 있다.

미래 사회 역시 비인간적인 고도의 첨단 산업화로 인해 우울하고 자폐적인 사회 구조로 심하게 변모할수록 사람들에게 인상주의 작품들은 더욱 유효한 치유 수단이 될 것이다. 실제로 빛의 파동만큼 인간에게 정서의 파동을 직접적으로 일으킬 수 있는 수단은 없다. 카유보트가 사는 파리 시내의 거리와 건물들, 그리고 가로수에 내리쬔 햇살과 그 빛깔들처럼, 빛의 파동은 도심의 발코니에서도 얼마든지 감동의 파동이 되어 온몸의 세포에 전달될 수 있기 때문이다.

(c) 목적과 수단의 절충: 빛과 남자, 사실과 인상

카유보트는 절충주의éclectisme 시대가 낳은 감성적, 이념적 절충주의의 화가였다. 그의 작품들에서는 시종일관 19세기 전반의 프랑스 철학을 주도한 피에르폴 루아예콜라르Pierre-Paul Royer-Collard, 빅토르 쿠쟁Victor Cousin, 테오도르 시몽 주프루아Théodore Simon Jouffroy 등 세 사람의 절충주의자들로부터 받은 영향과 흔적을 발견할 수 있기 때문이다.

그 가운데서도 우선 쿠쟁의 절충주의적 유심론唯心論의 영향이 눈에 띈다. 쿠쟁은 이전의 유심론자 멘드비랑이 주장하는 감각주의가 수동적인 감각 기능sensibilité과 능동적인 의지의 작용volonté, 이 두 가지를 모두 발전시키는 것이었던 데 비해, 그러한 주장을 이어받으면서도 감각과 의지의 작용만으로 이해될 수 없는 인과성의 원리로서 이성의 기능intelligence을 추가시킨 이른바 세 가지 기능 이론을 내세웠다.

그는 감각과 의지의 작용 같은 심리학적 영역에만 머물지 않고 실체와 인과성이라는 두 개의 원리에 도움을 빌려 의지의 내적 현상을 자아ego와 연결지을 뿐만 아니라 수동적 인상, 즉 감각현상을 외적 세계나 자연과 연관지으려 했다. 다시 말해 이성적 원리들이 의지의 내적 현상에 적용될 때 자아라는 내적 실체를 낳고, 감각 현상에 적용될 때 자연이라는 외적 실체를 만든다는 것이다.[255]

실제로 카유보트는 남성성의 강조와 같은 의지의 내적 현상을 시종일관 자아와 연결지으면서도, 타자적 시선 앞에 펼쳐지는 외적 실체에 대한, 즉 빛과 남자, 또는 빛과 아름다운 파리의 풍경들에 대한 인상으로 〈시선의 플라뇌르 현상〉 속에 기꺼이 빠져들려 했다. 예컨대 「파라솔 아래의 화가」(1878)를 비롯하여

255 이광래, 『프랑스 철학사』(서울: 문예출판사, 1992), 218~219면.

「낚시」(1878), 「오렌지 나무 아래의 남자」(1878), 「작업복 입은 남자」(1884, 도판259), 「노란 보트」(1891, 도판260) 등에서 보듯 이 그는 인상적인 빛과 남자의 존재를 통해 감각과 의지와 이성 의 기능이 인과적으로 작용하는 절충적 현상을 의식적으로 표상 하고 있었다.

특히 의지의 내적 현상을 자아와 연관지어 그것으로 하여 금 외적 실체화의 원인으로 작용하게 하기 위하여 그는 빛의 파동 을 감응하고 있는 남자를 부각시키려 했다. 오렌지 나무 아래서 신문을 읽고 있는 남자나 보트 안에서 망중한忙中閑을 홀로 즐기는 남자 등에서처럼 그는 많은 작품에서 야성적인 남자다움이 아닌 감성적인 남성성만을 보여 줌으로써 남성 우월주의를 의도적으 로 회피하려 했다.

또한 그의 이러한 작품 세계는 에콜 노르말에서 죽을 때까 지 〈미학 강의〉를 담당했던 주프루아의 영향력으로 미루어 보아 그의 미학적 주장이 직·간접적으로 반영된 것일 수도 있다. 주프 루아가 생각하기에 아름다움을 정의한다는 것은, 우리의 내적 상 태로부터 진정한 실체를 나타내고 있는 외적 질서에로 옮겨 가는 사실을 발견하는 것이다. 왜냐하면 〈만일 우리가 자신을 발견하 는 내적 상태가 하나의 판단 — 이러한 상태를 통해 외적 존재의 질서가 확인된다는 — 에서 비롯된 것이라면 우리가 체험하는 느 낌은 아름다움의 느낌일 것이고, 그 외적 대상 또한 아름답다고 불릴 것〉[256]이기 때문이다.

카유보트의 내적 상태를 이루는 미의식이 외적 질서에로 옮겨 가면서 발견한 외적 실체에 대한 사실적 판단들은 그의 인 상주의에도 종종 쿠르베의 사실주의적 간섭 효과를 가져오기도 한다. 그의 작품들 가운데 여러 작품이 과장된 감각주의적 아름다

256 이광래, 앞의 책, 223면.

움만을 추구하는 것과는 달리 사실주의와 절충 현상을 보이는 경우가 그러하다. 예컨대 누드에 대하여 르누아르의 과장된 미의식이 빚어낸 아름다움과는 달리 카유보트가 그린 여체의 누드는 만들어진 아름다움에 대한 도발과도 같았다. 그는 보이는 실체(여체) 그대로 표현한 「소파 위의 누드」(1880, 도판261)에서 보듯이 같은 시기에 「목욕하는 금발 여인」(1881, 도판252)을 기점으로 하여 르누아르가 여체의 풍만함과 우아함만을 아름다움의 기준으로 삼은 것을 정면으로 거부하고 있기 때문이다. 그는 누드화에 숨겨진 남성의 편견과 권력 의지에 시비 걸기 함으로써 그것이 일방적으로 만들어 온 〈누드의 계보학〉을 거부하고 있다.

실제로 카유보트는 「소파 위의 누드」 이외에 「유럽의 다리」나 「마루를 깎는 남자들」(1875, 도판262) 등의 여러 작품들에서도 사실과 인상의 경계와 구분을 가리지 않고 〈사실주의자는 진실을 사랑하는 자〉라는 쿠르베의 선언에 따라 사실주의와의 절충적 고뇌를 드러내고 있었다. 그는 한 몸에서 인상주의와 사실주의의 양면성을 드러내는 야누스 같은 이중성을 지닌 화가였다. 그는 카페 게르부아와 라 누벨 아텐을 중심으로 모네를 비롯한 인상주의자들과의 인적 유대 관계를 도모하면서도 처음부터 굳이 인상주의의 유파성 안에 갇히려 하지 않았다.

오히려 그는 「작업복 입은 남자」처럼 플라뇌르로서의 타자적 시선을 간직함으로써 자신의 예술 세계와 작가 정신을 확립하려 했다. 왜냐하면 그에게 중요한 것은 집단적 결속을 고수하면서도 유파적 당파성보다 시대의 변화에 따른 시대정신과 예술 의지의 표출을 통한 기투적企投的 참여였기 때문이다.

3) 전위주의로의 인상주의

1868년 공화파를 『라 트리뷴*La Tribune*』을 창간한 신문 기자 테오도르 뒤레Théodore Duret가 마네의 친구이자 미술 평론가의 입장에서 『인상주의자들*Les Impressionnistes*』(1878)을 펴냈다. 거기서 그는 20년간이나 공동 전시회를 통해 낙선 운동을 전개해 온 카유보트를 비롯하여 모네, 드가, 세잔, 피사로, 르누아르, 시슬레 등 이러한 혁신의 전위들avant-guardes을 가리켜 〈예술적 급진주의자〉로 간주했다.

세잔의 친구였던 에밀 졸라는 살롱 평에서 〈공중의 가장 격렬한 분노의 폭발물〉이 되어야 할 운명에 처해 있을 만큼 독단적이고 혁명적인 예술의 가치를 창조했다는 찬사를 세잔에게 바쳤다. 심지어 사실주의를 옹호해 온 비평가 루이 에드몽 뒤랑티 Louis Edmond Duranty까지도 인상주의자들이야말로 예술의 〈위대한 개혁 운동을 실천한 최초의 사람들〉이었다고 평한 바 있다.

모네를 〈최초의 회화 혁명을 체계적으로 일으킨 사람〉이라고 부른 미술 비평가 김광우도 인상주의전이 열린 1874년을 〈모더니즘의 회화혁명이 처음 일어난 해〉[257]라고 평한다. 또한 사회학자 홍석기는 『인상주의』에서 〈새로운 회화〉의 등장을 가리켜 〈모던 아트의 기원〉[258]으로 삼는다. 이렇듯 국내의 많은 평자들도 근대적 혁신과 혁명의 전위에 인상주의를 두는 데 주저하지 않는다. 무엇보다도 거기에는 미술의 역사를 선ligne과 형forme의 해체와 융합을 둘러싸고 그 이전과 이후로 구분할 수 있는 〈인식론적 단절〉이 있었기 때문이다.

257 김광우, 『마네의 손과 모네의 눈』(서울: 미술문화, 2002), 17면.

258 홍석기, 『인상주의: 모더니티의 정치사회학』(서울: 생각의 나무, 2010), 44면.

① 전위와 급진

전위와 급진은 혁신의 징후이고 혁명의 양태이다. 그것들은 어지간한 변화나 변혁이 아니라 전통에 대한 인식의 파기와 단절rupture을 가져오는 혁신이고 혁명인 것이다. 프랑스 대혁명에서 보았듯이 이성의 빛에 의한 계몽은 몽매함을 깨우쳐 결국 대변혁을 일으키는 원동력이 되었다. 전위와 급진의 계기가 인식의 파기와 절단을 감행케 하여 혁신을 불러온 것이다. 그러한 혁신의 출현은 캔버스 위에서도 다르지 않았다. 빛의 파동이 일으킨 전위적이고 급진적인 인상이 미술의 역사를 거듭나게 했기 때문이다. 현대 미술에서 모더니즘이라는 〈파괴적 혁신destructive innovation〉과 〈해체 혁명deconstructive revolution〉도 그렇게 해서 시작된 것이다.

혁신은 파괴적 전략이 동원되어 승리한 엔드 게임의 결과나 다름이 없다. 어떤 혁신이나 혁명이라도 자기 파괴적이고 내재적 파괴인 까닭이 거기에 있다. 예컨대 모네가 빛의 파동에 의해 흐트러지는 형形을 표상하기 위해 시도한 탈조형적déformative 방법이 그것이다. 다시 말해 그는 빛의 반사와 굴절을 담기 위해 전통적인 외곽선의 해체를 대담하게 감행한 것이다. 그는 대상에 반사되거나 굴절된 햇빛을 밝고 넓은 빛의 덩어리로 인지하면서 햇빛에 의한 해체와 융합을 시도했기 때문이다.

또한 그것은 선線의 인습으로부터의 해방이자 햇빛 속에서 이루어진 선과 형의 새로운 융합이었다고 말해도 지나치지 않는다. 비평가 카스타냐리의 표현 ——『살롱전 1857~1879Salons 1857~1879』에서의 —— 을 빌리자면 모네를 비롯한 외광파들의 그러한 시도야말로 〈내용과 형식에서의 근본적인 혁명〉을 일으켰다는 것이다. 또한 그 때문에 비평가들은 모네를 가리켜 〈태양을 길들인 사람〉이라고(옥타브 미르보Octave Mirbeau) 평하거나 〈태양의 신성을 지닌 신비주의자〉라고(가브리엘알베르 오리에Gabriel-Albert

Aurier) 평하기까지 한다.

하지만 당시로서는 태양을 빌려 그와 같은 급진적 시도를 마다하지 않은 화가는 모네뿐만이 아니었다. 그 이외에도 인상주의 화가들은 문자 그대로 〈새로운 회화〉를 탄생시키기 위해 대중의 야유와 비난에도 불구하고 저마다의 전위적 실험에 주저하지 않았다. 앞에서도 말했듯이 예나 지금이나 외광파와 인상주의의 정체성과 미술사적 의미를 규정하는 많은 이들이 혁신을 위한 전위와 급진을 빼놓지 않았기 때문이다.

그러나 일반적으로 역사적 변화의 계기로서 파괴적 혁신과 혁명을 화두로 삼는 것은 미술 분야만이 아니다. 현대 철학에서도 전통에 대한 그와 같은 내재적 혁신을 두고 하이데거Martin Heidegger는 파괴적destruktiv이라고 불렀고, 데리다는 탈구축적, 또는 해체적 déconstructive이라고도 불렀다. 심지어 오늘날 하버드 대학 비즈니스 스쿨의 크리스텐슨Clayton Christensen도 『혁신 기업의 딜레마The Innova-tor's Dilemma』에서 기업이 하이 엔드high end, 즉 정상에 도달하기 위해서는 파괴적 기술의 개발을 통한 〈파괴적 혁신〉이 필수적이라고 주장한다.

설사 정상에 오른 기업일지라도 현상 유지를 위해 어지간한 변화의 수단, 즉 〈존속적 혁신sustaining innovation〉만을 택한다면 자기 파괴적 혁신에 주저하지 않는 후발 기업에게 정상의 자리를 내줄 수밖에 없다는 것이다. 그가 주장하는 혁신 기업의 딜레마에 대한 해법도 오직 부단한 전위와 급진의 전략적 선택뿐이다. 다시 말해 혁신의 이념은 오로지 전위주의vanguardism와 급진주의radicalism에 달렸다는 것이다. 그것은 인상주의 화가들에게도 예외가 아니었다. 빛의 파동이 주는 충격과 딜레마에서 자기 파괴적이고 해체적인 데포르마시옹의 결단과 시도를 가능케 한 그들의 신념이 그와 다르지 않았기 때문이다.

② 전위의 감행과 계승

하지만 엔드 게임을 위해 모더니즘의 전위로서 가장 먼저 나선 이들은 모네나 세잔과 같은 외광파가 아니었다. 그들의 미학적 전위는 이미 쿠르베의 이념적 전위를 선구로 한 것이다. 다분히 프루동주의적이었던 쿠르베의 사실주의는 예술적 사회주의를 표방한 프루동에 못지않는 이데올로기적 아방가르드의 신조를 표상했다. 『예술의 원리와 그 사회적 사명에 관하여*Du Principe de l'Art et de Sa Destination Sociale*』(1865)에서 프루동은 〈예술은 우리의 모든 사상, 심지어 가장 비밀스러운 것, 부조리조차도 드러냄으로써 그 대상이 우리를 자신의 인식으로 이끌어 가야 한다. …… 예술은 우리를 속이는 헛된 이상을 지닌 고전주의자, 낭만주의자, 또는 모든 종파주의자들 같이 신기루를 가진 악으로 우리를 끌고 들어가는, 그런 유해한 환상으로부터 우리를 해방시키고, 그들을 고발하도록 주어져 왔다〉[259]고 했다.

실제로 프루동의 이러한 예술적 급진주의를 몸소 실천한 이는 그의 동료였던 쿠르베였다. 그는 무엇보다도 권력과 자본의 도구이자 운반체나 다름없는 살롱전이나 로마상과 같은 당시의 관제 미술 제도에 대하여 신랄하게 야유하고 비난하는 대표적인 전위주의자였다. 그가 추구하는 사실주의는 프루동의 주장대로 신고전주의나 낭만주의의 기회주의적이거나 몽상적인 절충주의로부터 미술의 사회적 역할과 사명을 회복하기 위해, 현존하는 구체적인 사물과 사실의 재현을 회화의 본질로 삼았다.

더구나 이를 소수의 부르주아가 아닌 대중에게 적극적으로 알리기 위해 그는 보다 일상적이고 근대적인 것을 그리려는 전위적 사실주의에 충실했다. 이를 위해 그가 감행한 전위적이고 급진적 포퍼먼스인 「사실주의 선언」과 전시회는 오랜 동안 소수자에

259 리오넬로 벤투리, 『미술 비평사』, 김기주 옮김(서울: 문예출판사, 1988), 301~302면.

게만 〈예술의 해방〉을 요구하며 전유화專有化되어 온 예술 사회사적 사건이기도 하다.

하지만 그의 사실주의가 이념적 전위와 급진을 추구함에도 불구하고 예술적 사실주의와 전위적 연대성을 내적으로 공유해 온 철학 사조인 콩트의 실증주의와 프루동의 사회주의에만 충실했을 뿐 회화적 혁신의 바람을 일으키는 미학적 아방가르드로서 주목받았던 것은 아니다. 그의 작품에서는 무엇보다도 관제 미술과 뚜렷하게 차별화할 수 있는 미학적 전위로서의 창의성이 결여되어 있었기 때문이다.

졸라가 〈쿠르베, 그는 적의 손에 넘어간 듯하다〉고 비난했던 까닭도 거기에 있다. 전통적인 이념을 비판하면서도 형식 개념을 버리지 못한 쿠르베의 사실주의에 대하여 〈사실주의자라는 말은 나에게는 아무런 의미도 없다. …… 진실보다도 개성과 생명을 그려라. 그러면 나는 한층 박수를 보낼 것이다〉라고 주문한 이유도 마찬가지였다. 그 점에서 졸라는 쿠르베보다 마네를 옹호하며 추켜세웠다. 졸라의 눈에 띈 마네의 파격, 그로 인한 스캔들은 전위적이고 혁신적이었기 때문이다.

실제로 마네의 형식 파괴와 즉흥적인 터치야말로 비평가 졸라도 이전에는 결코 본 적이 없는 것이었다. 그는 쿠르베에게 결여되어 있던 개성과 기질을 마네에게서 드디어 발견하였고 그의 대담한 상상력과 창조적 능력을 높이 평가했다. 졸라가 생각하기에 마네의 색채는 사실주의자의 것보다 훨씬 밝고, 톤의 적확함도 다른 예술가들에게 커다란 덩어리mass로 거칠게 그리도록 유도하고 있다. 그러면서도 표현의 우아함은 조야하지만 매력적이고 인간적인 것이었다.[260]

하지만 그가 선보인 전위적이고 파괴적인 주관주의만으로

260 리오넬로 벤투리, 앞의 책, 312면.

대상의 조형화에 대한 그 이전 전통과의 〈인식론적 단절〉이나 혁신을 가져왔다고 말할 수는 없다. 그는 모네나 다른 외광파들처럼 빛의 해체적 간섭 효과에 의한 데포르마시옹 현상을 미처 포착하지 못했기 때문이다. 주지하다시피 대상과 조우하는 빛의 파동이나 편광이 색채의 톤을 순간적으로 일변시킨다든지 그 빛에 의해 해체된 선과 형이 색조의 융합과 조화를 이루며 재구성된다는 사실을 인지한 화가들은 외광파였다.

그들의 〈새로운 회화〉는 비평가들에게 낯설고 미성숙한 것이었다. 비평가나 관중들이 그것을 〈인상적〉이라고 표현한 것은 전위적 혁신에 대한 찬사가 아니라 낯섦에 대한 야유와 비아냥이었다. 그럼에도 조형화의 전통에 대한 획기적 변화는 그 미학적 아방가르드들에 의해 이루어졌다. 파동미와 광채미가 어우러져서 만들어지는 찰나의 미학, 즉 빛의 순간적인 반사나 회절에 의한 윤곽선의 해체와 더불어 마침내 〈탈조형화déformation〉라는 혁명적인 변화가 일어난 것이다. 그러므로 조형 예술의 동일성 신화가 깨지는 파열음을 처음 들어 본 많은 사람들이 상당한 기간 동안 어리둥절하거나 불안감과 거부감을 감추지 못하는 것은 당연한 일이었다.

그러나 그와 같은 낯설음이나 거부감에도 불구하고 이미 쿠르베의 반反관제 선언 이후 이념적 전위는 미학적 전위로 유전인자를 대물림하며 혁신을 더욱 강화해 갔다. 권력과 자본으로부터의 해방은 표현의 주체와 방식을 달리하면서 조형 욕망의 가로지르기를 즐기는 변혁의 계기가 된 것이다. 인상주의자들과 부르주아들과의 관계에서 억압과 구속을 더 이상 찾아보기 어려운 까닭도 거기에 있다. 또한 저자가 모더니즘의 진정한 기원을 인상주의에서 찾으려는 이유도 마찬가지다.

3. 후기 인상주의: 상속인가 변이인가?

1886년의 인상주의 전시회를 끝으로 그들의 공동 전시회는 더 이상 열리지 않았다. 유파적 당파성을 유지할 수 있는 모집단이 해체되면서 우여곡절을 겪으며 20년 넘게 이어 온 인상주의 화가들의 교집합적 활동을 기대할 수 없게 되었고, 그들을 상징하는 현실적 특징도 찾아볼 수 없게 되었다. 유전이나 상속의 실체가 불분명한 채 그들은 미술의 역사 속으로 제가끔 흩어져 들어갔다.

　　더구나 독립 예술가의 길을 힘겹게 걸어 온 유파의 해체와 더불어 불가피했던 개인의 독립은 뚜렷한 집단적 표상이나 상징을 더 이상 기대할 수 없게 했다. 그럼에도 불구하고 오늘날 미술사가 〈후기 인상주의post-impressionnisme〉의 공간을 따로 마련하고 있는 까닭은 무엇일까? 그것은 인상주의의 상속일까, 아니면 일종의 변이 현상일까?

1) 왜 포스트post인가?

후기post란 욕망의 가로지르기인가, 세로내리기인가? 인간은 누구나 〈나는 욕망한다, 그러므로 존재한다desiro ergo sum〉고 말한다. 심지어 수행자의 극단적인 금욕조차도 또 하나의 욕망이기 때문이다. 이처럼 욕망은 존재의 원초적 조건이고 이유이다.

　　욕망의 회로는 전방위적이다. 그것은 가로지르려(횡단하려)할 뿐만 아니라 세로로 내려가려(종단하려)고도 한다. 전자가

욕망의 공시성이라면 후자는 욕망의 통시성이다. 공시적 욕망이 지배 권력을 낳는다면 통시적 욕망은 번식 욕구를 낳는다. 전자가 정치의 조건이라면 후자는 역사를 생산한다.

　　미술에서도 공시적 조형 욕망이 유파(가로지르기)를 형성하듯이 통시적 조형 욕망은 이념이나 양식의 대물림(세로내리기)을 실현한다. 예컨대 카페 게르부아와 라 누벨 아텐이나 뒤랑뤼엘 화랑 또는 공동 전시회가 모네를 비롯하여 세잔이나 르누아르, 특히 피사로나 카유보트에게 가로지르려는 욕망 회로의 중추가 되었듯이, 몽마르트르 클로젤 거리의 줄리앙 탕기Julien F. Tanguy 화방이나 고흐의 동생 테오Theo van Gogh의 화랑, 카페 탕부랭Café du Tambourin 또는 화상 앙브루아즈 볼라르Ambroise Vollard나 〈르뷔 앵데팡당트Revue Indépendante〉전 역시 고흐나 고갱, 쇠라, 시냐크, 르동에게 후기 인상주의자들의 조형 욕망을 내려받으려는 회로의 마디들을 형성하고 있었다.

　　이렇듯 유파의 해체는 구성원의 실체와 영향력이 소멸되지 않는 한 새로운 에너지에 의해 자리바꿈되면서 여러모로 〈세로내리기〉 한다. 1886년의 마지막 전시회 이후에 보여 준 인상주의 화가와 그들 나름의 (여전히 대중적이지 않았지만) 독립 운동을 미술사가 인상주의의 세로내림을 강조하기 위해 〈후기post〉라고 규정하는 경우가 그러하다.

　　일반적으로 후기, 즉 포스트는 전기를 주도한 이념의 상속이나 계승, 현상의 진화나 발전을 의미한다. 예컨대 애시크로포트 Bill Ashcroft, 에드워드 사이드, 스피박Gayatri Chakravorty Spivak 등이 주장하는 포스트식민주의post-colonialism나 산업 사회의 눈부신 발전상을 표현하는 후기 산업 사회가 그 경우이다. 하지만 계승이나 발전보다 새로운 면모의 부각이나 새로운 평가와 해석에 방점을 두고자 할 경우 post(후기) 대신 new나 neo(신)를 선택하기도 한다. 칸

트의 학설을 나름의 새로운 방향으로 발전시키려한 신칸트학파나 마르크스의 인간학적 휴머니즘을 부각시키려한 네오마르크스주의처럼 신인상주의가 그러하다.

〈신인상주의néo-impressionnisme〉는 1886년 인상주의의 마지막 독립 전시회를 계기로 등장한 용어였다. 다시 말해 그것은 인상주의의 종말을 간파한 청년 비평가 펠릭스 페네옹·Felix Fénéon이 「1886년의 인상주의자들」이라는 기사를 연재하면서 조르주 쇠라 — 그는 자신의 입장을 보다 정확하게 표현하기 위하여 〈색채 광선파chromoluminaristes〉라고 부를 것을 요구했지만 — 를 비롯한 피사로, 시냐크 등 그의 동료들의 작품 경향을 (탐탁치 않게 여겨) 기존의 인상주의가 보여 준 재야 운동과 혼동하지 않게 하기 위해 지어낸 용어[261]였다.

한편 〈후기post〉의 또 다른 의미는 이념의 계승이나 현상의 발전이 아니라 그와 정반대의 경우를 가리킨다. 예컨대 모더니즘과 구조주의에 대한 반발anti로서 제기된 포스트모더니즘이나 포스트구조주의의 의미가 그러하다. 하지만 〈모더니즘의 기원〉으로 삼고 있는 인상주의와 과학적 미학을 추구하는 신인상주의의 관계는 그와 다르다. 왜냐하면 이성적 합리성과 과학적 효율성을 근간으로 하는 모더니즘에 반발하는 포스트모더니즘의 입장과는 달리, 신인상주의는 인상주의보다도 더 인상주의의 과학화를, 나아가 과학적 미학화를 추구했기 때문이다.

같은 야외화plein air라 할지라도 모네의 인상주의가 〈자연주의적〉이었던 데 비해 쇠라의 신인상주의가 〈과학주의적〉이었던 까닭도 마찬가지다. 과학의 효율성 문제를 사이에 두고 모더니즘과 포스트모더니즘이 등을 돌린 경우와는 달리 신인상주의는 쇠라가 색채 광선학을 적극적으로 수용한 데서도 보듯이 과학의 미

261 존 리월드, 『후기 인상주의의 역사』, 정진국 옮김(서울: 까치, 2006), 69면.

학적 강화를 통해 인상주의의 진화를 시도했던 것이다.

2) 만화경 속의 후기 인상주의

후기 인상주의가 인상주의에서 물려받은 유산은 한 덩어리이면서도 주제에서 종합적인 동질감을 결여한 점이었다. 18회나 계속된 공동 전시회에 참여했던 화가들마다의 임의성 때문에 인상주의가 보편적 이념으로서 자리매김하기 힘들었듯이, 후기 인상주의 화가들도 어떤 공통의 분모 위에 자리하고 있는 분자들이 아니었다. 후기 인상주의는 인상주의만큼도 교집합을 이루기 쉽지 않았다.

　　　오늘날 존 리월드John Rewald도『후기 인상주의의 역사』의「서문」에서〈더 이상 화파는 존재하지 않는다. 계속 갈려 나가는 무리들이 있을 뿐이다. 이 모든 경향은 서로 분리되고 분산되어서 흩어지다가도 하나의 동그라미를 이루면서 새로운 미술이라는 원이 되어 돌고 도는 또 다른 순간으로 이어진다. 그것들은 어떤 순간을 박차고 움직이는 만화경 같은 기하학적 데생을 연상시킨다〉[262]는 상징파 시인 에밀 베르하렌Émile Verhaeren의 말을 빌려 후기 인상주의가 등장하는 상황을 대신 설명한다.

　　　이처럼 그는 후기 인상주의를 가리켜〈새로운 미술의 동그라미〉에, 또는 동그라미를 이루면서도 순간마다 제가끔 움직이는〈만화경〉에다 비유한다. 모네, 피사로, 카유보트 등이 주도한 인상주의 화가들의 독립 전시회보다도 더 형체가 희미했다. 특별한 동질성도 없이 유연하게 모였다 흩어지는 존재들의 느슨한 연결 고리가 그것이었기 때문이다.〈후기〉라는 동그라미는 집단적 정체성에 의해서가 아니라 각자가 재야에서 독립적으로 활동할

262 존 리월드, 앞의 책, 7면.

제4장 태포르마시옹과 인식론적 단절

II. 추상으로 본 표현혁명의 양상

수밖에 없는 만화경 같은 다양한 개성에 의해 만들어진 것이다. 다시 말해 권위와 전통에 길들여질 수 없는 저마다의 독특한 미학적 이념이 그들을 독립적으로 놓아 주지 않았을 뿐이다.

아니면 니체의 말대로 독존獨存의 불안감이 그들로 하여금 최소한의 연대감이라도 가지도록 각자의 마음속에서 은근히 작용했을지도 모른다. 또는 오로지 전시를 통해서만 자신의 정체성과 예술 의지를 확인받아야 하는 이른바 〈보여 주는 예술가〉의 운명적 조바심이 재야의 화가들에게는 독존의 근원적 장애물이 되었을지도 모른다. 예컨대 1884년 12월에 열렸던 〈독립 미술가 협회Société des Artistes Indépendants〉의 첫 번째 전시회에 쇠라, 시냐크, 르동, 앙그랑, 크로스 등 살롱전 심사에서 떨어졌던 화가들이 4백여 명이나 몰려든 경우가 그러하다.

그 밖에도 빈센트 반 고흐가 1887년 말 클리쉬 거리 43번지에 있는 〈샬레〉라는 허름한 레스토랑을 빌려 개최한 인상주의 전시회에 그를 비롯하여 툴루즈로트레크, 베르나르, 피사로, 고갱, 쇠라, 기요맹Armand Guillaumin 등이 참여한 것이나, 이듬해 1월 후기 인상주의 화가들의 아지트와도 같았던 부소 & 발라동 화랑에서 고흐의 동생 테오가 피사로, 기요맹, 고갱의 작품만으로 마련한 작은 전시회 등도 그러한 연유들에서 열렸을 것이다.

그뿐만 아니라 물심양면으로 후원하는 탕기의 화방이나 볼라르 화랑의 존재 의미도 그들에게는 그와 다르지 않았다. 그곳을 중심으로 그들은 교류 활동을 지속했을 뿐더러 연대감도 공유할 수 있었기 때문이다. 하지만 그것은 절대 권력을 과시하려는 만국 박람회에 맞서 그 박람회장 앞에서 개인전을 열었던 쿠르베나 마네에 비교해 보면 관제의 권위와 전통에 홀로 저항하며 그것으로부터 독립을 갈구하려는 과감성이나 용기가 부족한 화가(약자)들의 무리짓기였을 뿐이다. 그러므로 후기 인상주의자들은 각

자의 예술 의지에 따라 독자적인 길을 선택한 문자 그대로의 홀로서기獨立는 아니었다. 고흐가 그랬고, 쇠라나 시냐크도 마찬가지였다.

① 빈센트 반 고흐: 광기와 예술

고흐Vincent van Gogh는 누구인가? 그는 과연 어떤 화가였을까? 그가 추구한 예술 정신은 무엇이고, 그의 미학은 어떤 것이었을까? 그의 작품 속에서 이념과 감각은 어떻게 조응하고 있었을까? 그의 작품 속에 시대정신은 어떻게 투영되었을까, 그리고 얼마나 삼투되어 있을까? 그의 상상력은 정상과 병리를 어떻게 넘나들었을까? 왜 아직도 많은 이들이 고흐 신드롬이나 고흐 효과를 논의하는 것일까?

(a) 자화상과 나르시시즘

고흐만큼 자화상을 많이 그린 화가도 드물다. 그의 자화상 그리기는 자기 응시와 자기 확인을 멈추지 않으려는 일종의 자아 중독 증세였다. 그것은 무엇보다도 자기 존재에 대한 불안감 때문이었을 것이다. 자신의 예술 의지와 조형 욕망이 작품의 무관심에 대한 두려움과, 또는 관람자의 조롱과 경멸이나 주위의 냉담함에 대한 불안이나 불만이 안에서 서로 충돌하며 갈등하고 고뇌했다. 그는 자신을 끊임없이 응시하듯 관객의 시선도 놓치지 않으려 했다.

　　그 때문에 그의 자화상에는 여유도 없고 웃음도 없다. 그는 의문스러운 눈으로 무언가를 말하고 싶어 한다. 우수에 찬 시선은 심각하고, 마음도 불안해 보인다. 굳은 표정 너머에는 불만이 도사리고 있다. 그는 덤벼들 듯하면서도 무기력하게 체념하는 모습을 한다. 비탄, 슬픔, 고독이 배어 있는 표정과 더불어 긴장

감과 강박증은 자화상 안에서조차도 그를 편하게 놓아 주지 않았다. 그의 심상이 그랬고, 그의 삶이 줄곧 그랬기 때문이다.

인고 발터Ingo F. Walther는 『고흐 평전』(2005)의 첫 문장을 〈빈센트 반 고흐의 삶은 완전한 실패였다〉고 시작한다. 마지막 문장에서도 〈그는 세상과 삶을 사랑했지만 그 사랑은 되돌아오지 않았다. 그는 그런 세상에서 고통스러워했고 파멸했다〉고 쓰고 있다. 화가로서 그의 꿈은 실패했고, 한 사람의 인간으로서 그의 삶도 파멸했다는 것이다. 고흐 자신도 자살하기 얼마 전 동생 테오에게 보낸 편지에 〈내가 늙고, 추하고, 심술궂고, 아프고, 가난해질수록 실패를 만회하고 싶은 마음에 그림의 색을 더 밝고 조화롭고 눈부신 것으로 만들려고 애쓰게 된다〉고 적고 있다.

하지만 그것도 광기의 발작이 잠시 멈추었을 때 잃어버린 시간을 되찾으려는 회한과 안타까운 심경을 동생에게 적어 보낸 내용일 뿐이다. 주기적인 간질의 발작으로 몹시 우울해 하던 당시에 마지막으로 그린 「자화상」(1889, 9월, 도판263)은 그 배경에서 이미 극도의 불안과 불안정, 흥분과 긴장이 뒤섞여 있다. 그뿐만 아니라 생기 잃은 표정도 비슷한 색의 배경 속으로 묻혀 들고 있었다. 단지 불안이 가득한 시선만이 지금까지 어긋나 온 자신의 삶에 대해 의문을 던지고 있을 뿐이다.

이처럼 1880년(27세) 10월 브뤼셀 지점의 구필 화랑에 찾아가 화가가 되겠다고 결심한 이후부터 1890년 죽기 전까지 10년도 안 되는 사이에 선보인 그 많은 자화상들은 자신이 살아온 짧은 삶의 궤적을 그때마다 꾸밈없이 말하고 있다. 특히 화가로서의 꿈을 실현하려는 야망을 품고 1886년 파리로 옮긴 이후부터 4년간 주로 그린 자화상들을 통해 고백하는 그의 나르시시즘은 신화 속 나르키소스의 착각보다 더 병적이었다.

나르시시즘(자기도취)이란 누구나 가지고 있는 자기애自己

愛의 과도한 반영이다. 프로이트는 그것을 불안정한 개인들이 타인보다 자기 자신을 주요한 사랑의 대상으로 취하는 〈퇴행적 심리 상태〉라고 규정한다. 나르시시즘은 대개의 경우 자아의 발달 단계에서 외부 환경이나 조건에 의해 정상적인 욕망의 배설이 억압된 결과이거나, 배설 과정이 굴절 또는 왜곡된 결과로서 나타난다. 청년 고흐가 빠져들기 시작한 나르시시즘이 바로 그것이었다. 그의 병적 나르시시즘은 〈기생충 같은 자가 되더라도 복음 전도를 포기할 수 없다〉는 각오로 삼대를 이어서 목회자가 되기로 결심했던 청년 고흐의 욕망이 1878년 10월 암스테르담 신학대학의 불합격 통보를 받으면서부터 시작된 것이다.

또한 고흐가 그보다 더 부정적인 나르시시즘에 빠져들게 된 것은 마지막 2~3년간 겪은 절망감 때문이기도 하다. 다시 말해 그것은 욕망에 대한 자의식의 균열을 드러내거나 그로 인해 자의식이 해체되고 있는 자아ego를 투영하는 매우 극단적인 〈병적 나르시시즘〉 그 자체였다.[263] 이때의 자화상들이 하나같이 정상적인 표정이나 안정된 시선을 보여 주지 못하고 있었던 것도 그 때문이다. 예컨대 1887년 파리에서 그린 「회색 펠트 모자를 쓰고 있는 자화상」(1887, 도판264)을 제외한 거의 모든 자화상은 자신을 정면으로 응시하고 있지 않다.(도판 263, 265~268)

그것들은 한쪽으로 몰린 눈동자와 마찬가지로 그의 현실(일상)과 꿈(이상) 사이에서 안정과 균형을 이루고 있지 못하고 있다. 그때부터 그의 삶은 욕망과 좌절, 기대와 절망이 꿈과 현실 사이의 거리를 더욱 벌려 놓으며 그를 긴장감과 강박증에 점점 더 빠져들게 했다. 다른 작품들처럼 자화상의 색채도 점점 강렬해지고 대담해졌으며, 붓 자국 또한 더 크고 거칠어지고 있었다. 시간이 지날수록 자화상들은 긴장과 불안에서 체념과 우울로, 급기야

263 이광래, 『미술을 철학한다』(서울: 미술문화, 2007), 155면.

발작과 정신 분열증으로 이어지는 병적 심화 단계를 파노라마로 보여 주는 시네마스코프의 낱장들과도 같았다.

그것들은 파리(1886)에서 남부 지방의 아를(1888)로, 마지막에는 생레미Saint-Rémy(1889)의 생폴 드 무솔 병원으로 옮기면서 〈정서 불안(강박증) → 우울증(편집증, 자기 학대) → 분열증(피해망상, 정신 착란, 자살 충동)〉으로 깊어지는 정신 병리 현상을 스스로 그려 낸 것들이었다. 마음과 통하는 내부 회로, 즉 마음 길心路로서의 시선과 얼굴 표정은 그때마다의 마음과 정신을 반영하는 거울과 같은 것이다. 그것은 고흐의 자화상들에서도 마찬가지다. 자화상들마다 그때그때의 비정상적인 심경들이 하얀 천 위에 물감 퍼지듯이 배어나오고 있었다.

예컨대 파리에서 그린 자화상들보다 아를에서의 자화상들이 더 심각해 보인 이유도 다른 데 있지 않다. 아를로 옮긴 직후 네덜란드의 분위기를 느끼며 다소 안정된 마음으로 그린 「밀짚모자를 쓰고 파이프를 물고 있는 자화상」(1888)에 비해 고갱과의 불화와 작별에 대한 불안감과 강박증이 극도에 달해 (오른쪽 귀를 자른 뒤에) 그린 「붕대로 귀를 감고 파이프를 물고 있는 자화상」(1889, 도판265)에서 보여 준 알코올 중독증, 정신 착란, 자폐증 등 정신병의 증세들이 더 심상치 않았던 까닭도 마찬가지다.

결국 그는 1889년 12월 생레미의 정신 병원에 입원했다. 거기서 마지막으로 그린 두 개의 자화상에서는 일주일이나 계속된 분열증과 유전적 간질 발작으로 인한 후유 증세가 역력해 보인다. 옆으로 흘려 보는 눈동자에서는 누군가가 자신을 독살시킬지도 모른다는 심한 피해망상으로 인해 경계의 눈초리가 매서운가 하면, 극도로 불안한 심리도 얼굴 표정의 배경으로 어둡고 거칠게 드리워져 있다. 그는 이미 영혼마저도 분열증에 감염된 표정을 짓고 있었다. 영혼의 아름다움을 최고의 미적 가치로서 추구하는 예

술가의 정상적인 얼굴 표정은 더 이상 기대할 수 없었던 것이다. 오히려 1889년 9월 정신 병원의 다른 환자들이 무서워 6주 동안 자기 방에서 나오지도 못한 채 그린 마지막 「자화상」(1889, 도판 268)에서 그는 극도의 불안과 절망의 눈으로 죽음에 이끌려 가고 있는 자신의 병든 영혼만을 쳐다보고 있었다.

⒝ 우울증과 자살

고흐에게 예술은 축복이었을까, 아니면 운명적 형벌이었을까? 그에게는 조형 욕망보다 더 무거운 짐이 없었다. 그는 10년간 그 짐을 짊어진 채 마치 제우스에게 대항하기 위해 지구를 상징하는 거대한 짐을 어깨에 지고 올림포스 산에 오르던 타이탄의 신 〈아틀라스의 콤플렉스〉처럼 초인超人 강박증에서 한번도 헤어나지 못했다. 그 때문에 불안과 우울은 늘 그가 선택한 자기애의 뒤편에서 기회만 엿보고 있었다. 하지만 그에게 우울증은 오히려 예술적 창조성의 방식으로 작용해 왔다. 우울한 감정이 에너지로 작용하여 작품의 상상력을 자극하기 일쑤였던 것이다. 우울한 감정이란 잠재력에 불과하지만 그는 그것을 언제나 작품으로 표출하거나 배설하려 했다.

이처럼 평생을 괴롭혀 온 우울증에서 헤어난 적이 없는 고흐에게 그것은 그의 정신세계로 들어가는 관문이었고, 그의 분신(작품)들과의 관계 방식이나 마찬가지였다. 그의 열정적인 예술 정신과 강렬한 조형 의지가 우울한 정서와 충돌하며 표상화된 작품들만 보아도, 그가 앓고 있는 정신 질환 증세들에 대한 진단과 처방이 가능할 정도라고 말해도 지나치지 않을 것이다. 예컨대 E. A. 레비발렌시E. A. Levy-Valensi는 고흐가 1887, 1888년에 10점이나 그린 해바라기 가운데 「두 개의 잘린 해바라기」(1887, 도판269)

는 〈고흐가 그 안에 딱 벌어진 음부를 보려고 했다〉[264]고 하여 그의 해바라기 작품들을 정신 분석의 대상으로 삼기까지 했다. 그러나 1888년 8월에 그린 「열두 송이의 해바라기」나 「열네 송이의 해바라기」는 화가들의 자족적인 공동체를 설립하기 위해 고갱을 아를의 자기 집에 불러들일 목적으로 그린 것이었다. 「두 개의 잘린 해바라기」도 레비발렌시의 해석과 달리 앞으로 일어날 일, 즉 고갱과 헤어진 뒤 일으킨 정신 착란으로 자신의 귀를 자르는 사건을 예고하는 작품같기도 하다. 결국 그는 「붕대로 귀를 감은 자화상」(1889, 1월)을 그리고 말았다.

한편 고흐의 편집증을 잘 보여 주는 또 다른 대상은 해바라기보다 그 이전에 집요하게 집착한 낡은 구두들이었다. 1886년 파리에 오기 전까지 누구보다도 밀레의 영향을 많이 받은 그는 가난하고 고달픈 삶의 지치고 절망하는 모습들을 「양손에 얼굴을 묻고 있는 노인」(1882, 도판270), 「비탄」(1882, 도판271), 「복권 판매소」(1882), 「토탄을 캐는 여인들」(1883), 「감자를 먹는 사람들」(1885) 등을 통해 표현했다면 파리와 아를에서는 세상에서 외면당하고 있는 낡고 해진 다양한 구두 모양들에다 삶의 고달픔과 비참함을 투영시키려 했다. 다시 말해 그가 그린 여러 켤레의 낡은 구두들은 파리에서 아를로 옮기기까지의 불안하고 우울하게 만들었던 욕구 불만들을 토해 내고 있는 편집증 monomanie의 반사경들이다.

이처럼 그곳에서 그는 한편으로 많은 낡은 구두들로 파리의 지치고 고달픈 군상群像들을 표상하면서, 다른 한편으로는 자신의 자화상들을 거기에다 중첩하여 투영하고 있었다. 왜냐하면 그는 벗어 놓은 구두가 개인의 실존을 상징한다고 생각했기 때문이다. 구체적 시공의 형forme을 지닌 구두는 현존재Dasein를 대리 보

264 Philippe Brenot, *Le génie et la folie*(Paris: Odile Jacob, 1997), p. 178.

충한다는 것이다. 누구나 개인의 심상이 얼굴 표정을 결정하듯 현존하는 주체의 일상은 구두의 형상을 만든다. 벗어 던진 구두의 표정과 모양 속에 주체의 얼굴과 삶이 투영되는 것이다. 그러므로 그것들은 제2의 자화상이고, 그날의 일기장이 된다. 그것은 실존적 주체의 일상을 표상하기 때문이다. 그래서 고흐에게도 〈낡은〉구두는 주체의 일상을 기록하는 역사 공간이 되는 것이다.(도판 272~275)

그런가 하면 그가 생각하기에 낡은 구두란 실존적 삶을 실어 나르는 운반체이다. 그것은 주체적 시공을 표상하는 실존의 상징 기호인가 하면 실존적 자아의 생활 세계를 표상하는 상징물이기도 하다. 그러나 고흐는 낡은 구두로 자신이 〈세계-내-존재In-der-Welt-Sein〉임을, 지금 거기에 있는 현존재임을 반복해서 구체화하려 한다. 그는 불안한 실존을 또다시 확인하고 있는 것이다. 그럼에도 고흐에게 낡은 구두(불안과 우울)는 숫자만 더해 갈 뿐이었다.

하루가 다르게 변화하는 파리의 모습에 반한 모네나 세잔, 르누아르, 피사로, 시슬레, 카유보트 등 외광파들이 그 아름다움을 담아내기에 경쟁했지만 이방인 고흐에게 파리는 그렇지 못했다. 그에게 센 강이나 아르장퇴유의 햇살은 눈부시지 않았고, 카퓌신 거리도 멋지거나 정겹지 않았다. 그에게는 오페라 거리도 특별하지 않았고, 오스만 대로도 눈에 띄지 않았다. 그는 그들과 같은 파리의 외광파가 될 수 없었기 때문이다.

오히려 파리는 그에게 가혹했고, 파리 사람들 또한 그에게 아랑곳하지 않았다. 파리에서 그는 불안했고 우울했다. 그곳에서 그의 심상心像은 자화상들의 표정 그대로였다. 1886년 2월부터 파리의 몽마르트 거리 19번지에서 동생 테오에게 얹혀 살고 있는 고흐의 삶은, 그리고 그곳에서의 심상心狀은 그가 그린 낡은 구두 모

양들 그대로였다. 그것은 이미 제 모습을 잃어버린 몰골들이었다. 그것은 일상이 힘겨운 이들의 탈진한 표정들이었고, 그가 혐오하는 동료 화가들의 얼굴들이었다. 그것들은 하나같이 제대로 놓인 것이 없는 불안하고 불안정한 비정상의 모습들이었다.

파리에 온 지 1년 반 동안 그의 자기애自己愛는 늘 자기 부정으로 빠져들고 있었다. 특히 그는 주위의 냉담함뿐만 아니라 동료들과의 불화도 견디기 힘들어 했다. 그는 자신이 고독을 극복할 능력이 없다는 사실을 깨닫고 더욱 불안해했다. 그런 사실에 그는 더욱 두려워했다. 파리에서는 더 이상 견딜 수 없다고 생각한 나머지 그는 〈인간적으로 혐오스런 화가들을 만나지 않아도 되는 남부 프랑스 어디론가 떠나고 싶다〉고 말할 정도였다. 실제로 누구도 그를 만나고 싶어 하지 않았다. 왜냐하면 벌거벗은 채 떠들어대는 그의 일방적인 주장, 심지어 그의 발작적인 분노와도 맞서야 하기 때문이다.

1886년 2월 20일 그는 테오에게 예고도 없이 갑자기 파리를 떠났다. 아를에 도착한 다음 날 그는 테오에게 편지를 썼다. 〈기력을 되찾고 안정감을 얻을 수 있는 은신처가 없이는 파리에서 더 이상 작업할 수가 없다〉는 것이었다. 타자에 대한 극도의 정서 불안은 대인 기피증을 예고하게 마련이었다. 그곳에서의 삶은 암울한 은둔 생활이나 마찬가지였다. 자연의 아름다움은 그의 외로움과 불안을 달래 주지 못했다. 한 번도 답장해 주지 않는 툴루즈 로트레크에게 몇 시간씩 편지 쓰는 일로 시간을 보내곤 했다. 그 때문에 그는 곁에 있을 사람을 찾기 시작했다. 아를로 고갱을 부른 것도, 베르나르에게 함께 지내기를 권유한 것도, 그가 창녀촌의 출입을 끊을 수 없었던 것도, 누구에게라도 편지를 지속적으로 쓸 수밖에 없었던 것도, 아니면 중독인 줄 알면서도 알코올을 즐긴 것도 자신이 혼자라는 사실을 벗어나기 위해서였다.

고흐는 예술가로서 누구보다도 강렬하고 강고한 예술 정신을 고수했으면서도, 인간적 삶의 태도에서는 독존의 의지가 매우 박약한 인간이었다. 그의 자존감은 자기를 노예화하는 의지의 박약을 지켜 주지 못했다. 또한 그는 완벽주의자이면서도 대단히 모순적이고 이율배반적인 성격의 소유자였다. 이상과 현실, 즉 예술 정신과 일상적 의지의 불일치와 갈등은 언제나 그를 불안하게 했고 우울하게 했다. 그러한 모순과 불일치는 〈내가 그림 그리는 일에 몰두할 때는 아무런 문제가 없지만, 그렇지 않을 때 나는 언제나 반쯤 미친 상태였다〉고 고백할 정도였다.

아를로 옮긴 뒤에도 고흐의 삶의 태도와 방식은 조금도 개선되지 않았다. 오히려 그와 반대였다. 밖으로 향하는 욕망 회로는 거의 다 차단되었다. 그 때문에 완벽주의자들이 자기애에 비례하여 보여 주는 우울증과 자기 학대증도 갈수록 심해졌다. 색채로 투영되는 그의 불안 심리는 그로 하여금 결코 여러 가지 색을 쓸 수 없게 했다. 특히 (아를에 온 이후에 그린) 「노란 집」(1888, 9월)을 비롯하여 「씨 뿌리는 사람」(1888, 6월, 11월), 「밤의 카페」(1888, 9월), 「파이프가 놓인 빈센트의 의자」(1888, 12월, 도판276), 「붕대로 귀를 감고 파이프를 물고 있는 자화상」(1889, 1월, 도판265), 「사이프러스가 있는 푸른 풀밭」(1889, 6월), 「아를의 고흐의 침실」(1889, 9월), 「낮잠」(1890, 1월, 도판168), 「오베르의 교회」(1890, 6월, 도판286), 「푸른 하늘과 흰구름」(1890, 7월), 그리고 「까마귀가 나는 밀밭」(1890, 7월, 도판278)에 이르기까지 거의 모든 그림에서 색의 대비나 보색의 원리를 떠나서 그가 끝까지 놓지 못한 노랑은 완벽주의자의 불안한 심리를 그대로 상징하고 있었다.

그뿐만 아니라 그의 불안한 마음이 파랑과 초록에서 벗어날 수 없었던 까닭도 마찬가지다. 매정하게 버리고 떠나 버린 고

갱에 대한 애증이 나타난 「책과 양초가 놓인 고갱의 의자」(1888, 12월, 도판277)나 퇴폐와 타락의 공간 「밤의 카페」와 같이 심리적 위험을 상징하는 핏빛 빨강, 그리고 「오베르의 교회」(도판286)나 아를의 「별이 빛나는 밤」(1889, 6월, 도판280)과 같이 불안한 심경 속에서도 안정과 안전을 뜻하는 파랑(또는 초록) 사이에서 늘 주의caution를 기울여야 하고, 마음의 준비를 게을리하지 않아야 했다. 그래서 심리적 대기 상태를 의미하는 불안정한 노란색[265]에서 그는 좀처럼 벗어나려 하지 않았다. 화가의 심화된 우울증과 강박증이 이른바 〈색 편집증color paranoia〉으로 이어진 것이다.

　　그는 「밤의 카페」를 통해 당시 자신의 색 감정에 대해 〈빨강과 초록으로 인간의 끔찍스러운 고통을 표현하려 했다. 밤은 흐릿한 노란빛이 도는 핏빛 빨강이고, 그림의 가운데에는 초록의 당구대가 있다. 레몬빛 램프에서는 초록 반점이 있는 오렌지색 불빛이 퍼져 나온다. 빨강과 초록의 대조, 야행성의 사람들, 음울하게 비어 있는 공간, 파랑과 보라, 어디에나 싸움과 대립의 흔적이 있다. 〈…… 나는 카페가 사람을 타락시키고 악행을 저지르게 만드는 광기의 장소가 될 수 있다는 것을 표현해 보려고 했다〉[266]고 적고 있다.

　　이를 두고 툴루즈로트레크의 친구이자 상징주의 시인이며 예술 비평가인 에두아르 뒤자르댕Édouard Dujardin[267]은 〈표현해야 하

<hr>

265　구조주의 인류학자 레비스트로스Claude Lévi-Strauss는 인간의 원초적인 색 감정을 반영하는 문화적 기호체로서 교통신호 색상의 삼각형을 빨강(위험) ― 초록이나 파랑(안전) ― 노랑(주의)으로 설명한다. 피 흘리는 사람을 보았을 때 느끼는 위험에 대한 직감이 빨강색의 색 감정을 만들어 냈다는 것이다. 그런 식으로 가계부나 대차대조표에서 손해를 적자(赤字)라고 부르고, 붉은 선으로 표시한다. 그뿐만 아니라 모든 위험의 표시도 마찬가지다. 그와 대조되는 안전과 안정을 상징하기 위해 인간은 무의식중에도 평온함을 주는 대평원에서 녹색을 빌려 온다. 또한 그러한 심리의 양극단에서 주의와 경계심을 요구하는 불안정한 상태를 인간은 컬러 스펙트럼에서도 중간색인 노랑으로 반영한다는 것이다.

266　인고 발터, 『빈센트 반 고흐』, 유치정 옮김(서울: 마로니에북스, 2005), 38~41면.

267　몽마르트르의 카페 콩세르인 디방 자포네가 일본풍으로 리모델링하고 광고 포스터를 툴루즈로트레크에게 부탁하자 툴루즈로트레크는 유명한 캉캉 무용수 잔느 아브릴과 그 뒤에 황색 수염을 한 가장 친한 친구 에두아르 뒤자르댕을 전면에 배치함으로써 그들 모두와 포스터가 함께 유명해졌다.

는 것은 이미지가 아니라 사물의 특성이다. 그는 사진처럼 단순 복제하는 모방을 피하면서 선택된 사물의 본질을 포착하기를 원한다〉[268]고 하여 1888년 이래 고흐가 보여 준, 실제와는 다른 색의 강렬한 표현을 당시 유행하던 상징주의 운동에 더욱 가깝게 평가한다. 하지만 그러한 데포르마시옹의 시도는 고흐만이 아니라 이미 인상주의자들에 의해 보편화된 상황이었으므로 특이할 것이 없다.

　　뒤자르댕 이외에 많은 비평가들도 고흐가 베르나르에게 〈내가 스케치한 것을 그림으로 그리기 위해 어떤 색을 사용할지 결정할 때 나는 완전히 자연에서 등을 돌리고 과장과 생략의 과정을 거친다네. …… 그것을 철저히 분석해서 자연 상태에서 벗어나게 해야지〉라고 보낸 편지 내용대로 그가 과감하게 시도한 색의 자율성을 높이 평가한다. 그러나 실제로 그가 대담하게 선택한 색의 자율성은 순전히 그의 미학적 판단과 의지에 따른 것이라기보다 병리적 색 감정의 지배에 의한 것일 수 있다.

　　그는 10년 남짓 화가 생활을 했는데 그중 아를에서 고갱과 함께 생활하자고 애원하던 1888년 5월부터 자신의 가슴에 총을 쏘는 1890년 7월 27일까지 우울증, 강박증, 간질 발작, 정신 착란, 피해망상을 겪었고 자살 감행까지 했었다. 격정적인 감정의 변화가 극심했던 이 시기의 그림들을 보면, 색채의 강렬함 역시 그의 정신병이 악화되어 가는 정도에 비례한 것을 볼 수 있다. 예컨대 비교적 제정신이었던 1888년 3월에 그린 「꽃이 핀 복숭아 나무」보다 고갱이 온다는 소식을 듣고 들뜬 기분에 그린 「노란 집」(1888, 9월)부터 고흐의 색 감정은 밤이 찾아오면서 짙어지는 매춘부의 화장기처럼 갑자기 동요하며 강렬해진다. 고갱의 도착을 기다리다 지쳐 밤거리를 떠돌며 그린 「밤의 카페」나 「밤의 카페 테

268　인고 발터, 앞의 책, 34면.

라스」에서는 더욱 그렇다.

(c) 욕망의 덫과 죽음에 이르는 병

하지만 1888년 10월 28일, 고대하던 고갱과의 만남은 고흐의 기대와는 달리 파멸의 시작이나 다름없었다. 그들의 불화는 자주 난폭한 충돌로 이어졌다. 고흐는 그로 인해 고갱이 떠나갈 것이라고 예감했다. 그는 1888년 12월 공허하게 텅 비어 있는 두 개의 의자로, 즉 자신의 담배 쌈지와 파이프만이 놓여 있는 초라한 나무 의자인 「파이프가 놓인 빈센트의 의자」(도판276)와 고갱의 지적 열정을 상징하는 고급스런 팔걸이 의자인 「책과 양초가 놓인 고갱의 의자」(도판277)로 그 예감을 드러내기도 했다. 남성 우월적 젠더의 차이를 상징하는 두 의자를 통해 동성애자들의 슬픈 결말을 예고하고 있는 것이다.

12월 23일 급기야 회복할 수 없는 사건이 벌어졌다. 고갱이 저녁식사 후 산책할 때 예리한 면도칼을 든 고흐가 등 뒤에서 달려드는 사태가 일어난 것이다. 위협을 느낀 고갱이 그 때문에 고흐의 곁을 떠났고, 충격에 휩싸인 고흐는 그날 밤 11시 30분 자주 다니던 사창가에 뛰어들었다. 그러고는 창녀 리셸에게 잘린 귀를 쥐어 주며 〈조심히 다뤄〉라고 소리치며 이내 빠져나갔다. 12월 25일 고흐는 결국 심한 공포와 분노가 안에서 충돌하며 뱉어 내는 말비빔words salad 증세와 정신 착란증 때문에 아를 시립 병원의 독방에 감금되었다. 이듬해 1월 7일, 퇴원한 뒤 맨 먼저 그린 핏빛 배경의 「붕대로 귀를 감고 파이프를 물고 있는 자화상」(도판265)은 마치 정신 착란이 가져온 인생의 착란을 고백하고 있는 듯하다.

하지만 고흐는 이제 그 사건 이전의 그가 아니다. 도덕적 해이와 자존감의 붕괴를 막을 수 있는 어떤 신념이나 신앙도 갖추지 못한 탓에 그의 삶은 공허한 욕망의 덫에 너무나 쉽게 걸려들

고 만 것이다. 그는 불안과 우울의 늪에서 더 이상 치유할 수 없는
착란과 광기의 나락으로 스스로 떨어져 버린 것이다. 그때부터 그
는 격리와 강제 입원을 요구하는 주위의 냉대와 반감은 물론이고,
누군가가 자신을 독살할지도 모른다는 극도의 초조감agitation과 피
해망상delusion of persecution에 시달려야 했다.

　　2월 7일 또다시 아를 병원의 독방에 수용된 뒤에도 그는 밀
폐된 공간에 던져진 채 홀로 지내며 밀실 공포증과 싸워야 했다.
그에게는 누구와의 접촉도 허용되지 않았다. 그의 유일한 탈출구
는 오직 그림 그리기뿐이었다. 피안의 세계를 동경하듯이 창문 너
머로 보이는 풍경을 그린 「아를 병원의 뜰」(1889, 4월)에서 그는
〈공간이 존재를 규정한다〉는 사실을 비로소 깨달은 듯하다. 또한
그것은 정상과 병리에 대한 경계를 드디어 인식하게 되었다는 심
경을 고백하고 있는 모습이기도 하다. 아니면 그것은 욕망의 부질
없고 덧없음을 깨닫고 있는 참회의 마음이 잠시 머물고 있는 자리
에 그의 시선도 모처럼 같이 하고 있는 것일 수 있다.

　　하지만 그의 병세가 다소 호전되었음에도 심한 정신 착란
과 간질 발작의 병력 때문에 병원 밖의 세상은 더 이상 그를 받아
주려 하지 않았다. 아를 주민들은 그가 계속해서 격리 수용되기
를 원했기 때문이다. 결국 그가 홀로 생활할 수 없다는 사실을 알
게 된 살르 신부는 그를 생레미에 있는 생폴 드 무솔 요양원에 보
내기로 마음먹었다. 1889년 5월 8일이었다. 버림받은 자에게는
더 큰 절망만이 기다리고 있을 뿐 구원의 길이 달리 없었기 때문
이다.

　　그곳에서는 유전으로 물려받은 간질 발작의 주기가 더 짧
아지고 혼수상태도 더 오래가기 시작했다. 하지만 발작하지 않을
때는 비교적 정상적인 생활이 가능했다. 보호자와 함께 요양원 밖
으로 산책을 나갈 수도 있었고 야외 스케치도 가능했다. 아를에

서는 충격과 분노를 강렬한 색으로 토해 내듯 채색의 자율성을 강하게 드러냈었지만, 현실에서의 욕망을 체념하고 덧없음을 받아들인 생레미에서의 그림은 색보다 형태의 자율성을 강조했다. 예컨대 생레미에 온 지 한 달이 지나면서 그곳 들판을 뒤덮은 황금빛 밀밭과 그 사이의 사이프러스들(실편백나무)을 매우 생동감 넘치게 그린 「사이프러스와 별이 있는 길」(1889, 6월, 도판279) 등이 그것이다. 아마도 자연의 생동하는 생명력과 넘치는 에너지만으로도 그에게는 상당한 치유 효과를 주었을 법하다.

하지만 그곳에서의 자연 치유도 오래가지 않았다. 그해 가을부터 감당하기 어렵도록 심해진 발작 증세와 피해망상이 그를 다시 대인 공포증에 몰아넣었기 때문이다. 그때 그린 마지막 「자화상」(1889, 9월, 도판268)의 얼굴 표정과 시선은 그의 심상을 그대로 비추고 있었다. 귀를 자르고 난 뒤 충격과 분노가 미처 가라앉지 않은 채 그린 자화상의 강렬한 핏빛 배경 대신 거기에 나타난 그의 불안한 얼굴 표정은 같은 색의 옅은 배경 속에 묻혀 들고 있었다. 더구나 외출이 허용되지 않은 겨울을 보내면서 밀레의 작품들을 모방해서 그린 (23점 가운데) 「낮잠」(1890, 1월, 도판168)에서는 색채뿐만 아니라 형태마저도 생동감을 찾아보기 어려웠다.

1890년 5월, 생레미 요양원의 생활을 더 이상 견딜 수 없다고 생각한 고흐는 그곳을 떠나기로 결심했다. 그는 테오에게 보낸 편지에서도 〈이곳의 분위기가 나를 더할 나위 없이 무겁게 짓누르고 있다. 나는 1년 이상 참고 견뎌 왔다. 공기가 필요하다. 권태와 슬픔 때문에 질식할 정도다. 이제는 더 이상 참을 수가 없다. 내 병은 한계에 다다랐다. 지금보다 더한 절망에 빠진다 하더라도 변화를 시도해야만 한다〉고 하소연했다.

5월 17일 고흐는 리옹 역에서 테오를 만났지만 다음 날

파리를 거쳐 의사인 가셰 박사를 만나기 위해 곧장 오베르로 향했다. 그는 그곳이 자신의 죽음을 기다리고 있는 비극의 장소임을 감지하고 있는 듯했다. 얼마 후 그는 「가셰 박사의 초상」(1890, 6월, 도판284)을 그려 줄 만큼 친해졌는가 하면 〈이곳은 매우 아름답다. 아름다움이 깊이 배어 있는 이곳을 그려 보고 싶다〉는 편지 내용처럼 그곳에 머무는 짧은 기간 동안 「오베르의 교회」(1890, 6월, 도판286), 「오베르의 들판」(1890, 7월), 「초가집」(1890, 7월) 등 20여 점이나 그렸다.

　　하지만 그것은 화가로서 그가 보인 마지막 의욕이었다. 그의 삶을 지탱시켜 온 마지막 두 기둥인 가셰 박사와의 불화에다 테오의 실직이 그의 절망감을 설상가상으로 가중시켰다. 그는 정신적으로나 경제적으로나 더 이상 삶의 탈출구가 막힌 막다른 길목에 들어섰다고 생각했다. 「까마귀가 나는 밀밭」(1890, 7월, 도판278)이 바로 그때의 심경이었다. 그는 죽음이 목전에 다가왔음을 직감하고 있었던 것이다. 마침내 〈이제 와서 생각해 보니 쓸모없는 일 같지만, 나는 너에게 정말 많은 것을 이야기하고 싶었다. …… 너는 나에게 평범한 화상이 아니었고 언제나 소중한 존재였다〉고 동생 테오에게 마지막 편지를 남기고 그는 7월 27일 죽음을 선택했다.

　　37년, 길지 않았던 삶의 여정으로 그는 〈절망이 곧 죽음에 이르는 병〉이라는 실존 철학이자 키르케고르의 말을 실증하려는 듯했다. 욕망의 나락을 횡단할 수 없는 절망감은 입맞춤을 충동하는 타나토스의 유혹에 이끌렸고, 그는 너무나도 쉽사리 영혼마저 빼앗겼다. 절망에 눈이 가리워 그 너머에서 손짓하는 에로스를 다시는 발견할 수 없었기 때문이다. 하지만 오늘날 동정심 많고 어리석은 동업자들은 그의 죽음을 〈낭만적 정신병psychose romantique〉이 낳은 〈낭만적 자살〉이었다고 미화한다. 죽어서도 이처럼 회화戱化

당하고 있는 줄을 그는 정말 모를 것이다.

(d) 결정론과 운명: 가난과 고독

화가로서의 고흐를 평생 동안 괴롭힌 것은 가난과 고독이었지만 그를 죽음에 이르게 한 것은 절망이었다. 그가 겪어 온 불안과 우울, 강박과 망상, 중독과 도피, 공포와 충동의 끝은 절망이었다. 그러면 무엇이 그를 그토록 절망하게 한 것일까? 그의 삶에서는 왜 그 반대 상황이 눈에 띄지 않는 것일까? 그것은 주어진 운명이었을까, 아니면 그의 선택이었을까? 고흐는 무엇 때문에 자기애를 운명애인 듯 집착했을까?

고흐는 살바도르 달리나 카미유 클로델Camille Claudel처럼 부모의 마음속에서는 이른바 〈대체 아이〉였다. 그는 1년 전 같은 날에 죽은 형의 이름과 그 자리를 차지하면서 태어났기 때문에 이름도 형의 것을 그대로 이어받아 빈센트 윌렘 반 고흐였다. 이렇듯 그는 태어나면서부터 복음주의 칼뱅파 목사였던 아버지에 의해 운명적인 대체아로 간주됨으로써 출생의 의미부터 온전하지 못했다. 그의 부모는 그 역시 살아남을 수 있을지 불안해하며 이름마저도 유보적으로 지어 주었다. 그들은 그가 만일 살아남는다면 적어도 이름만이라도 형의 존재의 연장적 의미를 얻을 수 있기를 기대했기 때문이다. 이처럼 그의 운명에는 부모에 의해 어느 정도 형의 몫이 결정되어 있었던 것이다. 그에게 불안의 대물림은 운명적으로 예정되어 있었다고 말해도 지나치지 않는다.

두 번째로 고흐의 삶을 불안정하게 했던 것은 가문에 대한 그의 애증이었다. 실제로 그가 아버지에게 물려받은 것은 기독교 신앙과 가난뿐이었다. 종교의 속성상 신앙의 힘을 통해 가난을 극복할 수 있을 것 같았지만 결국 그는 그렇지 못했다. 그의 신앙심은 가난과 고독, 그로 인한 불안함과 우울함으로부터 그를 끝까

지 지켜 주지 못했다. 종교의 힘 없이 자신의 표상 의지와 신념만
으로 가난을 이겨 낸 수많은 예술가보다도 그는 더 심약한 존재
였다.

가난한 목사였던 아버지는 늘 그의 학비조차 부담하기 어
려웠고, 그 때문에 그는 15살에 학교를 그만두어야 했다. 그럼에
도 칼뱅주의의 엄격함을 모태 신앙으로 대물림받은 고흐는 자신
이 〈목사나 전도사 이외에 무슨 일을 할 수 있겠는가?〉라고 다짐
하면서 가난한 처지를 신앙심으로 다독였다. 그는 자신이 예수의
복음 전파에 일생을 바친 사도 바울처럼 되기를 원했고, 특히 가
난한 사람들에게 성경 말씀을 전도하고 싶어 했다. 1876년(23세)
말에 그는 매일같이 서점 한구석에서 성경을 한 페이지씩 베끼며
영어, 독일어, 프랑스어로 번역하는 데 매달릴 정도였다. 테오에
게도 〈나는 매일 성경을 읽고 있다. 그러나 내가 바라는 것은 성
경을 마음속으로 이해하고, 그 말씀의 빛 속에서 삶을 바라보는
것이다〉, 〈내가 열렬히 기도하고 소망하는 것은 아버지와 할아버
지의 영혼이 내게 와주어서 내가 기독교의 일꾼이 되는 것이다〉
라고 편지를 쓰기도 했다. 성직자의 영혼마저 상속되기를 바랐던
것이다.

그는 당시만 해도 자신의 숙명으로 여겨 온 과제인 〈과연
누가 나를 죽음에서 구원할 수 있는가?〉에 대한 해답을 구하기
위해서는 꼭 목회자가 되어야겠다고 마음먹었다. 실제로 그의 구
원관은 인류애적이지 않았을 뿐더러 시간을 초월하는 것도 아니
었다. 그것은 실낙원에서의 구원을 넘어 영생과 영원으로 이어지
는 〈내세에의 구원久遠〉이 아니었다. 태생적 불안감을 대물림받은
청년 고흐의 마음을 운명처럼 사로잡고 있는 것은 시간 구속적인
〈죽음의 구원救援〉이었기 때문이다. 그것은 이미 무의식중에도 체
화somatisation된 그의 신념이고 신앙이었다.

1878년 10월, 가족과 친척들의 격려와 지원에도 불구하고 그는 암스테르담 신학대학의 입학 시험을 통과하지 못했다. 그 뒤에도 목회자에 어울리지 않는 그의 성격은 사소한 욕망들과 번번히 충돌하기 일쑤였다. 다시 말해 다스리지 못하는 격정적인 성격이 매번 목회자가 되려는 그의 길을 가로 막았던 것이다. 1878년 겨울 뷔르셀의 전도사 양성 학교의 교사들도 그의 지나친 자존심과 과격한 성격, 자제력과 적응력의 부족을 이유로 전도사에 부적합하다고 판단한 나머지 그의 입학을 거부했다. 그의 격정적이고 광기 어린 성격을 학교 당국이 간파한 것이다. 심지어 그는 1879년 여름 가난한 사람들을 위해 선교 활동을 하겠다는 제안마저도 교회로부터 허락받지 못했다.

　　그의 운명을 결정한 세 번째의 유전인자는 자신도 다스리기 어려운 격정적 성격과 발작적 광기였다. 〈성격이 개인의 운명을 결정한다〉고 말해도 무방할 만큼 그의 타고난 성격은 평생에 걸쳐 인생을 지배하며 운명을 결정해 왔다. 그가 가난하고 고독하게 살 수밖에 없었던 것, 불안하고 우울한 삶을 보내야 했던 것, 강박증과 피해망상으로 인해 인생의 굴절이 불가피했던 것, 결국 정신 착란과 자살로써 한 많은 생애를 마쳐야 했던 것도 절반은 타고난 성격 탓이었고, 나머지 절반은 간질과 같은 광기의 유산 때문이었다.

　　실제로 앞으로 다가올 자신의 삶을 예감하는 그의 직관력은 이와 같이 자신의 운명에 드리워진 그림자를 일찍이 간파하여 작품으로 선보이곤 했다. 예컨대 1882년에 그린 「양손에 얼굴을 묻고 있는 노인」(도판270)이 1890년 5월에 그린 「울고 있는 노인: 영원의 문」(도판281)에서 예감한 대로 죽음을 구원받지 못한 채, 여전히 비애와 비탄에 빠져 있는 모습으로 확인되고 있는 경우가 그러하다.

(e) 천재와 광기 사이

광기는 카미유 클로델이나 고흐, 니체나 알튀세르처럼 예외적인
운명을 타고난 이들에게 흔히 나타나는 정신 병리적 고통이다. 그
것은 예외적인 존재들이 지닌 예외적인 인격이기도 하다. 그러므
로 고흐의 「까마귀가 나는 밀밭」과 같은 작품은 그만큼 예외적인
예술가의 남다른 인격과 정신, 즉 그의 광기를 닮을 수밖에 없다.
광인들의 예술이 존재하는 까닭도 거기에 있다.

　　앙드레 브르통André Breton도 광인들의 예술l'art des fous이 보여
주는 예술적 창조의 메카니즘은 모든 일반적인 구속으로부터 해
방이었다고 주장한다. 또한 현실의 욕망들이 무의미하게 되었거
나 결핍되었기 때문에 예술의 진실성에 목말라하는 대중일수록
작가의 개인적 정신 병리적 요소에서 나오는 충격적인 효과를 통
해서 해갈의 효과를 느끼게 된다[269]는 것이다. 그것은 무엇보다도
지극히 예외적인 창조의 메커니즘으로서 광기의 예술이 보여 주
는 천재성 때문이다.

　　그러면 광기와 천재성은 어떤 관계일까? 대개의 경우 광
기의 예술은 천재성과 과연 상호 작용하는 것일까? 키르케고르
는 〈모든 창조적 싹의 궁극적 토대는 질병〉이라고 주장한다. 나아
가 필립 브르노는 모파상이나 휠덜린, 프루스트Marcel Proust에게 작
품이란 문자 그대로 〈정신 착란aliénation[270]과 등가물〉이었다고 규정
한다. 독일의 체질 정신 의학자 에른스트 크레치머Ernst Kretschmer도
『천재적 인간들Geniale Menschen』(1929)에서 〈우리가 천재적 인간의
구성체에서 악마적 불안과 육체적 긴장의 효소인 심리적인 병리
적 요소를 제거한다면 보통으로 재주를 타고난 인간 이외는 더 이

269　Philippe Brenot, *Le génie et la folie*(Paris: Odile Jacob, 1997), p. 160.

270　aliénation은 타인autre를 의미하는 라틴어 alienus에서 유래했다. 그것은 현실적으로 타인이 된다는
뜻이다. 그러므로 aliénation, 즉 광기나 정신 착란은 사회적 정상 상태 밖으로 벗어나게 만드는 정신 상태
이기 때문에 소외를 뜻하기도 한다.

상 남는 게 없을 것〉[271]이라고 하여 광기가 천재성과 불가분의 관계에 있음을 강조한다.

실제로 많은 비평가들은 그와 같은 사례를 고흐에서 찾기에 주저하지 않는다. 예컨대 조르주 바타이유Georges Bataille는 고흐의 광기를 제우스의 뜻을 어기고 불을 훔쳐 인간에게 전해 준 프로메테우스의 광기에 비유한다. 그는 자신의 귀를 자른 뒤 그것을 잘 아는 창녀에게 가져다 주었던 광기가 고흐의 천재성을 자극하여 그로 하여금 가장 뛰어난 작품 가운데 하나인 「붕대로 귀를 감고 파이프를 물고 있는 자화상」(도판265)을 그리게 했다는 것이다.

또한 앙토냉 아르토Antonin Artaud도 『사회에 의해 자살한 인간, 반 고흐Van Gogh le suicidé de la société』(1947)에서 총으로 자신을 쏘아 자살할 수 있었던 광기가 「까마귀가 나는 밀밭」에서 자신의 암울함을 검은 세균처럼 위협적으로 숨이 막히게 하는 까마귀로 표현했다고 평한다. 그는 이 그림에서 〈화려한 연회의 느낌을 주는 검은색, 그리고 저녁 시간 사라져 가는 빛에 놀라서 날갯짓하며 떨어뜨리는 배설물과 같은 검정색을 더 잘 만들어 낼 수는 없을 것〉이라고 하여 천재가 빚어내는 광기에 찬 죽음의 전조를 검정으로 극찬하고 있다.

하지만 천재성과 광기가 어우러져 연출하는 그 많은 비극들의 클라이맥스는 자살이었다. 그것들이 걸작으로 간주되는 이유도 거기에 있다. 브르노도 〈천재와 광기 사이의 예민한 분절점에서 내적 갈등과 싸우고 있는 창조자와 예외적 존재는 양자택일의 길밖에 없다. 교정적인 작품 아니면 불안, 우울, 광기, 그리고 자살이다〉[272]라고 주장한다. 고흐는 죽음을 몇 개월 앞에 둔

271 Philippe Brenot, Ibid., p. 23.

272 Philippe Brenot, Ibid., p. 106.

1889년 9월 아를에서 그린 「별이 빛나는 밤」(도판280)에서도 테오에게 보낸 편지에서 〈도시와 마을을 상징하는 지도의 검은 점들이 나를 꿈꾸게 만들 듯이 별은 나를 꿈꾸게 한다. 타라스콩에 가려면 기차를 타야 하듯이 별들의 세계로 가기 위해서는 《죽음의 관문》을 통과해야 한다〉고 하여 이미 자신의 죽음을 예고하고 있다.

여기서 그가 말하는 지도의 검은 점들은 그가 죽기 직전에 그린 죽음의 전령, 즉 까마귀들로 둔갑하여 밀밭 위에 날아들었다. 아르토도 고흐가 죽음의 전조前兆를 알리는 까마귀들을 통해 별들의 세계로 향하는, 즉 자신이 죽은 후에 찾아올 영광으로 향하는 관문을 열어 놓았다고 평한다. 다시 말해 그에게 그 문은 가능성까지도 초월하여 영원한 현실을 가능하게 만드는 비밀스런 문이었고, 자신이 겪어 온 불행도 초월할 수 있는 불가해의 통로였다는 것이다.

그 밖에도 오늘날까지 많은 비평가들은 특히 고흐가 죽기 전 2~3년 동안 아를과 생레미의 요양원에서 시달리던 대인 공포와 밀실 공포 같은 피해망상과 환각, 그로 인한 발작과 정신 착란 등 광기와 싸우듯 즐기며 그린 많은 작품들에다 천재성을 부여한다. 앞에서도 말했듯이 스스로 자신의 귀를 자르는 극단적인 광기로 인해 아를의 시립병원에 감금된 뒤에도 광기를 재연再演하듯 그린 「자화상」의 경우가 그러하다. 심지어 그는 이때(1889, 1월) 병원에서 모친과 누이에게 보낸 편지에서 〈나는 단지 다른 예술가도 가지고 있는 그렇고 그런 정도의 광기를 가지고 있을 뿐입니다. 동맥을 절단해서 출혈이 심했기 때문에 열이 많이 올랐지만 기분은 날이 갈수록 좋아지고 머리도 맑아지고 있습니다〉라고 전할 만큼 정상이 아니었다. 그는 자기 가학적 충동raptus과 착란délire을 대수로워하지 않고 있었다.

비평가들은 오히려 그것이 그의 예술적 천재성을 자극하는 독창적 계기가 되었다고 주장한다. 고흐는 광기가 심해진 아를 이후에 강렬한 색들을 대담하게 사용함으로써 색의 자율성에 남다른 천재성을 발휘한 작품들을 많이 그릴 수 있었다는 것이다. 작품들이 지닌 강렬함과 역동성의 이면에는 죽음의 충동과 유혹에 대한 극심한 불안과 심적 동요, 즉 광기가 도사리고 있었기 때문이라는 것이다.

(f) 고흐, 다시 보기

회자膾炙되는 평가대로라면 아를 이후의 작품들은 색채뿐만 아니라 형태에서도 천재적 자율성을 드러내기는 마찬가지였다. 특히 생레미에서 그린 작품들이 보여 주는 역동성을 보면 더욱 그렇다. 죽음의 묵시록과도 같은 「까마귀가 나는 밀밭」(1890, 7월, 도판278)은 말할 것도 없고, 1889년 5월 8일 생레미의 요양원에 들어간 직후에 그린 「사이프러스와 별이 있는 길」(1889, 5월, 도판279), 「두 그루의 사이프러스 길」(1889, 6월) 등에서도 광기의 후렴은 화면을 온통 요동치고 있었다. 최후의 발작이 다가오면서 그린 「가셰 박사의 초상」(1890, 6월, 도판284), 「오베르의 교회」(1890, 6월, 도판286), 「푸른 하늘과 흰 구름」(1890, 7월) 등에서는 선과 색의 원리를 넘어 비례와 균형이나 원근법조차도 무의미해졌다. 그의 인생 역정에 못지않은 파격의 데포르마시옹 때문이었다.

하지만 그의 〈탈조형적 조형〉의 색채와 기법이 독창적이었다고 하더라도 거기서 광기와 데포르마시옹을 제외하면 무엇이 남을까? 발작의 절정에서 광기의 불안은 도대체 어떤 창조적 예술 행위를 한단 말인가? 엄밀히 말해 발작과 광기는 생리적 고통, 그 자체일 뿐이다. 그것은 예외적 인간의 내면세계에서 일어나는

정신적 병리 현상이므로 지극히 〈예외적〉일 뿐이다. 광기와 같은 예외적 인격, 즉 〈퍼스널리티의 오류와 실패〉가 과연 감동적이거나 계몽적 메시지의 계기로 이어질 수 있을까?

　　우선, 예외적 인격으로서 광기와 죽음에 대한 예찬 — 당시 폴 시냐크는 〈고흐에 대해서는 죽음까지도 찬미의 대상이 되고 있다〉고 못마땅해 했다 — 과 미학적 감동은 경험론자 흄David Hume이 경험에 대한 인과성을 부인했던 것처럼 습관적 선입견의 오류이기 쉽다. 예컨대 바타이유나 아르토의 고흐 예찬이 범하는 논리적 비약이 그러하다. 그들에게도 고흐의 (주로 아를 시기 이후의) 작품들에 대해서 예외적 인격이 예외적 결과를 낳았을 것이라는 인과적 선입견이나 막연한 결과론적 추측이 그것들에 대한 객관적 판단을 우선적으로 가로막는 장애물로 작용했기 때문이다.

　　다음으로, 비평가들에 의해 주목받는 작품들의 경우, 그것들이 주는 미학적 감동은 모든 사람에게 예외 없이 일어나는 감정 이입이 아니라 〈심리적 감염 현상〉이기 쉽다. 굳이 행동주의 심리학자들의 SR(자극 대 반응) 이론에 신세지지 않더라도, 자극이 강할수록 반응도 그만큼 빠르고 강하게 나타나게 마련이라는 것은 알기 쉽다. 시각적, 정서적 자극이 격렬하고 강할수록 감각적, 감성적 전염 효과도 그만큼 강하다. 하물며 광기와 광인이 주는 일탈에 대한 쇼크 현상이 예술 행위에 대한 판단으로 이어진다면 인과적 선입견은 결코 그 충격으로부터 자유로울 수 없다.

　　그 때문에 시간이 지나면서 영국 경험론의 선구자 프랜시스 베이컨Francis Bacon이 지적하는 극장 우상idola theatri과 같은 〈권위나 존숭尊崇에 의한 오류〉가 더해지면서 그것들은 권력화되거나 신앙의 대상이 되기까지 한다. 유난히 고흐의 작품에 대해서만은

비판적인 지적이나 냉정한 평가를 찾아보기 어려운 까닭이 거기에 있다. 오히려 지금까지도 고흐의 착란과 발작, 망상과 자살, 즉 그의 광기의 덫에 걸린 비평가들은 저마다 남다른 미사여구美辭麗句로 찬사의 경쟁에 가세하려 할 뿐이다. 그 광기의 후유증이 오염되어 있거나 그 발작의 후렴 속에서 표출된 정제되지 않은 극단적인 표현들만이 그의 천재성으로 과대 포장되는 경우가 허다하다. 그 많은 비평가들이 일종의 〈밴드 웨건bandwagon 효과〉를 의식하기 때문일 것이다.

하지만 그와는 반대로 그의 작품들 가운데 사색의 고뇌가 짙게 배어 있는 것일수록 간과되기 일쑤이다. 예컨대 실존적 고뇌가 담긴 여러 점의 「낡은 구두들」(도판 272~275)이나 그의 아버지가 몹시도 경멸했던 자연주의자 졸라의 『삶의 기쁨La joie de vivre』(1884)을 덮어 둔 채, 그것을 의도적으로 펼쳐진 성서 아래에 두고 그린 「펼쳐진 성서를 그린 정물」(1885, 10월, 도판285) — 촛불을 밝힘으로써 여전히 애증을 드러내고 있는 「책과 양초가 놓인 고갱의 의자」(도판277)와는 달리 거기서는 성서 옆에 놓여 있는 촛불을 켜지 않음으로써 자신을 지원해 줄 능력이 없는 아버지에 대한 불만과 당시 그가 겪고 있는 종교적 갈등을 그대로 노출하고 있다 — 이 그것이다.

주지하다시피 고흐는 타고난 정신질환자였다. 게다가 그는 자기 학대를 즐기는 정신적으로 나약하고 타락한 예술가였다. 그에게 철학적 이념이나 독창적인 예술 정신을 기대할 수 없었던 것도 그 때문이다. 젊은 날 그는 직업인으로서 목사가 되려 했으면서도 가난과 고독을 극복할 수 있을 만큼 종교적 소명 의식이 부족했던 탓에 그 꿈을 이루지 못했다. 철학적 신념의 부재와 종교적 사명감의 부족은 오히려 그에게 불안과 고독으로부터 시작되는 여러 가지의 정신적 공황 장애만 불러왔다.

그에게 있어서 정신적 면역력의 약화는 일찍부터 신체적 면역력의 부실로 나타났고, 독단적이고 과도한 편집증도 분열과 착란으로 이어졌다. 현실적 삶의 실패도 그로 하여금 자살 충동과 정신 착란에 사로잡히게 했다. 본래 자살은 그 자체가 정신 신경증이 안고 있는 실존적 불안감과 〈출구가 없다huis-clos〉는 절망감의 귀결이다. 자기애에 대한 강한 신념의 부재에서 오는 불안과 강박증은 결국 그를 자살에 이르게 하는 자기 부정적 과정을 보여 주고 말았다. 그는 〈과연 누가 나를 죽음에서 구원할 수 있을까?〉하며 노심초사하던 구원의 기대마저 포기할 수밖에 없었던 것이다.

시각적 인상에 대한 기계적 표현에 불만을 품어 온 고흐는 미술의 역사를 정신 병리적으로 실험하다 갔지만 그 이후 미술사는 지금껏 그의 작품들을 제대로 부검하려 하지 않는다. 그는 인간적 고통을 대담하고 강렬한 색채와 공간 해체적 붓 자국으로 과감하게 표현함으로써 자신은 물론 비평가들에 의해서도 미래 지향적 색채주의자로 평가받아 왔다. 하지만 바로 그 공허하고 무계획한 외형적 스타일 때문에 그는 욕망하는 인간으로서 뿐만 아니라 바람직한 예술가로서도 모범적일 수 없었다. 그러므로 인고 발터의 말대로 그에게는 〈실패하고 파멸했다〉는 표현이 더 적절할 수 있다.

② 조르주 쇠라와 과학적 인상주의

쇠라Georges Seurat가 죽은 지 몇 해 뒤, 그의 친구인 폴 시냐크는 한 일기(1894, 9월 14일)에서 〈쇠라에게 우리는 얼마나 부당했던가. 세기적 천재를 알아차리지 못하다니!〉하며 고흐의 죽음에 가려 온 그에 대한 무관심을 안타까워했다. 쇠라가 미술사에 남긴 진지하고 창의적인 노력과 결과들은 고흐의 정신 병리적 작품들과

충동적 자살 행위에 비할 바가 아니라고 생각한 것이다.

(a) 후기에서 〈새로움〉으로

고흐와 쇠라는 같은 해에 태어나서 한 해를 사이에 두고 세상을 떠난 동료 화가였다. 미술사는 드라마틱한 삶을 살다간 고흐를 인상주의의 끝자락에 위치시키며 후기post 인상주의자라고 부른다. 실제로 그는 삶에서나 작품에서나 〈극단적인 것〉과 〈격정적인 것〉을 제외하면 인상주의자들 가운데 별다른 특징이나 의미를 발견하기 어려운 외광파의 아류였기 때문이다.

그와는 반대로 1886년 5월 인상주의의 마지막 전시회에 「그랑 자트 섬의 일요일 오후」가 선보이면서 쇠라는 무정부주의자인 펠릭스 페네옹에 의해 신new인상주의자로 불렸고, 신인상주의자의 창시자로 자리매김되어 왔다. 다시 말해 신인상주의는 쇠라로 인하여 회화와 과학을 융합하는 새로운 장을 만들었을 뿐만 아니라 인상주의나 후기 인상주의 어느 것과도 구분할 수 있는 새로운 특징과 의미를 지니게 되었다. 미술의 역사에 의미 있는 양식이 새롭게 추가된 것이다.

역사를 새로움의 보상 공간으로 규정할 때, 그의 신인상주의가 차지해야 할 공간은 적어도 고흐의 것 이상이어야 마땅하다. 세기적 천재를 알아차리지 못해 안타까워하는 시냐크의 쇠라 예찬처럼 새로움에 의한 그의 역사적 역할과 기여가 인상주의자들 가운데 누구보다도 뚜렷하기 때문이다. 크리스텐슨의 주장처럼 다른 인상주의자들처럼 존속적sustaining 혁신을 도모하기보다 〈자기 파괴적〉 혁신을 시도했다는 점에서 그렇다. 조형 예술로서 회화에 대한 그의 철학과 신념이 그의 표상 의지를 새롭게 하도록 줄곧 요구해 왔다.

새로움nouveauté이란 언제나 혁신이고 진보다. 그는 외광파

의 누구보다도 더 진지하게 빛의 본성 그리고 그것과 색과의 광학적 혼융 작용과 융합 현상을 천착했다. 그럼에도 그의 인상주의를 평가할 때 포스트post나 안티anti가 아닌 뉴new로 규정하는 까닭은 무엇일까. 그것도 인상주의 안에서의 내재적 혁신과 진보가 아닌, 인상주의와 분광학, 생리 광학, 색채 광학 등 당시에 제기되는 새로운 광학 이론[273]과의 절묘한 인터페이스interface 異種共有 방식의 혼합에 의한 혁신과 진보였기 때문이다.

나아가 그는 그렇게 함으로써 인물 중심의 다양한 일상을 과학적으로 재현하는 인간주의적이고 인문학적인 인상주의까지도 실현해 보고자 했다. 다시 말해 그는 회화를 통해 적어도 시공간(시대와 사회 문화)에 대하여 새롭게 인식하려 했을뿐만 아니라 캔버스 위에서 보여 줄 수 있는 인간 존재에 대한 이해에 있어서도 새로운 시도를 하기에 주저하지 않았다. 예컨대 그가 「포즈를 취한 여인들」(1886~1888, 도판287)과 같은 누드화를 그렸을지라도 병적 초상 욕망이나 나르시시즘에 빠지지 않을 수 있었던 까닭도 거기에 있다.

오히려 그것은 〈누드의 계보〉의 외연을 넓히는 계기가 되었다. 그것은 그가 회화를 통해 산업화와 근대화의 빠른 변화 속에서 〈인간이란 무엇인가?〉에 대한 반성적 성찰을 게을리하지 않았음을 보여 주는 것이기 때문이다. 더구나 당시의 세기말적 데카당스의 분위기가 그에게 시대와 현상에 대한 깊은 성찰과 동시에 새롭게 거듭나기를 요구했을 터이므로 더욱 그렇다. 그의 작품들이 〈근대성의 발명자〉라고 불리는 마네의 것들과는 또 다른 의미에서 〈근대성의 시발〉을 의미하는 이유도 다른 데 있지

273 광학optics은 직진, 반사, 굴절 등 빛의 전파를 기하학적 현상으로 취급하는 기하 광학, 간섭, 회절, 편광을 다르는 물리 광학(파동 광학), 빛의 방출, 흡수 등 물질과 상호 작용을 취급하는 분광학, 빛의 색들을 다루는 색채 광학, 빛과 인간의 눈과의 상호 관계를 취급하는 생리 광학, 빛의 여러 가지 성질을 양자론적으로 취급하는 양자 광학 등으로 나눈다. 그 가운데 쇠라의 새로운 관심사는 색채 광학과 생리 광학이었다.

않다.

(b) 과학적 인상주의로의 신인상주의

그의 신인상주의는 무엇보다도 과학적 인상주의였다. 〈회화의 과학화〉로 그의 인상주의가 새롭게 거듭난 것이다. 그것은 1808년 말뤼가 해명한 반사광의 편광 현상, 1822년 프레넬이 직진과 회절 현상을 밝혀 낸 탄성파 이론에 이어서 생리 광학과 색채 광학 등에 기초한 화학자 미셸외젠 슈브렐Michel-Eugène Chevreul의 보색과 그 반작용에 관한 논문 「색채의 동시적 대조의 법칙에 관하여De la loi du con traste simultané des couleurs」(1839), 독일의 생리학자이자 물리학자인 헤르만 헬름홀츠Hermann Helmholtz의 빛의 분산과 지각에 관한 삼원색설(1871), 그리고 주로 빛의 혼합과 물감의 혼합과의 차이를 다룬 미국의 물리학자 오그든 루드Ogden Rood의 저서 『현대 색채론Modern Chromatics』(1879)에서 제시된 새로운 색채 이론들이 인상주의와 신인상주의에 지속적으로 도입되었기 때문이다. 더구나 신인상주의는 화면 위에서 색채의 광학적 혼합을 통한 색채 광선주의chromoluminarisme를 적극적으로 실험한 점에서 더욱 그렇다.

특히 이러한 19세기의 광학 이론들을 망라하여 섭렵하며 신인상주의의 바람을 일으킨 쇠라는 색채와 보색들의 상호 작용에 대하여 보다 과학적으로 이해하기 위하여 슈브렐의 색채 대조법과 루드의 색상 원반을 도입하여 무지개 색상을 그려 넣은 자신만의 원반을 만들기까지 했다. 그는 어떤 색도 절대적 가치를 지니지 못한 채 옆에 놓인 색과 서로 영향을 주고받는다고 생각했다. 또한 그 색에 대한 시각적 인상도 빛에 의해 결정되기 때문에 그것의 감각적 반응에 대한 재구성을 위하여 자신만의 채색법을 고안해 내려 했던 것이다.

일반적으로 대비의 법칙에 따르면 두 가지 보색들은 병치를 통해서 서로를 상승시키지만 서로 혼합될 경우 서로를 파괴한다. 그런가 하면 기초색인 삼원색(①빨강, ②노랑, ③파랑)과 이차색인 혼합색(파랑과 보색인 황색〈①+②〉, 빨강과 보색인 초록〈②+③〉, 노랑과 보색인 보라〈①+③〉)의 보색 법칙은 어떤 색의 색조를 떨어뜨리거나 더럽히지 않고서 순도를 높인다. 반면에 색 자체를 건드리지 않고서 옆에 있는 색들을 대체함으로써 그것을 강화하거나 중화할 수 있다. 쇠라는 이러한 개념과 방법으로 루드가 확립한 광학 법칙에 따라 자신의 채색법을 개발해 내려 애썼다.

　　그는 우선 화폭 위에 부분색, 즉 완전한 백색광 아래에서 나타날 수 있는 선택된 대상의 색을 재현하려고 물감을 칠해 나갔다. 그런 색은 다음과 같은 채색을 덧붙임으로써 〈색을 덜어내는〉 효과를 낼 수 있었다. 이때 가장 중요한 것은 주어진 일광 조건하에서 일정한 화면에 정확하게 채색하려면 팔레트에서 물감을 섞어서는 안 된다는 사실이었다. 왜냐하면 물감의 혼합은 검정색을 낳기 때문이다. 그러므로 그는 채색의 원하는 효과를 얻을 수 있는 유일한 방법은 〈광학적 혼합〉뿐이라고 생각했다.

　　그는 자연에서 나타나는 개별적인 색의 요소들을 캔버스 위에서 따로따로 칠한 상태로 조합한 뒤 그것을 감상자의 망막이 다시 혼합하도록 하는 방법을 선택한 것이다. 그것은 감상자의 망막으로 하여금 분광이 작용하기를 기다리면서 신속한 교대를 통해 분리된 색의 요소들과 그것이 빚어내는 색을 동시에 감지하게 하는 생리 광학적 방법이었다. 이때 그는 미세한 붓자국을 통해 색채가 섞이지 않도록 나누어서 점의 형태로 칠함으로써 작은 화면 위에서도 각각의 모습을 다양한 색조와 계조階調, 또는 점이漸移

(색조의 단계적이거나 점진적인 이동)를 더해 갈 수 있었다.[274] 그는 이른바 색채 분할주의에 기초한 점묘법pointillisme을 창안해 낸 것이다.

1886년 「그랑 자트 섬의 일요일 오후」(1886, 도판288)를 통해 쇠라를 발견한 페네옹은 당시 막 창간한 잡지 『라 보그La Vogue』에다 쇠라의 과학적 개념과 방법에 대한 아래와 같은 기사를 연재로 소개했다.

〈여러분이 쇠라의 「그랑 자트 섬의 일요일 오후」의 불과 몇 제곱인치의 통일된 계조gradation를 주시한다면 이 평면의 매 인치마다 미세한 점들의 꿈틀거림 속에서 모든 요소들이 계조를 이루어 낸다는 사실을 알게 될 것이다. 그림자 속의 이 작은 풀밭을 보자. 대부분의 붓자국들은 풀잎의 부분 색상을 표현한다. 오렌지 색조의 얇게 흐트러진 다른 붓자국들은 햇살이 거의 느껴질 듯한 작용을 표현한다. 풍부한 자주는 초록을 보완한다.

한편 햇빛 아래 풀밭에 붙어 있음으로써 조장되는 청색은 경계선을 따라 그 찌꺼기를 축적한다. 그리고 그 선을 넘어 점차 그것을 드물게 한다. 오직 두 요소가 함께 할 때만이 햇빛 속에서 풀잎을 드러낸다. 즉 그것은 초록과 오렌지 색조의 빛인데, 강렬한 일광 아래에서는 어떤 상호 작용도 불가능하다. 검정이 빛이 아닌 만큼 검정 반점은 풀잎의 반작용에 의해서 색을 띤다. 그 주조색은 따라서 깊은 자주이다. 그렇지만 그것은 빛을 받는 이웃 공간에서 발생하는 짙은 파랑의 공격을 받기도 한다.

캔버스에 고립된 이런 색채들은 망막에서 재결합된다. 따라서 우리는 물감 색의 혼합이 아니라 다른 채색광들의 혼합을 얻는다. 심지어 같은 색채의 경우에도 혼합된 물감과 광선이 반드시 같은 결과를 가져오지 않는다는 사실을 상기할 필요가 있을까?

274 존 리월드, 『후기 인상주의의 역사』, 정진국 옮김(서울: 까치글방, 2006), 60면.

일반적으로 《광학적 혼합》의 광도가 항상 물질적 혼합의 광도보다 우세하다고 이해한다. 오그든 루드가 작업했던 수많은 등식들이 보여 주듯이, 예컨대 보라-양홍과 프러시안 블루에서 청색조가 도는 회색이 나온다.

(50)양홍 + (50)파랑 = (47)양홍 + (49)파랑 + (4)검정

|_____|　　|_____|

　　물감의 혼합　　　　　　　일광의 혼합

　　쇠라는 맨 처음으로 이러한 새로운 기법의 완전하면서도 체계적인 틀을 제시했다. 그의 대작 「그랑 자트 섬의 일요일 오후」는 여러분이 어느 부분을 검토하더라도 단조롭고 꼼꼼한 양탄자를 펼친다. 여기서 붓의 우연한 놀림은 쓸데없고 속임수도 불가능하다. 즉 화려한 기교의 여지는 없다. 손은 둔할지 모르지만 눈은 명민하며 꿰뚫어 보고 훔쳐 본다.〉[275]

　　하지만 페네옹의 이와 같은 쇠라 예찬에도 불구하고 쇠라 자신에게는 해결해야 할 과제가 여전히 남아 있었다. 자신의 이론을 완성하기 위해서는 색의 법칙뿐만 아니라 선의 표현에, 그리고 선과 색의 배열과 조화에 대한 중요성도 과학적으로 정리해야 했다. 다시 말해 그것은 〈예술적 경험으로 회화적 색의 법칙을 과학적으로 발견할 수 있다면 마찬가지로 색채를 구성할 수 있는 것과 똑같이 어떤 그림의 선을 조화롭게 구성할 논리적, 과학적, 회화적 체계를 찾아낼 수는 없을까?〉하는 문제였다. 실제로 쇠라는 자신보다 더 과학적 이론에 몰두해 온 시냐크와 더불어 1884년부터 이미 논문을 준비하고 있었다. 〈첫째, 어떤 주어진 선에서 정확하게 결정적 표현을 빚어낼 수 있는 조합을 발견한다. 둘째, 주어

275　존 리월드, 『후기 인상주의의 역사』, 정진국 옮김(서울: 까치글방, 2006), 68~69면.

진 선과 선분으로 질서 또는 쾌적하거나 그렇지 않은 연쇄적 질서를 결정한다. 셋째, 가장 쾌적한 선의 체계는 일반적으로 무엇인가?〉에 관한 논문이었다.

그는 그 의문들을 해결하기 위해서 현대 기하학과 물리 광학 또는 심리학의 도움이 필요하다고 생각했다. 선의 방향성이 지니는 감각적, 심리적 의미 작용에 대한 새로운 지식을 얻기 위해서는 자연의 과학적 관찰에서 얻은 결과를 응용해야 한다고 판단한 것이다. 그는 이를 위해 이번에는 페네옹의 소개로 과학(광학)과 미술(색과 선)의 융합을 시도하고 있는 젊은 수학자이자 과학자인 샤를 앙리Charles Henry를 만났다.

앙리는 『과학적 미학 입문Introduction à une esthétique scientifique』에서 빨강과 노랑 같은 따뜻한 색들은 상당히 기분 좋은(역동적인) 반면 초록, 보라, 파랑처럼 차가운 색들은 심리적으로 상당히 억제된다고 주장한 바 있다. 즉 그는 대비 이론과 다양한 색채의 파장을 고려하면서도, 수용색이란 심리적으로 수용할 수 있는 방향과 일치하며, 억제색도 억제하는 방향과 일치한다는 사실에 근거하여 색원을 작성했다.

쇠라도 1887년 작품부터는 아래로 내려오는 선이나 어둡고 차가운 색은 슬픔을 상징하는 반면, 위로 올라가는 선과 밝고 따뜻한 색은 즐거움을 나타내며, 수평선은 조용함을 상징한다는 앙리의 이론적 발견을 수용하여 수직과 수평선의 방향과 색의 상징성을 뚜렷이 강조하기 시작했다.

예컨대 수학적 황금 비율을 적용하여 아홉 개의 가스등이 비추는 밤 풍경 속 서커스단의 호객 행위를 묘사한 「퍼레이드」(1888, 도판289)와 디방 자포네의 캉캉 춤 공연에서 영감을 받은 「샤위 춤」(1890, 도판290), 그리고 수평선과 수직선의 균형감이 곡선으로 응용된 그의 마지막 작품 「서커스」(1890~1891, 도

판291)가 그것이다. 그렇게 함으로써 그는 인상주의가 무시해 온 균형 잡힌 구도와 구성을 되찾고 윤곽선도 회복함으로써 고전들과 겨룰 만한 양식을 만들어 낼 수 있다고 생각했다.

또한 샤를 앙리의 이론에 영향을 받은 그는 작품들을 통해 실증적 실험을 시도했다. 그는 과학자적 안목으로 정확한 사실에 근거하여 선이나 선분과 감정과의 상호 관계에 관한 미적 원리에 대하여 (1884년부터 시냐크와 더불어) 연구해 왔고, 그 결과를 「고전적 감정의 르네상스La Renaissance du sentiment classique」라는 제목의 논문으로 1890년 8월 28일에 펴내기도 했다.

〈미학, 예술은 조화이다. 조화는 《계조》, 《색조》, 《선》과 유사하며 대조되는 요소들의 유추이다. 명랑하고 고요하거나 우울하게 조합된 조명의 지배를 받고, 또 그 영향을 받는 유추이다.

상반성은, 《계조》에 대해서는 어두운 것에 대해서 보다 빛나고 밝은 그림자, 《색조》에 대해서는 보색성, 다시 말해 보색과 대립되는 빨강(빨강-초록, 오렌지-파랑, 노랑-보라), 《선》에 대해서는 직각을 형성하는 것들, 《계조》의 쾌감은 주로 빛나는 요소에서 나온다. 《색》의 쾌감은 따뜻한 요소, 그리고 《선》의 쾌감은 수평선상의 선들에서 나온다.

(……)

《계조》의 안정감은 빛과 어둠의 균형에서 나온다. 《색조》의 안정감은 따뜻한 색과 차가운 색의 균형에서, 《선》의 안정감은 수평선에서 나온다.

《계조》의 우울함은 어둠의 지배에서 나오며, 《색조》의 우울함은 차가운 색의 지배에서, 《선》의 우울함은 아래로 향한 방향에서 나온다.

(……)

기법은, 망막 위의 빛의 인상이 지속되는 현상을 당연한 것

으로 간주한다. 그 결과는 하나의 종합이다. 표현 수단은 계조와 색조의 광학적 합성이다.(착색과 발색—모두의 일광, 석유등, 가스등 등), 다시 말해《대비》와 방사의 점증적 변화의 법칙에 따른 빛과 그 그림자의 합성이다. 액자는 그림의 계조와 색조와 선의 조화에 대립된다.〉[276]

이처럼 쇠라는 새로운 인상주의, 나아가 새로운 회화의 길을 열기 위해 어느 인상주의자보다도 직관이나 본능적 감각을 따르는 대신 과학적 관찰과 실험의 결과로 얻은 이론과 원리의 수용에 적극적이었다. 빛의 효과에 의해 달라지는 색채의 선명도와 순도를 화면 위에서 극대화하려고 노력해 온 외광파의 이상을 좀 더 과학적이고 실증적인 방법으로 원리화하려 했던 것이다.

이를 위한 그의 미술사적 과제가 과학과 미술의 〈광학적 혼합〉이었다면, 그것의 구체적 방법론은 미세한 점들을 병치함으로써 분할된 순색들의 광채를 최대한으로 살려 내는 색의 〈분할주의〉와 〈점묘주의點描主義〉였다. 또한 이를 통해 그가 지향하는 이념이 빛의 통섭을 통한 〈회화의 과학화(광학화)〉였다면, 그의 예술 의지를 표상하고 있는 과학적 인상주의의 철학적 토대는 과학주의와 감각주의가 상통할 수 있는 이른바 〈조형 인식론une épistémologie plastique〉[277]이었다. 그는 계조와 색조에 따라 반응하는 정서적 감각과 심리적 느낌도 빛과의 혼합 작용을 통한 원리적 인지로서 가능하다고 생각했기 때문이다.

276 존 리월드, 앞의 책, 89~90면.

277 인식론은 일반적으로 대상에 대한 인식의 기원, 과정, 범위, 확실성 등을 원리적으로 밝히려는 철학적 탐구이다. 이점에 비추어 볼 때 쇠라의 〈예술적 경험으로 회화적 색의 법칙을 과학적으로 발견할 수 있다면, 색채를 구성할 수 있는 것과 마찬가지로 어떤 그림의 선을 조화롭게 구성할 논리적, 과학적, 회화적 체계를 찾아낼 수는 없을까?〉하는 그의 문제의식은 조형 예술로서 회화에 대한 인식론적 의문에서 출발한 것이다.

이에 대한 해답을 구하기 위해 당시 과학자들의 광학적 성과들과의 혼합을 통한 조형 원리의 이론적 개발 및 이를 화면 위에서 가시적으로 확인해 온 그의 실험들은 그 나름대로 〈조형적 인식론〉의 신념을 펼쳐 보이는 과정이었다. 그런 점에서도 인상적 조형미의 (인식론적) 근본을 천착하려는 쇠라의 철학적 사고와 창의적 노력은 미술의 역사에서 흔치 않은 사건이었다.

(c) 쇠라는 왜 신인상주의자인가?

페네옹이 쇠라의 작품에다 〈신인상주의〉라는 라벨을 붙인 까닭은 그의 조형미가 인상주의와 다르고 후기 인상주의와도 같지 않기 때문이다. 그는 무엇보다도 인상주의와의 차이를 본능적이고 순간적인 기법과 치밀한 계획으로 이루어지는 시간 지속적인 기법으로 가른다. 예컨대 모네가 빛의 파동이나 편광, 방사나 회절이 수면과 수련 위에서 일어나는 순간적인 인상을 현장에서 포착하여 표현하는 직감적 기법을 사용했다면, 쇠라는 생리 광학이나 채색 광학과 같은 빛에 대한 광학 이론들을 토대로 그것과 대상과의 혼합 작용을 작업실에서 지속적으로 분석하며 정밀하게 표현하는 논리적이고 과학적 기법을 사용했다.

　　　　직관주의 생철학자 베르그송도 전자의 방법을 가리켜 직관적이라고 했고, 후자의 것을 분석적이라고 불렀다. 베르그송은 〈직관은 병치가 아닌 계기를 파지把知한다. …… 직관은 정신의 직접적 투시다. 아무것도 끼어들지 않는다. 우주는 직관, 다시 말해 실재적인 모든 변화와 운동을 꿰뚫는 직관과 관계한다〉[278]라고 말했다. 이에 비해 색조의 병치를 주장하는 그는 〈수많은 색조를 지니는 스펙트럼의 이미지를 생각해 보자. 이 스펙트럼은 감지할 수 없을 정도의 변화를 통해서 한 색조에서 다른 색조로 옮겨 간다. 스펙트럼을 관류하는 감정의 물줄기는 그 색조에 차례차례 염색되어 가면서 점차적인 변화를 경험한다. 그렇다 하더라도 스펙트럼의 계속되는 색조들은 언제나 서로에 대해 외적이다. 그 색조들은 병치하여 공간을 점유하고 있다〉[279]고 하여 쇠라의 색채 병치론을 연상시킨다.

　　　　나아가 〈우리는 병치함으로써 대상 전체를 그 부분들로 재

278　앙리 베르그송, 『사유와 운동』, 이광래 옮김(서울: 문예출판사, 1993), 39면.

279　앙리 베르그송, 앞의 책, 211~212면.

구성할 수 있으며, 거기에서 어떻게 보면 지적 등가물을 획득할 것이라고 쉽게 믿어 버린다. 이런 식으로 우리는 단일성, 다양성, 연속성, 유한한 또는 무한한 분할 가능성의 개념들을 연결시킴으로써 지속을 믿을 만하게 표상하고 있다고 생각한다〉[280]고 하여 베르그송은 시계의 자판과 같은 공간 분할적 지속의 개념을 비판하고 있다. 이는 「아니에르에서의 물놀이」(1884, 도판292)에서 색의 병치를 선보인 쇠라의 색채 분할주의와 지적 유사성을 드러내고 있다.

다시 말해 베르그송이 지속에 대하여 주장하는 직관주의처럼 페네옹도 〈원래의 인상주의자들에 따르면 하늘과 물과 관목의 현상은 매 순간 변화한다. 이런 순간적인 면을 화폭 위에 투영하려는 것이 그들의 목표이다. 그러므로 그들은 풍경을 단 한번에 포착해야 하고, 순간은 유일하며 되풀이되지 않는다는 것을 확증하기 위해 자연의 얼굴을 왜곡하려는 경향이 있었다〉[281]고 주장한다. 이렇듯 현상을 〈매 순간〉, 〈단번에〉 포착해야 하는 모네와 같은 인상주의 화가들의 방법은 마치 베르그송이 대상을 분석이 아닌 직관으로 단번에 관통하는 방법으로 인지하는 것과 다를 바 없다.

하지만 직관적이고 순간적인 모네류의 인상주의에 비해, 쇠라의 색채 분할주의의 특징은 분석적이면서도 지속적이다. 그 때문에 페네옹도 시간 의식에서 인상주의자들과 쇠라와의 차이를 규명하기 위하여 〈풍경 속에 함축된 감각을 보존하기 위해서 그 궁극적인 면을 종합하려는 것이 신인상주의의 노고이다. 더구나 그들의 제작 과정은 서두름을 허용하지 않고 (야외가 아닌) 화실에서 작업하도록 한다. …… 객관적 사실이란 그들에게 그들의 개

280 앙리 베르그송, 앞의 책, 214~215면.

281 존 리월드, 『후기 인상주의의 역사』, 정진국 옮김(서울: 까치글방, 2006), 69면.

성이 그 속으로 녹아들어 가는 더욱 고상하고 숭고한 사실의 창조를 위한 단순한 주제일 뿐〉[282]이라고 주장한다. 다시 말해 페네옹은 작품 제작과 시간과의 관계에서 찰나적 직관보다 지속적 종합을 위한 분석이 쇠라가 시도한 남다른 노력이었음을 강조한다.

　　그러나 모네의 인상주의와 쇠라의 신인상주의 사이에 나타나는 시간 의식의 차이는 작품의 제작 과정에서 보여 준 찰나적인 순간과 지속적인 시간과의 차이에만 국한되지 않는다. 순간적으로 스쳐 지나가는 빛의 파동을 붙잡으려 했던 모네와는 달리 쇠라는 오히려 모네가 순간에 놓치고 있는 것을 포착하여 거기에서 〈광학적 혼합〉의 단서를 찾으려 했던 것이다. 화가인 쇠라는 철학자인 베르그송과는 정반대로 화면(공간) 위에 나름대로의 시간적 가시성을 나타내야 했다. 시간에 대한 표현에서 쇠라에게 논리적 역설이 필요했던 까닭도 그 때문이다.

　　더구나 빛의 운동성(파동)을 도외시할 수 없는 그의 시간 의식은 순간의 의미를 동적으로 포착함으로써 빛의 파동성을 표현하려 했던 모네를 비롯한 인상주의자들과는 달랐다. 순간의 정지를 통해 〈영원으로의 지속〉을 암시하고자 했기 때문에 더욱 그렇다. 예컨대 두 과학자 슈브렐과 루드의 색채에 대한 광학적 색채 이론으로부터 영향을 받은 1881년 직후에 그린 「들 가운데의 말」(1882)에서 보면 그는 이미 점들은 만물의 〈근원적 단위original unit〉로서 보고, 공간의 무한 분할 가능성을 토대로 만물의 운동을 부정하는 〈제논의 역설〉[283]처럼 들판 위에서 출발조차 못한 채 정지해 있는 말을 영겁의 화석으로 표상하기 시작했다. 그와 같은

282　존 리월드, 앞의 책, 69면.

283　제논Zenon(B.C. 489~430)은 스승인 파르메네데스가 (a) 변화는 시간을 통해 발생한다. (b) 대상의 다양성은 공간을 통해 펼쳐진다는 상식적 견해들을 부정하는 존재의 불변부동설을 옹호하기 위하여 네 가지의 역설들paradoxes로 논증을 시도한 철학자였다. 예컨대 〈날아가는 화살은 움직이는 것이 아니라 그것의 길이만큼 정지해 있다〉는 역설이 그것이다. 날아가는 한 화살은 매 순간 공간상에 그것의 길이만큼 위치를 차지한다는 주장은 정지해 있다는 말과 다를 바 없다는 것이다.

〈마네킹 효과〉는 심지어 가장 동적인 율동을 강조해야 할 만년의 작품 「샤위 춤」(도판290)이나 「서커스」(도판291)에서도 마찬가지였다.

이처럼 쇠라는 모네에서 고흐에 이르는 외광파들이 빛의 떨리고, 스치고, 사라져 가는 움직임을 통해 보여 준 동적 시간 의식에 대하여 영원 속에서 정지된 정적 시간 의식을 반정립함으로써 페네옹의 평가대로 궁극적으로는 〈영원에의 종합〉을 꾀하고자 했던 것이다. 모네의 인상주의가 찰나적 순간마다 빛의 파동 작용을 이용하여 동적 효과를 극대화하려 했다면 그의 신인상주의는 빛에 의해 순간적으로 흩어지는 형태 대신 질서정연한 구도와 뚜렷한 형체를 지나칠 정도로 세심하게 표상하기 위해 시간의 정지마저도 영구적으로 요구하고 있다.

또한 쇠라의 신인상주의는 빛의 파동에 지나치게 반응하며 확대 해석하는 모네의 인상주의와는 시간 의식에서 뿐만 아니라 그것에 대한 색채의 표현 기법에서도 확연히 다르다. 모네가 그 파동의 여파를 빠르고 거칠며 즉흥적이고 우연적인 터치로 화려하게 채색했다면 쇠라는 화려한 기교 대신 색채를 원색으로 환원하고, 그것을 치밀한 계획하에 일정한 점으로 분할하여 투영하고자 했다. 그는 캔버스 위에 점들로 고립된 색채들이 관람자의 망막에서 재결합한다고 생각했기 때문이다.

그렇게 하기 위해서 그에게는 무엇보다도 물감의 혼합이 아니라 이웃 공간에서 발생하는 서로 다른 채색광들의 혼합이 더 중요했다. 그는 관람자의 눈이 인접해 있는 서로 다른 두 색점을 섞인 색으로 알아서 인식한다는 사실을 이미 간파하고 있기 때문이다. 예컨대 청색과 황색의 작은 점들을 배열하면서 시각적으로 녹색으로 보이게 한다든지 노랑과 빨강의 점들을 주황색으로 보이게 하는 등 인접한 색들의 시각적 혼합 작용이 그것이다.

하지만 그것은 기본적으로 영국의 경험론적 인식론자 데이비드 흄이 〈시공간적 인접성contiguity in time & space〉에 의해 〈관념의 연합〉 — 하나의 관념은 또 다른 관념을 도입하려고 연합시키는 성질, 즉 어떤 결합의 끈에 의해 연합된다 — 이 이루어진다고 한 주장[284]을 연상시킨다. 쇠라가 일찍이 인접해 있는 색과 빛, 즉 빛에 비추어진 이웃의 색점들이 〈관람자의 눈에 어떻게 보일지〉에 대한 의문을 풀기 위해 생리 광학이나 색채 광학 등에 매진했던 까닭도 관념ideas 대신 감각 자료sense data의 인접에 의한 연상 작용을 미리 상정한 데 따른 것이다.

더구나 그는 감관에 의한 인상을 거쳐 주어지는 관념보다 감각 자료로서 인접한 색점들에 대한 인상이 더욱 즉물적literal이고 생생하기vivid 때문에 단지 유사한 것들이 연합하려는 관념의 작용보다 서로 다른 것들이 혼합하려는 망막의 작용을 더욱 활발하게 일으킬 수 있다고 생각했다. 빛의 간섭으로 인해 일어나는 색채와 광파에 대한 망막의 수용과 전달 작용에 대해서는 이미 1807년 영국의 과학자 토마스 영Thomas Young이 주장한 이론을 실험해 오던 터라 더욱 그렇다.

영은 다음과 같이 주장했다. 〈망막의 극히 작은 요소는 세 가지 다른 감각들을 받아들이고 전달할 수 있다. 첫 번째 신경 다발은 긴 광파의 작용에 민감하고(빨강의 감각), 두 번째 다발은 중간 길이의 광파에 민감하게 작용하며(초록의 감각), 세 번째 다발은 짧은 광파의 자극에 반응한다(보라의 감각). 빨강은 첫 번째 신경 다발에 작용하지만 그것은 또한 덜 강력하기는 해도 다른 두 신경 다발에도 작용한다. 초록과 보라도 이와 마찬가지다.

이제 이런 신경 다발들을 자극하는 에너지를 표시하는 도

284 새뮤얼 스텀프, 제임스 피저, 『소크라테스에서 포스트모더니즘까지』, 이광래 옮김(파주: 열린책들, 2004), 417면.

표에 대해 검토해 보면, 빨강의 감각에 대해서는 거기에 관련된 신경이 초록과 보라에도 자극받는 것들에 강력하게 작용한다는 사실을 알 수 있다. 비록 초록에 대한 신경은 훨씬 덜하고 보라에 대한 신경은 매우 미미하지만 말이다. 따라서 유화에서 빨강의 감각을 표현하려면 이러한 초록과 보라의 질량을 고려해야 한다.

또한 이와 같은 방법은 다른 색채들이 발생시키는 감각에도 적용된다. 가령 빨강과 초록, 또는 보라의 단순한 감각에 대해서 다른 색감의 질량을 고려하지 않는다면 빨강 색조는 단순히 수정될 것이다. 그러나 이 빨강과 초록과 보라가 채색광이나 반사광의 영향을 받거나 그림자로 얼룩진 다른 색들 곁에 놓인다면 무시된 색의 질량은 사라지게 되고, 하나의 색에서 다른 색으로의 이행이나 빛에서 그림자로의 이행은 빈약해질 것이다.〉[285]

이처럼 쇠라를 비롯한 시냐크, 앙그랑, 뒤부아피예, 페네옹, 아르센 알렉상드르, 테오도르 드 비즈바, 에두아르 뒤자르댕 등 〈르뷔 앵데팡당Revue Indépendante〉을 중심으로 모이는 당시의 신인상주의 화가들과 평론가들은 영에서 루드에 이르는 과학자들의 생리 광학과 색채 광학을 작품이나 논문을 통해 인상주의에 적극 활용함으로써 인상주의의 외연을 넓히며 저마다의 차별화를 시도하고 있었다. 특히 쇠라는 시냐크와 더불어 망막에 반응하는 원색들의 색채 광선을 점으로 분할하는 색채 분할주의를 캔버스 위에서 줄곧 실험하며 이론화에도 게을리하지 않았다.

그뿐만 아니라 그는 팔레트가 아닌 캔버스에 직접 점으로 채색함으로써 색채 광선에 의해 혼합된 새로운 인상이 관람자의 감관(망막)에서 인지되기를 기대하면서도 광채를 확대하거나 과장하려한 모네의 인상주의와는 달리 분할된 색점들의 병치로 인

285 Jules Christophe, Albert Dubois-Pillet, *Les Hommes d'Aujourd'hui*, Vol. 8, No. 370(1890).
존 리월드, 『후기 인상주의의 역사』, 정진국 옮김(서울: 까치글방, 2006), 81~82면.

해 광채가 해체되고 흡수되기를 바라기도 했다. 다시 말해 그의 신인상주의는 색채의 물질적 혼합이 아니라 시각적 혼합일지라도 독립된 점의 원색을 전혀 훼손하지 않으면서도 병치의 원리에 의한 〈색의 독자성〉(민주화)을 줄곧 실현시키려 했다. 또한 그는 그렇게 함으로써 망막에 의한 색채의 회화적 〈광합성 작용〉도 끊임없이 실험하고자 했던 것이다.

③ 폴 시냐크: 색채 분할주의 철학자

쇠라에게 〈색채 분할〉이 과학이었다면 폴 시냐크Paul Signac에게 그것은 일종의 철학이었다. 그는 쇠라와 더불어 색채 광선주의와 색채 분할주의나 점묘주의pointillisme를 생리 광학과 같은 유물론적 과학주의와 채색 광학과 같은 감각론적 과학주의에 근거하여 이론적으로 체계화하려고 노력하면서도 19세기의 광학이 이룩한 그와 같은 자연 과학적 원리들에 매달리기보다 자신만의 조형 의지와 〈예술적 직관〉에 따라 작업하려 했기 때문이다.

실제로 카미유 피사로도 그에게 과학적 원리보다 철학적 판단을 요구하는 편지에서 〈이보게 시냐크, 쇠라가 프랑스에서 최초로 회화에 과학을 응용한 유일한 주인이고 싶어 하고, 그것을 자랑스러워한다면 그 개념을 도입한 자격을 그에게 주기는 해야 하네. (하지만) 어떤 미술도 과학 이론은 아니니까 …… 과학을 응용하더라도 자네가 지닌 재능을 위해서만 그것을 지니게나! …… 신인상주의의 모든 무게가 자네 어깨에 달렸네〉[286]라고 적어 보낸 적이 있다.

그에 대한 화답이라도 하듯이 시냐크도 어느 날 자연의 모방에서 벗어나고 싶은 욕구에서 앙그랑Charles Angrand에게 〈나는 종종 자연에 얽매이는 것이 그것에 대한 외경과는 다르다고 느끼지.

286 존 리월드, 앞의 책, 81면.

…… 모든 아름다움의 샘이 우리를 사로잡는 것은 얼마나 기쁜 일인가?〉라고 고백하기도 했다. 또한 그는 쇠라가 죽은 뒤에는 과학에 대한 지나친 신뢰가 예술을 딴 길로 빠뜨릴 수 있다고 더욱 염려하며 쓴 일기(1894, 11월 27일)에서도 〈자연에 대한 탐구가 우리를 마비시킨다. …… 유감스럽게도 자연의 인상을 새롭게 하지 않는다면 우리는 금세 단조로움에 빠지고 말 것이다〉고 스스로에게 다짐하기까지 했다.

1884년에 이미 신인상주의자들과 더불어 『르뷔 앵데팡당』의 창간에 참여한 평론가 페네옹도 쇠라가 죽은 직후에 발표한 『오늘의 인물Les Hommes d'Aujourd'hui』(1891)에서 시냐크의 그림을 가리켜 다음과 같이 평했다. 즉, 〈아라베스크를 위해서 일화를, 종합을 위해 명명을, 영원한 것을 위해서 덧없는 것을 희생시키고, 또 자연에 대한 참조를, 진정한 사실성을 위해서 희생시킨 고도로 향상된 장식 미술의 모범적 사례를 보았다〉[287]는 것이다.

(a) 가로지르기 욕망

피사로는 시냐크에게 보낸 편지에서 〈쇠라는 공격받지 않았지. 언제나 침묵했기 때문이네. 나는 이제 늙은이 취급을 받고 있어. 그러나 물론 그들은 자네 뒤에 숨어 있지. 자네가 호전적이니까 말이네〉[288]라고 적고 있다. 끊임없이 새로운 생각에 몰두하는 시냐크의 기질을 그는 〈호전적〉이라고 표현했던 것이다. 실제로 시냐크는 신인상주의자들 가운데 누구보다도 독자적인 조형 언어와 문법을 가지기 위해, 즉 자신만의 회화적 욕망을 가로지르기 하기에 적극적이었기 때문이다.

시냐크는 기질적으로 밝은색을 선호했다. 그는 「일요일」

287 Félix Fénéon, Paul Signac, *Les Hommes d'Aujourd'hui*, Vol. 8, No. 373(1890).

288 G. Cachin-Signac, 'Autour de la correspondance de Signac', *Arts*(Sep. 7, 1951).

(1888~1890, 도판293)에서처럼 1892년 이전의 한때는 차분하게 가라앉은 색채로 그리던 시기를 보냈지만 「우물가의 여인들」(1892, 도판294)에서 보듯이 오래 가지 않아 다시금 활기차고 찬란한 색채의 조화에 몰두했다. 심지어 그는 자신의 작품들은 소나타나 교향곡의 구성 방식에 따라 〈아다지오adagio〉(천천히 매우 느리게), 〈라르게토larghetto〉(라르고largo보다 빠르지만 여유 있고 쾌적하게), 〈스케르초scherzo〉(빠르고 해학적으로) 등으로 번호를 매기려고 계획하기까지 했다.

존 리월드도 피사로의 기질을 〈우직한 서정성〉으로, 쇠라의 경우는 지극히 〈차분하고 절제력 있게〉라고 표현하는 데 비해 시냐크의 기질을 〈화려하고 열렬함〉으로 규정한다. 색채학, 신경 생리학, 광학 등의 혼합으로 인상주의를 가로지르려는 그의 욕망은 쇠라처럼 소나타의 느린 악장 ── 만년에 알레그로 정도의 「서커스」나 자크 오펜바흐의 오페라 「천국과 지옥: 지옥의 오르페우스」에서의 캉캉 춤과 같은 춤을 추는 「샤위 춤」에서는 그보다 더 빨라지기는 했지만 ── 보다는 「생트로페즈의 소나무」 (1909, 도판295)나 「베니스의 녹색 범선」(1904, 도판299), 「앙티브의 등대」(1909), 「라 로셀 항구로 들어오는 배」(1921, 도판300)에서처럼 빠르고 격정적인 리듬으로 격변하는 심경을 나타내기도 했다. 왜냐하면 데포르마시옹조차 마다 않고 보다 더 열정적으로 가로지르고 싶어 하는 그의 조형 욕망과 의지가 조형 리듬을 스케르초로 변화시키기를 요구했기 때문이다.

이처럼 당시의 그에게는 쇠라의 죽음 이후 밀려 온 스케르초의 디오니소스적 격정이 아다지오 리듬에 대한 파격과 해학의 아름다움을 요구하고 있었다. 그것은 마치 쇼팽이 1843년의 네 번째 스케르초(스케르초 4번, Op. 54)에서 드라마틱한 변덕스러움과 화려함으로 들려준 프랑스의 전형적인 도회지풍의 리듬과

도 같았다. 시냐크는 「생트로페츠의 소나무」처럼 그 불협화음을 눈으로 보여 주려 했던 것이다.

시냐크는 본래 1880년 〈라 비 모데른La Vie Moderne〉라는 제목으로 열린 모네 작품의 전시를 보고 화가가 되기로 결심한 인물이다. 하지만 그의 눈을 사로잡은 것은 1884년 5월에 첫 번째로 열린 독립 미술가 전시회에서 본 쇠라의 작품 「아니에르에서의 물놀이」(도판292)였다. 모네의 인상주의 작품들이 어린 나이(17세)에 그를 화가의 길로 끌어들였다면 모네와는 달리 점point을 찍어서 색을 표현하는 쇠라의 색다른 색채 분할주의와 점묘법은 그를 신인상주의에로 깊이 빠져들게 했다.

결국 그렇게 해서 시냐크는 화가가 되었고, 그에게 서로 다른 인상주의의 영감과 언어를 선사한 두 화가의 예술적 기질과 미학적 이념도 그의 조형 욕망 속에 유전 인자로서 자리잡게 되었다. 예컨대 시냐크의 작품 「양산을 든 여인」(1893, 도판297)에서 적시하고 있는 유전 인자형들génotypes이 바로 그것이다. 1892년 시냐크가 모델 베르트 로블레를 자신의 부인으로 맞이하면서 그린 이 작품은 기본적으로 모네가 아내를 모델로 하여 그린 「양산을 든 여인」(1875, 도판296)에서 얻은 영감을 시냐크 자신의 점묘법으로 그린 것이기 때문이다. 특히 기법에 있어서 인상주의와 신인상주의의 차이를 극명하게 보여 주는 시냐크의 이 작품에는 〈모네에서 시냐크로〉 이어지는 근 20년간의 인상주의 역사의 시말始末이 그대로 담겨 있다.

하지만 여기서 그는 원근의 배제와 시간적 정지감은 물론, 주황색과 보라색의 보색 대비만을 통해 절제미를 극대화하거나, 심지어 아라비아풍의 아라베스크arabesque한 이국적 의상으로 모네의 작품과 의도적으로 차별화하려 했음에도 결국 관람자들이 데자뷰 현상에 걸려드는 것을 방지하기는 어려웠다. 오히려 그

자신만의 점묘법으로 새롭게 시도하는 조형 욕망의 〈가로지르기 traversement〉 작업은 그 이후의 작품들에서 점점 더 두드러져갔다.

(b) 색점들의 변심

아다지오에서 스케르초로 급변할 만큼 무엇이 시냐크의 조형 욕망을 가로막고 있었을까? 영혼의 자유를 갈망하는 그 장애물은 과연 무엇이었을까? 「양산을 든 여인」 이후 시간이 지날수록 그의 색점은 격정적인 감정을 따라 변화했다. 동적이고 모자이크적인 데포르마시옹을 거듭하며 그의 점묘가 진화했던 것이다. 본래 시냐크의 초기 작품들은 쇠라의 그것들과 크게 달라 보이지 않았다. 「아침 식사」(1886~1887)나 「일요일」(도판293), 또는 「페네옹의 초상」(1890) 등에서처럼 그것들은 시간이 멈춘 듯 지극히 정적이었고, 색점의 세심한 자제도 매우 두드러졌기 때문이다.

　　　그러나 「아비뇽의 파팔궁」(1900, 도판298), 「베니스의 녹색 범선」(도판299), 「콘스탄티노플 풍경」(1907), 「생트로페츠의 소나무」(도판295), 「앙티브의 등대」(1909), 「라 로셸 항구로 들어오는 배」(도판300) 등 만년의 작품들은 그와 달랐다. 시냐크는 갈수록 더 이상 미세한 색점들로써 감정을 자제하려 들지 않았을 뿐더러 시간의 흐름도 정지시키려 하지 않았다. 그는 스케르초에 맞춰 〈춤추고 있는〉 생트로페츠의 소나무처럼 그것들이 요동치게 하고 있었던 것이다.

　　　쇼팽이 불협화음으로 스케르초를 즐기듯이 시냐크도 색의 어긋남을 즐기려 했다. 보색의 원리와 대비의 법칙에, 게다가 생리광학적 이론에까지, 즉 〈회화의 과학화〉에 충실하려 했던 쇠라와는 달리 시냐크에게 색점의 〈부조화〉나 〈어긋남〉은 그리 중요한 일이 아니었다. 그가 원하는 것은 디오니소스적 격정을 에너지로

하는 〈영혼의 자유〉였기 때문이다.

　　우선 인상주의를 가로지르며 어느새 길들여진 욕망을 다시금 자유롭게 하기 위해, 그 때문에 권태로워진 영혼을 일깨우기 위해 그가 선택한 (욕망과 영혼의) 탈출구도 모네의 인상주의가 그랬듯이 자기 반항적 데포르마시옹이었다. 한마디로 말해 그것은 거친 붓터치가 아닌 큼직한 점들로 탈조형화하는 것이다. 〈광학적 혼합〉에 의한 종합주의synthétisme에 지나치게 경도된 나머지 기법만 달리했을 뿐 포르마시옹의 미학으로 복귀한 쇠라의 신인상주의도 그에게는 조형 예술로서의 회화가 무엇인지를 다시 묻게 하는 〈인식론적 장애〉로 느껴졌기 때문이다.

　　쇠라는 인상주의 — 흩어지거나 스쳐 지나가는 빛의 파장이나 광파의 분산 작용을 거칠게 색으로 표상하는 — 에 대한 반대급부로서 빛의 간섭 작용을 미세한 색으로 집중화, 즉 점화點化함으로써 감관에 의해 파지把知 가능한 혼합 작용을 원리적으로 체계화하려 했다. 하지만 색채 분할주의의 교의나 원리만을 고집해 온 그의 신인상주의가 독창성 부재의 판박이, 즉 또 다른 마니에리스모manierismo의 징후를 보이자 이번에는 시냐크가 그에 대해 강하게 반발한다. 조형 예술인 회화에 대하여 권력화되어 가는 〈지知=과학주의〉가 조형의 자유를 제한하거나 위협할 뿐만 아니라 회화의 본성에 대해서도 인식론적 장애로서 다가오고 있기 때문이다.

　　쇠라의 주도하에 (그와 더불어) 구축해 온 신인상주의에 대한 시냐크의 변심 그리고 그에 따른 탈구축의 시도는 색점들의 크기부터 바꾸는 것이었다. 그것은 역설적 이중 논리, 즉 병치(분산화)를 위한 점의 집중화와 단순화, 색채 분할을 위한 광학 결정론적 체계화를 지향하며 구축한 원리로부터 벗어나려는 시도였다. 시간이 지날수록 그것에 공감하기보다 이단적 욕구가 그를 충동했던 것이다. 하지만 그것은 회화의 본성에 대한 인식과 미적 가치 판단의 기준을

〈로고스에서 파토스로〉 일대 전환을 한 것이나 다름없었다.

실제로 그것은 보색 원리와 망막의 일정한 반응 작용에 따른 미세한 색점들의 병치에서 불규칙한 모자이크로의 전환이었다. 모자이크로 인해 칸막이cloisonné의 개념을 새롭게 인식해야 하듯 색채의 분할주의cloisonnisme 방식이 달라진 것이다. 「아비뇽의 파팔궁」 이후 「베니스의 녹색 범선」, 「생트로페츠의 소나무」, 「라로셀 항구에 들어오는 배」, 「퐁 데 자르」(1928) 등 20세기 들어서 시간이 지날수록 원리적 병치로부터 자유분방하고 화려한 탈구축이 진행되었다.

변신은 그뿐만 아니었다. 별안간 스케르초의 리듬이 정지된 화면 위의 적막을 깨우면서 바닷물이 출렁이는가 하면 그 위에 고정되어 있던 구름들도 동요하기 시작한다. 항구와 등대도 더불어 분주해졌다. 요동치는 심경을 따라 바다로 향한 시선 — 이즈음부터 남다르게 바다를 그린 작품들이 많아진 까닭도 그와 다르지 않다 — 은 배와 등대 그리고 항구를 움직이게 했다. 정지된 시곗바늘이 갑자기 움직이기 시작하자 시야에 나타난 자연은 변덕스러움을 더해 갔다. 가지각색의 모자이크 조각들이 시냐크의 격정만큼이나 화폭 위에서 어지럽게 난무亂舞하는 것이다. 그의 열정적인 파토스가 쇠라의 신인상주의를 옥죄였던 과학적인 데이터를 대신하고 있었다.

시냐크는 쇠라가 정적 단순미를 돋보이게 하기 위해 고수해 온 수직과 수평선 그리고 그에 따른 황금 비율을 직관에 맡겼다. 그는 〈영원에로의 지속〉을 위해 영겁의 화석으로 장식되어 버린 화면 위에다 마법을 걸어 잃어 버린 시간과 변화의 동적 에너지를 다시 되찾으려 했다. 그에게 중요한 것은 차분하게 가라앉은 색채와 형태보다도 활기차고 찬란한 색couleur과 형forme의 시간, 공간적 운동성mobilité과 그것들의 역동적 조화였다.

(c) 철학의 전염성과 감염 효과

당시 에콜 노르말의 교수였던 관념론자 옥타브 아믈렝Octave Hamelin
이 1884년부터 1903년까지 공개적으로 강의해 온 『표상의 주요
요소에 관한 시론Essai sur les éléments principaux de la représentation』(1903)
의 영향력을 감안한다면 시냐크의 변심에 직간접으로 작용했을
그 전염성과 감염 효과를 짐작하기 어렵지 않다. 그는 시론에서
철학의 대상은 시간, 공간의 표상représentation이며, 그 방법은 종합
이고 구성이라고 주장한다.[289] 이때 그가 말하는 표상의 구성은 쇠
라가 가능한 한 배제시키려고 한 〈운동〉이다. 하지만 아믈렝의 주
장에 따르면 시간과 공간의 종합은 운동이다. 나아가 그에게 있어
서 종합으로서의 운동은 어떤 지속에 있어서 한 점에서 다른 점에
로의 위치 변화를 의미한다. 그는 시간과 공간을 무한히 분할할
수 있는 부분의 합성체라고 믿기 때문이다.

이 점에서 보면 시냐크가 시공의 운동성을 크기가 서로 다
른 점들이 위치 변화, 즉 전위轉位하는 모자이크의 합성체로서 강
조하려 한 까닭도 아믈렝이 분할 가능한 합성체로서 시공을 표상
하려는 이유와 크게 다르지 않다. 심지어 시냐크의 「생트로페츠의
소나무」나 「라 로셀 항구에 들어오는 배」 등은 마치 아믈렝이 운
동을 가리켜 시간, 공간적 합성을 증가시키는 〈연속량〉이라는 주
장을 화면으로써 〈상징적으로 표상〉[290]하고 있는 듯하다.

시냐크가 만년의 화면들 위에서 시공의 역동적 조화를 강
조하는 까닭도 마찬가지다. 그는 작품들을 통해서 시공이란 기능
적 관계에서만 존재하므로 통일된 구체적 관점에서 시공의 종합
을 논의하지 않으면 안된다는 아믈렝의 주장을 누구보다 잘 실천

289 이광래, 『프랑스 철학사』(서울: 문예출판사, 1992), 279면.

290 이점에서 시냐크는 〈모든 예술 작품은 어떤 경험된 감각의 심리적 사실의 전위(轉位)이고 열정적
등가물이며 회화(繪畵)이다〉라는 상징주의 이론가 모리스 드니의 주장과도 상통하듯이 이미 여러 작품
을 통해 상징주의의 조짐을 드러내고 있었다.

하려는 듯이 보이기 때문이다. 〈운동은 위치와 지속이 서로 기능적 관계에 있고, 시간과 공간을 그것의 요소로 하고 있다. 그런데 시간과 공간은 《시時-간間-지속》[291], 또는 《점-거리-직선》[292]과 같은 한계와 간격, 그리고 그것들의 종합이라는 형식이라고 생각되므로 시간과 공간을 요소로 삼고 있는 운동도 그와 같은 세 가지 계기의 형태를 고려해야 한다〉[293]는 아믈렝의 주문이 그것이다.

　　이처럼 이미 모네를 떠나 한동안 쇠라의 둥지에 머물던 그가 만년에는 (에콜 노르말에서 공개적으로 요구하는 아믈렝의 표상의 철학을 조언 삼아) 그들 모두를 조화롭게 융합하여 만든 자신의 둥지로 회귀하려 한 것이다. 또한 그런 연유에서인지는 몰라도 그는 모네의 작품보다 더욱 현전하는 생동감을 보여 주려 했고, 쇠라의 작품들보다도 더 진정한 사실성을 드러내려 했다. 그에게 현전하는 생동감과 사실성은 시간이 지날수록 인상주의에서 신인상주의를 가로지르는 욕망의 매체나 다름없었다.

　　특히 그가 생각하기에 쇠라의 작품들처럼 시간적 차이가 배제되는 〈정지된 지연〉은 무의미한 것이었다. 만물의 중단 없는 유전流轉과 변화를 주장panta rhei한 헤라클레이토스가 그랬듯이 시냑크 또한 드라마틱하게 변화하는 현전성을 목도하고, 이를 생동감 있게 표상하고자 했다. 더구나 실증적 과학주의보다 관념적 직관주의 철학에 더 이끌리고 있으며 만년에 이를수록 일상의 정주나 구축의 구조에 안주하려는 일반인의 편집증적 욕망과는 달리 정지(시간

291　아믈렝의 주장에 따르면 시간의 세 계기는 시(時), 간(間), 지속이다. 시(순간)란 숫자처럼 모든 부분의 구별을 이루는 것이고, 간(間)은 관계처럼 결합을 나타내는 유동적인 것이다. 또한 간은 순간과 순간과의 간격을 나타내기도 한다. 따라서 시와 간의 종합은 결국 지속으로 나타난다. 그러나 쇠라의 경우 〈정지된 시간〉은 순간의 정지를 의미하고, 순간들의 결합, 즉 유동이 배제된 시(時)만을 의미한다. 이에 비해 순간들의 관계로서 간(間)의 부활을 통해 지속적으로 현전하는 시간성과 유동하는 생동감을 되찾으려한 인물은 시냑크였다.

292　아믈렝에 의하면 〈공간의 가장 단순한 요소는 점, 거리, 그리고 그것들을 종합한 직선이다.〉 그다음으로 공간은 각(角)과 면(面), 그리고 그 양자를 종합한 입체로 이루어진다. 이러한 공간과 시간의 종합을 그는 운동이라고 했다. 그러므로 운동은 분할 가능한 부분들의 합성체인 것이다.

293　이광래, 앞의 책, 284면.

적)와 정주(공간적)로부터 끊임없이 〈도주하는 존재〉가 되고자 했기 때문에 더욱 그렇다.

4. 상징주의: 욕망의 노스탤지어

작용이 반작용을 불러오는 것은 자연의 이치다. 작용이 불러 온 반작용은 작용에 대한 새로움이기 때문에 반작용이다. 이처럼 새로움이란 〈~무엇에 대한〉 새로움인 것이다. 인간을 끝없는 새로움(갈증)의 덫에 빠뜨리는 욕망의 경우도 마찬가지다. (아이러니컬하게도) 인간의 욕망이 노스탤지어에 젖어 드는 것도 권태로움 때문이고, 동시에 새로움에 대한 목마름 때문이다.

그러나 아무리 욕망이 낳은 새로운 주의主義나 주장일지라도 그것은 문자 그대로의 창조이거나 발명일 수 없다. 그것은 기존의 주의나 주장(권태로움)에 맞서거나 그것을 단절하거나 그것과 다르기 때문에 새로운 것이다. 그뿐만 아니라 내용에서도 기존의 것에 못지않은 관심이나 그것을 넘어서는 호응 때문에 새로운 것이다. 19세기 말에 등장한 상징주의 운동 역시 그와 다르지 않다. 상징주의 또한 그와 같은 방식으로 생긴 역사의 수많은 매듭들 가운데 하나였고, 반복되는 크고 작은 엔드 게임들 가운데 하나였다.

1) 왜 상징주의인가?

현실의 시공에 대한 권태로움은 왜 내면의 상징을 그리워하는가, 그리고 왜 그리로 향하려 하는가? 욕망의 도주선은 우선 지나간 기억에게 먼저 외향에 대한 반작용의 선례를 물으려 하기 때문

이다. 또한 그것이 내향內向하려는 것도 도주의 본능이 언제나 반사적으로 향하기 때문이기도 하다. 그래서 욕망은 가로지르려 하면서도 유전(세로내리기)조차 마다하지 않는다. 이렇듯 욕망은 모순적이다.

현실의 논리에 대하여 권태로워할수록 그것의 모순으로부터 자유로운 상징의 언어와 문법을 조형 욕망이 그리워하는 까닭도 마찬가지다. 외광의 조명으로 외부 세계에 대한 인식의 투명성을 높이면서도 그와 반대로 캔버스 위에서는 데포르마시옹을 추구하는 인상주의의 〈의도된 모순〉만으로는 벗어날 수 없었던 권태와 공허가 내면에 대한 상징에로의 노스탤지어 즉, 도주 욕망을 강하게 자극하고 있었던 것이다.

① 격세유전하는 직관주의

격세유전atavism reversion은 생물계에서 부모에게는 없지만 그 앞의 조상에게 있었던 형질이 돌연변이에 의해 세대를 건너뛰어 손자에게 나타나는 귀선유전歸先遺傳을 의미한다. 하지만 그것은 생물계에서는 물론이고 철학이나 문학, 음악이나 미술 등 정신세계에서도 드물지 않게 나타나는 현상이다. 그것은 무엇보다도 〈욕망의 노스탤지어〉 때문이다. 예컨대 19세기 말에 돌연히 상상과 상징의 표상을 유전 형질로 하는 직관주의가 상징주의라는 이름으로 격세유전하며 출현한 경우가 그러하다.

사실주의와 인상주의의 일상성과 사실성에 대한 지나친 강조의 장기 지속과 권태가 도리어 비가시적인 내면세계나 비현실적인 이상 세계에 대한 주관적 상상과 상징을 자유롭게 구가하던 제리코, 들라크루아, 프리드리히, 블레이크, 터너 등의 낭만주의에 대하여 반발하면서도 그리워하게 함으로써 귀선유전의 구실이 되고만 것이다. 그것은 다름 아닌 직관주의에 대한 노스텔

지어 때문이다.

　　실제로 〈낭만주의 → 사실주의 → 인상주의 → 상징주의〉로 이어지는 1백여 년간 미술의 역사에서 작용과 반작용에 의한 사조와 양식의 변화를 다음과 같은 일련의 언설들이 잘 설명하고 있다. 우선, 낭만주의 화가 카스파르 다비트 프리드리히는 〈화가는 눈앞에 보이는 것뿐만 아니라 자신의 내면에 보이는 것도 그려야 한다. 만약 자기 안에서 아무것도 볼 수 없다면, 자기 눈앞의 것도 그리지 않는 것이 더 낫다〉고 하여 눈에 보이지 않는 상상의 세계에 대한 이미지의 표상을 강조한다.

　　이에 반해 사실주의자 쿠르베는 「사실주의 선언」에서 〈회화는 본질적으로 구체적인 예술이다. 그것은 실재하는 사물의 재현에 의해서만 구성된다. 눈에 보이지 않는 추상적인 대상은 회화의 영역 내에는 없다. …… 추상적인 것, 보이지 않는 것, 존재하지 않는 것은 그릴 수 없다. 예술에서의 상상력이란 현존하는 사물의 가장 완전한 표현을 찾아내는 방법을 안다고 하는 데 있는 것이지 결코 똑같은 사물을 상정한다거나 창조하는 데 있지 않다〉고 낭만주의가 강조하는 직관과 상상의 방법에 정면으로 반대한다.

　　그런가 하면 옥타브 미르보Octave Mirbeau는 인상주의자 클로드 모네를 가리켜 〈태양을 길들인 사람〉이라고 평한다. 낭만주의를 직관에 의한 〈상상의 현상학〉이라고 한다면 모네의 인상주의는 빛에 의한 〈투영의 심리학〉으로 간주할 수 있다. 더구나 모네의 인상주의가 찰나적 순간마다 빛의 파동 작용을 이용하여 동적 투영 효과를 극대화하려 했다면, 광학 결정론자인 조르주 쇠라의 신인상주의는 빛에 의해 순간적으로 흩어지는 형태 대신 질서정연한 구도와 뚜렷한 형체를 지나칠 정도로 세심하게 표상하기 위해 현전하는 시간의 정지마저도 영구적으로 요구하고 있기 때

II. 녹망주의 표현형의 꽃과

문이다.

하지만 이와 같은 인상주의에 강하게 반발하는 상징주의 화가인 오딜롱 르동Odilon Redon은 〈인상주의는 대상에 기생하는 기생충이다〉라고까지 혹평한다. 그것은 사실주의이건 인상주의이건 대상에 대한 〈사실 의존적the real-laden〉 작품들에 대한 극단적 거부감의 표시나 다름없다. 상징주의 화가들은 일상의 표피적 현상에 대한 과학적 분석과 감관에 의한 경험적 관찰보다 내적 영감에 의한 영혼과의 대화를 갈망하기 때문이다.

상징주의 화가 고갱의 후원자였던 평론가 가브리엘알베르 오리에Gabriel-Albert Aurier도 1891년 3월 문예지 『메르퀴르 드 프랑스Mercure de France』에 발표한 논문 「회화에서의 상징주의-폴 고갱Le symbolisme en peinture - Paul Gauguin」에서 예술 작품이란 사상을 형식으로 표현하는 것이므로 〈상징적symbolique〉이어야 한다고 규정한다. 나아가 그는 예술이 묘사하는 대상은 객관적인 것이 아니라 〈직관에 의해〉 인지된 사상의 표지이므로 〈주관적〉이어야 한다고 주장한 바도 있다. 이처럼 인상주의에서 신인상주의에 이르기까지 19세기 후반에 〈정합성의 종언〉과 더불어 미술의 역사에 밀려 온 〈데포르마시옹과 감각론적 단절〉의 징후들은 19세기를 넘어서기에도 힘겨웠다. 당시에 그것은 일종의 독립 미술로서 역사의 외부에 머물렀을 뿐 변혁의 주류가 되지 못했기 때문이다. 또한 이미 내재적(존속적) 변혁을 시도했던 시냐크의 작품에서도 보았듯이 빛의 마법에 대한 권태가 지나치도록 투명해진 현실 세계에 대한 조형 기법에 대해서 인상주의는 그 내부에서조차 진저리를 드러내고 있었다. 그런가 하면 인상주의 외부에서도 상징주의에 가장 충실했던 르동은 인상주의의 마지막 전시회에 참여함으로써 사실 의존적 작품들에 대한 일종의 파괴적 혁신을 기도하기도 했다.

수많은 새로움의 역사가 그렇듯 상징주의의 출현도 19세기 말의 내외적 병리 현상에 대하여 역사적 통찰력이나 회화적 상상력이 뛰어난 화가들이 보여 준 〈회고적〉 자가 치유 현상일 수 있다. 낭만주의가 사실주의나 인상주의와 자리바꿈하듯 상징주의도 당시 내외의 병적 징후들에서 비롯된 것이다. 상징주의 화가들은 우선 직관적 통찰력을 잃어 가는 이전의 미학적 가치 기준이 자신들에게는 더 이상 무의미하다고 생각한 나머지 치유의 계기와 단초를 그것에서 찾으려 했다.

또한 그들은 당시의 시대 상황에 대응할 수 있는 예술적 면역력을 강화하기 위하여 한동안 지속되어 온 외광 의존적 병폐를 버리고 새로운 예술적 상상력을 동원하면서 내면세계에 대한 직관적 통찰에 집중하려했다. 그것은 갈수록 늘어나는 외적, 물질적, 과학적 포만감에 반해서 점점 더 심화되는 내적, 정신적, 종교적 허기와 공허를 메우기 위한 반사적 욕구의 발로이기도 하다.

당시는 과학 기술의 발달과 자본주의의 고도 성장으로 인한 물질적 풍요로움을 대신하여 일찍이 경험해 보지 못한 이성의 부식eclipse과 비인간화와 같은 정신적 빈곤을 그 대가로서 치르기 시작하던 때였다. 사회는 계층간의 불화와 실조失調로 인해 불안감이 고조되고 위기감이 팽배해지는 타락한 세계, 즉 실낙원lost paradise으로 급변해 가고 있었다. 세기말의 병적 징후, 즉 데카당스에 직면한 것이다. 그러므로 문학과 예술에서의 메시아적 욕망과 악마적 욕망은 서로 충돌하면서도 자가 치유를 위한 저마다의 레시피로서 직관주의의 격세유전과 더불어 상징주의의 대두를 암암리에 고대하거나 갈망하고 있었던 것이다.

② 환상 욕망과 상징주의

환상fantasy은 무의식적 갈등을 표현해 주고, 이룰 수 없는 소망의

충족과 현실 도피를 제공한다. 환상은 현실을 왜곡하면서도 창조
적 활동의 도약대를 제공한다. 또한 환상은 사고의 비약flight of ideas
을 저어함이 없이 일련의 상징적 심상들로 꾸며 내기도 한다. 예
컨대 무의식적 소원마저도 상상 속에서 충족시키려는 백일몽day
dreaming이 그것이다. 이처럼 환상은 의식과 무의식의 경계조차 분
간하지 않고 욕망한다. 그러므로 그것이 상징하고자 꿈꾸는 세계
도 대개가 초현실적이거나 비현실적이다. 눈에 보이지 않는 내면
세계에 대한 상징도 마찬가지다.

　　상징은 세기말의 불안에 대한 도피인가 하면 피곤한 현
실에 대한 휴식이기도 하다. 또한 상징은 병리적 역사에 대한 예
술적 처방인가 하면 미술사적 피로감에 대한 조형적 처치이기도
하다. 인상주의나 신인상주의가 오그든 루드의 물리학이나 슈브
렐의 화학과 같은 과학으로부터 양식과 기법에서 일방적으로 도
움을 받아 왔지만, 다른 한편에서 상징주의가 당시의 문학이나 철
학과 서로 소통하며 시대정신을 공유해 온 까닭도 사회적 병리 현
상과 역사적 피로감에 대한 인식과 대응을 같이하려 했기 때문
이다.

　　1876년의 파리의 총선에서 340명의 공화파가 의회에 진출
한 이후 1894년 10월 파트리스 드 마크마옹Patrice de MacMahon이 이
끄는 보수적 공화파가 물러나기까지 장기 집권이 계속되는 동안
프랑스 사회는 비교적 안정된 번영기[294]를 맞이하였다. 파리 시내
에 디방 자포네, 라팽 아질, 카바레 데 자사생, 샤 누아르 등 카바

[294] 재산을 소유한 하층민과 농민이 이른바 〈새로운 계층couches nouvelles〉으로 불릴 만큼 경제적 번영기에 접어들었다. 1881년, 1884년에는 법률에 의해 출판과 공공 집회, 노조 설립에 대한 규제도 완화되었다. 1883년엔 쥘 페리 수상에 의해 초등학교의 무상 의무 교육이 시작되었다. 1881년에서 1892년 사이 진보와 번영을 약속하는 보호 관세법을 도입함으로써 공화정에 대한 지지가 더욱 공고해졌다. 그러나 1893년 선거에서 기회주의자들의 승리에 이어서 1894년 사회주의자들에 의한 사디 카르노Sadi Carnot 대통령의 암살 등 1890년대 들어 프랑스는 무정부 상태에 빠져든다. 로저 프라이스, 『프랑스사』, 김경근 옮김(서울: 개마고원, 2001), 254~259면.

레와 카페 등이 속속 개업했던 것도 그 시기였다. 하지만 일반 대중이 경제적 풍요를 누리는 대신 문학인과 예술가들은 점증하는 과학 결정론에 대한 피로감과 실증적 사실주의에 대한 권태에 빠져들었다.

더구나 1890년대에 들어서면서 무정부주의자나 사회주의자들에 의해 정치적, 사회적 환경이 또 다시 급작스럽게 불안정해지자 현실에 대하여 팽배해진 불안과 불만족은 시인이나 소설가로 하여금 현실적 이데올로기보다 환상 욕망을 자극하는 비현실적 상징주의 문학을 더욱 노골화시켰다. 그런가 하면 철학도 과학적 실증주의나 유물론적 사회주의보다 주관적 관념론이나 유심론적 형이상학에로 눈을 돌렸다. 예컨대 1886년 9월 18일자 「르 피가로」에 발표한 장 모레아스Jean Moréas의 「상징주의 선언le Manifeste du symbolisme」이나 생의 약동을 주장한 직관주의 철학자 베르그송으로 이어지는 라베송몰리앵Félix Ravaisson-Mollien과 라슐리에Jules Lachelier의 유심론이 그것이다.

우선, 문학에서 상징주의의 태동은 모레아스의 선언보다 훨씬 이전의 일이었다. 상징주의 문학의 선구라고 하는 보들레르Baudelaire의 시집 『악의 꽃Les Fleurs du mal』이 세상에 선보인 것은 1857년이었기 때문이다. 그때는 사실주의 화가 쿠르베가 「사실주의 선언」을 발표하면서 그의 대표작인 「화가의 작업실」(1855, 도판160)의 오른쪽에 무정부주의 철학자 프루동과 더불어 보들레르를 직접 그려 넣을 만큼 상징주의가 발아하기 직전이었다.

다시 말해 당시는 문학에서도 스탕달 신드롬에 이어 로댕에게 커다란 영향을 미친 발자크의 사실주의, 그와 더불어 졸라의 자연주의가 시대를 풍미하던 때였다. 그 때문에 1863년 살롱전에 낙선한 마네의 「풀밭 위의 점심」(도판172)에 대하여 (자연주의자) 졸라뿐만 아니라 (상징주의자 가운데서도) 디오니소스적인

보들레르와 아폴론적인 말라르메의 옹호가 더욱 상징적인 사건이
되기도 했다.

(a) 마네 안의 두 얼굴: 보들레르와 말라르메
「풀밭 위의 점심」은 그 작품의 의도를 표현하고자 하는 방식에서
보들레르보다 말라르메와 맞닿아 보인다. 무엇보다도 누드화로
서는 당시의 상식을 벗어난 상징적 표현임에도 설명을 생략한 채
암시적이었기 때문이다. 마네는 상황 설정을 사실에 맞게 하지 않
았을 뿐더러, 고의로 비현실적이고 상징적으로 표현하면서도 관
람자들이 자신의 의도를 간파하고 이해해 주기를 바랐다. 하지만
말라르메에게 그랬듯이 대중은 마네의 편이 아니었다. 많은 사람
들은 상징의 의도를 이해해 주기보다 오히려 가혹한 비난과 질타
로 대신했다.

　　　또한 「풀밭 위의 점심」은 그것이 표현하고자 하는 내용에
서 말라르메보다 보들레르에 가까웠다. 살롱전의 낙선은 물론이고
당시로서는 외설의 스캔들에 시달려야 할 만큼 그 표현이 위선적
이고 부조리했기 때문이다. 그는 자본주의의 번영기에 도시인들의
위선적이고 타락한 욕망을 환상적으로 드라마틱하게 폭로하고자
했다. 하지만 인습적이고 위선적인 일상의 삶에 젖어 있던 관변의
권위주의자들뿐만 아니라 도시의 관람자들조차도 그가 의도하는
선과 위선의 인위적 대비와 조응을 받아들이려 하지 않았다.

　　　이처럼 새로움은 낯섦이나 이질적 타자로 받아들여지기
일쑤다. 권위적이고 관습적인 의식일수록 타자나 차이는 자아나
동일에 대한 거부이자 저항으로 간주되기 때문이다. 그러므로 선
구와 상징은 그것만으로도 기존의 구조로부터 배타적일 수밖에
없다. 예컨대 미처 준비되지 않은 시대와 대중에게 성급하게 다
가간 마네나 보들레르의 상징 놀이들, 즉 위선에 대한 상징적 폭

로나 생략과 암시가 노리는 상징 효과들은 시대와 대중으로 하여금 그것을 해독하고 즐길 수 있는 (경험의) 기회를 좀 더 기다려야 했다. 하지만 의식의 표층과 심층 사이의 충돌을 불러 온 충격 효과만으로도 그들의 선구적 상징의 시도는 충분히 의미 있는 일이었다.

(b) 랭보와 르동의 환상 여행

상징을 의식적인 언어의 문법과 논리에서의 해방이자 일상적 경험과 습관을 지배하는 사고로부터의 자유를 표현하는 방식(그는 자신의 시작법을 〈언어의 연금술〉이라고 불렀다)이라고 할 경우, 아르튀르 랭보Arthur Rimbaud는 거기에 가장 잘 어울리는 시인이었다. 그는 무감각해진 가시성의 권태로부터 탈피하여 현실의 배후에 있는 새로운 아름다움을 발견하고 표현하기 위해서는 감각이나 언어가 빠져 있는 실재의 덫인 일상적 사고의 습관에서 벗어나야 한다고 생각했기 때문이다.

　　그가 시인을 선지자나 투시자voyant에 비유한 까닭, 그리고 자신이 그렇게 되고자 했던 이유도 마찬가지다. 그가 생각하는 시인은 남다른, 즉 남이 볼 수 없는 것도 볼 수 있는 시간적, 공간적 투시력과 상상력을 지닌 신비스런 탐험가이자 방랑자voyageur이어야 했다. 그에게 방랑은 권태로부터의 탈출이자 정주와 인습에 대한 저항이다. 그는 이미 17세 때인 1871년 5월 13일 담임 선생님인 조르주 이장바르Georges Izambard에게 보낸 편지와 15일 선생님의 친구이자 시인인 폴 드메니에게 보낸 편지에서 선지자, 가장 박식한 자, 영혼을 가꾸는 자의 꿈을 아래와 같이 밝힌 바 있다.

　　〈시인은 모든 감각의 오랜, 엄청난, 그리고 추리해 낸 착란에 의해서 자신을 의식적으로 선지자로 만듭니다. 사랑과 고통, 광기의 모든 형태들이 다 그런 것입니다. 시인은 그 자신을 추구

합니다. 자신 속의 모든 독소를 걸러 내어 오직 그 정수만을 간직하려 합니다. 그의 모든 신앙과 초인적인 힘이 요구되는 말할 수 없는 고역입니다. 거기서 그는 가장 위대한 죄인 가운데 가장 위대한 범죄자, 가장 저주받은 자가 되는 것입니다. 그래서 최상의 박식한 자가 되는 것입니다. 왜냐하면 그는 이미 누구보다도 풍요로워진 영혼을 단련해서 가꾸었기 때문입니다.〉

그에게 시인은 선지자였다. 그뿐만이 아니다. 그가 생각하는 시인은 환상 욕망의 노예이어야 한다. 그래서 그는 편지에서 또다시 주장한다. 〈시인은 미지에 도달하려 합니다. 그리고 미쳐서 날뛰며 자기 환상들에 관한 지식을 상실하고 말 때 그는 반드시 그 환상을 볼 것입니다. 그는 지극히 엄청나고, 이름조차 붙일 수 없는 사물들에 의한 약동élan 속에서 죽어도 좋습니다. 그때는 가공할 만한 다른 작업자들이 올 것입니다. 그들은 다른 사람들이 쓰러진 바로 그 지평선에서 다시 시작할 것입니다.〉(5월 13일자 편지)

이렇듯 랭보는 일찍부터 진정한 방랑자가 되고자 했다. 그에게 방랑은 신들린 듯 환상을 쫓으며 영혼을 각성시키려는 시인의 몸부림이었기 때문이다. 이를 위해 그는 〈시인이 되기를 원하는 사람이 가장 먼저 해야 할 일은 자기 자신을 완전히 깨닫는 일입니다. 그는 자신의 영혼을 추구하고, 그것을 검토하고, 시련을 가하며 자신을 가르쳐 갑니다. 자신의 영혼을 알고 나서는 그것을 가꾸어 가야 합니다. (하지만 그보다) 소중한 일은 영혼을 기괴하게 만드는 것입니다. 곰프라치코스(스페인의 전설에 나오는 괴물로 얼굴이 상상할 수 없을 정도로 험상궂으며 아이들을 잡아먹는다)를 본떠서 말이죠.〉(5월 15일자 편지)

랭보에게 가장 중요한 일은 기존의 모든 감각의 계시적 착란에 의해서 〈영혼을 기괴하게 만드는 일〉이었다. 그것은 마치 「이상한 기구와 같은 눈이 무한을 향해 간다」(1882, 도판319)에

서처럼 인간의 눈이 〈영혼의 각성〉을 상징한다고 주장한 오딜롱 르동의 초기 작품들에 대한 선이해先理解의 모범을 보는 것 같다. 그 이후에도 르동은 「이상한 꽃」(1880경, 도판318)에서 보듯이 만 물이란 신의 배아에서 비롯되었다고 생각한 나머지 접신론적 환 상에 의해 영혼의 각성을 상징하려 했다.

랭보는 이미 고답파Parnassien 시인 베를렌Paul Verlaine과 가진 동성애에 대한 깊은 갈등을 지옥에 떨어지는 심경에 비유한 산문 시집 『지옥에서 보낸 한 철Une saison en enfer』(1873)을 통해 영혼의 방랑(=반항)과 각성을 상징적으로 토로한 바 있다. 그는 한편으 로는 〈나의 말은 신탁이다. 거짓도 허위도 없다〉고 고백할 정도로 순진무구한 영혼이 주체하지 못하는 〈순수에의 열망〉을 불사르 면서도, 다른 한편에서는 신에 대한 모독과 저주에 찬 언어를 내뱉 을 만큼 영혼의 불순함과 오욕에 고통스러워했다.

이렇듯 그는 일종의 심리적 자서전이자 고백록이기도 한 영육靈肉의 『지옥에서 보낸 한 철』에 대한 착란적 환상과 엇갈리 는 영혼의 교착 그리고 그것에 대한 영혼의 각성을 10편에 나누어 〈기괴하게〉 시화화詩畵化하려 했다. 또한 르동이 보들레르나 말라 르메와도 정신적 교감을 게을리하지 않으면서도 랭보의 시상詩想 과 시어詩語 속으로 더욱 깊이 빠져드는 것은 자신이 그려 온 〈영 혼의 눈〉이 랭보가 강조하는 〈깨어 있는 영혼〉과 접신接神하듯 마 주치기 때문이다.

(c) 말라르메의 마네와 고갱

상징주의의 시에서 산문적 요소를 배제하여 순수시를 확립하려 했던 스테판 말라르메Stéphane Mallarmé의 대표작은 장시 「목신의 오 후L'Après-midi d'un faune」(1876)였다. 그는 산문적 설명이 배제된 순수 한 시적 형식에서 뿐만 아니라 아폴론주의적 이성으로 절제된 암

시와 생략의 표현을 통해 그 내용에서도 인간의 관능적인 사랑과
성애를 (다음과 같이) 몽환적으로 노래하려 했다.

목신의 오후

(전략)

나는 꿈을 사랑하였던가?
내 의혹, 저 끝이 없는 고대의 밤의 성단이 쌓이고 쌓여
종려나무 실가지로 돋아나더니
생시의 무성한 숲이 되어 내게 일깨우니
오! 끝에 남은 것은 나 혼자 애타게 그린 장미꽃빛 과오.
아니 곰곰이 생각해 보자.

혹시 그대가 생각하는 여인들은
그대 엉뚱한 감각이 갈망한 환상에 지나지 않는지를.
목신牧神이여, 환각은 한결 순결한 처녀의
푸르고 차가운 두 눈에서 흘러나오는 샘물처럼 솟아난다.
그러나 한숨에 젖은 저쪽 여인은 그대 털가슴에 깃드는 한
낮의 산들바람처럼
대조적이라 할 것인가?

(중략)

도피의 악기여, 깜찍한 피리여,
그러거든, 그대 한 송이 꽃으로나 다시 피어나,
호숫가에서 나를 기다려라!

나는 내 나직한 속삭임에 취해서
오래오래 여신들 얘기를 하리라,
열애에 찬 그림을 그려
여신의 그림자에 걸린 허리띠를 벗겨내리라.
하여, 내 모른 체하며 회환을 지워 버리고,
맑은 포도 알을 빨아먹고 웃으며 빈 포도 껍질을
여름 하늘에 비쳐들고 투명한 살 껍질에 숨을 불어 넣으며
취기에 잠겨 저녁토록 비춰 보리라.

오 요정들이여, 다채로운 추억에 바람을 넣어
다시 가득 채우자.
내 눈은 피리에 구멍을 뚫고 불후의 목구멍을 찌르고,
목의 타는 듯한 아픔이 물결에 실려 숲 위의 하늘로
광란하듯 절규한다.
감은 머리털은 빛과 오열 속에 사라진다.

(중략)

아니다, 하지만, 언어가 부재하는 나의 영혼,
무거워진 육체는 정오의 씩씩한 침묵 앞에 결국 쓰러진다.
이제 그만 불경한 생각을 잊은 채,
목마른 모래 위에 잠들어야 한다.
아, 포도주의 효험 좋은 별들에게
입술을 여는 것은 이리도 좋은가!
한 쌍의 요정들이여 안녕!
나는 그대가 둔갑한 그림자를 보리라.

— 스테판 말라르메

「목신의 오후」는 발표되면서 상징주의 문학을 상징하는 기폭제가 되었다고 해도 과언이 아니다. 10년간 매일같이 졸라와 말라르메와 더불어 다양한 주제로 생각을 공유해 오던 마네는 그 시가 발표되기 전해부터 말라르메와 애드거 앨런 포Edgar Allan Poe의 「갈가마귀The Raven」의 번역과 삽화 작업을 함께 하면서도 「목신의 오후」의 삽화도 판화로 작업해 왔다. 이듬해 이 시가 발표되자 마네는 수고와 우정의 표시로 자신의 작업실에서 말라르메에게 초상화(도판301)를 그려 주었다.

　　한편 말라르메는 상징주의의 성지라고 불리는 카페 볼테르를 중심으로 베를렌, 모리스 드니, 로댕, 고갱 등 상징주의 미술가들과 교류해 왔다. 그들 가운데서도 주로 고갱과 교류하면서 상징주의를 공유하게 되었고, 그로 인해 그들 사이의 우정 또한 각별해졌다. 예컨대 1891년 2월 말라르메는 평론가 옥타브 미라보를 설득하여 『에콜 드 파리』에 고갱에 대한 평론을 쓰게 했는가 하면, 3월 23일 타히티로 떠나는 고갱을 위해 그곳에서 열린 환송회에서도 사회를 맡기까지 했다. 고갱도 그에게 보답하기 위하여 현재 말라르메 미술관에 전시되어 있는 「목신의 오후」(1892)를 제작해 주었다.

　　또한 말라르메의 「목신의 오후」처럼 절제되고 아폴론주의적인 작품은 화가 퓌비 드 샤반Pierre Puvis de Chavannes에게도 적지 않은 영향을 주었다. 「바닷가의 젊은 여자들」(1879), 「가난한 어부」(1881), 「신성한 숲」(1884~1889, 도판302) 등 샤반의 회고적인 상징주의 작품들은 주로 고대 신화에서 빌려 온 주제들을 이상적으로 그리고 아름답게 표현함으로써 보들레르, 고티에, 모리스 드니 등으로부터도 존경받았다. 또한 목가적이면서도 우의적인 표현과 프레스코와 같은 채색은 점묘파인 쇠라와 시냐크뿐만 아니

라 상징주의 화가 고갱과 르동에게도 크게 영향을 끼쳤다.

특히 샤반의 작품들 가운데서도 「신성한 숲」은 말라르메의 「목신의 오후」를 (다른 의미로) 연상시킬 만큼 요정들의 풍경을 고전적이고 목가적으로 그려 놓았다. 시인이 인간의 육욕의 세계를 목신faune의 관능적 세계로 미화하여 에로틱한 요정들의 설화처럼 위장한 것을 화가는 육욕이 정제整除된 반라半裸의 요정들이 평화롭게 노니는 신성한 숲 속의 이야기로 바꿔 본 것이다. 다시 말해 샤반은 말라르메의 관능적 희열과 환상을 이상적인 형이상학적 자유로 대신하고자 했다. 1897년 고갱이 애지중지하던 딸이 죽자 샤반이 그린 요정들의 이상향, 즉 「신성한 숲」을 토대로 하여 「우리는 어디서 와서, 무엇이 되어, 어디로 가는가?」(1897~1898, 도판303)를 그리면서 슬픔을 달래려 했던 이유도 거기에 있을 것이다.

다음으로, 상징주의는 당시의 철학에서도 적지 않은 이념적 토대를 구하려 했다. 예컨대 esse est percipi(존재하는 것은 지각되는 것이다)를 주장하는 버클리George Berkeley의 주관적 관념론이나, 회화와 공예에 조예가 깊었던 라베송몰리앵의 유심론 그리고 베르그송이 주장하는 〈생의 약동élan vital〉과 〈창조적 진화〉의 선구가 되었던 라슐리에Jules Lachelier의 주관적 관념론이 그것이다. 객관적이고 사실적인 경험보다 주관적이고 상징적인 직관으로 비가시적인 관념의 세계를 회화로 가시화하는 상징주의 화가들에게 관념론과 유심론은 더없이 좋은 사유의 바다이고 보물 창고인 셈이다.

버클리는 무엇보다도 자연에 있는 사물의 존재나 질서를 우리가 지각하지 않는 경우 우리의 정신 외부에 있는 사물이 어떻게 존재할 수 있는지 그리고 그것들이 어떻게 질서를 이룰 수 있

는지에 대한 설명이 필요하다고 생각했다. 그래서 〈존재하는 것은 지각되는 것〉이라고 생각한 그는 어떤 사물이 지속적으로 존재하기 위해서는 지각하는 주체로서 나 이외의 다른 정신이 있어야 한다고 생각했고, 궁극적으로는 자연에 있는 사물의 질서의 원인이 되는 신이 존재해야 한다고 믿었다. 나의 유한한 정신과 다른 사람의 유한한 정신 이외에도 더 위대한 정신이 존재한다는 것이다.

또한 그는 자연의 모든 사물도 그 위대한 정신에 의해 지각됨으로 존재한다고 믿었다. 왜냐하면 유한한 정신은 신의 정신 속에 있는 관념들의 질서정연한 배열에 지나지 않기 때문이다.[295] 유한한 정신이 불멸의 영혼을 획득할 수 있는 것도 신의 정신 속에 있기 때문에 가능한 일이다. 영혼의 불멸과 신비주의를 추구하는 상징주의자일수록 버클리식의 주관적 관념론자가 되는 까닭도 마찬가지다.

프랑스의 상징주의자들에게 버클리의 관념론보다 더 직접적인 영향을 준 것은 아믈렝의 원초적 관념론이나 라베송의 유심론이다. 베르그송에게 아카데미의 회원 자리[296]를 물려 준 라베송은 생명의 내재적 관념에 특별히 관심을 기울인 철학자였다. 그는 생명의 자발적이고 자의적인 의지와 의식의 활동도 점차 내면화, 무의식화된다는 사실에 근거하여 습관 형성에 관한 유심론적 배경을 밝히고자 노력했다. 그에게 습관이란 어느 것보다도 실질적으로 체화된 관념이다. 관념적인 것과 실재적인 것도 무의식적인 습관 안에서 그것들의 융합과 통일이 이뤄진다고 생각하기 때문

295 새뮤얼 에녹, 제임스 피저, 『소크라테스에서 포스트모더니즘까지』, 이광래 옮김(파주: 열린책들, 2004), 410~411면.

296 앙리 베르그송이 라베송으로부터 도덕, 정치과학 아카데미 회원 자리를 물려받는 기념으로 행한 강연(이 내용은 1934년 『사유와 운동La pensée et le mouvant』으로 출판되었다)에서도 라베송의 습관론을 논평한 바 있다. 또한 이 습관론 속에서 베르그송은 〈생의 약동〉을 예견하기도 했다.

이다. 실재에 대한 직관과 관념, 즉 존재와 사유가 그 안에서 조화
를 이룬다는 것이다.

　　라베송은 1870년부터 루브르 박물관의 관리자로 활동할
정도로 회화와 공예에도 조예가 깊었다. 그는 예술의 본성에 대해
무의식적 습관을 통해 자연의 내재적 요소와의 통일과 조화를 발
견해 내는 것이라고 생각했다. 그의 주장에 따르면 그림을 그린다
는 것은 〈마음의 눈인 직관을 통해 형식이 만들어 내는 멜로디를
발견하는 것〉이다. 거기에 자연이 담고 있는 가장 의미 있는 요소
가 있다고 믿었던 것이다. 그것은 다름 아닌 사물들을 통해 퍼지
는 신적 우아함과 같은 자연의 가장 신비스럽고 내밀한 조화라는
것이다.[297]

　　존재에 대하여 감각적으로 지각하는 주체와 신비스런 신
적 질서와 배열 속에 있는 그 주체의 영혼 불멸까지도 주장하는
(버클리의) 주관적 관념론과 직관적 관념에 의한 자연의 신비스
런 조화의 발견을 강조하는 (라베송의) 유심론은 내면세계를 상
징하려는 예술가들에게는 자신들의 언어로 화답할 수 있는 더없
이 좋은 메시지였다. 실제로 당시의 시인이나 소설가에게만이 아
니라 미술가들에게도 그 효과와 영향은 직접적이었다. 그것은 관
념론이나 유심론으로 철학적 토대를 공고히 해온 상징주의 예술
가들이 강조하는 다음과 같은 〈선언적 교의〉로 나타났다. 상징
주의 화가들의 교의는 다음과 같다.

첫째, 미술은 사상적이어야 한다.

둘째, 미술은 사상 형식을 상징적으로 표현해야 한다.

셋째, 주관이 인식한 대상의 묘사는 주관적이어야 한다.

넷째, 예술의 양식은 종합적이어야 한다.

297　이광래, 『프랑스 철학사』(서울: 문예출판사, 1992), 300면.

다섯째, 결과적으로 미술은 장식적이어야 한다.

2) 폴 고갱: 열정과 광기 사이

1903년 3월 고갱Paul Gauguin이 마르키즈 군도의 작은 섬 히바 오아에서 병마와 싸우며 홀로 외롭게 살다 그곳의 가톨릭 공동묘지에 묻힌 뒤 10여 년 만에 영국의 소설가 윌리엄 서머싯 몸Somerset Maugham에 의해 소설 속의 주인공으로 환생한다. 소설 『달과 6펜스 The Moon and Six Pence』(1919)의 주인공 찰스 스트릭랜드가 바로 그이다. 여기서 서머싯 몸은 고갱을 한마디로 말해 광기에 찬 열정적인 예술가로 묘사한다.

　　몸은 이 소설을 통해 한 인간이 겪는 예술가와 생활인 사이에서의 갈등을, 즉 예술가에게 그가 추구하는 예술과 현실적인 삶이 이상적으로 양립할 수 있는지, 또한 예술가에게는 내면의 예술 정신과 외적 규범들, 즉 도덕이나 관습 가운데 어느 것이 우선하는지, 다시 말해 예술가는 도덕적 인간의 굴레에서 얼마나 자유로울 수 있는지를 묻고 있다. 왜냐하면 예술가로서 고갱의 일생이 이러한 물음 속에서 광기와 천재성을 열정적으로 발휘해 왔기 때문이다.

　　예술가로서 그리고 생활인으로서 보낸 고갱의 일생은 〈경계인marginal man〉으로서의 삶 그 자체였다. 그의 정신세계와 생활세계는 어느 한곳에 속하거나 정착하려 하지 않았기 때문이다. 그의 예술과 삶을 하나의 단어나 개념으로 규정하기 어려운 까닭도 마찬가지다. 환상 욕망에 사로잡힌 시인 랭보가 영혼의 방랑인이었다면 경계인으로서 고갱은 자신이 그리는 세계에 대한 표상 의지에 따라 이상 세계와 현실 세계, 모두를 떠도는 낭인浪人이었다.

또한 랭보가 주체하기 힘든 순수에의 열망에 따라 동성애도 마다 하지 않고 순진무구한 영혼의 방랑을 주저하지 않았다면, 고갱은 예술적 열정과 천재적 광기를 발산하기 위해 가족의 해체도 마다 하지 않고 시공의 방랑을 죽을 때까지 멈추지 않았다. 세상을 가 로지르려는 환상 욕망과 원시에로 회귀하려는 예술적 열정이 누 구보다 강하게 작용한 탓이다.

하지만 랭보의 방랑이 곧 영혼의 반항이었던 데 비해 고갱 의 방랑은 이상과 현실의 월경이었다. 그러면 고갱은 왜 시공을 막 론한 경계의 이탈이나 무시, 나아가 경계의 초월마저도 마다하지 않은 것일까? 주식 거래인으로서, 2등 항해사로서, 도예가로서, 목 조각가로서, 화가로서 그의 방랑벽은 그가 배를 타고 남미, 지중 해, 북극해, 인도양 등 전 세계를 누비듯 좀처럼 멈출 줄을 몰랐다.

그는 해군 사관 학교에 지원하고도 정작 시험장에는 나타 나지 않았는가 하면 어머니의 사망 소식조차 인도 여행 중에 들어 야 했을 정도로 몸도 마음도 한곳에 멈추지 않는 떠돌이였다. 「우 리는 어디서 와서, 무엇이 되어, 어디로 가는가?」의 질문을 그는 유작에서야 비로소 유언(제목)으로 남기고 말았다.(도판303) 하 지만 그 질문은 실제로 평생 동안 그의 뇌리를 맴돌던 미학적, 철 학적 주제였다. 현존재Dasein로서, 또는 세계-내-존재In-der-Welt-Sein 로서 자아의 정체성에 대한 그와 같은 실존적 의식이 그 자신을 특정한 시간, 공간적 경계 내에 가둬 두려 하지 않았기 때문이다. 그는 어떤 실존주의자보다도 일찍이 〈실존은 본질에 선행한다〉 는 사실을 체득하려 했던 것이다. 그러면 고갱은 어떻게, 그리고 무슨 까닭에서 시공의 경계 이탈이나 경계 초월을 끊임없이 시도 했을까?

① 인상주의와 상징주의의 사이

프랑스 미술에서 인상주의의 시기는 상징주의와 거의 동시대적 contemporain이었다. 고갱이 인상주의와 상징주의를 넘나들었던 것도 그런 분위기와 무관하지 않다. 고갱의 작품들은 적어도 인상주의와 상징주의의 상징적인 교차점 — 인상주의의 마지막 전시회 (5월)에 이어서 문학의 장르지만 장 모레아스의 「상징주의 선언」 (9월)이 발표되던 — 인 1886년의 그 전시회에 참가할 때까지만 해도 「네 명의 브르타뉴 여인들의 춤」(1886, 도판304) 등에서 보듯이 인상주의에 더 가까웠다. 그것은 무엇보다도 1874년 그가 미술에 입문하면서 처음 만난 사람이 인상주의의 대부라 불리는 카미유 피사로였기 때문이다.

피사로는 일찍이 한 젊은 아마추어 화가의 재능과 열정을 알아 본 뒤 10여 년간 그에게 가장 큰 영향을 끼친 스승이었다. 1879년에 열린 제4회 인상주의 전시회에 고갱에게 출품하도록 권유한 사람도 피사로와 드가였다. 피사로에게 드가를 소개받은 이후 고갱은 1881년에 그린 「바느질하는 수잔」을 통해 누드화에 대한 드가의 영향도 잘 드러낸 바 있다. 또한 1883년 고갱과 피사로는 각각 상대의 초상화를 그릴 만큼 사제의 인연을 과시하기도 했다. 1886년 5월 그가 브르타뉴의 퐁타방에서 하숙하는 동안 만난 에밀 베르나르Émile Bernard는 부모님에게 보낸 8월 19일자 편지에서 〈고갱이라는 인상주의 화가도 있습니다. 그는 서른여섯 살인데 그림을 잘 그리지요〉라고 쓸 정도로 고갱의 재능에 놀라워했다.

하지만 고갱에게도 1886년은 획기적인 해였다. 11월까지 6개월간 브르타뉴에 머무는 동안 안팎으로 일어난 크고 작은 사건들이 그의 조형 의식과 작품 세계에 엄청난 변화를 요구한 것

이다. 에밀 졸라가 인상주의 화가의 죽음을 소재로 한 소설 『작품』을 발표하여 세잔과의 결별을 초래했고, 비평가 펠릭스 페네옹이 「1886년의 인상주의Les Impressionnistes en 1886」라는 일련의 기사를 발표하여 자연주의적 인상주의 대신 쇠라의 〈과학적 인상주의〉를 본격적으로 소개하여 주목한 해였다. 이러한 변화의 시류를 반영하듯 때를 같이하여 상징주의와 인상주의는 〈선언〉과 〈마지막 전시회〉로 부침浮沈을 상징하는 계기를 맞이하기도 했다.

밖에서 일어나는 이러한 일련의 변화 이외에도 1874년 이래 돈독한 사제 관계를 유지해 오던 고갱은 스승 피사로의 최근 작품들을 매우 비판하며 갈등을 빚기 시작했다. 그 때문에 피사로도 아들에게 보낸 12월 3일자 편지에서 〈어느 날 저녁 쇠라, 시냐크, 뒤부아피예, 기요맹을 데리고 카페 누벨 아텐에 들어서자 고갱은 인사도 하지 않고 갑자기 자리를 떠났다〉고 적고 있다.

실제로 브르타뉴에서 돌아올 즈음이면 고갱은 이미 인상주의에서 마음이 떠난 뒤나 다름없었다. 지난여름 마리 장 글로아네크가 운영하는 퐁타방의 하숙집에서 함께 지낸 화가 쿼고되도 〈그의 특이한 이론 그리고 그것보다 더 특이한 화풍은 화가 집단 전체에 혁명을 불러일으켰다〉[298]고 하여 자기중심적이고 배타적인 성격으로 주위 사람들과의 갈등을 자초해온 그이지만 화가로서 화풍의 변화에 자신만만하고 확신에 찬 그의 모습을 확인해 주고 있다.

하지만 그가 더 이상 피사로의 인상주의에 머뭇거리지 않고 자신만의 새로운 화풍을 추구하는 데 매진할 수 있었던 것은 프랑스 북서부 브르타뉴Bretagne 지방의 이국적 인상 때문이었다. 이른바 〈브르타뉴 쇼크〉가 그에게 잠복해 있던 〈시원始原에의 영

298 프랑수아즈 카생, 『고갱: 고귀한 야만인』, 이희재 옮김(서울: 시공사, 1996), 28면.

감〉을 자극한 것이다. 브르타뉴는 5세기 무렵 독일 남동부에서 이주해온 켈트족 — 로마 시대에는 갈리아인으로 불린 인도, 유럽 어족 — 의 종교적 전통이 잘 보존되어 있는 곳이었다.

코르넬리우스 르낭Cornelius Ary Renan은 브르타뉴를 가리켜 〈기독교의 배후에 이교도 정신이 숨어 있는 원시 세계〉라고 표현했다. 그런가 하면 1886년 브르타뉴를 여행한 플로베르도 그곳에서 〈창조의 첫날을 목격한 듯 원초적 자유를 구가하는 인간적 형식을 발견했다〉고 토로한 바 있다. 페루에서 태어나 다섯 살까지 유년 시절을 남미의 원시적 자연에서 보낸 고갱에게 브르타뉴는 〈시원에로 회귀〉하는 환상과 더불어 자신의 유전자 속에 녹아든 원시에 대한 노스텔지어를 불러일으키는 매우 충격적인 곳이었다.

브르타뉴에서 돌아온 고갱이 먼저 시작한 것은 어린 시절 페루에서 친숙했던 토기들을 원시적, 신화적 상상력으로 재현해 보는 것이었다. 브르타뉴에 가기 전부터 일본 도자기에 영향을 받은 도예가 에르네 샤플레에게서 배운 도예술로 원시적 향수에 젖은 도자기 작품들을 선보였다. 고갱은 당시의 심경을 〈태곳적부터 도자기는 아메리카 인디언들이 늘 아껴 온 물건이다. 신은 한 줌 진흙으로 인간을 만들었다. 한줌 진흙으로 우리는 귀중한 돌을 만들 수 있다. 한줌의 진흙과 한줌의 재주로!〉라고 표현한 적이 있다. 한 평론가도 친구의 딸 잔 슈페네케의 얼굴 모습을 빚은 도자기를 보고 〈탁월한 도공이 점토가 아닌 영혼으로 빚은 야릇하고 원시적인 작품〉[299]이라고 평한 바 있다.

하지만 고갱이 천재적인 상상력으로 원시적, 종교적 시원을 자신만의 조형미로 상징하기 시작한 것은 1887년 〈나는 미개

299 프랑수아즈 카생, 앞의 책, p. 31.

인으로 살려고 파나마로 간다〉고 하며 프랑스의 식민지 마르티니크 섬에서 병마와 노동으로 고생하다 이듬해 2월 브르타뉴에 돌아온 뒤부터였다. 그는 1888년 2월부터 6개월간 브르타뉴에 머물면서 무려 75점이나 그렸다. 그는 그곳에서 나비파 화가인 에밀 베르나르, 샤를 라발Charles Laval 등과 함께 지내며 시원에로 회귀하는 원시 자연주의적 이상을 이른바 종합주의synthétisme 이념하에서 상징화하는 데 몰두했다.

예컨대 「설교가 끝난 뒤의 환상」(1888, 도판305), 「강아지 세 마리가 있는 정물」(1888), 「풀밭의 브르타뉴 여인들」(1888), 「레 미제라블」(1888, 도판308) 등이 그것이다. 고갱은 1888년 「설교가 끝난 뒤의 환상」을 그린 뒤 퐁타방에서 아를에 있는 반 고흐에게 보낸 편지에서 〈나는 이 인물들 속에서 매우 소박하고 미신에 가까운 단순성을 성취했다고 생각합니다. 전반적으로 이 그림은 아주 무거운 느낌을 줍니다. 이 그림에서 풍경과 싸움은 예배가 끝난 뒤 기도를 올리고 있는 사람들의 상상 속에서만 존재한다는 것이 나의 생각입니다. 자연스러워 보이는 사람들과 어색하고 어울리지 않는 풍경 안에서 벌어지는 싸움의 대비는 그런 이유에서입니다〉라고 적고 있다.

고갱을 지원해 온 평론가 오리에는 이 그림을 보고 고갱을 가리켜 〈상징주의 미술 학교의 교장〉이라고 하여 그가 더 이상 자연을 대상으로 작업하는 단순한 인상주의 화가가 아님을 분명히 한 바 있다. 오늘날 카생René Cassin도 「설교가 끝난 뒤의 환상」(또는 「천사와 싸우는 야곱」)은 나중에 선명한 빛깔과 단순성을 부르짖으면서 고갱과 퐁타방의 젊은 화가들이 주장했던 종합주의 화풍의 선언문 구실을 하게 되었다〉[300]고 하며 종합주의를 대표하는 작

제4장 메로퐁티스와의 인식론적 단절

II 육망의 표현형태

품들로 평하고 있다.

하지만 당시 종합주의를 이끄는 에밀 베르나르는 고갱의 「브르타뉴 여인들」(1886), 「퐁타방의 메밀 수확」(1888, 도판306) 등을 보고 짙은 윤곽선으로 형태를 대담하게 구분하는 자신의 종합주의와 분할주의cloisonnisme를 도용했다고 생각했다. 이러한 사정은 「설교가 끝난 뒤의 환상」이나 「룰랭 부인」보다 먼저 그린 「레 미제라블」(1888, 도판308)에서도 마찬가지였다. 아를에 수용된 고흐를 위로하기 위해 사회로부터 비참하게 희생된 빅토르 위고의 소설 『레 미제라블Les Misérables』의 주인공 장발장에 자신과 고흐를 비유하며 그린 이 자화상에서 고갱은 오른편 위에 베르나르의 옆 모습까지 그려 넣음으로써 종합주의와 분할주의를 실천하고 있었다.

실제로 「황색 그리스도」(1889, 도판311), 「초록색 그리스도의 수난」(1889), 「해변의 두 소녀」(1889), 「브르타뉴의 수확」(1889, 도판307), 「해초를 수확하는 사람들」(1889, 도판309), 「여성성의 상실」(1891, 도판310), 「룰루」(1890) 등 그때까지만 해도 고갱의 수많은 작품들은 색과 형태를 대담화한 점에서 베르나르가 불평할 만큼 그의 종합주의와 크게 다르지 않았다. 또한 고갱도 베르나르와 마찬가지로 원근이나 음영, 양감 등을 배제한 채 평평하게 색면 공간을 구성하려 했을 뿐만 아니라 윤곽선을 뚜렷하게 하면서도 나름대로 단순화함으로써 형태를 정확하게 표현하려 했다.

단지 가톨릭 교회와의 연대를 강조한 나비파Nabis(히브리어로 〈신의 계시를 받은 예언자〉를 가리킴)의 베르나르가 중세적 신비주의를 복잡하게 표현하려 한 데 비해, 신新원시주의자 고갱은 남태평양과 아시아적 요소(특히 목판 조각에서)를 지닌 원시

적 주제를 단순하게 상징주의화했다는 점에서 두 사람의 종합주의가 서로 다를 뿐이다. 베르나르가 1889년 가을에 고갱에게 보낸 한 편지에서도 〈나는 회화란 종합적 감각의 소산 그 이상이어야 하며, 기법과 긴밀하게 연계된 예술이기도 하다고 생각합니다. …… 당신의 모호한 욕망은 나의 완전한 욕망과는 아주 다릅니다. 나는 당신의 모든 감각을 알고 있습니다. 당신의 탐구가 단순성을 지향하는 반면에 나는 복잡한 것들만 찾고 있다고 생각합니다〉라고 하여 당시만 해도 그는 자신들의 종합주의가 정신적 이념보다도 표현의 단순성과 복잡성에서 가는 길을 달리 하고 있다고 적고 있다.

　　　종합주의synthétisme에서 〈종합〉을 의미하는 그리스어 synthesis는 syn+thesis의 합성어다. 즉 그것은 〈~함께〉, 또는 〈결합〉을 뜻하는 접두어 syn과 〈~에 두기〉를 뜻하는 thesis를 합하여 〈~결합해 두기〉를 뜻한다. 이런 어원적 의미대로 베르나르와 더불어 고갱의 종합주의는 색과 형태를 보다 단순하고 대담하게 결합하는 또 다른 반反인상주의이자 상징주의였다. 1886년까지 피사로와의 인연으로 인상주의의 언저리에 머물고 있던 고갱이 겪은 〈브르타뉴 쇼크〉는 그곳의 독특한 공간적 원시성과 시원성보다도 베르나르의 바로 이러한 종합주의와의 조우였다.

　　　그럼에도 불구하고 그가 상징주의 화가로서 정체성을 나타낼 수 있었던 것은 페루에서 보낸 유년 시절에 대한 잠재의식뿐만 아니라 일체 존재의 시원에 대하여 부모에게서 물려받은 정신적 유전자 때문이기도 하다. 예컨대 그의 종합주의와 상징주의를 규정하는 이른바 신원시주의néo-primitivisme가 그것이다. 그에게 그것은 열정과 광기뿐만 아니라 낭인의 삶을 결정하는 결정인決定因이나 다름없었다.

본래 원시주의는 중세 말, 르네상스 직전에 유행하던 기독교 미술의 특징 가운데 하나였다. 그것은 인간적 삶에서나 예술 정신에서나 가치의 기준을 법이나 이성적 정신 활동에 의존하기보다 소박한 원시적 삶에서 찾으려한 데서 비롯되었다. 예컨대 12세기의 가톨릭 사제인 피오레의 요아킴Joachim of Fiore에 의해 제기된 〈문화적 원시주의〉[301]의 영향으로 미술에서도 치마부에Cimabue에 의한 피사의 산타키아라 성당의 「성모자」(1301) 그림을 비롯하여 시모네 마르티니Simone Martini의 「수태고지」(1333), 조토의 「성모자」, 「성모님의 생애」, 「황금문 앞에서의 만남」 등이 그것이다. 이에 비해 일종의 〈소박한 미술naive art〉을 지향하는 고갱의 새로운 원시주의는 페루나 남태평양의 원시적 자연과 생활, 특히 어린 시절 그곳에서 그가 접한 아메리카 인디언들의 토기 등 생활 도구로부터 내화된 예술적 영감에서 그 단초를 찾을 수 있다. 그가 브르타뉴에서 불현듯 원시와 시원에 쉽게 빠져들 수 있었던 것도 생래적으로 잠복해 있던 향수성鄕愁性 무의식이 촉발되었기 때문일 것이다.

　　이미 신화적 시원성을 간직하고 있는 도시 브르타뉴에서 탄생한 「황색 그리스도」(도판311)와 「아름다운 천사」만으로 그에게 〈상징주의의 대변인〉이라는 호칭을 붙일 수 있는 까닭도 마찬가지다. 왜냐하면 퐁타방의 트레말로 성당의 채색 나무 십자가를

301　원시주의(原始主義)는 기원전 8세기의 시인 헤시오도스의 신화적 우주 발생론인 『신통기Theogonia』에게까지 거슬러 올라갈 수 있다. 하지만 구체적인 원시주의는 유대 사상과 기독교의 에덴 동산의 원죄에 대한 해석에서 그 계보가 시작되었다. 원죄 이래 인간의 역사가 타락일로의 하강 과정이라고 보는 〈연대적 원시주의〉와 이에 대해 초대 교회처럼 단순하고 소박한 생활로 복귀함으로써 구원받을 수 있다는 〈문화적 원시주의〉로 구분된다. 전자가 13세기 초 「인간의 미천한 상태에 대하여」라는 글을 쓴 교황 인노켄티우스 3세(1198~1216, 재위)의 〈인간 멸시 사상〉에 이르러 절정에 이르렀다면, 후자는 세 가지 천년설(전천년설, 무천년설, 후천년설) 가운데 〈세계가 점점 좋아지고 있다〉고 주장하는 12세기의 〈플로리스의 요아킴〉의 후천년설post-millennialism로 대표된다. 하지만 〈요아킴〉은 본래 성모 마리아의 아버지이자 예수의 외조부를 가리킨다. 따라서 원시주의 미술도 주로 성서의 정경(正經)이 아닌 외경(外經) 가운데 「야콥의 원복음서」에 근거하여 요아킴과 안나Anna 부부의 이야기, 즉 안나의 수태고지, 성모의 탄생, 안나의 죽음 등을 주제로 다루었다.

묘사한 「황색 그리스도」에서 그는 십자가 주변의 마리아와 두 여인을 머리쓰개를 한 브르타뉴의 여인으로 대체함으로써 시원에 대한 원시주의적 상상을 브르타뉴의 현실에 오버랩하는 상징주의 실험을 모색하고 있었기 때문이다.

② 현실과 이상 사이: 분여分與의 미학 정신

예술가로서 고갱은 예술에 대한 열정과 시공을 초월하며 영혼의 미를 쫓는 대가로 가족의 해체를 감내해야 했다. 창조적 천재성과 열정은 일상적 욕구와 삶에 관해 소홀히 하거나 무관심하기 일쑤이기 때문이다. 예컨대 고갱이 1887년 3월 말 처음으로 파나마의 섬 마르티니크로 떠나기 앞서 아내에게 보낸 편지에서 그의 심경을 읽을 수 있다. 〈내가 진정으로 바라는 것은 파리를 벗어나는 일이오. 가난뱅이에게 파리는 사막과 다를 바 없소. 예술가로서의 명성은 나날이 높아지고 있지만 그래도 사흘을 내리 굶고 지내야 할 때가 있다오. 그렇게 굶으면 몸도 상하지만 나는 의욕을 되살리고 싶소. 파나마로 떠나서 미개인처럼 살려는 것은 그래서요.〉 실제로 브르타뉴에 앞서 그에게 새로운 원시주의에 대한 영감과 시원에로의 회귀 욕망을 처음으로 갖게 해준 곳이 바로 마르티니크였다.

마르티니크에서 돌아온 이후에도 고갱의 방랑벽은 그를 도시 안에 오래 머물게 하지 않았다. 이번에는 타히티로 떠나기로 마음먹었다. 1890년 9월 그는 타히티로 떠나기 전 그는 르동에게 보낸 편지에서 〈마다가스카르만 해도 문명 세계에서 너무 가깝습니다. 타히티로 가서 거기서 생을 마치고 싶군요. 당신이 아끼는 나의 그림은 아직 씨앗에 불과하다고 믿습니다. 타히티에서는 나 스스로 그것을 원시와 야성의 상태로 발전시킬 수 있으리라 기대

해 봅니다〉라고 적고 있다.

한편 그가 떠나기 일주일 전인 1891년 3월 23일 스테판 말라르메는 환송연을 베풀면서 〈우리가 축배를 들려는 것은 무엇보다도 고갱이 하루 빨리 우리 곁으로 돌아오기를 기원하는 뜻입니다만 아무튼 자신의 재능이 절정에 이르렀을 때 머나먼 땅으로 자의의 망명을 선택하여 스스로의 부활을 시도하는 예술가의 고고한 양심에 경의를 표하는 바 입니다〉라고 축배를 제안했다.

마침내 타히티 섬에 도착한 뒤 아내에게 보낸 편지에서 그는 〈내가 평생 찾아다니던 곳이 바로 여기구나! 하는 생각이 들었소. 섬이 가까워질수록 어쩐지 처음 오는 곳이 아닌 것 같았소〉라고 하여 이상주의자가 지닌 현실 이탈의 성벽을 그대로 드러낸 바 있다. 도시 문명에 대한 거부감과 도피 욕망, 게다가 어떤 원시에도 데자뷔에 빠질 만큼 원시에 대한 강한 편집증이 그를 항상 도시에 대한 도피 강박증에, 동시에 원시에의 노스텔지어와 원시 환상에 시달리게 했다.

고갱에게는 이토록 존재의 시원으로서 과거의 원시가 이상 세계였다면 현실적 공간으로서 눈앞에 현전하는 원시는 그것을 상징해 주는 예술 세계였다. 심지어 고흐까지도 고갱의 첫 번째 이상향인 마르티니크에 대해서 〈고갱이 나에게 들려주는 열대 지방 이야기는 황홀하다. 그림의 위대한 부활이 거기서 우리를 기다리고 있다〉고 말할 정도로 고갱의 원시에 대한 환상과 집착은 병적이었다. 1887년 마르티니크로 떠나기에 앞서 아내에게 보낸 편지나 1891년 타히티에 도착한 뒤 아내에게 보낸 편지에서도 보듯이 도시에서는 우울했던 정서가 원시에 오면 조증으로 바뀌었다. 그만큼 원시에 대한 그의 도취와 행복감euphoric mood은 도시 문명에 대한 거부증negativism을 갈수록 심화시켰다.

하지만 원시적 〈야생의 사고〉에 심취해 온 그의 의식에서
이 두 세계는 분리되어 있지 않았다. 플라톤의 이데아계와 같은
고갱의 이상적인 예술 세계와 이데아를 반영하는 현상계처럼 그
가 동경하는 원시 사회가 미분화된participated(분여分與 또는 응즉応卽
된) 채 그의 예술 정신을 지배하고 있었던 것이다. 그가 원시 사회
로부터 복잡하게 분화된 대중 사회와 도시 문명에 적응할 수 없는
까닭, 가족 이탈이 불가피한 이유가 단지 인위적이고 반자연적인
물질 문명의 세계에 있기 때문이라기보다, 그가 그리는 이상향인
미분화된 원시세계에 있다고 생각하기 때문이다. 이처럼 그의 욕
망이 자유롭게 가로지르려는 예술 세계는 단지 문명의 이로움이
나 물질적 풍요로움만으로 표층화된 객관적인 생활 세계가 아니
었다.

　　　다시 말해 그가 표상하는 이상적인 예술 세계는 자본의 인
위적 상징물인 회색 도시와 이성에 의해 길들여진 세련된 문명인
의 세계가 아니었다. 그는 고도로 발전한 문명사회보다 오히려
그것의 조야한 기층에서, 즉 아직 지적, 논리적으로 조작되지 않
은 원시의 자연과 야생에서야 비로소 정신적 행복감과 영혼의 위
안을 찾을 수 있었다. 그의 예술 정신 속에서 원시는 일종의 토템
totem이었다. 원시는 기층에 잠재해 있는 무의식의 환기 대상이었
고, 그가 상징하고픈 이미지 예술의 원형이었던 것이다.

　　　고갱은 오늘날 현대인의 잠재의식 안에 내재해 있는 야생
적 사고의 흔적들, 즉 이미 자신에게 체화된 유전인자를 통해 누구
보다도 먼저 깨달은 생득적生得的 인류학을 그림으로 그리려 한 예
술가였다. 그는 20세기 초 프랑스의 민속학자이자 사회학자인 레
비브륄Lucien Lévy-Bruhl보다도 먼저 원시 사회와 미개인의 사고방식
을 간파한 작가였고, 나아가 구조주의 인류학자인 레비스트로스

보다 더 일찍이 모든 인간에게 내재된 〈야생적 사고la pensée sauvage〉의 경향성을 통찰한 화가였다.

레비브륄은 『원시 사회에서의 정신적 기능들Les fonctions mentales dans les sociétés primitives』(1910)에서 이른바 〈분여分與 — 또는 융즉融卽이나 감응感應 — 의 법칙loi de participation〉을 통해 미개인의 사고방식과 행동 양식을 설명한다. 다시 말해 문명화되기 이전의 원시 사회에서 인간 개개인은 자신의 생각을 합리적, 논리적으로 표현하거나 행동하기보다 신비스럽고 전前논리적pre-logic인 집단적 표상에 따라 생각하고 행동한다는 것이다.

하지만 고갱은 미개와 문명이란 구분되거나 단절될 수 없다는 사실을 그림으로 설명하고자 했다. 그는 이데아에 대한 플라톤의 분유分有의 법칙 못지않게 그것을 법칙화하고 싶을 만큼 분유와 융즉 — 현전하는 것 이상의 존재에 자신을 합치시키는 상태 — 을 강조하려 했다. 미개인의 집단적 표상 속에는 논리로 설명하기 이전에 이데아와도 같은 사고의 모형母型이 잠재적으로 분유되어 있다는 것이다. 하지만 인간의 원시적 시원성에 있어서 레비브륄보다도 더 높은 인류학적 융즉률을 주장하는 사람은 레비스트로스였다.

레비스트로스는 우리 안에 있는 야생적 사고의 흔적인 토테미즘이 특정한 원시 부족의 집단적 표상이나 신앙이 아니라 인간 일반의 사고 경향이자 문명의 기층이라고 생각했다. 예컨대 기독교의 외경에 근거한 안나의 「수태고지」 같은 원시주의가 성서적 분유주의를 표상한다면 고갱의 신원시주의는 인류학적 분여의 법칙을 표상하고 있다는 것이다. 특히 「죽음의 혼이 지켜본다」(1892, 도판312)에서 「미개의 이야기」(1902, 도판313), 「두 번 다시」(1897), 「테 아리이 바히네: 고귀한 여인」(1896, 도판315)에 이

르기까지의 작품에서 보여 준 그의 야생적 미학 정신은 분여와 융즉이 그것의 토대를 이루고 있다.

더구나 1891년 타히티에서 생활하기 시작한 이후에 그린 작품들에는 토테미즘과 샤머니즘이 혼재해 있다. 토템과 샤먼이 그의 원시주의를 특징짓는 두 개의 결정인으로 작용하고 있는 것이다. 타히티에서 시간이 지날수록 그의 내면세계에서는 원주민의 토템이나 샤먼에 대한 심리적, 종교적 전이transfèrement가 얼마나 빠르게 이루어지고 있는지를 그의 작품들이 잘 보여 주고 있다. 그는 작품을 통해 이후에 등장하는 인류학자들에게 원시 사회에서의 전이 현상을 선이해시키고 있는 것이다.

실제로 고갱은 그 이후 등장한 인류학자 앨프리드 래드클리프브라운Alfred Radcliffe-Brown이 원시 사회에서는 어떤 종種에 대한 신앙이나 전설적 숭배 대상과 인간 집단과의 정신적 결합이 어떻게 이뤄지면서 집단적 연대성이 표상되는지를 밝힌 논문 「원시 사회의 구조와 기능Structure and Function in Primitive Society」(1929)의 내용을 미리 자신의 작품들로 입증하고 있는 셈이다.

또한 그는 프로이트가 『토템과 터부Totem und Tabu』(1913)에서 강조하는 표상화된 매체들 — 1891년 이후 고갱의 작품에서는 수호신, 신령, 유령, 악마, 신성시하는 동물 등으로 등장한다 — 에로 전이시키려는 인간의 원초적 신앙 행태들을 여러 작품들을 통해 설명하고 있는 것이나 다름없다. 왜냐하면 (프로이트가 그 책에서 주장하는) 원시적 관습이나 의례를 통해 주술적 대상이나 신적 존재를 표상하여 억압된 본능을 발현시키는 원시 사회의 모습들이 이미 고갱의 작품들 속에서는 주저 없이 드러나고 있기 때문이다. 예컨대 「악마의 유혹」(1892), 「죽음의 혼이 지켜본다」(도판312), 「신령스런 물」(1893), 「신의 날」(1894, 도판314), 「천지 창

조」(1894), 「신의 아이」(1895~1896), 「미개의 시」(1896), 「미개의 이야기」(도판313) 등이 그것이다.

　　심지어 고갱은 원시 사회에서 생활인들이 갖는 자연과 우주 그리고 인간과 인생에 대한 존재론적 고뇌와 의문을 작품을 통해 대신 묻기까지 한다. 그는 타히티에 온 이후 그러한 의문들을 많은 작품들의 제목으로 직접 내세우며 묻곤 했다. 「너는 어디로 가니?」(1892)를 시작으로 「너는 무엇을 질투하니?」(1892), 「언제 결혼하세요?」(1892), 「어디 가세요?」(1893)에 이어 가장 사랑하던 딸 알린의 죽음에 대한 절망감에서 그린 「우리는 어디서 와서, 무엇이 되어, 어디로 가는가?」(도판303)가 그것들이다.

③ 아시아적 원시주의와 옥시덴탈리즘(탈서구중심주의)
한편 고갱이 찾는 원시 사회는 어디이고, 그곳의 원주민들은 누구일까? 고갱의 영혼은 왜 그곳에 이끌렸을까? 그가 태어난 곳은 페루였고, 그가 항해사가 되어 맨 먼저(19세) 항해한 곳은 인도였다. 화가가 된 뒤 미개인으로 살고 싶다고 맨 처음(39세) 향한 곳이 파나마의 섬 마르티니크였고, 그가 1891년(43세)부터 1903년 죽을 때(55세)까지 정착지로 선택한 원시 사회가 남태평양의 폴리네시아에 속한 작은 섬 타히티였다.

　　이와 같은 그의 삶이 흔적을 남긴 방랑 지도는 서구의 문명사회가 아닌 남태평양 지역의 원시 사회였다. 또한 그가 만나서 어울려 살고 싶어 하는 이들은 서구인이 아닌 그 지역의 원주민들이었다. 정신적 유전인자가 되어 그의 잠재의식에 새겨진 원시 사회와 원시인은 인도와 인디언이었고, 아직도 그들과 비슷한 삶의 양식을 지닌 채 살고 있는 동남아시아 원시 이주민들의 터전, 폴리네시아의 원주민들이었다.

유년 시절에 각인된 페루에 사는 아열대 지역 인디오의 삶에 대한 노스탤지어는 평생 동안 고갱의 정신세계를 지배했다. 그가 이미 문명화된 페루나 파나마가 아닌 폴리네시아의 타히티에 정착한 것도 어린 시절에 각인된 원시의 원형을 찾으려는 〈시원에의 욕망〉 때문이었을 것이다. 그는 인디오에 의해 새겨진 삶의 원형을 피부색이 검은 폴리네시안의 그것으로 대신하며 죽을 때까지 그곳에서 생래적 향수병을 달래려 했다. 그의 작품들 속에서는 북방 대륙 루트로 이동한 동북아시아 인종인 인디오와 남방 해양 루트로 이동한 동남아시아 인종인 폴리네시안이 하나의 아시아적 원형으로 혼합되어 전해지고 있다.

중앙아메리카와 남아메리카 일부 지역에 퍼져 있는 인디오Indio는 스페인어로 북아메리카 인디언을 가리킨다. 약 20만 년 전에 출현한 인류 가운데 동북아시아인들이 동쪽으로 대이동을 시작한 것은 6만 년 전의 일이었다. 그들은 베링해 지역을 경유해 북아메리카로 들어가 일찍이 그곳의 원주민이 되었다. 훗날 콜럼버스가 발견한 아메리카를 서구인들이 인도로 착각하고 그곳 원주민을 인도 사람, 즉 인디언이라 불렀다. 세월이 지나면서 에스파냐는 라틴아메리카를 식민지로 삼으며 중앙아메리카와 남아메리카로 퍼져 나간 그곳의 인디언들을 가리켜 인디오로 부르게 되었다.

한편 고갱은 아시아의 원주민들과 그들의 삶을 그리워하며 문명세계와 떨어져 있는 타히티로 찾아가 〈나를 사로잡으려는 모든 것이 느껴지는구려〉라고 감탄한다. 페루처럼 아열대 지역인 타히티의 원주민들인 마오리족은 폴리네시아인들이었다. 그들은 본래 기원전 수세기경에 동남아시아에서 옮겨 와 그곳에 정착한 이들이었다. 그 때문에 1891년 이후 고갱의 작품들에는 아시아의

인종과 문화에 대한 동경과 동화가 자연스럽게 배어 있다.

심지어 인도의 불교와 불상마저도 토템화되어 그의 작품 여기저기서 드러나고 있다. 중생의 삶을 지배하는 일상의 개인적 욕망으로부터의 해탈을 갈망하는 남방 소승 불교의 흔적들이 남방 계열의 불상을 직접 배치한 「신의 날」, 「위대한 부처」, 「우리는 어디서 와서, 무엇이 되어, 어디로 가는가?」 등에서 역력하다. 이렇듯 타히티에 온 이후 그린 작품들은 탈서구적이다.

그의 작품에는 서양에 의해 일방적으로 날조된 19세기 오리엔탈리즘의 조짐들은 잘 보이지 않는다. 그렇다고 해서 거기에는 사악한 오리엔탈리즘에 맞서기 위해 (동양에 의해) 의도적으로 왜곡된 탈脫서구중심주의나 반反서구중심주의, 즉 옥시덴탈리즘 Occidentalism의 어떤 기색도 없다. 그의 작품에는 드물게도 원시주의를 갈망하는 서양인에 의한 탈서구중심주의, 즉 서구식 옥시덴탈리즘과 동양에 대한 지배 이데올로기가 아닌 순수한 원향에 대한 동경과 존중으로서의 선량한 오리엔탈리즘만이 결합되어 있을 뿐이다.

서양의 19세기는 프랑스, 영국, 에스파냐, 포르투갈 등 서구 열강의 동양에 대한 영토화 욕망이 절정에 이른 제국주의의 시기였다. 많은 화가들의 작품이 이러한 시대적 상황을 대변하는 역사적 사료가 된 까닭도 거기에 있다. 라나 카바니Rana Kabbani는 『유럽의 동양 신화: 책략과 지배Europe's Myths of Orient: Devise and Rule』 (1986)에서 19세기에는 아득히 떨어진 문화에 미친 악, 즉 유럽의 악마화 행위가 정점에 이르렀다고 비판할 정도였다. 그녀의 주장에 따르면 19세기의 동양은 지배되기 위해 상징적으로 만들어진 것이며, 통치되도록 고안된 것이다.[302]

302 존 맥켄지, 『오리엔탈리즘: 예술과 역사』, 박홍규 옮김(서울: 문화디자인, 2006), 134면.

또한 19세기는 대부분의 예술가들도 사악한 오리엔탈리즘에 오염되어 동양에 대해 가졌던 선입관과 느낌이 크게 훼손되던 시기이기도 했다. 맥켄지는 다음과 같이 말했다. 〈화가들은 인종 분류학에 탐닉했다. 남해 섬주민, 인도인, 호주 원주민, 마오리족, 아프리카인 등 세계 곳곳의 인간에 대한 묘사에서 그들은 18세기의 목가적인 고상한 황량함에서 19세기의 껄끄러운 인종적 형상으로 옮겨 갔다. 실제로 19세기에 인종적 계층이 구분되었을 때 (서양의) 셈족 사람들은 다른 동양인들을 비롯한 많은 사람들에 비해 독특하게 우월한 수준의 인종으로 간주되었다.

…… 이것은 미술가들이 중립적인 관찰자임을 의미하지 않는다. 그들은 결코 그렇지 않았다. 그들에게 순수한 눈이나 객관적인 시각이란 없었다. 몇몇 미술가들은 공식적으로 외교적, 과학적, 군사적 탐사대의 일원이었다. 일부는 제국주의의 침략 활동에 참여했다. 베르너는 북아프리카를 프랑스를 위한 잠재적인 황금 광산이라고 부르기도 했다.〉[303]

심지어 맥켄지는 인상주의 화가 르누아르의 작품을 포함한 오리엔탈리스트들의 전시회가 1893년 파리에서 개최되었다는 것은 그리 놀랄 일이 아니라고까지 주장한다. 하지만 다행히도 고갱은 오리엔탈리스트가 아니었다. 그는 인종적 계층 구분을 위해 마오리족을 찾은 것이 아니라 순수한 눈과 영혼을 찾아 그곳에 간 것이다. 그는 19세기의 서구 제국주의를 상징하는 오리엔탈리즘에 편승하기보다 오히려 탈이데올로기적이었고 탈서구중심적 occidental이었다. 원시 사회의 위치가 어디이든 그는 오로지 원시주의, 즉 인간의 정신과 문화의 시원성에만 관심을 기울일 뿐이었다.

그는 1891년 2월 타히티로 떠나기 앞서 『에코 드 파리*L'Écho*

303 존 맥켄지, 앞의 책, 142~143면.

de Paris』의 기자 쥘 위레Jules Huret와 가진 인터뷰에서도 〈나는 평화롭게 살기 위해, 문명의 껍질을 벗겨 내기 위해 떠나려는 것입니다. 나는 그저 소박한, 아주 소박한 예술을 하고 싶을 따름입니다. 그러기 위해서는 오염되지 않은 자연에서 나를 새롭게 바꾸고 오직 야생적인 것만을 보고 원주민들이 사는 대로 살면서 마음에 떠오르는 것을 마치 어린아이처럼 전달하겠다는 관심사 이외에는 아무것도 없습니다. 그것은 원시적 표현 수단으로밖에 전달되지 못합니다〉라고 하여 원시주의에 대한 자신의 생각을 분명히 밝힌 바 있다.

이를 실현하기 위한 당시의 그의 꿈도 유년 시절부터 잠재해 온 원시적 영혼을 일깨우기 위해 원시 사회 — 아시아 인종에 의한 원시적 생활 양식의 — 로 되돌아가려는 것뿐이었다. 그는 그즈음의 많은 예술가들처럼 동양인에 비해 문명화된 서양인이 우월하다는 인종 차별적 선입관으로 동양과 동양인을 바라보지 않았다. 그가 바라는 것은 원시와 문명, 자연과 문화에 대한 차별적 인식이 아니라 문명과 문화의 시원성을 통해 인간과 자연의 잃어버린 본성을 다시 찾으려는 것이었다.

1891년 4월부터 타히티에서 시작한 원시적 삶에서도 그가 자신에게 인간과 인생이 무엇인지에 대한 존재론적 질문을 멈추지 않은 까닭도 마찬가지였다. 예컨대 1897년 12월 타히티로 돌아온 뒤 딸의 죽음으로 인한 절망감에서 비롯된 우울증과 자살 충동에까지 빠진 그가 마지막 유언이 될 그림을 남겨야 한다는 생각에서 그린 「우리는 어디서 와서, 무엇이 되어, 어디로 가는가?」가 그것이다. 그는 이 작품에 대하여 친구 몽프레Henry de Monfreid에게 보낸 편지에서도 〈이것은 인간 운명의 다양한 행로와 의문을 상징하는 그림이었다〉고 적어 보냈다.

하지만 오른쪽의 아기와 왼쪽의 노파를 통해 탄생에서 죽음까지 인간의 존재 이유를 철학적으로 묻고 있는 이토록 의미심장한 상징주의 작품에서도 그가 그리려 한 인간은 문명화된 도시인이 아니라 원시 사회의 군상들이었다. 그뿐만 아니라 그 무렵 자신이 스승으로 여긴 앵그르의 「그랑드 오달리스크」(1819, 도판 115)나 마네의 「올랭피아」(도판173)를 연상케 하는 누드화 「두 번 다시」와 「테 아리이 바히네: 고귀한 여인」(도판315)에서 보여 준 미적 환상도 마찬가지였다. 그가 앵그르와 마네에게 견줄 만한 이상적인 아름다움을 표현하기 위해 야심적으로 그린 이 작품에서의 상징적 주체는 역시 피부색이 하얀 대도시의 백인 여성은 아니었다.

④ 천재와 광기 사이

정신 의학적으로 천재와 광기 사이의 유사성은 〈기질 장애troubles de l'humeur〉라는 데 있다. 라틴어에서 follis는 〈불을 지피는 풀무〉를 의미한다. 바람을 불어넣는 도구인 것이다. 사람의 정신이나 감정에 불을 지피기 위해 풀무로 바람을 세게 불어넣는다면 어떻게 될까? 정신은 제정신이 아닐 것이고 감정은 폭발할 것이다. 광기folie와 열광熱狂, 또는 열정이 바로 그런 것이다. 정신과 감정은 열정적 발광 상태나 황홀한 착란 상태에 빠질 것이다. 황홀경인 ekstasis(ecstasy)가 문자 그대로 자기 자신에서 벗어나는 것, 즉 탈자脫自 ek-stasis를 의미하는 이유도 거기에 있다. 그것이 광기를 평범한 이성과 감성의 다른 얼굴, 정상과 다른 사람이나 정상에서 소외된 사람, 즉 타인alienus/autre의 얼굴로 간주하는 것도 그 때문이다.

필립 브르노는 기존의 관념 뒤에 있는, 그런 얼굴과 기질을

지닌 독창적이며 광기를 지닌 인물을 천재라고 부른다. 천재는 흔히 예사롭지 않은 행동을 하고, 자신의 동시대인들과 구별되는 신기한 존재[304]라는 것이다. 상징주의 시인 랭보는 17세 때에 스승인 조르주 이장바르의 친구이자 시인인 폴 드메니Paul Demeny에게 보낸 1871년 5월 15일자 〈견자의 편지〉에서 〈나는 타자이다Je est un autre〉라고 스스로를 규정할 만큼 이미 타자적 자아 의식에 사로잡힌 신기한 천재였다.

사비에르 프랑코트Xavier Francotte의 말대로 〈천재는 광기의 현현이고 존재 양태〉라는 사실을 견자voyant이자 〈비전을 지닌 자 visionnaire〉인 랭보가 누구보다도 일찍이 보여 준 바 있다. 방랑하는 천재 시인이었던 그가 〈나의 말은 신탁이다〉라고 주장하는 그의 착란적 정신세계로 인해 평범하고 일상적인 사회 생활에 적응하지 못하고 스스로 소외되는 까닭도 거기에 있다. 23세의 보들레르가 도발적인 태도와 과대 망상으로 인해 법률적 후견인의 보호 아래 있어야 했던 이유, 35세의 고흐가 정신 착란으로 자신의 오른쪽 귀를 자르고 아를의 시립 병원에 갇혀 독방 신세가 되었던 까닭, 39세에 〈나는 미개인으로 살려고 파나마로 간다〉고 말하며 마르티니크 섬으로 떠난 고갱의 선택과 결정이 모두 사회적 부적응과 소외의 결과였다.

디드로는 『백과전서』에서 〈정신의 광범위함, 상상력의 힘, 영혼의 활동, 이것이 천재이다〉라고 정의한다. 또한 〈천재〉에 대한 6쪽의 보충 원고에서 〈천재는 그를 따라갈 수 없을 만큼 자신의 세기를 앞서간다. 천재는 비범하며 순간에서 벗어나 있고, 그의 시대에서 벗어난 인물이다. 그의 유일한 시선이 지닌 위대한 명철성은 그를 망상가와 같은 비전을 지닌 인물로 만든다.〉 그는 자

304 Philippe Brenot, *Le génie et la folie*(Paris: Odile Jacob, 1997), p. 70.

연으로부터 이 자연이 그에게만 전해 주는 비밀을 훔쳐 내는 것
같다고도 주장한다.

　　천재의 영혼은 환상적 비전뿐만 아니라 창조적 광기와도
통한다. 〈독창적〉이고 환상적인 천재의 정신세계가 늘 혼자이고
외로울 수밖에 없는 까닭도 거기에 있다. 독창은 단절의 광기에
입맞춤하며, 늘 그것이 유혹하는 품 안에 안기려 한다. 그래서 천
재와 광기는 단절을 공유하며 상통하는 것이다. 또한 천재가 자
신을 타자alienus로 만드는 정신 착란aliénation mentale에 시달리는 이유
도 다르지 않다. 광기를 상수常數로 하는 천재들의 주소가 일상의
타자들과는 단절된 곳일 수밖에 없는 것도 그 때문이다. 그러므로
고흐의 주소가 시립 병원의 독방이었고 정신 병동이었듯이 고갱
의 주소도 아열대의 섬 마르티니크나 타히티였고 도시 문명을 거
부하는 원시 사회였다.

　　앙드레 말로도 『침묵의 소리Les voix du silence』(1951)에서 〈진
정한 광인은 천재적인 예술가와 공동의 영역, 즉 단절rupture의 영역
을 가지고 있다〉고 주장한다. 광기가 천재적 예술가들을 동시대
인들과 단절하게 만든다는 것이다. 대체로 독창적인 작품에 대
한 편집증적 강박증을 지닌 천재적인 예술가일수록 일반인보다
더 극도로 우울해지거나 자살 충동에 빠지기 쉬운 이유가 거기에
있다. 천재적인 예술가들이 자발적으로 선택한 욕망의 감옥에서
는 열광과 우울이 격투하며 흥분과 자살을 충동하기 때문이다.
그들의 독창적인 작품들이 자살의 전조前兆를 알리며 위대한 천
재성이나 디오니소스적 광기를 유감없이 드러내는 이유도 다른
데 있지 않다.

　　예컨대 고흐가 그랬고, 고갱 또한 마찬가지였다. 고흐의
「까마귀가 나는 밀밭」이 자살의 전조였다면 고갱의 「우리는 어디

서 와서, 무엇이 되어, 어디로 가는가?」는 그가 남긴 자살 유언서였다. 고흐는 1890년 7월 29일 자신의 가슴에 권총을 쏘기 한 달 전부터 깊은 절망감에 시달리면서도 그림 그리기에 (광적으로) 몰두했다. 자살의 결단을 예견할 수 없는 죽음에의 유혹에 빠져들면서도 그것에 못지않게 천재적인 예술가의 광기와 욕망이 작품에 열광하도록 그를 사로잡고 있었던 것이다.

또한 아내에게 버림받고 사랑하는 딸마저 죽자 깊은 절망감과 우울증에 빠진 고갱도 그 대작을 남기기 여러 달 전부터 간간히 자살을 예고하곤 했다. 원시 사회에 대한 편집광적monomaniaque 열광을 마지막으로 불사르며 〈한 달 내내 밤낮으로 지금까지 경험해 보지 못한 열정으로 이 작품을 그린다〉는 고백이 그것이었다. 그가 작업을 마친 뒤 산에서 다량의 비소를 마시고 자살을 시도한 것도 그러한 열정적 흥분을 감추지 못하면서도 그의 영혼은 이미 죽음에의 초대에 점점 더 이끌리고 있었기 때문이다.

크레츠머Ernst Kretschmer의 주장에 따르면, 그럼에도 우리가 천재적 예술가의 구성체에서 광기나 우울 같은 악마적 기질과 심리적, 병리적 요소를 제거한다면 그에게는 보통 사람 이상으로 남을 게 없을 것이다〉[305]라고 주장한다.

3) 오딜롱 르동: 눈으로 통하는 접신론接神論

상징주의 이론가 모리스 드니는 르동Odilon Redon을 〈회화의 말라르메〉라고 부른다. 「목신의 오후」에서 보여 주는 말라르메의 몽환적 상상력과 형이상학적 자유, 그 이상으로 르동은 신비롭고 환상적인 세계를 독창적으로 상징하고 있다. 무명의 화가 르동을 처음

305 Philippe Brenot, *Le génie et la folie*(Paris: Odile Jacob, 1997), p. 189.

으로 세상에 알린 미술 평론가 위스망스도 『현대 미술L'art moderne』 (1883)의 부록에서 〈가령 고야를 빼놓고서, 무엇보다도 그의 작품의 건강한 부분을 일부 물려받기도 한 귀스타브 모로를 제외하면, 우리는 르동의 조상을 음악가나 시인에게서 찾을 수 있을 것이다〉라고 하여 그가 말라르메와 같은 상징주의 시인으로부터 크게 영향받았음을 소개한 바 있다.

르동 자신도 일찍이 1868년 5월에 쓴 살롱전 비평의 글에서 〈화가는 일단 자신의 용어를 확립하고 필요한 표현 수단을 자연에서 취하고 나면 역사와 시인과 자신의 상상력에서 주제를 빌려 올 정당한 자유를 누린다〉[306]고 밝힌 바 있다. 이어서 그는 진정한 미술이란 보이는 것의 재현에 국한되기보다 〈느껴지는 것〉을 표현하는 데 있다는 사실을 강조하기도 했다. 자신의 작업을 재현에다 제한하는 화가들을 가리켜 그가 〈스스로 열등한 목표를 설정한 사람들〉이라고 비난하는 까닭도 거기에 있다.

심지어 그는 눈에 보이는 실재에 대한 인상에만 지나치게 매달려 온 동시대의 인상주의자들에 대하여 보이는 〈대상에 기생하는 기생충〉이라고까지 혹평했다. 그는 눈에 보이는 실재보다 보이지 않는 우주, 자연, 신, 영혼 등에 대하여 마술적 비전을 가지고 마음대로 상상해 보려 했다. 〈예술이란 의지력에 의존하기보다 전적으로 무의식에 따를 때 비로소 가능해진다〉고 그는 믿고 있었다. 그는 시종일관 무의식의 저변에 자리하고 있는, 보다 신비로운 세계를 상징적으로 묘사해 보려고 노력했다.

① 데카당스와 니르바나
그는 주제를 역사에서 기꺼이 빌려 오고, 그것의 상상력은 시인에

306 Odilon Redon, 'Le Salon de 1868', *La Gironde*, May 19(1868).

게서 마음껏 얻어 온다고 했다. 만물의 형이상학적 신비뿐만 아니라 시대와 역사조차도 시인에게는 상징적 은유로 시가 되듯이, 그에게도 존재와 역사는 상상의 세계 속에서 (정신적으로 진화하여) 회화가 된다. 그의 작품들에서는 시대와 역사를 통찰하고 관통하는 직관이 빛난다. 많은 작품들에서 그의 역사적 통찰력이 시대를 상징적으로 가로지르고 있는 까닭도 거기에 있다.

그는 무명無明[307]으로 눈먼 인간의 갈애渴愛와 번뇌가 시대의 업業이 되어 퇴폐와 타락을 중생에게 되먹임질feedback하는 데카당스를 간파한 흔치 않은 화가였다. 접신으로 진화하려는 그의 예술 의지의 발단도 그와 같은 시대 인식에서 비롯된 것이다. 하지만 그에게 신비로운 접신의 영매靈媒는 기독교와 같은 서구 종교의 신이 아니라 동양의 종교인 불교의 부처였고, 신심의 계기 또한 불심이었다. 그는 망상심妄想心이 낳는 무명에서, 나아가 윤회의 원인이 되는 십이인연十二因緣의 굴레에서 벗어나기 위해 일체 욕망의 바람을 잠재운 니르바나nirvana/blow out를 수행하고자 했다.

실제로 정신적, 종교적으로 표류하는 서양에 동방Orientalia에 대한 동경의 유행병이 만연하기 시작한 것은 그 이전부터였다. 과학 사학자 조셉 니덤Joseph Needham의 말대로 19세기의 서양은 이미 〈문화적 불안정성〉과 〈영혼의 정신 분열증〉을 겪고 있었기 때문이다. 르네상스, 과학 혁명, 종교 개혁, 자본주의의 발흥 그리고 제국주의의 야망과 결합된 변신 과정에서 서구는 물질적 풍요, 정신적 퇴폐 등과 야합하며 허무주의에 빠져들고 있었다는 것이다. 『프랑스사』(17권)를 쓴 19세기의 역사가 미슐레Jules Michelet는 1864년의 글에서 서양을 고대 인도와 비교하여 〈서양의 모든

307 무명은 고(苦), 집(集), 멸(滅), 도(道) 등 불교의 영원한 진리인 사성제(四聖諦)에 통달하지 못한 마음의 상태를 가리킨다. 또한 그것은 만물이 무상(無常), 무아(無我)임을 모르고 욕망하는 망상심에서 비롯된 일체 번뇌의 근본이기도 하다.

것은 협소하다. 그리스는 작고, 나는 숨이 막힌다. 유대는 건조하고, 나는 헐떡이며 숨가빠한다. 나로 하여금 우뚝 솟은 아시아, 심원한 동양을 좀 보게 하라〉[308]고 외친 바 있다. 쇼펜하우어도 유럽에서 불교의 가르침이 번성하기 시작하던 때인 1844년『의지와 표상으로서의 세계』제2판에서 불교에 관해 광범위하게 보충하면서 유대-기독교를 비판하는 수단으로 〈다른 종교보다 출중한 불교를 용인할 의무를 느꼈다〉고 고백하기까지 했다.

그는 불교의 지고한 이상인 열반nirvana의 개념이 자신의 철학적 인생관, 즉 〈인생은 유한하며 모든 인간의 수고는 공허하고 무가치하므로 인생의 목표도 생에 대한 맹목적인 의지로부터 해방되는 데 있다〉는 관념과 동등하다고 주장한다. 즉 인생은 고통의 바다苦海이므로 우리가 그 고통으로부터 벗어나기 위해서는 불교에서 열반涅槃이라고 표현하는 최고의 초연함의 상태를 스스로 성취해야 한다[309]는 것이다.

예컨대 기독교를 통해 탈출할 수 있는 비상구를 찾다 뒤늦게 〈출구 없음〉을 깨닫고 정신 분열증에 빠져 버린 고흐의 영혼과는 달리 일찍이 동양인의 원시 사회 속에서 병든 영혼을 깨우치는 열반의 경지를 체험하려 한 고갱의 삶이, 그리고 「위대한 부처」(1899)를 비롯한 르동의 작품들이 그것을 말해 주고 있다. 왜냐하면 전자의 삶과 작품이 데카당스를 표상했다면 후자의 그것은 니르바나를 상징하려 했기 때문이다.

하지만 당시 많은 서구인들이 앓고 있던 동양에의 열병은 오리엔탈리즘에 못지않게 세기의 신드롬이나 마찬가지였다. 한동안 불교도를 자처했던 리하르트 바그너는 불교의 세계관을 〈작고

308 J.J. Clark, *Oriental Enlightenment: The Encounter Between Asian and Western Thought*(London: Routledge, 1997), p. 71.

309 Ibid., p. 77.

협소하기만 한 다른 모든 독단적 교의들과 비교하여 우월한 것〉이라고 존경했는가 하면 헝가리의 작곡가 프란츠 리스트Franz Liszt도 〈유대-기독교의 교의에 비교하면 그 교의가 얼마나 숭고하고, 만족스러운가!〉[310]라고 감탄하기도 했다.

심지어 니체는 『안티 그리스도Der Antichrist』(1888)에서 불교를 기독교적 가치를 난도질하는 칼로, 즉 기독교 전통의 파산을 폭로하는 도구로 사용했다. 그는 19세기 말 기독교의 퇴폐와 자기 기만을 드러내기 위해 불교를 이용했다. 또한 그는 불교가 미학적이고 실용적인 모습을 엄격하게 취하고 있을 뿐만 아니라 인간의 고통에 대해서도 심리학적으로 훨씬 더 〈정직한 종교〉라고 생각했다. 그에게 불교는 기독교의 신학적 교리보다 더 건전하고 〈위생적인〉 체계를 갖추고 있는 미래의 종교로 보였다. 그는 유럽의 불교가 반드시 필요하다는 사실이 증명될 것이라고 생각한 나머지 자신이 〈유럽의 부처〉가 될 것[311]이라고까지 주장했다.

이렇듯 불교는 19세기 말의 데카당스와 더불어 전염성 강한 또 다른 유행의 상징이었다. 데카당스가 베르테르 효과처럼 일련의 부정不淨한 나르시시즘으로 번져 가면서도 불교에 대한 열망 또한 영혼의 정화淨化와 치유를 위한 신드롬이 되기도 했다. 그것은 르동으로 하여금 데카당스의 회오리가 몰아치던 시기에 그린 「침묵하는 그리스도」(1895)에 그치지 않고 그 끝자락에서 다시한번 「부처」(1906~1907, 도판316)라는 작품을 통해 불심의 세계를 체험하려 할 정도였다. 일찍부터 접신과 같은 기발한 상상과 신비 체험으로 내면을 투시하며 회화로써 내공을 쌓아 온 그에게 니르바나에 대한 갈망이 노년(67세)에 이르기까지 〈깨달음의 예

310 G. Welbon, *The Buddhist Nirvāna and Its Western Interpreters*(University of Chicago Press, 1968), p. 176.

311 W. Halbfass, *India and Europe: An Essay in Understanding*(State University of New York Press, 1988), p. 128.

후를 위해) 그의 영혼을 붙잡고 있었기 때문이다.

② 르동의 형이상학: 신의 배아론

르동은 눈에 보이지 않는 신을 보고, 신과 만나기 위해 신비주의적 진화론을 상상해 냈다. 그것은 알 수 없는 미궁labyrinth으로 이어지는 아드리아네의 실타래와 같은 이른바 실타래 접신론théosophie이다. 그의 진화론에 따르면 소산적 자연natura naturata으로서 만물에는 저마다 신의 배아胚芽가 있다. 그래서 만물은 신비한 진화의 과정을 거쳐 결국 배아로부터 형이상학적 꽃을 피운다. 예컨대 「가면을 쓴 아네모네」(도판317)처럼 신으로부터 은총의 빛을 받는 식물의 가지 끝자락에서 피어나는 인간 영혼의 꽃이 그것이다.

또한 상징적으로 의인화된 「이상한 꽃」(1880경, 도판318)에서도 보듯이 식물의 가지 끝이나 거미의 몸통은 신의 배아가 인간의 형상으로 진화하여 접신하는 장소가 되었다. 그가 거기에다 인간의 얼굴과 눈을 그린 것도 그곳이 곧 신의 은총으로 발아發芽한 장소이자 영혼이 신과 소통하는 접신의 장소라고 상상했기 때문이다. 이렇듯 르동의 형이상학은 종의 분류를 뛰어넘어 진화한다. 식물의 배아에서 꽃이나 거미의 몸통으로, 그리고 인간의 얼굴로 진화하는 생명의 약동élan vital 현상은 마치 연화蓮花의 연기緣起로 만물의 인연을 설명하는 불교적 진화론을 상상하기에 충분하다.

인간에게 눈은 마음의 문, 즉 마음이 세상으로 향하는 출구이자 내심으로 통하는 입구이듯이 꽃이나 거미의 몸통 속에서 세상을 바라보는 그 상상의 눈 역시 메를로퐁티Maurice Merleau-Ponty의 지각의 현상학보다 더 기발한 몸 철학을 상징한다. 나아가 그것은 신의 의지와 은총을 상징할 뿐만 아니라 보이지 않는 신비의 세계

로 통하는 그의 범신론을 표상하기도 한다. 그 신비로운 은총의 빛은 광대무변의 광명변조光明遍照 변일체처遍一切處, 즉 세상 천하를 비추는 비로사나불毘盧舍那佛의 빛인가 하면 신, 즉 일자the One로부터 방출된 플로티누스Plotinus의 빛이기도 하다.

이처럼 르동의 형이상학은 조형 욕망의 표현형phénotype으로서 또 하나의 우주론이다. 그의 신비한 우주론에는 진화와 창조가 갈등하거나 충돌하지 않는다. 그는 두 가지의 논리를 결합한 초논리로 자신이 꿈꾸고 상상하는 세계의 이미지를 마음먹은 대로 창조해 내기 때문이다. 메를로퐁티가 〈회화는 가공되지 않은 우물에서 의미를 길어 낸다. 이러한 가공되지 않은 우물에서 순진무구하게 의미를 길어 내는 것은 오직 회화밖에 없다〉[312]고 주장하는 까닭도 거기에 있다. 이처럼 가공되지 않은 그의 순진무구하고 신비한 우주론이 어떠한 과학이나 신학에 얽매이지 않는 이유도 마찬가지다. 그는 과학의 법칙으로부터 자유로웠고, 종교적 교의로부터도 자유로웠다. 법칙과 교의는 재현 욕망에서 해탈하려는 그에게 장애가 되지 않았다. 그는 만물의 접신을 표상하는 상징주의의 교주나 다름없었기 때문이다.

그에게는 현실과 초현실의 구분마저도 무의미하다. 그는 환상의 세계를 잉태하는 조물주의 씨앗을 밖에서 구해 오려 하지 않았기 때문이다. 그 점에서 그는 환상계의 조물주이기도 하다. 그의 형이상학이 신비주의와 통하고 초현실주의와 만나는 이유도 거기에 있다. 그뿐만 아니라 그의 작품에서는 전통적인 미적 가치와 기준도 중요하지 않았다. 그에게는 미학보다 신지학이 우선했기 때문이다.

312 Maurice Merleau-Ponty, *L'oeil et l'esprit* (Paris: Gallimard, 1964), p. 13.

③ 르동의 인식론: 초월주의

르동은 〈가능하다면 보이지 않는 것을 보이는 법칙에 적용시켜 있을 수 없는 존재를 인간과 같이 살아 있게 만드는 것〉에서 끊임없이 자신의 독창성을 찾으려 했다. 르동의 인식론적 상상력과 구성력Einbildungskraf이 보여 주는 자유와 자율의 향연은 칸트의 상상력과 구성력[313]에 비할 바가 아니었다. 인식론적 구성력에서 칸트가 누릴 수 있는 자유는 고작해야 무한과 유한을 동시에 허용하는 이율배반,[314] 즉 논리적 불일치와 모순의 향유에 불과하기 때문이다. 〈형이상학의 과학화〉라는 덫에 걸려 인식론적 자유의 여지를 그 이상 가지려 하지 않았던 칸트는 경험과 선험적 범주의 임계점에서 진퇴양난에 빠진 이율배반을 구실삼아 애초부터 무한으로 나아가는 인식론적 모험을 포기했던 것이다.

하지만 칸트가 불가지론적인 물자체Ding an sich라고만 규정한 채 이성의 한계 내에 머물러 있으려 한 이성주의의 소극성과 자폐증을 르동의 상상력과 구성력은 보라는 듯이 (이성의 신중함과 폐쇄성에 아랑곳하지 않고) 신비주의와 초월주의로 물리쳤다. 비정상이나 기괴함의 규정은 이성이 패권적 권력 행사를 위해 무기로 삼아 온 보편적 통계가 낳은 횡포일 수 있기 때문이다. 초월적인 상상력에는 통계적 평균에 근거한 인식론보다 더 큰 어떠한 인식론적 장애도 있을 수 없다.

313 칸트의 인식론은 인간 이성의 구성 요소들에 대한 분석으로 이뤄졌다. 인간의 지식은 경험과 함께 출발하지만 그렇다고 해서 지식 모두가 경험에서 나오는 것은 아니다. 그러므로 그의 인식론은 정신의 작용이 경험하는 대상에 무엇을 어떻게 부여하는지, 그렇게 함으로써 구성력으로서 오성과 이성이 무엇을 얼마나 알 수 있는지를 질문하는 것이다.

314 경험을 초월한 세계의 본성에 대하여 논의할 때 칸트는 〈(a) 세계는 시간과 공간 속에 제한되어 있다. / 제한되어 있지 않다. (b) 세계 내의 모든 혼합물은 단순 부분들로 구성되어 있다. / 구성되어 있지 않다. (c) 자연 법칙에 따르는 인과성 이외에 또 다른 인과성, 즉 자유의 인과성도 있다. / 모든 것은 자연 법칙에 따라 발생하므로 자유란 없다. (d) 세계의 원인으로 절대적으로 필요한 존재가 있다. / 그러한 존재자는 아무 곳에도 없다〉와 같은 네 가지 이율배반들이 동일한 강도로 주장될 수 있다고 주장한다. 그것들은 양자 가운데 어느 하나가 참이라는 어떠한 논증적 증거도 있을 수 없다는 것이다.

하지만 인식의 범주와 이성의 한계 너머, 즉 상상의 바다에 기괴함monstruosité이란 없다. 상상이나 초월의 세계에서는 상상력과 구성력이 만들어 내지 못할 생명도 없고 종種도 없기 때문이다. 그러므로 거기서는 어떠한 동일성 신화도 통하지 않는다. 일반화된 종의 기원도 별무신통이다. 거기서는 인성과 물성의 구분뿐만 아니라 시공의 구별도 의미 없는 일이다. 상상의 구성은 무제한적이고 무한정적이며 초월적이기 때문이다. 「이상한 기구와 같은 눈이 무한을 향해 간다」(도판319)에서처럼 상상의 눈에는 미지와 무한의 초월을 향한 호기심이 가득하다. 사유와 상상의 방랑자 랭보가 자기 내부에서 생각하고 상상하는 것을 받아쓰려 했듯이 르동도 자기 내부의 상상에서 가시화되는 것을 외부에로 거침없이 투사하려 했다. 그의 일탈적 상상력은 기발하기 그지없고, 종의 세계를 창조하는 구성력 또한 놀랍고 기상천외하다. 예컨대 「웃음 짓는 거미」(1881, 도판320)나 아예 거미의 몸통으로 변신한 「우는 거미」(1881, 도판321)이 그것이다.

이렇듯 종의 질서나 생명의 규범은 르동의 의도처럼 정상보다 일탈 상태에서 우리에게 더 잘 인식된다. 실제로 다양한 변종이나 돌연변이에서 보듯이 종이나 생명의 일탈은 질서나 규범의 새로운 출현 과정이기 때문이다. 정상의 일탈인 신체의 질병의 경우도 마찬가지다. 그것은 신체의 구조와 기능을 밝히는 생리적 지식(생리학)이 그것의 일탈 상태, 즉 질병에 관한 병리적 지식(병리학)에 의해 얻어지는 예와 다르지 않다.[315] 예상치 못한 새로운 병리 현상이 출현해야 신체에 대한 규범적 지식도 그만큼 새로워지는 것이다. 르동의 신기한 상상력이 우리에게 신선함을 자극하는 것도 그 때문이다.

315 이광래, 「생물 과학의 인식론적 역사」, 조르주 캉길렘, 『정상과 병리』(서울: 한길사, 1996), 35면.

인류가 일찍이 무한한 상상력과 구성력을 선보여 온 신화에 대해서조차 그가 남다른 신선함을 주는 까닭도 마찬가지다. 1900년부터 죽을 때까지 16년간 비교적 화려한 색채로 그린 「페가소스를 탄 뮤즈」(1900), 「아폴론의 꽃마차」(1910), 「안드로메다」, 「키클롭스」(1914, 도판322), 「판도라」(1914, 도판323), 「비너스의 탄생」(1912), 「페가소스를 탄 뮤즈」(1900) 등 그리스·로마 신화에 대한 상상화들에서 그는 비현실적이고 비가시적인 설화를 이번에는 현실 속에 가시화하기 위해 시대 상황과 기발하게 연결하고 있다. 그는 「이상한 꽃」, 「이상한 기구」, 「웃음 짓는 거미」 등과 같이 기괴함을 상징하는 초현실적인 작품들과는 달리 「비올레트 에망의 초상」(1910)처럼 소녀와 앙상블을 이룬 꽃과 나비의 그림들과 더불어 현실 세계의 아름다움을 상징하는 데 관심을 기울였다.

더구나 만년의 르동이 아름다운 채색화를 통해 보여 준 상상화들은 데자뷰를 불러일으킬 만큼 그의 표상 의지를 이전과 달리하는 것들이었다. 예컨대 바다의 여왕 안드로메다, 대지의 여신 레아, 단테가 이상적인 여인상으로 삼았던 베아트리체 등이 모두 이름 모를 「두 소녀」(1909)와 다를 바 없이 다소곳이 고개 숙인 여인상들이었다. 그것은 아마도 서구인들의 의식의 저변에 여전히 뿌리 깊게 잠재해 있는 서구적 남성 우월주의를 그가 감추려 하지 않았기 때문일지도 모른다.

하지만 아름다운 바다의 요정 갈라테아에 대한 짝사랑에 실패한 뒤 조롱과 증오만을 받아 온 거인 키클롭스Cyclops의 외눈도 그의 작품에서는 더 이상 살인마의 것이 아니었다. 그것은 기독교에만 경도되어 온 외눈박이 유럽인들이 데카당스의 맹목과 공허를 체험한 뒤의 정서와 심경을 대변하는 바로 그 눈빛이었다. 또

한 그 거인(유럽인)의 시선은 외골수의 기(기독교의 위세)가 꺾인 과대망상 환자의 눈치 살핌과도 다르지 않았다.

그뿐만 아니라 그가 「부처」(도판316)를 선보일 즈음에 「판도라」(도판323)를 내놓은 의도도 그와 같은 시대 인식과 무관하지 않다. 제우스가 대지의 여신 레아Rhea, 즉 판도라를 통해 지상에 보낸 운명적인 고난의 상자를 상징적으로 표상하려는 까닭도 무상, 무아의 영원한 진리에 이르지 못한 중생들로 하여금 무명과 망상심을 깨우치도록 고·집·멸·도의 진여법眞如法을 「부처」로 대신하여 전하려 했던 의도와 다르지 않기 때문이다.

판도라Pandora는 본래 〈만물을 부여받은 자〉를 뜻하는 대지의 여신 레아의 별칭이다. 헤시오도스에 의하면 제우스는 자신을 화나게 하는 인간들을 벌주기 위해 판도라를 지상에 보냈다. 그러므로 판도라는 축복의 존재가 아니라 저주의 존재다. 제우스는 적의, 탐욕, 질투, 시기, 질병, 죽음, 그 밖의 모든 고난이 가득 담긴 상자와 더불어 그녀를 지상에 보낸 것이다.

제우스가 예상했던 대로 호기심 많은 판도라는 그 상자를 열어 인간들의 세상에 널리 퍼트렸다. 자신의 자식을 먹어치우고 아버지 우라노스마저 살해하여 피로 물든 〈붉은 존재〉라는 뜻의 레아Rhea는 지나친 호기심으로 인류에게 재앙을 안긴 이브와 같은 〈원죄의 여신〉이었다. 신화대로라면 그녀의 판도라와 더불어 지상에서는 원초적인 데카당스의 시대가 시작되었다. 그녀로 인해 세상은 타락과 퇴폐의 실낙원이 된 것이다.

하지만 인간에 대한 재앙과 형벌의 신화에 못지않게 보통 사람들의 상상을 초월하는 거대한 안구, 잘린 머리, 박쥐의 날개를 단 사람 등 동식물이나 인간이 혼합된 기괴함이나 악몽의 이미지로 지금까지 인간의 상상력을 자극해 온 르동은 데카당스의 절

정기를 보내면서 그와 같은 흑백의 소묘 — 1879년부터 출판된 석판화집에서 「애드거 앨런 포에게」, 「고야에의 경의」, 「성 안트완느의 유혹」, 「플로베르에게」 등 2백여 점을 선보였다 — 대신 서정적 아름다움을 표상하는 채색 화가로 변신했다.

많은 서구의 지식인들이 〈서구의 몰락〉[316]을 염려하던 그 무렵에 르동은 역설적으로 〈영혼의 정화를 위하여〉 무상, 무아의 부처상과는 대비되는 번뇌의 상징으로서 여신 판도라를 등장시켰다. 인간 고뇌의 근원적 존재이자 인류를 타락시키는 팜므 파탈femme fatale의 원조인 판도라에 대하여 재음미하기 위해서다. 그렇게 함으로써 그는 서구인들에게 관념의 〈초월에서 실존에로〉, 영혼의 〈퇴폐에서 정화에로〉 인식의 전환을 주문하고자 했을 것이다.

④ 왜 르동인가?

르동은 유족과 친지들이 1922년에 출판한 자서전 『스스로에게 À soi-même』에서 〈나의 독창성은 인간적인 방식으로, 개연성이 없는 존재들에 삶을 부여하고 가시성의 논리를 비가시성에 활용함으로써, 가능한 한 그것들을 개연성의 법칙에 따라 살려 내는 데 있다〉[317]고 했다. 상상의 눈으로 보았던 괴상한 종種의 이미지들을 실제로 현실에서 봄직한 것들이 창조적으로 진화된 변종으로 표현하고자 한 것이다. 이처럼 그는 자신이 고안해 낸 상상적 존재들을 사실의 세계와 분리해서 생각하지 않으려 했던 것이다.

316 얼마 뒤 르동의 염려대로 제1차 세계 대전이 일어났고, 문화 철학자 오스발트 슈펭글러O. Spengler는 〈세계사의 형태학 소묘〉라는 부제가 붙은 책 『서구의 몰락Der Untergang des Abendlandes』 (1918~1922)을 저술했다. 이 책에서 슈펭글러는 인류 문화도 유기체와 마찬가지로 〈발생 → 성장 → 쇠퇴 → 몰락〉이라는 형태로 변화 과정을 겪는다는 전제하에 당시 유럽의 기독교 문명의 쇠퇴와 몰락을 예언하고 있었다.

317 Odilon Redon, À soi-même(1922), p. 29.

하지만 르동의 상상력과 구성력에 의한 〈창조적 진화〉는 베르그송의 그것과는 다르다. 기본적으로 전자(르동의 진화)가 생명체의 〈무계통적〉, 〈비가시적〉, 〈비유전적〉 진화, 즉 가상의 이미지 진화인 데 비해 후자(베르그송의 진화)는 처음 보는 큰 달맞이꽃이나 장님이 된 두더지에서 보듯이 돌연변이와 같은 생명의 약동에 의한 계통적, 가시적, 유전적인 사실적 진화이기 때문이다.

르동의 경우 생명의 약동이 기발한 상상과 무한한 구성에 의해 가상적인 괴물을 이미지화하는 조형적 진화의 원인이었다면, 베르그송의 그것은 실제로 신종이 출현하는 돌연변이의 원인이었다. 『창조적 진화L'évolution créatrice』(1907)에서 약동이란 진화의 선들로 분할되면서도 〈애초의 힘〉을 지니며, 적어도 규칙적으로 유전되고, 스스로 축적되어 신종을 창조하는 변이의 근본적인 원인이라는 베르그송의 주장이 그것이다.[318]

한편 불변적 비가시적 본질과 형상을 원본으로 하여 그것을 모사copy함으로써 경험 세계에 가시화된 존재들의 이유를 설명하는 플라톤의 이원론적 세계관과는 달리 르동의 세계관은 가시적 존재를 필요로 하지 않는 오로지 상징적 이미지만의 세계, 즉 조형적 허구의 세계만을 표상할 뿐이다. 그것은 기발한 상상력과 구성력에 따라 상상의 이미지를 현실의 다양한 종들과 결합하여 제3의 이미지로 창조하는 마법의 세계관이었다. 그의 상징주의가 반자연주의에만 그치지 않는 이유, 나아가 신비주의적이고 초현실주의적인 까닭 또한 거기에 있다.

그 때문에 졸라의 오랜 친구이자 인상주의를 지지해 온 자연주의의 대변인 옥타브 미르보는 〈거대한 자연주의의 물결에 저항하고 꿈꾼 것과 경험한 것을, 즉 이상을 사실에 대립시키는 사

318 이광래, 『프랑스 철학사』(서울: 문예출판사, 1992), 324면.

846

847

람은 오딜롱 르동을 제외하면 아무도 없다. 그는 형태도 없는 풍경 속에서 여러분을 위해 뱃머리 끝에서 떠다니는 눈을 그린다. 그러면 해설자들이 몰려든다. 어떤 이는 여러분에게 이 눈은 〈의식〉의 눈을 정확하게 재현한 것이라고 할 것이고, 또 어떤 사람은 〈불확실성의 눈〉이라고 할 것이다. 또 다른 어떤 이는 이 눈이 북극해 위로 떠오르는 태양을 합성한다고 할 것이고, 그것이 보편적 슬픔과 보이지 않는 아케론의 검은 바다 위에서 활짝 피어나려는 이상한 백합을 상징한다고도 할 것이다〉[319]라고 평하면서 그는 〈오늘날 우리는 재현하는 것이 무엇이든 정확해야 한다〉고 주문함으로써 르동의 작품에 대한 불만을 참지 못한다.

졸라의 주위에 모여 있는 많은 자연주의자와 인상주의자들이 르동의 작품에 불편해했지만 시간은 르동의 편이었다. 보들레르를 방패로 삼거나 말라르메를 앞장세웠던 상징주의자들이 시간이 지날수록 르동의 독창성을 주목하기 시작한 것이다. 본래 반동과 새로움이란 동전의 양면과 같이 〈관점의 차이〉가 낳은 단어에 지나지 않는다. 그러므로 대개의 경우 관점은 시간이 지날수록 반동을 새로움으로 바꿔 놓게 마련이다. 당시 르동에 대한 평가 역시 마찬가지였다.

예컨대 1881년 르동의 첫 번째 전시회가 열리고 난 뒤 평론가 에밀 엔느캥Émile Hennequin이 〈이제부터 오딜롱 르동은 고야를 제외하고 어떤 선배나 경쟁자도 없는, 무엇보다도 바이런 경의 말대로 세련미를 보장하는 기이한 터치를 지닌 우리의 뛰어난 거장으로 간주되어야 한다. 그는 현실과 환상의 경계 지역에서 그가 멋진 유령과 괴물, 유랑자 등 가능한 모든 기형적 인물과 흉측한 동물들 그리고 모든 종류의 무력하고 해로운 것들로 무시무시하게

319 Octave Mirbeau, L'art et la nature, *Le Gaulois*, April 26(1886). 존 리월드, 『후기 인상주의의 역사』, 정진국 옮김(서울: 까치, 2006), 113면.

합성된 존재들을 우글거리게 한 고립된 영지를 성공적으로 정복했다. …… 보들레르와 매우 비슷하게 르동은《새로운 전율un frisson nouveau을 창조했다》》[320]고 극찬한 경우가 그러하다.

심지어 르동에게 신랄하게 공격하며 적대감을 보여 왔던 미르보도 십여 년의 세월이 지난 뒤에는 그에 대해 생각을 바꾸었다. 미르보는 마침내 1896년 르동에게 보낸 편지에서 〈나는 항상 훌륭하다고 생각한 당신의 장인 정신이 아니라 당신의 철학을 부정했습니다. 이제 내가 당신에게 느끼는 것 같은 열정을 느낄 만한 화가는 아무도 없습니다〉라고 고백하기에 이르렀다. 이처럼 세월과 더불어 미르보의 철학이 바뀌자 그에게 보이는 세상도, 르동도 새로워진 것이다. 졸라와 더불어 구가해 온 미르보의 이른바 〈좋은 시절la belle époque〉도 끝나 가고 있었기 때문이다.

4) 구스타프 클림트: 시대의 에피고네

오스트리아 빈 출신인 클림트Gustav Klimt는 상징주의 화가일까, 아니면 표현주의 화가일까? 상징주의와 표현주의, 두 양식에서 보면 그는 양쪽 모두의 에피고네epigone 亞流일 수 있다. 그는 어느 쪽에도 의도적으로 가담하거나 크게 영향 받지 않은, 양식상의 독립 화가였기 때문이다. 하지만 그의 작품이 보여 주는 경향성을 상징주의나 표현주의 어느 쪽으로 분류해도 크게 무리한 일이 아닌 까닭도 마찬가지다. 그러면 그는 왜 아류였을까?

① 묵시록의 실험실

서구의 몰락을 목전에 두고 있는 유럽 가운데서도 당시의 빈은 또

320 Émile Hennequin, Odilon Redon, *Revue Littéraire et Artistique*, March 4(Paris: 1882). 존 리월드, 앞의 책.

다른 의미에서 〈좋은 시절〉을 마지막으로 보내고 있던 도시였다. 몰락해 가는 오스트리아 제국에서 빈은 쇠락에 대한 최후의 안간 힘인 듯 (부르주아들이) 사치와 쾌락에 탐닉하면서도 (예술가들의) 창조적 통찰력으로 예술을 꽃피우던 곳이었다. 그런가 하면 프로이트가 무의식의 발견을 통해 인간의 정신세계에 새로운 장을 열며 그곳에서 새로운 의식의 세계를 개척하던 〈무의식의 실험실〉이기도 했다.

또한 당시의 그곳은 바그너의 영향을 크게 받은 오스트리아의 작곡가 구스타프 말러Gustav Mahler와 12음 기법Zwölftonmusik의 창시자인 아르놀트 쇤베르크Arnold Schönberg가 활동하던 음악의 도시였다. 빈 대학에서 철학을 전공했던 말러는 인생의 근본 문제들, 즉 삶의 절대 고독과 절망감, 죽음 등의 참을 수 없는 무거운 문제에 대해 염세적인 생각에 젖은 쇼펜하우어와 니체와 같은 음악가였다.

그에 비해 칸딘스키Wassily Kandinsky의 절친한 친구였던 쇤베르크의 사유와 음악은 프로이트적이었다. 그는 프로이트의 메타심리학의 영향하에 무의식을 음악으로 실험한 예술가였다. 표현주의 화가로서도 활동했던 그는 무의식의 본능적 충동과 욕망의 작용을 (표현주의 회화처럼) 표현하기 위해 반음계의 조성에 구애받지 않고 12음에 동등한 위치를 부여하는 이른바 〈무조 구성주의無調構成主義〉의 기법, 즉 도데카포니Dodekaphonie를 1934년 미국으로 피신하기 전까지 그곳에서 실험한 작곡가였다.

이렇듯 세기를 가름하는 그 시대의 당대성은 무의식이 가로지르는 원초적 욕망(본능)을 표층화된 사유의 형태로 실험하는가 하면 음조의 새로운 구성 기법을 통해 실험함으로써 의식의 저변과 토대에 대하여 심층 분석하려는 데 있었다. 그곳의 지식인과

예술가들은 정신 현상과 표상 의지를 코기토에만 의존해 온 이제까지의 이념이나 예술과는 달리 내면의 작용에 대한 묵시적 반응을 저마다의 방법으로 실험하려 했던 것이다.

묵시록의 실험실에서 그곳의 당대성을 상징하는 무의식의 정서에 감염되기는 구스타프 클림트의 경우도 크게 다르지 않았다. 클림트의 예술 세계는 기본적으로 프로이트적이었다. 그의 작품 세계를 이루고 있는 주요한 축인 〈무의식〉과 〈성적 이미지〉의 상징적 표상화가 프로이트의 메타 심리학에 신세지고 있기 때문이다.

특히 프로이트는 〈세계를 움직이는 것은 결핍과 사랑〉이라는 문학 사상가 프리드리히 실러의 말에서 힌트를 얻어 유희 본능, 파괴 본능, 사교 본능을 자기 보존 본능인 〈자아 본능〉과 〈성적 본능libido〉으로 양분했다. 그리고 모든 전이 신경증에는 자아의 요구와 성적 요구가 갈등과 대립 관계에 있다는 사실에 주목했다. 프로이트는 이런 이원화된 본능 가운데 자아 본능에다 자기애(나르시시즘)를 도입하여 그것을 자기애의 특수한 형태로 간주함으로써 성적 본능화했다. 리비도로 일원화한 것이다.

다시 말해 그는 인간의 성적 본능이 대상을 향한 〈대상 리비도〉와 자기에게 향하는 〈자아 리비도(자기애)〉로 나누어질지라도 자아 본능에 리비도적 요소를 부여함으로써 대상과의 자기 동화self-assimilation를 목표로 한다고 주장한다. 인간의 자아 본능도 (자아 리비도에 의해) 결국 〈성적 본능으로 일원화〉된다는 것이다. 또한 그는 이와 같은 성적 본능의 운명이 자아 방어의 방법에 따라 결정된다고 보고, 그 양태를 사랑과 미움, 훔쳐보기(관음증)와 드러내기(노출증), 새디즘(가학증)과 마조히즘(피학증) 등으로 열거했다.

실제로 그와 같은 성적 본능에 관한 프로이트의 견해와 주장은 클림트가 많은 작품에서 보여 준 표상 의지와 크게 다르지 않다. 클림트의 작품 세계에는 여성의 성적 매력(관능미)과 에로티시즘에 관한 프로이트적 견해가 줄곧 중심 주제로 자리잡아 왔기 때문이다. 특히 그가 리비도에 의한 에로티시즘의 양태를 새디즘과 마조히즘을 교집합으로 하는 팜므 파탈에 초점을 맞추려 한 경우가 그러하다. 지나치게 표현하자면 클림트는 이처럼 프로이트의 리비도와 무의식의 개념을 실증이라도 하듯 자신의 작업장과 캔버스 위에서 실험하고자 했던 것이다.

② 여성으로 철학하다

그의 작품들은 〈여성이란 무엇인가?〉를 되묻고 있다. 그것도 젠더로서의 여성이나 여성성femininity 그 자체가 아니라 (대상 리비도이든 자아 리비도이든) 리비도의 주체로서 여성이다. 그 시대의 남성들에게 여성은 매혹적인 아름다움, 특히 관능미를 지닌 존재이다. 그 때문에 데카당스가 절정에 이른 세기말의 남성 지배적인 여성관을 도발적으로 상징하는 「벌거벗은 진리」(1899, 도판324)는 당대의 남성들이 여성에 대하여 드러내고자 하는 선입견, 그 이상도 이하도 아니었다. 그는 이브이건 매춘부이건 관능미에서 여성의 본성을 찾으려 한 당시 부르주아의 변태 성욕을 폭로하려 했던 것이다. 여인의 머리 위에는 〈당신의 행동과 예술 작품이 사랑받을 수 없다면 차라리 소수를 만족시켜라. 다수에게 사랑받는 것은 쓸데없는 짓이다〉라는 사랑의 유혹에 대한 실러의 경구가, 그리고 요염한 이 여인의 발을 감아 돌고 있는 뱀의 경고가 그것이다.

클림트는 한편으로는 여성에 대하여 사랑과 미움의 양가

감정을 지녔던 쇼펜하우어나 니체의 여성관을 물려받았지만 다른 한편에서는 무장식주의를 주장한 오스트리아의 기능주의 건축가 아돌프 로스Adolf Loos의 선언적이고 경고적인 주장으로부터 받은 영향도 적지 않았다. 문명의 발전은 장식의 배제에 있다고 생각한 그는 빈의 건축물에 나타나는 장식성을 문명의 낭비이자 범죄로 간주하여 맹비난하면서 무장식의 원초적 심미주의 예술관을 강조했다. 그는 꾸미지 않은 이른바 〈벌거벗은 참모습〉에 대한 아름다움을 찬미하려 했던 것이다.

클림트는 특히 부정적인 의미에서 〈모든 예술은 에로틱하다〉라는 첫 문장으로 시작한 로스의 책 『장식과 범죄Ornament und Verbrechen』(1908)를 자신의 작품을 위한 지침서로 여길 정도였다. 로스의 주장에 따르면 이 세상 최초의 장식인 십자가는 에로티시즘에 기원을 두고 있다. 그것은 최초의 예술가가 넘치는 욕망을 해소하기 위해 벽에 칠한 최초의 에로틱한 예술 행위이자 예술 작품이었다.

그가 생각하기에 십자가에서 수평선이 누워 있는 여성을 상징한다면, 수직선은 여성에게 삽입한 남성을 뜻한다. 그러므로 무분별하게 남발되어 온 십자가들은 성도착의 증거나 다름없다. 한마디로 말해 십자가의 장식이 곧 성행위인 것이다. 〈신은 죽었다〉고 선언할 만큼 세기말 기독교도들의 타락상에 대하여 비판하던 니체와 달리 로스는 당시의 기독교인들을 가리켜 자신의 리비도에 따라 십자가를 여기저기에 마구 장식해 온 변태적 성범죄자로 간주했다. 성적 본능에 대한 프로이트의 분석에 따라 에로티시즘을 회화로 실험해 온 클림트에게 로스의 이와 같은 선언적 비판은 그의 예술 세계를 인도하는 예인선과 같은 것이었다. 또한 클림트에게 〈에로티시즘으로 시대를 말하라〉, 나아가 〈여성으로

철학하라〉는 주문이기도 하다.

클림트의 작품에 등장하는 여인들은 기본적으로 에로틱하다. 그러면서도 그녀들에게는 몰락과 파멸로 치닫는 시대를 상징하듯 불길한 숙명fatalité이 엿보인다. 클림트가 그 시대를 가로지르는 〈원초적 욕망〉을 여인들에게 삼투시키려 했기 때문이다. 고갱이 인간의 원시적 시원성에서 그 욕망의 원형을 찾으려 했다면 클림트는 리비도에서, 그것도 여인의 에로티시즘에서 원초적 욕망의 실체를 찾으려 했다. 예컨대 동성애에 빠진 여인들이나 자위하는 모델, 또는 정자와 난자의 이미지나 임산부 등 에로틱한 관능과 쾌락의 아우라를 상징하는 드로잉이 3천 장이 넘을 정도였다.

10대 때부터 천재적 소질을 인정받은 클림트는 프로이트나 로스를 알기 이전부터, 누구보다도 일찍이 여인의 관능미와 에로티시즘에 눈을 뜬 화가였다. 21세 때 그린 「우화」(1883)에서 그는 이미 여인의 관능미에 초점을 맞춰 자신의 생각을 마음껏 드러내기 시작했다. 〈각 시대에는 그 시대의 예술을, 그리고 예술에게는 자유를……〉 이라는 슬로건을 내세우는 그의 예술관은 한편으로는 화가의 조형 의지와 표상의 자유를 제한하는 의지 결정론적 아카데미즘의 권위에 대한 직접적인 저항의 목소리이지만, 다른 한편으로는 성적 쾌락의 자유를 상징하는 매춘부를 신화 속의 여신으로 치환하려는 자유 의지이다.

예컨대 그에게 있어서 〈신화적 상징주의〉 시기라고 할 수 있는 30대에 주로 고대 그리스의 신화나 구약 성서를 소재로 하여 그린 「그리스 고전 미술 Ⅱ: 타나그라의 소녀」(1890), 「흐르는 물」(1898), 「팔라스 아테나」(1898), 「벌거벗은 진리」(도판324), 「유디트 Ⅰ」(1901, 도판325), 「님프: 은빛 물고기」(1899, 도판326), 「금

붕어」(1901, 도판327) 등이 그것이다. 그것들은 클림트가 성적 본능에 관한 프로이트의 에로티시즘을 고대 그리스의 신화와 성서를 소재로 하여 표출하려는 실험적 욕구에 사로잡혀 있던 시기의 작품들이다. 에로티시즘의 신화적 표상화를 위해 그는 실제로 매춘부들을 모델들로 동원함으로써 관능미와 성적 쾌락의 효과를 극대화하려 했다. 그것은 무엇보다도 데카당트한 당대의 정서를 대변하기 위한 시도였을 것이다.

우선, 신화 속의 미소녀인 일명 〈타나그라의 소녀상〉에 대한 에로틱화가 그것이다. 그 소녀상은 본래 1815년 고대 그리스 보이오티아 지방의 타나그라Tanagra에서 출토된 기원전 4세기경의 인형을 상징한다. 하지만 클림트가 26세에 그린 「타나그라의 소녀」는 우아하고 매력적인 자태를 지닌 인형의 소녀상과는 달리 당시 빈의 매춘부를 연상시키는 유혹적인 표정으로 대치되었다. 이 작품이 팜므 파탈을 상징하는 그의 첫 번째 작품으로 불리는 까닭도 거기에 있다.

이듬해에 그린 「님프: 은빛 물고기」(도판326)도 마찬가지다. 이 작품은 고대 그리스 신화에서 유래한 별자리인 〈물고기자리〉, 즉 파이시즈Pisces의 이야기를 클림트가 에로티시즘으로 재해석하여 표현한 것임을 짐작하기 어렵지 않다. 〈물고기자리〉는 미의 여신 아프로디테와 에로스가 변신하여 물고기가 되었다는 신화에서 얻어 온 연두색의 별자리다. 고대 그리스 신화에 따르면 어느 날 아프로디테와 에로스가 유프라테스 강의 정취를 즐기고 있을 때 갑자기 반인반수의 괴물 티푼Typhoon(영어로 태풍의 유래가 되었다)이 나타났고, 깜짝 놀란 두 신은 강물에 뛰어들어 물고기로 변신했다는 것이다.

하지만 〈물고기자리〉에 관한 또 다른 신화도 있다. 아프로

디테가 아들을 데리고 물가를 거닐다 검은 눈썹의 건장한 티푠에 쫓기게 되었다. 이때 아프로디테는 아들과 자신의 발을 끈으로 묶은 채 물속으로 뛰어들어 물고기로 변신했고, 제우스는 아프로디테의 자식 사랑에 감동했다. 그래서 이들 모자를 끈으로 묶인 두 마리의 물고기 모양의 별자리로 만들어 주었다는 것이다. 어쨌든 황도 12궁 가운데 하나인 〈물고기자리〉는 서로 연결된 두 마리의 물고기가 서로 다른 방향으로 헤엄치는 모습을 하고 있다.

　　〈물고기자리〉에 관한 이러한 두 가지 신화 가운데 클림트의 「님프: 은빛 물고기」가 표상하고 있는 내용은 실제로 후자에 더욱 가깝다. 물의 정령과도 같은 물고기로 변신한 미의 여신 아프로디테는 더없이 에로틱한 표정을 지은 채 연두색의 해초 사이를 헤엄치고 있기 때문이다. 이를 두고 질 네레Gilles Néret는 유난히 〈물의 세계〉에 탐닉한 아르 누보의 작가들의 일례로서 간주한다. 그에 의하면 〈이러한 물의 이미지는 부정할 수 없는 인류의 근원인 여성에게 우리를 인도하는 기호가 된다. 물의 꿈속에서 수초는 머리카락도 되고 음모도 된다. 클림트가 그린 〈물고기 여인들〉은 자기들의 그 축축한 관능을 주저함이 없이 드러낸다. 그들은 아르 누보의 독특한 표현인 나긋나긋한 움직임으로 물의 흐름에 몸을 맡기고 있다〉[321]는 것이다.

　　하지만 시간이 지날수록 여성에 대해 남성 지배적인 상류 사회를 비롯하여 대중마저도 클림트에 대해 더욱더 큰 분노감을 가지게 되었다. 쾌락에 탐닉한 빈의 상류 사회가 보여 주고 있는 위선적인 경건함에 대한 클림트의 도발이 「벌거벗은 진리」(도판 324)에 의해 더 노골적으로 심화되고 있었기 때문이다. 그럼에도

321　Gilles Néret, *Klimt*(Köln: Taschen, 2005). 질 레네, 『구스타프 클림트』, 최재혁 옮김(서울: 마로니에북스, 2005), 26면.

클림트의 에로티시즘은 위축되지 않았다. 대중의 분노가 절정에 이르자 그는 오히려 조롱하듯 반응했다. 매우 희화적인 작품 「금붕어」(도판327)의 등장이 그것이다.

이 작품에서 클림트는 물의 요정 나이아스Naiad의 요염한 엉덩이를 정면으로 들이대며 관중을 희롱했다. 고대 그리스 신화에서 강의 신의 딸인 나이아스는 본래 인간과 사랑에 빠지는 한 아름다운 여인을 상징하는 님프였다. 〈흐르다naiein〉라는 뜻의 그리스어에서 유래한 나이아스는 흐르는 물에 깃든 아름다운 님프를 뜻한다. 그녀는 샘에 물을 길으러 갔다가 그녀의 모습에 반한 샘의 님프 페가이아스에 의해 물속으로 끌려들어 간 조신한 요정이었다.

하지만 클림트는 「금붕어」에서 일부러 요정 나이아스를 선택하여 〈나의 평론가들에게〉라는 제목으로 그를 비난하는 평론가들뿐만 아니라 일반인에게까지 그 요정의 풍만한 엉덩이를 선정적으로 내밀며 야유하듯 비웃고 있다. 또한 은빛 물고기(요정)와 짝을 이루는 금빛 물고기가 욕정이 흐르는 강물에 뛰어들어 몸을 맡기며 호객하고 있는 그 매춘부의 자태를 바라보고 있다.

클림트가 상류 사회의 에로티시즘에 대한 탐닉을 고발해 온 작품들 가운데 백미를 차지한 것은 「유디트 I」(도판325)이다. 이 작품으로 인해 그는 종교적 경건주의를 생활해 온 유대인 부르주아들로부터도 외면받게 되었다. 유디트Judith은 기원전 2세기경에 작성된 유대교와 개신교의 외경 중 「유디트서」 13장에 나오는 아름답고 용기 있는 유대인 과부였다. 그녀는 앗시리아(현 시리아) 군대의 홀로페르네스 장군이 예루살렘의 마을로 쳐들어와 식사를 하면서 성 접대를 요구하자 그를 만취에 이르게

한 뒤 목을 베었다. 이 사실을 알게 된 병사들은 겁에 질려 급기야 마을에서 퇴각했고, 그 이후 유디트는 용기와 기지를 지닌 애국심 강한 여인의 모범이 되어 유대인들에게 칭송되어 왔다.

하지만 클림트가 표현한 유디트는 매우 에로틱한 표정과 은밀한 노출로 성적 욕망을 드러내는 매춘부 같았고, 어떤 남성이라도 치명적 파탄에 빠뜨릴 팜므 파탈의 전형적인 상징처럼 보였다. 〈반쯤 감은 눈과 살짝 벌어진 입술로 오르가슴에 이른 듯〉한 모습 때문에 유대인들마저도 자신의 눈을 의심할 정도였다. 질네레는 다음과 같이 말했다. 〈클림트의 「유디트」는 그의 도발적인 작품에 유일하게 관용을 보여 온 빈의 유대인 부르주아 계급마저 등을 돌리게 해버렸다. 클림트는 마침내 종교적 금기에까지 손을 댄 것이다. …… 평론가들도 클림트가 이런 식으로 경건한 유대인 미망인 유디트를 묘사한 것은 큰 실수라고 생각했다.〉[322]

그럼에도 불구하고 그는 오히려 에로티시즘과 팜므 파탈을 자신의 시대에 대한 철학적 인식이자 예술적 과제로 삼았다. 그에게 폭로하고픈 에로티시즘의 금기는 없어 보였다. 프로이트의 생각처럼 클림트의 예술 철학에도 성적 본능과 에로티시즘에 인종이나 신분의 차이는 애초부터 고려되지 않았다. 그는 여신에서 매춘부에 이르기까지 여성의 성적 본능과 욕망의 표출을 통해 인간이 리비도에 대해 어떻게 반응하는지, 시대가 그것에 대해 어떻게 관리하거나 대응하는지를 투시하고자 했을 뿐이다.

미셸 푸코에게 여성의 성은 권력을 실어 나르는 미세한 운반 수단이었고, 쾌락의 정신 의학을 생산하는 지적 언설의 공간이었지만, 클림트에게 여성의 성은 자신만이 구사하는 예술 언어였고, 시대 인식을 위해 필요한 자신만의 철학적 주제였다. 여성

322 질 레네, 앞의 책, 34면.

의 성에 대하여 은밀하게 반응하는 개인의 잠재의식뿐만 아니라 은폐된 성을 대하는 집단적 표상을 그는 자신의 상징적인 조형 언어와 철학적 인생관과 세계관을 동원하여 표현하고자 했던 것이다.

클림트에게 에로티시즘과 팜므 파탈은 30대까지의 실험만으로 끝나지 않았다. 그는 구체적인 성행위들에 대한 에로틱한 묘사로 당대인들의 성 의식을 좀 더 적나라하게 파헤치려했다. 그가 말하고 싶은 에로티시즘은 개인의 다양한 성희性戱를 회화화하는 것이었다. 그는 가로지르려는 욕망의 공간을 여성의 자위행위나 애무, 남녀 간이나 여성 간의 성행위, 임신 등에 이르기까지 주저하지 않고 확장함으로써 적어도 당대인들의 은폐된 성 의식을 공개하거나, 나아가 부르주아들의 퇴폐적인 성적 쾌락에의 탐닉을 폭로하려 했다.

특히 그는 많은 이들의 비난에도 불구하고 여성의 성에 대한 표현에서 암묵적으로 금기시해 온 임신부의 자태 —「희망 Ⅰ」(1903, 도판328),「희망 Ⅱ」(1907~1908)에서 — 나 레즈비언들의 성적 유희 —「물뱀 Ⅱ」(1904, 도판329),「여자 친구들」(1916~1917)에서 — 를 표상화하려는 데 적극적이었다. 프로이트가 의식의 경계 아래에 있는 무의식이나 꿈속에서 성과 쾌락의 근원을 찾아내지만, 클림트는 아예 성의 은밀한 장막마저 걷어 냄으로써 시선의 경계 침범을 감행하려 했다.

그의 작품들은 성적으로 〈학대하는〉 새디즘과 〈학대받는〉 마조히즘, 즉 관음증과 노출증이라는 성(목표) 도착倒錯의 구분마저도 무의미하게 하고 있다. 프로이트는 의식 아래에 머무르려는 힘과 의식으로부터 벗어나려는 힘과의 갈등이나 대립 관계에 있는 심적 과정을 무의식으로 간주하지만, 클림트의 작품에서는 무

의식의 그와 같은 역동적 과정조차도 넘어서고 있다. 그에게 여성의 성은 더 이상 의식-무의식의 경계 문제가 아니라 존재의 본질을 묻는 철학의 문제였던 것이다. 클림트를 가리켜 철저하게 〈여성의 성으로 철학하는〉 화가였고, 〈여성의 성을 철학하는〉 예술가였다고 말할 수 있는 까닭도 거기에 있다.

③ 실존을 말하다

클림트의 철학적 주제와 예술적 언어는 인간의 존재 문제가 아니라 여성의 문제였다. 그것도 여성의 실존적 삶을 상징하는 성의 문제였다. 그가 생각하기에 여성의 성은 현존재Dasein로서 팜므 파탈을 말하는 조건이기 때문이다. 프로이트에게 성은 존재의 본질이지만 클림트에게 성은 실존의 조건이다. 그는 특히 남성 우위의 데카당스와 에로티시즘이 지배하는 시대에 여성의 성을 그들 개개인의 운명을 결정하는 실존적 삶의 조건으로 표상한다. 그 때문에 여성의 실존을 말하는 그의 예술 철학도 프로이트적이기보다 쇼펜하우어와 니체적이다.

그는 성을 중심으로 하여 제기되는 여성의 생명과 죽음, 성과 육체, 쾌락과 인생을 에로티시즘의 주제로 삼았다. 예컨대 「여성의 세 시기」(1905)가 그것의 파노라마였다면, 「희망 I」(도판328)는 여성성의 결정적 조건으로서 생명의 잉태를 실존의 희망으로 표상하고 있다. 하지만 젊은 날부터 잠재해 온 허무주의는 만년의 클림트를 더욱 견디기 어렵게 만들었다. 죽음에 대한 불안과 절망감은 실존의 위기 앞에서 그를 한껏 무기력하게 하고 있었다. 자신의 심경을 표상하듯 요한 묵시록의 지식의 나무를 상징하는 「생명의 나무」(1905)에는 죽음이란 시공을 막론하고 생명과 한 컬레임을 경고하기 위해 유난히 커다란 까마귀가 날아

들어 있다. 생명의 나무가 곧 〈실존의 나무〉임을 클림트는 묵시적으로 상징하고 있는 것이다.

더구나 전쟁과 죽음에 대한 불안이 인간을 단숨에 실존주의자가 되게 하듯, 1914년 7월 28일 오스트리아가 세르비아에게 선전 포고하면서 시작된 제1차 세계 대전 역시 만년의 클림트를 죽음 앞에 절규하는 실존주의자로 만들기에 충분했다. 예컨대 제1차 세계 대전 중에 그린 「죽음과 삶」(1916, 도판330)과 「신부」(미완성, 1917~1918)가 그것이다. 요제프 로트Joseph Roth는 국가와 개인의 최악의 상황을 보여 주는 「죽음과 삶」에 관해 다음과 같이 평한다. 〈조국이라기보다 제국, 즉 조국이라는 말보다 광대하고 숭고한 우리의 제국이 죽음을 맞이하는 것이다. 무거운 마음에서 가벼운 농담이 생겨나고, 피할 수 없는 죽음을 목전에 둔 심경에서 인생에 대한 무의미한 탈선, 자학적인 야유 등과 같은 어리석은 욕구가 생긴다.〉[323]

미완성으로 남긴 「신부」도 마찬가지다. 로트가 생각하기에 이 작품은 죽음 앞에서 인간이 마지막으로 보여 줄 수 있는 자학과 탈선의 자화상이다. 그런가 하면 네레는 화면 위에 어두운 죽음의 그림자가 드리워진 이 작품이야말로 탐미적인 색채와 빛나는 금색으로 더욱 화려해진 잃어버린 낙원이자, 지기 쉬운 꽃과 같은 운명을 가진 인간이 영겁의 윤회 속으로 다시 사라지기 전까지 절대적 행복의 순간을 체험할 수 있는 공간이었다[324]고 평한다.

하지만 클림트는 자신의 삶이 다해 가는 최후의 순간에서 느낄 수 있는 찰나의 절대 행복감보다 오히려 니체처럼 영겁 회귀를 통해 죽음에 대하여 스스로 위로하고 위안하며 눈감으려 했

323 Joseph Roth, *Die Kapuzinergruft*(Cologne, 1987), p. 15.

324 질 레네, 앞의 책, 91면.

을 것이다. 그는 죽음에 대한 절망과 절규보다 쇼펜하우어의 염세적 체념과 무념으로 인생의 무상함을 맞이하고 있는 듯하다.

그러나 삶과 죽음에 대한 쇼펜하우어와 니체의 실존적 자각은 클림트의 황혼에 불현듯 찾아든 정서가 아니다. 빈 대학이 대강당의 장식을 위해 주문한 세 점의 그림 가운데서 「의학」(1900~1907, 도판331)에서는 이미 인간의 생로병사에 대한 의학적 무기력과 그에 따른 실존적 주체들이 겪고 있는 불안과 고통, 혼돈과 무질서를 적나라하게 보여 주고 있었다. 데카당스는 시대적, 사회적 문제이자 개인마다의 실존을 위협하는, 즉 당대인들의 심신을 괴롭히는 질병이지만 과학이나 의학마저도 그것의 탈출구가 되지 못하고 있다는 자신의 비관주의와 허무주의를 표상하고 있다.

클림트가 시대정신에 대한 실망감과 사회 정의에 대한 상실감을 이보다 더 적극적으로 드러낸 작품은 「철학」(1899~1907, 도판332)과 「법학」(1903~1907, 도판333)이었다. 「철학」은 슈펭글러Oswald Spengler가 서구의 몰락을 질타할 만큼, 니체가 신의 사망을 선언할 정도로, 그리고 데카당스가 당대인들의 철학 결핍증을 입증할 만큼 건전한 정신과 이념의 부재로 인해 표류하고 있는 당시의 군상群像을 증거하고 있다.

또한 그가 「법학」에서 보여 주려는 당시 빈의 실상도 에로틱한 성적 유희가 난무하는 〈어둠의 군도群島〉였다. 그 어둠 사이로 그가 비추고 있는 것은 사회적 정의가 아니라 허무하기 그지없는 개인의 쾌락이었기 때문이다. 당시에 함께 그린 「기다림」(1905~1909, 도판334)에서도 지식의 나무는 뒤로 하고 에로틱한 정사情事 팜므 파탈만이, 그리고 그것에 시선을 빼앗긴 호기심 많은 소녀의 시선만이 돋보이고 있다.

그것은 무엇보다도 일찍이 클림트를 사로잡았던 〈모든 예술은 에로틱하다〉는 로스의 경구가 20세기 들어 시종일관 그의 예술 세계와 철학적 이념을 관통했기 때문이다. 죽음의 그림자가 드리워진 어둠의 실존을 표상해 온 뭉크의 「키스」(1897)를 클림트가 에로틱한 망아의 정사를 연상케 하는 자신의 「키스」(1908)로 바꿔 놓은 데서도 알 수 있듯이 여성의 성과 에로티시즘, 그것은 그의 욕망을 가로지르는 가장 믿을 만한 교의이자 신념으로 작용하고 있었다. 시대의 성도착증을 지나치게 질타해 온 클림트는 자신의 모든 사유를 에로티시즘으로 환원하는 성 환원주의적 편집증에 걸린 화가였다고 말해도 지나치지 않을 것이다.

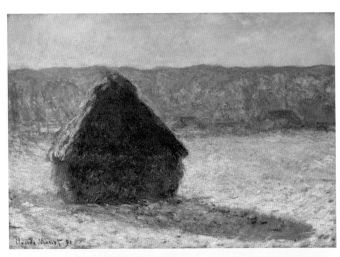

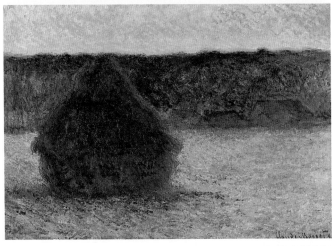

214 클로드 모네, 「아침의 건초 더미」, 1891
215 클로드 모네, 「해질녘 겨울의 건초 더미」, 1891

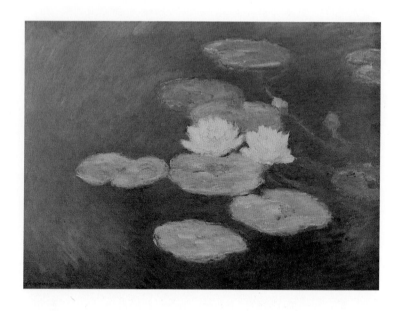

216 클로드 모네, 「수련」, 1897~1899

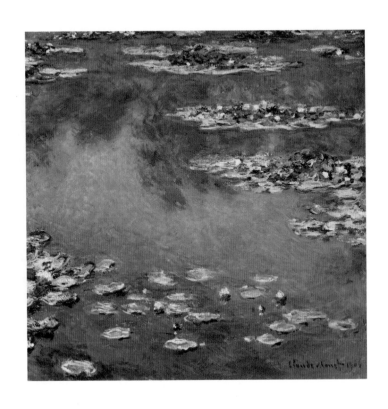

217 클로드 모네, 「수련」, 1906

218 클로드 모네, 「석양의 수련」, 1914~1926

868

869

219 클로드 모네, 「파리의 카퓌신 대로」, 1873

220 클로드 모네, 「루앙 대성당, 서쪽 파사드, 햇빛」, 1894

221 폴 세잔, 「수도사의 초상」, 1866

222 폴 세잔, 「현대의 올랭피아」, 1873~1874

223 폴 세잔, 「풀밭 위의 점심」, 1870~1871

225 폴 세잔, 「해골의 피라미드」, 1901
226 폴 세잔, 「해골이 있는 정물」, 1890

227 폴 세잔, 「해골이 있는 정물」, 1890
228 바실리 베레시차긴, 「전쟁 예찬」, 1871

229 제임스 앙소르, 「몸을 덥히는 해골들」, 1889
230 제임스 앙소르, 「절인 청어를 물고 싸우는 두 해골」, 1891

231 제임스 앙소르, 「죽음과 가면」, 1897

8 7 8

8 7 9

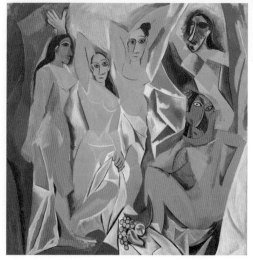

232 앙리 마티스, 「춤 Ⅱ」, 1909~1910
233 파블로 피카소, 「아비뇽의 처녀들」, 1907

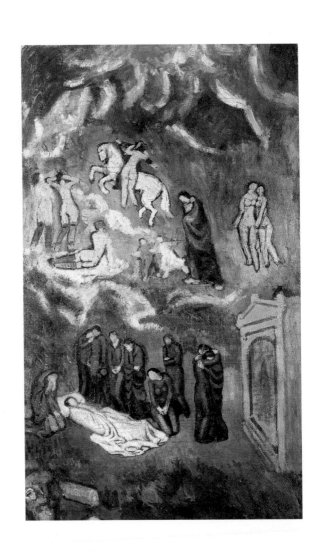

234 파블로 피카소, 「초혼: 카사헤마스의 장례」, 1901

235 폴 세잔, 「앙브루아즈 볼라르의 초상」, 1899

236 파블로 피카소, 「앙브루아즈 볼라르의 초상」, 1910

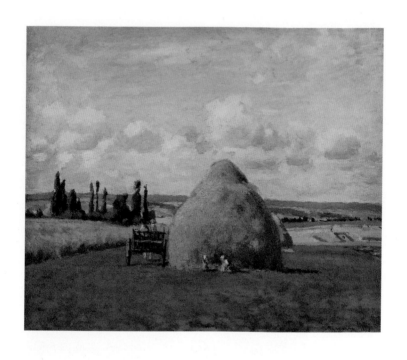

237 카미유 피사로, 「건초 더미」, 1873

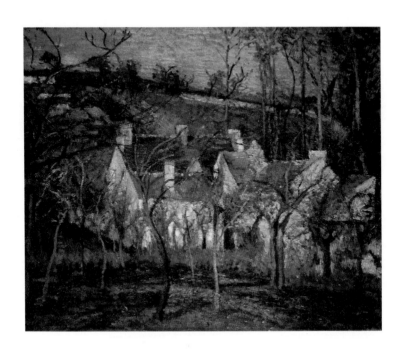

238 카미유 피사로, 「붉은 지붕」, 1877

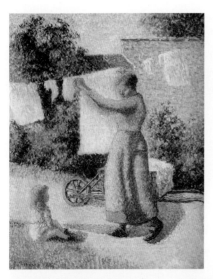

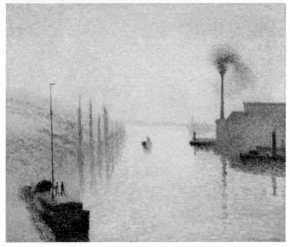

239 카미유 피사로, 「천을 너는 여인」, 1887
240 카미유 피사로, 「루앙, 안개」, 1888

241 카미유 피사로, 「오페라 거리」, 1898

242 알프레드 시슬레, 「마를리 항구의 홍수」, 1872

243 알프레드 시슬레, 「굽이쳐 흐르는 생클루의 센 강」, 1875

244 알프레드 시슬레, 「아르장퇴유의 다리」, 1872

245 알프레드 시슬레, 「햇빛이 비치는 모레의 다리」, 1893

246 피에르 르누아르, 「특별석」, 1874
247 피에르 르누아르, 「갈레트 물랭의 무도회」, 1876

248 피에르 르누아르, 「예술의 다리」, 1867

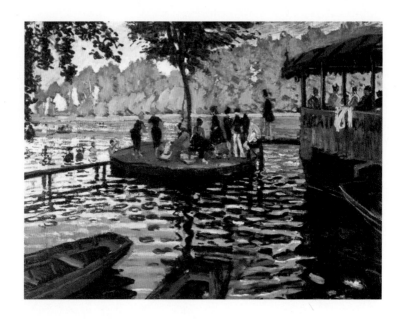

249 클로드 모네, 「라 그르누이에르」, 1869

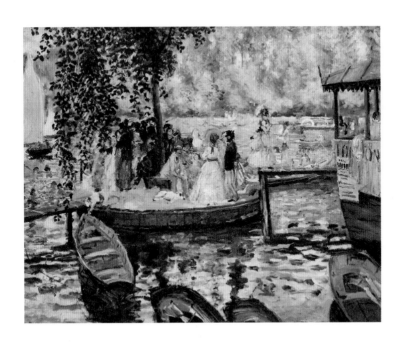

250 오귀스트 르누아르, 「라 그르누이에르」, 1869

251 오귀스트 르누아르, 「목욕하는 여인과 그리폰테리어」, 1870
252 오귀스트 르누아르, 「목욕하는 금발 여인」, 1881

253 귀스타브 카유보트, 「카페에서」, 1880
254 귀스타브 카유보트, 「목욕하는 남자」, 1884

255 귀스타브 카유보트, 「파리의 거리, 비오는 날」, 1877

256 귀스타브 카유보트, 「창문에 있는 젊은 남자」, 1875

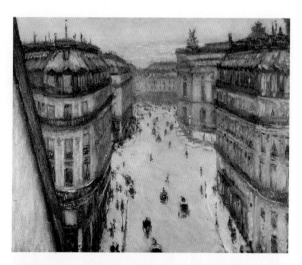

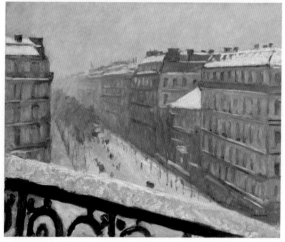

257 귀스타브 카유보트, 「6층에서 내려다본 알레비 거리」, 1878
258 귀스타브 카유보트, 「눈 내린 오스만 대로」, 1880

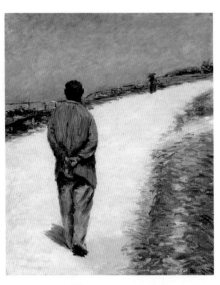

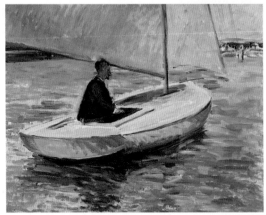

259 귀스타브 카유보트, 「작업복 입은 남자」, 1884
260 귀스타브 카유보트, 「노란 보트」, 1891

261 귀스타브 카유보트, 「소파 위의 누드」, 1880

262 귀스타브 카유보트, 「마루를 깎는 남자들」, 1875

263 빈센트 반 고흐, 「자화상」, 1889

264 빈센트 반 고흐, 「회색 펠트 모자를 쓰고 있는 자화상」, 1887

265 빈센트 반 고흐, 「붕대로 귀를 감고 파이프를 물고 있는 자화상」, 1889

266 빈센트 반 고흐, 「자화상」, 1887
267 빈센트 반 고흐, 「자화상」, 1889

268 빈센트 반 고흐, 「자화상」, 1889

269 빈센트 반 고흐, 「두 개의 잘린 해바라기」, 1887

270 빈센트 반 고흐, 「양손을 얼굴에 묻고 있는 노인」, 1882
271 빈센트 반 고흐, 「비탄」, 1882

272 빈센트 반 고흐, 「신발 한 켤레」, 1886
273 빈센트 반 고흐, 「신발 한 켤레」, 1887
274 빈센트 반 고흐, 「신발 세 켤레」, 1886

275 빈센트 반 고흐, 「낡은 구두」, 1888

276 빈센트 반 고흐, 「파이프가 놓인 빈센트의 의자」, 1888

277 빈센트 반 고흐, 「책과 양초가 놓인 고갱의 의자」, 1888

278 빈센트 반 고흐, 「까마귀가 나는 밀밭」, 1890

279 빈센트 반 고흐, 「사이프러스와 별이 있는 길」, 1889

280 빈센트 반 고흐, 「별이 빛나는 밤」, 1889

281 빈센트 반 고흐, 「울고 있는 노인: 영원의 문」, 1890

282 빈센트 반 고흐, 「뉴 게이트 감옥의 운동장」, 1890

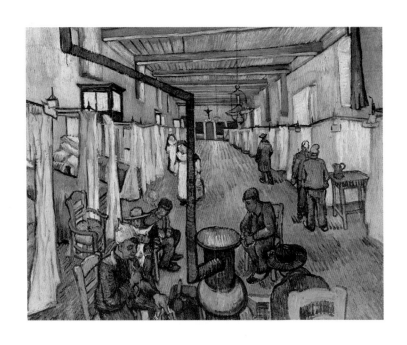

283 빈센트 반 고흐, 「아를 병동」, 1889

284 빈센트 반 고흐, 「가셰 박사의 초상」, 1890
285 빈센트 반 고흐, 「펼쳐진 성서를 그린 정물」, 1885

286 빈센트 반 고흐, 「오베르의 교회」, 1890

287 조르주 쇠라, 「포즈를 취한 여인들」, 1886~1888

288 조르주 쇠라, 「그랑 자트 섬의 일요일 오후」, 1886

289 조르주 쇠라, 「퍼레이드」, 1888

290 조르주 쇠라, 「샤위 춤」, 1890

924

925

291 조르주 쇠라, 「서커스」, 1890~1891

292 조르주 쇠라, 「아니에르에서의 물놀이」, 1884

293 폴 시냐크, 「일요일」, 1888~1890

294 폴 시냐크, 「우물가의 여인들」, 1892
295 폴 시냐크, 「생트로페츠의 소나무」, 1909

296 클로드 모네, 「양산을 든 여인」, 1875

297 폴 시냐크, 「양산을 든 여인」, 1893

298 폴 시냐크, 「아비뇽의 파팔궁」, 1900
299 폴 시냐크, 「베니스의 녹색 범선」, 1904

300 폴 시냐크, 「라 로셸 항구로 들어오는 배」, 1921

301 에두아르 마네, 「말라르메의 초상」, 1876

302 퓌비 드 샤반, 「신성한 숲」, 1884~1889

303 폴 고갱, 「우리는 어디서 와서, 무엇이 되어, 어디로 가는가?」, 1897~1898

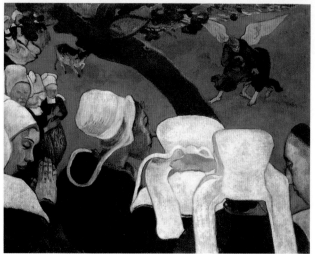

304 폴 고갱, 「네 명의 브르타뉴 여인들의 춤」, 1886
305 폴 고갱, 「설교가 끝난 뒤의 환상」, 1888

306 에밀 베르나르, 「퐁타방의 메밀 수확」, 1888
307 폴 고갱, 「브르타뉴의 수확」, 1889

308 폴 고갱, 「레 미제라블」, 1888

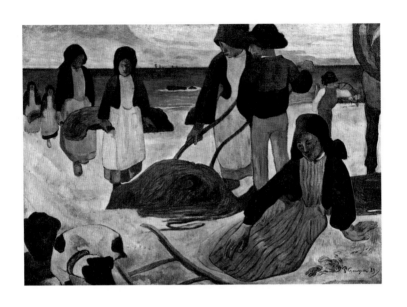

309 폴 고갱, 「해초를 수확하는 사람들」, 1889

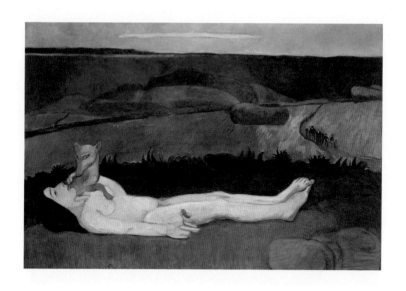

310 폴 고갱, 「여성성의 상실」, 1891

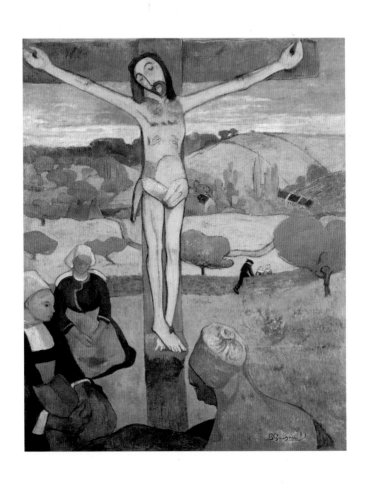

311 폴 고갱, 「황색 그리스도」, 1889

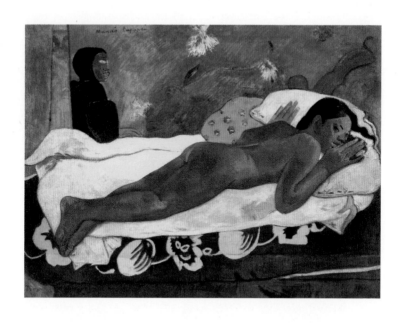

312 폴 고갱, 「죽음의 혼이 지켜본다」, 1892

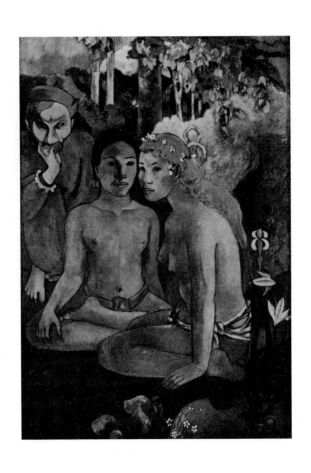

313 폴 고갱, 「미개의 이야기」, 1902

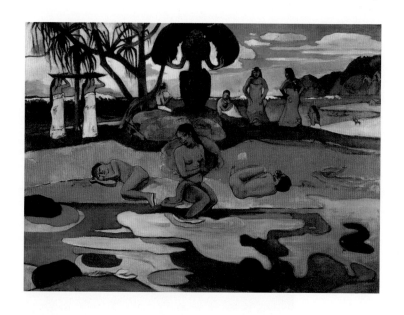

314 폴 고갱, 「신의 날」, 1894

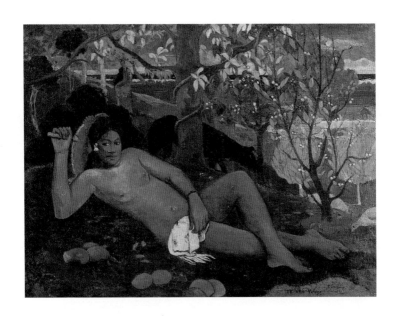

315 폴 고갱, 「테 아리이 바히네: 고귀한 여인」, 1896

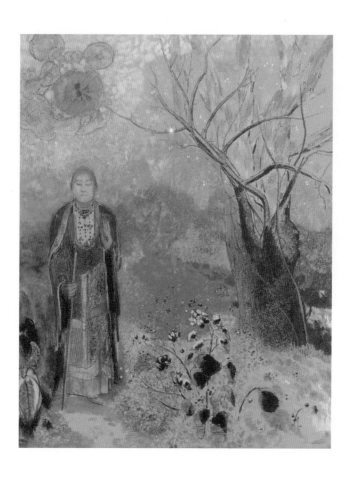

316 오딜롱 르동, 「부처」, 1906~1907

317 오딜롱 르동, 「가면을 쓴 아네모네」, 연대 미상
318 오딜롱 르동, 「이상한 꽃」, 1880경

319 오딜롱 르동, 「이상한 기구와 같은 눈이 무한을 향해 간다」, 1882

320 오딜롱 르동, 「웃음 짓는 거미」, 1881
321 오딜롱 르동, 「우는 거미」, 1881

322 오딜롱 르동, 「키클롭스」, 1914
323 오딜롱 르동, 「판도라」, 1914

324 구스타프 클림트, 「벌거벗은 진리」, 1899

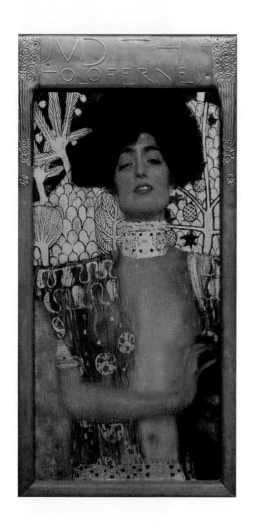

325 구스타프 클림트, 「유디트 I」, 1901

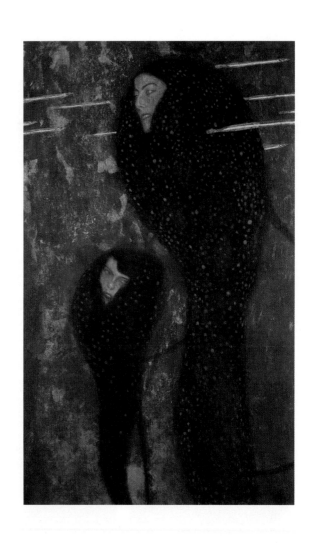

326 구스타프 클림트, 「님프: 은빛 물고기」, 1899

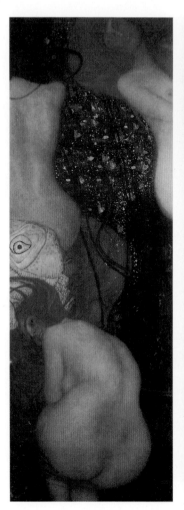
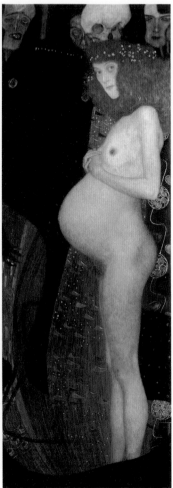

327 구스타프 클림트, 「금붕어」, 1901
328 구스타프 클림트, 「희망 I」, 1903

329 구스타프 클림트, 「물뱀 II」, 1904

330 구스타프 클림트, 「죽음과 삶」, 1916

331 구스타프 클림트, 「의학」, 1900~1907

332 구스타프 클림트, 「철학」, 1899~1907

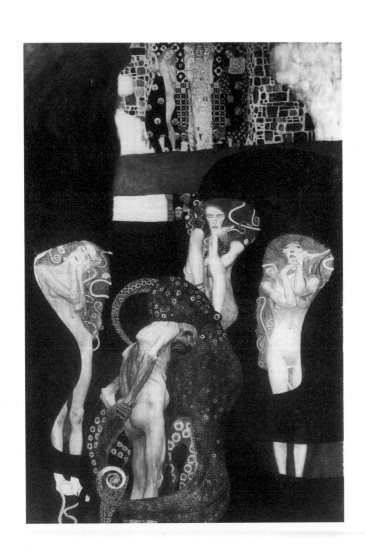

333 구스타프 클림트, 「법학」, 1903~1907

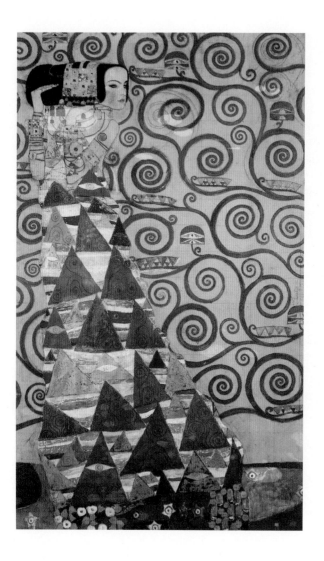

334 구스타프 클림트, 「기다림」, 1905~1909

도판 목록

1 귀도 레니Guido Reni
「베아트리체 첸치Ritratto di Beatrice Cenci」
1633, 375 × 50cm, Oil on canvas, Galleria Nazionale d'Arte Antica, Rome.

2 조토 디본도네Giotto di Bondone
「프란체스코의 이야기: 갑자기 나타난 영혼Storie francescane. L'Apparizione al capitolo di Arles」, detail
c.1325, 280 × 450cm, Fresco, Santa Croce, Florence.

3 조토 디본도네Giotto di Bondone
「그리스도를 애도함Compianto sul Cristo morto」, detail
1304~1306, 200 × 185cm, Fresco, Cappella degli Scrovegni, Padova.

4 조토 디본도네Giotto di Bondone
「그리스도를 애도함Compianto sul Cristo morto」
1303~1306, 200 × 185cm, Fresco, Cappella degli Scrovegni, Padova.

5 마사초Masaccio
「삼위일체Trinidad」
1425, 680 × 475cm, Fresco, Iglesia de Santa María Novella, Florence.

6 미켈란젤로Michelangelo
「줄리아노의 무덤Tomba di Giuliano de' Medici duca di Nemours」
1526~1533, 630 × 420cm, Marble, Sagrestia Nuova, San Lorenzo, Florence.

7 스크로베니 예배당 내부Cappella degli Scrovegni, Padova.

8 산드로 보티첼리Sandro Botticelli
「성 아우구스티누스Sant'Agostino nello studio」
1480, 152 × 112cm, Fresco, Chiesa di Ognissanti, Florence.

9 산드로 보티첼리Sandro Botticelli
「프리마베라Primavera」
1477~1478, 203 × 314cm, Tempera on panel, Galleria degli Uffizi, Florence.

10 파블로 피카소Pablo Picasso
「피카도르Le Picador」
1890, 24 × 19cm, Oil on wood, The Picasso Estate.
© 2015 - Succession Pablo Picasso - SACK (Korea)

11 미켈란젤로Michelangelo
「켄타우로스의 싸움Battaglia dei Centauri」
c.1492, 84.5 × 90.5cm, Marble, Casa Buonarroti, Florence.

12 미켈란젤로Michelangelo
「계단의 성모Madonna della Scala」
c.1491, 55.5 × 40cm, Marble, Casa Buonarroti, Florence.

13 미켈란젤로Michelangelo
「다비드David」
1501~1504, 410 × 199cm, Marble, Galleria dell'Accademia, Florence.

14 도나텔로Donatello
「다비드David」
c.1440, 158cm, Bronze, Museo Nazionale del Bargello, Florence.

15 미켈란젤로Michelangelo
「피에타Pietà vaticana」
1497~1499, 174 × 195 × 69cm, Marble, Basilica di San Pietro, Vatican City.

16 미켈란젤로Michelangelo
「최후의 심판Giudizio universale」
1535~1541, 1370 × 1200cm, Fresco, Sistine Chapel, Vatican City.

17 레오나르도 다빈치Leonardo da Vinci
「모나리자Monna Lisa」
c.1503~1505, 77 × 53cm, Oil on poplar, Musée du Louvre, Paris.

18 마르셀 뒤샹Marcel Duchamp
「L.H.O.O.Q.」
1919, 19.7 × 12.4cm, Post card reproduction with added in pencil, The Philadelphia Museum of Art, Philadelphia.
© Succession Marcel Duchamp / ADAGP, Paris, 2015

19 앤디 워홀 Andy Warhol
「서른 개가 하나보다 낫다Thirty Are Better Than

One」
1963, 279.4 × 238.8cm, Silkscreen ink, acrylic paint
on canvas, The Brant Foundation, Greenwich.
ⓒ The Andy Warhol Foundation for the Visual
Arts, Inc. / SACK, Seoul, 2015

20 페르난도 보테로Fernando Botero
「모나리자Mona Lisa」
1977, 183 × 166cm, Oil on canvas, Marlborough
Gallery, New York.

21 라파엘로 산치오Raffaello Sanzio
「그란두카의 성모Madonna del Granduca」
1505, 84 × 55cm, Oil on wood, Palazzo Pitti,
Florence.

22 라파엘로 산치오Raffaello Sanzio
「아테네 학당Scuola di Atene」
1509~1511, 500 × 770cm, Fresco, Musei Vaticani,
Vatican City.

23 라파엘로 산치오Raffaello Sanzio
「성체 논의La disputa del sacramento」
1509, 500 × 770cm, Tempera on wood, Musei
Vaticani, Vatican City.

24 라파엘로 산치오Raffaello Sanzio
「파르나소스 산Parnaso」
1510~1511, ? × 670cm, Fresco, Musei Vaticani,
Vatican City.

25 라파엘로 산치오Raffaello Sanzio
「시민법과 교회법의 확립Virtù e la Legge」
1511, ? × 660cm, Fresco, Musei Vaticani, Vatican
City.

26 라파엘로 산치오Raffaello Sanzio
「스키피오의 꿈Sogno del cavaliere」
1504~1505, 17 × 17cm, Tempera on wood, The
National Gallery, London.

27 라파엘로 산치오Raffaello Sanzio
「그리스도의 변용Trasfigurazione」
1520, 405 × 278cm, Tempera on wood, Pinacoteca
Vaticana, Vatican City.

28 샤를 르브룅Charles Le Brun
「네덜란드에 공격 명령을 내리는 왕Le roi donne ses
ordres pour attaquer en même temps quatre places
fortes de Hollande」
1672, Oil on canvas, Galerie des Glaces, Château
de Versailles.

29 샤를 르브룅Charles Le Brun
「루이 14세의 신격화Apothéose de Louis XIV」
1677, 109.5 × 78.5cm, Oil on canvas, Magyar
Szépművészeti Múzeum, Budapest.

30 니콜라 푸생Nicolas Poussin
「아폴론과 다프네Apollon et Daphné」
1625, 97 × 131cm, Oil on canvas, Alte Pinakothek,
Munich.

31 니콜라 푸생Nicolas Poussin
「포세이돈과 암피트리테의 승리Le triomphe de
Neptune ou La naissance de Vénus」
c.1635, 97.2 × 108cm, Oil on canvas, The
Philadelphia Museum of Art, Philadelphia.

32 페테르 파울 루벤스Peter Paul Rubens
「아이의 얼굴: 클라라 세레나 루벤스의
초상Kinderhoofd (Portret van Clara Serena
Rubens)」
1618, 37 × 27cm, Oil on canvas on wood, The
Princely Liechtenstein Picture Gallery, Vaduz.

33 페테르 파울 루벤스Peter Paul Rubens
「모피를 두른 여인Het Pelsken」
1638경, 176 × 83cm, Oil on wood,
Kunsthistorisches Museum, Vienna.

34 엘 그레코El Greco
「성 마우리티우스의 순교Martirio de san Mauricio」
1580~1582, 445 × 294cm, Oil on canvas,
Monasterio de El Escorial, Madrid.

35 엘 그레코El Greco
「라오콘Laocoön」
1610~1614, 142 × 193cm, Oil painting, The
National Gallery of Art, Washington, D.C.

36 디에고 벨라스케스Diego Velázquez
「데모크리토스Democritus」
1628, 81 × 101cm, Oil on canvas, Musée des
Beaux-Arts, Rouen.

37 페테르 파울 루벤스Peter Paul Rubens
「데모크리토스Democritus」
1603, 179 × 66cm, Oil on canvas, Museo del Prado,
Madrid.

38 틴토레토Tintoretto
「아테나와 아라크네Atenea y Aracne」
c.1579, 145 × 270cm, Oil on canvas, Galleria del
Costume, Florence.

39 디에고 벨라스케스Diego Velázquez
「아라크네의 우화Las Hilanderas」
c.1657, 167×252cm, Oil on canvas, Museo del
Prado, Madrid.

40 디에고 벨라스케스Diego Velázquez
「거울을 보는 비너스La Venus del espejo」
1647~1651, 122×177cm, Oil on canvas, The
National Gallery, London.

41 디에고 벨라스케스Diego Velázquez
「시녀들Las Meninas」
1656, 318×276cm, Oil on canvas, Museo del
Prado, Madrid.

42 프란시스코 데 고야Francisco de Goya
「이성의 잠은 괴물을 낳는다El sueño de la razón
produce monstruos」
c.1799, 21.5×15cm, Etching, Private collection.

43 프란시스코 데 고야Francisco de Goya
「아들을 먹어치우는 사투르누스Saturno devorando
a un hijo」
1819~1823, 143×81cm, Oil mural transferred to
canvas, Museo del Prado, Madrid.

44 페테르 파울 루벤스Peter Paul Rubens
「사투르누스Saturnus」
1636, 180×87cm, Oil on canvas, Museo del Prado,
Madrid.

45 프란시스코 데 고야Francisco de Goya
「카를로스 4세와 그 일가La familia de Carlos IV」
1800, 280×336cm, Oil on canvas, Museo del
Prado, Madrid.

46 프란시스코 데 고야Francisco de Goya
「늙은 여인들의 시간Las viejas」
1810~1812, 181×125cm, Oil on canvas, Musée
des Beaux-Arts, Lille.

47 프란시스코 데 고야Francisco de Goya
「진리는 죽었다Murió la verdad」.
1814~1815, 25×34.2cm, Etching.

48 프란시스코 데 고야Francisco de Goya
「옷을 벗은 마하La maja desnuda」
1797~1800, 97×190cm, Oil on canvas, Museo del
Prado, Madrid.

49 페테르 파울 루벤스Peter Paul Rubens
「십자가에서 내려짐Kruisafneming」
1614, 420.5×320cm, Oil on panel, Onze-Lieve-
Vrouwekathedraal, Antwerp.

50 페테르 파울 루벤스Peter Paul Rubens
「최후의 심판Das Große Jüngste Gericht」
1616, 608.5×463.5cm, Oil on canvas, Alte
Pinakothek, Munich.

51 페테르 파울 루벤스Peter Paul Rubens
「삼미신De drie gratiën」
1639, 221×181cm, Oil on wood, Museo del Prado,
Madrid.

52 페테르 파울 루벤스Peter Paul Rubens
「삼미신De drie gratiën」
1620~1624, 119×99cm, Oil on wood, Akademie
der bildenden Künste, Vienna.

53 페테르 파울 루벤스Peter Paul Rubens
「네 명의 철학자De vier filosofen」
1611~1612, 162.5×137cm, Galleria Palatina,
Florence.

54 프란스 할스Frans Hals
「물라토Der Mulatte」
1628, 72×57.5cm, Oil on canvas, Museum der
bildenden Künste, Leipzig.

55 프란스 할스Frans Hals
「하를럼 시 민병대원의 초상Portrait of a Member of
the Haarlem Civic Guard」
1636~1638, 86×69cm, Oil on canvas, The
National Gallery of Art, Washington, D.C.

56 프란스 할스Frans Hals
「마찰북 연주자De rommelpotspeler」
1618, 106×80.3cm, Oil on canvas, Kimbell Art
Museum, Fort Worth.

57 렘브란트Rembrandt
「니콜라스 튈프 박사의 해부학 강의De anatomische
les van Dr. Nicolaes Tulp」
1632, 216.5×169.5cm, Oil on canvas, Mauritshuis,
The Hague.

58 렘브란트Rembrandt
「십자가에서 내려짐De afneming van het kruis」
1634, 158×117cm, Oil on canvas, Hermitage
Museum, Saint Petersburg.

59 렘브란트Rembrandt
「바닝코크 대장의 민병대: 야간 순찰De
Nachtwacht」
1642, 363×437cm, Oil on canvas, Rijksmuseum,

Amsterdam.

60 렘브란트Rembrandt
「자화상Zelfportret op 34-jarige leeftijd」
1640, 102×80cm, Oil on canvas, The National
Gallery, London.

61 렘브란트Rembrandt van Rijn
「자화상Zelfportret」
c.1668, 82.5×65cm, Oil on canvas, Wallraf-
Richartz-Museum, Cologne.

62 한스 홀바인Hans Holbein der Jüngere
「로테르담의 에라스뮈스 초상Porträt des Erasmus
von Rotterdam am Schreibpult」
1523, 42×32cm, oil on panel, Musée du Louvre,
Paris.

63 한스 홀바인Hans Holbein der Jüngere
「헨리 8세Portrait of Henry Ⅷ of England」
1536, Oil on panel, 28×20cm, Thyssen-
Bornemisza Museum, Madrid.

64 한스 홀바인Hans Holbein der Jüngere
「앤 볼린의 스케치A sketch of Anne Boleyn」
c.1533~1536, 28.2×19.3cm, Black and Colored
chalks on pale pink prepared paper.

65 한스 홀바인Hans Holbein der Jüngere
「제인 시무어의 초상Jane Seymour, Queen of
England」
1536, Oil on wood, 65.5×40.5cm,
Kunsthistorisches Museum, Vienna.

66 한스 홀바인Hans Holbein der Jüngere
「클레베의 안네Porträt der Anna von Kleve」
c.1539, 65×48cm, Oil and Tempera on Parchment
mounted on canvas, Musée du Louvre, Paris.

67 한스 홀바인Hans Holbein der Jüngere
「무덤 속 그리스도의 주검Der Leichnam Christi im
Grabe」
1521, 30.5×200cm, Oil and tempera on wood,
Öffentliche Kunstsammlung, Basel.

68 한스 홀바인Hans Holbein der Jüngere
「죽음의 무도Totentanz」 연작 중
1523~1526, Woodcut.

69 한스 홀바인Hans Holbein der Jüngere
「대사들Die Gesandten」
1533, 206×209cm, Oil on oak, The National
Gallery, London.

70 한스 홀바인Hans Holbein der Jüngere
「세계전도Typus Cosmographicus Universalis」
1532, Hight 37cm, Woodcut, Osher Collection.

71 안토니 반 다이크Anthony van Dyck
「찰스 1세의 삼중 초상Charles Ⅰ in Three
Positions」
1635, 84.4×99.4cm, Oil painting, Royal
Collection.

72 안토니 반 다이크Anthony van Dyck
「사냥 중인 찰스 1세Charles Ⅰ at the Hunt」
1635, 266×207cm, Oil on canvas, Musée du
Louvre, Paris.

73 안토니 반 다이크Anthony van Dyck
「오렌지공 윌리엄과 메어리 공주Willem II en zijn
bruid Maria Stuart」
1641, 182.5×142cm, Oil on canvas, Rijksmuseum,
Amsterdam.

74 니콜라스 힐리어드Nicholas Hilliard
「엘리자베스 1세The Ermine Portrait of Elizabeth I
of England」
c.1585, Oil on canvas, Private collection.

75 니콜라스 힐리어드Nicholas Hilliard
「엘리자베스 1세The Elizabeth I Pelican Portrait」
c.1574~1575, Oil on canvas, 78.7×61cm, Walker
Art Gallery, Liverpool.

76 작가 미상Author unknown
「엘리자베스 1세 늙은 초상Queen Elizabeth I」
c.1580~1590, 66.6×48.8cm, Oil on panel,
National Portrait Gallery, London.

77 마르쿠스 헤라르츠Marcus Gheeraerts the
Younger
「엘리자베스 1세 늙은 초상Portrait of Queen
Elizabeth I」
c.1595, Oil on oak panels, Elizabethan Gardens of
North Carolina, Manteo.

78 윌리엄 호가스William Hogarth
「매춘부의 일대기A Harlot's Progress」, Plate 2
1731, 64×49cm, Etching with engraving on paper.

79 윌리엄 호가스William Hogarth
「한량의 일대기A Rake's Progress」, Plate 8
1733~1734, 62.5×75.2cm, Oil on canvas, Sir John
Soane's Museum, London.

80 윌리엄 호가스William Hogarth
「근면과 게으름Industry and Idleness」, Plate 10
1747, 26.5×34.5cm, Etching and engraving on
paper, Tate Gallery, London.

81 윌리엄 호가스William Hogarth
「유행에 따른 결혼Marriage à-la-mode」, Plate 1
1743, 69.9×90.8cm, Oil on canvas, The National
Gallery, London.

82 윌리엄 호가스William Hogarth
「유행에 따른 결혼Marriage à-la-mode」, Plate 2
1743, 69.9×90.8cm, Oil on canvas, The National
Gallery, London.

83 윌리엄 호가스William Hogarth
「선거: 연회The Humours of an Election: An
Election Entertainment」
1754, 101.5×127cm, Oil on canvas, Sir John
Soane's Museum, London.

84 토머스 게인즈버러Thomas Gainsborough
「공원의 연인Conversation in a Park」
1746, 73×68cm, Oil on canvas, Musée du Louvre,
Paris.

85 토머스 게인즈버러Thomas Gainsborough
「아침 산책Mr. and Mrs. William Hallett (The
Morning Walk)」
1785, 236×179cm, Oil on canvas, The National
Gallery, London.

86 토머스 게인즈버러Thomas Gainsborough
「새러 시든스 부인Mrs. Sarah Siddons」
1785, 99.7×126.4cm, Oil on canvas, The National
Gallery, London.

87 조슈아 레이놀즈Thomas Gainsborough
「비극의 여신으로 분장한 새러 시든스 부인Sarah
Siddons as the Tragic Muse」
1784, 240×148cm, Oil on canvas, The Huntington
Art Gallery, San Marino.

88 토머스 게인즈버러Thomas Gainsborough
「조지 3세Portrait of King George Ⅲ」
1781, 238.8×158.7cm, Oil on canvas, Royal
Collection.

89 프랑수아 부셰François Boucher
「비너스의 화장La Toilette de Vénus」
1751, 108.3×85.1cm, Oil on canvas, The
Metropolitan Museum of Art, New York.

90 작가 미상Author unknown
「벨베데레의 아폴론Apollo Belvedere」
c.120~140, 224cm, White marble, Musei Vaticani,
Vatican City.

91 아게산드로스, 아테노도로스,
폴리도로스Agesandros, Atanodoros, Polidoros
「라오콘 군상Gruppo del Laocoonte」
c.BC 42, 208×163×112cm, Marble, Musei
Vaticani, Vatican City.

92 엘리자베트 비제 르브룅Élisabeth Vigée Le Brun
「마리 앙투아네트와 세 자녀Marie-Antoinette et ses
enfants」
1789, 275×215cm, Oil on canvas, Musée de
l'Histoire de France, Château de Versailles.

93 자크루이 다비드Jacques-Louis David
「1793년 10월 16일 형장으로 끌려가는 마리
앙투아네트Marie-Antoinette conduite à
l'échafaud」
1793, 14.8×10.1cm, Drawing in brown ink, Musée
du Louvre, Paris.

94 자크루이 다비드Jacques-Louis David
「헥토르의 시신 앞에서 슬픔에 잠긴 안드로마케La
douleur d'Andromaque」
1783, 275×203cm, Oil on canvas, Musée du
Louvre, Paris.

95 자크루이 다비드Jacques-Louis David
「호라티우스 형제의 맹세Le serment des Horaces」
1785, 330×425cm, Oil on canvas, Musée du
Louvre, Paris.

96 자크루이 다비드Jacques-Louis David
「피살된 마라La mort de Marat」
1793, 165×128cm, Oil on canvas, Musées royaux
des Beaux-Arts de Belgique, Brussels.

97 장자크 오에르Jean-Jacques Hauer
「1793년 7월 13일, 샤를로트 코르데Charlotte
Corday」
1793, 60.5×47, Oil on canvas, Musée de l'Histoire
de France, Château de Versailles.

98 폴자크에메 보드리Paul-Jacques-Aimé Baudry
「샤를로트 코르데L'assassinat de Marat: Charlotte
Corday」
1860, 203×154cm, Oil on canvas, Musée des
Beaux-Arts, Nantes.

99 니콜라 푸생Nicolas Poussin
「사빈느 여인들의 납치L'enlèvement des Sabines」
1634~1635, 154×206cm, Oil on canvas, The
Metropolitan Museum of Art, New York.

100 파블로 피카소Pablo Picasso
「사빈느 여인들의 납치L'enlèvement des Sabines」
1962~1963, 195×130cm, Oil on canvas, The
Museum of Fine Arts, Boston.
ⓒ 2015 - Succession Pablo Picasso - SACK
(Korea)

101 자크루이 다비드Jacques-Louis David
「사빈느 여인들의 중재Les Sabines」
1799, 385×522cm, Oil on canvas, Musée du
Louvre, Paris.

102 자크루이 다비드Jacques-Louis David
「나폴레옹 1세의 대관식Le sacre de Napoléon Ier」
1806~1807, 621×979cm, Oil on canvas, Musée
du Louvre, Paris.

103 자크루이 다비드Jacques-Louis David
「소크라테스의 죽음La mort de Socrate」
1787, 129.5×196.2cm, Oil on canvas, The
Metropolitan Museum of Art, New York.

104 안루이 지로데Anne-Louis Girodet
「엔디미온의 잠Le sommeil d'Endymion」
1791, 198×261cm, Oil on canvas, Musée du
Louvre, Paris.

105 페테르 파울 루벤스Peter Paul Rubens
「다이아나와 엔디미온Diana en Endymion」
c.1636, 28.6×26.6cm, Oil on panel, Musée Bonnat,
Bayonne.

106 안루이 지로데Anne-Louis Girodet
「대홍수Scène de déluge」
1806, 441×341cm, Oil on canvas, Musée du
Louvre, Paris.

107 프랑수아 제라르François Gérard
「프시케와 아모르Psyché et l'Amour」
1798, 186×132cm, Oil on canvas, Musée du
Louvre, Paris.

108 안토니오 카노바Antonio Canova
「에로스의 입맞춤으로 되살아나는 프시케Amore e
Psiche」
1787, 155×168cm, Marble, Musée du Louvre,
Paris.

109 앙투안장 그로Antoine-Jean Gros
「에일로의 전투Bataille d'Eylau」
1808, 521×784cm, Musée du Louvre, Paris.

110 자크루이 다비드Jacques-Louis David
「성 베르나르 협곡을 넘는 나폴레옹Bonaparte
franchissant le Grand-Saint-Bernard」
1801, 261×221cm, Oil on canvas, Musée national
des châteaux de Malmaison, Rueil-Malmaison.

111 앙투안장 그로Antoine-Jean Gros
「아르콜 다리 위의 나폴레옹Bonaparte au pont
d'Arcole」
1796, 130×94cm, Oil on canvas, Musée de
l'Histoire de France, Château de Versailles.

112 장오귀스트도미니크 앵그르Jean-Auguste-
Dominique Ingres
「나폴레옹 보나파르트, 제1집정관Bonaparte,
Premier Consul」
1804, 226×144cm, Oil on canvas, Curtius
Museum, Liège.

113 장오귀스트도미니크 앵그르Jean-Auguste-
Dominique Ingres
「권좌에 앉은 나폴레옹Napoléon Ier sur le trône
impérial」
1806, 260×163cm, Oil on canvas, Musée de
l'Armée, Paris.

114 장오귀스트도미니크 앵그르Jean-Auguste-
Dominique Ingres
「나폴레옹의 신격화L'apothéose Napoléon Ier」
1853, 48×48cm, Oil on canvas, Musée Carnavalet,
Paris.

115 장오귀스트도미니크 앵그르Jean-Auguste-
Dominique Ingres
「그랑드 오달리스크La Grande Odalisque」
1819, 88.9×162.56cm, Oil on canvas, Musée du
Louvre, Paris.

116 장레옹 제롬Jean-Léon Gérôme
「노예 시장Le marché aux esclaves」
c.1866, 84.8×63.5cm, Oil on canvas, The Clark
Art Institute, Williamstown.

117 장레옹 제롬Jean-Léon Gérôme
「무어인의 목욕탕Le bain」
1880~1885, 73×60cm, Oil on canvas, The Fine
Arts Museums, San Francisco.

118 테오도르 제리코Théodore Géricault
「메두사호의 뗏목Le radeau de La Méduse」
1819, 491×716cm, Oil on canvas, Musée du
Louvre, Paris.

119 테오도르 제리코Théodore Géricault
「메두사호의 뗏목Le radeau de La Méduse」,
esquisse
c.1818~1819, 38×46cm, Oil on canvas, Musée du
Louvre, Paris.

120 테오도르 제리코Théodore Géricault
「난파선의 잔해L'épave」
c.1820, 19×25cm, Oil on canvas, Musée du
Louvre, Paris.

121 테오도르 제리코Théodore Géricault
「도박에 빠진 미친 여인La folle monomane du jeu」
c.1820~1824, 71×64cm, Oil on canvas, Musée du
Louvre, Paris.

122 테오도르 제리코Théodore Géricault
「망상적 질투에 사로잡힌 미친 여인La monomane
de l'envie」
1822, 72×58cm, Oil on canvas, Musée des Beaux-
Arts de Lyon, Lyon.

123 페르디낭 들라크루아Ferdinand Delacroix
「키오스 섬의 학살Scène des massacres de Scio」
1824, 419×354cm, Oil on canvas, Musée du
Louvre, Paris.

124 페르디낭 들라크루아Ferdinand Delacroix
「단테의 조각배La barque de Dante」
1822, 189×246cm, Oil on canvas, Musée du
Louvre, Paris.

125 페르디낭 들라크루아Ferdinand Delacroix
「사르다나팔루스의 죽음La mort de Sardanapale」
1827, 82×73cm, Oil on canvas, Musée du Louvre,
Paris.

126 장오귀스트도미니크 앵그르Jean-Auguste-
Dominique Ingres
「호메로스의 신격화L'apothéose d'Homère」
1827, 386×512cm, Oil on canvas, Musée du
Louvre, Paris.

127 필리프 오토 룽게Philipp Otto Runge
「대大 아침Der große Morgen」
1809~1810, 152×113cm, Oil on canvas,
Kunsthalle, Hamburg.

128 카스파르 다비트 프리드리히Caspar David
Friedrich
「빙해의 난파선Das Wrack im Eismeer」
1798, 29.6×21.9cm, Oil on canvas, Kunsthalle,
Hamburg.

129 카스파르 다비트 프리드리히Caspar David
Friedrich
「인생의 단계들Die Lebensstufen」
1835, 73×94cm, Oil on canvas, Museum der
bildenden Künste, Leipzig.

130 카스파르 다비트 프리드리히Caspar David
Friedrich
「무덤과 관, 부엉이가 있는 풍경Landschaft mit
Grab, Sarg und Eule」
c.1837, 48.5×38.3cm, Sepia over pencil,
Kunsthalle, Hamburg.

131 카스파르 다비트 프리드리히Caspar David
Friedrich
「해변의 안개Meeresstrand im Nebel」
1807, 34.5×52cm, Oil on canvas,
Kunsthistorisches Museum, Vienna.

132 카스파르 다비트 프리드리히Caspar David
Friedrich
「바닷가의 수도사Der Mönch am Meer」
1808~1810, 115×110cm, Oil on canvas, Alte
Nationalgalerie, Berlin.

133 카스파르 다비트 프리드리히Caspar David
Friedrich
「빙해: 난파된 희망Das Eismeer: Die gescheiterte
Hoffnung」
c.1824, 96.7×126.9cm, Oil on canvas, Kunsthalle,
Hamburg.

134 카스파르 다비트 프리드리히Caspar David
Friedrich
「달빛 속의 난파선Wrack im Mondlicht」
1835, 42.5×31.3cm, Oil on canvas, Alte
Nationalgalerie, Berlin.

135 카스파르 다비트 프리드리히Caspar David
Friedrich
「발트 해의 십자가Kreuz an der Ostsee」
1815, 45×33.5cm, Oil on canvas, Schlossmuseum,
Gotha.

136 아드리안 루트비히 리히터Adrian Ludwig
Richter
「봄 풍경의 결혼 행렬Brautzug im Frühling」

1847, 93×150cm, Oil on canvas, Galerie Neue Meister, Dresden.

137 아드리안 루트비히 리히터Adrian Ludwig Richter
「리젠게비르게 산의 호수Teich im Riesengebirge」
1839, 63×88cm, Oil on canvas, Alte Nationalgalerie, Berlin.

138 윌리엄 블레이크William Blake
『유럽: 예언』의 표지화Title Page for Europe a Prophecy
1794, 23.7×17.4cm, The Morgan Library, New York.

139 윌리엄 블레이크William Blake
『아메리카: 예언』의 표지화Title page of America a Prophecy
1793, 32×24cm, The Morgan Library, New York.

140 윌리엄 블레이크William Blake
「태고의 날들The Ancient of Days」, Frontispiece to Europe a Prophecy
1794, 36.0×25.7cm, Fitzwilliam Museum, Cambridge.

141 윌리엄 블레이크William Blake
「엘로힘이 아담을 창조하였다Elohim Creating Adam」
1799, 43.1×53.6cm, Color print, ink and watercolor on paper, Tate Gallery, London.

142 윌리엄 블레이크William Blake
「성직을 매매하는 교황The Simoniac Pope」
1824~1827, 52.5×36.8cm, Watercolor, Tate Gallery, London.

143~144 윌리엄 블레이크William Blake
〈그리스도의 탄생의 아침에On the Morning of Christ's Nativity〉 연작 중 「아폴로와 이교도 신들의 타도The Overthrow of Apollo and the Pagan Gods」과 「올드 드래곤The Old Dragon」
1809, 25×19cm, Watercolor.

145 윌리엄 블레이크William Blake
「욥의 시험: 욥에게 역병을 들이붓는 사탄Satan Smiting Job with Sore Boils」
c.1826, 32.6×43.2cm, Ink and tempera on mahogany, Tate Gallery, London.

146 윌리엄 터너William Turner
「눈보라: 알프스를 넘는 한니발과 그의 군대Snow Storm: Hannibal and his Army Crossing the Alps」
1810~1812, 144.7×236cm, Oil on canvas, Tate Gallery, London.

147 윌리엄 터너William Turner
「노예선The Slave Ship」
1840, 90.8×122.6cm, Oil on canvas, The Museum of Fine Arts, Boston.

148 윌리엄 터너William Turner
「평화로운 바다의 장례식Peace – Burial at Sea」
1842, 87×86.7cm, Oil on canvas, Tate Gallery, London.

149 윌리엄 터너William Turner
「난파선The Wreck of a Transport Ship」
c.1810, 172.7×241.2cm, Oil on canvas, Tate Gallery, London.

150 존 컨스터블John Constable
「건초 마차The Hay Wain」
1821, 130×185cm, Oil on canvas, National Gallery, London.

151 존 컨스터블John Constable
「플랫포드 제분소Flatford Mill」
1816, Oil on canvas, 133.1×158.3cm, Tate Gallery, London.

152 존 컨스터블John Constable
「폭풍우가 지나간 아침 템스 강 끝의 헤들리 성Hadleigh Castle, The Mouth of the Thames: Morning after a Stormy Night」
1829, 121.9×164.5cm, Oil on canvas, Yale Center for British Art, New Haven.

153 존 컨스터블John Constable
「스톤헨지Stonehenge」
1835, 39×59cm, Watercolor over black chalk, Victoria and Albert Museum, London.

154 오노레 도미에Honoré Daumier
「가르강뷔아Gargantua」
1831, 21.4×30.5cm, Lithography, Bibliothèque nationale de France, Paris.

155 오노레 도미에Honoré Daumier
「1834년 4월 15일 트랭스노냉 거리Rue Transnonain, le 15 avril 1834」
1834, 33×46.5cm, Lithography, Yale University Art Gallery, Connecticut.

156 오노레 도미에Honoré Daumier
「공화국La République」

1848, 73×60cm, Oil on canvas, Musée d'Orsay, Paris.

157 오노레 도미에Honoré Daumier
「3등 객차Le wagon de troisième classe」
1862~1864, 65.4×90.2cm, Oil on canvas, The Metropolitan Museum of Art, New York.

158 구스타브 쿠르베Gustave Courbet
「돌 깨는 사람들Les casseurs de pierres」
1849, 165×257cm, Oil on canvas, Gemäldegalerie, Dresden.

159 구스타브 쿠르베Gustave Courbet
「오르낭의 매장Un enterrement à Ornans」
1849, 315×660cm, Oil on canvas, Musée d'Orsay, Paris.

160 구스타브 쿠르베Gustave Courbet
「화가의 작업실L'atelier du peintre」
1855, 361×598cm, Oil on canvas, Musée d'Orsay, Paris.

161 구스타브 쿠르베Gustave Courbet
「잠Le sommeil」
1866, 135×200cm, Oil on canvas, Musée du Petit Palais, Paris.

162 구스타브 쿠르베Gustave Courbet
「세상의 근원L'origine du monde」
1866, 46×55cm, Oil on canvas, Musée d'Orsay, Paris.

163 장프랑수아 밀레Jean-François Millet
「이삭줍기Des glaneuses」
1857, 83.5×110cm, Oil on canvas, Musée d'Orsay, Paris.

164 장프랑수아 밀레Jean-François Millet
「만종L'Angélus」
1857~1859, 55.5×66cm, Oil on canvas, Musée d'Orsay, Paris.

165 장프랑수아 밀레Jean-François Millet
「씨 뿌리는 사람Le semeur」
1850, 101.6×82.6cm, Oil on canvas, The Museum of Fine Arts, Boston.

166 빈센트 반 고흐Vincent van Gogh
「씨 뿌리는 사람Le semeur」
1882, 81×65cm, Oil on canvas, Private collection.

167 장프랑수아 밀레Jean-François Millet
「낮잠La méridienne」
1853, 29.2×42cm, pencil and pastel on paper, The Museum of Fine Arts, Boston.

168 빈센트 반 고흐Vincent van Gogh
「낮잠La méridienne ou La sieste」
1890, 73×91cm, Oil on canvas, Musée d'Orsay, Paris.

169 장프랑수아 밀레Jean-François Millet
「갈퀴질하는 여인Femme au râteau」
c.1857, 39.7×34.3cm, Oil on canvas, Private collection.

170 빈센트 반 고흐Vincent van Gogh
「갈퀴질하는 여인Femme rurale avec le râteau」
1889, 178.9×69.8cm, Oil on canvas, Private collection.

171 티치아노 베첼리오Tiziano Vecellio
「전원 연주회Concerto campestre」
c.1510, 105×137cm, Oil on canvas, Musée du Louvre, Paris.

172 에두아르 마네Édouard Manet
「풀밭 위의 점심Le déjeuner sur l'herbe」
1863, 208×265.5cm, Oil on canvas, Musée d'Orsay, Paris.

173 에두아르 마네Édouard Manet
「올랭피아Olympia」
1863, 130.5×190cm, Oil on canvas, Musée d'Orsay, Paris.

174 티치아노 베첼리오Tiziano Vecellio
「우르비노의 비너스Venere di Urbino」
1538, 119×165cm, Oil on canvas, Galleria degli Uffizi, Florence.

175 에두아르 마네Édouard Manet
「롱샹 경마 대회Les courses à Longchamp」
1866, 84.5×43.9cm, Oil on canvas, The Art Institute of Chicago, Chicago.

176 에두아르 마네Édouard Manet
「에밀 졸라Portrait d'Émile Zola」
1868, 146.3×114cm, Oil on canvas, Musée d'Orsay, Paris.

177 폴 세잔Paul Cézanne
「풀밭 위의 점심Le déjeuner sur l'herbe」
1876~1877, 21×27cm, Oil on canvas, Musée de

l'Orangerie, Paris.

178 에드가르 드가Edgar Degas
「무대 위의 발레 연습Répétition d'un ballet sur la scène」
1874, 65×81cm, Oil on canvas, Musée d'Orsay, Paris.

179 에드가르 드가Edgar Degas
「스타 무용수L'étoile」
1876~1877, 60×44cm, Pastel on paper, Musée d'Orsay, Paris.

180 에드가르 드가Edgar Degas
「기수들Jockeys」
1882, 26.4×39.8cm, Oil on canvas, Yale University Art Gallery, New Haven.

181 에드가르 드가Edgar Degas
「오케스트라의 연주자들Musiciens à l'orchestre」
1872, 69×49cm, Oil on canvas, Städel Museum, Frankfurt.

182 에드가르 드가Edgar Degas
「에두아르 마네 부부Édouard Manet et Mme Manet」
1868~1869, 65×71cm, Oil on canvas, Kitakyushu Municipal Museum of Art, Kitakyushu.

183 에드가르 드가Edgar Degas
「다림질하는 여인Repasseuses」
1884경, 76×81.5cm, Oil on canvas, Musée d'Orsay, Paris.

184 에드가르 드가Edgar Degas
「카페 콩세르의 여가수La chanteuse au gant」
1878, 53.2×41cm, Oil on canvas, The Fogg Art Museum, Cambridge.

185 에드가르 드가Edgar Degas
「무희Danseuse」
1895, Modern gelatin silver print from the original negative, Bibliothèque nationale de France, Paris.

186 에드가르 드가Edgar Degas, 월터 반스Walter Barnes
「드가의 신격화Apothéose de Degas」
1895, 9×11cm, Test on photographic paper mounted on cardboard from a glass negative Gelatin Silver, Musée d'Orsay, Paris.

187 에드가르 드가Edgar Degas
「목욕 후 등을 닦는 여인Après le bain (Femme s'essuyant)」
1896, 16.5×12cm, Gelatin silver print, The J. Paul Getty Museum, Los Angeles.

188 에드가르 드가Edgar Degas
「목욕 후 등을 닦는 여인Après le bain (Femme s'essuyant)」
1896, 89.5×116.8 cm, Oil on canvas, The Philadelphia Museum of Art, Philadelphia.

189 귀스타브 모로Gustave Moreau
「오이디푸스와 스핑크스Oedipe et le Sphinx」
1864, 206.4×104.8cm, Oil on canvas, The Metropolitan Museum of Art, New York.

190 장오귀스트도미니크 앵그르Jean-Auguste-Dominique Ingres
「오이디푸스와 스핑크스Oedipe et le Sphinx」
1808, 189×144cm, Oil on canvas, Musée du Louvre, Paris.

191 귀스타브 모로Gustave Moreau
「이아손과 메데이아Jason et Médée」
1865, 115.5×204cm, Oil on canvas, Musée d'Orsay, Paris.

192 귀스타브 모로Gustave Moreau
「단테와 베르길리우스Dante et Virgile」
Unknown age, 61×46cm, Private collection.

193 니콜라 푸생Nicolas Poussin
「오르페우스와 에우리디케Paysage avec Orphée et Eurydice」
1653, 124×200cm, Oil on canvas, Musée du Louvre, Paris.

194 세바스티앙 브랑스Sebastian Vrancx
「오르페우스와 동물들Orpheus and the Beasts」
1595, 65×59cm, Galleria Borghese, Rome.

195 귀스타브 모로Gustave Moreau
「오르페우스Orphée」
1864, 155×99.5cm, Oil on wood, Museé d'Orsay, Paris.

196 빌헬름 트뤼브너Wilhelm Trübner
「살로메Salome」
1898, 100.97×53.34cm, Oil on cardboard, The Milwaukee Art Museum, Milwaukee.

197 구스타프 클림트Gustav Klimt
「유디트 Ⅱ : 살로메Judith Ⅱ : Salome」
1909, 178×46cm, Oil on canvas, Musei Civici Veneziani, Vienna.

198 라팔 올빈스키Rafal Olbinski
「살로메Salome」
1905, 94×66cm, Poster.

199 티치아노 베첼리오Tiziano Vecellio
「세례 요한의 머리를 든 살로메Salome with the
Head of Saint John the Baptist」
1560, 80×87cm, Oil on canvas.

200 귀스타브 모로Gustave Moreau
「살로메의 춤, 환영L'Apparition」
1876, 142×103cm, Oil on canvas, Musée national
Gustave Moreau, Paris.

201 귀스타브 모로Gustave Moreau
「헤롯 앞에서 춤추는 살로메Salomé dansant devant
Hérode」
1876, 143.5×104.3cm, Oil on canvas, Hammer
Museum, Los Angeles.

202 귀스타브 모로Gustave Moreau
「유니콘Les Licornes」
1885, 90×115cm, Oil on canvas, Musée national
Gustave Moreau, Paris.

203 앙리 드 툴루즈로트레크Henri de Toulouse-
Lautrec
「빈센트 반 고흐의 초상Vincent van Gogh」
1887, 57×46cm, Chalk on cardboard, Van Gogh
Museum, Amsterdam.

204 앙리 드 툴루즈로트레크Henri de Toulouse-
Lautrec
「세탁부La blanchisseuse」
1886, 93×75cm, Oil on canvas, Private collection.

205 앙리 드 툴루즈로트레크Henri de Toulouse-
Lautrec
「페르난도 서커스: 여자 곡마사Au cirque Fernando
- L'Écuyère」
1888, 100×161cm, Oil on canvas, The Art
Institute of Chicago, Chicago.

206 앙리 드 툴루즈로트레크Henri de Toulouse-
Lautrec
「물랭 루즈의 라 굴뤼Moulin-Rouge: La Goulue」
1891, 170×118.7cm, Lithograph, Musée des Arts
Décoratifs, Paris.

207 앙리 드 툴루즈로트레크Henri de Toulouse-
Lautrec
「쾌락의 여왕Reine de Joie」
1892, 136.8×93.3cm, Lithograph, The Museum of

Modern Art, New York.

208 앙리 드 툴루즈로트레크Henri de Toulouse-
Lautrec
「디방 자포네Divan japonais」
1893, 78.6×59.5cm, Color lithograph, The San
Diego Museum of Art, San Diego.

209 앙리 드 툴루즈로트레크Henri de Toulouse-
Lautrec
「54호실의 승객Le passager dans la cabine 54」
1896, 60.8×40cm, Color lithograph, The San
Diego Museum of Art, San Diego.

210 앙리 드 툴루즈로트레크Henri de Toulouse-
Lautrec
「물랭 루즈에서 춤추는 두 여자Deux femmes
dansant au Moulin-Rouge」
1892, 93×80cm, Oil on cardboard, National
Gallery, Prague.

211 앙리 드 툴루즈로트레크Henri de Toulouse-
Lautrec
「소파Le canapé」
1894, 62.9×81cm, Oil on cardboard, The
Metropolitan Museum of Art, New York.

212 앙리 드 툴루즈로트레크Henri de Toulouse-
Lautrec
「거울 앞에 선 누드Femme nue devant sa glace」
1897, 62.2×47cm, Oil on cardboard, The
Metropolitan Museum of Art, New York.

213 클로드 모네Claude Monet
「인상: 해돋이Impression, soleil levant」
1874, 48×63cm, Oil on canvas, Musée Marmottan
Monet, Paris.

214 클로드 모네Claude Monet
「아침의 건초 더미Meule, effet de neige, le matin」
1891, 65.4×92.4cm, Oil on canvas, The Museum
of Fine Arts, Boston.

215 클로드 모네Claude Monet
「해질녘 겨울의 건초 더미Meule, coucher de soleil,
hiver」
1891, 65×82cm, Oil on canvas, Private collection.

216 클로드 모네Claude Monet
「수련Nymphéas, effet du soir」
1897~1899, 97×130cm, Oil on canvas, Musée
d'Orsay, Paris.

217 클로드 모네Claude Monet
「수련Les Nymphéas」
1906, 89.9 × 94.1cm, Oil on canvas, The Art
Institute of Chicago, Chicago.

218 클로드 모네Claude Monet
「석양의 수련Nymphéas, soleil couchant」
1914~1926, 200 × 600cm, Musée de l'Orangerie,
Paris.

219 클로드 모네Claude Monet
「파리의 카퓌신 대로Boulevard des Capucines」
1873, 60 × 80cm, Oil on canvas, The Pushkin
Museum of Fine Arts, Moscow.

220 클로드 모네Claude Monet
「루앙 대성당, 서쪽 파사드, 햇빛Cathédrales de
Rouen, West Façades, Sunlight」
1894, 100 × 66cm, Oil on canvas, National Gallery
of Art, Washington, D.C.

221 폴 세잔Paul Cézanne
「수도사의 초상Portrait de l'Oncle Dominique en
Moine」
1866, 64.8 × 54cm, Oil on canvas, The Metropolitan
Museum of Art, New York.

222 폴 세잔Paul Cézanne
「현대의 올랭피아Une moderne Olympia」
1873~1874, 46 × 55cm, Oil on canvas, Musée
d'Orsay, Paris.

223 폴 세잔Paul Cézanne
「풀밭 위의 점심Le déjeuner sur l'herbe」
1870~1871, 60 × 81cm, Oil on canvas, Private
collection.

224 폴 세잔Paul Cézanne
「대수욕도Les grandes baigneuses」
1990~1906, 210.5 × 250.8cm, Oil on canvas, The
Philadelphia Museum of Art, Philadelphia.

225 폴 세잔Paul Cézanne
「해골의 피라미드Pyramide de crânes」
1901, 37 × 45.5cm, Oil on canvas, Private
collection.

226 폴 세잔Paul Cézanne
「해골이 있는 정물Nature morte avec crâne, bougie
et livre」
1890, Oil on canvas, Kunsthaus, Zurich.

227 폴 세잔Paul Cézanne
「해골이 있는 정물Nature morte au crâne」
1890, 65.4 × 54.3cm, Oil on canvas, The Barnes
Foundation, Pennsylvania.

228 바실리 베레시차긴Vasily Vereshchagin
「전쟁 예찬The Apotheosis of War」
1871, 127 × 197cm, Oil on canvas, Tretyakov
Gallery, Moscow.

229 제임스 앙소르James Ensor
「몸을 덥히는 해골들Skeletons Warming
Themselves」
1889, 74.8 × 60cm, Oil on canvas, Kimbell Art
Museum, Fort Worth.

230 제임스 앙소르James Ensor
「절인 청어를 물고 싸우는 두 해골Skeletons Fighting
over a Pickled Herring」
1891, 16 × 21.5cm, Oil on panel, Musées royaux
des Beaux-Arts de Belgique, Brussels.

231 제임스 앙소르James Ensor
「죽음과 가면Death and the Masks」
1897, 78.5 × 100 cm, Oil on canvas, Musée d'Art
moderne et d'Art contemporain, Liège.

232 앙리 마티스Henri Matisse
「춤 Ⅱ La danse Ⅱ」
1909~1910, 260 × 391cm, Oil on canvas,
Hermitage Museum, Saint Petersburg.

233 파블로 피카소Pablo Picasso
「아비뇽의 처녀들Les Demoiselles d'Avignon」
1907, 244 × 234cm, Oil on canvas, The Museum of
Modern Art, New York.
ⓒ 2015 - Succession Pablo Picasso - SACK
(Korea)

234 파블로 피카소Pablo Picasso
「초혼: 카사헤마스의 장례Evocación: El funeral de
Casagemas」
1901, 150 × 90cm, Oil on canvas, Musée d'Art
Moderne de la Ville de Paris, Paris.
ⓒ 2015 - Succession Pablo Picasso - SACK
(Korea)

235 폴 세잔Paul Cézanne
「앙브루아즈 볼라르의 초상Ambroise Vollard」
1899, 100.3 × 81.3cm, Oil on canvas, Musée du
Petit Palais, Paris.

236 파블로 피카소Pablo Picasso
「앙브루아즈 볼라르의 초상Portrait d'Ambroise Vollard」
1910, 93×66cm, Oil on canvas, The Pushkin Museum of Fine Arts, Moscow.
ⓒ 2015 - Succession Pablo Picasso - SACK (Korea)

237 카미유 피사로Camille Pissarro
「건초 더미La botte de foin, Pontoise」
1873, 46×55cm, Oil on canvas, Private collection.

238 카미유 피사로Camille Pissarro
「붉은 지붕Les toits rouges」
1877, 54.5×65.6cm, Oil on canvas, Musée d'Orsay, Paris.

239 카미유 피사로Camille Pissarro
「천을 너는 여인Femme étendant du linge」
1887, 41×32.5cm, Oil on canvas, Musée d'Orsay, Paris.

240 카미유 피사로Camille Pissarro
「안개, 루앙L'Île Lacroix, Rouen」
1888, 46.7×55.9cm, Oil on canvas, The Philadelphia Museum of Art, Philadelphia.

241 카미유 피사로Camille Pissarro
「오페라 거리Avenue de l'Opéra」
1898, 91×73cm, Oil on canvas, Musée des Beaux-Arts, Reims.

242 알프레드 시슬레Alfred Sisley
「마를리 항구의 홍수L'inondation à Port-Marly」
1872, 46.4×61cm, Oil on canvas, Collection of Mr. and Mrs. Paul Mellon.

243 알프레드 시슬레Alfred Sisley
「굽이쳐 흐르는 생클루의 센 강Paysage de bords de Seine」
1875, 66×92cm, Oil on canvas, Musée d'Orsay, Paris.

244 알프레드 시슬레Alfred Sisley
「아르장퇴유의 다리Passerelle d'Argenteuil」
1872, 39×60cm, Oil on canvas, Musée d'Orsay, Paris.

245 알프레드 시슬레Alfred Sisley
「햇빛이 비치는 모레의 다리Le pont de Moret」
1893, 116×97cm, Oil on canvas, Musée d'Orsay, Paris.

246 오귀스트 르누아르Auguste Renoir
「특별석La loge」
1874, 80×63.5cm, Oil on canvas, Courtauld Gallery, London.

247 오귀스트 르누아르Auguste Renoir
「갈레트 물랭의 무도회Bal du moulin de la Galette」
1876, 131×175cm, Oil on canvas, Musée d'Orsay, Paris.

248 오귀스트 르누아르Auguste Renoir
「예술의 다리Le Pont des Arts, Paris」
1867, 60.9×100.3cm, Oil on canvas, Norton Simon Museum, Pasadena.

249 클로드 모네Claude Monet
「라 그르누이에르La Grenouillère」
1869, 74.6×99.7cm, Oil on canvas, The Metropolitan Museum of Art, New York.

250 오귀스트 르누아르Auguste Renoir
「라 그르누이에르La Grenouillère」
1869, 81×66.5cm, Oil on canvas, Nationalmuseum, Stockholm.

251 오귀스트 르누아르Auguste Renoir
「목욕하는 여인과 그리폰테리어La baigneuse au griffon」
1870, 184×115 cm, Oil on canvas, Museu de Arte de São Paulo, São Paulo.

252 오귀스트 르누아르Auguste Renoir
「목욕하는 금발 여인La baigneuse blonde」
1881, 81.8×65.7cm, Oil on canvas, Private collection.

253 귀스타브 카유보트Gustave Caillebotte
「카페에서Au café」
1880, 155×115cm, Oil on canvas, Musée des Beaux-Arts, Rouen.

254 귀스타브 카유보트Gustave Caillebotte
「목욕하는 남자Homme au bain」
1884, 144.8×114.3cm, Oil on canvas, The Museum of Fine Arts, Boston.

255 귀스타브 카유보트Gustave Caillebotte
「파리의 거리, 비오는 날Rue de Paris, temps de pluie」
1877, 212.2×276.2cm, Oil on canvas, The Art Institute of Chicago, Chicago.

256 귀스타브 카유보트Gustave Caillebotte
「창문에 있는 젊은 남자Jeune homme à sa fenêtre」
1875, 117×82cm, Oil on canvas, Private
collection.

257 귀스타브 카유보트Gustave Caillebotte
「6층에서 내려다본 알레비 거리Rue Halévy, vue
d'un sixième étage」
1878, 60×73cm, Oil on canvas, Private collection.

258 귀스타브 카유보트Gustave Caillebotte
「눈 내린 오스만 대로Boulevard Haussmann, effet
de neige」
1880, 65×82cm, Oil on canvas, Private collection.

259 귀스타브 카유보트Gustave Caillebotte
「작업복 입은 남자Homme portant une blouse」
1884, 84×74cm, Oil on canvas, Private collection.

260 귀스타브 카유보트Gustave Caillebotte
「노란 보트Le bateau jaune」
1891, 73×92.1cm, Oil on canvas, Norton Simon
Museum, Pasadena.

261 귀스타브 카유보트Gustave Caillebotte
「소파 위의 누드Nu au divan」
1880, 129.54×195.58cm, Oil on canvas, The
Minneapolis Institute of Art, Minneapolis.

262 귀스타브 카유보트Gustave Caillebotte
「마루를 깎는 남자들Les raboteurs de parquet」
1875, 102×146.5cm, Oil on canvas, Musée
d'Orsay, Paris.

263 빈센트 반 고흐Vincent van Gogh
「자화상Autoportrait」
1889, 62×52cm, Oil on canvas, The Fogg Art
Museum, Cambridge.

264 빈센트 반 고흐Vincent van Gogh
「회색 펠트 모자를 쓰고 있는 자화상Autoportrait」
1887, 42×34cm, Oil on cardboard, Rijksmuseum,
Amsterdam.

265 빈센트 반 고흐Vincent van Gogh
「붕대로 귀를 감고 파이프를 물고 있는
자화상Autoportrait à l'oreille bandée」
1889, 51×45cm, Oil on canvas, Private collection.

266 빈센트 반 고흐Vincent van Gogh
「자화상Autoportrait au chapeau de paille」
1887, 40.5×32.5cm, Oil on cardboard, Van Gogh
Museum, Amsterdam.

267 빈센트 반 고흐Vincent van Gogh
「자화상Autoportrait」
1989, 57×44.5cm, Oil on canvas, The National
Gallery of Art, Washington, D.C.

268 빈센트 반 고흐Vincent van Gogh
「자화상Autoportrait」
1889, 65×54cm, Oil on canvas, Musée d'Orsay,
Paris.

269 빈센트 반 고흐Vincent van Gogh
「두 개의 잘린 해바라기Les Tournesols」
1887, 43.2×61cm, Oil on canvas, The Metropolitan
Museum of Art, New York.

270 빈센트 반 고흐Vincent van Gogh
「양손을 얼굴에 묻고 있는 노인À la porte de
l'éternité」
1882, 55.5×36.5cm, Lithography, The Museum of
Contemporary Art, Tehran.

271 빈센트 반 고흐Vincent van Gogh
「비탄Sorrow」
1882, 44.5×27cm, Pencil and ink on paper, The
New Art Gallery, Walsall.

272 빈센트 반 고흐Vincent van Gogh
「신발 한 켤레One Pair of Shoes」
1886, 37.5×45cm, Oil on canvas, Van Gogh
Museum, Amsterdam.

273 빈센트 반 고흐Vincent van Gogh
「신발 한 켤레A Pair of Shoes」
1887, 34×41.5cm, Oil on canvas, The Baltimore
Museum of Art, Maryland.

274 빈센트 반 고흐Vincent van Gogh
「신발 세 켤레Three Pairs of Shoes」
1886, 49×70cm, Oil on canvas, The Fogg Art
Museum, Cambridge.

275 빈센트 반 고흐Vincent van Gogh
「낡은 구두Shoes」
1888, 45.7×55.2cm, Oil on canvas, The Annenberg
Foundation.

276 빈센트 반 고흐Vincent van Gogh
「파이프가 놓인 빈센트의 의자La chaise de Vincent」
1888, 91.8×73cm, Oil on canvas, The National
Gallery, London.

277 빈센트 반 고흐Vincent van Gogh
「책과 양초가 놓인 고갱의 의자Le fauteuil de

Gauguin」
1888, 90.5 × 72.5cm, Oil on canvas, Van Gogh
Museum, Amsterdam.

278 빈센트 반 고흐Vincent van Gogh
「까마귀가 나는 밀밭Champ de blé aux corbeaux」
1890, 50.2 × 103cm, Oil on canvas, Van Gogh
Museum, Amsterdam.

279 빈센트 반 고흐Vincent van Gogh
「사이프러스와 별이 있는 길Route avec un cyprès et
une étoile」
1889, 92 × 73cm, Oil on canvas, Kröller-Müller
Museum, Gelderland.

280 빈센트 반 고흐Vincent van Gogh
「별이 빛나는 밤La nuit étoilée」
1889, 73.7 × 92.1cm, Oil on canvas, The Museum
of Modern Art, New York.

281 빈센트 반 고흐Vincent van Gogh
「울고 있는 노인: 영원의 문À la porte de l'éternité」
1890, 80 × 64cm, Oil on canvas, Kröller-Müller
Museum, Gelderland.

282 빈센트 반 고흐Vincent van Gogh
「뉴게이트 감옥의 운동장La ronde des prisonniers」
1890, 80 × 64cm, Oil on canvas, The Pushkin
Museum of Fine Arts, Moscow.

283 빈센트 반 고흐Vincent van Gogh
「아를 병동Le dortoir de l'hôpital d'Arles」
1889, 74 × 92cm, Oil on canvas, Oskar Reinhart
Collection, Winterthur.

284 빈센트 반 고흐Vincent van Gogh
「가셰 박사의 초상Le docteur Paul Gachet」
1890, 68 × 57cm, Oil on canvas, Musée d'Orsay,
Paris.

285 빈센트 반 고흐Vincent van Gogh
「펼쳐진 성서를 그린 정물Nature morte à la Bible
ouverte, à la chandelle et au roman de Zola 'La Joie
de vivre'」
1885, 78 × 65cm, Oil on canvas, Van Gogh
Museum, Amsterdam.

286 빈센트 반 고흐Vincent van Gogh
「오베르의 교회L'église d'Auvers-sur-Oise」
1890, 940 × 740cm, Oil on canvas, Musée d'Orsay,
Paris.

287 조르주 쇠라Georges Seurat
「포즈를 취한 여인들Les poseuses」
1886~1888, 39.4 × 48.7cm, Oil on canvas, The
Henry P. McIlhenny Collection, Philadelphia.

288 조르주 쇠라Georges Seurat
「그랑 자트 섬의 일요일 오후Un dimanche après-
midi à l'Île de la Grande Jatte」
1886, 207.6 × 308cm, Oil on canvas, The Art
Institute of Chicago, Chicago.

289 조르주 쇠라Georges Seurat
「퍼레이드Parade de cirque」
1888, 99.7 × 140.9cm, Oil on canvas, The
Metropolitan Museum of Art, New York.

290 조르주 쇠라Georges Seurat
「샤위 춤Le chahut」
1890, 170 × 141cm, Oil on canvas, Kröller-Müller
Museum, Otterlo.

291 조르주 쇠라Georges Seurat
「서커스Le cirque」
1890~1891, 185 × 152cm, Oil on canvas, Musée
d'Orsay, Paris.

292 조르주 쇠라Georges Seurat
「아니에르에서의 물놀이Une baignade à Asnières」
1884, 200 × 300cm, Oil on canvas, The National
Gallery, London.

293 폴 시냐크Paul Signac
「일요일Un dimanche」
1888~1890, 150 × 150cm, Oil on canvas, Private
collection.

294 폴 시냐크Paul Signac
「우물가의 여인들Femmes au puits」
1892, 195 × 131cm, Oil on canvas, Musée d'Orsay,
Paris.

295 폴 시냐크Paul Signac
「생트로페츠의 소나무Les pins à Saint Tropez」
1909, 72 × 92cm, Oil on canvas, The Pushkin
Museum of Fine Arts, Moscow.

296 클로드 모네Claude Monet
「양산을 든 여인La femme à l'ombrelle」
1875, 100 × 82cm, Oil on canvas, The National
Gallery of Art, Washington, D.C.

297 폴 시냐크Paul Signac
「양산을 든 여인Femme à l'ombrelle」

1893, 81 × 65cm, Oil on canvas, Musée d'Orsay, Paris.

298 폴 시냐크Paul Signac
「아비뇽의 파괄궁Le château des Papes」
1900, 73.5 × 92.5cm, Oil on canvas, Musée d'Orsay, Paris.

299 폴 시냐크Paul Signac
「베니스의 녹색 범선La voile verte」
1904, 65.2 × 81.2cm, Oil on canvas, Oil on canvas, Musée d'Orsay, Paris.

300 폴 시냐크Paul Signac
「라 로셸 항구로 들어오는 배Entrée du port de la Rochelle」
1921, 130.5 × 162cm, Oil on canvas, Musée d'Orsay, Paris.

301 에두아르 마네Édouard Manet
「말라르메의 초상Stéphane Mallarmé」
1876, 27.5 × 36cm, Oil on canvas, Musée d'Orsay, Paris.

302 피에르 퓌비 드 샤반Pierre Puvis de Chavannes
「신성한 숲Le bois sacré cher aux arts et aux muses」
1884~1889, 91 × 230cm, Oil on canvas, The Art Institute of Chicago, Chicago.

303 폴 고갱Paul Gauguin
「우리는 어디서 와서, 무엇이 되어, 어디로 가는가?D'où venons-nous? Que sommes-nous? Où allons-nous?」
1897~1898, 139 × 375cm, Oil on canvas, The Museum of Fine Arts, Boston.

304 폴 고갱Paul Gauguin
「네 명의 브르타뉴 여인들의 춤La danse des quatre Bretonnes」
1886, 72 × 91cm, Oil on canvas, Neue Pinakothek, Munich.

305 폴 고갱Paul Gauguin
「설교가 끝난 뒤의 환상Vision après le sermon」
1888, 73 × 92cm, Oil on canvas, National Gallery of Scotland, Edinburgh.

306 에밀 베르나르Émile Bernard
「퐁타방의 메밀 수확Sarrasin batteuses à Pont-Aven」
1888, Private collection.

307 폴 고갱Paul Gauguin
「브르타뉴의 수확Moisson en Bretagne」
1889, 59.5 × 45.75cm, Private collection.

308 폴 고갱Paul Gauguin
「레 미제라블Autoportrait avec portrait de Bernard, 'Les Misérables'」
1888, 45 × 55cm, Oil on canvas, Van Gogh Museum, Amsterdam.

309 폴 고갱Paul Gauguin
「해초를 수확하는 사람들The Seaweed Harvesters」
1889, 88 × 123cm, Oil on canvas, Museum Folkwang, Essen.

310 폴 고갱Paul Gauguin
「여성성의 상실La perte du pucelage」
1891, 90 × 130cm, Oil on canvas, Chrysler Museum of Art, Norfolk.

311 폴 고갱Paul Gauguin
「황색 그리스도Le Christ jaune」
1889, 91.1 × 73.4cm, Oil on canvas, Albright-Knox Art Gallery, Buffalo.

312 폴 고갱Paul Gauguin
「죽음의 혼이 지켜본다Manao Tupapau」
1892, 72.4 × 92.4cm, oil on burlap mounted on canvas, Albright-Knox Art Gallery, Buffalo.

313 폴 고갱Paul Gauguin
「미개의 이야기Contes barbares」
1902, 131.5 × 90.5cm, Oil on canvas, Museum Folkwang, Essen.

314 폴 고갱Paul Gauguin
「신의 날Mahana no atua」
1894, 68.3 × 91.5cm, Oil on canvas, Private collection.

315 폴 고갱Paul Gauguin
「테 아리이 바히네: 고귀한 여인La femme du roi」
1896, 97 × 130cm, Oil on canvas, The Pushkin Museum of Fine Arts, Moscow.

316 오딜롱 르동Odilon Redon
「부처Le Bouddha」
1906~1907, 90 × 73cm, pastel on beige paper, Musée d'Orsay, Paris.

317 오딜롱 르동Odilon Redon
「가면을 쓴 아네모네L'anémone masqué」
Unknown age, 24.5 × 175cm, Watercolor on paper,

Private collection.

318 오딜롱 르동Odilon Redon
「이상한 꽃Strange Flower, Little Sister of the Poor」
c.1880, 40.2×33cm, Charcoal, The Art Institute of
Chicago, Chicago.

319 오딜롱 르동Odilon Redon
「이상한 기구와 같은 눈이 무한을 향해 간다L'oeil,
comme un ballon bizarre se dirige vers l'infini」
1882, 42.2×33.2cm, Charcoal, The Museum of
Modern Art, New York.

320 오딜롱 르동Odilon Redon
「웃음 짓는 거미Araignée souriante」
1881, 49.5×39cm, Charcoal, Musée du Louvre,
Paris.

321 오딜롱 르동Odilon Redon
「우는 거미L'araignée qui pleure」
1881, 49.5×37.5cm, Charcoal, Private collection.

322 오딜롱 르동Odilon Redon
「키클롭스Le Cyclope」
1914, 65.8×52.7cm, Oil on cardboard mounted on
panel, Kröller-Müller Museum, Otterlo.

323 오딜롱 르동Odilon Redon
「판도라Pandora」
1914, 143.5×62.2cm, Oil on canvas, The
Metropolitan Museum of Art, New York.

324 구스타프 클림트Gustav Klimt
「벌거벗은 진리Nuda Veritas」
1899, 252×55.2cm, Oil on canvas,
Österreichisches Theatermuseum, Vienna.

325 구스타프 클림트Gustav Klimt
「유디트 Ⅰ Judith Ⅰ」
1901, 84×42cm, Oil on canvas, Österreichische
Galerie Belvedere, Vienna.

326 구스타프 클림트Gustav Klimt
「님프: 은빛 물고기Nixen (Silberfische)」
1899, 82×52cm, Oil on canvas, Kunstsammlung
Bank Austria Creditanstalt, Vienna.

327 구스타프 클림트Gustav Klimt
「금붕어Goldfische」
1901, 181×66.5cm, Oil on canvas, Kunstmuseum,
Solothurn.

328 구스타프 클림트Gustav Klimt
「희망 Ⅰ Die Hoffnung Ⅰ」
1903, 189×67cm, Oil on canvas, The National
Gallery of Canada, Ottawa.

329 구스타프 클림트Gustav Klimt
「물뱀 Ⅱ Wasserschlangen Ⅱ」
1904, 80×145cm, Oil on canvas.

330 구스타프 클림트Gustav Klimt
「죽음과 삶Tod und Leben」
1916, 178×198cm, Oil on canvas, Leopold
Museum, Vienna.

331 구스타프 클림트Gustav Klimt
「의학Medizin」
1900~1907, 430×300cm, Oil on canvas.

332 구스타프 클림트Gustav Klimt
「철학Philosophie」
1899~1907, 430×300cm, Oil on canvas.

333 구스타프 클림트Gustav Klimt
「법학Jurisprudenz」
1903~1907, 430×300cm, Oil on canvas.

334 구스타프 클림트Gustav Klimt
「기다림Die Erwartung」
1905~1909, 193.5×115cm, Color on cardboard,
Pearls and other semi-precious stones, Stoclet
Palace, Brussels.

찾아보기

982

983

이광래

고려대학교 철학과를 졸업하고 같은 대학원에서 철학 박사 학위를 받았다.
강원대학교 철학과와 중국 랴오닝 대학교 철학과 그리고 러시아 하바롭스크 대학교
명예 교수로 재직 중이다. 현재 한국일본사상사학회 회장이며, 국제 동아시아
사상사학회 회장을 지냈다. 프랑스 철학, 서양 철학사, 사상사에 대한 여러 책을
번역했고, 현재는 국민대학교 미술학부 대학원(박사 과정)에서 미술 철학을 강의하며
미술사와 예술 철학에 관해 저술과 강연 활동을 하고 있다.
지은 책으로 『미셸 푸코: 광기의 역사에서 성의 역사까지』(1989), 『해체주의란
무엇인가』(편저, 1990), 『프랑스 철학사』(1993), 『이탈리아 철학』(1996), 『우리 사상
100년』(공저, 2001), 『한국의 서양 사상 수용사』(2003), 『일본사상사 연구』(2005),
『미술을 철학한다』(2007), 『해체주의와 그 이후』(2007), 『방법을 철학한다』(2008),
『미술의 종말과 엔드게임』(공저, 2009), 『미술관에서 인문학을 만나다』(공저, 2010),
『韓國の西洋思想受容史』(御茶の水書房, 2010), 『東亞知形論』(中國遼寧大出版社,
2010), 『마음, 철학으로 치유하다』(공저, 2011), 『東西思想間の對話』(法政大出版局,
공저, 2014) 등이 있고, 옮긴 책으로 『말과 사물』(1980), 『서양철학사』(1983), 『사유와
운동』(1993), 『정상과 병리』(1996), 『소크라테스에서 포스트모더니즘까지』(2004),
『그리스 과학 사상사』(2014) 등이 있다.

미술 철학사 1
권력과 욕망: 조토에서 클림트까지

지은이 이광래 **발행인** 홍지웅 **발행처** 미메시스
주소 경기도 파주시 문발로 253 파주출판도시
대표전화 031-955-4400 **팩스** 031-955-4405
홈페이지 www.mimesisart.co.kr
Copyright (C) 이광래, 2016, Printed in Korea.
ISBN 979-11-5535-064-5 04600
발행일 2016년 2월 15일 초판 1쇄

이 도서의 국립중앙도서관 출판시도서목록(CIP)은
e—CIP 홈페이지(http://www.nl.go.kr)에서 이용하실 수 있습니다(CIP제어번호: CIP2015034140).

• 한국출판문화산업진흥원 2015년 우수출판콘텐츠 제작 지원 사업 선정작입니다.

이 책은 실로 꿰매어 제본하는 정통적인 사철 방식으로 만들어졌습니다.
사철 방식으로 제본된 책은 오랫동안 보관해도 손상되지 않습니다.